UX·UI 디자인 교과서

UX·UI 디자인 교과서

2025년 1월 15일 초판 발행 · **지은이** 연명흠, 정의철, 정의태 · **펴낸이** 안미르, 안마노, 오진경
편집 정은주 · **디자인** 양찬주 · **마케팅** 김채린 · **매니저** 박미영 · **제작** 세걸음
글꼴 AG 최정호체, SD 산돌고딕Neo1, Sabon MT Std, Roboto

안그라픽스

주소 10881 경기도 파주시 회동길 125-15 · **전화** 031.955.7755 · **팩스** 031.955.7744
이메일 agbook@ag.co.kr · **웹사이트** www.agbook.co.kr · **등록번호** 제2-236 (1975.7.7.)

© 연명흠 정의철 정의태
이 책의 저작권은 지은이에게 있습니다. 저작권법에 따라 한국 내에서 보호를 받는
저작물이므로 무단 전재와 복제를 금합니다. 정가는 뒤표지에 있습니다.
잘못된 책은 구입하신 곳에서 교환해 드립니다.

ISBN 979.11.6823.082.8 (94650)

UX·UI 디자인
교과서

연명흠, 정의철, 정의태 지음

안그라픽스

> 머리글

UX·UI 디자인은 업계와 교육 현장에서 디자인의 주요 영역이 된 지 오래되었다. 관련 수업이 개설되기 시작한 것은 대학원 기준 2000년대 초중반, 학부 기준 2000년대 후반쯤으로, 이미 20년 가까운 세월이 지났다. 사용자의 경험과 인터페이스 설계를 통해 인간과 기술의 상호작용을 혁신하는 UX·UI 디자인은 디자인 분야를 비롯해 많은 관련 산업 분야에서 불가결한 학문이 되었고, 디자인의 다른 분야와는 달리 디자인 프로세스의 개별 단계와 방법론을 중심으로 한 UX·UI 디자인 관련 전문 서적이 꾸준히 출판되고 있다.

그러나 전체적인 흐름과 실무를 아우르는 서적, UX·UI 디자인의 여러 영역을 고루 다루는 서적, 체계적으로 학습할 수 있는 통합된 '교과서' 역할을 할 수 있는 서적은 찾기 쉽지 않았다. 그러던 중 교육부와 국가평생교육진흥원의 제작 지원으로, 2022년 서울대학교 디자인학부 교수 정의철, 국민대학교 공업디자인학과와 동 대학 테크노디자인전문대학원 교수 연명흠, 한양대학교 ERICA 디자인대학 융합디자인학부와 동 대학 일반대학원 디자인학부 교수 정의태는 K-MOOC 묶음 강의 'UX·UI 디자인: 입문부터 심화까지'를 공동 개설했다. K-MOOC 강의는 'UX·UI 디자인 입문' 'UX 디자인' 'UI 디자인' 'UX·UI 디자인 프로젝트'라는 총 네 과목으로 구성되어 있다. 그중 첫 번째 과목인 'UX·UI 디자인 입문'은 그 혁신성을 인정받아 2023년 K-MOOC 블루리본을 수상하기도 했다.

K-MOOC 강의를 만들면서 카메라 앞에서 강의하는 것도 생소하고 어려웠지만, 경험 지식을 바탕으로 학생들의 작업물에 대해 즉각적으로 피드백을 주는 식으로 전달해 왔던 UX·UI 디자인에 대한 지식을 체계화된 형식으로 전달하는 것이 어려우면서도 반드시 필요하다는 것을 실감했다. 그리고 각자의 분야에서 강의해 오면서 느꼈던 UX·UI 디자인 교재의 필요성을 새삼 깨달았다. 그렇게 안그라픽스의 '디자인 교과서' 시리즈의 하나인 『UX·UI 디자인 교과서』를 발간하게 되었다. 이 책의 공동 저자인 정의철, 연명흠, 정의태는 오랜 기간 각자의 전문 분야에서 강의와 연구를 해왔고, 함께 UX·UI 디자인 프로젝트를 수행하기도 했다. 이런 경험을 통해 서로의 전문성과 강점을 깊이 이해하는 동시에 협업의 노하우를 갖고 있어 이 책을 공동 집필할 수 있었다. 따라서 이 책은 이런 경험과 필요성을 바탕으로 학문적 깊이와 실무적 활용을 겸비한 교육 자료를 제공하고자 한 노력의 결실이다.

『UX·UI 디자인 교과서』는 총 세 부로 구성되어 있다.

'1부 개괄 – UX·UI 디자인'은 이 분야에 대한 이론 전반을 개괄한다. UX·UI 디자인이 무엇이며 어떤 역사적 배경을 갖는지, 유사한 다른 분야와는 어떤 점에서 다른지, 전망은 무엇인지 등을 다룬다.

2부와 3부는 UX·UI 디자인 프로젝트를 전제로 서술된다. '2부 리서치 – 디자인 문제의 발견'은 프로젝트를 이해하고 리서치를 통해 인사이트를 발굴하고 다뤄야 할 문제를 정의하기까지의 과정을 다룬다. '3부 발전 – 디자인 문제의 해결'은 아이디어를 발산하고 구체화하며 완성해 나가는 과정, 테스트를 통해 검증하고 프로젝트를 완료하기까지의 과정을 다룬다. 2부가 리서치와 UX를 중심으로 사람에 집중하는 더블 다이아몬드 모델 프로세스의 첫 번째 다이아몬드라면, 3부는 디자이닝과 UI를 중심으로 결과물에 집중하는 두 번째 다이아몬드에 해당한다.

1부는 정의철, 2부는 연명흠, 3부는 정의태가 주로 집필을 담당했다. 하지만 저자 3인이 공동으로 내용을 구성하고 점검했으므로 세 저자의 공동 작업 결과물이라 할 수 있다.

이 책을 볼 때 몇 가지 참고할 사항이 있다.

먼저, 영문을 표기할 때 '사용성 공학 Usability Engineering' '인터랙티브 프로토타이핑 Interactive Prototyping' 'FGI Focus Group Interview'처럼 되도록 한글을 우선하되, 불가피한 경우 원어를 병기했다. 습관처럼 쓰던 표현을 국문화하는 과정을 통해 전문용어라도 우리말로 순화할 필요가 있음을 느꼈다.

이 책은 이론적인 설명을 주로 하는 교재이지만, 그 지식을 효과적으로 전달하기 위해 다양한 실무 프로젝트의 사례를 넣고자 했다. 이를 위해 다른 여러 사례와 더불어 2부와 3부에 걸쳐 카셰어링 서비스 쏘카를 주제로 하는 프로젝트의 결과물들을 넣었다. 쏘카 프로젝트는 이 책을 집필하면서 여러 방법을 소개하기 위해 진행한 것이다. 방법 간의 연결성을 이해할 때 더 깊이 이해할 수 있으므로, 하나의 일관된 프로젝트를 전제로 사례를 개발하고자 했다. 결과물을 책에 도판으로 넣으면서 잘 이해될 수 있게 하려고 현업의 산출물보다 덜 조밀하게 편집하거나 일부가 크롭된 상태로 게시했음을 알려둔다.

이 책이 나오기까지 많은 분의 도움이 있었다. 이 책 집필의 계기가 된 K-MOOC 강좌 운영을 맡아준 한양대 교수학습지원센터의 윤승석, 책의 도판 작업을 도와준 서울대 대학원의 심화현 연구원, 국민대 대학원의

이은솔 박사과정, 김민주, 김예송, 박채린, 송규호, 진종헌, 한윤이, 허혜주 연구원, 한양대 대학원의 이문하(Li Wenxia), 장옥결(Jiang Yujie), 조가가(Zhao Jiajia), 주기(Zhu Qi) 연구원, 학부생 강새솔, 박정은, 서채영, 오승아, 유민, 이서진, 정다은에게 감사한다. 특히 국민대와 한양대 학생들은 쏘카 프로젝트 사례 개발에도 도움을 주었다. 그 외에도 이 책에는 여러 학생이 만든 사례들이 실렸다. 일일이 감사 인사를 적지 못하는 것에 대해 이해를 바란다.

이 책에 대해 기꺼이 추천사를 써준 연세대 김진우 교수와 PXD 전성진 대표에게 특별히 감사드린다. 김진우 교수는 우리나라 HCI와 사용자 경험 디자인 분야의 석학이자, 이 책의 집필 과정에도 많은 참고가 되었던 『HCI 개론』의 저자다. 전성진 대표는 탁월한 리서치 역량으로 업계를 선도해 온 PXD에서 수많은 실무를 이끈 UX·UI 디자인 분야의 최고 전문가이다. 학계와 업계를 대표하는 두 사람이 추천해 준 것에 큰 감사를 드린다.

『UX·UI 디자인 교과서』는 UX·UI 디자인을 학습하는 학부생과 대학원생, 실무에서 활동하는 전문 디자이너, 그리고 기획, 마케팅, 개발 등 디자인 인접 분야의 실무자를 대상으로 한다. 강의 자료를 중심으로 구성되었지만, 실제 프로젝트에서도 활용할 수 있도록 저자들이 교육하거나 참여했던 다양한 사례를 포함하여 실질적인 응용 가능성을 높였다. 관련 분야의 강의를 맡은 교육자에게도 도움이 될 것으로 기대한다.

2025년 1월
연명흠, 정의철, 정의태

머리글 4

1부 개괄 — UX·UI 디자인

1장 UX·UI 디자인의 중요성과 가치
1 사용자 여정에서의 UX·UI 디자인 21
2 전통적 디자인과 UX·UI 디자인 23

2장 UX·UI 디자인 개념 형성과 특징
1 UX·UI 디자인의 기원과 전개 29
2 제품 개념 확장과 UX·UI 디자인 33
3 CX, 서비스, HCI와 UX·UI 디자인 35
4 UX·UI 디자인의 학문적 위치 39

3장 UX·UI 디자인 정의 및 모델
1 UX 개념 정의 43
2 UI 개념 정의 46
3 인터랙션 개념 정의 48
4 사용성 개념 정의 48
5 사용성 휴리스틱 51
6 UX·UI 디자인 모델 51

4장 UX·UI 디자인 프로세스
1 프로세스의 정의와 역할 57
2 디자인 프로세스 유형 59
3 UX·UI 프로세스 기본 단위의 확장적 구성 61

5장 UX·UI 디자인 산업과 디자이너의 역할
1 유관 산업과 UX·UI 디자인 65
2 제품 서비스 시스템 67
3 비즈니스 거래 유형 69
4 UX·UI 디자이너의 역할 73
 — UX·UI 디자인 직무 73
 — UX·UI 디자이너에게 필요한 능력 74

6장　UX·UI 디자인의 미래

1 지속 가능성　　　　　　　　　　　　　77
2 사회적 책임　　　　　　　　　　　　　78
3 건강과 웰빙　　　　　　　　　　　　　80
4 창의성과 개인화　　　　　　　　　　　81
5 디자인 교육의 미래　　　　　　　　　　83

2부 리서치 — 디자인 문제의 발견

1장　UX 디자인 프로젝트의 시작

1 디자인 프로젝트의 이해　　　　　　　　89
2 디자인 프로젝트의 분석　　　　　　　　91
　— 산업-기업 간 분석　　　　　　　　　91
　— 산업-상품 간 분석　　　　　　　　　95
　— 기업-상품 간 분석　　　　　　　　　102
3 UX·UI 디자인 프로젝트의 진행　　　　　113
　— 계약 관계 유형　　　　　　　　　　113
　— 제안요청서 및 제안서　　　　　　　114
　— 디자인 브리프　　　　　　　　　　115
　— 프로젝트팀의 구성　　　　　　　　116
　— 프로젝트 진행 공간　　　　　　　　116

2장　UX 리서치의 개괄

1 리서치의 개념　　　　　　　　　　　　119
　— 리서치의 분류　　　　　　　　　　119
　— 조사 계획 수립　　　　　　　　　　120
2 데스크 리서치　　　　　　　　　　　　122
　— 데스크 리서치의 유의점　　　　　　123
　— PEST 분석 및 STEEP 분석　　　　　　125
3 리서치 방법의 비교　　　　　　　　　　126
　— Say, Do, Know & Feel　　　　　　　126
　— 언어에 기반한 조사 방법　　　　　　127
　— 인터뷰와 설문　　　　　　　　　　129
　— 연구 진행자와 참가자　　　　　　　129

3장 인터뷰

1 인터뷰의 특징 — 131

2 인터뷰의 진행 — 133
- 인터뷰 준비 — 133
- 인터뷰 진행 — 134
- 인터뷰 보조 도구 — 136
- 인터뷰 분석 — 136

3 인터뷰 진행자의 태도 — 137
- 좋은 인터뷰 - 5 Whys — 137
- 나쁜 인터뷰 — 139

4 인터뷰의 종류 — 141
- 전문가 인터뷰 — 141
- 극단적 사용자 인터뷰 — 141
- FGI — 142
- 비대면 인터뷰 — 143

5 인터뷰의 정리 방법 — 144
- 토픽별 정리 — 145
- 코딩 스킴 방식 — 146
- 인터뷰 종합 정리 — 149

4장 관찰

1 연구 방법으로서의 관찰 — 151

2 관찰의 유형 — 154
- 몰래 관찰 — 157
- 물리적 흔적 관찰 — 158
- 타운 워칭 — 159
- 일회용 카메라를 이용한 관찰 — 159
- 동행 관찰 — 160
- 맥락적 질문법 — 163
- 몰입 조사 — 165
- 유저 다이어리 — 166
- 비디오 다이어리 — 168
- 모바일 에스노그라피 — 168

3 관찰과 유사한 리서치 방법 — 169
- 행동 지도 — 169

— 프로브	170	
— 사용성 테스트	171	

4 관찰의 진행 절차 172
 — 관찰의 유의점 173
 — 관찰 방법의 이해 174

5장 설문과 통계

1 설문, 정량 연구의 시작 177
 — 설문의 종류 178
 — 설문지 제작 178
 — 온라인 설문 도구의 응답 유형 180

2 통계에 대한 이해 181
 — 통계 기초 181
 — 표집 방법 182
 — 데이터와 척도 184
 — 그래프와 다이어그램 185

3 통계의 분석 방법 186
 — 평균과 표준편차 187
 — 정규분포곡선 188
 — 신뢰 구간과 표본 오차 189
 — 유의 확률 190
 — 변수 유형에 따른 통계분석 190
 — 디자인 리서치에서의 통계 191

4 연구에서 통계까지의 과정 192
 — 인과관계와 상관관계 193
 — 귀무가설과 대립 가설 194

6장 데이터 기반 리서치

1 데이터 기반의 디자인 197
2 데이터 과학 199
 — 데이터 과학의 종류 200
 — 빅데이터의 의미와 속성 200
 — 데이터 과학의 프로세스 201
 — 데이터 과학의 영역 202
 — DIKW 모델 203

3 데이터 드리븐 디자인 　　　　　　　　　　　　204
　― 데이터를 다루는 과정　　　　　　　　　204
　― 데이터를 다루는 경로　　　　　　　　　205
　― 데이터 드리븐 디자인의 프로세스　　　208

4 데이터를 디자인에 활용 　　　　　　　　　210
　― 트렌드 분석　　　　　　　　　　　　　210
　― 웹 크롤링과 텍스트 마이닝　　　　　　　211
　― 공공 데이터 활용　　　　　　　　　　　212
　― 데이터 기반의 디자인 결과물　　　　　　214
　― UX 디자인과 마케팅 지표로서의 디자인　215
　― IoT, AI 산업 분야의 빅데이터　　　　　　216
　― 사용성 테스트에서 얻는 데이터의 처리　　217
　― 데이터 시각화　　　　　　　　　　　　218

7장　인사이트 도출

1 분석 방법에 대한 개괄　　　　　　　　　　221
2 인사이트 분석 방법　　　　　　　　　　　222
　― AEIOU 프레임워크와 POEMS　　　　　　222
　― ER 매트릭스　　　　　　　　　　　　　224
　― 어피니티 맵　　　　　　　　　　　　　225
　― 포지셔닝 맵　　　　　　　　　　　　　228
　― 다이어그램　　　　　　　　　　　　　230

8장　사용자 이해와 퍼소나

1 사용자에 대한 접근　　　　　　　　　　　237
2 사용자에 대한 이해 요소　　　　　　　　　239
　― 성별　　　　　　　　　　　　　　　　240
　― 연령과 세대　　　　　　　　　　　　　240
　― 국가 문화　　　　　　　　　　　　　　241
　― 민족, 인종, 계층　　　　　　　　　　　242
　― 가족과 라이프스타일　　　　　　　　　243
　― 사용 경험과 사용 능력　　　　　　　　　243
3 퍼소나의 개념　　　　　　　　　　　　　244
4 퍼소나의 이해　　　　　　　　　　　　　246
　― 퍼소나의 접근 기법　　　　　　　　　　246

― 퍼소나의 유형　　　　　　　　　　　　　　247
　　― 퍼소나의 구성 요소　　　　　　　　　　　248
5 퍼소나의 제작　　　　　　　　　　　　　　249
　　― 퍼소나의 세부 사항　　　　　　　　　　　250
　　― 감정이입적으로 퍼소나 제작　　　　　　251
　　― 행동 패턴　　　　　　　　　　　　　　　252
6 퍼소나의 활용　　　　　　　　　　　　　　253
　　― 좋은 퍼소나의 요건　　　　　　　　　　　254
　　― 퍼소나의 재활용　　　　　　　　　　　　255

9장 고객 여정 지도

1 고객 여정 지도의 개념　　　　　　　　　　257
2 고객 여정 지도의 형식　　　　　　　　　　258
3 고객 여정 지도의 제작　　　　　　　　　　261
　　― 고객 여정 구성　　　　　　　　　　　　　261
　　― 고객 여정 구성 요소 완성　　　　　　　　263
4 고객 여정 지도의 유형　　　　　　　　　　264
　　― 경험 맵　　　　　　　　　　　　　　　　264
　　― 태블릿을 이용한 고객 여정 지도　　　　　265
　　― 스프레드시트로 만든 고객 여정 지도　　　265
5 고객 여정 지도의 특징　　　　　　　　　　266

10장 디자인 문제 정의

1 디자인 문제 정의의 목적　　　　　　　　　269
2 요구 사항에 영향을 주는 요인　　　　　　　270
3 요구 사항 정의서　　　　　　　　　　　　271
4 사용자의 잠재 욕구 파악　　　　　　　　　273
　　― 요구-페인포인트-문제　　　　　　　　　274
　　― 사용자 니즈-프로젝트 범위-제품 기능　　275
5 문제 프레이밍　　　　　　　　　　　　　　276
6 문제 정의와 UX 전략의 관계　　　　　　　277

3부 발전 — 디자인 문제의 해결

1장 아이데이션

1 창의성 ... 283
2 아이데이션 방법 ... 284
- 브레인스토밍 ... 285
- What if ... 286
- How Might We ... 287
- 바디스토밍 ... 287
- 마인드맵 ... 288
- 만다라트 ... 289
- 브레인라이팅 ... 290
- 아이디어 다이스 ... 291
- 스캠퍼 ... 292
- 트리즈 ... 293
- 구글 스프린트 ... 294
- 육색 사고모자 ... 294
- 엘리베이터 스피치 ... 295

3 아이디어 수렴 ... 296
4 코크리에이션 워크숍 ... 298
- 코크리에이션 워크숍 진행 방법 ... 300
- 코크리에이션 워크숍 마인드셋 ... 301

2장 시나리오

1 시나리오의 의미 ... 303
2 시나리오의 유형 ... 305
- 표현 형식에 따른 유형 ... 306
- 발전 단계에 따른 유형 ... 307
- 디자인 방법과 시나리오의 관계 ... 308

3 시나리오 제작 ... 309
- 육하원칙 ... 310
- 시간의 흐름 ... 310
- 시나리오 제작 시 유의점 ... 312

3장 롤플레잉과 서비스 블루프린트

1 롤플레잉 — 317
- 롤플레잉의 유형 — 317
- 레고를 이용한 롤플레잉 — 319
- 롤플레잉과 다른 방법과의 비교 — 322

2 서비스 블루프린트 — 323
- 서비스 블루프린트의 특징과 목적 — 324
- 서비스 블루프린트의 구성 요소 — 325
- 서비스 블루프린트의 작성 규칙 — 326

4장 워크플로와 정보 구조

1 인터랙티브 시스템의 구성 요소 — 329

2 워크플로 — 331
- 유저플로와 해피 패스 — 332

3 정보 구조 — 334
- 정보 구조 선택 시 고려 사항 — 337
- 사용자의 정보 구조 설계 — 339

4 메뉴 설계 — 340
- 카드소팅 — 341

5장 UI 디자인

1 UI 개념 모델 — 345

2 인터랙션 디자인의 원칙 — 350

3 입출력과 디바이스 — 353
- 입력 — 353
- 출력 — 354
- 디바이스 — 355

4 UI 디자인 요소 — 357

5 UX 라이팅 — 363

6장 디자인 시스템과 패턴

1 OS의 이해 — 373
- 운영체제의 역할 — 374
- 멀티태스킹 — 374
- WIMP — 375

 2 디자인 시스템과 패턴 378
 — 디자인 시스템 378
 — 디자인 패턴 381
 — 넛지 디자인 384

7장 프로토타이핑

 1 프로토타이핑의 개념 387
 2 프로토타이핑의 활용 390
 3 프로토타이핑의 분류 392
 — 기능 범위에 따른 분류 392
 — 완성도 수준에 따른 분류 393
 4 분야별 프로토타이핑 396
 — 분야별 프로토타이핑 비교 396
 — UI 디자인 분야 397
 — 제품 디자인 분야 399

8장 사용성 테스트

 1 사용성 테스트의 특징 405
 — 사용성에서 사용 경험으로 405
 — 사용성 테스트의 분류 기준 408
 2 사용성 테스트의 조건 409
 — 사용성 테스트 참가자 수 410
 — 사용성 테스트 룸 411
 — 테스트 환경과 임장감 412
 3 다양한 사용성 평가 방법 414
 — 휴리스틱 평가 414
 — 구글 HEART 프레임워크 416
 — 설문 기반 평가 도구 417
 — 행동 데이터 측정 419
 4 사용성 테스트의 유형 420
 — 래피드 사용성 테스트 및 파일럿 사용성 테스트 420
 — 현장 사용성 테스트 420
 — AB 테스트 421
 — 위저드 오브 오즈 422
 5 사용성 테스트의 진행 방법 423

ㅡ 사용성 테스트 절차	424
ㅡ 사용성 테스트 계획 수립	425
ㅡ 실험 설계	426

6 태스크와 평가 기준 427
ㅡ 태스크 설정	427
ㅡ 태스크 결과의 기록과 측정	428
ㅡ 사용성 테스트의 프로토타입	430

7 사용성 테스트 참가자 모집과 진행 432
ㅡ 참가자 모집과 선별	432
ㅡ 사전 조사와 사후 조사	433
ㅡ 사용성 테스트의 진행과 관찰	433
ㅡ 기록 시트	435
ㅡ 사용성 테스트 데이터의 분석	435

9장 UX·UI 프로젝트의 완료

1 프로젝트 종류에 따른 완료 방식	439
2 프레젠테이션과 결과 보고서 작성	440
3 프로젝트 결과물의 구현과 이관	442

참고문헌 444

1부

개괄 — UX·UI 디자인
Introduction — UX·UI Design

디자인은 단순히 외형과 느낌만이 아니다. 디자인은 총체적 효과에 대한 것이다.

—스티브 잡스

Design is not just what it looks like and feels like. Design is how it works.

—Steve Jobs

1장
UX·UI 디자인의 중요성과 가치

지식정보 혁명의 디지털 시대에 접어들면서 사용자 경험UX, User eXperience과 사용자 인터페이스UI, User Interface 디자인의 중요성이 점점 더 높아지고 있다. UX·UI 디자인은 제품의 외형을 돋보이게 만드는 데에서 더 나아가 사용자가 제품 및 서비스를 사용할 때의 전체적 느낌Feel과 분위기를 고려한 외형Look을 설계하는 역할을 한다. 이는 매력 있는 외형을 중시하던 전통적 디자인과의 차별점으로, 사용자 중심의 접근 방식을 통해 제품과 서비스의 성공에 큰 영향을 미치고 있다. 디자인은 사용자가 제품을 사용할 때 상호작용하는 요소와 전체적인 경험 설계에 중점을 두어야 한다. 이를 위해 UX 디자인은 사용자의 요구와 행동을 분석해서 제품 및 서비스의 구조와 흐름을 설계하고, UI 디자인은 그 구조를 기반으로 직관적이고 매력적인 인터페이스를 구축하는 접근이 필요하다.

> 1 사용자 여정에서의 UX·UI 디자인

인생을 길을 걷는 여정에 비유하곤 한다. 거리를 걷는 사람을 붙잡고 방금 걸어온 길에서 기억나는 것을 물었을 때, 같은 기억을 가진 사람을 찾기 힘들듯, 우리가 걷는 인생의 길에서 똑같은 경험이나 기억은 없다. 매일 오가는 길에서 느끼는 감정도 각각 다르다. 좋은 일이 있을 때는 활기찬 거리라고 느낄 것이고, 속상한 일이 있을 때는 자신만 불행한 듯한 우울한 거리로 느낄 것이다. 또 걷는 시간이나 날씨, 길에서 마주친 다른 사람과의 관계에 의해서도 느낌은 시시각각 변한다. 이처럼 사물이나 공간, 서비스를 사용하는 여정에서 사람들이 느끼는 일련의 감정이나 효용성 등의 총체적 Holistic 결과를 'UX'라고 하며, UX를 느낄 수 있게 하는 상황적 요소와 마주치는 다양한 접점을 통칭해 'UI'라고 한다. 즉 우리가 길이라는 공간을 걸으면서 마주한 건물이나 사물, 사람들과 소통했던 접점이 UI이고, 길이라는 공간을 걸으면서 느낀 여러 가지 감정 등의 총체적 결과가 UX이다.

그렇다면 UX와 UI를 디자인한다는 것은 무엇일까? 인생에 비유해서 표현하자면, '후회 없이 살다'(UX)라는 인생의 목표를 위해 인생 여정에서 필요한 것들이 무엇인지 생각하고 고민하고 실천할 수 있도록 도와주는 것(UI)이라 할 수 있다. 즉 UX와 UI를 디자인한다는 것은 대중교통 노선처럼 사람들이 원하는 방향에 다다를 수 있도록 안내해 주고 길을 잃지 않도록 이끌어 주는 역할을 한다는 것을 의미한다. 사람들이 길을 잃지 않고 목표에 다다를 수 있게 도와주는 역할을 한다는 점에서 UX·UI 디자인은 매우 중요하다.

오늘날의 사람들은 제품과 서비스 자체의 매력은 물론 제품과 서비스를 사용하는 상황의 즐거움도 중요하게 여긴다. 경험은 비물질적 요소들이 시간 속에서 형성되는 특성이 있는데, 좋은 UX·UI 디자인은 시간이 지나면서 사람들의 일상 행동에 변화를 주고 긍정적 습관을 만들어 내는 놀라운 힘을 가지고 있다. 미국 투자금융 회사 뱅크오브아메리카 BoA는 2005년 물건 값의 잔돈을 저축 계좌로 입금해 주는 '잔돈은 저금하세요 Keep the Change'라는 새로운 금융 서비스를 출시했다. 가격을 49.36달러 혹은 1,980원같이 표시하는 것은 소비자에게 값을 저렴하게 인식시키기 위한 일반적인 마케팅 전략인데, 현금으로 결제할 경우 잔돈을 관리하는 것이 여간 번거로운 일이 아니다. 이 점에 착안해 49.36달러짜리 물건을 사고 50달러를

결제하면, 잔돈 64센트를 거슬러 주는 것이 아니라 계좌로 이체해 주는 돼지저금통 같은 체크카드를 출시한 것이다. '잔돈은 저금하세요' 출시 후 예금계좌를 신규 개설하려는 사람들이 증가해 1,200만 명이라는 고객 창출로 이어졌으며, 시간이 흐름에 따라 저축 계좌의 잔고가 증가하는 경향을 보였다. 즉 좋은 UX·UI가 사람들의 소비 행동을 바꾼 것이다.

경험은 시간의 흐름에 따라 관계되는 사물의 연결에 의해 형성되는 또 다른 특성이 있는데, 미국 철도공사 암트랙Amtrak의 고속 열차 서비스 '아셀라 익스프레스Acela Express'가 대표적 사례이다. 암트랙은 단순한 교통수단을 넘어 비즈니스 여행자들에게 고속, 편리함, 그리고 고급스러움을 제공하기 위해 열차 내부 디자인을 디자인 컨설팅 전문 기업 아이디오IDEO에 의뢰했다. 아이디오는 고객 여정 지도를 통해 열차 내부의 문제가 열차를 탑승하기 이전의 경험과 밀접하게 연결되어 있다는 것을 확인하고, 승차권 예약 시스템, 승객 안내 시스템을 포함하는 여정 전체를 디자인했다. 다시 말해 열차가 아닌 열차 여행의 UI와 UX를 세심하게 디자인한 것이다. 그 결과 아셀라의 재이용률이 높아지고 새로운 고객층이 생겨났으며, 암트랙의 브랜드 이미지를 개선하는 성과를 이루었다.

이렇듯 최적의 경험을 위한 UX·UI 디자인은 '잔돈은 저금하세요'에서처럼 무형의 서비스라는 비물질성과 '아셀라 익스프레스'에서처럼 시간 흐름에 따라 관계되는 대상 사물의 변화를 고려해야 하는 특징이 있다.

UX·UI 디자인은 우리의 일상을 더 편리하고 안전하게 하면서 좋은 행동이나 습관을 형성시켜 준다는 점에서 매우 중요한 역할을 한다. 매슬로 욕구단계설Maslow's Hierarchy of Needs 관점에서 보면, UX·UI 디자인은 비교적 안전의 욕구에서 좋은 습관을 형성하는 자아실현의 욕구를 충족해 주는 좋은 도구로 볼 수 있다. 다시 말해 '사람들이 원하는 것은 세탁기 아니라 깨끗한 빨래'라는 니즈를 충족하기 위해 다양한 접근성을 탐색하듯이, 사람들이 원하는 근본적 욕구를 고려한 접근이 필요하다. 또한 UX·UI 디자인은 현재의 사물을 개선하는 데에서 한 걸음 더 나아가 '왜 돼지저금통 문화가 생겼을까?'와 같이 사람들이 왜 사물을 사용하는지에 대한 질문을 던져야 한다. 즉 돼지저금통이라는 문화는 저축 습관 UX를 위한 UI 디자인이며, 어른들이 다음 세대에게 제시한 미래를 대비하는 삶의 방법의 하나인 것이다.

2 전통적 디자인과 UX·UI 디자인

전통적 디자인은 무엇이고 UX·UI 디자인은 무엇일까? 먼저 전통적 디자인이란 시각적 아름다움, 기능성, 브랜드 정체성 등을 강조하는 디자인으로, 제품, 포스터, 로고, 인쇄물 등의 물리적이고 시각적인 요소를 디자인하는 것을 목표로 한다. 대표적인 예로 제품 디자인과 로고 디자인을 들 수 있다. 먼저 제품 디자인에는 속도라는 상징을 제품의 조형으로 사용한 1939년 크라이슬러Chrysler의 에어플로Airflow와 1946년형 스터드베이커Studebaker의 유선형 디자인이 있다. 로고 디자인에는 브랜드의 시각적 정체성을 강화해 제품을 시각적으로 인식하고 기억하게 한 코카콜라CocaCola가 있다. 즉 전통적 디자인은 미적 감각을 활용해 제품의 물리적 사용성을 높이고 정보를 효과적으로 나타내 브랜드 인지도 향상 및 브랜드 가치를 전달하는 데 중요한 역할을 한다.

반면 UX·UI 디자인은 사용자 경험을 최적화하고, 사용자 인터페이스를 통해 사용자가 제품 및 서비스를 쉽게 이용하고 목표를 달성할 수 있도록 지원하는 데에 중점을 둔다. 따라서 사용자 친화성, 접근성, 상호작용의 효율성, 사용자 만족도 등을 중시한다. UX·UI 디자인은 사용자가 제품이나 서비스를 사용할 때 겪는 전체 경험을 고려하며, 직관적이고 원활한 사용 경험을 제공한다. 예를 들어 에어비엔비Airbnb의 웹사이트는 복잡한 예약 과정을 간소화하고 사용자에게 맞춤형 경험을 제공하는데, 사용자는 쉽고 직관적인 인터페이스를 통해 숙소를 검색하고 예약할 수 있다.

전통적 디자인과 UX·UI 디자인의 차이점을 세부적으로 살펴보면 다음과 같다.

접근 방식

- 전통적 디자인: '형태는 기능을 따른다.Form follows function.'에서 알 수 있듯이, 주로 시각적 요소에 중점을 두고 제품이나 브랜드의 정체성을 시각적으로 표현한다. 따라서 디자이너의 창의성과 미적 감각이 중요한 역할을 하며, 물리적 결과물을 만드는 과정에서 디자이너의 주관적 판단이 크게 작용한다. 예를 들어 명함 디자인은 회사의 첫인상을 좌우하는 요소로, 디자이너의 창의적 해석에 따라 다양한 형태로 구현된다.

— UX·UI 디자인: 사용자를 중심으로 한 설계가 기본 원칙이다. 사용자가 제품이나 서비스를 사용할 때의 경험을 최적화하기 위해 사용자의 요구와 행동 패턴을 연구하고 분석한다. 따라서 데이터와 사용자 리서치에 기반한 접근 방식이 중요하며, 사용자의 피드백을 바탕으로 반복적인 테스트와 개선 과정을 거쳐 최종 제품 및 서비스가 완성된다. 예를 들어 구글의 검색엔진 UI는 사용자 리서치를 통해 개선이 지속해서 이루어져 현재의 간결하면서도 강력한 인터페이스를 갖추게 되었다.

상호작용성 및 피드백

— 전통적 디자인: 일방적인 시각 전달에 중점을 둔다. 사용자가 디자인과 직접 상호작용하지 않으며, 사용자의 피드백을 바로 반영할 수 없는 경우가 대부분이다. 또한 디자인 결과에 대한 피드백이 주로 판매 실적, 브랜드 인지도 등을 통해 간접적으로 평가된다. 예를 들어 전통적 포스터 디자인은 특정 메시지를 전달하기 위한 일방적인 수단이며, 사용자와의 직접적인 상호작용이 제한적이다.

— UX·UI 디자인: 디자인 자체가 사용자와의 상호작용을 중심으로 이루어진다. 사용자는 인터페이스와 실시간으로 상호작용하며, 디자인은 이런 상호작용을 지원하고 강화하는 역할을 한다. 또한 사용자 행동 데이터, AB 테스트, 사용자 피드백 등을 통해 디자인의 효과를 직접적으로 실시간 평가하고 개선할 수 있다. 예를 들어 모바일 앱의 UI는 사용자가 버튼을 클릭하거나 메뉴를 탐색하는 과정에서 즉각적인 피드백을 제공한다.

진화와 변화

— 전통적 디자인: 시간이 지나면서 트렌드나 기술의 변화에 따라 디자인이 진화할 수 있지만, 기본적인 디자인 요소는 비교적 오래 고정된 형식을 유지하는 경우가 많다. 클래식 자동차 디자인은 시간이 지나면서 약간의 변화는 있을지라도, 그 고유의 디자인 요소는 오랜 시간 유지된다.

— UX·UI 디자인: 빠르게 변화하는 기술과 사용자 요구에 맞춰 지속해서 변화하고 진화하는 특징이 있다. 특히 디지털 환경에서는 사용자 요구와 기술 발전에 맞춰 UI와 UX를 자주 업데이트하고 개선해야 한다. 페이스북의 UI는 사용자 피드백과 기술 발전에 따라 업데이트되고 있으며, 사용자가 더 나은 경험을 할 수 있도록 인터페이스와 기능이 변화하고 있다.

이처럼 전통적 디자인은 주로 물리적 제품이나 브랜드의 시각적 정체성을 중시하며, 미적 감각과 기능성에 중점을 둔다. 반면 UX·UI 디자인은 사용자 경험을 중심으로 한 접근 방식을 통해 디지털 환경에서의 사용성, 접근성, 상호작용을 극대화한다. 두 디자인의 접근 방식과 목적은 다르지만, 궁극적으로는 사용자의 요구를 충족시키고 더 나은 삶의 모습을 만든다는 점에서 같은 지향점을 가지고 있다.

사회 문화 기술의 변화에 따라 새로운 디자인 접근이 요구되고 있다. 사람들이 무엇을 왜 사용하는지에 대한 UX 질문에서 출발하면 변화에 맞는 새로운 UI 디자인이 가능해진다. 국가나 기업의 디자인 활용 수준을 설명하는 모델로 활용되는 덴마크디자인센터의 '덴마크 디자인 사다리Danish Design Ladder'(그림 1.1)는 UX 디자인 개념을 스타일링에서 혁신의 수단

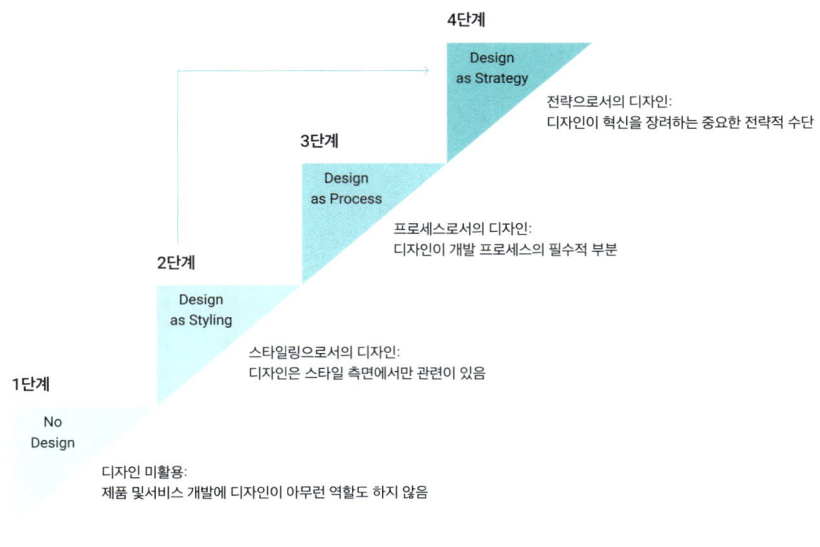

그림 1.1 → 덴마크 디자인 사다리

으로 한 단계 높여준 개념이라 할 수 있다. 덴마크 디자인 사다리의 1단계는 '디자인 미활용 No Design', 2단계는 '스타일링으로서의 디자인 Design as Styling', 3단계는 '프로세스로서의 디자인 Design as Process', 4단계는 '전략으로서의 디자인 Design as Strategy'으로, 우리가 흔히 혁신이라고 말하는 디자인을 가능하게 하기 위해 디자인의 역할이 프로세스를 개선하고 전략적 도구로 확대되는 것을 볼 수 있다.

UX·UI 디자인을 전략적 도구로 이용하기 위해서는 경영 Business, 기술 Technology, 디자인 Design의 역할을 총제적으로 이해할 필요가 있다. 경영은 지향점을 설정하는 역할을 하며, 기술은 현실에 실현할 수 있는지에 대한 내용을 다루며, 디자인은 어떻게 현실에 구현되어야 하는지를 다룬다. 경영과 기술의 접점에는 목표 지향을 위한 능률과 같은 개념이, 기술과 디자인의 접점에는 생산 가능한 유용성과 사용성 같은 개념이, 디자인과 경영에는 의미와 가치 중심의 브랜드 정체성 개념이 위치한다. 그리고 이것을 아우르는 UX에는 사용자 중심 개념이 형성된다. 이 세 가지가 균형 있게 이루어졌을 때 사람들에게 긍정적으로 받아들여지는 UX가 형성된다.

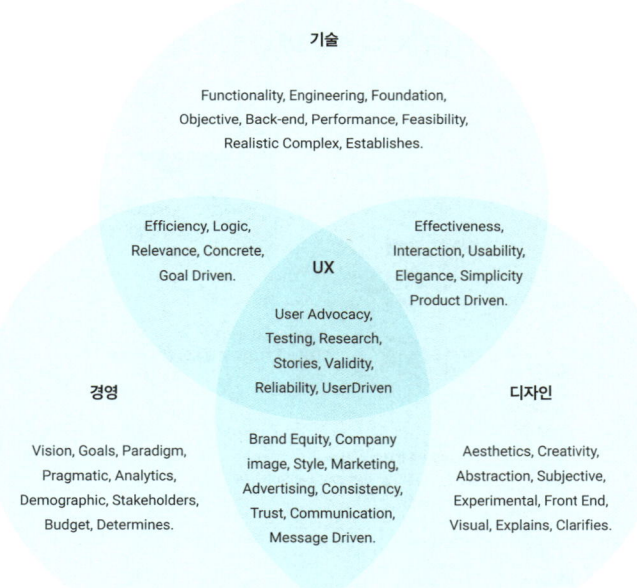

그림 1.2 → UX 구성 요소

2장
UX·UI 디자인 개념 형성과 특징

UX·UI 디자인은 기술의 발달과 밀접하게 연결되어 있어 디지털 제품과 서비스의 설계에서 필수적인 역할을 담당한다. 인간 중심 관점을 기반으로 기업뿐 아니라 학문적으로도 자리를 잡아가고 있으며, 그 특징상 학제적 협업이 필요하다. UX·UI 디자인의 개념은 어떻게 기원해 전개되었으며, 단순히 제품을 넘어 디지털 제품 및 서비스로 넓혀진 개념 확장과는 어떤 관계가 있는지 살펴본다. 그리고 이 과정에서 새롭게 등장한 CX Customer eXperience, 서비스 디자인 Service design, HCI Human Computer Interaction 분야와 UX·UI 디자인의 관계를 비롯해 UX·UI 디자인의 학문적 위치와 접근 태도에 대해서도 살펴볼 필요가 있다.

1 UX·UI 디자인의 기원과 전개

1946년 세계 최초의 컴퓨터인 에니악 ENIAC은 UX·UI 디자인 역사의 기원이라고 볼 수 있다. 이어지는 트랜지스터 Transistor의 발명과 1960년대의 라이트펜 Lightpen, 스케치패드 Sketchpad, 마우스 Mouse 등의 발명으로 다양한 분야에서 컴퓨터를 활용할 수 있는 기술적 진보가 이루어졌다.

UX·UI 역사의 가장 큰 전환점은 그림 1.3과 같이 개인용 컴퓨터 PC로 상징되는 1980년대, 인터넷이 대중화된 1990년대, 모바일이 일상화된 2000년대, 인공지능 도구가 본격적으로 사용되기 시작한 2020년대의 네 단계로 구분할 수 있다.

- 1980년대: GUI가 최초로 탑재된 1978년의 제록스 알토 Xerox Alto에서 영향을 받아 1981년 제록스 스타 Xerox Star, 1983년 애플 리사 Apple Lisa, 매킨토시 Macintosh 와 같은 개인용 PC가 등장한 시대이다. 1985년 MS 윈도는 PC 보급과 대중화에 큰 영향을 주었다.

- 1990년대: 1969년에 구축된 세계 최초의 패킷 스위칭 네트워크 아르파넷 ARPANET, Advanced Research Projects Agency NETwork 에서 진화한 컴퓨터 네트워크 서비스 월드 와이드 웹 WWW의 시작과 모자이크 NCSA Mosaic, 넷스케이프 Netscape, 야후 Yahoo 웹브라우저가 등장하면서 인터넷이 대중화되었다.

- 2000년대: 스마트폰의 등장으로 모바일 시대를 맞이했다. 1983년 모토로라 Motorola에서 다이나택 DynaTAC 8000X라는 세계 최초의 휴대전화를 출시한 이후, 2000년에는 카메라가 내장된 샤프 SHARP의 J-SH04가 출시되었다. 그리고 2007년 애플 Apple 아이폰 iPhone 등장으로 본격적인 모바일 시대가 시작되었다.

- 2020년대: 인공지능에 기반한 새로운 변화가 일어났다. 1997년 IBM의 딥블루 때만 하더라도 흥미로운 가능성 정도였던 것이, 2016년 인공지능 알파고 AlphaGO에 의해 인간 능력에 대한

도전으로 인식하게 되었다. 2020년 3세대 언어모델인 GPT-3 발표는 본격적 인공지능 시대의 출발점이라고 볼 수 있다.

UI 디자인의 변화는 인간이 컴퓨터와의 원활한 상호작용을 위한 펀칭카드Punching Card, 명령줄Command Line, 그래픽 사용자 인터페이스GUI, Graphic User Interface, 터치Touch, 내추럴 UINatural UI를 중심으로 시대를 구분할 수 있다. 특히 PC의 등장으로 탄생한 GUI는 인터넷, 모바일, 인공지능의 시대를 거치면서 플랫폼 성능의 최적화와 적절한 상징적 기호를 동시에 고려하면서 다음과 같이 진화하고 있다.

— 1990년대: 리얼 메타포Real Metaphor GUI는 실제 물리적

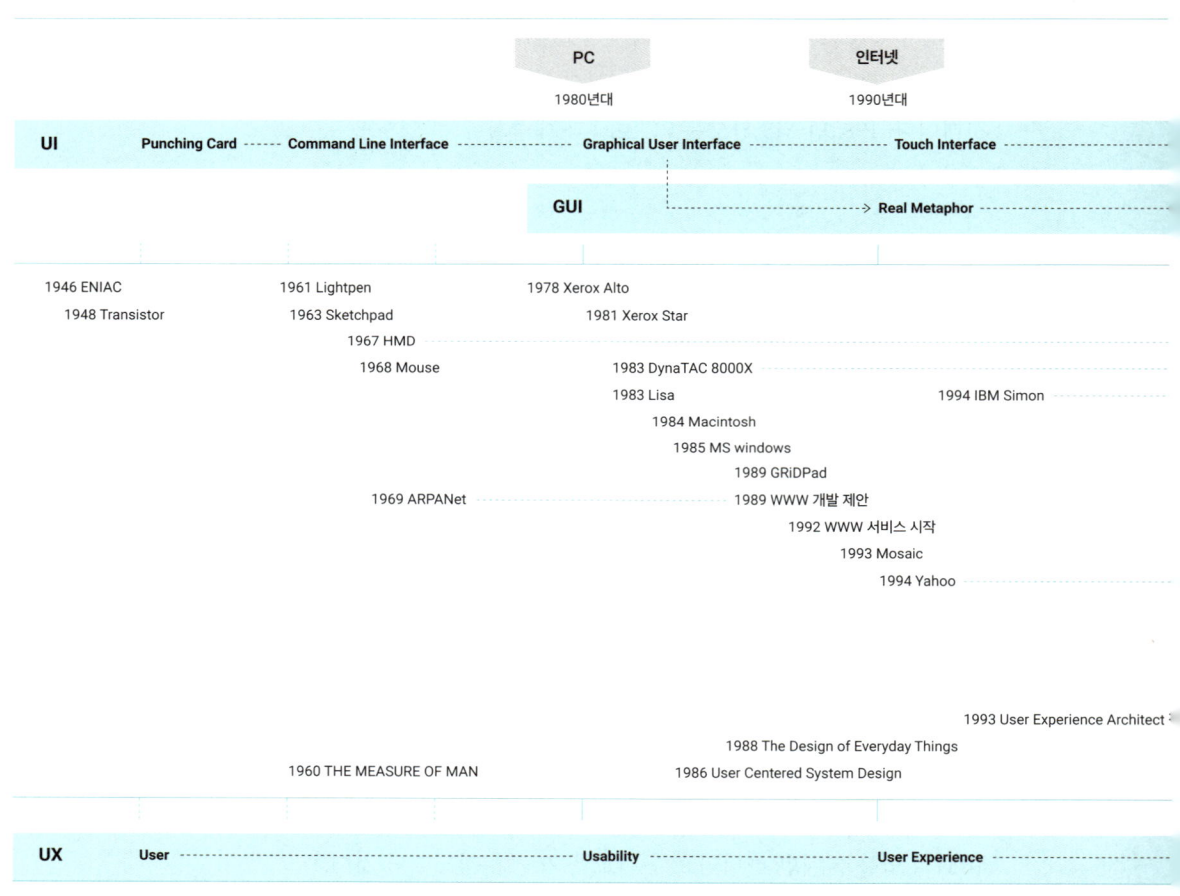

그림 1.3 → UX·UI 디자인 연표

객체와 환경을 컴퓨터에 구현해 사용자가 새로운 기술을 쉽게 받아들이도록 한 초기의 GUI이다.

— 2007년: 스큐어모피즘 Skeuomorphism GUI는 실제 객체의 질감과 형태를 디지털 인터페이스에 재현해 사용자에게 친숙함을 제공하는 디자인 스타일이다.

— 2013년: 플랫 디자인 Flat Design GUI는 간결하고 직관적인 2D 그래픽을 사용해 장식적 요소를 배제한 디자인으로, 현대적인 웹과 모바일 인터페이스의 표준이 되었다.

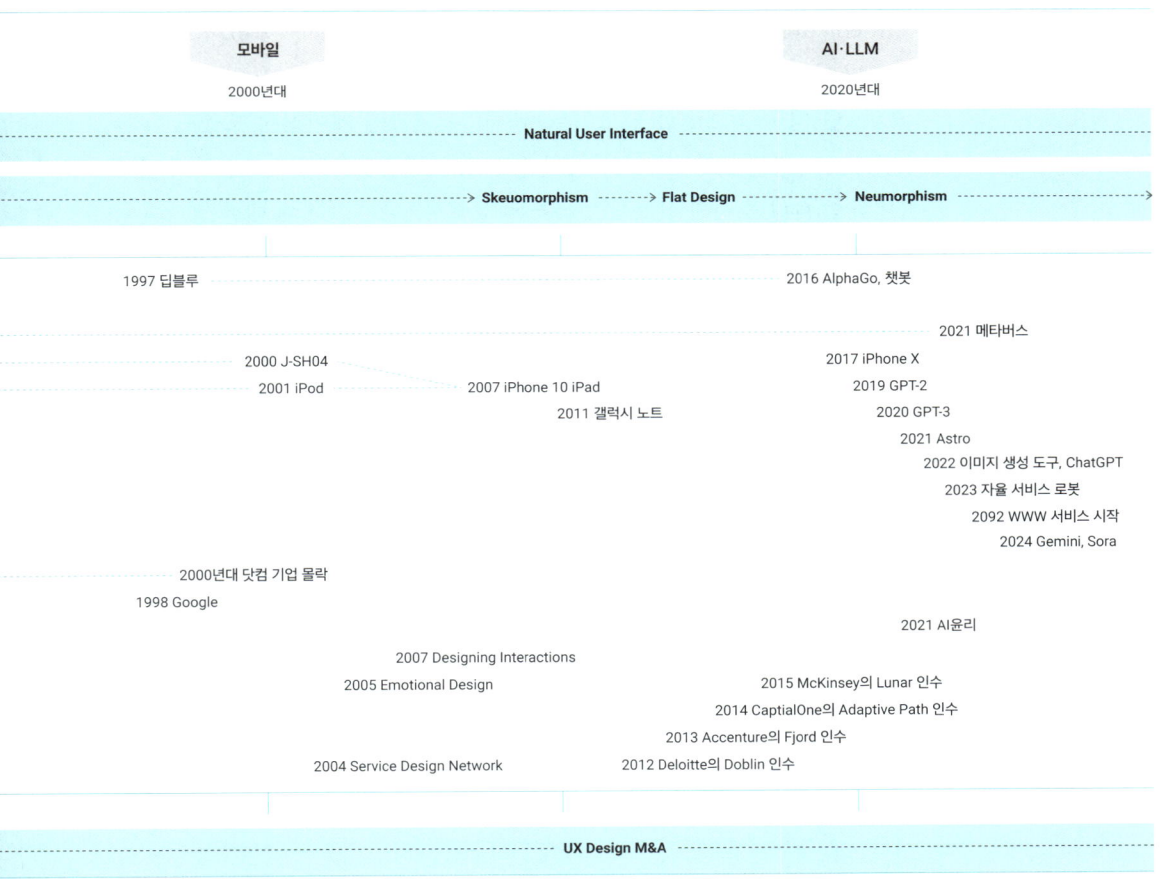

— 2020년: 뉴모피즘 Neumorphism GUI는 플랫 디자인의 단순함과 3D 효과를 결합한 부드럽고 세련된 디자인 스타일로, 시각적 매력과 현실감을 동시에 추구했다.

UX 디자인은 1950년대 산업 디자인의 발전과 함께 사용자 User 개념이 형성되면서 시작되었다. 1960년에 출판된 로렌스 로스필드 Lawrence Rothfield 의 『The Measure of Man』은 인간공학 관점의 저술로, 사용성 Usability 개념 형성에 영향을 주었다. 1986년에 출판된 도널드 노먼 Donald Norman 의 『User Centered System Design』과 1988년에 출판된 『The Design of Everyday Things』에 의해 감성의 관점이 등장했는데, 이것은 사용자 경험 개념 형성에 영향을 주었다. 이후 2005년에 출판된 도널드 노먼의 『Emotional Design』과 2006년에 출판된 빌 모그리지 Bill Moggridge 의 『Designing Interactions』는 UX 용어의 등장과 개념 정립에 영향을 주었다. 2000년대 닷컴기업의 몰락은 UX 중요성 인식에 영향을 주었다고 볼 수 있는데, 2012년 영국 회계법인 딜로이트 Deloitte 의 디자인 에이전시 도블린 Doblin 인수로 시작된 UX 디자인 회사의 인수 합병 열풍은 이것과 무관하지 않다. 또한 2011년 출시된 삼성의 스마트폰 갤럭시 노트도 UX에 대한 고려를 통해 성공한 대표적 사례의 하나이다.

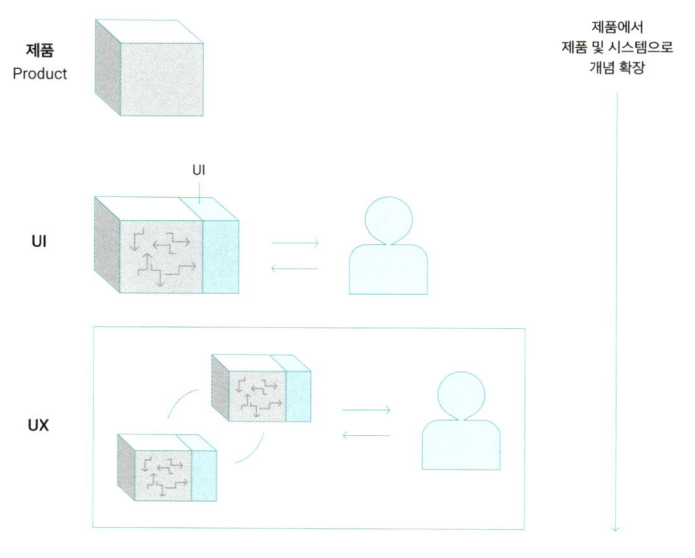

그림 1.4 → 제품 디자인의 진화

앞으로 주목해야 할 것은 컴퓨터가 인간을 이길 수 없다는 패러다임을 뒤집은 1997년 딥블루 체스게임, 2016년 컴퓨터가 인간을 압도할 수 있다는 위기 의식을 가지게 한 알파고와의 대결 이후 일어나는 일련의 급격한 변화들이다. 2017년 iPhone X, 에코 등에 적용되기 시작한 생체 인식, 음성인식 기술, 에어드론과 2020년 등장한 GPT-3, 1967년 개발된 HMD에서 시작된 가상현실을 기반으로 2021년 본격화된 메타버스와 가정용 로봇 아스트로Astro, 2022년 딥러닝 기반 이미지 생성 모델, 2023년 자율 서비스 로봇, 2024년의 제미나이Gemini, 소라Sora 의 등장이다.

 UX·UI 디자인은 기술의 발전과 인간의 접점이 역사적 변화를 통해 예측할 수 있는 통찰력을 필요로 한다. 디자이너는 사용자의 감정과 행동을 고려한 직관적이고 자연스러운 인터페이스를 구축하는 동시에, 기술의 발전 속도에 맞춰 신속하게 적응하고 혁신하는 능력을 가져야 한다. 이런 기본 소양을 바탕으로 끊임없이 변화하는 흐름을 통찰하는 안목을 가지기 위해 노력해야 하며, 새로운 기술이 등장하는 동력을 이해하고 사용자와 상호작용하는 방식에 어떤 영향을 미칠지 깊이 이해할 필요가 있다. 특히 AI와 자율주행 시스템, 메타버스와 같은 몰입형 기술이 제공하는 새로운 사용자 경험이 야기할 수 있는 윤리적 문제와 사회적 책임까지 생각할 필요가 있다. UX·UI 디자인 역사에서 영향력을 가진 기술이나 제품은 결국 사회 문화적 의미를 가지는 경우가 많기 때문이며, 이는 역사가 우리에게 주는 교훈이기도 하다.

〉 2 제품 개념 확장과 UX·UI 디자인

제품 디자인은 일상용품의 외형을 더 아름답게 만들어 삶의 질을 개선하는 것을 목표로 시작되었다. 대량생산과 소비재의 증가로 20세기 중반부터 산업 디자인이 급격히 발전하면서 사용자 중심의 설계가 필요하게 되었고, 이는 인간공학과 심리학을 바탕으로 한 디자인 접근 방식으로 이어졌다. 이 같은 변화는 디자인의 대상인 제품을 UX·UI를 포함하는 개념으로 확장하는 데 큰 영향을 주었다. 제품 디자인의 대상이 사물의 외형에서 사물의 기능을 조작하기 위한 UI, 조작의 과정에서 형성되는 행위로서의 인터랙션Interaction, 그리고 일련의 인터랙션을 통해 형성되는 총체적 UX

를 포함하는 개념으로 진화한 것이다.

예를 들어 초기의 오디오는 음악을 재생하기 위한 도구의 개념으로 디자인되었다. 최초의 오디오 포노그래프Phonograph는 홈에 나팔관 형태의 소리 증폭 장치가 결합된 형태였다. 하지만 이후 카세트테이프, CD와 같은 매체가 발달하면서 음악을 재생하기 위해 조작하는 UI 디자인이 제품 디자인에 포함되었다. 1979년 워크맨의 효시로 불리는 소니의 TPS-L2 모델을 살펴보면, 음악을 재생하고 앞뒤로 이동하는 조작부가 제품의 외형과 함께 중요한 디자인 요소임을 확인할 수 있다. B&O Bang & Olufsen의 전시장을 가보면 개별 제품을 보여주기보다는 음악을 듣는 공간과 분위기를 제안하는 것을 느낄 수 있다. 이런 변화는 음악을 듣는 행위의 인터랙션 디자인으로 개념이 확장된 것인데, 인터랙션을 통해 어떤 UX를 제공할지 생각해야 한다. 즉 제품 디자인의 개념이 단순히 사물의 외형을 넘어 사물이 동작하는 방식을 고려한 UI와 그 경험의 결과인 UX를 포함한 제품 및 시스템 전체를 디자인하는 개념으로 진화한 것이다.

제품 디자이너의 역할은 이제 사물의 외형만을 디자인하는 것이 아니라 사용자의 감성을 고려한 경험을 설계하는 역할을 포함하는 것으로 받아들여지고 있다. 즉 제품 디자이너는 시스템을 통해 제품과의 상호작용을 고려한 UI와, 이를 통해 형성되는 감성을 고려한 UX를 통찰적으로 해석하는 역량을 가진 사람을 뜻한다. 이는 제품 디자이너가 전체의 룩앤드필Look & Feel을 만드는 역할을 넘어 특정 기능이나 작동 방식까지 결정하는 역할을 하는 것으로 변화했음을 의미한다. 따라서 디자인의 대상에는 물리적 사물뿐만 아니라 PC나 모바일 플랫폼에서 사용되는 앱 같은 가상 제품까지 포함된다. 기업 내부에서 사용되는 앱은 기업이 처한 문제를 해결한다는 의미로 '솔루션Solution'이라는 용어로 불리기도 하지만, 결제를 도와주거나 필요한 서비스를 일반 사용자에게 제공하는 앱의 경우는 '제품Product'이라고 불린다.

기업의 사업 영역에 따라 '제품 디자이너'의 정의를 다르게 적용하고 있지만, 제품의 의미 확장의 관점에서 제품 디자이너란 사용자의 요구를 대변하는 사람으로 정의할 수 있다. 예를 들어 어떤 기능이 반년 후에도 의미가 있는지, 어떤 기능을 통해 버튼에 어떤 스타일을 지정하면 사용자 흐름에 어떤 영향을 미치는지 등 제품 디자이너는 고차원에서 저차원에 이르기까지 모든 차원에서 제품과 시스템의 비전을 감독하는 역할을 한다.

이렇게 제품의 개념이 확장되면서 UX·UI 디자이너를 포괄적 의미의 '제품 디자이너'로 통칭해서 부르기도 한다.

3 CX, 서비스, HCI와 UX·UI 디자인

UX·UI에 대해 살펴보다 보면, 두 용어의 의미가 혼재되어 사용되기도 하고, 유사하지만 다른 견해가 존재해 혼란을 주는 경우도 있다. 이 책의 정의가 답은 아니지만, 각 용어의 차이를 정리해 보고자 한다.

먼저 UX, UI, Usability의 차이를 살펴보자. UX는 디자인의 전반적인 만족도와 같은 사용자가 제품과 서비스를 사용하면서 느끼는 총체적인 경험을 다루며, UI는 화면 디자인이나 버튼 위치와 같이 사용자가 상호작용하는 구체적인 시각적 요소를 설계한다. 그리고 Usability는 '사용성'이라고 하는데, 제품이나 서비스의 사용이 얼마나 쉬운지를 인터페이스의 사용자 친화 정도와 학습 곡선으로 평가한다.

다음으로 CX와 UX의 차이도 이해할 필요가 있다. 사용자의 총체적 경험을 다루는 UX에는 사용자가 제품이나 서비스를 사용하면서 느끼는 만족도, 편리성, 효율성, 그리고 감정적 반응 등이 포함된다. 즉 UX 디자인은 주로 디지털 제품, 웹사이트, 애플리케이션 등의 인터랙션 디자인에 중점을 둔다. 반면 고객 경험을 나타내는 CX Customer eXperience는 고객이 브랜드와 상호작용하는 모든 접점에서의 총체적인 경험을 의미한다. 제품 및 서비스 사용뿐 아니라 마케팅, 판매, 고객 서비스 등 고객이 브랜드와 상호작용하는 모든 단계에서의 경험을 포함하는데, CX는 고객의 브랜드 인식, 충성도, 만족도 등에 영향을 미친다.

UX와 서비스 디자인 Service Design의 차이를 살펴보면, 서비스 디자인은 사용자가 특정 서비스를 이용할 때 경험하는 모든 접점을 설계하고 개선하는 것을 목표로, 물리적 제품은 물론 사람, 프로세스, 기술을 포함한 서비스 생태계를 포괄적으로 설계한다. 무엇보다 서비스 디자인은 사용자가 서비스 전체 과정에서 느끼는 경험을 총체적으로 향상시키는 것이 중요하다. 서비스 디자인이 UX를 포함하는지, UX가 서비스 디자인을 포함하는지에 관해서는 상반된 견해가 존재하지만, 중요한 것은 UX와 서비스 디자인이 서로 영향을 주고받는 관계라는 점이다.

UX·UI와 가장 밀접하게 관련된 분야가 바로 HCI Human-Computer Interaction 이다. HCI는 사용자가 시스템을 통해 주어진 목표를 달성할 수 있도록 사람과 시스템 간의 상호작용 방법과 절차를 설계, 평가, 구현한다. 이 분야는 사용자 인터페이스 디자인, 사용자 경험, 사용성 평가, 그리고 상호작용 패턴 등을 다룬다. HCI는 다양한 기술과 인문학적 접근을 결합해 사용자의 요구와 기대에 부합하는 인간 중심의 기술을 개발하고 시스템을 만드는 것을 목적으로 한다. 여기서 말하는 인간 중심의 기술과 시스템이란 컴퓨터로, 데이터를 입력, 처리, 저장, 또는 출력할 수 있는 전자 기기를 가리킨다. 데스크톱, 노트북뿐만 아니라 스마트폰, 게임 콘솔, 태블릿 등도 모두 컴퓨터의 범주에 속한다. 자동차의 차량 인포메이션 시스템 IVS, In-vehicle Information System 의 공장 자동화를 위한 컨트롤 기기, 은행의 ATM 기기, 음식점의 키오스크 등도 컴퓨터로 간주된다. 대부분의 시스템이나 제품은 클라이언트 서버 Client-Server 시스템처럼 백엔드에서 다른 서비스, 디바이스, 정보, 네트워크 등과 연결되어 있다. 사용자는 인터페이스를 통해 이런 제품이나 시스템에 접근하고, 정보나 서비스를 획득한다. 이를 위해 HCI는 지속적으로 발전하는 기술 환경 속에서 사용자와 시스템 간의 상호작용을 최적화하기 위해 최신 연구와 방법론을 도입한다. 이는 사용자의 만족도를 높이고, 시스템의 효율성을 극대화하며, 궁극적으로 사용자 경험을 향상시키는 데 기여한다. 정리하자면, HCI는 인간과 컴퓨터 또는 사이버 공간과의 상호작용에 관련된 현상 및 기술을 연구하는 학문이다. 이는 단순히 한 분야에 국한되지 않고, 여러 분야에 걸쳐 연구되는 학제적이며 융복

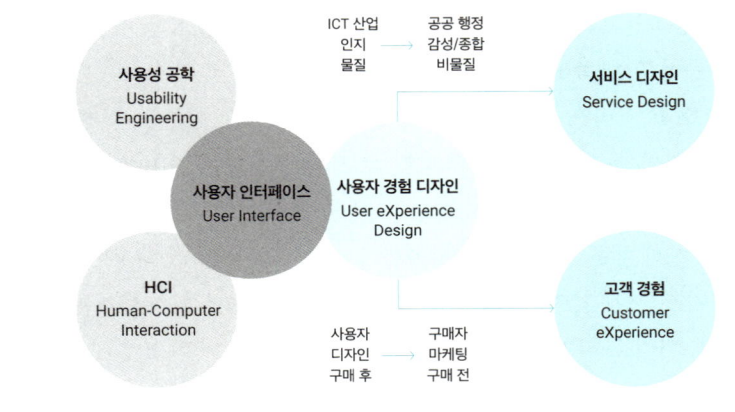

그림 1.5 → 사용자 경험 디자인 개념 형성과 영향

합적인 분야이다. 따라서 HCI를 연구하려는 사람은 다양한 학문 분야에 대한 관심과 지식이 필요하다.

UX·UI와 가장 밀접하게 관련된 또 다른 분야는 사용성 공학Usability Engineering이다. 사용자가 복잡한 시스템이나 제품을 쉽게 이해하고 효율적으로 사용할 수 있도록 설계하는 데 초점을 맞춘 분야로, 사용자 경험을 최적화하기 위해 제품의 직관적 이해, 접근성, 사용의 용이성을 높이는 것을 목표로 한다. 이를 위해 테스트와 피드백 과정을 중요한 핵심 요소로 삼는다. 사용자가 제품을 사용하는 실제 환경에서 테스트와 평가를 통해 문제점을 파악하고, 이를 개선하기 위한 솔루션을 제공한다. 예를 들어 사용자 테스트, 전문가 평가, 휴리스틱 평가와 같은 방법을 사용해 사용자에게 혼란을 줄 수 있는 요소나 불필요하게 복잡한 인터페이스를 찾아낸다. 이런 과정을 통해 제품의 사용성을 높이고, 제품의 학습 곡선을 낮추며, 사용자 만족도를 향상시키는 데 기여한다.

사용성 공학은 다양한 제품과 시스템에 적용될 수 있다. 웹사이트와 모바일 앱을 포함해 자동차의 내비게이션 시스템, 가전제품의 인터페이스, 병원의 전자 건강 기록 시스템까지 널리 활용된다. 이는 사용자가 일상에서 접하는 다양한 시스템과 제품의 인터페이스를 최적화해 모든 사용자에게 일관되고 직관적인 경험을 제공할 수 있게 돕는다. 사용성 공학은 HCI와 마찬가지로 학제적 특성을 지니고 있어 인지심리학, 인간공학, 산업 디자인, 정보공학 등의 다양한 분야와 협력하여 연구가 진행되는 UX 및 UI 디자인의 중요한 기초가 되는 분야이다.

그림 1.5는 UX 디자인과 관련된 개념 형성과 영향을 종합적으로 나타낸 것이다. 최근에는 서비스 디자인, 디자인 싱킹, 고객 경험으로 UX를 바라보는 시선이 형성되거나, 반대로 UX가 그런 개념 형성에 영향을 주고 있다.

UI와 관련된 용어를 살펴보기 위해 인터페이스 디자인 영역을 그림 1.6과 같이 사면체 형태의 표층면과 심층면이 구분되는 모델로 도식화했다. 먼저 설명할 부분은 그림 위쪽의 표층면이다. 표층면은 사용자 측면에서 상호작용할 수 있는 촉각, 청각, 시각 요소들이다. 왼쪽에는 전통적인 제품 디자인 영역으로, 여기에는 물리적 사용자 인터페이스PUI, Physical User Interface가 위치한다. 예를 들어 폼팩터Form Factor와 사이즈Size, 어포던스Affordance, 인간공학Ergonomics, 그리고 다양한 디바이스와 이를 조작하

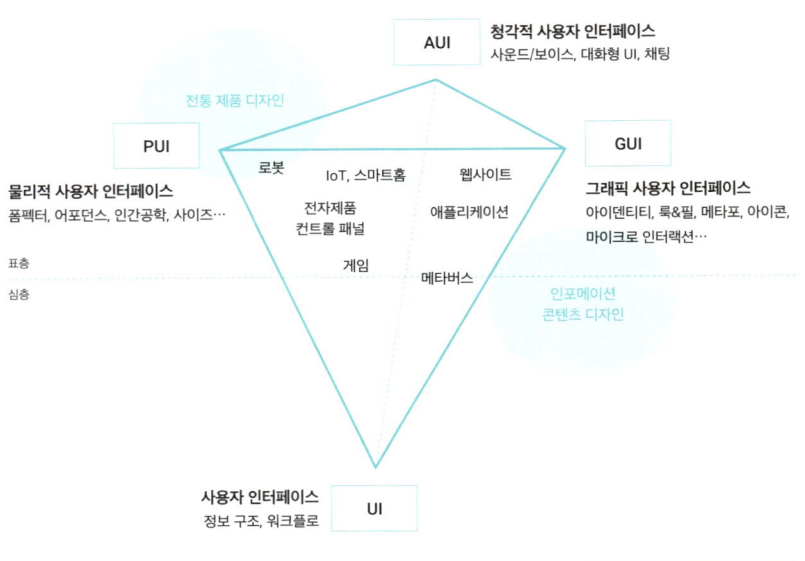

그림 1.6 → 인터페이스 구분과 분야

기 위한 리모컨, 버튼, 다이얼 등이 여기에 해당한다. 오른쪽에는 그래픽 사용자 인터페이스 GUI가 있다. 이는 물리적 사용자 인터페이스와 대칭적인 위치에 있으며, 대부분 스크린에 디자인되어 텍스트, 색상, 아이콘, 메타포, 애니메이션 등의 그래픽 요소가 사용된다. 그 위쪽에는 청각적 사용자 인터페이스 AUI, Auditory User Interface가 있는데, 물리적 사용자 인터페이스와 그래픽 사용자 인터페이스 사이에서 역할을 한다. 진동이나 촉각 Haptic 인터페이스도 이와 유사한 역할을 한다. 사면체 모델의 아래쪽 심층면은 계층적 메뉴 구조를 가진 개념적 내용을 설명하고 있다. 정보 구조 IA, Information Architecture와 인터랙션 워크플로 Workflow를 통해 다양한 정보나 서비스 콘텐츠를 표층면으로 끌어올리는 역할을 한다.

사람은 이런 정보나 콘텐츠를 활용하기 위해 다양한 방식을 이용하는데, 이것을 가능하게 하는 것이 바로 UI 디자인이다. UI 디자인은 시스템으로부터 전단되는 정보, 서비스, 콘텐츠를 마치 사람의 눈, 귀, 진동, 피부처럼 지각해서 인지할 수 있게 연결해 주는 작업을 의미한다. UI 디자인에서 활용되는 커뮤니케이션 채널은 행동, 표정, 제스처, 멀티 터치, 소리, 지문, 홍채, 정맥 등 매우 다양하다. 또한 하드웨어적으로는 터치스크린, 키보드, 마우스, 스마트 펜 등 다양한 기기가 활용된다.

4 UX·UI 디자인의 학문적 위치

오늘날 UX·UI 디자인은 학문적 연구와 교육의 중요한 분야로 자리 잡았다. 다양한 대학과 교육기관에서 UX·UI 디자인 전공 과정을 개설하고 있으며, 이는 디자인 이론, 인간공학, 심리학, 컴퓨터 과학 등 다양한 학문적 지식을 융합해서 교육한다. UX·UI 디자인은 실용적이고 학제적인 특성을 지니고 있어 연구와 실무 모두에서 중요한 위치를 차지한다. 사용자의 행동과 경험을 분석하고, 이를 바탕으로 제품 및 서비스를 지속해서 개선하는 과정에서 UX·UI 디자인의 학문적 연구가 필수적이다.

 UX·UI 디자인과 관련된 학문 분야를 살펴보면, 대부분의 학문이 '이해하기Understanding와 만들기Making' '소프트 과학Soft Science과 하드 과학Hard Science' 영역에 걸쳐 있다. UX·UI 디자인은 인지과학, 인지심리학, 인지공학, 인간공학·산업공학, 정보통신기술·프로그래밍, 사회학·인류학, 커뮤니케이션·정보과학, 경영학·마케팅, 그리고 디자인 등 여러 학문 분야로부터 영향을 받아 형성되어 왔는데, 구체적으로 학문적 관점에서 UX·UI 디자인을 위치 짓는다면 '소프트 과학과 만들기' 영역에 위치해 있다. 그림

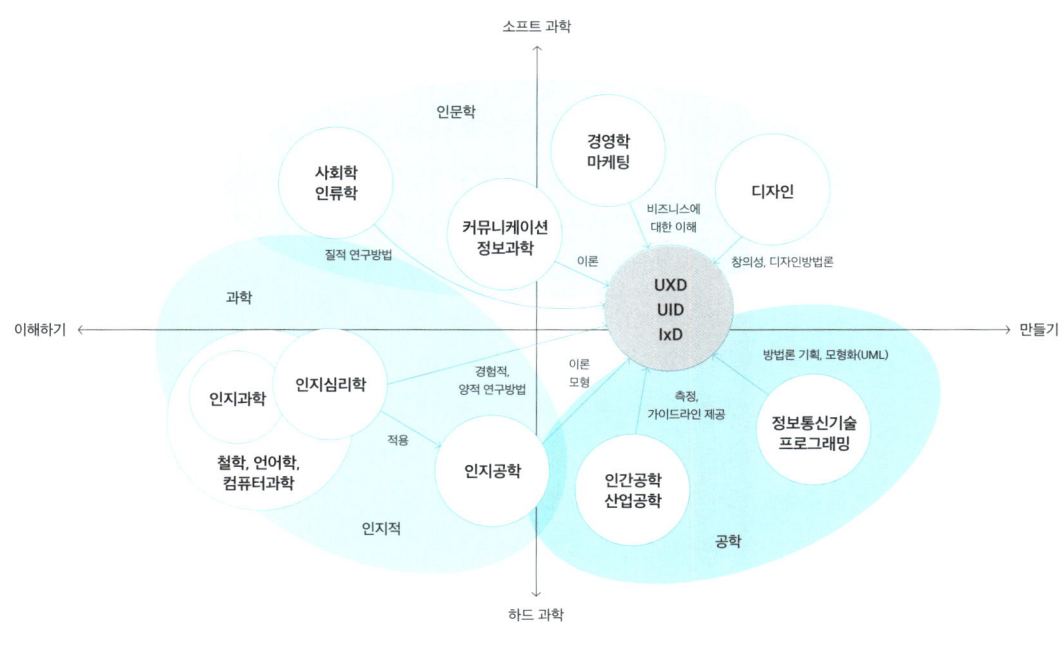

그림 1.7 → UX·UI 디자인에 영향을 준 학문 분야

1.7의 중심부에 있는 'UXD, UID, IxD'는 각각 사용자 경험 디자인, 사용자 인터페이스 디자인, 그리고 인터랙션 디자인을 의미한다. 세로축 소프트 과학과 하드 과학 영역에서 살펴보면, 위쪽은 인문학 Humanities 이고 아래쪽은 공학 Engineering 이다. 다시 말해 UX·UI 디자인은 인문학과 공학 사이의 중간 정도에 위치한다. 가로축의 이해하기와 만들기 영역에서 살펴보면, UX·UI 디자인은 이해하기와 만들기 사이에 있지만 제작에 조금 더 가깝다. 이는 UX·UI 디자인이 비교적 실천적인 분야라고 해석할 수 있다.

UX·UI 디자인에 영향을 준 인문학, 공학, 과학 분야의 구체적 학문 내용을 그림 1.7과 같이 도식화했다. 시각 및 제품을 아우르는 디자인은 UX·UI 디자인에 창조성과 디자인 방법론을 제공한다. 경영학과 마케팅은 UX·UI 디자인의 관리와 경영에 대한 이해를 도우며, 커뮤니케이션·정보과학, 인지심리학, 인지공학은 이론적 배경과 이론적 모델을 제공한다. 인간공학·산업공학은 측정 도구와 가이드라인을 제공하는 한편, 정보통신기술·프로그래밍은 구현을 위한 도구로서 기능한다. 그 밖에 UX·UI 디자인 연구 방법으로 사회학과 인류학, 그리고 문화인류학의 에스노그라피 Ethnography 를 사용한다. 그중 에스노그라피는 인류학자들이 다른 문화권을 연구하는 방법으로 사람들을 관찰하고 기록하는 연구 방법으로, 2부 '리서치—디자인 문제의 발견'에서 구체적으로 설명하고 있다.

사용자를 관찰하기 위해 사회과학적 방법론을 적용하는 동시에 컴퓨터 과학이나 인지심리학 등의 분야와도 교류한다는 것은 UX·UI 디자인이 경험적이고 실증적이고 정량적인 연구를 동시에 한다는 뜻이다. 즉 UX·UI 디자인은 매우 학제적인 분야이며, 변화에 유기적으로 대응하며 새로운 가능성을 탐색해야 하는 도전적인 분야이다.

3장
UX·UI 디자인 정의 및 모델

UX·UI 디자인은 사용자의 요구와 경험을 중심으로 제품과 서비스를 설계하는 분야이다. 이를 이해하기 위해서는 UX, UI, 인터랙션, 사용성의 개념을 더욱 구체적으로 이해해야 하는데, 몇 가지 핵심 개념 정의와 관련된 모델을 살펴볼 필요가 있다. 그리고 그것들과의 관계를 설명할 수 있는 모델을 구성해 보고, 그 관계를 통해 UX·UI 디자인이 무엇인지 알아본다.

1 UX 개념 정의

국제표준화기구ISO는 사용자 경험을 '제품, 서비스, 또는 시스템에 속하거나 그것을 사용함으로써 얻어지는 개인의 반응과 지각'으로 정의하고 있다. 이 정의는 UX가 단순히 기능적 만족을 넘어서 제품(시스템, 서비스)을 실제 사용하는 동안 사용자가 느끼는 모든 감정을 포함한다는 점을 강조한다. 이는 UX·UI 디자인이 사용자 중심의 접근 방식을 채택해야 하는 이유를 잘 설명하고 있다.

ISO를 비롯해 여러 사용자 경험에 대한 정의를 종합해서 정리해 보면, 사용자 경험은 사용자가 제품, 시스템 또는 서비스를 사용할 때 느끼는 모든 측면을 포함하는 개념이다. 이는 제품의 효과성, 효율성, 만족도 등 다양한 요소를 포함하며, 사용자가 제품, 시스템, 서비스를 사용하기 전, 사용하는 순간, 사용한 후 모든 순간에 영향을 미친다. 사용자 경험은 단순한 사용성 이상의 것으로, 사용자가 시스템이나 제품과 상호작용하는 동안 겪는 모든 감정적, 신체적 반응을 포함한다. 유용성, 사용성, 접근성, 신뢰성, 매력성, 검색 가능성, 가치성의 여러 요소가 결합된 것이며, 사용자가 제품이나 서비스를 사용할 때 전반적으로 느끼는 만족도와 관련이 있다. 사용자 경험이 좋으면 사용자는 제품 및 서비스를 사용하는 데에 큰 고민 없이 쉽게 사용할 수 있다.

사용자 경험에 대한 정의에서 공통적으로 포함하는 요소를 다음과 같이 정리할 수 있다.

- 감정적 반응: 사용자가 제품이나 서비스, 시스템을 사용하기 전, 중, 후의 모든 감정
- 사용의 용이성: 사용자가 제품이나 서비스, 시스템을 얼마나 쉽게 사용할 수 있는지의 정도
- 효율성: 사용자가 원하는 목표를 얼마나 빠르고 효과적으로 달성할 수 있는지의 정도
- 만족도: 사용자가 제품이나 서비스, 시스템을 사용하면서 느끼는 만족감

피터 모빌Peter Morville이 제안한 UX 디자인의 특징을 설명하는 허니콤 모델Honeycomb Model은 사용자 경험의 핵심 요소 일곱 가지를 그림 1.8과 같이 시각적으로 표현하고 있다. 이 모델은 웹이나 앱에서의 사용자 경험에 중심을 두고 있어서 발견 가능성과 접근성을 기반으로 다양한 요소의 상호작용으로 이루어져 있음을 강조한다. 그리고 각 요소가 UX의 질을 결정하는 중요한 역할을 한다고 설명한다. 허니콤 구조는 각 요소가 독립적이면서 상호 연결되어 있으며, 이들 간의 균형과 조화가 UX의 성공을 결정 짓는다는 점을 이해하기 쉽게 시각적으로 보여준다.

- 유용성Useful: 제품이나 서비스가 사용자의 필요를 충족시키고, 특정한 문제를 해결하거나 원하는 기능을 제공하는지 여부를 나타낸다. 유용성은 제품이나 서비스가 단순히 존재하는 것에 그치지 않고, 사용자에게 가치를 제공하는지를 평가한다.

- 신뢰성Credible: 소프트웨어 기반 제품이나 서비스가 사용자에게 신뢰를 줄 수 있는지를 나타낸다. 이는 제품, 시스템, 서비스가 사용자의 기대에 맞게 동작하는지를 중요하게 생각한다. 신뢰성은 사용자가 제품을 사용하면서 느끼는 안전함과 믿음을 의미하며, 이는 사용자 충성도와 직접적으로 연결된다.

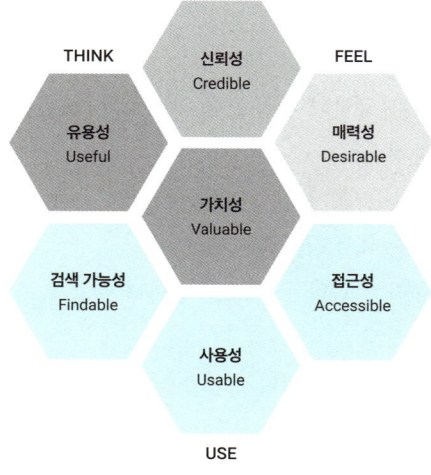

그림 1.8 → 허니콤 모델

- 매력성Desirable: 제품이나 서비스가 감정적으로 얼마나 매력적인지를 나타낸다. 이는 시각 디자인, 브랜드 이미지, 감성적인 연결 등을 통해 사용자에게 긍정적인 감정을 불러일으키는 것을 목표로 한다. 매력은 사용자가 제품을 즐기고, 브랜드와 정서적으로 연결될 수 있게 돕는다.

- 접근성Accessible: 장애를 가진 사용자를 포함한 모든 사용자가 제품이나 서비스를 사용할 수 있는지를 의미한다. 접근성은 모든 사용자에게 동등한 사용 경험을 제공하기 위해 시각, 청각, 신체적 제약을 가진 사용자도 쉽게 이용할 수 있도록 설계되어야 한다.

- 사용성Usable: 사용자가 제품이나 서비스를 쉽게 사용할 수 있는지를 의미한다. 인터페이스가 직관적이고 학습하기 쉬우며, 사용자 오류를 최소화할 수 있도록 설계되어 있는지를 평가한다. 사용성은 UX의 기본적인 요소로, 잘못된 사용성은 전체적인 사용자 경험을 크게 저해할 수 있다.

- 검색 가능성Findable: 사용자가 필요한 정보를 쉽게 찾을 수 있는지 여부를 평가한다. 이는 정보의 구조와 탐색 가능성을 포함하며, 사용자가 원하는 콘텐츠나 기능을 빠르게 찾을 수 있도록 하는 것이 중요하다. 발견 가능성은 웹사이트나 앱의 정보 구조와 내비게이션 디자인에서 중요한 역할을 한다.

- 가치성Valuable: 제품이나 서비스가 사용자와 비즈니스 모두에게 가치를 제공하는지의 여부를 평가한다. 이는 제품이나 서비스가 사용자에게 실질적인 혜택을 주는 동시에, 비즈니스 목표를 달성할 수 있도록 돕는지를 의미한다. UX 디자인은 궁극적으로 사용자에게 유의미한 가치를 제공하면서도 비즈니스 목표와 일치해야 한다.

허니콤 모델을 통해 UX 디자이너는 각 요소가 사용자 경험에 미치는 영향을 고려해서 디자인할 수 있으며, 특정 요소들이 부족하거나 간과되지

않도록 균형을 맞출 수 있다. 또한 허니콤 모델은 이해관계자와 소통할 때 UX의 중요성을 설명하고, 디자인 결정을 정당화하는 데 도움이 된다.

2 UI 개념 정의

사용자 인터페이스에서 'Interface'라는 용어를 분석하면 'Inter-'는 라틴어에서 '-의 사이'를 뜻하고, 'face'는 얼굴이라는 의미 외에도 면, 표면을 뜻한다. 따라서 'Interface'는 면과 면 사이, 표면과 표면 사이, 즉 면과 면을 오가는 접촉 부분을 의미하며, 'User Interface'는 사용자와 어떤 것의 접점을 의미한다. 사용자 인터페이스에서 'face'의 역할을 하는 대표적인 것은 스크린이다. PC, 노트북, TV, 스마트폰, 공공장소에 있는 다양한 화면, 키오스크, ATM 기기 등이 스크린을 가지고 있으며, 이것들은 사용자와 관계를 맺는 부분이다. 또한 이 스크린 안에 들어 있는 소프트웨어, 앱, 설정 화면 등도 사용자 인터페이스에 해당한다.

스크린 외에 사람과 상호작용할 수 있는 하드웨어도 인터페이스를 가진다. 마우스, 키보드, 스마트 펜 등이 대표적이다. 이것들은 눈에 보이는 인터페이스이다. 그러나 특정 동작(제스처)이나 음성(사운드)도 인터페이스가 될 수 있다. UI에서 다루는 인터페이스는 명확히 사용자가 주체가 되는 인터페이스이며, 인터페이스에서 사용자의 반대편에 있는 것은 주로 컴퓨터나 기계 등이다. 이는 인터페이스 디자인의 범위를 명확하게 HCI로 한정해 준다.

UI를 구분하는 방법에는 사용자와 사용자, 시스템과 시스템을 포함해 여러 가지가 있는데, 여기에서는 사용자와 시스템의 관계(표 1.1)를 통해 UI의 종류를 다음과 같이 분류했다.

- 단일 사용자-단일 디바이스 인터페이스: 한 명의 사용자가 하나의 디바이스와 상호작용하는 경우이다. 예를 들어 개인이 컴퓨터나 스마트폰을 사용하는 시스템을 들 수 있다. 이런 시스템을 '일반적 상호작용 상황 Normal Interaction Situation'이라 부르며, 일상에서 흔히 접할 수 있는 형태이다.

- 다중 사용자-단일 시스템 인터페이스: 여러 사용자가 하나의 시스템을 공유하는 경우이다. 대표적인 예로 회사의 그룹웨어(인트라넷)를 들 수 있다. 그룹웨어는 기업 내 정보 공유와 커뮤니케이션을 위한 협업용 프로그램으로, 하나의 시스템을 여러 명이 사용한다.

- 컴퓨터 매개 커뮤니케이션: 사용자와 상대방이 각각 단말기를 사용해 직접 대면하지 않고 커뮤니케이션하는 경우이다. 예를 들어 자신과 상대가 스마트폰을 통해 소통한다면, 두 단말기 사이에 인터페이스가 존재해 커뮤니케이션이 이루어진다. 이를 CMC Computer Mediated Communication라고 한다. 온라인 수업이나 회의에서 사용하는 다양한 소프트웨어나 서비스도 CMC의 일종이다. 대개 개인은 단일 사용자-단일 디바이스를 통해 이를 접속한다.

- 클라이언트 서버 시스템: 사용자가 시스템을 통해 다른 시스템에서 정보를 가져오는 경우이다. 우리가 흔히 사용하는 컴퓨터나 스마트폰 같은 단말기는 네트워크(인터넷)를 통해 서버에서 데이터를 받아와 사용자 인터페이스를 통해 정보를 보여준다.

구분	상호작용 주체		사례
Human-human interaction	User - User		대면 커뮤니케이션 face to face communication
Human-machine interaction	User - System		일반 상호작용 상황
	User 1,2,3 ··· - System		CSCW(Computer-Supported Cooperativez Work) 컴퓨터 지원 협업
	User - System ··· ···System - User		CMC(Computer Mediated Communication) 컴퓨터 매개 커뮤니케이션
	User - System - System/Contents		원격 시스템 컨트롤 클라우드 사용, 웹 서핑 등
Machine-machine interaction	System - System		시스템 간 데이터 전송

표 1.1 → 사용자와 시스템의 관계를 통해 UI 구분

이를 클라이언트 서버 시스템이라고도 한다. 여기에서 사용자가 사용하는 시스템을 클라이언트라고 부른다.

이와 같은 네 가지 분류를 통해 UI의 다양한 종류와 그 특성을 이해할 수 있다. 각 유형은 UI·UI 디자인에 중요한 요소로 작용하며, 사용자의 요구와 상황에 맞는 적절한 UI를 설계하는 데 도움이 된다.

〉3 인터랙션 개념 정의

인터랙션Interaction은 인터페이스와 함께 자주 사용되며, 상호작용이라는 동사적 의미가 강조된 개념이다. 사용자는 필요와 목적에 따라 제품을 사용해 목표를 달성하고, 제품 및 서비스는 사용자에게 기능을 제공한다. 즉 사용자와 제품 및 서비스 사이에 목표를 달성하기 위해 기능을 제공하고 제공받는 과정이 인터랙션이며, 이는 사용자 인터페이스를 통해 이루어진다. 따라서 인터랙션은 상호작용, 관계, 소통, 반응 등의 의미로 활용되고 있으며, 다양한 분야에서 활용되고 있다.

　의학이나 약학에서는 조합된 약물들이 일으키는 약물 상호작용Drug Interaction의 관점에서 활용되며, 이는 의사가 약을 처방하거나 약사가 약을 조제할 때 중요한 고려 사항이다. 예를 들어 특정 약이나 음식을 함께 섭취하지 말라는 복약 지도는 약물 상호작용을 막기 위함이다. 한약을 복용할 때 어떤 특정 음식을 먹지 말라고 하는 것도 같은 이유이다.

　사회학에서는 개인 또는 그룹 사이의 행동이 서로의 영향을 받아 변하는 동적인 변화를 설명하는 데 사용된다. 예를 들어 누가 있느냐 없느냐에 따라 모임에 가고 싶다, 가고 싶지 않다는 느낌이 사회적 인터랙션이다. 선거에서도 비슷한 예를 찾을 수 있다. 당선 가능성이 낮은 후보를 지지하고 싶지만, 더 나쁜 결과를 피하기 위해 당선 가능성이 있는 다른 후보를 선택하는 것도 사회적 인터랙션의 일종이다.

4 사용성 개념 정의

사용성은 제품이나 시스템이 얼마나 사용하기 쉬운지를 나타내는 개념이다. UX 디자인에서 사용성은 사용자가 제품, 서비스 또는 시스템을 얼마나 쉽고 효율적으로 만족스럽게 사용할 수 있는지를 결정하는 중요한 요소이다. ISO는 사용성을 '사용자가 목표를 이루기 위해 특정한 상황에서 사용하는 시스템, 제품 또는 서비스에 대한 효과성Effectiveness, 효율성 Efficiency, 만족도Satisfaction의 범위'로 정의하고 있다. 사용성이 높다는 것은 목표하는 기준에 맞는 올바른 결과를 얻기 위해 가용한 자원을 효율적으로 사용하면서도 만족할 수 있는 UX·UI 디자인을 의미한다.

사용성은 그림 1.9의 '시스템 수용성 속성 모델A Model of the Attributes of System Acceptability'(1993)에서 보는 바와 같이 학습 용이성Easy to Learn, 사용 효율성Efficient to Use, 기억 용이성Easy to Remember, 오류 최소화Few Errors, 주관적 만족Subjectively Pleasing으로 설명할 수 있다. 학습 용이성은 시스템을 처음 사용하는 사용자가 얼마나 쉽게 배울 수 있는지를 말한다. 사용 효율성은 숙련된 사용자가 얼마나 빠르게 작업을 수행할 수 있는지를 의미하며, 기억 용이성은 시스템을 사용한 후 일정 기간이 지나도 다시 쉽게 사용할 수 있는지를 말한다. 오류 최소화는 사용자가 시스템을 사용하면서 오류를 얼마나 적게 내는지, 오류를 얼마나 쉽게 복구할 수 있는지를 뜻하며, 주관적 만족은 시스템을 사용하면서 만족한 사용자가 다시 사용할 의사가 있는지를 의미한다. 인터랙션과 사용성은 밀접하게 연관되어 있으며, 좋은 인터랙션 디자인이 높은 사용성을 보장하는 경우가 대부분이다.

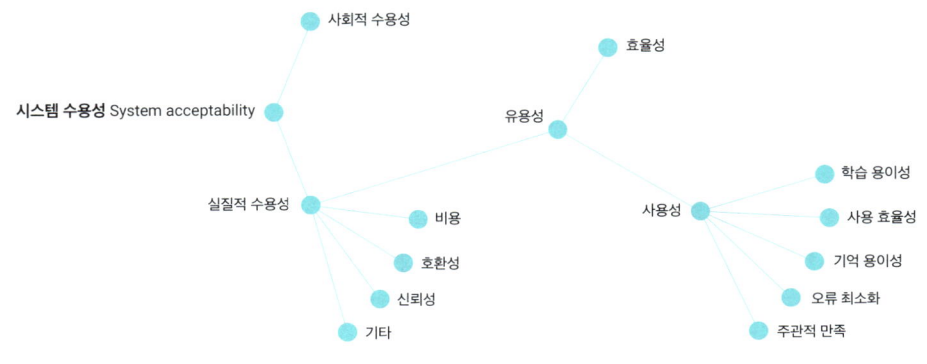

그림 1.9 → 시스템 수용성의 속성 모델

사용성 개념을 시스템 수용성 System Acceptability이라는 관점에서 넓게 바라보고 좋은 UX·UI 디자인을 위해 고려해야 할 요소가 무엇인지 살펴보자. 사용성은 실용적 수용성의 하위 요소인 유용성 Usefulness에 해당한다. 이는 시스템을 수용해서 적극적으로 사용하게 하기 위한 것으로, 사용성이 UX·UI 디자인에서 사회문화적 관점과 생산 및 비즈니스 관점과 함께 고려되어야 하는 중요한 개념이라는 의미를 지닌다. 시스템 수용성 속성 모델을 주요 구성 요소는 다음과 같다.

- 사회적 수용성 Social Acceptability: 시스템이 사회적으로 받아들여질 수 있는지 평가하는 요소이다.

- 실용적 수용성 Practical Acceptability: 실용적으로 받아들여질 수 있는지 평가하는 요소로, 다음의 하위 요소들이 포함되어 있다.

 · 유용성 Usefulness: 시스템이 사용자의 특정 요구를 충족하는지를 평가하는 요소로, 효율성 Utility과 사용성 Usability이 하위 요소에 속한다.

 · 비용 Cost: 시스템을 도입하고 운영하는 데 발생하는 비용을 평가하는 요소이다.

 · 호환성 Compatibility: 시스템이 기존 시스템이나 표준과 잘 연동되는지를 평가하는 요소이다.

 · 신뢰성 Reliability: 시스템을 통한 결과물을 얼마나 신뢰할 수 있는지를 평가하는 요소이다.

시스템 수용성 속성 모델은 시스템을 설계하고 평가할 때 고려해야 할 주요 요소들을 종합적 관점에서 체계적으로 설명하고 있다. 이 모델을 통해 높은 사용자가 자발적으로 수용할 수 있는 시스템을 만들기 위해 UX·UI 디자인에서 고려해야 하는 다양한 요소를 종합적으로 이해할 수 있다. 사용성은 수용 가능성의 중요한 부분으로, 높은 사용성은 사용자의 만족도를 높일 뿐만 아니라 사용자의 목표 달성을 용이하게 하며, 시스템, 제품, 그리고 서비스 성공에 직접적인 영향을 미친다. 즉 사용성은 사용자가 정말 필요로 하는 목표를 불편함 없이 수행할 수 있도록 하여 좋은 인상을 가지게 하는 데 직접적 영향을 준다.

> 5 사용성 휴리스틱

사용자 인터페이스 디자인에서 가장 많이 사용되는 평가 프레임워크로, 열 가지 사용성 휴리스틱이 있다.(표 1.2) 이 열 가지 사용성 휴리스틱은 사용자 인터페이스를 설계하고 평가하는 데 중요한 기준이 된다. 이를 통해 사용자가 시스템을 쉽게 이해하고 사용할 수 있도록 도와준다. 이 휴리스틱을 잘 활용하면 사용자 경험을 크게 향상시킬 수 있다.

> 6 UX·UI 디자인 모델

사용자는 요구 사항과 목표를 달성하고자 인지적 시스템을 사용하며, 시스템은 사용자에게 기능을 제공한다. 인터페이스는 사용자와 시스템 사이에 있고, 인터랙션은 인터페이스를 통해 이루어진다. 사용자는 시스템에 대한 심성 모형을 갖고 있으며, 그를 바탕으로 시스템을 사용하려 한다. 사용자와 시스템 간의 모든 인터랙션은 특정한 구체적 상황에서 벌어지며, 사용자는 사회적 맥락에 영향을 받는다. 사용자의 심성 모형 인터랙션 원칙을 고려해서 설계된 인터페이스는 사용자 경험을 크게 향상시킬 수 있다. 대부분의 시스템은 네트워크를 통해 콘텐츠, 서비스, 디바이스, 정보 등 다른 시스템과 연결된다. 사용자는 네트워크를 통해 다른 사람, 또는 커뮤니티와 사회적 상호작용을 한다.

그림 1.10은 사용자 경험 설계와 관련된 개념 모델을 나타낸 다이어그램이다. 다이어그램의 각 요소는 시스템 또는 제품과 사용자 간 상호작용의 복잡한 과정을 시각적으로 설명하며, 이런 상호작용이 사회적 맥락과 상황에 의해 어떻게 영향을 받는지 보여준다. 이는 UX 디자인 과정에서 중요한 역할을 하는 여러 요소를 통합적으로 이해하는 데 도움이 된다.

- 사용자User: 사용자는 시스템 또는 제품과 상호작용하는 주체이다. 사용자는 특정한 사회적 맥락에서 시스템을 사용하며, 이를 통해 그들의 심성 모형을 형성한다. 사용자는 요구 사항과 목표를 가지고 있으며, 이 요구 사항과 목표는 시스템과의 상호작용을 통해 해결되거나 달성된다.

항목	내용
시스템 상태의 가시성 Visibility of system status	시스템은 사용자에게 현재 상태를 명확하게 알려야 한다. 진행 상태를 표시하는 프로그레스 바가 이에 해당한다. 피드백은 시각적, 촉각적, 소리, 경고창 등 다양한 방법으로 제공될 수 있다. 파일을 저장하거나 전송할 때 진행 바가 표시되지 않으면 사용자는 시스템이 제대로 작동하는지 의문을 가질 수 있다. 따라서 시스템은 항상 사용자가 현재 상황을 인지할 수 있도록 피드백을 제공해야 한다.
실제 세계와의 일치 Match between system and the real world	시스템은 사용자에 익숙한 용어와 개념을 사용해야 한다. 개발자나 엔지니어가 아닌 일반 사용자가 이해할 수 있는 단어와 문구를 사용해 자연스럽고 논리적인 순서로 정보를 제공해야 한다. 자동차 내 카 시트 실제 형태로 PUI를 디자인해서 시트 조작의 편의성을 높이는 것이다.
사용자 제어와 자유 User control and freedom	사용자는 실수로 잘못된 기능을 선택할 수 있기 때문에 이를 쉽게 취소하거나 되돌릴 수 있는 기능을 제공해야 한다. 실행 취소 및 다시 실행 기능을 제공해 사용자가 원하지 않는 작업을 쉽게 되돌릴 수 있어야 한다. 이를 통해 사용자는 시스템에 대한 주도권과 자유를 느낄 수 있다.
일관성과 표준 Consistency and standards	동일한 상황에서 일관된 용어와 작용을 제공해 사용자가 혼란을 겪지 않도록 해야 한다. 같은 기능을 다른 이름으로 부르지 않도록 하고, 플랫폼이나 시스템의 관례를 따르는 것이 중요하다. 일관된 디자인과 기능은 사용자가 시스템을 쉽게 이해하고 사용할 수 있게 한다.
오류 예방 Error prevention	오류가 발생하지 않도록 주의 깊게 설계하는 것이 중요하다. 사용자 작업 전에 확인 옵션을 제공해 오류를 예방할 수 있어야 한다. 사용자가 파일을 삭제하려고 할 때 시스템이 '정말 삭제하시겠습니까?'라는 확인 메시지를 표시하면, 사용자가 실수를 방지할 수 있다.
회상보다 재인 Recognition rather than recall	사용자가 기억할 필요 없이 개체, 동작, 옵션을 시각적으로 제공해야 한다. 시스템 사용 지침이나 매뉴얼은 필요할 때 쉽게 접근할 수 있도록 해야 한다. 메뉴나 버튼은 직관적으로 알아볼 수 있게 디자인해야 하고, 사용자는 정보를 기억하지 않고도 쉽게 찾을 수 있어야 한다.
유연성과 효율성 Flexibility and efficiency of use	초보자와 숙련자를 모두 만족시킬 수 있는 유연하고 효율적인 구조를 제공해야 한다. 매크로 기능이나 사용자 설정 기능을 통해 개인화할 수 있게 한다. 자주 사용하는 기능을 단축키로 설정할 수 있게 하여 숙련자가 작업을 빠르게 수행할 수 있게 한다.
미니멀리스트 디자인 Aesthetic and minimalist design	최소한의 정보와 디자인 요소만 포함시켜야 한다. 불필요한 정보는 사용자의 주의를 분산시키고 혼란을 야기할 수 있다. 웹 페이지에서 불필요한 광고나 과도한 그래픽 요소를 제거해서 사용자에게 필요한 정보만 명확하게 전달해야 한다.
오류 인식, 진단 및 복구 지원 Help users recognize, diagnose, and recover from errors	오류 메시지는 일반적인 언어로 표현하고, 문제가 무엇인지 명확히 나타내야 하며, 해결 방안을 제안해야 한다. 예를 들어 '파일을 찾을 수 없습니다.'라는 메시지 대신 '지정한 경로에 파일이 없습니다. 파일 위치를 다시 확인해 주세요.'라는 구체적인 메시지를 제공해야 한다.
도움말과 설명서 Help and documentation	도움말과 설명서를 제공해야 한다. 이는 검색하기 쉽고, 사용자의 업무에 초점을 맞추며, 실행해야 할 구체적인 단계를 포함해야 한다. 예를 들어 소프트웨어의 도움말 기능은 사용자가 자주 묻는 질문을 쉽게 찾을 수 있도록 구성되어 있어야 한다.

표 1.2 → 10가지 사용성 휴리스틱

— 심성 모형 Mental Model: 사용자가 시스템을 이해하고 사용하는 방식에 대한 내재된 인지적 프레임워크를 말한다. 사용자는 이전 경험과 지식을 바탕으로 시스템의 기능과 서비스를 예측하며 상호작용한다.

— 사회적 맥락 Social Context: 사용자가 시스템을 사용할 때의 환경적, 문화적, 사회적 요인들을 포함한다. 이 맥락은 사용자가 시스템을 어떻게 인식하고 사용하는지에 영향을 미친다.

— 상황 Situation: 사용자가 시스템과 상호작용하는 구체적인 상황을 말한다. 이 상황은 시간, 장소, 사용자의 상태 등 다양한 요소로 구성된다.

— 시스템 System, 제품 Product: 사용자가 상호작용하는 대상이다. 제품은 기능과 서비스가 제공되는 유형, 무형의 사물이며, 시스템은 사용자의 필요를 충족시키기 위해 기능과 서비스를 제공한다.

— 인터페이스 Interface: 사용자와 시스템이 상호작용하는 매개체이다. 사용자 인터페이스는 사용자가 시스템을 사용할 때 접하게 되는 모든 요소를 포함한다.

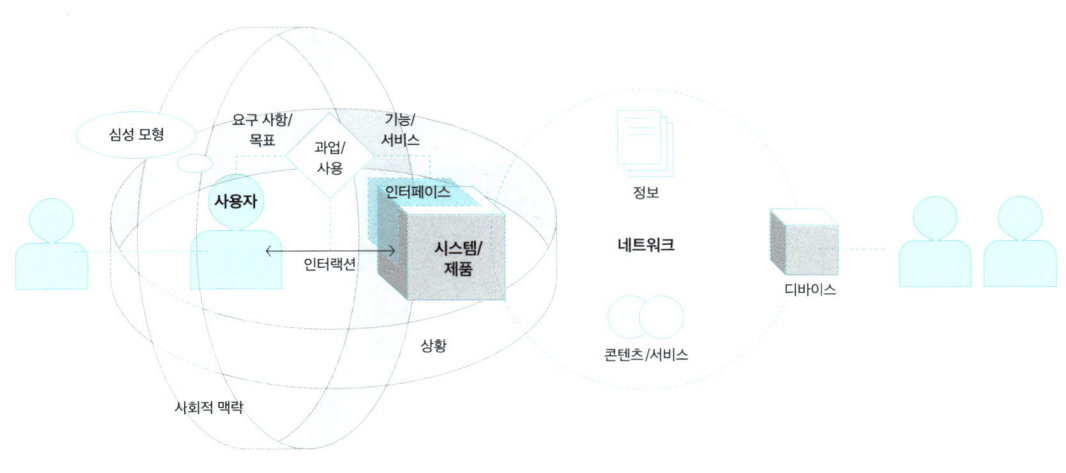

그림 1.10 → 사용자 경험 설계와 관련된 개념 모델

— 과업Task, 사용Use: 사용자가 시스템을 사용하면서 수행하는 구체적인 작업이나 활동이다. 이는 사용자의 목표를 달성하기 위한 일련의 행동을 포함한다.

— 네트워크Networks: 정보, 콘텐츠 및 서비스, 디바이스 등의 요소로 구성된 생태계이다. 시스템은 이 네트워크를 통해 외부와 연결되며, 다양한 기기와 서비스를 통해 사용자에게 필요한 정보를 제공한다.

효과적인 인터랙션을 위해서 심성 모형을 더 자세히 살펴보자. 심성 모형은 특정 맥락에서 사용자가 시스템이나 제품이 어떻게 작동하는지에 대한 인지적 이해와 믿음이다. 경험이나 교육을 통해 습득되며, 사람, 세대 혹은 문화권마다 다른 특징이 있다. 사용자의 심성 모형을 이해하면, 디자인을 사용자가 직관적으로 이해하고 사용할 수 있는 방식으로 설계할 수 있다. 이는 사용자가 새로운 시스템을 학습하는 데 필요한 노력을 줄이고, 사용성과 만족도를 높이는 데 중요한 역할을 한다.

그림 1.11을 보면 지하철 안의 디스플레이에 표시된 진행 방향의 역이름 순서와 플랫폼에 설치된 역이름 순서가 바뀌었음을 알 수 있다. 다시 말해 열차 내부의 디스플레이에 표시된 운행 방향은 왼쪽에서 오른쪽인데, 실제 열차의 운행 방향은 디스플레이와는 반대 방향인 오른쪽에서 왼쪽으로 운행하고 있다. 물론 이 열차가 반대 방향으로 운행할 때는 역이름 순서가 일치하겠지만, 현재 운행 방향에서는 반대로 되어 있어 자칫 탑승자가 순간적으로 혼란을 일으켜 잘못된 판단을 하게 만들 수도 있다.

심성 모형에 맞지 않은 상황은 우리 일상을 조금만 유심히 관찰하면

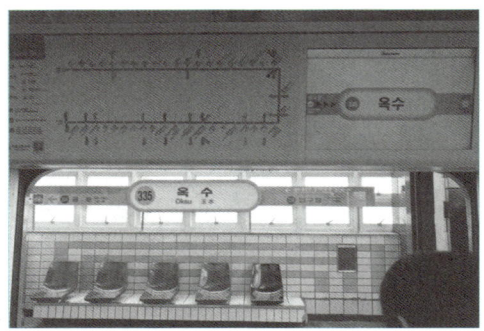

그림 1.11 → 심성 모형 사례

쉽게 찾을 수 있으며, 사람들이 실수하는 상황을 관찰해 보면 심성 모형을 고려하는 것이 왜 중요한지 쉽게 이해할 수 있다. 심성 모형은 사용자가 제품을 더 직관적이고 효율적으로 사용할 수 있도록 도와준다. 따라서 사용자가 가진 다양한 심성 모형을 이해하고 반영한 UX·UI 디자인이 필요하다. 심성 모형은 사용자가 대상에 대해 가지는 심성 모형과 디자이너가 이해하는 사용자의 심성 모형으로 구분하기도 하는데, 이 관계를 잘 파악하는 것이 중요하다.

4장
UX·UI 디자인 프로세스

UX·UI 디자인 프로세스는 사용자의 요구와 경험을 중심으로 제품이나 서비스를 설계하고 개발하는 일련의 단계를 의미한다. 프로세스의 궁극적 목표는 체계적이고 반복적인 접근 방식을 통해 사용자에게 최상의 경험을 제공하는 데에 있다. UX·UI 디자인 프로세스는 사용자 중심의 접근 방식을 통해 제품과 서비스를 최적화하는 체계적 방법론의 집합체라고 할 수 있다. 프로세스의 각 단계는 사용자 요구를 깊이 이해하고 창의적이고 실용적인 제품을 개발하는 데 중점을 둔다. 다양한 디자인 프로세스 유형과 구성 방법을 통해 UX·UI 디자인은 지속적으로 발전하며, 사용자에게 최고의 경험을 제공할 수 있게 된다.

> 1 프로세스의 정의와 역할

프로세스는 주어진 투입 요소 Input 를 산출 요소 Output 로 변환하는 과정을 기본 단위로 구성한 일련의 체계로 정의할 수 있다.(Karl T. Ulrich, 1992) 이 프로세스의 기본 단위를 '디자이너의 행위'라고 부르고, 디자이너의 인지적 사고 과정에 적용해 구성한 것을 '디자인 프로세스'라고 부른다. 디자인 프로세스를 통해 알고 있는 자료나 기존의 아이디어와 같은 데이터를 활용해 기대하는 결과물을 얻을 수 있는데, 이것을 가능하게 하는 것이 디자이너의 행위이다. 디자이너의 행위는 문제를 분석 Analysis 하고, 종합 Synthesis 해서 해결책을 도출하고, 최종적으로 평가 Evaluation 하는 세 단계를 반복하고,(Chris Jones, 1992) 디자인 프로세스는 발산 Divergence, 변환 Transformation, 수렴 Convergence 의 단계로 이루어진다. 이 두 가지를 기본 뼈대로 하여 목적에 따라 프로세스를 다양하게 구성할 수 있다. 이 책의 2부와 3부는 더블 다이아몬드 모델을 기반으로 구성되어 있는데, 그림 1.12는 프로세스 구성의 기본 단위인 다이아몬드의 의미와 원리를 도식으로 설명하고 있다.

UX·UI 디자인 프로세스 구성을 통해 얻는 효과는 크게 다섯 가지로 설명할 수 있다.

첫째, 품질 보증 Quality Assurance 이다. 프로세스는 프로젝트가 거쳐야 할 단계를 정의하고 이에 따른 체크 포인트를 제시한다. 각 단계와 체크 포인트가 제대로 선정되어 있다면, 프로세스를 따르는 것만으로도 제품의 품질을 보증할 수 있다. 둘째, 조직화 Coordination 이다. 명확하게 기술된 프로

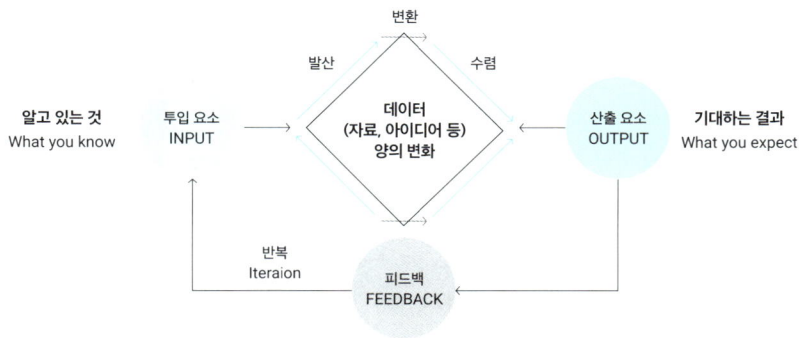

그림 1.12 → 프로세스 기본 단위

세스는 팀원의 역할을 정의해 팀원에게 언제 그들의 역할이 필요하고, 누구와 정보 및 자료를 교환해야 하는지 알려주므로 그 자체로 마스터플랜의 역할을 한다. 셋째, 계획Planning이다. 프로세스에는 각 단계의 종료에 해당하는 마일스톤Milestone이 포함된다. 마일스톤은 프로젝트 진행 과정에서 특정할 만한 건이나 표를 가리키는데, 마일스톤의 타이밍은 전체 개발 프로젝트의 일정을 고려하는 역할을 한다. 넷째, 운영 관리Management이다. 프로세스는 진행 중인 업무의 성과를 평가하는 기준의 역할을 한다. 실제 벌어지고 있는 일들을 프로세스와 비교하여 관리자는 문제가 되는 부분을 파악할 수 있다. 다섯째, 개선Improvement이다. 어떤 프로젝트의 프로세스를 주의 깊게 기록하고 지속적으로 검토할 경우, 개선의 기회를 쉽게 파악할 수 있다.

UX·UI 디자인 프로세스는 사용자의 문제를 이해하고, 그에 대한 솔루션을 제품의 형태로 제공하기 위해 체계적인 접근 방식을 제공한다. 사용자의 요구와 기대를 반영해 최적의 사용자 경험을 제공하기 위한 UX·UI 디자인 프로세스의 역할을 다섯 가지로 살펴보자.

첫 번째 역할은 사용자의 문제와 요구를 깊이 이해하는 것이다. 이를 위해 사용자 리서치, 인터뷰, 설문 조사 등을 통해 사용자의 실제 필요를 파악하고, 사용자가 겪는 어려움과 기대를 분석한다. 이 단계에서 도출된 인사이트는 이후 디자인 방향을 설정하는 데 중요한 기초가 된다. 두 번째 역할은 사용자 중심의 솔루션을 도출하는 것이다. 사용자의 요구를 바탕으로 문제를 해결할 구체적인 아이디어와 개념을 발전시키며, 와이어프레임, 프로토타입 등을 통해 초기 솔루션을 시각화해서 결과물이 사용자의 기대와 부합하는지 확인하고, 실제 사용성에 맞춰 개선하기 위한 기반을 마련한다. 세 번째는 제품의 상호작용과 사용성을 최적화하는 역할이다. 사용자가 인터페이스를 통해 시스템과 원활하게 상호작용할 수 있도록 정보 구조를 체계화하고, 직관적인 내비게이션을 설계해 사용자 경험을 개선하게 된다. 네 번째는 프로토타이핑과 테스트를 통해 검증하는 역할이다. 사용자 테스트와 피드백을 수집해서 디자인의 효과성과 문제점을 파악해 실제 사용 환경에서 디자인이 예상대로 작동하는지 확인할 수 있어 사용자에게 최적화된 경험을 제공하는 데 기여한다. 마지막 역할은 제품 전반에 걸쳐 일관된 사용자 경험을 제공하는 것이다. 디자인 시스템과 가이드라인을 설정해 UI 요소와 상호작용 패턴을 일관되게 적용함으로써 사용자가 다른

화면이나 기능을 사용할 때 혼란을 느끼지 않게 한다. 이를 통해 브랜드의 신뢰성을 높이고, 사용자가 제품을 더 편리하게 사용할 수 있게 돕는다.

2 디자인 프로세스 유형

프로세스의 유형은 보통 세 가지로 구분되며, 소프트웨어 개발에서는 워터폴, 애자일, 린으로 구분하고 있다. 워터폴Waterfall은 순차적으로 단계를 진행하는 전통적인 접근 방식이다. 각 단계가 완료된 후 다음 단계로 넘어간다. 애자일Agile은 반복적이고 점진적인 접근 방식을 채택해서 작은 단위의 작업을 반복적으로 수행한다. 이를 통해 사용자 피드백을 신속하게 반영할 수 있다. 린Lean은 최소한의 자원으로 빠르게 프로토타입을 제작하고, 사용자 피드백을 통해 지속적으로 개선한다. 이 세 가지 구분은 순차적인지 반복적인지에 따라 기본적 태도로 볼 수도 있다.

디자인 프로세스 모델에는 다양한 유형이 있는데, 각 유형은 특정한 접근 방식을 채택한다. 대표적인 디자인 프로세스 유형으로는, 이 책에서 기본 모델로 사용하는 더블 다이아몬드, 그리고 그림 1.13과 같이 디스쿨 디자인 씽킹, 디자인 씽킹 101, 그리고 아이데이션에 집중하는 디자인 스프린트가 있다. 각 디자인 프로세스 유형을 구체적으로 살펴보자.

더블 다이아몬드Double Diamond는 2005년 영국 디자인카운슬Design Council에서 대중화한 디자인 프로세스 모델로, 발견Discover, 정의Define, 발전Develop, 전달Deliver이라는 네 단계의 프로세스를 거친다. 오늘날 직면한 문제들은 하나 이상의 아이디어를 필요로 하는데, 이를 위해 더블 다이아몬드는 디자이너와 비非디자이너가 사회, 경제 및 환경 문제를 다른 조직과 협력해서 해결할 수 있도록 지원하는 것을 목적으로 제안된 프로세스이다.

디스쿨 디자인 씽킹D. School Design Thinking은 2005년 스탠퍼드대학에 설립된 디스쿨에서 가르친 디자인 사고이자 문제 해결의 창의 방법론이다. 창의적 문제 해결 과정을 통해 디자인에 구체적이고 융통성 있게 접근하기 위해 만들어진 것으로, 공감Empathize, 정의Define, 아이디어 도출Ideate, 프로토타입Prototype, 테스트Test라는 다섯 단계의 프로세스를 거친다. 다섯 단계의 프로세스를 통해 일반적으로 수행하는 디자인 씽킹 활동의 가이드 역할을 한다.

디자인 싱킹 101은 2016년 UX 컨설팅 회사인 닐슨노먼그룹Nielson Norman Group에서 디자인 사고를 여섯 단계로 제안한 디자인 프로세스 모델이다. 공감, 정의, 아이디어 도출, 프로토타입, 테스트라는 기존의 다섯 단계에 실행Implement이 더해진 것이다. 실행은 디자인 사고가 조직에 미치는 영향만큼 영향력이 크지만, 비전(아이디어)이 실행되어야만 진정한 혁신으로 이어질 수 있다. 디자인 싱킹의 성공은 최종 사용자의 삶의 한 측면을 변화시키는 능력에 있지만, 대부분의 디자인 사고 프로세스가 아이디어 실행 단계를 빼놓고 있다. 디자인 싱킹의 성공은 최종 사용자의 삶의 한 측면을 변화시키는 능력에 있기 때문에 실행이 디자인 프로세스에 들어가는 것은 중요하다. 디자인 싱킹 101은 사용자 중심의 직접적 사고 방식으로 문제 해결에 접근해 혁신이 이루어지도록 하고, 그 혁신이 경쟁 업체와의 차별화와 경쟁 우위로 이어질 수 있도록 돕는 프로세스이다.

구글 디자인 스프린트Google Design Sprint는 2015년 구글 내부에서 아이디어 도출에 집중하기 위해 개발한 디자인 프로세스 모델로, 이해Understand, 발산Diverge, 결정Decide, 프로토타입Prototype, 평가Validate라는 다섯 단

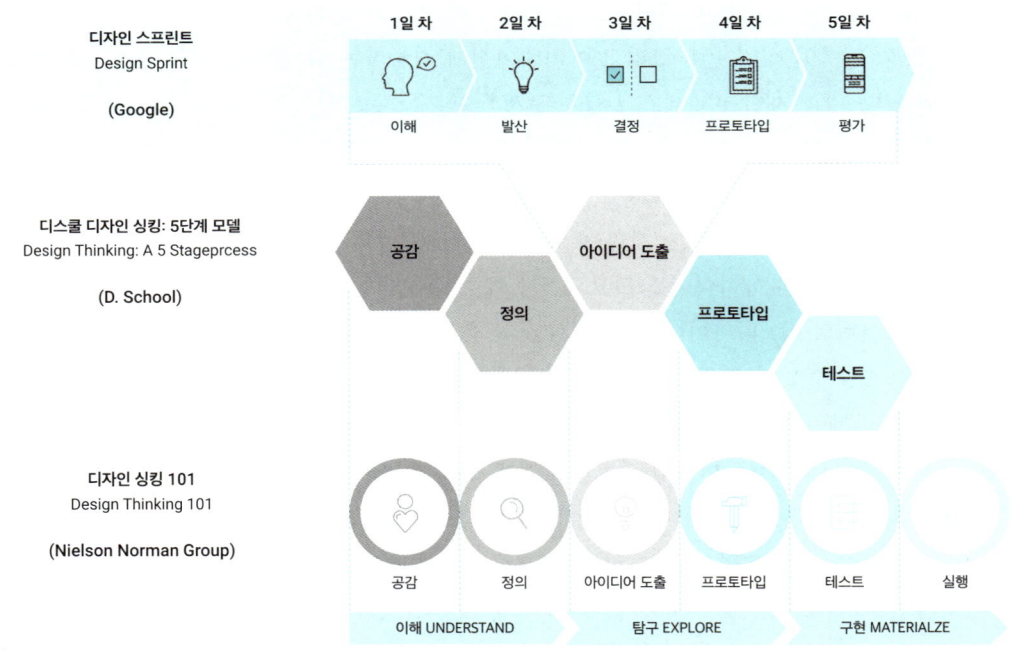

그림 1.13 → 주요 디자인 프로세스 비교

계를 거친다. 이 프로세스는 디자인적 사고에 기반을 두고 짧은 시간 안에 의사 결정이 이루어지는 동시에 디자인 및 제품 개발 커뮤니티의 메소드 저장소 역할을 하는 것을 목표로 한다. 명확하게 정의된 목표와 결과물에 따라 신속하게 비즈니스 문제를 해결하기 위한 프로세스이다.

3 UX·UI 프로세스 기본 단위의 확장적 구성

각 디자인 프로세스 유형을 단계별로 같은 위치에 배치해서 정리한 그림 1.13을 살펴보면, 더블 다이어몬드 모델을 중심으로 한 조직의 성격이나 프로젝트의 목표에 따른 프로세스를 구성하는 안목을 가질 수 있게 된다. 그에 따라 제품과 시스템 디자인 기획에서 출시까지의 과정을 더블 다이아몬드 모델을 기반으로 여덟 단계로 확장해서 자세히 구성해 보는 것도 가능해진다.

1단계는 발견Discovery이다. 발견 단계에는 사용자 리서치와 시장조사가 포함된다. 사용자 리서치는 사용자 인터뷰, 설문 조사, 사용자 행동 분석 등을 통해 사용자 요구와 문제점을 파악하는 것이고, 시장조사는 경쟁 제품 분석, 트렌드 조사 등을 통해 시장 환경을 이해하는 것이다.

2단계는 정의Definition이다. 정의 단계에는 문제 정의와 사용자 퍼소나, 고객 여정 지도가 포함된다. 먼저 문제 정의에서는 리서치 결과를 바탕으로 핵심 문제를 정의하고, 사용자 퍼소나에서는 대표적인 사용자 유형을 설정해 디자인의 방향성을 명확히 한다. 그리고 고객 여정 지도에서는 사용자의 경험을 시각화해서 각 단계에서의 요구와 문제점을 분석한다.

3단계는 아이데이션Ideation이다. 여기에는 브레인스토밍과 스케치 및 와이어프레임이 포함된다. 브레인스토밍을 통해 팀원과 함께 다양한 아이디어를 도출하고, 스케치 및 와이어프레임을 통해 초기 아이디어를 시각적으로 표현해 구조와 흐름을 구상한다.

4단계는 디자인Design이다. 디자인 단계에는 비주얼 디자인과 인터랙션 디자인이 있다. 비주얼 디자인은 와이어프레임을 기반으로 상세한 시각적 디자인을 개발하는 것이고, 인터랙션 디자인은 사용자가 제품 및 서비스와 상호작용하는 방식을 설계하는 것이다.

5단계는 프로토타이핑Prototyping이다. 인터랙티브 프로토타입을 통

해 사용자가 실제로 사용할 수 있는 형태의 프로토타입을 제작한다.

6단계는 테스팅Testing이다. 테스팅에는 사용자 테스트와 문제점 분석 및 개선이 있다. 사용자 테스트에서는 실제 사용자와의 테스트를 통해 제품이나 서비스의 사용성을 평가하고 피드백을 수집한다. 그리고 테스트 결과를 바탕으로 제품의 문제점을 분석하고 개선한다.

7단계는 개선Iteration이다. 테스트 결과와 사용자 피드백을 반영해 디자인을 반복적으로 개선한다. 그리고 모든 개선을 반영해 최종 디자인을 완성한다.

8단계는 배포Deployment이다. 여기에는 개발 및 출시와 사용자 지원이 포함된다. 최종 디자인을 완성했다면, 이제 최종 디자인을 개발해서 시장에 출시해야 한다. 출시한 뒤에는 사용자 지원을 통해 제품이나 서비스 사용 중 발생하는 문제를 해결하고, 지속적인 업데이트를 제공한다.

5장
UX·UI 디자인 산업과 디자이너의 역할

UX·UI 디자인은 다양한 산업 분야에서 사용자 경험을 향상하는 중요한 역할을 하며, 각 분야의 특성에 맞춘 전문적 역량을 요구한다. 따라서 UX·UI 디자이너는 사용자 중심의 사고와 다양한 기술적 능력을 갖추어야 한다. 이 같은 전문성 계발을 통해 제품과 서비스의 가치를 높이고, 사용자에게 최상의 경험을 제공할 수 있다.

1 유관 산업과 UX·UI 디자인

UX·UI 디자인 유관 산업을 선정하는 방법은 한국표준산업분류KSIC의 산업 분류표에 따라 인간을 중심으로 프로세스, 결과물 유형, 이해관계자의 관계를 종합적으로 살펴보는 것이 필요하다. 인간은 신체적 혹은 인간공학적, 인지적 혹은 감각적 혹은 정신적, 사회적 혹은 문화적 존재로서의 사람을 의미한다. 체계적이고 유형화된 프로세스를 가지고 있는지도 살펴볼 필요가 있는데, 프로세스가 있으면 해당 산업이 체계를 갖추었다는 의미가 된다. 그러나 프로세스가 정해진 게 없으면 새로 형성되는 산업 분야로 볼 수 있으며, 사람에 대한 근원적 이해가 중요해진다. 앱과 웹, 하드웨어 제품, 공간과 환경, 사람의 전문 서비스, 절차와 체계 등 결과물의 유형도 함께 생각해야 한다. 그리고 관여되는 이해관계자의 영향 관계도 고려해야 한다.

UX·UI 디자인의 주요 유관 산업 분야를 사용자, 고객, 이용자, 승객, 관람자 등 다양한 용어로 불리는 사람 중심의 상호작용, 사기업이 만든 상품을 위주로 하는 거래 중심의 상호작용, 공공 영역의 인프라와 관련된 상호작용, 상호작용의 방식으로 구분하면, 그림 1.14와 같다.

그림 1.14를 살펴보면, ①은 페이스북, 인스타그램, 틱톡과 같은 SNS로, 사회적 존재로서의 사람을 다루는 커뮤니티 유관 산업이고, ②는 카카

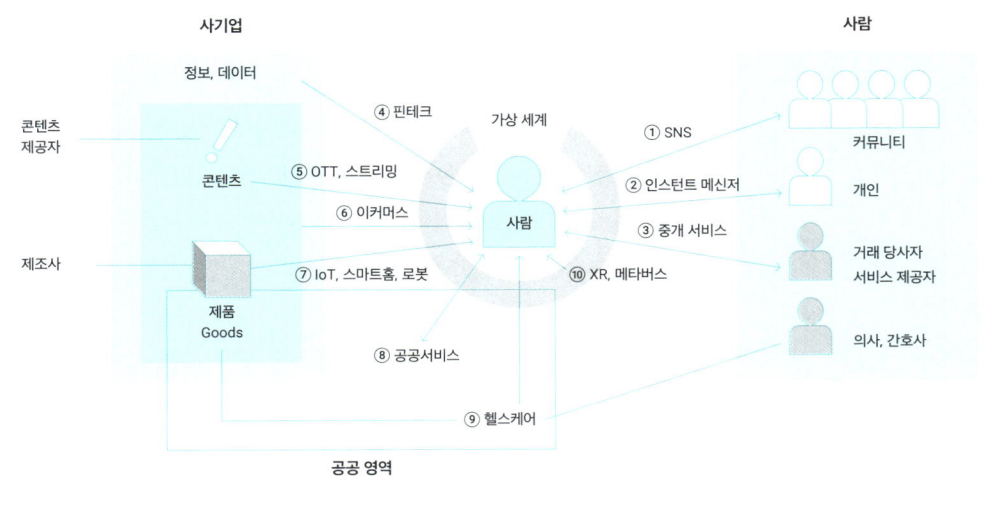

그림 1.14 → UX·UI 디자인 주요 유관 산업

오톡 등의 인스턴트 메신저와 같은 IT 비즈니스의 플랫폼 역할을 하는 유관 산업이며, ③은 에어비앤비, 직방, 당근마켓 등과 같은 중개 서비스로, 상대는 거래 당사자이거나 다른 역할을 갖는 서비스 제공자가 되는 유관 산업이다. 이것들은 사람을 중심으로 상호작용하는 유관 산업 분야이다. ④는 정보 그 자체를 제공하고 관리하는 것으로 토스, 카카오뱅크와 같은 핀테크나 교육 플랫폼 같은 분야의 유관 산업이고, ⑤는 콘텐츠를 전달하는 OTT나 스트리밍 서비스에 해당되는 유관 산업이며, ⑥은 상품을 중심으로 콘텐츠까지 거래하는 이커머스 비즈니스나 리테일 비즈니스를 포함하는 유관 산업, ⑦은 전통적 인터랙션의 대상인 전자제품은 물론 스마트홈이나 자율주행 자동차와 같은 모빌리티 서비스 등을 포함하는 유관 산업이다. 이것들은 거래를 중심으로 상호작용하는 유관 산업 분야이다. ⑧은 공공 서비스로서 정부와 자자체의 행정 서비스나 웹과 앱 등의 유관 산업이고, ⑨는 헬스케어와 같이 인적 요소(의사, 간호사), 인프라(병원, 의료 시스템), 의료 기기(하드웨어 상품)등의 유관 산업이다. 이것들은 인프라와 관련해서 상호작용하는 유관 산업 분야이다. ⑩은 이 모든 인터랙션의 방식에서 확장된 감각과 경험을 제공하는 XR, 메타버스 등의 유관 산업 분야이다.

클라우드 컴퓨팅 및 IT 서비스와 관련된 개념으로 'aaS'로 끝나는 다양한 서비스 모델이 있는데, 이는 유관 서비스 산업으로 이해할 수 있다. 이 모델들은 특정 기능을 서비스 형태로 제공한다는 공통점을 가지고 있다. 유관 서비스 산업 모델로는 어떤 것들이 있는지 알아보자.

— aaS Anything as a Service: 'XaaS'라고도 하는데, 다양한 기능이나 서비스를 클라우드를 통해 제공하는 개념을 의미한다. 여기서 'X'는 특정 서비스 또는 기능을 나타내며, 기본적으로 모든 것을 서비스로 제공할 수 있다는 의미를 가지고 있다.

— PaaS Platform as a Service: 플랫폼 서비스로, 소프트웨어 개발을 위한 플랫폼을 서비스 형태로 제공하는 모델이다. 개발자는 PaaS를 사용해 서버 인프라, 운영체제, 데이터베이스, 개발 도구 등을 관리하지 않고도 애플리케이션을 개발, 실행, 관리할 수 있다. 구글 앱 엔진, 마이크로소프트 애저 Microsoft Azure, AWS 일래스틱

− 빈스토크 Elastic Beanstalk 등이 이에 해당한다.

− SaaS Software as a Service: 소프트웨어 서비스로, 소프트웨어를 설치하지 않고 인터넷을 통해 서비스로 제공받는 모델이다. 사용자는 웹브라우저 등을 통해 소프트웨어를 접근하고 사용할 수 있으며, 소프트웨어의 유지 보수 및 업데이트는 서비스 제공자가 담당한다. 구글 워크스페이스 Workspace, 세일즈포스 Salesforce, 마이크로소프트 365가 이에 해당한다.

− MaaS Mobility as a Service: 모빌리티 서비스로, 다양한 교통수단을 통합해 사용자에게 이동 서비스를 제공하는 모델이다. MaaS 플랫폼은 사용자가 차량 공유, 대중교통, 택시 등 여러 이동 수단을 결합해 최적의 이동 경로를 찾고 예약, 결제할 수 있도록 한다. 우버 Uber, 디디추싱 Didi Chuxing, 무빗 Moovit이 이에 해당한다.

− LaaS Logistics as a Service: 물류 서비스로, 물류와 관련된 서비스를 클라우드를 통해 제공하는 모델이다. LaaS는 공급망 관리, 창고 운영, 배송, 재고관리 등 다양한 물류 활동을 서비스 형태로 제공해 기업이 효율적으로 물류를 운영할 수 있도록 한다. 아마존 물류 서비스 FBA, DHL 공급망 서비스, 지브라 테크놀로지스 Zebra-Technologies가 이에 해당한다.

2 제품 서비스 시스템

아놀드 터커 A. Tukker와 우르술라 티슈너 U. Tischner의 제품 서비스 시스템 PSS, Product-Service Systems은 제품과 서비스를 결합해 통합적인 솔루션을 제공하는 시스템이다. UX·UI 디자인에서 PSS는 제품과 서비스의 콘텐츠가 가지는 고유 가치의 적절한 균형점을 찾아서 사용자가 더 나은 경험을 하는 가이드라인 역할을 할 수 있다. 이 모델은 제품과 서비스가 결합된 다양한 유형의 비즈니스 모델을 사용자에게 제공하는 가치와 경험의 유형에 따라 세 가지로 구분해서 설명하고 있다.

첫 번째, 제품 지향Product-Oriented PSS는 제품의 판매와 함께 추가적인 서비스가 제공되는 형태이다. 제품이 중심이 되며, 서비스는 제품의 사용을 지원하거나 유지 관리하는 데 중점을 둔다. 따라서 UX·UI 디자인은 제품을 사용하는 사용자 경험을 최적화하는 데 중점을 두며, 제품의 사용성을 높이는 UI 설계와 사용 후 지원을 위한 UX가 강조된다. 1999년 제품 판매에서 서비스 제공으로 전환하고 유지보수와 사용량 기반의 비용을 청구한 제록스 도큐먼트 매니지먼트 서비스Xerox Document Management Services가 대표적 사례라고 볼 수 있다.

두 번째, 사용 지향Use-Oriented PSS는 제품을 소유하는 대신, 사용이나 접근에 중점을 둔다. 따라서 제품을 임대하거나 대여해서 사용하며, 사용자가 제품을 소유하지 않는 경우가 많다. UX·UI 디자인의 핵심은 사용자에게 제품을 쉽게 대여하거나 이용할 수 있는 경험을 제공하는 것이다. 즉 사용자가 제품을 언제, 어떻게 사용할 수 있는지 쉽게 이해할 수 있게 설계하는 것이 중요하다. 예를 들어 항공기 부품을 특정 기간 동안 대여하는 시스템이 있을 때, 부품의 가용성, 사용 조건, 대여 기간 등을 한눈에 파악할 UI 설계가 필요하다. 사용자 경험의 중심은 편리한 접근성과 투명한 사용 조건을 제공하는 것이다. 2008년 자동차 소유 대신 공유 서비스를 제공하고 모빌리티 분야에서 최초로 PSS 개념을 적용한 집카Zipcar, 2020년 피트니스 가구와 스트리밍 서비스를 결합해 가정에서의 피트니스 경험을 제공한 펠로톤Peloton 등이 대표적 사례이다.

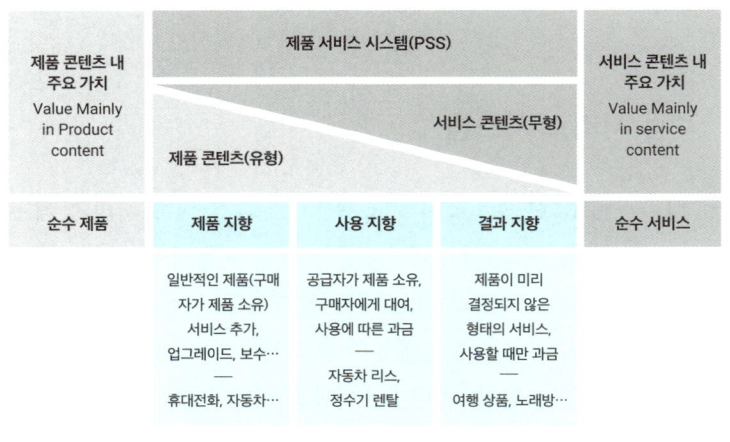

그림 1.15 → PSS 모델

세 번째, 결과 지향 Result-Oriented PSS는 제품이나 서비스 자체보다는 결과에 초점을 맞추고 있다. 사용자는 특정 결과나 성과를 구매하고, 그 결과를 달성하기 위한 제품이나 서비스의 운영은 제공업체가 담당하는 경우가 많다. UX·UI 디자인의 목표는 사용자가 원하는 결과나 성과에 집중하는 경험을 제공하는 것이다. 사용자가 제품 자체를 이해하지 않아도 되므로, 원하는 목표를 설정하고 결과를 확인하는 과정이 매우 중요해진다. 2010년 조명 제품 대신 사용량 기반의 조명 서비스 제공하고 에너지 절약과 지속 가능성을 강화한 필립스 페이퍼럭스 Philips Pay-per-Lux, 2014년 예측 가능한 비용 구조와 지속적인 관리를 통해 항공 엔진 시간 기반의 서비스를 제공하는 롤스로이스 PBH, Rolls-Royce Power-by-the-Hour, 2015년 스트리밍 서비스를 제공해 디지털 콘텐츠 소비의 새로운 패러다임을 연 스포티파이 Spotify 등이 대표적 사례이다.

　　UX·UI 디자인 관점에서 PSS 모델은 사용자가 경험하는 가치와 서비스 형태에 따라 디자인 접근 방식이 달라져야 한다는 점을 잘 보여주고 있다. 제품 지향 PSS, 사용 지향 PSS, 결과 지향 PSS마다 사용자와 제품 및 서비스의 관계, 상호작용 방식이 각기 다르다. 따라서 UX·UI 디자이너는 제품과 서비스의 관계를 PSS 모델의 목적에 맞게 잘 형성하게 하고, 지속적으로 원활히 운영될 수 있게 하는 역할을 해야 한다.

3 비즈니스 거래 유형

오늘날 비즈니스 모델과 관련해 'B2C' 'B2B' 'C2M' 'P2P' 등 다양한 용어가 언급되고 있다. 이 용어들은 거래 주체나 상대에 따라 거래의 유형을 구분하는 용어이다. 다만 이들 거래 유형은 전자상거래를 기준으로 하므로 오프라인 거래는 속하지 않는다. 비즈니스 거래에는 다양한 유형의 거래와 관계가 있다. 즉 이것들을 이해하면 비즈니스 개념과 더불어 UX·UI 디자인 개념을 더 잘 이해할 수 있다. 일반적으로 사용하는 비즈니스 거래 유형에는 어떤 것들이 있고, 그 의미와 실제 사용 방법에 대해 살펴보자.

- B2C Business-to-Consumer: B2C 산업에서는 일반 소비자를 대상으로 하는 제품과 서비스를 설계한다. UX·UI 디자인은

직관적이고 매력적인 인터페이스를 통해 사용자 만족도를 높이는 데 중점을 둔다. 예를 들어 아마존 Amazon, 자라 Zara, 이마트 같은 전자상거래 웹사이트, 모바일 앱, 소셜 미디어 플랫폼 등이 있다.

— B2B Business-to-Business: B2B 산업에서는 기업 간 거래를 위한 제품과 서비스를 설계한다. UX·UI 디자인은 효율성과 생산성을 높이는 데 중점을 두며, 복잡한 데이터를 쉽게 이해하고 처리할 수 있도록 돕는다. 예를 들어 ERP 시스템, CRM 소프트웨어, 비즈니스 분석 도구 등이 있는데, 인텔 Intel이 컴퓨터 제조업체에 프로세서를 판매하거나, 세일즈포스가 기업에 CRM 소프트웨어를 제공하는 것이 B2B 모델이다.

— C2M Consumer to Manufacturer: 소비자와 제조업체 간의 직접 거래를 의미하는 모델로, 중간 유통 단계를 없애고 소비자가 직접 제조업체에 주문하는 방식이다. 이를 통해 소비자는 더 저렴한 가격으로 제품이나 서비스를 구매할 수 있고, 제조업체는 소비자의 요구에 맞춘 맞춤형 제품을 제공할 수 있다. 예를 들어 샤오미 Xiaomi가 '미팬 MiFan 커뮤니티'의 사용자 피드백을 바탕으로 제작한 제품이나 아마존에 소비자가 직접 주문해서 생산되는 제품이 C2M이다.

— P2P Peer to Peer 및 C2C Consumer to Consumer: P2P와 C2C는 개인 간의 거래를 의미하는 비즈니스 모델로, 한 소비자가 다른 소비자에게 직접 제품이나 서비스를 판매하는 방식이다. 이 거래는 주로 온라인 플랫폼을 통해 이루어지며, 중개업체가 거래를 지원하거나 보증할 수 있다. 이베이 eBay, 중고나라, 번개장터, 당근 같은 플랫폼에서 개인 간에 물건을 사고파는 것, 에어비앤비와 같은 숙박 공유 플랫폼이 P2P 모델로 운영된다.

— D2C Direct-to-Consumer: 기업이 중간 유통업체를 거치지 않고 소비자에게 직접 제품이나 서비슬 판매하는 모델이다. 이 모델은

특히 전자상거래의 발달과 함께 급성장하고 있다. 예를 들어 와비파커 Warby Parker나 캐스퍼 Casper 같은 회사들이 D2C 모델로 성공을 거두었다.

— B2G Business-to-Government: 기업이 정부 기관에 제품이나 서비스를 제공하는 비즈니스 모델이다. 대규모 인프라 프로젝트, IT 서비스, 보안 솔루션 등 다양한 분야에서 B2G 거래가 이루어진다.

— G2C Government-to-Citizen: 정부가 시민들에게 직접 서비스를 제공하는 모델이다. 전자정부 서비스, 온라인 세금 납부, 공공 서비스 제공 등이 G2C에 해당한다.

— B2E Business-to-Employee: 기업이 자사의 직원들에게 혜택이나 서비스를 제공하는 비즈니스 모델이다. 회사가 직원들에게 할인된 가격에 상품을 제공하거나 복지 프로그램을 운영하는 것이 이에 해당한다.

— C2B Consumer-to-Business: 소비자가 기업에게 가치를 제공하는 모델이다. 프리랜서 플랫폼에서는 소비자가 자신의 기술이나 서비스를 기업에게 제공하는 형태의 거래가 이루어진다. 업워크 Upwork, 파이버 Fiverr 같은 플랫폼이 C2B 모델을 활용하고 있다.

— B2B2C Business-to-Business-to-Consumer: 기업이 다른 기업에 제품이나 서비스를 제공하고, 이를 통해 최종 소비자에게 도달하는 모델이다. 예를 들어 결제 서비스 회사가 상점에 솔루션을 제공하고, 이를 통해 소비자가 결제할 수 있는 경우가 B2B2C에 해당한다.

— O2O Online-to-Offline: 온라인에서 소비자를 유치한 후 오프라인 매장에서 서비스를 제공하는 모델이다. 음식 배달 서비스는 온라인 주문을 받아 오프라인에서 음식을 제공하는 형태로 운영된다.

— F2P Freemium to Premium: 기본 서비스는 무료로 제공하고, 추가 기능이나 프리미엄 서비스에 대해서는 요금을 부과하는 모델이다. 많은 소프트웨어 및 앱에서 이 모델이 활용되고 있다.

— C2F Consumer-to-Factory: 소비자가 공장(제조업체)과 직접 거래해서 맞춤형 제품을 주문하거나 구매하는 비즈니스 모델이다. 이 모델은 소비자가 중간 유통업체나 판매점을 거치지 않고, 직접 공장과 연결되어 제품을 주문하는 형태이다. C2F는 고객의 요구에 맞춘 맞춤형 제품, 중간 유통 과정을 거치지 않아 저렴하게 제품을 구매할 수 있다는 비용의 효율성, 고객이 제조업체와 직접 소통하기 때문에 빠른 패드백을 제공하고 이를 통해 제품의 품질을 높일 뿐 아니라 고객의 만족도가 높아질 수 있다. C2F는 주로 디지털 플랫폼을 통해 이루어진다. 주문 제작 플랫폼이나 크라우드 펀딩 플랫폼을 통해 소비자는 공장에 직접 주문을 넣을 수 있다. 예를 들어 3D 프린팅 서비스나 패션 및 의류 맞춤 제작, 크라우드 펀딩 기반의 주문 제작을 할 수 있다.

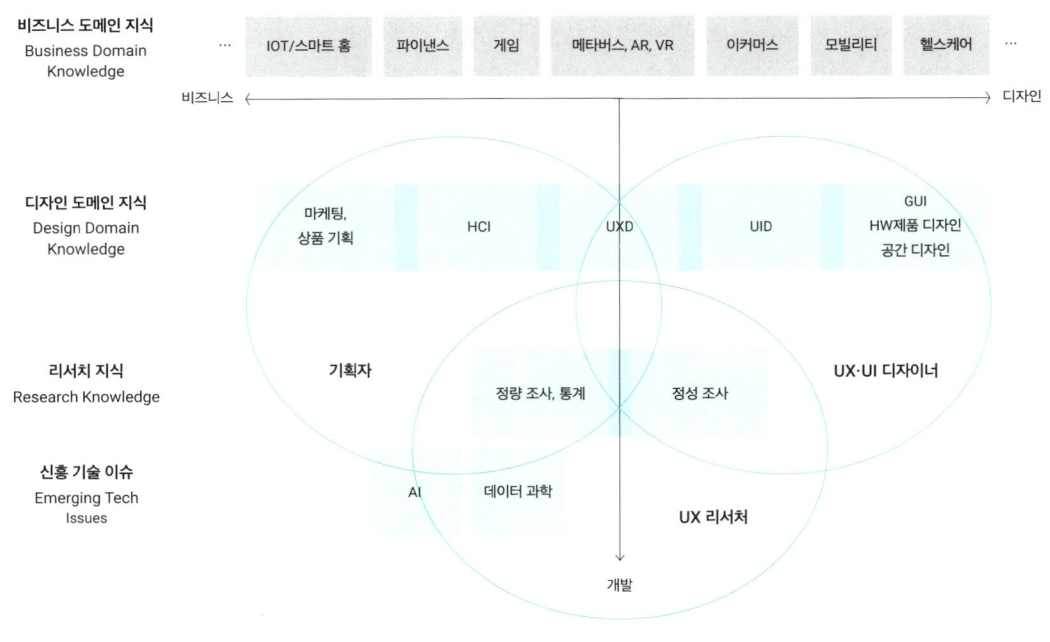

그림 1.16 → UX·UI 분야 주요 디자인 직무와 지식

4 UX·UI 디자이너의 역할

UX·UI 디자이너란 무엇일까? 문자 그대로 풀이하면 사용자 경험을 디자인하는 사람이고, 사용자 인터페이스를 디자인하는 사람이다. 여기서 중요한 것은 바로 '사용자'이다. 즉 UX·UI 디자이너는 사용자의, 사용자에 의한, 사용자를 위한 디자인이라고 할 수 있다. UX·UI를 디자인하기 위해서는 UX·UI 디자이너가 무슨 일을 하고, 어떤 지식을 갖추고 있어야 하며, 디자이너에게 어떤 능력이 요구되는지를 알아야 한다.

UX·UI 디자인 직무

UX·UI 디자인 분야에는 여러 직무가 존재하고, 각 직무는 특정한 역할과 책임을 가지고 있다. 몇 가지 주요 직무를 통해 디자이너가 하는 일을 알아보자.

- UX 디자이너: 사용자 리서치, 퍼소나 개발, 고객 여정 지도 작성, 와이어프레임 제작 등을 통해 사용자의 요구를 반영한 경험을 설계한다.

- UI 디자이너: 시각적 디자인, 인터랙션 디자인, 프로토타입 제작 등을 통해 사용자 인터페이스를 설계하고, 일관된 비주얼 스타일을 유지한다.

- UX 리서처: 사용자 인터뷰, 설문 조사, 사용성 테스트 등을 수행해 사용자의 행동과 요구를 분석하고, 디자인 개선에 필요한 인사이트를 제공한다.

- 프로토타이핑 전문가: 인터랙티브 프로토타입을 제작해 디자인 아이디어를 시각화하고, 사용자 테스트를 통해 피드백을 수집한다.

- 기획자: 정보 구조를 설계해서 사용자가 정보를 쉽게 찾고 이용할 수 있게 돕는다. 이는 내비게이션 구조, 콘텐츠 전략, 사이트 맵 등을 포함한다.

디자이너의 직무에 따라 서로 다른 직무 기술서 Job description 가 있다.

— 인터랙션 디자인 Interaction Design: 사용자와 제품 및 서비스 간의 상호작용을 설계하는 직무로, 사용자가 제품이나 서비스를 사용할 때 경험하는 모든 인터랙션을 정의하고 최적화한다.

— 인터랙티브 프로토타이핑 Interactive Prototyping: 인터랙션 디자인의 개념을 시뮬레이션하고 테스트하는 프로토타입을 만드는 직무로, 제품 및 서비스 개발의 초기 단계에서 사용자 피드백을 수집하는 데 사용된다.

— 디자인 기획 Design Planning: 제품 및 서비스 개발 과정에서 전체적인 디자인 전략과 방향성을 수립하는 직무로, 마케팅 전략, 사용자 요구 분석, 비즈니스 목표와의 정렬 등이 포함된다.

— 인공지능 디자인 AI Design: AI 기술을 활용해 사용자 경험을 개선하거나 데이터 기반으로 맞춤형 인터페이스를 설계하는 직무로, 자동화된 디자인 솔루션을 제공하고 사용자 인터페이스를 개인화한다.

— 데이터 기반 디자인 Data-Driven Design: 사용자 데이터 및 통계 분석을 통해 디자인 결정을 내리는 직무로, 사용자의 행동 데이터와 피드백을 바탕으로 사용자 경험을 개선하고 최적화하는 디자인을 추구한다.

UX·UI 디자이너에게 필요한 능력

그렇다면 UX·UI 디자이너에게는 어떤 능력이 필요할까? UX·UI 디자이너는 다양한 기술적, 창의적, 분석적 능력을 갖추어야 하는데, UX·UI 디자이너가 갖추어야 할 주요 능력을 살펴보자.(표 1.3)

첫째, 사용자 중심 사고에 기반한 문제 해결 능력이다. 이는 사용자가 당면한 문제와 니즈를 깊이 이해하고, 이를 반영한 디자인을 개발할 수 있는 능력을 말한다. 둘째, 새로운 것을 학습하는 능력이다. 새로운 분야에

대한 도전 정신을 바탕으로, 최신 기술과 트렌드를 이해하고 선도할 수 있는 능력을 말한다. 셋째, 다른 사람의 요구와 감정을 파악하는 공감 능력이다. 사용자와 이해관계자의 관계를 상호 균형의 관점에서 파악하고, 나아가 프로젝트 수행 관점에서 팀원의 입장을 헤아리면서 협업할 수 있는 능력을 말한다. 넷째, 발견한 디자인 문제에 기반해서 문제를 해결하는 논리적 사고 능력이다. UX·UI 디자이너는 자신의 내면세계를 표현하는 예술이 아니라, 리서치 과정에서 발견한 문제에 충실하면서 균형 감각을 가지고 해결안을 디자인하는 능력이 필요하다. 다섯째, 시각적 표현력과 창의성이다. 색상, 타이포그래피, 레이아웃 등 시각적 요소를 효과적으로 활용해 매력적이고 직관적인 인터페이스를 창조하고 공유할 수 있는 능력을 말한다. 여섯째, 상대방을 이해하고 설득할 수 있는 커뮤니케이션 능력이다. 언어 능력을 포함해 메타인지, 외국어 능력 등을 통해 다양한 사람과 함께 프로젝트를 성공적으로 이끌어 갈 수 있는 능력을 말한다.

이런 능력 외에도 눈에 보이지 않거나 알려지지 않은 것에 관심을 가지고 탐구하는 호기심, 문제를 심층적으로 분석할 줄 아는 비판적 사고 능력과 정보 구성력, 인터랙티브 프로토타입을 제작하고 사용자와 상호작용하는 인터랙션 콘셉트를 표현하고 실험하는 능력, 그리고 사용자 테스트를 통해 문제점을 발견하고, 이를 분석해 디자인 개선에 반영할 수 있는 혜안과 통찰력 등이 요구된다.

문제 해결 능력	-문제점 및 니즈를 찾아내는 능력 -해결책을 찾아내는 능력
학습 능력	-새로운 분야에 대한 도전 정신 -새로운 트렌드 따라잡기
공감 능력	-사용자와 이해관계자에 대한 이해 -팀워크, 협업 능력
논리적 사고능력	-리서치 기반 설계 능력 -균형 감각
표현력과 창의성	-우수한 콘셉트를 창조하는 능력 -아이디어를 표현하고 공유하는 능력
커뮤니케이션 능력	-언어능력(말, 글) -외국어 능력 -메타인지

표 1.3 → UX·UI 디자이너의 주요 능력

6장
UX·UI 디자인의 미래

UX·UI 디자인은 빠르게 진화하는 기술과 함께 변화하는 환경 속에서 기술의 발달과 사회적 요구에 따라 진화해 가고 있다. UX·UI 디자인의 미래를 전지구적 환경에서의 지속 가능성, 글로벌 지역 공동체와 구성원으로서의 역할과 책임, 그리고 그 안에서 개인의 건강과 행복, 자아실현이라는 복합적 측면에서 살펴본다. 미래를 상상하고 탐구하며, 현재의 문제를 재고하고 새로운 가능성을 모색하는 스페큘레이티브 디자인 Speculative Design에의 접근도 하나의 가능성으로 볼 수 있다. UX·UI 디자인의 미래는 인간을 더욱 창의적이고 행복한 존재로 만들며, 우리 사회를 건강하게 하며, 우리가 살고 있는 환경을 풍요롭게 하는 방향으로 나아갈 것이다. 인간은 생명체로서 하나의 존재이기 때문이다.

1 지속 가능성

환경에 대한 책임과 자원의 효율적 사용이 디자인의 핵심 원칙으로 자리 잡으면서 지속 가능한 방식으로 사용자 경험을 창출하고 개선하는 UX·UI 디자인이 중요해지고 있다. 지속 가능한 방식의 UX·UI 디자인을 위해 필요한 사항은 무엇일까?

먼저 UX·UI 디자이너는 제품과 서비스 수명 주기를 고려해서 디자인한다. 이를 위해서는 디지털 제품과 서비스의 사용 기간을 최대화하고, 불필요한 업그레이드나 교체를 줄이는 디자인이 필요하다. 또한 디지털 제품과 서비스의 제작 과정에서 환경친화적인 방법을 사용하고, 재활용할 수 있는 자원을 활용하는 UX·UI 디자인 원칙을 생각해야 한다.

디지털 제품과 서비스의 에너지 소비 문제도 중요한 과제로 떠오르고 있다. 이를 위해 다크 모드 인터페이스나 경량화된 웹(앱)을 통해 데이터를 더 효율적으로 처리해 에너지 소비를 줄이는 방법도 있을 것이다. 많은 에너지를 소비하는 데이터 전송과 저장을 어떻게 효율적으로 처리할지 등 UX·UI 디자인은 데이터 사용을 최적화해 탄소 발자국을 줄일 수 있는 데이터 최적화를 고려한 디자인이 필요하다.

지속 가능성을 달성하기 위해서는 사용자의 인식 변화가 필요하다. UX·UI 디자인은 사용자에게 에너지 절약 모드를 선택할 수 있도록 유도하거나, 환경에 미치는 영향을 시각적으로 보여주는 인터페이스를 제공해 사용자에게 환경에 긍정적 영향을 미치는 지속 가능한 선택을 하도록 도울 수 있다. 예를 들어 UX·UI 디자이너가 코로나 팬데믹 이후 보편화된 원격 근무와 디지털 협업 도구를 더욱 효율적으로 설계해 출퇴근으로 인한 탄소 배출을 줄이거나 물리적 자원 사용을 최소화하는 등 환경에 긍정적 영향을 주도록 활용하는 것이다. 에너지 효율성과 탄소 발자국 감소, 디자인 원칙 개발, 데이터 최적화, 사용자 교육과 참여, 원격 근무와 디지털 협업의 지속 가능성 등 다양한 측면에서 UX·UI 디자인은 환경에 긍정적인 영향을 미친다.

— 인공지능AI 및 데이터 분석: AI와 데이터 분석 기술은 에너지 소비, 탄소 배출, 재료 사용 등의 데이터를 실시간으로 모니터링하고 최적화할 수 있다. 이를 통해 UX·UI 디자인은 에너지 효율적인

인터페이스를 제공하고, 사용자가 지속 가능한 선택을 하도록 유도할 수 있다. 스마트 홈 시스템에서 에너지 절약 모드를 제공하는 UI는 AI가 사용자의 행동 패턴을 학습하고, 필요에 따라 조명을 자동으로 조절하거나 기기를 제어하는 방식으로 지속 가능성을 향상시킬 수 있다.

— 사물인터넷 IoT: IoT 장치는 제품의 사용 수명을 연장하고, 자원 낭비를 줄이는 데 도움을 줄 수 있다. UX·UI 디자인은 이런 장치와의 상호작용을 통해 지속 가능한 소비를 촉진할 수 있다. 가전제품의 상태를 모니터링하고 필요할 때 유지보수를 제안하는 스마트 앱은 제품 수명을 연장하고 자원을 절약할 수 있는 UI를 제공한다.

— 가상현실 VR 및 증강현실 AR: 가상 환경에서 제품을 시뮬레이션하고 테스트함으로써 실제 자원 소비를 줄이고 디자인 프로세스를 최적화할 수 있다. 가상으로 인테리어를 시뮬레이션하는 AR앱은 사용자가 실제로 자원을 소비하기 전에 여러 가지 디자인 옵션을 탐색할 수 있도록 도와준다.

〉 2 사회적 책임

사회적 책임과 공동체 중심의 접근을 통해 더 포용적이고 공정한 방향으로 나아가기 위해 UX·UI 디자이너는 다양한 노력을 하고 있다. 특정 사용자가 소외되지 않고 디지털 제품과 서비스에 접근하고 사용할 수 있도록 하는 포용적 디자인 Inclusive Design이 그 대표적 예이다. 이는 장애인, 노인, 비기술적 사용자 등 다양한 사용자 그룹을 고려한 디자인을 포함한다. 화면 읽기 소프트웨어와 호환되는 인터페이스, 색맹을 위한 색상 대비 최적화, 다양한 언어 지원 등을 한다. 여기에서 한 걸음 더 나아가 UX·UI 디자인은 사회적 문제를 해결하는 데 중요한 역할을 한다. UX·UI 디자이너는 공공 서비스, 교육, 건강 관리, 환경 보호 등 다양한 분야에서 사회적 가치를 창출하는 디자인 솔루션을 개발하고 있다. 예를 들어 공공 정보 시스템을 설계해

시민들이 중요한 정보에 쉽게 접근하고 이해할 수 있도록 돕거나, 비영리 단체의 웹사이트를 최적화해 기부와 자원봉사를 촉진할 수 있다.

앞으로의 UX·UI 디자인은 공동체의 요구와 가치를 반영하는 커뮤니티 중심의 디자인에 집중할 것이다. 이는 사용자와의 적극적인 협력과 참여를 통해 이루어질 수 있다. 사용자 연구와 워크숍을 통해 커뮤니티 의견을 수렴한 사용자 중심의 제품과 서비스 디자인은 사용자 만족도를 높이고, 공동체의 결속력을 강화한다. 동시에 기술의 빠른 발전으로 야기될 수 있는 디지털 격차, 즉 저소득층, 농어촌 지역 주민, 노인 등 디지털 접근성이 낮은 사용자를 위한 해결책을 마련한다. 예를 들어 저비용 디바이스와 네트워크를 통해 더 많은 사람이 디지털 세계에 접근할 수 있도록 지원하거나, 디지털 리터러시Digital Literacy를 향상하기 위한 교육 프로그램을 설계할 수 있다. 이를 적극적으로 실천하기 위해서 UX·UI 디자이너는 사용자에게 사회적 책임과 공동체의 중요성을 교육하고, 이에 대한 인식을 높이는 역할도 수행해야 한다. 이를 통해 더 많은 사람이 공동체의 일원으로 역할을 수행할 수 있게 될 것이다. 포용적 디자인, 사회적 문제 해결, 커뮤니티 중심의 디자인, 디지털 격차 해소, 사용자 교육과 인식 제고 등 다양한 측면에서 UX·UI 디자인은 사회에 긍정적인 영향을 미치는 역할을 한다.

- 인공지능 및 머신러닝ML: 다양한 사용자 그룹의 요구와 행동을 분석해 포괄적이고 맞춤형 UX를 제공할 수 있다. 특히 장애를 가진 사용자를 위한 접근성 향상을 위한 UI를 설계하는 데 중요한 역할을 한다. 음성인식 기술을 활용한 사용자 인터페이스는 시각장애인에게 정보를 전달하거나, 청각장애인을 위해 텍스트 자막을 자동 생성하는 UI를 제공한다.

- 사물인터넷: IoT 기술은 안전하고 접근 가능한 생활 환경을 조성하는 데 도움을 줄 수 있다. UX·UI 디자인은 IoT 장치와 사용자 간의 상호작용을 통해 사회적 책임을 강화할 수 있다. 스마트 시티에서 교통신호나 공공시설의 접근성을 개선하는 IoT 기반 UI는 장애인이나 노약자에게 더 안전하고 접근 가능한 환경을 제공한다.

— 블록체인 Blockchain: 투명하고 신뢰할 수 있는 정보 공유를 가능하게 하며, 사회적 책임을 다하는 공정한 거래를 촉진할 수 있다. UX·UI 디자인은 블록체인 기반 시스템과의 상호작용을 통해 사용자 신뢰를 구축할 수 있다. 윤리적 소비를 위한 제품 및 서비스 이력 추적 시스템에서 블록체인 기술을 활용한 UI는 제품 및 서비스의 원산지, 생산 과정, 유통 경로를 투명하게 공개해 사용자에게 신뢰감을 제공한다.

〉3 건강과 웰빙

일상생활에서 디지털 제품과 서비스의 역할이 점점 더 중요해지면서 사용자 경험을 최적화하는 것뿐만 아니라 사용자의 신체적, 정신적 건강을 증진하는 디지털 헬스케어와 관련된 UX·UI 디자인이 발전하고 있다. 신체적 건강 증진에서 운동 장려는 매우 중요한데, 웨어러블 기기와 건강 추적 앱은 사용자의 신체 활동을 모니터링하고, 목표 설정과 피드백을 통해 운동을 장려한다. UX·UI은 이런 기능을 직관적이고 매력적으로 설계해 사용자가 쉽게 이해하고 사용할 수 있게 하는데, 디지털 기기를 장시간 사용하는 사용자를 위해 자세 교정 알림, 정기적 휴식 시간 알림, 스트레칭 안내 등 올바른 자세와 건강한 습관을 형성하게 돕는 중요한 역할을 한다.

　신체적 건강 증진과 함께 정신적 웰빙 증진도 중요하다. 스트레스 관리와 마음 챙김을 위한 명상 앱, 호흡 운동 가이드, 스트레스 추적 기능을 가진 도구와 앱은 사용자의 정신적 웰빙을 지원한다. 이를 '디지털 디톡스 DTX'라고 한다. 디지털 디톡스는 사용자가 디지털 기기의 사용을 조절해 과도한 디지털 소비를 줄일 수 있도록 해서 피로한 심신을 회복하도록 돕는 것으로, '디지털 치료제'라고도 불린다. 정신 건강을 위해서는 사용자의 건강 데이터 통합과 분석, 개인화된 건강 조언을 통해 예방적 건강 관리를 위한 UX·UI 디자인이 필요하다. 이때 스마트워치, 피트니스 트래커 등의 건강 앱을 통해 수집된 건강 데이터를 한눈에 파악하고 분석할 수 있도록 디자인한다. 나아가 인공지능과 머신러닝 기술을 활용해 사용자의 건강 데이터를 분석을 통해 식습관 개선, 운동 추천, 건강 경고와 같이 개인화된 건강 조언을 제공해 준다.

이처럼 UX·UI 디자인은 건강과 웰빙을 위한 디지털 헬스케어 측면에서 사용자에게 더 나은 삶의 질을 제공한다.

- 웨어러블 기술: 웨어러블 기기는 사용자 건강 데이터를 실시간으로 모니터링하고 분석해 사용자 맞춤형 건강 관리 솔루션을 제공한다. UX·UI 디자인은 이 데이터를 직관적으로 제공해서 사용자 경험을 향상한다. 스마트워치에서 제공하는 건강 모니터링 UI는 사용자가 심박수, 칼로리 소모량, 수면 패턴 등을 실시간으로 확인하고, 건강 목표를 설정할 수 있도록 돕는다.

- 인공지능 및 머신러닝: 개인의 건강 데이터를 분석해 맞춤형 건강 조언을 제공하고, 질병을 조기에 감지하는 데 도움을 준다. UX·UI 디자인은 이런 기능을 사용자에게 직관적이고 쉽게 접근할 수 있게 한다. AI 기반의 건강 관리 앱에서 제공하는 인터페이스는 사용자의 라이프스타일 데이터를 분석해 맞춤형 식단, 운동, 스트레스 관리 팁을 제안한다.

- 가상현실 및 증강현실: 정신 건강 및 재활 치료를 위한 몰입형 환경을 제공해 사용자의 건강과 웰빙을 증진한다. UX·UI 디자인은 이런 경험을 더 효과적이고 사용하기 쉽게 한다. VR을 이용한 정신 건강 치료 프로그램에서 사용자는 가상의 편안한 환경에서 명상을 하거나, 심리 치료 세션에 참여할 수 있다.

4 창의성과 개인화

창의적 UX·UI 디자인에서 비주얼 스토리텔링 Visual Storytelling 은 매우 중요하다. 비주얼 스토리텔링은 스토리 정보와 다양한 시각적 표현 방법을 사용해 정보를 제공하는 커뮤니케이션 방법으로, 이를 통해 사용자는 제품이나 서비스와 감성적으로 연결되고 브랜드의 메시지를 이해할 수 있다. 사용자의 행동 데이터를 실시간으로 분석해 인터페이스를 즉각적으로 조정하고 최적화하기 위한 실시간 피드백과 사용자의 맥락과 환경에 따라

동적으로 변하는 적응형 UI Adaptive UI를 통해 초개인화된 디자인이 가능해졌다. 그 기술은 날로 발전해 궁극적으로는 사용자 개개인의 심리적 특성과 감정 상태를 반영한 맞춤형 UX 디자인이 만들어질 것이다. 예를 들어 사용자 기분을 분석해 응원 메시지를 보내거나, 사용자의 스트레스 지수가 높으면 진정 효과를 주는 색상과 애니메이션을 사용한 인터페이스를 제공하거나 하는 것이다. 사용자는 이를 통해 더욱 개인화된 경험을 누릴 뿐만 아니라 단순히 사용하는 데서 그치지 않고 제품 및 서비스와 감정적으로 연결될 수 있다.

— 인공지능 및 머신러닝: 사용자 데이터를 분석해 개인화된 경험을 제공하는 데 중요한 역할을 한다. 이를 통해 UX·UI 디자인은 각 사용자에게 맞춤형 인터페이스와 콘텐츠를 제공할 수 있다. 넷플릭스의 추천 알고리즘은 사용자의 시청 이력을 분석해서 개인화된 영화 및 TV 프로그램 추천을 제공하며, 이는 사용자 경험을 크게 향상시킨다.

— 증강현실: 사용자가 현실 세계와 상호작용하면서 창의성을 발휘할 수 있는 환경을 제공한다. UX·UI 디자인은 AR 환경을 통해 사용자에게 새로운 창의적 경험을 제공한다. AR 기반의 인테리어 디자인 앱은 사용자가 가구나 장식품을 가상의 공간에 배치하고, 다양한 디자인 옵션을 시도할 수 있도록 한다.

— 3D 프린팅: 3D 프린팅 기술은 사용자 맞춤형 제품 제작을 가능하게 하며, 사용자는 자신만의 디자인을 구현할 수 있다. UX·UI 디자인은 사용자가 이런 맞춤형 제품을 쉽게 설계하고 주문할 수 있도록 지원한다. 3D 프린팅 서비스 플랫폼에서 사용자는 원하는 제품의 모양과 기능을 선택하고, 개인화된 제품을 주문할 수 있다. 이 과정에서 직관적인 UI가 설계와 주문을 쉽게 도와준다.

궁극적으로 UX·UI 디자인은 창의성과 개인화에 중점을 두고 사용자 경험을 혁신적으로 변화시킨다. 기술의 발전과 함께 사용자 기대치가 높아지면서 디자이너는 더욱 창의적이고 개인화된 솔루션을 제공해 사용자의 고

유한 니즈와 원츠를 충족시켜야 하기 때문이다. 창의적 인터랙션 디자인은 사용자 경험을 향상시키는 핵심 요소이다. UX·UI 디자인은 사용자와의 상호작용을 더욱 직관적이고 몰입감 있게 만들기 위해 제스처, 음성인식, 초개인화Hyper-Personalization 등의 방향으로 나아가고 있다. 증강현실, 가상현실에서 혼합현실MR로 전이되고 있는 현재의 기술은 이것들을 구현할 방향의 하나이다.

> 5 디자인 교육의 미래

지속 가능성, 사회적 책임, 건강과 웰빙, 창의성과 개인화를 지향하는 미래 디자인 교육의 지향점과 체계는 어떻게 되어야 할까? 100년 전 급변하는 산업혁명 속에서 바우하우스 교육은 이상적 미래를 위한 교육 모델로 제안되었다. 디자인 연구자 칼 디살보Carl DiSalvo는 4차 산업혁명, 경제사회와 기후위기라는 현 시점에서 바우하우스 교육 모델을 재조명해 '또 다른 바우하우스를 위한 다이어그램Diagrams for Another Bauhaus'이라는 세 가지 교육 모델을 제안했는데,(그림 1.17) 이는 흥미로운 시사점을 주고 있다.

그림 1.17의 왼쪽 그림 21세기 실리콘밸리의 바우하우스 교육 모델A Pedagogy for a 21st Century Bauhaus Silicon Valley은 디지털 기술, 네트워크, 컴퓨팅을 중심으로 한 학습을 강조하고 있다. 모델 중앙의 'DESIGN'은 고정된 결과물이 아닌, 끝없이 변화하고 발전하는 과정을 의미한다. 디지털 기술과 컴퓨팅의 발전을 바탕으로, 학습자는 끊임없이 새로운 역량을 개발하

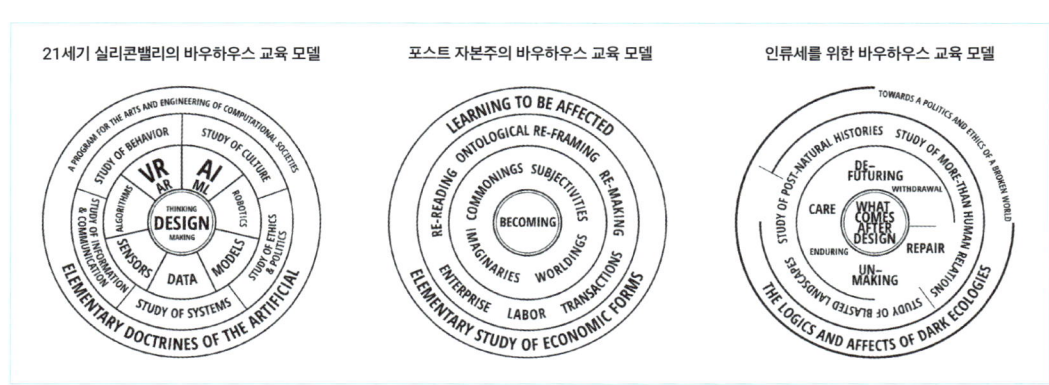

그림 1.17 → 칼 디살보가 제시한 또 다른 바우하우스를 위한 교육 모델

고, 혁신적 문제 해결에 도전할 수 있는 유연성을 키워야 하는 상황에서 디자인의 역할을 설명한 것이다.

가운데 그림의 포스트 자본주의 바우하우스 교육 모델 A Pedagogy for a Post-capitalist Bauhaus 은 새로운 사회적 시스템을 위한 교육이 필요하다는 인식하에 자본주의 이후의 사회에서 디자인의 역할을 재고한다. 모델 중앙의 'BECOMING'은 자본주의 이후의 사회에서 사회적 정의와 공공의 이익을 중심으로 하는 새로운 사회 시스템을 구축하기 위한 끝없는 과정으로 해석할 수 있다. 이 교육 모델은 자본주의의 한계를 넘어서는 사회적 책임을 강조하며, 디자인을 통해 불평등을 해소하고 협력적이고 지속 가능한 공동체를 형성하는 것이 앞으로의 교육 목표가 되어야 함을 설명하고 있다.

오른쪽 그림의 인류세를 위한 바우하우스 교육 모델 A Pedagogy for a Bauhaus for the Anthropocene 은 환경 중심 교육 철학이 필요하다고 인식한 것으로, 인간과 자연의 관계를 재정의하며, 환경적 지속 가능성에 중점을 두어야 한다고 제안한다. 모델 중앙의 'WHAT COMES AFTER DESIGN'은 인간의 활동이 지구 환경에 막대한 영향을 미치는 인류세 시대에서 디자인이 더 이상 제품 제작에 그치지 않고, 생태적 책임과 지속 가능성을 고려한 새로운 패러다임으로 접근해야 한다는 것을 의미한다.

1919년 바우하우스, 1937년 시카고 뉴 바우하우스가 산업 시대에 맞춘 예술과 기술의 통합을 중시했다면, 2019년과 그 이후의 디자인 교육은 디지털화와 글로벌화된 사회에서 기술을 활용하는 방법뿐만 아니라 사회적 책임을 다하는 디자이너 양성에 중점을 두는 것을 확인할 수 있다. 4차 산업혁명 기술 진화 방향이 이전과는 달리 더욱 예측하기 어려운 현 상황에서 UX·UI 디자인 교육은 AI, 기계 학습, 자율주행과 같은 신기술을 재료로 사용해 사회적 변화에 적응할 수 있는 능력을 갖추어야 할 것이다. 바우하우스가 1919년에 제시한 디자인 교육 철학은 100년이 지난 지금에도 여전히 큰 영향을 미치고 있다. 이는 디자인 교육이 기술의 발전과 사회적 요구의 균형점에 있으며, 이 균형점을 찾는 여정이 계속될 수밖에 없다는 사실은 누구도 부인하기 어렵기 때문이다.

2부

리서치 — 디자인 문제의 발견
Research — Problem Finding

디자인의 본질은 소통하는 행위이므로 디자이너는 소통하고자 하는 사람에 대해 깊이 있게 이해하는 것이 중요하다.

—돈 노먼

Design is really an act of communication, which means having a deep understanding of the person with whom the designer is communicating.

—Don Norman

1장
UX 디자인 프로젝트의 시작

UX·UI 디자인 프로젝트는 기업 내In-house의 디자인팀에 의해 진행될 수도 있지만, 클라이언트의 의뢰로 시작될 수도 있다. 어느 프로젝트이든 먼저 비즈니스의 성격과 비즈니스의 주체가 되는 기업, 기업이 위치한 산업 전반을 잘 이해할 필요가 있다. 이를 위한 방법이 무엇인지, 그리고 프로젝트의 착수나 계약과 같이 UX 디자인 프로젝트에 앞서 먼저 해야 하는 것은 무엇인지를 살펴본다. 이를 통해 프로젝트를 어떻게 진행할지, 프로세스와 방법을 어떻게 운용할지, 프로젝트 진행을 위해 팀 규모 및 기간을 어느 정도로 할지 등 프로젝트 과정과 방법에 대한 계획을 세울 수 있다.

1 디자인 프로젝트의 이해

UX 디자인 프로젝트는 제품과 서비스가 개발되는 전체 프로젝트의 일부분으로, 디자인 이전 단계와 디자인 이후 단계와 연결되어 있다. 예를 들어 디자인 프로젝트가 이루어지기 전에 제품 또는 정책에 관한 기획 단계가 있고, 디자인 프로젝트 이후에는 엔지니어링 개발 단계를 거쳐 영업, 판매, AS 등의 단계가 있다. 따라서 디자인 프로젝트를 시작하기에 앞서 UX 디자인 프로젝트가 무엇인지를 알고 이해할 필요가 있다.

 UX 디자인은 프로세스를 따라 체계적으로 진행해야 하는데, 가장 광범위하게 쓰이는 디자인 프로세스가 더블 다이아몬드 모델 Double Diamond Model 또는 4D Model이다. 더블 다이아몬드 모델은 '발견Discover' '정의Define' '발전Develop' '전달Deliver' 단계로 이루어진다. 더블 다이아몬드의 첫 단계인 '발견' 단계에서는 프로젝트의 내적 측면이나 디자인 인사이트를 얻기 위한 내용을 파악할 수 있지만, 프로젝트를 둘러싼 외적 측면이나 상위 문제들은 파악하기 어렵다.

 여기서 프로젝트 외적 측면이나 상위 문제들이란 프로젝트를 통해 도달해야 할 기업 차원의 목표나 기대 효과는 무엇인가, 어떤 의도로 디자인 에이전시에 UX 디자인을 의뢰했는가, 핵심 의사 결정권자는 누구이며 무엇에 가치를 두고 있는가 등을 가리킨다. 이것들은 경우에 따라서는 제품과 서비스를 위한 리서치나 해결책을 찾는 것보다 더 중요하거나 혹은 선결되어야 하는 문제일 수 있다. 한국디자인진흥원KIDP에서는 프로젝트의

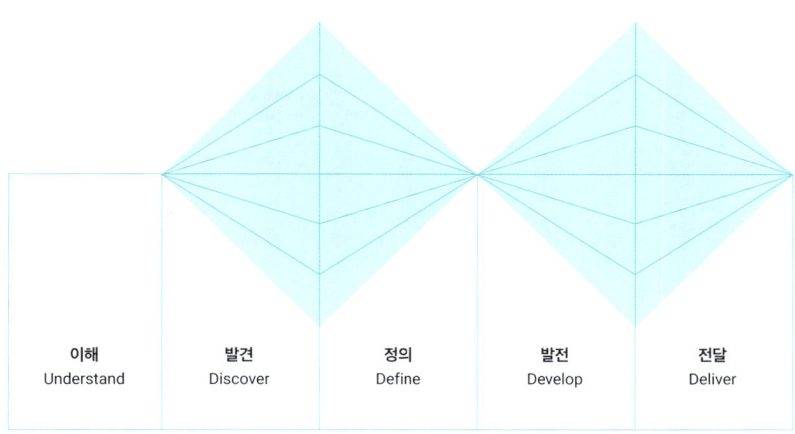

그림 2.1 → 한국디자인진흥원의 변형된 더블 다이아몬드 모델

외적 측면이나 상위 문제 파악을 위해 '발견' 단계 앞에 '이해Understand' 단계를 둔 변형된 더블 다이아몬드 모델을 제시했다.(그림 2.1) 기업 내부의 인하우스 디자인팀에서 UX 디자인 프로젝트를 진행한다거나 또는 익숙한 프로젝트일 경우라면, '이해' 단계는 생략될 수도 있고 덜 중요하게 다뤄질 수도 있다. 그러나 새롭게 시작하는 유형의 프로젝트라면, 특히 클라이언트에 의뢰받아 진행하는 프로젝트라면 '이해'는 매우 중요한 단계이다.

디자인 프로젝트를 진행할 때는 개별 제품 및 서비스 제안 이전에 해당 제품 및 서비스를 둘러싼 기업과 산업, 비즈니스 환경에 대한 이해가 선결되어야 한다. 이것이 프로젝트에 대한 이해로 연결되고, 이를 바탕으로 기술적인 접근을 우선할지 질적 과정에 집중할지 등의 전략뿐 아니라 프로젝트 예산, 인적 구성, 디자인 프로세스 등의 운용 계획을 세울 수 있다. 이를 위한 여러 방법이 있는데, 그림 2.2와 같이 정리할 수 있다.

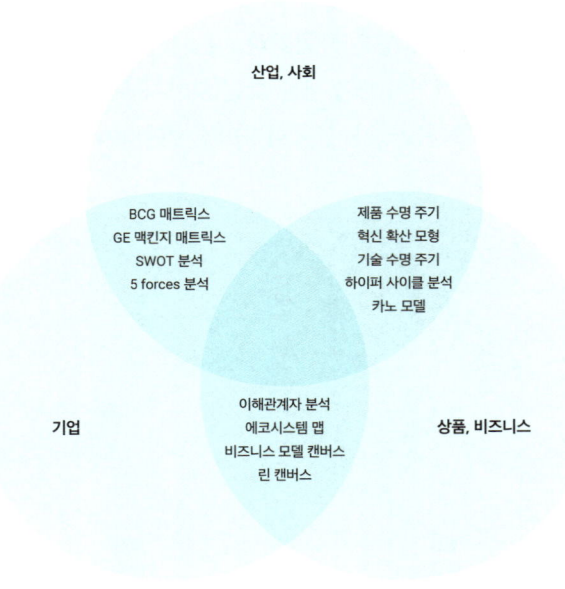

그림 2.2 → 디자인 프로젝트 분석

2 디자인 프로젝트의 분석

산업-기업 간 분석

앞서 설명했듯이 디자인 프로젝트를 진행하기 위해서는 제품과 서비스를 둘러싼 산업과 기업, 그리고 환경에 대해 이해하고, 이 관계를 중심으로 분석할 필요가 있다. 기업이 산업에서 차지하는 위치와 성숙도, 프로젝트에 영향을 주는 여러 요인을 파악하기 위한 분석 방법으로 무엇이 있는지 살펴보자.

BCG 매트릭스

보스턴컨설팅그룹BCG이 개발한 'BCG 매트릭스BCG Matrix'는 성장과 점유, 즉 시장성장률과 상대적 시장점유율의 두 축으로 구성된 사분면을 설정해 각 영역에 맞는 전략을 제시한다. 특정 제품 및 서비스가 안정적인 수익을 창출하는 캐시카우Cashcow, 수익주종사업 영역은 시장점유율이 높아 현금을 벌어들이지만, 시장의 향후 성장률이 낮다. 따라서 기업은 캐시카우에서 벌어들인 자금으로 미래를 위해 투자해야 한다. 스타Star, 성장사업 영역은 시장점유율도 높고 사업 성장률도 높아서 가장 좋은 상태이다. 그러나 성장률이 높다는 것은 아직 그 시장이 성숙 단계에 도달하지 못했음을 의미하므로 현금 흐름에서는 캐시카우에 미치지 못하는 경우가 많다. 도그Dog, 사양산업 영역은 시장성장률과 상대적 시장점유율이 모두 낮아서 머무르지 않고 철수해야 하고, 퀘스천마크Question Mark, 개발사업 영역은 향후

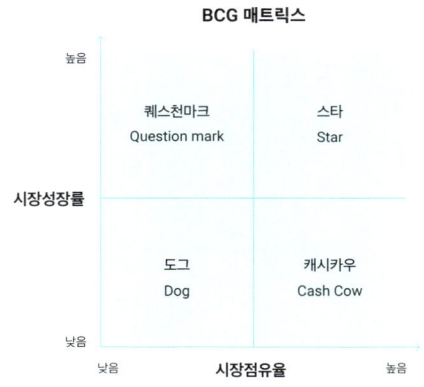

그림 2.3 → BCG 매트릭스

시장성장률은 기대되지만 현재 시장점유율은 낮은 사업으로 도그가 되거나 스타가 될 수 있다.

 기업은 신규 사업을 진행할 때 시장성장률이 높은 사업 영역에 진출하고자 하지만, 시장에서의 점유율이 처음부터 높을 수 없으므로 보통 퀘스천마크 영역에서 시작한다. 이후 도그 영역으로 밀려나 사업을 철수하게 될지, 시장점유율을 높여 스타 영역에 이르러 지속적인 투자를 하게 될지는 알 수 없다. 스타 영역에 있던 사업이 계속 성장해 캐시카우 영역으로 이전했다가 시장 자체의 성장동력이 떨어지면서 도그 영역으로 밀려나 아예 사업을 접게 될 수도 있다. 즉 UX 디자인 프로젝트가 기업의 캐시카우 영역에 있는 것인지, 스타 영역에 있는 것인지에 따라 UX 디자인 프로젝트에 대한 기업의 기대와 목표가 달라질 수 있다. 이처럼 BCG 매트릭스는 시장에서 기업이 어떤 전략을 취해야 할지에 대한 답을 준다.

GE 맥킨지 매트릭스

GE 맥킨지 매트릭스는 산업의 매력도와 기업의 시장 경쟁력을 축으로 한다. 산업 매력도는 시장 규모와 성장률, 이익률, 거시적인 사업 환경의 영향, 필요한 기술 수준 등으로 구성되고, 시장 경쟁력은 시장점유율, 가격 경쟁력, 기술력, 제품 품질 등으로 구성된다. 이 두 축을 각각 고-중-저, 강-중-약의 세 단계로 평가하여 총 아홉 개의 영역으로 나누어 분석한다.

 GE 맥킨지 매트릭스(그림 2.4)의 청신호 영역(파란색 구간)에 위치한 사업은 성장 전략을 써서 시장에서의 지위를 방어하거나 확장하는 노

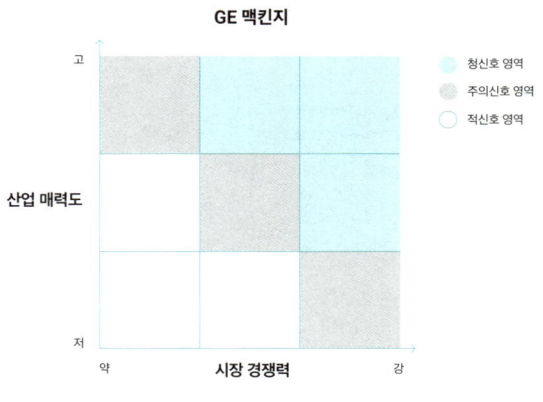

그림 2.4 → GE 맥킨지 매트릭스

력을 한다. 적신호 영역(하얀색 구간)의 사업은 투자를 줄이거나 아예 철수하는 등의 전략적인 결정을 해야 한다. 주의신호 영역(회색 구간)은 청신호 영역으로 이행할 수 있도록 노력해야 한다.

BCG 매트릭스와 마찬가지로 GE 맥킨지 매트릭스는 시장에서 기업이 어떤 전략을 취해야 할지를 알려준다. UX 디자인 프로젝트는 기업의 경영 전략과 동일하지는 않지만, 전략적인 시야가 필요하다. UX 디자인 프로젝트에서 개별 상품이 아니라 전체적인 브랜딩을 목표로 할 수도 있고 의뢰 기업의 전략을 이해해야 개별 제품의 디자인을 성공적으로 해낼 수 있기 때문이다.

SWOT 분석

SWOT는 강점 Strengths, 약점 Weaknesses, 기회 Opportunities, 위협 Threats의 약자로, 기업의 비즈니스나 특정 프로젝트, 조직 등을 진단하고 전략적 방향을 설정하기 위한 분석 방법의 하나이다. SWOT 분석은 긍정과 부정, 기업 내부와 외부라는 두 개의 기준으로 만들어진 사분면에 강점, 약점, 기회, 위협 요인을 배치한다.

강점은 조직이 잘하는 것으로, 비즈니스나 상품의 경쟁력과 같은 것이다. 약점은 조직이 잘 못하는 것이나 개선할 점이다. 기회는 산업이나 사회 트렌드의 변화로 비즈니스가 유리해질 가능성이고, 위협은 산업 환경이나 사회와 같은 외부 요인에 의해 야기되는 위기이다. 강점과 약점은 기업 내부의 노력이나 잘못에 의해 생길 수 있지만, 기회와 위협은 기업 내부의 노력이나 잘못과는 무관한 외적인 요인이다.

강점, 약점, 기회, 위협의 네 가지 요소를 엮어서 SWOT Mix 전략을 수립할 수 있다. SWOT Mix에는 SO전략, ST전략, WO전략, WT전략이 있다. SO전략은 강점을 살려 기회로 삼는 것으로, 강점을 더 강하게 만든다. ST전략은 위협을 강점으로 극복하는 것으로, 강점을 살려 위기를 극

	긍정	부정
기업 내부 Internal	강점	약점
기업 외부 External	기회	위협

표 2.1 → SWOT 분석

복하게 한다. WO전략은 약점을 기회로 삼는 것으로, 약점을 극복하는 전략이다. WT전략은 약점을 회피하는 전략이다. SWOT 분석은 광범위하게 사용되는 전략적 도구이지만, 정성적이고 모호해서, 분석자의 역량에 크게 좌우된다.

5 Forces 분석

파이브 포스 5 Forces 분석은 하버드대학 교수 마이클 포터 Michael Porter가 산업에 작용하는 다섯 가지 경쟁 요인을 이해하기 위해 1979년에 만든 방법이다. 다섯 가지 경쟁 요인으로는 기존 기업 간의 경쟁 강도, 구매자의 교섭력, 공급자의 교섭력, 대체품이나 대체재의 위협, 신규 기업의 진입 위협으로 구분할 수 있다.

기업 간의 경쟁 강도는 산업 성장률, 고정비용, 유휴설비, 제품 간 차별화 정도, 고객 교체 비용, 철수 장벽 등으로 산업 내부의 경쟁자들에 의해 만들어진다. 산업 성장률이 높으면 당장의 수익이 적어도 투자가 이뤄진다. 대규모 장치산업의 경우 초기 투자비와 같은 고정비용이 많이 들어 진입장벽을 높일 수도 있고 사업의 철수가 어려울 수도 있다. 쓰지 않는 유휴설비는 줄여야 하고, 제품 간 차별화 정도(기업 간 제품 경쟁), 고객 교체 비용, 폐업 비용과 같은 철수 비용이나 정부의 규제나 정책도 기업 간의 경쟁에 영향을 준다.

구매자의 교섭력을 이루는 것으로는 고객과 바이어 같은 구매자의 전방 교섭력, 기업 고객 중 특정 구매자가 차지하는 구매 비중, 구매 물량, 구매자가 매력을 느낄 수 있는 제품의 차별화 정도, 바이어를 교체할 때 드는 비용, 부품사를 인수한 자동차회사와 같은 구매자의 후방 통합 능력, 구매

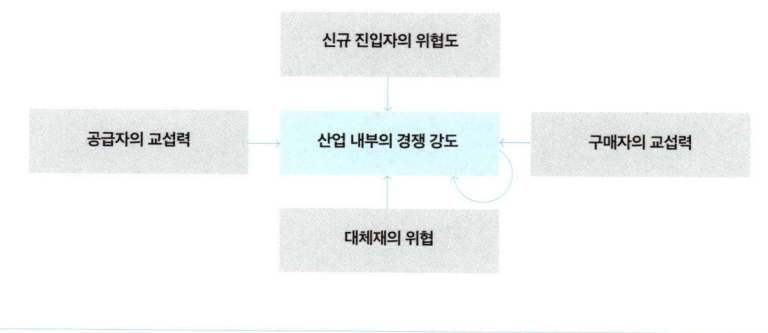

그림 2.5 → 5 Forces 분석

자가 가진 정보, 구매자의 가격 민감도 등이 있다.

공급자의 교섭력을 이루는 것으로는 공급업체(납품업체)의 후방 교섭력의 강도, 공급업체의 비중, 공급 물량, 제품의 차별화 정도, 공급망 교체 비용(시간), 대체 불가한 납품업체인지 아닌지의 여부, 대체품의 존재 여부, 공급 제품의 중요성 정도, 공급업체의 전방 통합 능력 등이 있다.

대체품이나 대체재의 위협으로는 기술 발달, 소비자 취향의 변화 등이 있다. 예를 들어 코로나19 동안 넷플릭스 같은 OTT 서비스는 CGV 같은 극장의 대체재로 자리 잡았다. 즉 CGV의 입장에서 넷플릭스는 롯데시네마와 같은 산업 내 경쟁자보다 더 위협적인 존재일 수 있다.

신규 진입자에 의한 위협으로는 규모의 경제(대기업의 진출)를 바탕으로 하는 대기업의 진출이나 정부의 환경 규제에 의해 경쟁력을 갖춘 전기차 시장의 변화 등을 들 수 있다.

산업-상품 간 분석

디자인 프로젝트를 진행하기 위해 산업과 상품 간의 관계에서 벌어지는 제품과 기술에 대한 분석 방법으로 어떤 것들이 있는지 살펴보자.

제품 수명 주기

UX 디자인 프로젝트에서는 제품 수명 주기PLC, Product Life Cycle의 도입기 Introduction, 성장기Growth, 성숙기Maturity, 쇠퇴기Decline 중 어느 단계에 있는 제품을 대상으로 할지 잘 판단해야 한다. 그에 따라 프로젝트의 투자 규모, 여력, 의뢰 기업의 의도 등이 달라지기 때문이다.

먼저 도입기에는 소비자의 신제품에 대한 인지도가 낮고 기존 제품의 구매로부터 형성된 소비 습관으로 완만한 매출 증가를 보인다. 신제품이 목표 시장 내 고객을 만족시키면 판매가 급속하게 증가하는 성장기가 된다. 성장기가 되면 기업은 4P 마케팅 전략을 도입한다. 4P란 제품Product 전략, 가격Price 전략, 판매 촉진Promotion 전략, 유통 경로Place 전략을 말한다. 성숙기는 제품의 매출 성장률이 지속해서 둔화되기 시작하는 시점이다. 이때는 소수의 기업이 시장을 주도한다. 판매량은 정점에 이르지만, 시장 규모는 정체하기 시작하고 제품 혁신 속도는 둔화하며, 품질과 가격의 치열한 경쟁으로 수익성은 하락하는 시기이다. 쇠퇴기는 시장 수요의 포화, 신기술의 출현, 사회적 가치의 변화, 고객 요구의 변화 등으로 판매량

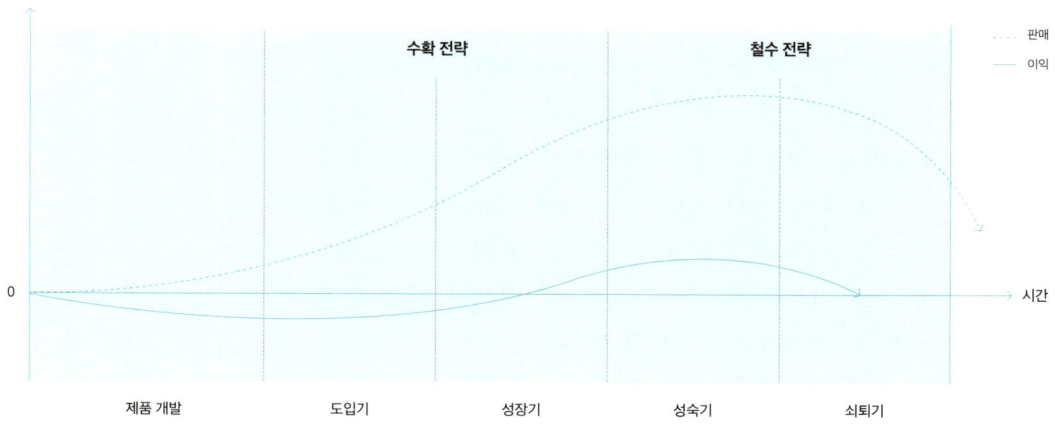

그림 2.6 → 제품 수명 주기

이 절대적으로 감소하는 시기이다. 이때 기업은 투자를 중지하거나 회수하고, 사업에서 철수하기도 한다. 도입기와 성장기에 기업은 '수확 전략Harvest'을, 성숙기와 쇠퇴기에는 '철수 전략Decline'을 구사한다.

혁신 확산 곡선

혁신 확산 곡선Innovation Diffusion Curve은 사회학자인 에버렛 로저스Everett Rogers가 1962년 발표한 개념으로, 소비자는 2.5%의 이노베이터Innovators, 13.5%의 얼리어답터EarlyAdopters, 34%의 초기 메이저리티Early Majority, 34%의 후기 메이저리티Late Majority, 16%의 래가드Laggards로 구성된다는 이론이다. 초기와 후기 메이저리티의 합계는 68%로 정규 분포 곡선의 ±1 표준편차 구간에 해당하므로 이 모델의 퍼센티지는 실증적인 수치가 아니라 이론적인 수치라고 볼 수 있다.

혁신 확산 곡선에 따르면 새로운 제품은 극소수의 혁신적인 사람들과 소수 얼리어답터의 도전정신을 통해서 알려지다가, 어느 순간 임계점을 넘어서 다수가 받아들이는 과정을 거친다. 이때 얼리어답터와 초기 메이저리티 사이의 간극Chasm을 극복하지 못하면 그 제품은 시장에서 사라지고 만다. 따라서 개발하는 제품이나 서비스가 간극을 뛰어넘을지가 관건이 된다. 간극 이전의 초기 시장은 새로운 것을 원하는 소비자에 의해, 간극 이후의 후기 시장은 완전한 해결책과 편리함을 원하는 소비자에 의해

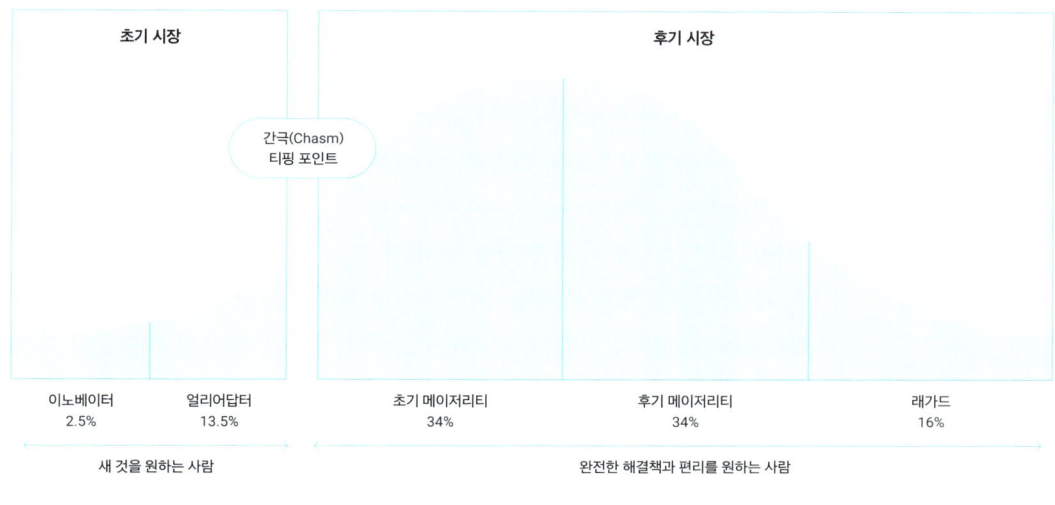

그림 2.7 → 혁신 확산 곡선

주도된다. 전기차를 예로 들면, 테슬라의 초기 모델인 '로드스터'나 '모델 S'는 이노베이터와 얼리어답터를 열광시켰다. 그러나 간극을 넘어서지 못하고 있다가 '모델3'를 개발하면서 충전 인프라를 구축하고 다양한 마케팅 및 시승 프로그램을 통해 긍정적 경험과 신뢰를 확보하면서 초기 메이저리티 시장으로 진입할 수 있었다. 이처럼 UX 디자인 프로젝트를 수행하기 위해서는 제품 및 서비스가 초기 시장에 위치하는지, 후기 시장에 위치하는지를 고려할 필요가 있다.

기술 수명 주기

UX 디자인 프로젝트를 성공적으로 운영하기 위해서는 기술이 어느 단계에 있는지 살펴보는 것도 중요하다. 하나의 기술을 통해 여러 가지 제품이 파생될 수 있으므로, 기술은 제품이나 서비스보다 포괄적인 성격을 갖는다고 보아야 한다.

기술 수명 주기 Technology Life Cycle 는 기술의 변화, 발전 방향, 단계를 파악하는 데 사용되는데, 어떤 기술이든 유사한 수명 주기 패턴을 보인다는 것이 연구자들의 공통된 의견이다. 기술 수명 주기 모델로는 S커브 이론과 미국의 정보기술연구 및 자문 회사인 가트너 Gartner 의 하이프 사이클이 대표적이다.

S커브 S-curve 는 기술이 등장한 초기에는 완만한 속도로 기술이 성숙

되어 가다가 어느 정도의 임계점이 지나면 급속히 성장하고, 기술이 충분히 성숙한 이후에 다시 완만한 속도로 발전한다는 이론이다. 시간과 노력에 대비해 기술이 발전하는 속도를 그래프로 그리면 오른쪽으로 살짝 기울어진 S 자 모양으로 수렴된다. 이 이론에 따르면 성숙한 기술은 더 이상 발전하지 않고 수평선을 그리는데, 이때 새로운 기술적 돌파구를 열어서 기술 수명 주기를 다시 연장할 수 있다. 이렇게 되면 S커브가 우상향으로 연쇄된 형태를 띠면서 제품 수명 주기의 성숙기를 연장할 수 있다. 각 S커브를 이루는 단위 기술은 동일하지 않지만, 유사한 부류의 기술들이 연결되면서 거대한 기술군의 발전을 이루는 것이다.

하이프 사이클 Hype cycle 은 가트너에서 제안한 기술 수명 주기 이론으로, 신기술의 등장 이후 기대가 급격히 증폭하다가 거품이 꺼지는 과정을 거치고 나면 다시 기술이 시장에서 서서히 받아들여지면서 널리 퍼진다는 이론이다. 하이프 사이클은 S커브와 마찬가지로 가로축이 '시간'을 나타내지만, 세로축은 '사람들의 기대'를 나타낸다. S커브와 달리 가트너의 하이프 사이클은 혁신적 신기술에 주로 적용되는데, 신기술에 대해서는 사람들의 관심과 기대가 큰 폭으로 출렁이기 때문이다. 신기술이라도 기술 자체의 발전은 S커브 곡선에 따라 발전한다. 기술이 퇴보하지 않지만, 기술에 대한 사람들의 인식과 기대가 커졌다 작아졌다 하는 것이다.

하이프 사이클은 다섯 단계로 구성된다. 1단계 기술 촉발 Technology Trigger 은 신기술이 출현해서 대중의 관심을 받게 되는 단계로, 기술에 대한 호기심이 급격히 올라가고 언론에서 앞다퉈 다룬다. 그러나 아직 기술이 증명되지 않았고 상용화되지 않은 단계이다. 2단계 부풀려진 기대의

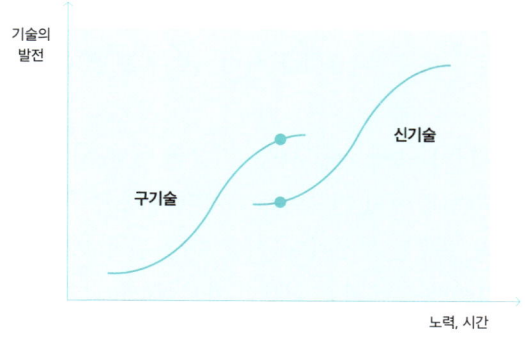

그림 2.8 → S커브

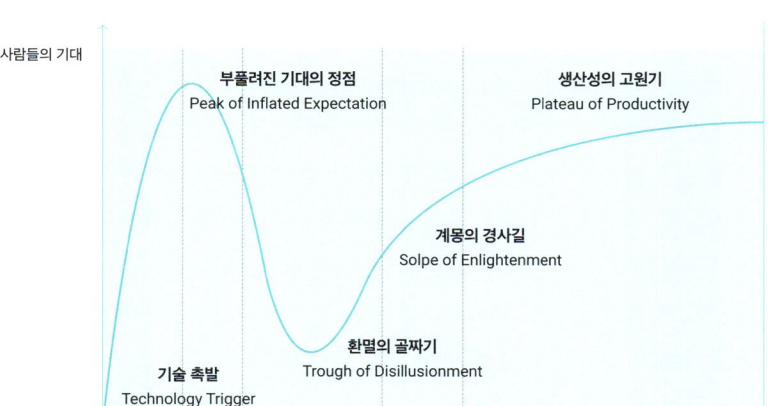

그림 2.9 → 하이프 사이클

정점Peak of Inflated Expectation은 신기술에 대한 기대가 정점에 오르는 단계로, 이후 사람들의 기대는 급격히 떨어지게 된다. 여러 가지 IT 신기술에 대한 기대로 증시가 오를 대로 올랐다가 급격한 실망으로 내려앉은 닷컴 버블이 여기에 해당한다. 3단계 환멸의 골짜기Trough of Disillusionment는 신기술 시도들이 실패하면서 대중의 기대가 급격히 식어 투자가 중단되고 기업은 제품화를 포기하는 등 시장에서 철수하게 되는 단계로, 최대의 위기 상황이다. 4단계 계몽의 경사길Slope of Enlightenment은 성숙한 기술들이 수익을 내기 시작하면서 기술이 수용되어 차근차근 신뢰와 기대를 회복하는 단계로, 기술에 대한 현실적인 인식이 확산되고 기업도 기술의 실체화에 관심을 갖는다. 5단계 생산성의 고원기Plateau of Productivity는 신기술이 시장의 주류로 자리 잡고 성공을 거두는 단계로, 응용 분야가 확산되며 기술이 사회에서 착실하게 수용된다.

카노 모델

카노 모델Kano Model은 제품의 기술이 고객에게 어느 정도의 만족을 주는지 파악하는 도구로, 1980년대 초 일본의 경영학자 카노 노리아키狩野紀昭가 제안한 상품 기획 이론이다. 카노 모델의 가로축은 기능의 구현으로 소비자가 기대하는 것의 충족 및 불충족을 나타내고, 세로축은 주관적 만족으로 소비자의 만족 및 불만족을 나타낸다. 이 두 축으로 이뤄진 개념 공간에 제품 및 서비스의 기능을 배치한 것이 카노 모델이다. 카노 모델에는 다

섯 가지 품질 요소가 있다.

첫째, 매력적 품질 요소 Attractive Quality Element 는 소비자의 기대가 충족되는 경우 만족을 주지만, 충족되지 않더라도 크게 불만족이 생기지 않는 품질 요소를 가리킨다. 고객이 기대하지 않던 기능이기 때문에 그 기능이 충족되지 않더라도 불만스럽게 생각하지 않는 것이다. 매력적 품질 요소는 익사이트먼트 Excitement 요소라고 부르기도 한다.

둘째, 일차원적 품질 요소 One-Dimensional Quality Element 는 소비자의 기대가 충족되면 만족하고 충족되지 않으면 고객의 불만을 일으키는 품질 요소를 말한다. 기능 구현과 주관적 만족이 정비례 관계(그림 2.10의 파란색 대각선)에 있는 기능으로, 퍼포먼스 Performance 요소라고 부르기도 한다. 스마트폰의 배터리 수명을 예로 들 수 있다.

셋째, 당연적 품질 요소 Must-Be Quality Element 는 반드시 있어야 하는 품질 요소이다. 소비자의 기대가 충족되더라도 당연하다고 여겨져 별다른 만족감을 주지 못하지만, 기대가 충족되지 않으면 강한 불만을 일으킨다. 당연적 품질 요소의 선은 상단으로 올라가지 않는데, 베이식 Basic 요소라고 부르기도 한다.

넷째, 무관심 품질 요소 Indifferent Quality Element 는 만족도 불만족도 아

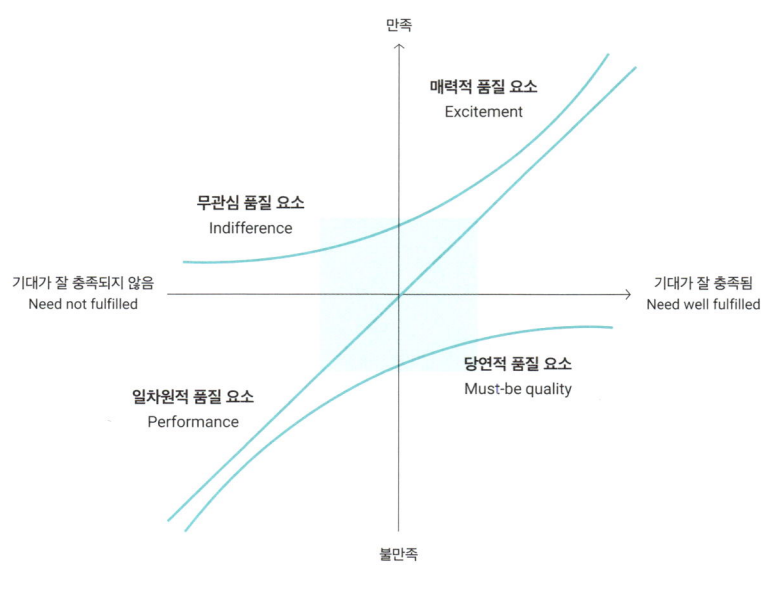

그림 2.10 → 카노 모델

닌, 큰 품질 차이가 느껴지지 않는 품질 요소이다. 사용자가 쓰지 않는 기능이 주로 무관심 품질 요소에 해당되는데, 무차별 품질 요소라고도 한다.

다섯째, 역품질 요소Reverse Quality Element는 기능이 충족되면 불만족이 커지는 품질 요소이다. 즉 제품이나 서비스에 원치 않는 기능으로 고객이 기대한 것과 반대인 품질 요소를 말한다. 역품질 요소는 모순적 품질 요소라고도 부른다.

이 밖에도 회의적 품질 요소Questionable Quality Element가 있다. 이것은 카노 모델 분석을 위한 설문을 이해하지 못한 경우에 나타나는 품질 요소로, 카노 모델 분석 평가표(표 2.2)에서만 나타난다.

제품의 기능은 매력적 품질 요소로 시작해서 시간이 지남에 따라 같은 일차원적 품질 요소가 되었다가 당연적 품질 요소로 그 위치가 바뀐다. 2000년 초, 최초로 휴대전화에 카메라가 장착되었을 때는 사진 촬영이 가능한 것만으로도 매력적인 품질이었다. 2000년대 중반까지 카메라 화소경쟁이 치열했지만(일차원적 품질 요소), 오늘날 스마트폰의 화질은 당연적 품질 요소가 되었다.

경영학에서 비롯된 상당수의 모형과 마찬가지로, 카노 모델은 이론적 모형으로 사용된다. 그렇지만 카노 모델 분석 평가표를 통해 기능들을 2차원 좌표 위에 배치할 수 있다. 즉 카노 모델은 정량적인 분석의 틀로 쓸 수 있다. 그 진행 방법은 표 2.2와 같다.

먼저 카노 모델로 측정하고자 하는 기능을 준비하고, 그 기능에 대한 긍정 질문과 부정 질문 한 쌍을 제시한다. 긍정 및 부정 질문의 답변은 다섯 개로 동일한데, '마음에 든다.' '당연하다.' '상관없다.' '하는 수 없다.' '마음에 안 든다.'이다. 응답자가 특정 기능에 대해 긍정 및 부정 질문에 답변을 하면, 25개 셀로 구성된 배치표에 배치하고, 배치표에 따라 매력적(A), 일차원적(O), 당연적(M), 회의적(Q), 무관심(I), 모순적(R) 품질로 분류한다. 응답자가 여러 명이면 특정 기능에 대한 A, O, M, Q, I, R 품질 판정 점수를 누적해 산출할 수 있다. 그런 다음 품질 판정 점수를 이용해 만족과 불만족의 계수를 산출한다. 만족 계수의 산식은 A, O, M, I 응답자를 분모로 하고, A+O를 분자로 한다. 불만족 계수 산식의 분모는 만족 계수와 마찬가지이지만, 분자는 O+M을 분자로 하고 음의 기호(-)를 붙인다.

그림 2.11은 챗봇을 이용한 쇼핑을 도와주는 모바일 쇼핑 앱의 기능을 제안하고, 카노 모델로 평가한 사례이다. 이 연구에서는 여러 기능을 고안

Q1. OO기능이 있다면 어떻습니까?
마음에 든다 / 당연하다 / **상관없다** / 어쩔 수 없다 / 마음에 들지 않는다

Q2. OO기능이 없다면 어떻습니까?
마음에 든다 / **당연하다** / 상관없다 / 어쩔 수 없다 / 마음에 들지 않는다

구분		부정적 질문				
		마음에 든다 I like it	당연하다 It must be	상관없다 Natural	하는 수 없다 I can live with it	마음에 안 든다 I dislike it
긍정적 질문	마음에 든다	Q (회의적)	A (매력적)	A (매력적)	A (매력적)	O (일원적)
	당연하다	R (모순적)	I (무관심)	I (무관심)	I (무관심)	M (당연적)
	상관없다	R (모순적)	I (무관심)	I (무관심)	I (무관심)	M (당연적)
	하는 수 없다	R (모순적)	I (무관심)	I (무관심)	I (무관심)	M (당연적)
	마음에 안 든다	R (모순적)	R (모순적)	R (모순적)	R (모순적)	Q (회의적)

구분	OO기능	-	N 기능
A (매력적)			
O (일원적)			
M (당연적)			
I (무관심)	+1		
R (모순적)			
Q (회의적)			
품질특성분류			
고객만족계수	=	$\dfrac{A+O}{A+O+M+I}$	
고객불만족계수	=	$\dfrac{O+M}{A+O+M+I}$ (-1)	

표 2.2 → 카노 모델을 이용한 분석 평가표

했는데, 카노 모델을 통해 개인화된 추천, 추천 결과 정렬, 추천 방식 다양화 등은 매력적 품질 요소에 위치하고, 상품 검색 결과 정렬, 텍스트를 이용한 필터링 등은 무차별 품질 요소에 위치한다는 것을 확인했다. 아직 존재하지 않는 아이디어 단계에 있는 기능을 카노 모델 설문으로 평가하는 경우가 있는데, 무관심 요소 영역과 매력적 요소 영역에 걸쳐 있는 경우가 많다. 그 이유는 설문을 통해서는 생생한 사용 경험을 느끼기 어렵기 때문이다. 만약 구상한 기능이 카노 모델의 무관심 영역에 있다면, 실제로 무관심해서일 수도 있지만, 그 기능의 경험이 충분히 전달되지 못했기 때문일 수도 있다.

기업-상품 간 분석
디자인 프로젝트를 진행하기 위해 기업의 상품이나 기업이 벌이는 비즈니스를 분석하는 방법으로 어떤 것들이 있는지 살펴보자.

이해관계자 지도
이해관계자 지도 Stakeholders Map 는 이해관계자의 관계를 파악하고, 핵심 이해관계자를 중심으로 그들의 니즈와 동기, 영향력의 크기, 관계의 특성을 시각화하는 방법이다. 이해관계자는 기업·행정 등 모든 조직에서 직간

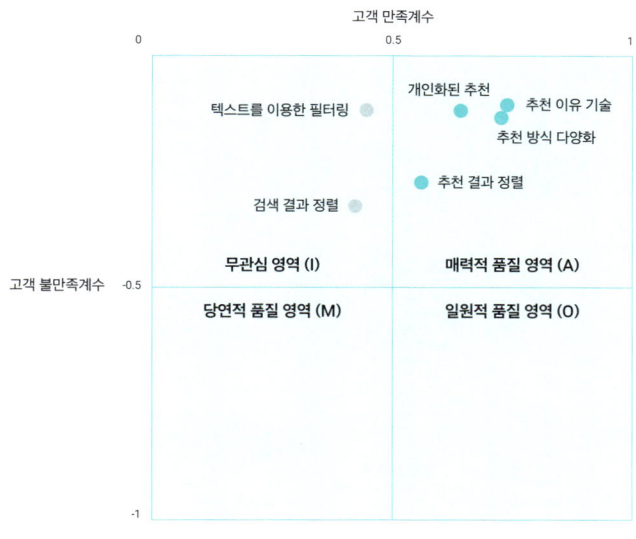

그림 2.11 → 카노 모델을 적용한 이커머스 추천 서비스 개선 제안

접적으로 이해관계를 가지는 사람을 가리키는 용어로, 경영진, 종업원-노동자, 소비자-고객, 주주, 사채권자, 하청업체, 정부, 시민사회단체 등 매우 폭넓은 개념의 사람들을 포함한다. 보통 이해관계자 지도는 허브앤드스포크Hub & Spoke 형태로 그린다. 이해관계자 지도의 개념은 경제학, 경영학, 정책학 분야에서 시작되었는데, 1963년 미국 비영리 과학연구기관 SRI인터내셔널SRI International에서 처음 사용되었다. 이후 1984년 에드워드 프리먼R. Edward Freeman이 『전략적 경영: 이해관계자 접근법Strategic Management: a Stakeholder Approach』에서 이론을 정립하고, 2007년 다이어그램을 제안했다. 이해관계자 지도는 B2C보다 B2B, B2G 프로젝트에 더 유용하며, 일반적인 시장경제보다 여러 시장 참여자가 존재하는 공유경제를 분석할 때 더 효과적이다.

 이해관계자 간의 관계를 알아보기 위해 그림 2.12의 공유 자전거 사례를 살펴보자. 자전거 이용자가 매장에서 자전거를 구매해서 소유하고 사용하는 경우는 사용자, 판매자, 생산자라는 단순한 관계로 설명이 된다. 그러나 공유 자전거는 더 복잡한 경로를 거쳐 자전거 사용이 이루어진다. 서울시의 따릉이와 같은 공유 자전거의 경우, 시민은 대여소까지의 가까운 거리, 저렴한 사용료, 대중교통 연결성 등을 바라면서 공유 자전거를 사용한다. 시민은 공유 자전거 사용을 통해 시정을 평가하게 되고, 지자체장은

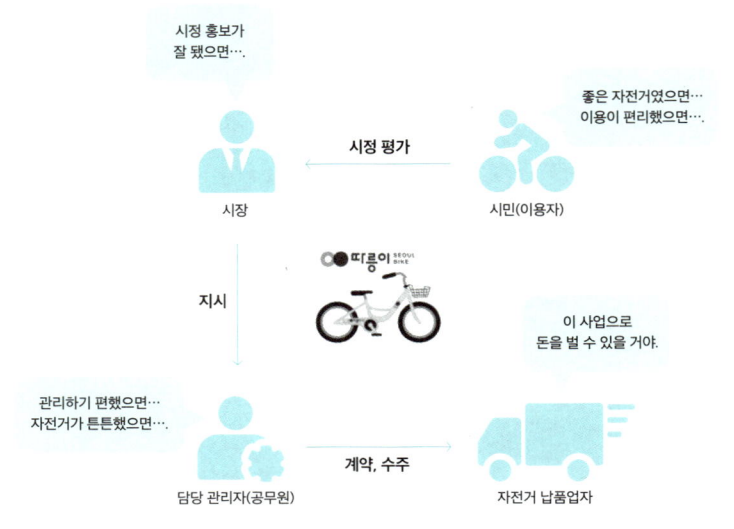

그림 2.12 → 공유 자전거의 이해관계자

공유 자전거 사업을 통해 시정 홍보가 잘 되기를 바란다. 지자체장의 지시를 받는 담당 관리자는 자전거가 안전하게 관리되고, 민원 요소가 없기를 바라며, 자전거 납품업자에게 수주를 준다. 공유 자전거가 아니라면 사용자는 매장에서 자전거를 구입하고 판매자와 접촉하겠지만, 공유 자전거는 이런 긴 경로를 거쳐 사용자인 시민과 납품업자가 이어진다.

이해관계자 지도 작성 방법의 첫 번째 단계는 이해관계자를 망라해서 목록을 작성하는 것이다. 목록을 작성했다면 두 번째 단계는 다양한 이해관계자의 상호작용, 이해관계 구조, 편익, 가치 교환의 흐름을 분석한다. 서로 호혜적인 관계인지, 경쟁적인 관계인지, 종속적 관계인지, 서로 어떤 가치를 주고받고, 이들 관계에서 주도권은 누구에게 있는지 등을 파악한다. 이를 위해서는 인터뷰와 같은 본격적인 조사가 필요하다. 세 번째 단계는 이해관계자 간의 잠재적 대립 요소와 니즈를 파악하는 것이다. 이해관계자 간의 관계를 파악한 뒤 이들의 니즈를 분석하면, 서로 대립되는 니즈, 공통되는 니즈가 도출될 수 있다. 네 번째 단계는 분석 내용을 바탕으로 비즈니스(또는 서비스)와의 관련성에 따라 매핑하고 시각화한다. 매핑이란 이해관계자 개체들을 위치 짓는 것을 말한다. 유사한 것들끼리 모아놓거나 벤다이어그램으로 묶는 것인데, 한 차례에 그치지 않고 시각을 달리하면서 여러 차례 반복적으로 심화해 가며 진행하는 것이 좋다. 이때 위치와 방

향을 지정해도 좋다.

이해관계자 지도는 프로젝트의 초기에 작성해서 UX 디자인 프로젝트의 핵심 이해관계자의 의향을 파악하고 프로젝트의 전략적 방향을 설정하는 데 활용하거나, 정의 단계에서 제품이나 디자인 결과물의 방향을 정하는 데 활용할 수 있다. 대개는 초기 단계보다 여러 리서치를 충분히 진행한 뒤 정의 단계에서 이해관계자 지도를 작성하는 경우가 많다.

그림 2.13은 쏘카의 이해관계자 지도이다. 쏘카를 중심으로 자동차 제조자, 관리 공간 제공업체, 차량 관리 기술업체, 소형 모빌리팅 제공업체와 같은 차량 관리 기술업체, 광역 이동 사용자를 위한 코레일과 문화체육관광부, 쏘카스테이 서비스를 위한 숙박 제공업체와 비즈니스 협력망을 구축하고 있다. 이런 비즈니스 구조에서 쏘카가 주력으로 삼는 사용자는 쏘카세어링을 쓰는 개인 대여자와 법인형 쏘카 사용자이다.

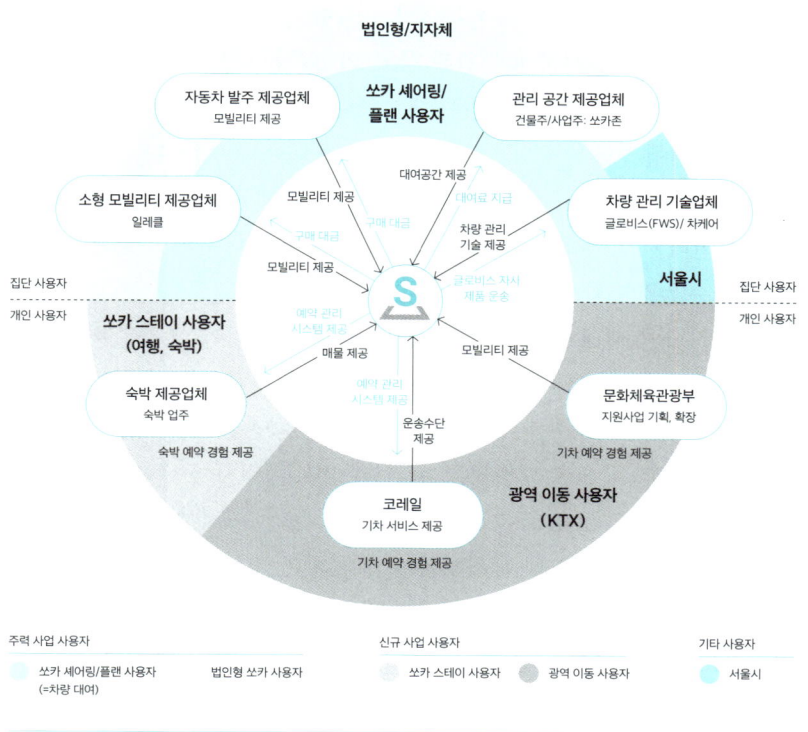

그림 2.13 → 쏘카의 이해관계자 지도

에코시스템 맵

이해관계자 지도와 유사한 것으로 (비즈니스) 에코시스템 맵 Ecosystem Map 이 있다. 이해관계자 지도가 각 주체가 어떤 입장이고, UX 디자인 프로젝트나 서비스의 핵심 목표와 중심 이해관계자와의 관계가 무엇인지에 집중한다면, 에코시스템 맵은 비즈니스가 어떤 주체에 의해 균형을 유지하면서 작동하는지, 그들의 가치 흐름에 좀 더 관심을 두고 있다.

에코시스템 맵은 생태계 지도 Ecology Map라고도 하는데, 이름에서 알 수 있듯이 자연 생태계의 은유를 활용한다. 자연 생태계에는 태양으로부터 에너지를 받아 영양을 생산하는 식물, 그 식물을 소비하는 초식동물, 초식동물을 소비하는 육식동물이 있고, 이들은 먹이사슬로 연결된다. 이들이 죽으면 세균 같은 분해자에 의해 무기물로 환원되고, 이 과정에서 탄소의 순환이 벌어진다. 사자는 포악해 보이고 토끼는 희생자로 보일지 모르지만, 모두 건강한 생태계를 이루는 구성원으로 어느 하나라도 빠지면 생태계가 무너지듯이 산업 생태계에서도 저마다의 역할이 있고, 이들의 조화로 건강한 산업 생태계가 이루어진다는 것을 나타낸다.

산업 생태계는 공급자, 유통업자, 아웃소싱 기업, 운송 서비스 기업, 기술 제조업자가 느슨하게 결합된 상호 의존적인 네트워크로, 여러 사업부와 수많은 하청업체를 거느리는 대기업의 수직 계열화 구조와는 다르다. 그러나 여기에서도 소수의 핵심 기업 Keystone Firms은 비즈니스 생태계를 지배해 산업이 움직일 플랫폼을 제공한다. 그 플랫폼에 산업 생태계를 구성하는 여러 기업이 결합하고, 틈새시장을 노리는 다수의 틈새기업 Niche Firms과 수많은 협력사 Third Party가 존재한다.

애플 산업 생태계(그림 2.14)를 보면, 핵심 기업인 애플은 아이폰과 같은 하드웨어 제품과 iOS를 개발하고, 애플스토어를 운영하며, 제조업체와 부품 공급망에 표준규격을 제공한다. 애플은 망을 제공하는 통신업자의 규격에 맞춰 제품을 개발하는 한편, 수많은 협력사가 애플리케이션을 제작할 수 있도록 SDK Software Development Kit를 제공하고 앱스토어를 개방 운영한다. 여기에 콘텐츠 사업자가 참여하고, 결제를 위한 신용카드회사가 결합해 앱스토어에서의 거래가 완성된다. 스마트폰은 대리점을 통해 최종적으로 사용자에게 공급된다. 이 밖에 폰케이스나 스탠드, 보호 필름 등을 생산하고 판매하는 각종 협력사도 움직인다. 애플 산업 생태계에서 애플의 지위는 독보적이지만, 다른 협력사나 종속적인 관계의 공급 회사들

도 이 생태계에서 영리를 얻으며 상생한다.

　　에코시스템 맵은 나타내고자 하는 내용이나 작성 방법 등에서 이해관계자 지도와 매우 유사하다. 차이점이라면 이해관계자 지도가 각 주체 간의 관계와 상호작용을 중심으로 사용자나 고객을 그리는 경우가 많은 반면, 에코시스템 맵은 주체 간의 가치 교환과 역할을 중심으로 기업과 같은 경제 주체를 그린다는 점에서 비즈니스 모델에 좀 더 가깝다.

　　또 하나의 사례를 통해 에코시스템 맵에 대해 자세히 알아보자. 여기서 소개하는 가상 애플리케이션은 대학에서 학생들이 진행한 디자인 결과물로, 프로야구팀 롯데 자이언츠의 응원 앱이다. 이 앱은 응원단장이 사용하는 모드와 응원단원이 사용하는 모드가 다르다. 응원단장의 지휘에 따라 경기장 건너편에 앉은 응원단원의 스마트폰에는 각자 다른 한 가지 색상이 표시되고, 수많은 응원단원의 폰 화면이 하나의 픽셀처럼 작동해 전체의 응원 이미지를 구성한다. 앱을 통해 응원단장은 명예와 보람을 느끼고, 응원단원은 서포터즈 활동을 즐긴다. 앱 제작은 열성팬을 확보해 기업 이미지를 높이려는 구단주 측의 의뢰에 의해 만들어진다. 응원단장이 그리거나 지휘하는 이미지 가운데 저작권이 있는 이미지는 이미지 창작자 혹

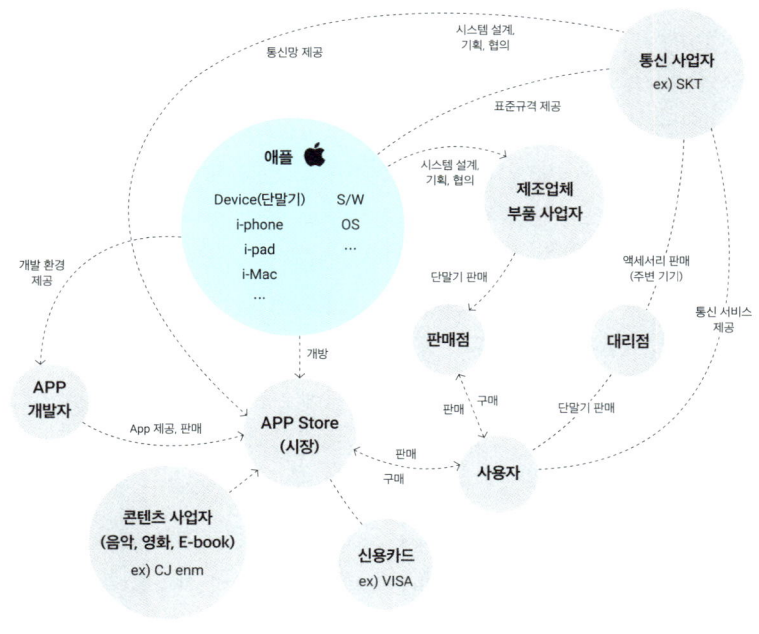

그림 2.14 → 애플의 산업 생태계

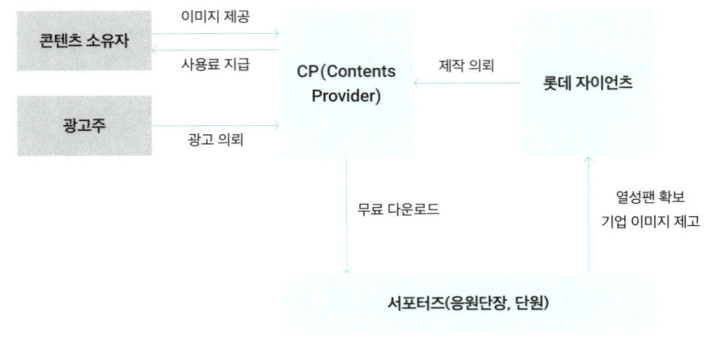

그림 2.15 → 롯데 자이언츠 응원 앱의 에코시스템 맵

은 이미지의 데이터베이스를 소유한 회사에 수익이 전달되는데, 경우에 따라서는 인앱 광고가 삽입될 수 있다. 앱의 무료 및 유료 여부, 인앱 결제, 광고 여부에 따라 UX·UI 디자인이 결정되며, 그 결정은 산업 생태계에서의 위치에 따라 달라진다.

비즈니스 모델 캔버스

비즈니스 모델 캔버스를 설명하기 위해서는 먼저 비즈니스 모델BM, Business Model이 무엇인지 이해할 필요가 있다. 비즈니스 모델이란 기업 업무, 제품 및 서비스의 전달 방법, 이윤 창출 방법을 나타내는 모형이다. 즉 '어떻게 돈을 벌 것인가'를 말한다.

전기면도기는 비싼 데다 오래 사용하면 위생 문제가 발생한다. 일회용 면도기는 면도날을 교체해야 하는 번거로움이 있다. 면도기 스타트업 달러셰이브클럽Dollar Shave Club의 창업자 마이클 더빈Michael Dubin은 교체 주기가 짧은 면도기가 너무 비싸다는 점과 매일 면도하는 남성들이 매번 매장에 가서 구매해야 한다는 점을 고려해 면도기와 면도날을 정기적으로 배송해 주는 사업을 시작했다. 월 1달러에 2중 날 면도기와 면도날 다섯 개, 4달러에 4중 날 면도기와 면도날 네 개, 9달러에 6중 날 면도기와 면도날 네 개를 배송해 준다. 게다가 1달러 제품 외에는 배송비도 무료이다. 달러셰이브클럽은 'Shave Time, Shave Money'라는 슬로건과 함께 마이클 더빈이 직접 광고에 출연해 광고 비용을 줄이는 가성비 전략을 구사했고, 정기적인 면도기 배송으로 서브스크립션 커머스Subscription Commerce라는 정기 구독 서비스의 편리함을 제공했다. 그렇게 면도기 시장의 강자 질레트

핵심 파트너 Key Partners	핵심 활동 Key Activities	가치 제안 Value Prepositions	고객 관계 Customer Relationships	고객 세분화 Customer Segments
	핵심 자원 Key Resources		채널(유통) Channels	
비용 구조 Cost Structure		수익원 Revenue Streams		

그림 2.16 → 비즈니스 모델 캔버스

의 아성을 위협하며 '스타트업 바이블'로 자리매김했다.

이처럼 비즈니스 모델은 기업이 계속해서 이윤을 창출하기 위해 어떤 제품을 만들어 내고, 그 제품에 어떤 가치를 만들어 고객에게 판매할지에 대한 방법을 표현하는 것이다.

비즈니스 모델 캔버스 BMC, Business Model Canvas 는 새로운 비즈니스 모델을 개발하기 위해 여러 경영 사항을 고려하여 도식화하는 양식으로, 알렉산더 오스터왈더 Alexander Osterwalder 가 『비즈니스 모델의 탄생 Business Model Generation』에서 소개한 템플릿이다.

비즈니스 모델 캔버스는 아홉 개의 블록으로 구성되어 있다.

— 가치 제안 Value Propositions: 기업이 고객에게 제공하는 가치가 무엇인지를 규정한다. 그 가치는 제품일 수도 있고 서비스일 수도 있으며, 가격이나 기능과 같은 양적 가치 혹은 고객 경험 같은 질적 가치일 수도 있다.

— 고객 세분화 Customer Segments: 고객이 누구인지를 규정한다. 마케팅에는 "세분화되지 않은 고객은 고객이 아니다."라는 격언이 있다. 고객을 지나치게 좁게 규정하면 시장이 작아지겠지만, 너무 넓게 규정하면 기업의 활동이나 제공할 가치 등이 모호해지는 문제가 발생한다.

- 채널 Channels: 기업의 가치를 고객에게 전달할 유통 경로 또는 창구를 말한다. 채널을 통해 구매, 전달, 판매가 이루어지는데, 오프라인 매장이나 웹사이트 쇼핑몰 등이 있다.

- 고객 관계 Customer Relationships: 고객과의 지속적인 관계를 맺기 위한 활동이다. 마케팅 활동이라고도 볼 수 있다. 고객에게 새로운 상품을 알리는 푸시 알람, 기업 소식을 전하는 뉴스레터, 충성도 높은 고객을 중심으로 하는 커뮤니티 운영, 쿠폰 발행 등을 들 수 있다.

- 핵심 활동 Key Activities: 기업이 가치를 만들기 위한 활동이다. 제품 설계, 제품 생산, 컨설팅, 공급망 관리 등 기업의 가장 중심이 되는 활동이 해당한다.

- 핵심 자원 Key Resources: 가치를 만들기 위한 자원으로, 인적 자원, 기술, 특허 등이 해당한다. 자원을 투여해 핵심 활동을 함으로써 가치가 만들어진다.

- 핵심 파트너 Key Partners: 비즈니스 생태계에서 함께할 협력자를 말한다. 온라인 쇼핑몰은 입점업체, 배송회사, 결제 시스템 운영사 등이 핵심 파트너가 될 수 있으며, 제조회사는 부품 공급사나 원자재 공급업체가 핵심 파트너가 될 수 있다.

- 비용 구조 Cost Structure: 기업 활동을 위한 비용을 산출한다. 비용은 보통 임대료나 급여와 같은 고정비용과 마케팅 비용 등의 변동 비용의 합으로 구성된다. 비용을 줄이는 것도 좋지만, 가치를 높여서 비용 상승을 상쇄하는 전략도 가능하다.

- 수익원 Revenue Streams: 수익이 날 수 있는지를 따진다. 수익원은 상품판매가, 사용료, 구독료, 라이선스, 광고 수익, 중개 수수료 등 다양할 수 있다. 중요한 것은 지속 가능하며 안정적인 수익원이어야 한다는 점이다.

비즈니스 모델 캔버스의 작성 방법은 작성 가능한 것부터 시작하며, 상위 일곱 개 블록(가치 제안, 고객 세분화, 채널, 고객 관계, 핵심 활동, 핵심 자원, 핵심 파트너)을 먼저 작성하는 것이다. 그러나 절대적인 규칙은 없다.

린 캔버스

린 캔버스 Lean Canvas 는 『린 스타트업 RUNNING LEAN』의 저자이자 와이어드리치 WiredReach 등 다수의 스타트업을 창업한 애시 모리아 Ash Maurya 가 비즈니스 모델 캔버스를 토대로 스타트업에 적합한 모형으로 만든 비즈니스 플랜 템플릿이다.

애시 모리아는 참신한 사업 아이디어를 중심으로 꾸려지는 스타트업의 경우 '핵심 아이디어가 시장에서 받아들여질까?'를 빠르게 검증하고 이를 시뮬레이션하는 것에 있다고 보고 린 캔버스를 제안했다. 린 캔버스는 비즈니스 모델 캔버스와 마찬가지로 아홉 개의 블록으로 구성되어 있는데, 비즈니스 모델 캔버스의 가치 제안, 고객 세분화, 비용 구조, 수익원, 채널은 그대로 유지하고, 핵심 파트너, 핵심 활동, 핵심 자원, 고객 관계를 빼고 스타트업이라는 성격에 맞춰 문제, 솔루션, 핵심 지표, 경쟁 우위로 바꾸었다.(그림 2.17)

- 문제 Problem: 스타트업의 경우 파트너보다는 고객이 느끼는 문제가 무엇인지에 대해 더 집중하는 선택을 한다. 페인포인트 Pain point 를 파악하고 그에 대한 대안은 무엇인지를 명확히 규명한다.

- 솔루션 Solution: 문제를 해결하기 위한 해결책으로, 우수한 솔루션 세 개 정도를 검토하면 좋다. 문제 정의가 있으면 솔루션은 그 문제를 해결하는 데에만 집중할 수 있다.

- 핵심 지표 Key Metrics: 제품이나 서비스가 올바르게 작동한다는 지표를 의미한다. 이는 곧 비즈니스가 성공하는 지표이기도 하다. 핵심 지표의 예로는 고객 만족도 점수, 웹사이트의 전환율 등을 들 수 있다.

- 경쟁 우위Unfair Advantage: 경쟁 기업이 따라올 수 없는 독점적인 경쟁력을 말한다. 스타트업의 경우 사업 아이디어만 가지고 출발하는 경우가 많으므로 새로운 시장을 개척하더라도 유사 전략을 구사하는 후발 업체나 자금력과 시장 지배력을 갖춘 기존의 강자에 의해 빠르게 따라잡힐 위험이 있다. 따라서 우리의 핵심 가치를 후발 업체가 따라 하지 못하게 하고, 경쟁우위를 유지하기 위한 방법을 고려해야 한다.

- 가치 제안: 기본적인 개념은 비즈니스 모델 캔버스와 동일하지만, 린 캔버스에서는 '누구를 위한 무엇(X for Y)' 식의 직관적인 하나의 문장으로 가치 제안의 상위 콘셉트를 제시할 것을 권장한다.

- 고객 세분화: 기본적인 개념은 비즈니스 모델 캔버스와 동일하지만, 린 캔버스에서는 스타트업이 고객이므로 이들이 얼리어답터일 가능성이 높다는 점에 착안해 목표 고객의 특징을 명확히 규정한다.

그림 2.17은 전기차 충전 인프라가 충분하지 않던 보급 초기에 사용자가 있는 곳에 출동해서 전기차를 충전해 주는 전기차 충전 서비스의 린 캔버스이다. 린 캔버스의 작성 순서는 ① 문제를 발굴하고, ② 목표 고객을 명확

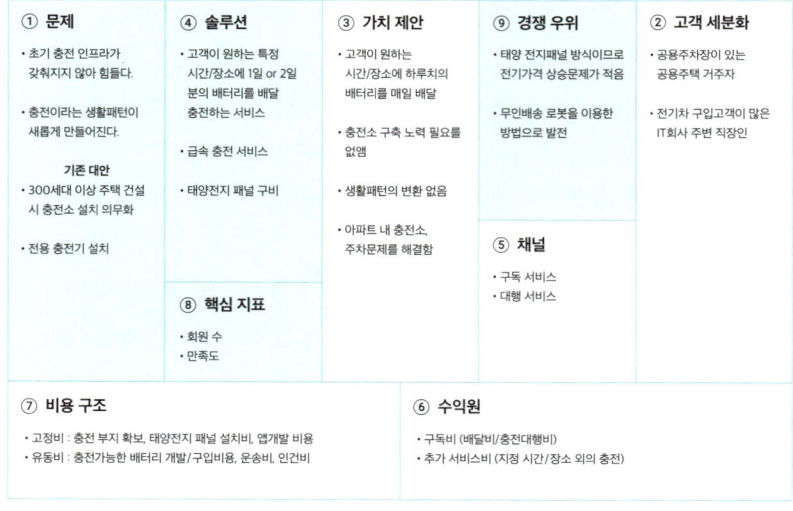

그림 2.17 → 전기차 충전 서비스에 적용한 린 캔버스

히 한 후, ③ 가치를 콘셉트 형태로 제안하고, ④ 이를 해결할 솔루션을 찾아내고, ⑤ 솔루션을 고객에게 전달할 채널을 생각하고, ⑥ 어떤 수익이 얻어질지 ⑦ 비용은 얼마나 소요될지를 산정한 후, ⑧ 핵심 지표를 관리하고 모니터하고, ⑨ 장기적으로 경쟁 우위를 확보하기 위한 방안을 고려한다.

비즈니스 모델 캔버스와 린 캔버스의 차이점을 비교해 보면, 비즈니스 모델 캔버스는 신규 서비스 및 기존 서비스의 개선에 활용하고, 린 캔버스는 스타트업의 신규 사업 구상에 활용한다. 비즈니스 모델 캔버스가 어떻게 가치를 창출하고 고객에게 충실히 전달하는지에 관심을 둔다면, 린 캔버스는 고객 니즈를 파악하고 만든 해결책이 시장에서 작동하는지를 빠르게 검증하는 데에 관심을 두고 고객 세분화에는 정밀하게 집중하지 않는다. 비즈니스 모델 캔버스가 현재 상태를 유지하고 개선하기 위한 양적, 질적 노력을 다각도로 접근한다면, 린 캔버스는 고객 - 문제 발견 - 솔루션 제시의 관계에 집약적으로 중점을 둔다. 응용 및 활용면에서 살펴보면, 비즈니스 모델 캔버스는 이해관계자와의 브레인스토밍 워크숍이나 상품 기획 단계에 적합하고, 린 캔버스는 창업가, 1인 디자이너, 소규모팀에서 쉽고 신속하게 진행하는 데 적합하다.

3 UX·UI 디자인 프로젝트의 진행

디자인 프로젝트의 프로세스와 방법을 어떻게 운용할지, 팀을 어느 규모로 꾸리고 어느 정도의 기간으로 프로젝트를 진행할지 등 UX·UI 디자인 프로젝트를 진행하기 위해 필요한 것은 무엇인지 살펴보자.

계약 관계 유형

UX·UI 디자인 프로젝트의 계약 관계는 사내 디자인팀이 진행하는 경우와 외부 디자인 에이전시에 의뢰하는 경우로 나눌 수 있다. 사내 디자인팀은 기업의 제품 및 서비스 개발 결정에 따라 디자인이 진행되는데, 디자인팀 외부 부서가 문서로 의뢰하거나 담당자 간의 구두협의로 프로젝트가 시작될 수 있다. 이때 디자인팀과 의뢰팀의 관계는 수평적이다. 반면 외부 디자인 에이전시는 용역 계약을 맺고 프로젝트를 착수한다.

제안요청서 및 제안서

제안요청서RFP, Request for Proposal는 발주자가 프로젝트 수행에 필요한 요구 사항을 체계적으로 정리해 제시하는 문서로, 제안자(또는 프로젝트 수행사)는 제안요청서를 토대로 제안서를 작성해서 발주자(또는 의뢰사)에게 계약 체결을 제안한다. 이에 앞서 사전질의서Request for Information를 주고받거나 발주자가 제안자에게 견적 요청서를 요청하는 경우도 있다. 공정성이 요구되는 공공기관은 공개 입찰을 통해 발주하지만, 민간기업은 제안요청서를 주고받은 것 자체를 기밀로 하는 경우가 많다.

제안요청서가 시험문제라면, 제안서는 그에 대한 답안지 성격을 띤다. 제안요청서에는 디자인의 목표와 결과물, 프로젝트의 성격, 프로젝트 참가 자격, 평가 기준이 규정되어 있지만, 어떤 세부 내용을 어떤 과정과 방법으로 진행하고, 이를 통해 산출물을 얼마나 만들어 내고 예산은 어느 정도 소요되는지는 적혀 있지 않다. 이는 제안자가 제안서에 호소력 있게 담아야 할 내용이다.

제안서의 작성 방법을 살펴보자. 먼저 제안서의 제목은 프로젝트의 특징이 잘 나타나되, 너무 길지 않은 것이 좋다. 제목에 이어 프로젝트의 목적 또는 목표를 명기한다. 목적은 궁극적으로 도달할 가치에 가깝고 목표는 구체적으로 확인 가능한 지표에 가깝지만, 명확한 구분 없이 사용되기도 한다. 과업 내용은 과제마다 다르다. 프로젝트 제목과 목표는 제안요청서에 이미 정해져 있는 경우가 많지만, 그것을 어떻게 달성할지에 해당하는 과업 내용은 제안자의 능력에 달려 있다. 과업 내용을 얼마나 충실하게 적는지에 따라 제안서의 채택 여부가 결정되는데, 필요한 여러 UX·UI 디자인 방법을 상세하게 작성하는 것이 좋다. 기대 성과는 과제 수행을 통

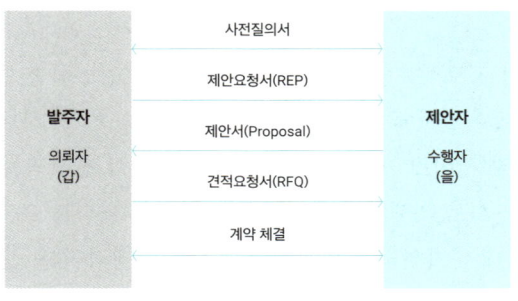

그림 2.18 → 계약 체결의 과정

해 얻을 결과나 그 산출물을 중심으로 적는다. 여기서 결과는 고객 전환율 5% 상승과 같이 궁극적인 효과를, 산출물은 UX 시나리오 5건, HF 프로토타입 3개 식으로 정량화된 성과를 가리킨다. 수행 기간은 과제 수행의 시작부터 종료에 이르기까지의 기간으로 월 단위로 적는다. 다년 과제도 있지만, 통상 수개월의 프로젝트인 경우가 많다. 예산은 간접비(또는 경상비)와 직접비로 구성된다. 직접비는 연구원 인건비, 인터뷰나 실험 참가자 사례 등의 연구 집행비, 물품 및 기자재 구입비, 외주 경비 등으로 구성된다. 예산을 작성할 때는 예산액에 부가가치세 VAT가 포함되는지 여부를 명확히 해야 한다. 제안요청서에 따라 참가 자격이 제한되기도 하는데, 제안서에는 제안자의 전문성, 규모, 기업 경영 상태나 재무 건전성 등을 참가 자격으로 제시할 수 있으며, 경우에 따라서는 연구팀의 경력, 학력 등을 참가 제한 요건으로 제시하거나 참가 자격 증빙 자료를 제시하기도 한다.

제안서는 미리 준비된 평가 기준에 따라 평가된다. 평가 기준은 평가 세부 항목으로 이루어지는데, 일반적으로 정량 지표와 정성 지표로 구분해 기준을 수립한다. 평가 기준은 제안서에 담기지 않지만, 제안서를 만들 때는 평가 기준을 염두에 두고 작성하게 된다.

제안요청서와 제안서는 문답의 구조를 띤다. 발주자가 정하는 항목은 제목, 목적, 참가 자격, 수행 기간 등이며, 과업 내용과 기대성과는 양자의 협의하에 제안자가 주도해서 결정한다. 과업 내용과 예산은 제안의 매력을 결정하는 것이자 상호 경쟁하는 제안자 사이에 선택받기 위한 주요 기준이 된다.

디자인 브리프

제안서와 유사한 성격의 문서로, 디자인 브리프 Design Brief는 디자인팀이 클라이언트와 협의해서 만드는 문서를 말한다. 프로젝트에 대한 상호 이해를 명확히 하고, 그 진행을 효율적으로 관리하기 위해 만드는 서류이자, 프로젝트 종료 후에는 디자인 결과물을 평가하기 위한 기준으로 활용되기도 한다. 디자인 브리프는 디자인 프로젝트를 시작하기 전에 작성하지만, 경우에 따라서는 문제 발견과 문제 해결의 중간, 즉 정의 단계의 마지막에 작성하기도 한다. 후자의 경우 디자인팀 내부에서 만드는 경우가 많다.

프로젝트팀의 구성

프로젝트팀 구성은 프로젝트의 성패를 결정하는 중요한 요인이다. 팀 구성은 역량이 충분한 동시에 기민하게 운영할 수 있는 적정 규모로 구성하되, 서로 다른 분야의 전문가들이 능력을 발휘할 수 있는 융합적인 팀으로 구성하는 것이 이상적이다. 프로젝트의 성격과 요구되는 결과물에 따라 디자이너 외에도 개발자, 기획자가 참여할 수 있다.

사내 디자인팀은 리더, 디자인 리서처, 디자이너, 서비스 기획자 등으로 구성된다. 긴밀하게 움직이는 사내 디자인팀에는 디자인 프로젝트의 책임자, 영역 전문가, 개발자(엔지니어), 시장분석 전문가, 사용성 전문가 등의 협업자가 있는 것이 이상적이다. 디자인팀 외부에는 경영진이나 영업부서 등의 이해관계자가 있는데, 이들은 프로젝트 진행을 돕는 지원자일 수도 있고 결과를 보고받는 의사 결정권자일 수도 있다.

디자인팀이 효과적으로 프로젝트를 진행하기 위해서는 좋은 팀워크가 형성되어야 한다. 팀의 구성원이 누구인지 못지않게 팀이 어떻게 운영되는지도 중요하기 때문이다. 팀워크는 리더의 리더십에 의해 결정된다. 리더를 중심으로 팀의 구성원이 조화를 이루어 시너지 효과를 낼 수 있는 운영 노하우가 필요하다. 이를 위해 팀 리더는 팀원 간의 업무 범위를 지정하고 조율하는 프로세스 퍼실리테이터(촉진자)Facilitator가 되어야 하며, 때로는 갈등을 해결하고 팀원에게 열정을 불어넣는 지휘자가 되어야 한다.

프로젝트 진행 공간

프로젝트에 따라 프로젝트 진행 공간을 새롭게 만드는 경우는 흔치 않다. 디자인 전문 회사든 디자인 부서든 공간은 물리적으로 결정되어 있고, 관습적으로 사용하던 공간에서의 행동 습관이 이미 기업 문화로 자리 잡고

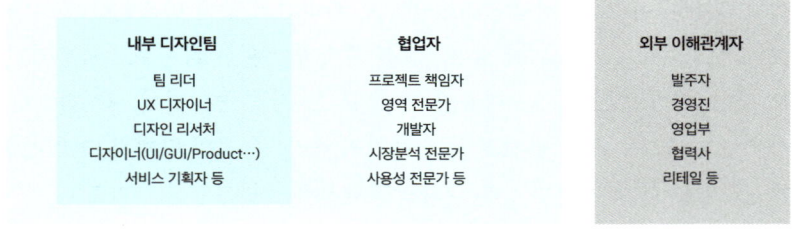

그림 2.19 → 프로젝트 디자인팀의 구성

있을 가능성이 높기 때문이다.

그러나 공간은 혁신의 베이스캠프가 될 수 있다. 프로젝트 공간은 개인 작업과 팀 작업이 유연하게 진행될 수 있어야 하며, 창조적인 분위기가 피어나고 소통하기에 좋은 공간이어야 한다. 예를 들어 대형 화이트보드 벽이 있는 공간에서는 리서치를 통해 얻은 자료들을 쏟아놓고 팀원과 대화하면서 아이디어가 떠올랐을 때 쉽게 스케치하거나 메모하기에 유리하다. 물리적 공간만큼 온라인 공간도 중요하다. 상당수의 활동이 온라인에서 벌어지는 만큼 피그마Figma, 노션Notion, 슬랙Slack이나 클라우드Cloud 같은 온라인 작업 공간을 구축해 공동 작업 문화와 규칙을 형성하는 것이 좋다. 다만 온라인 작업 공간의 비중이 점차 늘어나고 있지만, 모든 작업을 온라인 공간에서 할 경우 창의적 분위기가 위축되거나 사고가 수렴되는 현상이 벌어지기 쉽다. 따라서 온라인과 오프라인(물리적) 공간의 균형을 맞출 필요가 있다.

프로젝트를 위한 업무의 연속성이 공간에 반영되는 것도 중요하다. 인터뷰를 통해 얻은 어피니티 노트Affinity Note, 퍼소나 포스터, 프로젝트의 목표 등을 상시 볼 수 있다면, 프로젝트 진행 공간에 들어서는 것만으로도 프로젝트에 대한 몰입도가 높아진다.

작업 공간 내에서의 각 팀원의 공간을 가깝게 배치하는 것도 유용하다. MIT 경영전문대학원의 토마스 앨런Thomas Allen이 발표한 앨런 곡선Allen Curve에 따르면, 사람 간의 거리가 멀수록 의사소통 빈도가 줄어든다. 예를 들어 거리가 15m가 넘으면 일주일 동안의 의사소통 가능성은 5% 미만으로 떨어진다는 것이다. 이메일, 인스턴트 메신저가 발달한 오늘날에도 거리와 의사소통의 반비례 관계는 여전하다. 이처럼 디자인 프로젝트를 준비하는 단계에서 프로젝트 공간을 잘 확보하는 것이 활기찬 팀워크를 만드는 기본 사항임을 유념해야 한다.

2장
UX 리서치의 개괄

UX·UI 디자인의 리서치 방법에는 인터뷰, 관찰, 설문, 통계 등 여러 가지가 있지만, 이것들을 이해하기 위해서는 먼저 리서치가 무엇인지 알 필요가 있다. 디자인 프로젝트를 현명하고 효율적으로 운영하려면 리서치 방법 중 어느 특정 방법에 국한하지 않아야 한다. 여러 선수의 장점과 컨디션을 파악하여 경기에서 적재적소에 선수를 기용하는 축구 감독처럼 리서치의 개념과 각 리서치 방법을 잘 파악하면 디자인 프로젝트를 위한 UX 리서치를 영리하고 효과적으로 운영할 수 있다.

〉 1 리서치의 개념

리서치Research란 무엇인가? 리서치는 UX 디자인 프로세스의 첫 단계에 해당하지만, 실제 프로젝트 진행에서는 여러 단계를 거친 뒤 다시 리서치 단계로 돌아오기도 한다. 리서치는 발산적인 성격을 갖는 더블 다이아몬드 모델의 발견 단계에 속하므로, 섣불리 결론을 내기보다는 일정 기간 조사 내용을 계속 모아나가는 게 좋다.

리서치의 분류

리서치는 진행 방법과 자료의 성격에 따라 양적 조사와 질적 조사로 나뉜다. 양적 조사 Quantitative Research 는 정량 조사라고도 하며, 경험적 자료, 수량화된 자료를 수집하는 방식의 조사로, 실증적 조사의 성격을 띤다. 어떤 프로젝트에서든 동일한 방법과 절차를 적용하는 표준화된 조사 방법이라고 할 수 있다. 양적 조사의 예로는 설문과 통계분석을 들 수 있다. 질적 조사 Qualitative Research 는 정성 조사라고도 하는데, 수치화되지 않는 자료를 다루는 조사로, 해석적 조사의 성격을 띤다. 질적 조사는 표준화된 조사 방법을 적용하기 어렵고, 연구자의 능력에 따라 다른 결과가 나온다. 질적 조사의 대표적인 방법으로 인터뷰나 관찰을 들 수 있는데, 동일한 현상을 보더라도 통찰력 있는 연구자의 관찰과 피상적인 연구자의 관찰은 그 깊이가 다르다. 디자인 리서치는 질적 조사에 치중하는 경향이 있는데, 양적 조사를 통해 객관성을 보완하거나 양적 조사와 질적 조사를 종합하면 더 우수한 결과가 나올 수 있다.

리서치는 자료 수집 환경에 따라 실험실 연구와 현장 연구로 나뉜다. 실험실 연구 Laboratory Research 는 실험처럼 변수와 환경을 통제하는 조사를 말한다. 연구실에서 진행된다는 점에서 데스크 리서치는 실험실 연구에 해당한다. 반면 현장 연구 Field Research 는 현상이 벌어지는 실제 환경에서 진행하는 조사를 말한다. 현장 연구의 생생함과 구체성을 잃지 않으면서도 실험실 연구의 엄밀함을 함께 갖출 수 있으면 좋지만, 실험실 연구와 현장 연구는 서로 상충 관계에 있는 경우가 많다.

연구 목적이나 진행 단계에 따라 리서치는 탐색적 조사, 기술적 조사, 설명적 조사로 나눌 수 있다. 탐색적 조사 Exploratory Research 는 리서치 초기 단계에서 연구 주제에 대한 기본적인 이해를 돕고 새로운 아이디어를 얻

기 위한 기초 연구로, 사전 지식이 많지 않거나 선입견이 없는 상태에서 연구 방향을 찾기 위한 조사에 해당한다. 비유적으로 말하자면, 냄새를 맡기 위한 혹은 지형과 위치를 알기 위한 조사라고 할 수 있다. 디자인 프로젝트에서는 주제에 대해 새로운 시각으로 봐야 하는 경우가 많으므로 탐색적 조사를 진행하는 경우가 많다. 기술적 조사 Descriptive Research는 기술적인 문제를 해결하기 위해 현상을 체계적으로 서술하는 조사이다. 기술적 조사가 잘 진행되면 연구 주제나 대상에 대한 풍부한 이해가 갖춰진다. 설명적 조사 Explanatory Research는 인과관계 조사 Causal Research라고도 하는데, 원인과 결과와의 관계를 규명하거나 이를 토대로 미래를 예측하는 연구를 말한다.

리서치는 논리 전개 방식에 따라 연역법과 귀납법으로 나뉜다. 연역법 Deduction은 이론 모형에서 출발해 구체화되고 개별화된 사례로 접근하는 방법으로, 하향식 Top-down 접근이라고도 한다. 귀납법 Induction은 경험주의에 기초해 개별 현상에서 일반 이론을 도출하는 연구 방법으로, 상향식 Bottom-up 접근이라고 한다. 최근에는 연역법과 귀납법에 더해 가추법 Abduction을 포함하기도 한다. 가추법은 어떤 관찰이나 연구를 진행하기 위해 가설을 먼저 세우는데, 이 가설을 세우기 위해 사실과 관계 있는 증거를 제시해 새로운 결론을 도출해 내는 방법이다.

리서치는 연구 주체에 따라 일차 조사와 이차 조사로 나뉜다. 일차 조사 Primary Research는 가공되지 않은 자료를 다루는 연구, 연구자 자신이 목적에 따라 새롭게 자료를 얻는 연구로, 직접 조사라고도 한다. 이차 조사 Secondary Research는 다른 연구자가 다른 목적을 위해 이미 조사한 내용을 얻는 연구로, 간접 조사라고도 불린다.

일반적으로 UX 리서치에서는 양적 조사보다 질적 조사, 실험실 연구보다 현장 연구, 기술적 조사나 설명적 조사보다 탐색적 조사, 연역법보다 귀납법이나 가추법, 이차 조사보다 일차 조사가 더 비중 있게 다뤄진다.

조사 계획 수립

디자인 조사를 하기에 앞서 조사 계획을 수립해야 하는데, 이를 위해서는 여러 조사 방법을 잘 혼용해야 한다. 먼저 이차 조사(간접 조사)를 실시한 다음 일차 조사를 하는 것이 자연스러운 순서이다. 데스크 리서치, PEST 분석 같은 거시적 시계열 조사, 트렌드 분석, 경쟁업체 동향 분석 등의 이

차 조사를 진행한 뒤 관찰, 인터뷰, 설문 조사 등의 일차 조사를 진행한다.

일차 조사의 방법은 관찰에 가까울수록 질적 조사, 정성 조사의 성격이 강하고, 설문에 가까울록 양적 조사, 정량 조사의 성격이 강하다. 관찰, 인터뷰, 설문 등의 리서치 방법이 명확히 구분된다고 생각하지만, 실제로는 그렇지 않다. 예를 들어 설문에 스마트폰 앱의 프로토타이핑 영상을 삽입해서 앱의 사용 경험을 느끼게 한다면 실험적 성격이 가미된 설문이 될 수 있다. 또 인터뷰에 간단한 설문 문항을 넣을 수도 있고, 관찰과 인터뷰는 맥락적 질문법과 같이 자주 결합되기도 한다. 정성 조사와 정량 조사는 시대에 따라 다소 차이가 있는데, 1990년대까지만 해도 마케팅 분야의 통계적 기법이 강조되었다가 1990년대 후반부터 UX 디자인의 확산과 더불어 정성적 디자인 리서치가 강조되었다. 2010년대 이후부터는 데이터 마이닝이나 빅데이터에 대한 관심과 함께 정량적 조사의 가치가 부각되고 있다.

모든 리서치 방법에는 장단점이 있다. 질적 연구에도 객관성과 일관성의 부족, 리서치할 때마다 달라지는 결과, 동일한 결론이 보장되지 않는다는 방법적인 취약성이 있다. UX 디자인에서 주로 적용하는 질적 연구는 잘 정의된 문제가 아니라 탐색적 문제를 다룰 가능성이 높으므로, 결과를 토대로 창의적 결론을 유도해 내는 종합적인 시야가 필요하다. 삼각측량법Triangulation 은 다양한 연구 방법을 통해 수집된 자료를 통합하는 것으로, 여러 관점에서 데이터와 연구 대상을 살펴봐야 한다는 것을 뜻한다.

정성 조사와 정량 조사는 각각 장단점이 있어서 적절하게 섞는 것이 좋다. 잡아당기는 힘에 강한 철근과 누르는 힘에 강한 콘크리트를 섞어서

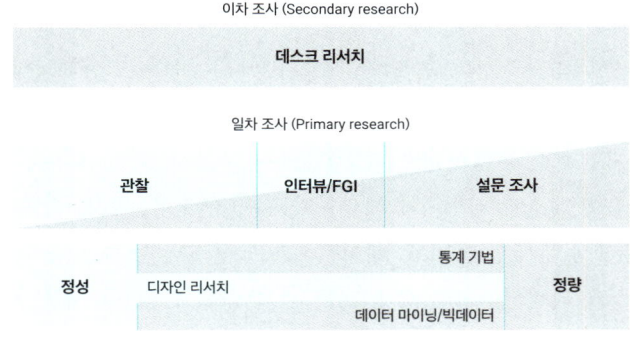

그림 2.20 → 간접 조사와 직접 조사 비교, 정성 조사와 정량 조사 비교

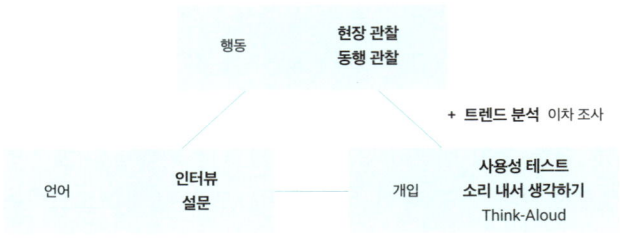

그림 2.21 → 디자인 리서치에서의 삼각측량법

건물을 짓는 철근 콘크리트 공법처럼, 정성과 정량을 잘 섞으면 더욱 타당하고 창의적인 연구 결과가 나올 수 있다. 예를 들어 현장 관찰을 하고 인터뷰나 설문한 뒤에 사용성 테스트를 진행하면, 일상적 행동, 언어를 통해 볼 수 있는 의식적인 의견, 개입에 따른 반응 행동을 볼 수 있다. 여기에 트렌드 분석과 같은 데스크 리서치를 조합하면 정량적인 근거가 보완되어 더 신뢰할 수 있는 연구 결과가 나올 수 있다.

　　삼각측량법이라고 해서 반드시 세 개를 조합하라는 의미는 아니다. 어떤 방법을 조합할지에 대한 규정은 없다. 삼각측량법은 연구 방법을 조합하는 것을 의미하지만, 연구자를 조합하라는 의미로 받아들여도 좋다. 한 명의 연구자보다 복수의 연구자가 의견을 나누면 독단을 피하기 쉽듯이, 연구를 진행하고 결과를 해석하는 다양한 시점이나 통찰력을 보완하는 것이 바람직하다.

›2 　데스크 리서치

데스크 리서치Desk Research는 이차 조사의 하나로, 문헌 조사Literature Review라고도 불린다. 앞서 설명했듯이 이차 조사는 일차 조사의 방향을 잡기 위해 일차 조사보다 선행하게 된다. 시장조사 보고서, 고객 데이터 조사, 추세 분석 등이 데스크 리서치에 해당한다. 문헌(단행본, 잡지), 학술지, 신문, TV, 인터넷상의 영상 콘텐츠, 데이터베이스 등 다양한 자료가 있지만, 오늘날 데스크 리서치는 사실상 인터넷 검색에서 시작된다. 데스크 리서치는 필요한 지식을 저렴한 비용으로 빠르게 얻을 수 있고 객관성이 확보된다는 장점이 있다. 반면 단점으로는 뚜렷한 목적의식 없이 진행될 경우 목

표가 표류할 수 있고, 경우에 따라서는 일차 조사보다 더 많은 시간과 비용이 들어 비효율적일 수 있다.

디자인에서 데스크 리서치는 무엇을 어떻게 조사해야 할까? 만약 인라인스케이트의 무릎 보호대를 디자인한다고 생각해 보자. 무릎 부위의 신체 치수 파악을 위해 사이즈코리아의 인체 측정 자료를 조사하고, 신소재 파악을 위해 듀퐁사와 같은 화학회사가 발행하는 비정기 학술지나 학술 자료 조사, 레저 시의 사고 유형 및 위험성에 대한 의학 자료를 조사하면 좋을 것이다.

데스크 리서치의 유의점

성공적인 데스크 리서치를 위해서 몇 가지 유의할 점이 있다. 먼저 데스크 리서치 자료에 대한 자신의 관점과 조사 목표를 명확하게 해야 한다. 명확한 목표가 없으면, 자료의 홍수 속에서 표류하게 되거나 그 자료 자체에 만족하게 된다. 그러나 그런 자료는 대부분 쓰레기이거나 핵심을 흐리는 방해 요소에 불과하다. 그로 인해 맹목적인 조사, 보고서 분량을 늘리기 위한 조사, 프로젝트 진행과 무관한 조사가 되기 쉬운데, 이런 조사 결과는 불필요한 데다 오히려 마이너스 요소가 될 수 있다.

또 하나는 출처를 반드시 표기해야 한다는 점이다. 어디서, 어떤 경로로 얻은 자료인지 참고문헌을 명기해야 자료의 추적이 가능하다. 참고문헌 표기를 하지 않으면, 다른 사람이 찾은 자료는 물론 연구자 자신이 찾았던 자료일지라도 원자료의 접근 경로를 잃어버릴 수 있다. 타인이 만든 지적 자산을 존중하고, 자신의 것과 분리하기 위해서라도 참고문헌 표기는 필요하다. 그렇지 않으면 표절이 된다.

참고문헌 표기 방법은 일반적으로 미국심리학회 양식 APA Style 을 따른다. 저자, 역자, 발행 연도, 제목, 학술지명, 권·호(논문의 경우), 페이지, 출판사 순으로 기재하는 양식이다. 인터넷에서 찾은 자료는 링크를 달아

그림 2.22 → 인용과 재인용

두면 유익하다. 참고문헌에는 각 페이지의 하단에 적는 각주, 글의 끝 페이지에 모아서 적는 미주가 있고, 표는 위에, 그림은 아래에 캡션을 다는 것이 일반적이다.

자료를 인용할 때는 원자료를 직접 인용하는 것이 원칙이며, 재인용은 권장되지 않는다. 그림 2.22에서 1차 인용자의 글을 본 2차 인용자가 원저작자를 참고문헌으로 표기하지 않으면, 그 후로도 줄줄이 오해하게 될 수 있다. 직접 인용 없이 재인용이 연속될 경우, 나중에는 원저작자가 누구인지 아무도 모르게 될 수도 있다. 인용 시, 원문은 가공하지 않아야 한다. 만약 원저자가 실수로 잘못 표기했거나 사소한 오타를 낸 글을 인용한다면, 잘못 표기된 대로 적고 각주를 통해 원저자의 단순 실수임을 알리는 방법이 바람직하다.

그림 2.23은 쏘카 프로젝트의 데스크 리서치 결과를 요약한 것이다. 전자공시 시스템에서 제공되는 분기 보고서와 쏘카 홈페이지의 뉴스 등을 통해 이해관계자를 나열하고, 그에 따른 조사 결과를 정리했다. 데스크 리서치를 통해 카셰어링 시장이 성장하고 있으며, 법인 소유 차량의 관리나 거주형 카셰어링 서비스의 확장, 주차 플랫폼의 확대, 카케어 서비스로의

그림 2.23 → 쏘카 프로젝트의 데스크 리서치 요약

사업 영역이 확대하고 있음을 알 수 있었다.

PEST 분석 및 STEEP 분석

데스크 리서치이자 거시환경Macro Environment 분석 방법으로 PEST(또는 PESTPILO) 분석과 STEEP 분석, PESTEL 분석이 있다. PEST는 정치Political, 경제Economic, 사회Social, 기술Technological 환경으로, 하버드대학의 프랜시스 아길라르Francis Aguilar가 1967년 《비즈니스 환경 진단Scanning Business Environment》이라는 학술지에 ETPS라는 약어를 최초로 소개한 것에서 유래한다. 이후 아놀드 브라운Arnold Brown이 STEPStrategic Trend Evaluation Process로 재구성하면서 인구Population, 산업Industry, 생활양식Lifestyle, 제품Object을 추가해 PESTPILO가 되었다. 표 2.3은 자율주행 전기차에 대한 PESTPILO 분석 방향의 예시이다.

STEEP 분석은 사회Social, 기술Technology, 경제Economic, 환경Environment, 정치Political를 종합한 것이고, PESTEL 분석은 정치Political, 환경Environmental, 사회Social, 기술Technological, 법Legal, 경제Economic를 종합한 것이다. 이 분석들은 시간의 흐름에 따른 변화를 분석하는 경우가 많으므로 연대 분석Era Analysis이라고도 한다. 시간적 흐름까지 담기 위해 큰 종이에 작업하는 경우도 있지만, 요즘은 무한대로 확장 가능한 온라인 작업 도구를 써서 작업하는 경우가 일반적이다.

PESTPILO 분석

정치 (Political)	탄소 중립 관련 정부의 정책 방향 및 규제, 전기차 보조금 제도, 안전기준 및 법률	경제 (Economic)	국제 유가 및 전기 가격 동향, 베터리 및 센서 등 주요 부품의 비용 동향
사회 (Social)	오피니언 리더/언론의 동향, 대중의 인식 및 수용도, 내연기관 자동차 메이커 노조의 움직임	기술 (Technological)	자율주행 기술 동향, AIoT, 전통적 내연기관차의 기술, 배터리 기술, 충전소 등 인프라의 발전
인구 (Population)	수도권 인구 추이, 밀집도, 구매력, 도시화 정도	산업 (Industry)	자동차 산업계의 움직임, Tech 기업들의 컨소시엄 동향, 공급망 조사
생활양식 (Lifestyle)	이동 시의 행태/행동, 출퇴근 시의 대중교통 인프라, 주말의 레저/쇼핑 스타일, 친환경 및 지속 가능성에 대한 인식	제품 (Object)	타사의 전기차, 퍼스널 모빌리티 등 경쟁 제품 및 대체재, 최신 디자인 및 제품 라인업

표 2.3 → 자율주행 전기차의 거시환경 조사

›3 리서치 방법의 비교

UX 디자인에서 주로 활용되는 연구 방법은 인터뷰나 관찰과 같은 정성적 조사이다. 여기에 전통적으로 많이 활용되어 온 설문과 참여적 방법들을 더하면, 더블 다이아몬드 프로세스의 발견 단계에서 적용할 만한 대부분의 방법이 포괄된다. 구체적인 리서치 조사 방법을 설명하기에 앞서 각 조사 방법의 관계에 관해 살펴보고 비교해 보자.

Say, Do, Know & Feel

그림 2.24는 미국의 디자인 연구자 리즈 샌더스 Liz Sanders 의 디자인 리서치 모델을 변형한 것이다. UX 디자인 리서치의 대부분은 사람을 대상으로 한다. 즉 사용자가 제품에 대해 느끼는 것, 고객이 서비스에 대해 바라는 것들이다. 말 Say 은 직접적으로 잘 드러나지만, 행동 Do 은 시간이 어느 정도 지나야 알 수 있고, 생각과 느낌 Know & Feel 은 잘 파악하기 어렵다. 다시 말해 말은 명시적이고, 행동은 관찰 가능하지만, 지식과 감정은 잘 드러나지 않는다. UX 리서치를 통해 궁극적으로 도달하고자 하는 것은 사용자가 무엇을 느끼고 바라는지에 대한 것인데, 이를 알 수 있는 직접적인 방법은 없다. 정성적 조사인 설문은 문어(글)를 바탕으로 하는 가장 의식적인 수준의 조사 방식이며, 인터뷰는 구어(말)를 바탕으로 하는 조사 방법이다. 인터뷰와 관찰은 질적 조사로 묶이는데, 이 두 가지를 함께 진행하면 현장 방문

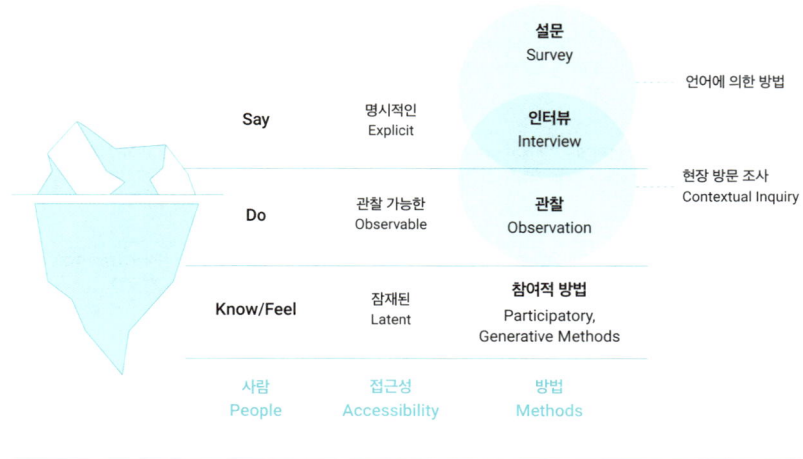

그림 2.24 → 디자인 리서치 모델

조사 또는 맥락적 질문법이 된다.

UX 리서처가 사람을 대상으로 설문, 인터뷰, 관찰 등의 연구를 진행할 때, 각 연구 방법은 연구자가 어느 정도의 프레임워크를 제시하는가, 어느 정도의 의식적 수준에서 진행되는가에 따라 달라진다. 설문은 연구자가 설정한 틀에 따른 인사이트만 얻을 수 있다. 설문 문항 외의 답은 얻을 수 없지만, 많은 사람에게 물어볼 수 있고 통계분석 방법을 알면 해석 처리가 어렵지 않다. 그러나 조사를 위해 준비할 게 많고 얻어지는 답변은 제한적이다. 인터뷰는 설문과 마찬가지로 연구자가 설정한 틀을 따르지만, 그 한계를 벗어나는 답을 얻을 수도 있고, 디자인 솔루션과 바로 이어지는 직접적인 인사이트를 얻을 수 있다. 또 사전에 준비할 것은 적지만, 의외의 정보를 풍부하게 얻을 수 있다. 하지만 적은 인원을 대상으로 해야 한다. 관찰은 설문이나 인터뷰와 달리 행동을 볼 수 있어 무의식적 영역(정신분석학의 이드Id를 의미하는 것이 아니라 의식하고 있지 않은 상태)까지 조망할 수 있다. 관찰자는 통찰력을 갖고 적은 대상을 관찰하게 된다.

언어에 기반한 조사 방법

인터뷰는 설문과 함께 의사소통 수단인 언어에 기반한 조사 방법에 해당한다. 혼자 말하는 것이 아닌 이상 언어는 의식적인 차원에서 생성되고 전달되는데, 그 특징이 리서치에서도 반영된다. 인터뷰와 설문 같은 언어에 의한 리서치는 사람들이 원하는 것만 조사할 수 있고, 사람들이 갖고 있는 경험에 제한되며, 기존 제품의 특징과 장단점에 대한 결과만 제시할 수 있다. 즉 설문에 응답을 적어내든 인터뷰에 답변하든, 자신이 '이것을 원한다고 생각하거나 기억해 내는 것'에 대해서는 쓸만한 답을 줄 수 있지만, 사람들이 의식 수준에서 생각하지 못하고 있는 것은 다루기 어렵다. 인터뷰의 한계를 극복하기 위해 인터뷰 단계에서 제품이나 서비스를 사용하게 하는 방법을 활용하기도 한다. 아이디오에서는 인터뷰 단계에서 참가자의 의견을 끌어내기 위해 프로토타입을 만들고 제시하기도 하는데, 이것을 희생양 프로토타입Sacrificial Prototype이라고도 한다. 이렇게 설문이나 인터뷰의 한계를 극복하기 위해 적극적인 자극물을 제시하지 않는 한, 설문과 인터뷰 참가자는 자기 경험을 바탕으로 기존 제품에 대한 의견만 제시하게 된다.

이런 특성 때문에 인터뷰나 설문은 기존 제품에 대한 시장조사나 뻔

한 문제에 대한 해법을 확인할 때나 시제품을 평가할 때는 유용하다. 그러나 존재하지 않는 신개념 제품을 기획할 때나 잠재적인 사용자의 요구를 밝혀내고자 할 때, 디자이너에게 어떤 새로운 영감을 불어넣고자 할 때는 유용하지 않다. 새로운 탐색적인 개념을 다루기에 설문은 많이 부족하지만, 인터뷰는 어느 정도 가능하다. 반면 관찰이나 참여적 방법 등은 연구 방법과 결과를 정리하기가 어렵고, 인사이트 획득을 보장하기 어렵다는 나름의 단점 또한 갖고 있다.

의사소통, 즉 언어에 의한 조사 방법의 한계를 보여주는 예시로, 미국의 자동차왕이라 불렸던 헨리 포드의 "만약 내가 소비자에게 뭘 원하느냐고 물었더라면 아마도 그들은 '더 빨리 달리는 말馬'이라고 대답했을 것이다."라는 말을(헨리 포드가 실제로 이 말을 했는지 명확하지 않다.) 인용할 수 있다. 마차가 일반적인 교통수단이었던 당시 사람들의 인식은 말이 좀 더 빨리 달리거나 여물을 적게 먹거나 병들고 다치지 않는 것이었지, 새로운 교통수단을 바란 것은 아니었을 것이라는 통찰이다. 이렇듯 혁신적인 요구는 일상의 인식에서 나오지 않는 경우가 허다하다.

또 하나의 예시로 2014년 강원도 강릉의 사근진에 생긴 국내 최초 여성을 위한 선탠 전용 해수욕장을 들 수 있다. 이 해수욕장은 '남성들의 시선이 싫다.'는 여성 고객들의 의견에 따라 만들어졌다. 그러나 그해 이용자 수는 전년도 대비 절반 이하로 줄어들었다고 한다. 사용자에게 원하는 것을 묻고 곧이곧대로 반영하는 정책은 실패하기 쉬울 수 있다는 사실을 보여주는 사례이다.

인터뷰	설문
탐색적인 문제(원인을 파악할 단계의 문제. 왜?) 예) 귀하는 여름철 해가 길어지면 그 시간을 어떻게 쓰십니까? 서머타임이 시행되면 귀하의 직장에서는 어떤 변화가 생길까요?	명확해진 문제, 의식적인 문제 예) 서머타임제 도입에 대해 찬성하십니까? ① 찬성한다. ② 반대한다. ③ 모르겠다.
시간과 비용이 비교적 많이 듦. 인터뷰 진행자의 자질에 좌우됨. 리크루팅과 인터뷰 진행이 관건.	조사자와 조사 대상자의 상호작용 불가능. 답변이 불성실할 수 있고, 그 정도 파악이 어려움. 설문 문항 개발과 표본 설계가 관건.
소규모 질적 조사 통상 10여 명 이하 통상적으로 통계 처리 안 함.	대규모 양적 조사 최소 30명 - 수천 명 통계 처리 절차 수반

표 2.4 → 인터뷰와 설문의 비교

인터뷰와 설문

대표적인 UX 디자인 리서치 방법이자 언어에 기반한 방법인 인터뷰와 설문의 유사성과 차이점(표 2.4)을 살펴보자. 인터뷰는 탐색적 문제에 적합하고 소규모 질적 조사에 적합한 반면, 설문은 명확해진 문제에 적합하고 대규모 양적 조사로 진행된다. 리서치 방법에는 만병통치약 같은 것이 없고 각각의 장단점과 특성이 있어서 UX 디자인 프로젝트의 목적에 따라 유연하게 종합해서 적용하는 것이 현명하다.

연구 진행자와 참가자

UX 리서치는 사람을 대상으로 하는 연구이자 사람이 진행하는 연구이다. 즉 사람은 UX 리서치의 주체이기도 하고 대상인 것이다. 사람을 지칭하는 용어는 연구 방법마다 다른데, 통상 실험에서는 대상자 Subject (또는 피험자), 설문에서는 응답자 Responder, 인터뷰에서는 참가자 Participant라는 용어를 선호한다.

 일반적으로 좁은 의미의 실험은 엄격한 변인 통제하에 연구자 Researcher가 대상에게 일정한 조치를 하거나 자극을 제시한 후의 반응을 보는 식으로 진행하기 때문에 연구 주체와 조사 대상자의 관계가 일방적이고, 피험자는 수동적이다. 설문에서 연구자와 응답자의 관계는 일방적이다. 반면 인터뷰를 비롯한 참여적인 성격을 갖는 질적 연구에서는 연구 주체를 연구자 혹은 진행자 Moderator라고 부르며, 연구 대상자를 참가자라고 부른다. 질적 연구에서는 연구 대상자도 어느 정도 능동적인 성격을 띠는 존재로 본다. 양자의 관계는 상호작용적이며, 파트너로 지칭하는 경우도 있다. 연구 대상자를 능동적인 주체로 보는 UX 리서치의 관점과 태도를 잘 이해할 필요가 있다.

3장
인터뷰

UX 리서치 방법 중에서 인터뷰는 가장 효과적이고 널리 쓰이는 방법이다. 인터뷰를 잘하려면 충분한 경험과 지식이 필요하지만, 대화로 이루어지기 때문에 다른 리서치 방법에 비해 인사이트를 얻기 쉽고 누구나 쉽게 적용할 수 있다. 효과적인 인터뷰 조사를 위해 인터뷰가 정확히 무엇이고 어떻게 진행하는지, 인터뷰에는 어떤 세부적인 방법이 있는지, 그리고 인터뷰 결과는 어떻게 정리하는지 살펴보자. 인터뷰는 단독으로도 쓰이지만, 관찰이나 사용성 테스트에도 자연스럽게 수반되므로 제대로 이해할 필요가 있다.

> 1 인터뷰의 특징

UX 리서치에서의 인터뷰는 심층 인터뷰 IDI, In-depth Interview 를 말하는데, 피상적인 질문 답변이 아닌 사용자 경험에 대한 심층적인 내용을 파악하기 위한 인터뷰를 의미한다. 인터뷰할 때는 몇 가지 유의할 점이 있다.

첫째, 사람들이 말하는 것과 실제 행동에는 차이가 존재한다는 사실이다. 사람들은 바람직한 행동을 말하지만 실제로는 편의적인 행동을 하는 경우가 적지 않다. 예를 들어 인터뷰에서는 '값이 비싸더라도 친환경 제품을 구매하겠다.'고 말하지만, 실제로는 그렇지 않다는 것이다. 이것은 꾸며서 진술한 것일 수도 있지만, 말할 때는 의식적인 의지가 작용하고 행동할 때의 무의식적인 습관이 작용하기 때문에 불일치가 생기기도 한다. 따라서 인터뷰에 대한 답변을 곧이곧대로 받아들이면 안 된다.

둘째, 사람의 기억력은 완벽하지 않아서 세부적인 경험과 과정에 대한 질문에는 완벽한 답변을 듣기 어렵다는 점에 유의해야 한다. 또 사람들이 기억하는 자신의 문제 해결 방안과 실제 해결 방안은 다를 수 있다. 따라서 세부적인 경험이나 구체적인 해결 방안을 질문하는 것은 부적합하다. 단 문제가 발생한 상황에서 제품과 서비스를 통해 이루고자 한 목표 혹은 결과에 대해 묻는 것은 좋다. 인터뷰는 말로 이루어지므로 행동이 일어나는 환경이나 맥락과 유리되어 진행된다. 이를 극복하기 위해 실마리가 되는 사진이나 영상을 참가자에게 제공하는 방법이 있는데, 이를 통해 참가자의 기억이 살아나고 몰입이 강화되어 풍부한 인터뷰가 가능할 수 있다.

셋째, 인터뷰는 진행자와 분석자의 역량에 의존한다. 레시피가 같아도 요리사에 따라 음식 맛이 달라지듯이, 연구자에 따라 정성 연구의 품질은 차이가 크게 난다. 이는 인터뷰만이 아니라 모든 정성 연구가 갖는 공통성이기도 하다.

인터뷰는 질문, 답변, 장소, 내용에 따라 여러 가지로 유형화할 수 있다. 먼저 인터뷰는 질문의 준비 여부에 따라 질문을 정해놓은 구조화된 인터뷰 Structured Interview, 질문을 정하지 않은 구조화되지 않은 인터뷰 Unstructured Interview, 그리고 정해진 질문을 따르되 융통성 있게 인터뷰 현장에서 질문을 가감하는 반半구조화된 인터뷰 Semi-structured Interview로 나뉜다. 인터뷰 연구자들은 반구조화된(또는 준표준화) 인터뷰가 바람직하다고 하는데, 이는 사실 자연스러운 귀결이기도 하다. 인터뷰를 잘하기 위해

사전 질문을 정하게 되고, 실제 인터뷰 과정에서 정해진 질문을 바탕으로 하되 인터뷰의 흐름이나 상황에 맞춰 질문을 덧붙이거나 건너뛰기도 하기 때문이다.

인터뷰 질문을 답변의 유형에 따라 분류하면 '예' 또는 '아니오'로 답변하거나, 선택지 중에서 고르는 폐쇄형 질문 Closed Questions과 자유롭게 진술할 수 있는 개방형 질문 Open Ended Questions으로 나눌 수 있다. 인터뷰에서 주로 던져야 할 질문은 참가자가 풍부하게 이야기할 수 있는 개방형 질문이다. 예를 들어 청각장애인의 의사소통 방식을 조사하는 인터뷰라면 "수화로 대화가 잘 안 되는 경우가 있습니까?"라는 질문을 먼저 제시하고, "예."라고 답변하면 이어서 "그런 경우의 대처 방법을 알려주세요."라고 묻는 게 좋다. 폐쇄형 질문을 해도 되지만 거기에 머물러선 안 되고, 개방형 질문으로 이어지게 해야 한다. 만약 폐쇄형 질문만 진행한다면 인터뷰보다는 설문 조사가 더 적합할 것이다. 종합해서 정리하자면, 인터뷰는 개방형 질문을 준비해서 반구조화된 인터뷰로 진행하는 것이 바람직하다.

인터뷰의 장소로는 인터뷰 참가자의 공간으로 할 수도 있고, 진행자의 공간으로 할 수도 있고, 제3의 공간으로 할 수도 있다. 참가자가 있는 곳에서 인터뷰를 진행할 경우 맥락적 질문이 가능하다는 장점이 있는데, 이때 현장 방문을 병행하면 더 좋다. 진행자의 연구실이나 사무실에서 인터뷰를 진행할 경우 인터뷰를 위한 시설이나 장비를 준비하기 쉽다는 장점이 있다. 만약 참가자와 진행자가 제3의 공간, 예를 들어 이동 편의를 고려해 카페 같은 곳에서 인터뷰를 진행하게 된다면 주변 소음 문제를 충분히 고려해야 한다.

인터뷰의 유형마다 다뤄지는 정보의 구성이 달라진다.(그림 2.25) 기

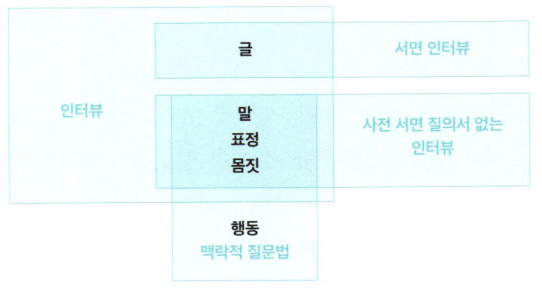

그림 2.25 → 인터뷰 유형에 따른 인터뷰 포함한 정보

본적으로 인터뷰에는 대화(구어)와 더불어 얼굴 표정이나 몸짓 등의 비언어 커뮤니케이션가 포함된다. 여기에 진행자와 참가자가 만나기 전에 서면으로 사전 질문지를 주고받으면 글(문어)을 포함하게 된다. 맥락적 질문법을 적용해서 참가자에게 제품의 사용 과정을 재현하게 한다면 행동까지 포함하게 된다. 인터뷰에 포함되는 정보가 다양할수록 풍부한 분석이 가능하다.

2 인터뷰의 진행

인터뷰의 진행 절차는 크게 준비 단계, 본 인터뷰, 분석 단계로 나눌 수 있다. 준비 단계에는 본 인터뷰를 진행하기에 앞서 준비 작업을 진행한다. 본 인터뷰에는 도입, 분위기 형성, 일반적 질문, 집중 질문, 확인, 정리의 단계가 있다. 인터뷰 후에는 인터뷰 내용을 분석하고 해석한다. 인터뷰의 진행 절차를 구체적으로 살펴보자.(표 2.5)

인터뷰 준비

인터뷰 준비Preparation 단계에서는 인터뷰 계획을 수립하고 일정을 짠다. 인터뷰 계획에는 프로젝트의 목적에 따라 누구를 만나서 무엇을 알아볼지, 인터뷰 방식은 어떻게 할지, 질문 개수는 어느 정도로 할지 등이 포함된다.

준비 단계	준비 Preparation	계획 수립, 인터뷰 일정 짜기
본 인터뷰	도입 Introduction	인터뷰의 목적과 개요 전달, 인터뷰에 필요한 동의 절차 허락
	분위기 형성 Warm-up	편안한 분위기와 라포르를 형성하기 위한 가벼운 칭찬이나 대화 나누기
	일반적 질문 General Issue	인터뷰 주제에 대한 전반적인 질문
	집중 질문 Deep Focus	일반적 질문에서 형성된 관심 초점에 대한 깊이 있는 질문
	확인 Retrospective	인터뷰 내용 확인, 추가 논의 사항 점검
	정리 Wrap-up	마무리 인사, 인터뷰 협조에 대한 사례, 추가 인터뷰 및 사진 등 자료에 대한 추가 약속
분석 단계	분석 Analysis	녹취 파일 전사, 본격적인 분석과 해석

표 2.5 → 인터뷰의 진행 과정

인터뷰의 진행 기술이나 질문의 적절성도 중요하지만, 인터뷰 조사의 품질을 좌우하는 가장 큰 요소는 누구를 만나는지이다. 적절한 대답을 해줄 핵심 참가자를 만나지 못하면 다른 준비를 아무리 잘해도 빛을 볼 수가 없다. 따라서 인터뷰 참가자 모집은 인터뷰 준비 단계에서 가장 중요하다.

인터뷰 일정은 일반적으로 참가자의 상황에 따라 결정된다. 참가자가 인터뷰를 흔쾌히 승낙하더라도 일정을 맞출 수 없어 지연되거나 참가자의 사정에 의해 지연될 수 있으므로, 참가자와 협의해 일정을 신속하게 잡는 것이 좋다. 일정을 잡을 때는 이동 시간, 장소의 특성, 인터뷰 예상 시간과 인터뷰를 정리하고 분석하는 시간, 그리고 휴식 시간을 고려해야 한다. 또한 사례비를 준비해야 하는데, 사례비의 정도는 연령, 직업, 성별 등에 따라 달라질 수 있다. 사례비는 현금이 더 선호될 수 있으나, 상황에 따라 상품권을 제공하는 것도 적합하다. 이때 인건비를 지급한다는 태도가 아니라 리서치 협조에 대한 감사의 뜻을 전하는 태도를 취하는 것이 좋다.

인터뷰 진행

인터뷰의 소요 시간은 60분 또는 90분 정도가 일반적이다. 진행자는 대화하는 사람 한 명과 기록하고 보조하는 사람 한 명으로 총 두 명이 적당하다. 세 명 이상이 진행하는 것은 리서치 인력의 효과적인 운영 측면에서나 인터뷰의 균형을 위해서도 적당하지 않다.

본격적인 인터뷰 진행은 도입, 분위기 형성, 일반적 질문, 집중 질문, 확인, 정리의 단계를 거친다. 먼저 도입Introduction 단계에서는 인터뷰의 목적과 개요를 전달한다. "감사합니다. 저는 〇〇〇입니다. 눈이 불편하신 분들을 위한 정보 기기를 디자인하려고 합니다." 식의 인사말 후에 인터뷰에 필요한 여러 동의 절차를 거친다. 예를 들어 "인터뷰 동의서입니다. 읽어보시고 사인을 부탁드립니다." "스마트폰을 사용하시는 장면을 촬영해도

그림 2.26 → 인터뷰 질문의 개념도

괜찮을까요?" "인터뷰를 녹음해도 괜찮겠습니까?" 등의 허락을 구한다. 이런 허용 범위 확인은 인터뷰 준비 단계에서 이미 동의를 받았을 수 있으나, 재차 확인하는 것이 좋다. 마지막으로 "감사의 뜻으로 ○○○을 준비했습니다."라고 전함으로써 인터뷰의 동기와 책임감을 높일 수 있다.

두 번째 분위기 형성 Warm-up 단계에서는 편안한 분위기 형성을 위해 가벼운 칭찬이나 날씨 얘기와 같은 사회적 관심사를 나눌 수 있다. 이 과정을 통해 라포르 Rapport(상호 신뢰 관계)를 형성한다. 이때 지나치게 의례적인 칭찬이나 과찬을 하면 오히려 역효과를 낼 수 있음에 유의해야 한다. 만약 시간이 촉박하거나 인터뷰에 들어가기 위한 친밀감이 충분히 형성되어 있는 상태라면, 이 단계는 생략해도 무방하다.

세 번째 일반적 질문 General Issue 단계는 인터뷰 주제에 대한 전반적인 질문을 던지는 단계로, 구조화된 질문을 사용할 가능성이 높다. 일반적 질문에 대한 대화를 주고받으면서 진행자는 관심 초점을 형성한다. 이 단계는 인터뷰 사전에 서면 질의서를 통해 진행될 수도 있다. 사전에 질문지를 통해 전반적인 질문에 대한 답변을 들었다면 간단히 확인만 하고 이 단계를 건너뛸 수 있다.

네 번째 집중 질문 Deep Focus 단계는 비구조화된 질문일 가능성이 높다. 일반적 질문 단계에서 형성된 관심 초점에 대한 깊이 있는 질문을 한다. 이때 질문은 "그런데 왜"로 시작되기 쉬우며, "사용하시는 모습을 잠깐 보여주실 수 있나요?"와 같이 구체적인 행동이나 경험을 요청할 수도 있다. 집중 질문은 인터뷰의 가장 핵심적인 단계이다.

다섯 번째 확인 Retrospective 단계에서는 "아까 ○○○라고 하셨는데 ○○○인가요?" 식으로 인터뷰 내용을 확인하거나, "지금까지 말씀하신 것 외에 추가하고 싶으신 의견이 있으면 말씀해 주세요."와 같이 이미 대화한 이슈로 돌아가거나 추가 논의 사항을 점검한다. 이 단계는 필요 시 진행한다. 인터뷰의 본론에 해당하는 일반적 질문, 집중 질문, 확인을 개념화하면 그림 2.26과 같다.

마지막 정리 Wrap-up 단계에서는 마무리 인사를 하거나 사례를 하거나 추가 약속을 한다. "말씀 감사합니다." "인터뷰에 응해 주신 비용 지급을 위해서 ○○○ 서류를 부탁드립니다." "다음에 또 찾아뵈었으면 하는데, 연락드려도 괜찮을까요?" "아까 말씀해 주신 제품 사진을 찍을 수 있을까요?" 등의 대화가 오갈 수 있다.

인터뷰 보조 도구

인터뷰 진행 시, 인터뷰를 생생하고 심도 있게 해주는 보조 도구를 준비하면 좋다. 인터뷰는 대화로 하는 것이지만, 말뿐 아니라 시각 자료나 인터뷰 대상 제품 등을 제시하는 것이 효과적이다. 인터뷰 참가자가 직접 기록하거나 그리게 하는 것도 효과적이다. 그림 2.27은 냉장고 관리앱을 디자인하는 초기 리서치 과정에서 참가자에게 자신의 냉장고를 그리게 한 것이다. 냉장고 수납 칸에 들어 있는 식재와 음식을 그린 후, 잘 쓰는 칸과 잘 안 쓰는 칸, 버려지는 음식이 많이 나오는 칸을 색상으로 구분하게 했다. 인터뷰가 끝난 뒤에는 참가자의 냉장고 내부 사진을 찍어 달라고 요청해 식재 위치를 참가자가 잘 기억하는지를 확인했다.

인터뷰 분석

인터뷰를 마친 후에는 분석Analysis 단계로 들어간다. 먼저 녹취된 파일을 전사轉寫, Transcription한다. 만약 녹음이나 녹화가 허용되지 않았을 경우는 기억이 생생할 때 재빨리 텍스트로 옮겨두는 게 좋다. 요즘은 음성인식 기술이 발달해서 STT Speech-to-Text 앱의 도움을 받아 인터뷰를 기록하기도 한다. 본격적인 분석은 모든 인터뷰를 마친 후에 종합적으로 진행해도 되고, 인터뷰마다 소결론을 내가면서 진행해도 된다. 전자는 모든 인터뷰에 대해 동일하게 분석함으로써 리서치의 객관성을 높일 수 있다는 점에서, 후자는 인터뷰가 거듭될수록 심도 깊은 질문을 할 수 있다는 점에서 좋다.

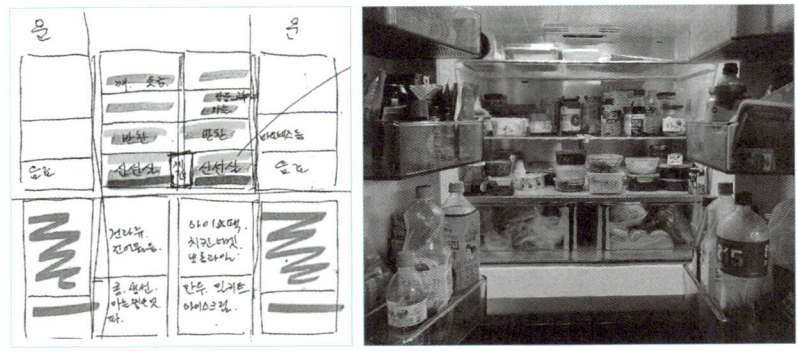

그림 2.27 → 냉장고 사용 행태 분석을 위한 인터뷰 과정의 기록

3 인터뷰 진행자의 태도

다른 질적 연구와 마찬가지로 인터뷰 역시 진행자가 누구냐에 의해 품질이 좌우된다. 성공적인 인터뷰를 위해 갖춰야 할 인터뷰 진행자의 태도에 대해 살펴보자.

첫째, 인터뷰 참가자를 편안하게 해주고, 참가자가 말할 시간을 충분히 제공해야 하며, 참가자의 말에 호응해 주거나 맞장구를 치며 열중해서 들어야 한다. 진행자와 참가자 사이의 라포르가 형성되고 신뢰감이 쌓이면, 인터뷰는 성공적으로 진행될 수 있다. 둘째, 진행자는 관심 초점을 유지하되, 편견을 갖거나 예단하지 않으며, 정해진 답변이 아닌 참가자의 의견을 듣고자 해야 한다. 기대한 답변을 못 들었다고 해서 티를 내서도 안 되고, 진행자의 편견에 사로잡혀 인터뷰를 진행해서도 안 된다. 무엇보다 진행자는 참가자의 답변을 평가하지 않고 그들 각각의 견해를 존중해야 한다. 셋째, 진행자는 인터뷰를 진행하면서 참가자의 표면적인 발화 내면에 있는 근본적인 이유나 초점을 끊임없이 생각해야 한다. 이때 자칫 자기 생각에 빠져서 참가자의 말을 제대로 듣고 있지 않다는 인상을 주지 않도록 유의한다. 넷째, 진행자는 한 번에 하나씩 질문을 진행한다. 급한 마음에서 한 번에 두세 가지 질문을 던지지 않도록 유의한다.

좋은 인터뷰 - 5 Whys

진행자의 올바른 태도에는 '끊임없이 근본적인 이유를 생각하기'가 있다. 근본적인 이유를 추적해 가는 방법으로 '5 Whys'가 있다. 5 Whys는 도요타의 창립자인 도요타 사키치豊田佐吉가 1930년대에 개발한 방법으로, 탁상 행정이 아닌 현장 확인 철학이 담긴 방법이다.

5 Whys는 그 자체로 독립적인 방법이기도 하지만, 좋은 인터뷰에 적용할 수 있다. 5 Why를 인터뷰에 적용하면 참가자의 답변에 추가 질문하는 시점, 즉 집중 질문하는 시점에 양자 간의 대화로 진행할 수도 있고, 인터뷰 종료 후 분석 과정에서 진행자가 분석적인 수단으로 적용해 볼 수도 있다. 5 Why를 인터뷰 도중에 적용할 때는 사고를 숙성할 여유를 줘야 하며 참가자가 압박받는 느낌이 들지 않는 선에서 적용해야 한다.

5 Whys의 방법은 간단하다. 먼저 문제를 기술하고 '왜'라는 질문을 던진다. 그 질문에 답변하고, 원인을 찾을 때까지 이 과정을 반복한다. 모바

일 앱의 사용자 이탈에 대한 사례를 통해 5 Whys를 이해해 보자.

- Why 1: 왜 사용자가 앱을 이탈하고 있는가?
 답변: 사용자가 앱 사용 후 만족도가 낮다는 피드백이 많다.

- Why 2: 왜 사용자의 만족도가 낮은가?
 답변: 앱의 로딩 시간이 너무 길다.

- Why 3: 왜 앱의 로딩 시간이 긴가?
 답변: 앱이 실행될 때 많은 데이터를 불러오고 있기 때문이다.

- Why 4: 왜 앱이 실행될 때 많은 데이터를 불러오는가?
 답변: 앱의 초기 화면에서 모든 데이터를 한 번에 로드하도록 설계되었기 때문이다.

- Why 5: 왜 초기 화면에서 모든 데이터를 한 번에 로드하도록 설계되었는가?
 답변: 모든 정보를 완비된 상태에서 앱을 사용할 수 있게 하자는 초기 설계 의도 때문이었다.

위와 같은 답변을 통해 앱의 초기 화면에 필요한 정보를 최소화하거나, 단계적으로 데이터를 로딩하는 동안 주의를 끌만한 요소를 넣자는 해결책을 고안해 볼 수 있다. 반복 과정이 반드시 5회일 필요는 없다. 의문을 제기하고 그 답이 최종 해결책이 될 수 있을지를 생각하고 최종 해결책이 나올 때까지 반복하라는 것이다. 현상에 대한 원인은 한 가지가 아니므로 원인이 여러 개일 때 적용할 수 있는 다중 레인 기법을 적용하기도 한다. 예를 들어 Why 2 단계에서 사용자 만족도가 낮은 이유가 로딩 시간 외에 다른 이유가 있을 수도 있다.

인터뷰에서 5 Whys를 수행할 때는 꼬리를 무는 질문을 이어가면서도 근본적인 의도, 궁극적인 연구 질문을 잊지 않아야 한다. 자칫하면 참가자의 답변에 휘말려 엉뚱한 질의응답을 할 수도 있으므로 유의해야 한다. 그러기 위해서는 참가자와의 대화를 유연하게 이어가는 순발력과 유연성,

그리고 인터뷰 본래의 목적을 잃지 않는 목적 의식적이고 계획적인 사고가 요구된다.

나쁜 인터뷰

좋은 인터뷰를 위해서는 나쁜 인터뷰가 무엇인지를 알아둘 필요가 있다. 나쁜 인터뷰에는 무례한 인터뷰, 대화가 끊어지는 인터뷰, 참가자에게 부담을 주는 인터뷰 등이 있다. 그런 인터뷰가 되지 않기 위해 진행자는 주의해야 한다.

- 무례한 인터뷰: 진행자가 참가자를 압도하려 하거나 위축하게 해서는 안 된다. 언제나 예의 바르게 인터뷰를 진행해야 한다. 위압적이고 건방진 태도를 취하면 참가자는 소극적으로 되거나 기분이 상할 수 있다.

- 대화가 끊어지는 인터뷰: 풍부하고 끊임없는 대화가 오갈 수 있도록 해야 한다. 포괄적이고 추상적인 질문은 겉도는 대화를 만들기 쉽고, 구조화된 폐쇄형 질문은 단답식 답변으로 이어져 대화 흐름이 단절될 수 있다. 이때 재치 있게 이어 나갈 다음 질문을 연결해야 한다.

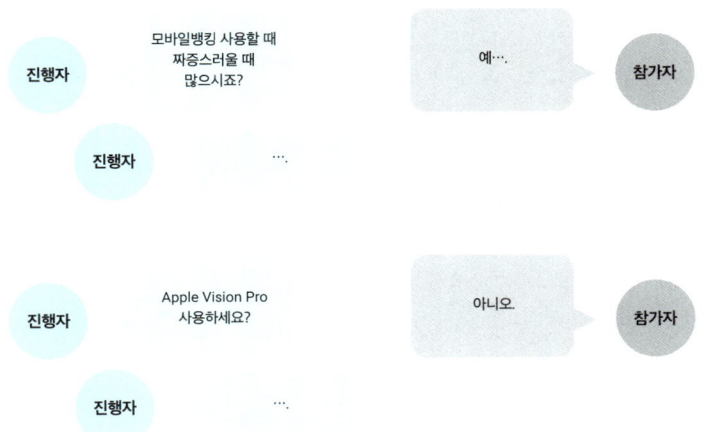

— 답변에 영향을 주는 인터뷰: 유도 질문을 하지 않아야 한다. 인터뷰 참가자는 진행자의 의도대로 답변하려는 경향이 있으므로, 진행자는 더욱더 중립적인 태도를 취해야 한다. 또한 참가자를 가르치려 들거나 편견 섞인 질문을 하게 된다면, 참가자는 마음을 닫을 가능성이 크다.

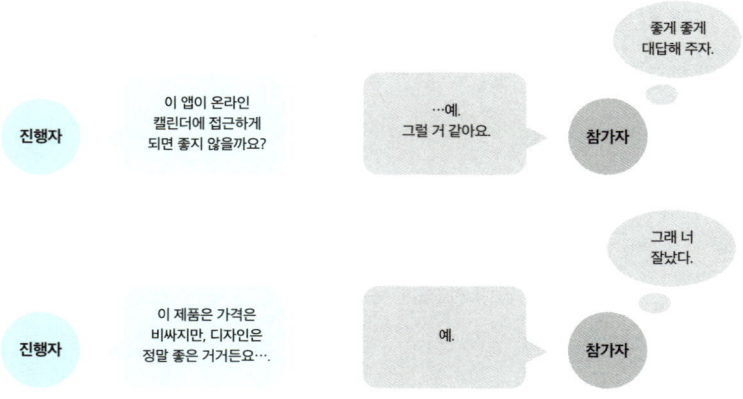

— 참가자에게 부담을 주는 인터뷰: 참가자는 사용자이지 디자이너가 아니다. 직접적인 해결책을 구하려 하거나, 전문용어는 쓰지 않는 것이 좋다.

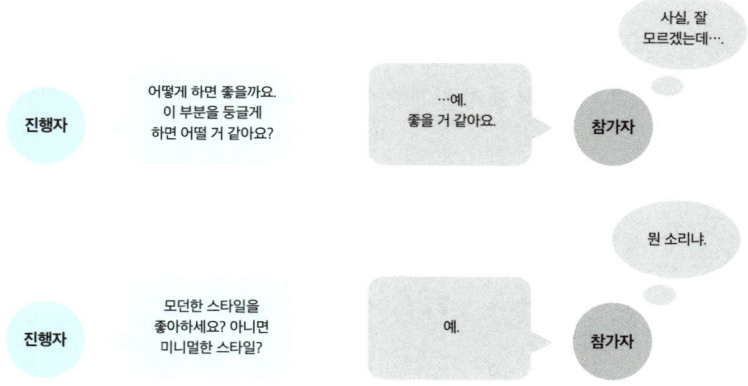

4 인터뷰의 종류

전문가 인터뷰

앞서 설명했듯이 인터뷰의 성공에서 가장 결정적인 부분은 바로 인터뷰 참가자의 섭외이다. 그렇다면 누가 적합한 참가자일까? 적극적이고 활달하고 솔직한 성격의 소유자가 적합하다. 참가자 선정에서는 성격과 더불어 전문성도 중요한데, 일반 사람보다 전문가 또는 헤비 유저 Heavy User를 선정하는 게 좋다. 전문가는 특정 제품에 대한 전문 지식을 가지고 있어서 제품의 사용 및 사용 환경, 어려움 등 유용한 정보를 얻을 수 있다. 전문가를 대상으로 하는 인터뷰는 정확하고 압축적인 정보를 빠르게 얻을 수 있다는 장점이 있지만, 그런 참가자는 찾기 어렵거나 비용이 많이 든다는 단점이 있다. 그 분야의 전문가는 아니어도 특정 분야에 대한 충분한 사용 경험을 갖고 있는 헤비 유저도 참가자로 적합하다. 헤비 유저 중에는 자신의 경험과 노하우를 기꺼이 나누려는 사람도 많다. 헤비 유저 섭외는 특정 주제를 다루는 인터넷 커뮤니티를 이용하면 효과적이다.

인터뷰는 아니지만, 전문가가 참여하는 연구 방법으로 전문가 합의법이라는 델파이 기법 Delphi Method이 있다. 델파이 기법은 1950년대 미국의 대표적 싱크탱크인 랜드RAND연구소에서 개발한 방법으로, 정책학 분야에서 많이 쓰인다. 델파이라는 명칭은 고대 그리스의 신탁을 내리던 델포이Delphi에서 유래했는데, 문제 해결이나 미래 예측을 위해 전문가 패널을 구성하고 여러 차례 설문이나 서면 인터뷰를 반복해서 결론을 내리는 정성적 분석 기법이다. 이런 점에서 델파이 기법은 전문가 인터뷰를 포함한다고 볼 수 있다. 선정된 전문가 패널에게 질문을 주고 그 의견을 받을 때는 익명으로 진행하며, 최종 단계에서 의견 일치를 볼 때는 합의에 기초해서 진행한다.

극단적 사용자 인터뷰

전문가와 마찬가지로 극단적 사용자 Extreme User는 인터뷰의 품질을 높일 수 있는 좋은 인터뷰 참가자이다. 일반 사용자로부터 얻을 수 있는 통찰은 뻔한 범위를 벗어나기 어렵다. 즉 예측 가능한 수준에서 결과가 머물 위험이 있다. 반면 부정적이든 긍정적이든 극단적 사용자의 의견을 통해 새로운 시야를 얻을 수 있고, 여기서 혁신의 기회가 나올 수 있다. 따라서 인터

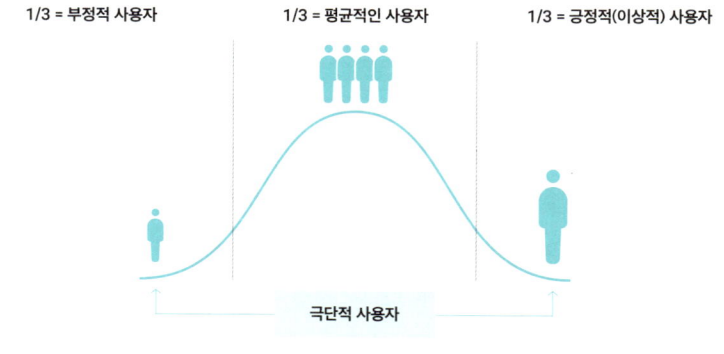

그림 2.28 → 극단적 사용자 인터뷰

뷰 연구자는 부정적 사용자, 평균적인 사용자, 긍정적 사용자로 참가자 를 3분의 1씩 나눠서 진행할 것을 권장한다.

극단적 사용자로부터의 통찰을 얻은 사례로 일주일에 살충제를 두 통이나 쓰는 할머니의 이야기가 있다. 극단적으로 살충제를 많이 쓰는 할머니를 인터뷰한 결과, 할머니는 "살충제를 뿌려도 바퀴벌레가 계속 꿈틀댔기 때문에 바퀴벌레가 움직이지 않을 때까지 살충제를 뿌리다 보니 일주일에 두 통이나 살충제를 썼다."고 답변했다. 바퀴벌레가 꿈틀댄 것은 죽은 상태에서 보이는 신경 발작이었지만, 할머니는 벌레가 살아 있는 것으로 오해한 것이다.

그렇다면 이 인터뷰 결과로부터 얻은 인사이트와 살충제 회사의 결정은 무엇이었을까? 어쨌든 살충제가 많이 팔렸으니 잘됐다고 생각했을까? 살충제 회사는 이 조사 결과를 바탕으로 마취제를 섞은 살충제를 발매했고, 그 결정은 판매 증가로 이어졌다. 이 할머니는 예외적인 소비자여서 살충제를 극단적으로 많이 썼을 뿐, 다수의 사용자는 살충제가 효과 없다고 판단했을 수 있다. 살충제 회사는 이 점에 착안해 바퀴벌레의 꿈틀거림을 막는 방법을 제공한 것이다. 극단적 사용자를 인터뷰하더라도 훨씬 더 많은 수를 차지하는 보편적 사용자를 염두에 두고 결정을 내려야 한다.

FGI

지금까지 설명한 인터뷰는 1인 참가자를 대상으로 하는 인터뷰였지만, 때에 따라서는 집단으로 인터뷰할 수도 있다. 특정 고객 그룹, 이해관계자, 전문가 등을 6-10인 규모의 그룹으로 만나 진행자 주도로 집단 인터뷰하는

방법을 FGI Focus Group Interview 라고 한다. FGI는 우리말로 표적 집단 면접 또는 관심 집단 면접이라고 하며, FGD Focus Group Discussion 와 구분 없이 사용한다.

　　FGI의 적정 소요 시간은 90분 전후이다. 이때 참가자가 고르게 발언할 수 있도록 운영해야 한다. 토론 시간을 과도하게 점유하는 참가자(일명 빅마우스)가 있으면 진행자가 적절히 중재해서 구성원의 의견이 골고루 반영되도록 한다. FGI의 방법은 큰 틀에서 인터뷰와 다를 바 없지만, 사전 서면 질문(또는 사전 인터뷰)을 진행하는 것이 좋다. 여러 참가자가 인터뷰 주제에 대해 동일한 수준의 이해를 갖추고 숙고할 수 있게 해주기 때문이다. FGI에서는 참가자의 생생한 목소리와 반응을 기록하기 위해서 비디오 촬영을 하거나 녹음한다.

　　FGI의 장점은 해당 주제에 대한 전문가를 한자리에 모아 논의함으로써 결론에 쉽게 도달하게 하며 깊이 있는 논의를 할 수 있다는 점이다. 반면 실제의 업무 현장, 제품의 사용 현장에서 조사하는 것이 불가능하다는 단점이 있다. 현장에서 벗어나 회의실에 모여 앉아서 얘기할 경우, 구체적이고 생생한 맥락이 누락되기 쉽기 때문이다. 또 다른 단점은 의견이 단조롭게 수렴되거나 특정인이나 특정 그룹의 영향을 받기 쉽다는 것이다. FGI에서는 이런 단점이 발생하지 않도록 사전 서면 질문을 진행하거나 발언 기회를 고르게 주는 등의 노력을 해야 한다.

비대면 인터뷰

코로나19로 비대면 인터뷰가 늘어났으며, 코로나 팬데믹이 끝난 이후에도 비대면 인터뷰는 여전히 활용되고 있다. 비대면 인터뷰를 위한 준비물은 카메라 기능이 있는 스마트폰 또는 PC와 마이크 기능이 내장된 이어폰이다. 여기서 마이크 성능은 카메라 성능보다 중요하다. 네트워크 연결은 물론 속도도 확보되어야 하므로 무선 인터넷이나 모바일 데이터도 중요하다. 또 인터뷰 도중 꺼지지 않도록 휴대전화나 PC의 보조 배터리나 충전기를 준비하는 등, 사전에 꼼꼼하게 장비를 점검해야 한다. 비대면 인터뷰는 원격 화상회의나 채팅 앱을 활용할 수 있으면 더 좋다. 비대면 인터뷰에서 유의할 점은 주변 소음이 있거나 인터뷰가 방해받지 않는 곳이어야 하고, 무엇보다 참가자가 편안함을 느낄 수 있는 장소를 선택해야 한다는 것이다.

비대면 인터뷰의 장단점을 살펴보자. 먼저 비대면 인터뷰의 장점은 첫째, 시간과 장소의 구애받지 않는다는 점이다. 이동 시간이 없기 때문에 시차만 고려하면 해외 거주자와의 인터뷰도 어렵지 않다. 둘째, 참가자의 편의를 고려할 수 있다. 집과 같은 편안한 공간에서 편안한 복장으로 인터뷰가 가능한데, 이는 참가자에게 심리적 안정감을 주고 인터뷰 품질에도 영향을 준다. 셋째, 물리적 준비물이 줄어든다는 점도 무시할 수 없다. 카메라, 마이크 기능이 잘 갖춰진 스마트폰이나 PC가 필요하긴 하지만, 미팅 장소를 찾아 예약하거나 다과를 준비하거나 녹화녹음 장비를 세팅하는 수고가 사라진다. 넷째, 인터뷰 내용의 디지털라이징이 손쉽다. 대면 인터뷰 시 타이핑을 하게 되면 취조실 같은 분위기가 형성될 수 있는데, 비대면 인터뷰에서의 타이핑은 자연스러운 것으로 받아들여진다.

한편 비대면 인터뷰의 단점은 인터넷 연결이 불안정하거나 녹화나 녹음이 안 됐을 경우 치명적이라는 것이다. 주변 환경에 의해서든 기기적 문제에 의해서든 인터뷰에 적합하지 않은 상황, 예를 들어 참가자가 큰 목소리로 말하기 어려운 상황이거나 인터뷰에 몰입할 수 없는 돌발 상황이 벌어진다면 인터뷰는 실패할 확률이 높아진다.

> 5 인터뷰의 정리 방법

좋은 인터뷰 연구를 하려면 좋은 인터뷰 참가자를 섭외해서 쓸모 있는 대화를 나눠야겠지만, 그에 못지않게 인터뷰 내용을 잘 정리하는 것도 중요하다. 그림 2.29는 인터뷰를 진행하고 그 결과를 정리하기까지의 여러 경로를 모형화한 것이다.

그림의 ①은 인터뷰를 진행하고 아무런 처리 과정 없이 결론을 적는 것이다. 이 방식은 처리 과정을 알 수 없으며, 자의적인 결론을 내리는 것이라서 바람직하지 않다. ②부터 ⑥까지의 절차는 일정한 프로세스를 밟아서 결론을 도출하는 방법들이다. ②에 가까울수록 정성적, ⑥에 가까울수록 정량적이다. 어느 것이든 인터뷰 내용을 옮기는 것이 첫 번째 단계이다. ②는 옮겨서 발췌한 어피니티 노트를 이용해 어피니티 다이어그램을 만들고 결론을 도출하는 것이다. 어피니티 다이어그램은 인터뷰뿐 아니라 관찰을 비롯한 다양한 자료를 분석하는 데 쓰인다. ③은 FGI를 비롯해 여러 명

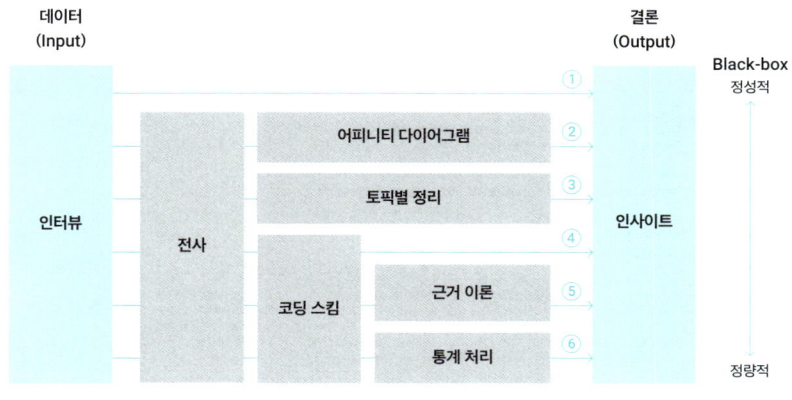

그림 2.29 → 인터뷰의 정리 방법들

의 인터뷰를 토픽별로 정리하는 방법이다. 이 방법은 상위 주제를 찾아간다는 점에서 어피니티 다이어그램과 유사하다고 볼 수 있다. ④는 인터뷰 발화 내용을 의미 있는 단위로 식별하는 코딩 스킴Coding Scheme 방법을 적용하는 것이다. 예를 들어 '내가 건드릴 수 있는 버튼이 없어.'와 '뭘 해보고 싶어도 방법을 못 찾겠어요.'라는 두 발화는 서로 다른 문장이지만, 둘 다 '사용자 통제권의 결여'라고 코딩할 수 있다. 이런 방법을 이용하면 인터뷰를 더 객관적으로 조망할 수 있다. ⑤는 근거 이론Grounded Theory인데, 개방 코딩Open Coding, 축 코딩Axial Coding, 선택 코딩Selective Coding을 거쳐 이론적 모형을 만드는 것이다. ⑥은 코딩을 토대로 빈도 분석이나 교차 분석 등의 통계 처리를 하는 것이다.

토픽별 정리

인터뷰를 분석하는 방법 중 비교적 간편하게 진행할 수 있는 토픽별 정리 방법에 대해 알아보자. 그림 2.30은 산업 디자인 통계조사 품질 진단을 주제로 FGI를 분석한 것이다.

당시 FGI 참가자는 진행자 외 여덟 명이었고, 총 68회의 발화가 있었으며, 발화 한 개의 평균 시간은 약 40초였다. FGI 종료 후에 녹음 파일을 토대로 모든 발화를 시간 순서대로 옮겨 적어 엑셀 파일의 세로축에 기재했다. 이후 사전 서면 질의서의 주제 및 FGI 현장에서의 논의 흐름을 토대로 12개의 토픽(디자인 통계의 활용성, 원자료의 공개, 다른 자료(외국)와 비교, 조사 패널 지속 관리, 조사 항목 누락 부분 및 설문지 등)을 설정해 엑

발언자	내용	자료의행식	원자료(엑셀)의 공개	조사항목 누락부분/설문지	디자인전문집단과의 협조	범위, 기준 성
김*천	그런데 1인기업 같은 경우 사업자신고를 낸 것을 말씀하셨는데 사실 프리랜서 같은 경우 사업자신고랑은 상관이 없다. 프리랜서는 뛰면서 하는 친구들이 참 많은데 이런 부분은 어떻게 할 것 인지.. 1인기업으로 볼 것인가?					프리랜서 범위 준은?
류*식	프리랜서 같은 경우는 처음부터 프리랜서를 하는 경우는 없다. 프리랜서는 디자인기업의 일을 맡아서 독자적으로 일을하는데 이것은 디자인경력이 없으면 일을 하지 못한다. 프리랜서는 어디 속해있었거나 산업디자인 경력이 충분히 갖춰진 사람들이 일을 하기 때문에 그것을 따로 계산하다 보면 중복 통계가 되어 버린다.					
주무관	예를들어 '김&장'처럼 변호사들이 모여서 사업자신고를 내듯이 여러 디자이너들이 모여서 사업자신고를 구성하면 기업처럼 운영하는 형태로 갈 수 있다. 기본적으로 대부분 사업자 또는 법인 등록을 한다. 이런 데이터를 가지고 모집단을 구성해 산업통상자원부에서 산업디자인통계를 위한 표본을 가지고 구성을 한다.					
이*명	그런 부분을 좀 잘 만들려면 아까 학회 말씀을 하셨는데 학회 학계의 책무가 크다. 디자인산업을 어느정도 까지 정리하는 것이 맞는 것 인지 실무를 바탕으로 해서 합의점을 도출해 내는 것이 사실 합의점을 찾아서 내는 것이 힘든 문제이다. 그래도 전반적으로 나아지고 있다는 생각은 드는데.. 그런 측면에 대해서 회장님이 말씀하신 발전의 부분이.. 그런.. 뭐할까 굉장히 명쾌한 정의가 됐다기 보다는 합의점을 찾은 측면에서 발전이 이뤄지게 아닌가 싶다.				디자인산업의 범위에 대해 학회,학계의 합의점 도출이 필요	
박*호	저도 회장님의 말씀에 공감하는게 디자인의 정의는 계속 달려져야 된다. 그것에 조사하는 방법에 발전이 있어야 되는건 당연하다. 그래서 외국의 다른곳도 이와 유사한 분야처럼 굉장히 확산성이 높은곳은 지식재산권 분야인데 그 쪽 통계조사방법은 한해 한해 다르다. 이것은 통계를 활성화시켜서 이용하게 할 수 있게끔 한다는 것이다. 예를 들어 이 회사는 지식전문권을 전문적으로 다루는 회사라 라고 했을 때 참 애매한 얘기이다. 그랬을 때 업무의 25% 만을 대상을 추려서 다시 누가 재가공 할 수가 있고 50%, 70% 로 이것을 원 데이터로 했을 때는 스스로 여러 가지 형태로 결과를 다 해 놓았다면 그것들을 어떤 학자의 큰 정의에 의해서 몇% 이상이다. 이렇게 도출될 수가 없다. 그러면 그러한 문제점도 커버될 수 있는 게 방금 말씀 드렸던 것이다.. 이 사람은 디자이너로 봐야 되느냐 안 봐야 되느냐에 대한 논란도 어떤 범주로 통계를 했을 때 학자들이 봤을 때 가공을 하면 되지않나.. 그런부분에 대해서도 나도 지적을 한 것이다.		원자료를 공개하면 통계해석자에 따라 다양한 형태와 해석이 가능하다(예, 지재권의 활용도)			
이*명	그러면 여러가지 문제들이 풀리지 않겠는나.		공개가 필요하다.			
연*홈	재미있는 이슈인게 산업디자인통계 조사를 담당하고 있는 산업통상자원부랑 디자인진흥원 담당자가 방문조사를 한적이 있다. 내용을은 진행하면서 의견이나 애로사항을 수정하는.. 보고서 제가 써야되는 보고서 양식이 있다. 제일 먼저 한 얘기가 고용노동부 라든지 아니면 산자부라든지 그쪽의 통계자료를 보고싶다는것이다. 그쪽에서 가진 애로사항도 비슷한것이었다. 그쪽 고용노동부에서 나온통계를 보면 4대보험을 보면 정확히 파악 할 수있는데 그게 안되니깐 쉐베이한다는 것이다. 디자인진흥원 얘기는 그쪽 자료를 줄수있으면 좋겠는데 안준다는 것이다. 이 자리에서도 비슷한 얘기가 나온 것 같다.		디자인진흥원에서도 타정부부처의 원자료를 요청하는데 자신들은 제공하지 않는 아이러니가 있다.			
박*호	제가 조사한 수준은 설문조사의 원본을 말한게 아니라 그 자료를 시트화시키는 자료를 말하는 것이다. 자료주기 곤란하는 것은 핑계인거 같고, 현재 여러 국가기관(한국은행경영통계)에서 엑셀파일의 통계자료를 제공하고 있다.					

그림 2.30 → FGI의 정리 방법

셀 파일의 가로축에(파란색 점선 영역) 기재했다. 이어 참가자의 발화를 토픽에 따라 셀에 기재해 나갔다. 최종적으로 열에 적힌 참가자들의 발화를 종합해 보면서 해당 토픽에 대한 FGI 의견을(파란색 실선 영역) 종합했다. 이런 식의 분석은 FGI와 같이 하나의 토픽에 대해 여러 명의 견해를 듣고 수렴해야 할 때 더욱 적합하다.

 FGI와 같이 논의해야 할 주제가 미리 정해진 경우는 토픽별 정리가 적합하다. 대부분의 FGI는 논의 주제, 즉 토픽이 정해져 있을 때 진행하게 되므로 FGI의 발화에는 각 토픽에 대한 참가자의 주장이나 결론이 담기게 된다. 따라서 토픽별 정리 방법으로 충분히 분석할 수 있다. FGI가 아니라 참가자별 인터뷰라고 하더라도 토픽이 확정된 경우라면 이 방법을 적용할 수 있다. 그렇지만 인터뷰를 하면서 토픽을 도출해 나가는 탐색적 과정이거나, 참가자에 따라서 전혀 다른 질문을 던지는 경우라면 이 방법은 덜 적합하다.

코딩 스킴 방식

그림 2.29의 ④⑤⑥의 방법을 자세히 살펴보자. 이 방법들은 인터뷰를 분석하는 가장 체계적이고 본격적인 방법이다. 어떤 방식의 인터뷰이든 녹음이

나 녹화 파일에서의 음성을 텍스트로 전환한다. 이때 '음'이나 '글쎄'와 같은 무의식적 발화, 표정, 목소리 톤도 되도록 구어체 그대로 옮기는 것이 좋다. 오늘날은 성능 좋은 STT 툴이 많아져서 이 과정은 어렵지 않게 되었다.

코딩 스킴은 앞서 설명한 바와 같이 실제의 발화에 담긴 의미를 규정하는 것이다. '내가 건드릴 수 있는 버튼이 없어.' '뭘 해보고 싶어도 방법을 못 찾겠어.'라는 두 발화는 '사용자 통제권의 결여'로 코딩할 수 있지만, 각각 'UI 선택'과 '운영 전략'으로 상세하게 코딩할 수도 있다. 또한 한 개의 발화를 여러 스킴으로 중복 코딩하는 것도 가능하다. 즉 어떻게 코딩할 것인지는 분석자의 기준에 따라 달라질 수 있다.

근거 이론은 인터뷰 발화를 정리해서 분석하는 가장 완성도 높은 방법의 하나이다. 사회학자인 글레이저Glaser와 스트라우스Strauss가 1999년 처음 제안한 질적 분석 방법으로, 자료를 근거로 이론 모형을 만드는 방법론이다. 개방 코딩은 어피니티 맵에서 어피니티 노트를 만들거나 코딩 스킴에서 코딩하는 것과 유사한 과정이라고 볼 수 있다. 이어 유사한 성격의 개방 코딩을 모으거나 옮기면서 추상적인 개념을 만들어 가는 축 코딩과

세그먼트	내용	역할	역할(Role)			제품/서비스 (Product/Service)		사용자(User)	
			R-Qd	R-Im	R-Ac	P-Cf	P-Ff	U-Be	U-Me
S001	"휴게실 가서 티비나 봐야지."	P1		●					
S002	"아프면 (표시를) 돌려놓기 힘들 거 같아."	P2					●		●
S003	"사람이 매번 누르기 불편하네."	G1			●		●		
S004	"휠체어 수거하러 가야 돼?"	N1	●						

카테고리	Code	배역,시나리오 無	배역,시나리오 有	카이검정
역할 (Role)	R-Qd	66	12	x^2=37.743, p=0.000
	R-Im	44	45	
	R-Ac	33	52	
제품/서비스 (Product/Service)	R-Cf	7	23	x^2=1.446, p=0.229
	R-Ff	13	22	
사용자 (User)	R-Be	20	26	x^2=0.653, p=0.419
	R-Me	11	21	
합계		194	201	

표 2.6 → 코딩 스킴 분석의 사례 - 발화 코딩(위), 교차 분석(아래)

이를 핵심 범주로 만드는 선택 코딩을 진행한다. 마지막으로 이를 토대로 인과적 조건에서 시작해서 결과로 이어지는 이론적 모형을 만든다.

그림 2.29의 ④⑤⑥의 과정처럼 코딩 스킴을 진행한 후, 이를 집계해서 교차 분석을 진행할 수도 있다. 표 2.6은 롤플레잉 과정의 발화를 코딩 스킴으로 정리한 뒤 교차 분석한 것이다. 이 연구자는 배역과 시나리오를 제시한 롤플레잉과 제시하지 않은 롤플레잉 참가자의 발화를 역할, 제품 및 서비스, 사용자의 세 가지 기준으로 코딩하고, 그 발화 빈도를 교차 분석했다. 그 결과, 배역과 시나리오를 제시하지 않으면 역할 카테고리의 '의문 및 추론'에 해당하는 발화가 많아지고, 제품 및 서비스 카테고리의 '구성적 특징'에 해당하는 발화는 적어진다는 것을 통계적으로 확인했다. 이렇듯 코딩 스킴을 진행하면 정성적이었던 참가자의 발화가 정량적인 자료

카테고리	사전 정보	2. 쏘카존 내 차량 탐색	
		문항 2-1 쏘카존으로 이동 시에 서비스를 어떠한 정보들을 위주로 확인하셨나요?	관찰 문항 대여 장소에 기재되어 있는 38번 구역을 어떻게 이해하셨나요?
참가자 A	43세 \| 남 \| 사용경험: 무 • 주행 능력: 상 • 서비스 활용 능력: 하 • 서비스 적극도: 중	"아무것도 보지 않았지, 주차장으로 출발할 때 위치 한 번 보고 이동하면서는 안 본 것 같은데?" **출발 전 위치 확인 이외에 확인하지 않음**	"38이라고 해서 주차장 번호 38번에서 계속 찾았는데 다른 데 있던데." **주차 구역 번호와 주차장 내 번호를 헷갈림**
참가자 B	25세 \| 여 \| 사용경험: 무 • 주행 능력: 하 • 서비스 활용 능력: 상 • 서비스 적극도: 상	"빠르게 차량을 찾기 위해 차량 위치와 번호를 확인했어요, 뭔가 빨리 찾아야 돈을 아끼는 기분?" **가격 이슈로 빠른 차량 위치 확인을 위한 정보 탐색**	"주차장 B 다시 몇 번? 그런 위치 같았는데요…. 아니었나요?" **주차 구역 번호와 주차장 내 번호를 헷갈림**
참가자 C	27세 \| 여 \| 사용경험: 유 • 주행 능력: 상 • 서비스 활용 능력: 상 • 서비스 적극도: 중	"크게 신경 쓴 정보는 없고, 차량 정보 위주로, 시동을 어떻게 거는지랑 제가 모는 차량 어떤 게 다른지 위주로 봤어요." **자신의 차량과의 이용 시 차이점 위주**	
페인포인트			참가자 B, 참가자 C "쏘카 서비스 내 지정된 주차 지역 번호와 실제 주차장 번호 간에 구분이 어려워 헷갈림"
기회 요인			스마트키 활성화 이후 차량 탐색 시에는 실제 주차 지역 번호 및 사진 정보만 노출할 필요성이 보임

표 2.7 → 쏘카 프로젝트 인터뷰의 종합

처럼 다뤄질 수 있다.

　　인터뷰 정리 방법 중에서 어피니티 다이어그램과 근거 이론은 겉보기에는 달라 보이지만, 둘 다 상향식으로 상위 결론을 도출한다는 점에서 유사하다. 어피니티 다이어그램은 포스트잇을 쓰는 핸즈온 방식으로 보이고, 근거 이론은 엑셀 표를 만들어야 할 것처럼 보이지만, 본질적으로 차이는 없다. 차이점이라면 근거 이론은 최종적으로 이론적 모형을 만들어 낸다는 점이다. 이 방법들에 비해 토픽별 정리는 하향식에 해당한다. 결론을 내야 할 주제가 미리 선정되어 있고, 이에 대한 패널(또는 참가자)의 의견을 수렴하는 것이 목적이다. 코딩 스킴의 추상성은 상향식과 하향식의 중간 정도에 해당한다.

인터뷰 종합 정리

인터뷰를 진행하는 이유는 결국 맡은 프로젝트에 대해 인사이트를 얻기 위해서이다. 고객이 느끼는 페인포인트가 무엇인지, 사업상의 새로운 기회 요인은 무엇인지를 추출하기 위해 인터뷰를 하는 것이다. 따라서 프로젝트 전체의 결론을 도출해야 한다. 표 2.7은 쏘카 프로젝트에서 진행한 개별 인터뷰에 더해 태스크 기반 관찰을 포함한 리서치 전반을 종합하고 페인포인트와 기회 요인을 도출한 것이다. 참가자 A, B, C의 인터뷰 내용은 개별 인터뷰마다 정리해야 하지만, 이를 종합하면 더 큰 인사이트를 얻을 수 있다.

4장
관찰

관찰은 가장 자연스럽고 원초적인 조사 방법이다. 우리는 아무런 도구 없이도 관찰할 수 있고, 사전 계획을 세우지 않아도 관찰할 수 있다. 대표적인 디자인 리서치 방법의 하나인 관찰은 디자인 프로젝트를 근본적이고 혁신적인 방향으로 이끌 수 있는 잠재력이 있다. 관찰을 잘하면 통찰력 있고 참신한 디자인이 가능하다. 하지만 관찰은 리서치 방법 가운데 가장 자료화하기 어려운 방법인 만큼 관찰을 연구에 적용하기 위해서는 많은 경험과 노력이 필요하고, 충분한 준비와 계획이 필요하다.

1 연구 방법으로서의 관찰

관찰Observation은 가장 질적인 리서치 방법이며, 폭넓은 방법을 총칭하는 개념이다. UX 디자인에서 관찰은 연구 대상을 지켜보고 그 결과를 기록하거나 자료를 수집하는 방법으로, 현장 조사와 유사한 개념으로 쓰이기도 한다. 관찰은 모든 학문의 기본적인 방법으로서 사물을 관찰하고 기록할 경우에는 관측이라고도 한다. 하지만 디자인은 사람이나 사회 안에서의 사람 간의 상호작용을 대상으로 하므로 여기서는 '관찰'이라는 용어로 한정하고자 한다.

관찰은 다른 연구 방법과 달리 연구자에 의해 연구 대상이 왜곡되지 않는다는 장점이 있다. 인터뷰하면 말을 걸어야 하고, 실험하면 자극이나 시료를 제시해야 하지만, 관찰은 연구자가 관찰 대상에게 아무런 영향을 주지 않고도 대상자로부터의 정보를 수집할 수 있다. 심지어 관찰하고 있다는 것조차 인식하지 못하게 할 수 있다. 디자인 프로토타입을 제공하는 실험적 관찰처럼 관찰 대상에게 영향을 주는 관찰 방법도 있지만, 일반적인 관찰은 대상에게 개입하지 않는다. 그런 특성 때문에 의사소통이 불가능한 대상까지 연구할 수 있다. 예를 들어 길고양이를 관찰하거나 외국 문화 현상을 관찰하기도 한다.

한편 관찰은 비효율적인 데다 일반화하기 어렵고, 연구자에 의한 편차가 크다는 단점이 있다. 동일한 것을 본다고 해서 동일한 통찰을 얻어낼 수는 없다는 것이다. 아는 만큼 느낀 만큼 보이고, 그 통찰의 과정을 통제하거나 촉진하기도 어렵기 때문에 관찰은 우연적인 리서치 방법이다. 마치 별똥별을 바라보는 것과도 같은데, 별똥별이 떨어지는 순간을 언제 포착할지 알 수 없듯이 관찰에서 '유레카'의 순간이 언제 올지 알기 어렵고, 그 순간을 위해 얼마나 노력해야 할지도 알기 어렵다.

관찰을 통한 성공적인 디자인 사례로 옥소 앵글드 계량컵OXO Angled Measuring Cup을 들 수 있다. 이 계량컵은 사선 방향에도 눈금이 그려져 있어 싱크대에 계량컵을 올려놓은 채로도 계량할 수 있다. 옥소의 의뢰를 받은 스마트디자인Smart Design사는 FGI 참가자에게 계량컵을 사용해 보게 했고, 측정값을 보기 위해 몸을 굽히거나 계량컵을 들어 올리는 행위를 관찰하면서 계량컵의 아이디어를 도출했다. 이것은 디자인실에서 컵의 모형을 열심히 만들어 보거나 스케치하는 것만으로는 얻어내기 힘든 아이디어

그림 2.31 → 옥소 앵글드 계량컵

였다. 즉 좁은 의미의 디자인 작업을 통해 도달한 디자인이 아니라 실사용자의 행동을 관찰함으로써 얻어진 디자인이다. 그러나 관찰만 한다고 해서 옥소 앵글드 계량컵처럼 세련된 디자인 안이 떠오른다는 보장은 없다. 눈금을 보기 위해 계량컵을 들어 올리는 행위는 너무 자연스러워서 사선 눈금을 만들 생각을 하기 어렵기 때문이다. 옥소의 앵글드 계량컵은 관찰의 가능성과 관찰의 우연성을 동시에 느끼게 한다.

디자인 분야에서 관찰과 거의 동의어로 사용되는 에스노그라피가 있다. 이 책에서는 두 용어의 구분 없이 관찰로 사용하고 있지만, 에스노그라피에 대해 알아보자. 에스노그라피는 문화인류학 분야를 중심으로 발전된 연구 방법으로, 연구자가 대상 집단에 들어가서 장기간에 걸쳐 동화되고 참여하면서 생생하게 관찰하는 연구 방식이다. 사람Ethnos과 기록Grapho을 의미하는 단어가 결합해서 만들어진 개념인데, 문화기술지文化記述誌, 민속지학民俗誌學, 민족지학民族誌學이라고도 불린다. 연구원이 직접 탐색하고 기록하는 질적 연구이므로 자기 기록 연구Self-Ethnographic Approach의 하나이기도 하다. 학문적으로는 개별에서 출발해서 보편에 이르는 일반화 전략Bottom-up을 쓰는데, 이는 이론 모형보다 현상에 집중하는 디자인 리서치의 일반적인 특성과 일치한다고 볼 수 있다.

에스노그라피는 폴란드 출신의 영국 인류학자인 브로니슬라프 말리노프스키Bronislaw Malinowski로부터 시작되었다. 말리노프스키는 파푸아뉴기니에 갔다가 1차 세계대전이 일어나 적성국인 호주를 지날 수 없는 불가피한 상황에 처하자, 멜라네시아의 한 섬에 살면서 에스노그라피를 연구했다. 그리고 영국으로 돌아간 뒤『서태평양의 항해자Argonauts of the Western Pacific』라는 책을 발간했다. 후에 이 책은 20세기 전반기 영국의 사

회인류학이 형성되는 과정에서 독보적인 업적으로 인정받으며, 민족지 조사 방식에 새로운 초석을 만들었다.

그렇다면 디자인 분야에서 에스노그라피는 어떻게 도입되었을까? 1999년 인텔에서 사용자 경험을 연구하던 토니 살바도르Tony Salvador, 제네비브 벨Genevieve Bell, 켄 앤더슨Ken Anderson이 「디자인 에스노그라피Design Ethnography」라는 논문을 발표해 에스노그라피의 적용을 주장하면서부터이다. 1990년대 초까지 사무용 소프트웨어와 같은 맥락이 중요하지 않은 제품, 사용성 위주의 제품이 주요 디자인 대상이었다면, 1990년대 말은 월드와이드웹이 전 세계로 확산한 시기였고, 노키아를 비롯한 휴대전화가 보급되면서 문화적 이슈가 불거지기 시작한 시기였다. 그에 따라 반복적인 디자인 수정 작업이나 사용성 테스트만으로 성공적인 디자인을 만들 수 없었고, 문화적 이슈가 본격적으로 드러나기 시작했다.

디자인에 에스노그라피를 성공적으로 적용한 사람으로 디자인계의 인디아나 존스로 불리는 디자인 브랜드 Studio D Radiodurans의 설립자 얀 칩체이스 Jan Chipchase가 있다. 얀 칩체이스는 노키아의 의뢰를 받아 진행했던 문맹자를 위한 휴대전화 조사에서 50개국 이상 나라의 사용자를 관찰하며 리서치를 수행했다. 그 과정을 통해 문맹자가 두려워하는 것이 전화 통화를 못 하는 게 아니라 자신이 문맹이라는 게 드러나는 것임을 밝혀냈다. 이를 통해 '문맹자용인지 아닌지 겉으로는 구별이 되지 않는 디자인이 필요'하다는 통찰을 얻었다. 이는 고령자용 전용 휴대전화에도 비슷하게 적용될 수 있다. 또 태국의 10대 소녀들이 가짜 치아 교정기를 착용하고 있는 것을 관찰하며 치아 교정기를 낄 만큼 부유하다고 과시하고 싶어 하는 태국 소녀들의 신분 상승 욕구를 읽어내기도 했다.

얀 칩체이스는 어디서나 구할 수 있는 평범한 리서치, 호텔에 묵으면서 현지 에이전시의 조사 발표 세션을 듣고 택시로 이동하는 정형화된 조사 방법을 맥도날드 어프로치라고 비판하며, 디자인 에스노그라피 리서치 원칙으로 현장에 몰입할 것과 현지인의 집에 살고 자전거로 이동할 것을 강조한다. 즉 현장에 기반한 생생한 리서치를 해야 생생한 데이터를 얻을 수 있다는 것이다.

에스노그라피는 인류학과 UX 디자인 연구에서 논의되고 있지만, 둘 사이에는 약간의 차이가 있다.(표 2.8) 인류학에 비해 디자인 에스노그라피가 더 편의적이고 결과 지향적이다.

	인류학에서의 에스노그라피	디자인 연구에서의 에스노그라피
카테고리	- 사회, 문화적 이론을 정립하기 위해, 인공물의 사용을 이해하고자 함. - 이론을 정리하기 위한 장기적인 연구. - 어떠한 선입관이나 치우침이 배제된 열린 관찰.	- 매력적이고 사용하기 좋은 인공물을 만들어 내기 위해 사용 정황을 이해하고자 함. - 어떠한 가설이나 인사이트를 불러일으키는 정도면 충분. - A브랜드 제품의 사용, B기술의 활용 가능성 등 특정 시각에서 관찰.
기간	장기(1년 이상)	단기(1-2주)
범위	조사에 따라 다양하며 조사의 범위가 넓음	제품을 둘러싼 환경 및 사용자의 행동
방법	현지 조사, 참여 관찰, 인터뷰 촬영	포토 다이어리, Home visit, 비디오 에스노그라피, FGI
결과물	민족지 논문, 동영상, 다큐	제품 UX 및 서비스

표 2.8 → 인류학과 디자인 연구에서의 에스노그라피의 차이

2 관찰의 유형

앞서 관찰은 폭넓은 방법들의 총칭이라고 설명했다. 관찰은 환경 통제 조건에 따라 통제 관찰Controlled Observation과 비통제 관찰Uncontrolled Observation로 나눌 수 있고, 주체와 시간에 따라 직접 관찰Direct Observation과 간접 관찰Indirect Observation로 나눌 수 있다. 디자인 분야의 관찰 방법에는 어떤 방법이 있고, 어떤 차이점이 있는지 살펴보자.

스마트디자인사의 인터랙션 디자인 디렉터인 댄 새퍼Dan Saffer는 관찰을 네 가지 유형으로 구분했다.

- 몰래 관찰(구경)Fly on the Wall: 활동이 벌어지는 현장으로 가서 무슨 일이 있는지를 눈에 띄지 않게 관찰하는 것으로, 관찰자가 누구인지, 무엇을 관찰하고 있는지 드러내지 않는다. 쇼핑몰에 가서 사람들이 쇼핑하는 모습을 지켜보면서 이동 동선을 파악하거나, 구매 시의 행동 특성을 파악하는 것이 이에 해당한다.

- 동행 관찰(추적)Shadowing: 대상자를 따라다니면서 행동을 관찰하는 방법이다. 대상자를 온종일 따라다니려면 공식적인 먼저 동의가 얻은 다음, 어떤 일이 있었고 어떤 말이 오갔는지

기록하거나 녹화하는 것이 좋다. 그러나 동의를 얻었다고 해도
사적인 공간까지 추적하는 것은 불가능하다. 동의를 얻지 않을 경우
윤리적 문제가 발생할 수도 있다.

— 맥락적 질문법(탐문) Contextual Inquiry: 맥락적 인터뷰 Contextual
 Interview라고도 하는데, 대상자의 활동 장소에 가서 관찰하면서
 관찰 대상자의 행동에 대해 질문하는 것이다. "방금 그 행동은
 왜 했나요? 설명해 주실 수 있습니까?"와 같은 질문을 한다는
 점에서 인터뷰가 동반되며, 현장 방문 조사가 된다. 가장 본격적인
 성격의 관찰 조사라고 할 수 있다.

— 잠입 조사(비밀 요원) Undercover Agent: 관찰 행동임을 숨긴 채
 관찰자가 대상자와 직접 상호작용하면서 상황을 관찰하는 것으로,
 대상자의 행동을 촉진한다는 점에서 실험적 성격이 가미된
 관찰 방법이다. 소비자인 척하고, 서비스 매장에 방문해서 점원의
 행동을 관찰하는 미스터리 쇼퍼(암행 관찰)가 이에 해당한다.
 그런 점에서 사용성 테스트와 유사한 점이 있지만, 사용성 테스트는

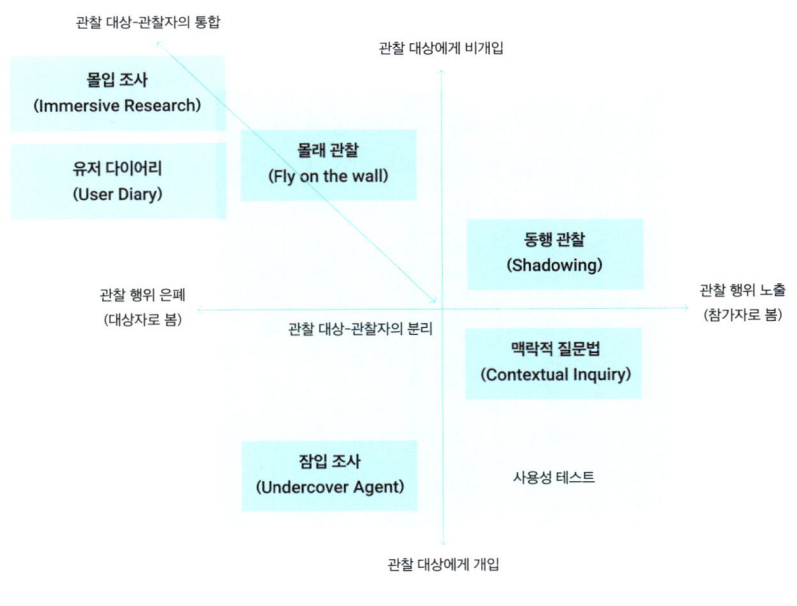

그림 2.32 → 여러 관찰 유형의 분류

테스트임을 숨기지 않는다는 점에서 잠입 조사와 다르다. UX 디자인 리서치에서는 거의 사용하지 않는다.

몰래 관찰에 가까울수록 방해와 예견이 없으며, 디자인 초기 단계에 적합하다. 잠입 조사에 가까울수록 참여와 예측에 기반하며, 디자인 중후반 단계에 적합하다. 따라서 네 가지 관찰 유형은 비개입과 개입을 양극단으로 하는 1차원 축선에 배치된 것이라고 볼 수 있다. 그런데 여기에 '관찰 행동을 은폐하는가, 노출하는가.'라는 또 다른 기준을 더해 2차원 평면에 네 가지 관찰 방법을 배치할 수 있다. 몰래 관찰과 잠입 조사는 연구자가 관찰하고 있음을 숨기기 때문에 피 관찰자를 관찰 연구의 대상으로만 보게 된다. 반면 동행 관찰과 맥락적 질문법에서는 관찰임이 드러나므로 관찰 대상자에게 연구에 적극적으로 참여해 달라고 요청한다. 이때 피 관찰자가 능동적이면 참가자 Participant 라고 부를 수 있고, 협조적인 정도면 관찰 대상자 Subject 라고 부를 수 있다. 관찰 대상과 관찰자가 분리되는지 아닌지를 z축에 두면 3차원 개념 공간이 만들어지는데, 여기에 여러 관찰 방법을 배치해 볼 수 있다.(그림 2.32)

　댄 세퍼가 소개한 네 개의 관찰 방법에서는 관찰자와 관찰 대상이 분리되어 있지만, 몰입 조사와 유저 다이어리는 관찰자 스스로가 관찰 대상이 되는 방법이라는 점에서 차이가 있다. 몰입 조사 Immersive Research 는 연구자의 행동을 연구자 스스로가 관찰하는 방법이며, 유저 다이어리 User Diary 는 참가자의 행동을 참가자 스스로가 관찰한 후에 보고하는 것이다.(표 2.9) 관찰은 참가자가 할 수 있어도 최종적인 분석은 연구자가 해야 한다.

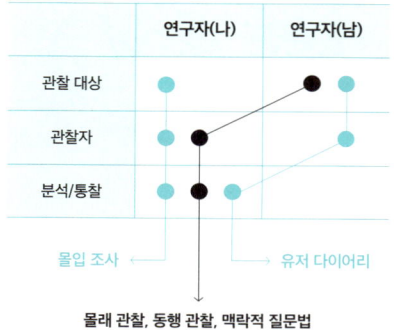

표 2.9 → 연구자와 참가자의 일치 여부를 기준으로 한 관찰 방법의 분류

몰래 관찰

몰래 관찰은 비개입 관찰이라고도 하는데, 순수한 의미의 관찰에 가장 가깝다. 관찰임이 드러나지도 않고 관찰 대상자에게 개입하지도 않는다. 그렇기 때문에 무의식적인 행동에 따른 일상에서 관찰이 가능하다.

그림 2.33은 주변에서 흔히 볼 수 있는 일상 속 모습을 모습을 촬영한 것이다. 이 사진에서 어떤 인사이트를 얻을 수 있을까? 왼쪽 사진은 싱크대의 수전에 걸쳐놓은 고무장갑으로, 물이 고이기 쉬운 고무장갑을 널어놓을 만한 장치가 싱크대에 없다는 점과 자바라 수전은 고무장갑을 걸어두기에 적당하다는 점을 알 수 있다. 오른쪽 사진은 장우산으로, 하나는 책상에 걸쳐 세워져 있고 또 하나는 바닥에 눕혀 있다. 장우산은 접이식 우산에 비해 비를 막기에는 좋지만, 관리가 어렵고 세워놔도 미끄러져 바닥에 떨어지기 쉽다. 이것들은 우리가 일상에서 무의식적으로 하는 행동들이고 자주 겪는 일이다. 따라서 사진을 보는 것만으로도 그 의도와 상황, 사람들의 바람을 읽어내기가 어렵지 않다.

책상이나 테이블에 다리를 올리고 신발 끈을 조이거나 스트레칭하는 사람, 연필을 비녀처럼 꽂아 머리를 올리는 사람, 장도리를 도어스토퍼처럼 쓰는 사람, 시각장애인용 점자 도보 블록을 따라 걷는 무의식적인 보행, 철제 난간이 끝나는 곳에 버려진 우유갑 등, 사람들의 행동과 그 행동이 고착된 사물에는 사람들이 무의식적으로, 또는 준 의식적으로 벌이는 행동과 심리적 이면이 있다. 이런 무의식적이고 잠재적인 사람들의 행동을 포착한 연구가 있다. 아이디오의 풀턴 수리Jane Fulton Suri는 2005년 『Thoughtless Act』라는 책을 통해 무념의 행동에 내재한 사용자의 니즈를 포착해 냈다.

그림 2.33 → 일상 관찰의 사례

그림 2.34 → 관찰을 통한 디자인 사례

관찰을 통해 디자인 영감이 떠오르기도 한다. 유레카의 순간이다. 친환경 포장 제작업체인 에코벤션Ecovention은 배달 피자를 먹을 때의 행동과 그때의 불편함을 토대로 피자 상자를 잘라(점선의 절개선이 있음) 개인 접시로 활용할 수 있는 그린박스를 디자인했다. 마음스튜디오의 디자이너 이달우는 티백의 끈을 찻잔 손잡이에 감아 두는 사람들의 행동에서 영감을 받아 사람들이 온천탕에 몸을 담근 모양의 익살맞은 티백을 디자인했다. 또 프로덕트 디자이너 후카사와 나오토深澤直人는 우산 손잡이에 비닐봉지를 걸쳐놓는 사람들의 행동에 착안해 우산 손잡이를 디자인했다. 또 가방을 바닥에 내려놓기를 망설이는 사람들의 마음을 읽어 신발의 밑창을 가방 바닥에 덧댄 디자인을 하기도 했고, 주걱을 올려놓을 수 있는 전기밥솥을 디자인했다. 이것들은 관찰을 통한 좋은 디자인 사례로, 행동을 적극적으로 포착하고 지원하는 디자인이라 할 수 있다.(그림 2.34)

이런 디자인은 유사한 경험이 사회 속에서 충분히 축적됐을 때 환영받는다. 사진을 보는 것만으로도 관찰자의 발견 지점을 찾을 수 있는 것은 누구나 공감하고 공동의 경험을 쌓고 있기 때문이다.

물리적 흔적 관찰

사람의 행동은 사물에 흔적을 남기기도 하는데, 우리는 사물의 흔적을 보는 것만으로도 그 행동을 유추할 수 있고, 나아가 그 사람의 심리적 동기나 바람, 또는 페인포인트를 알아낼 수 있다. 싱크대에 널려진 고무장갑을 보면서 여러 가지 니즈를 읽어내는 것이 바로 그렇다. 이렇게 물리적으로 남겨진 행동의 흔적을 읽어내는 사용자 행태 조사를 공간 디자인이나 조경 디자인 분야에서는 물리적 흔적 관찰Observing Physical Traces이라고 한다.

사람들의 흔적을 보고 경험을 추론하는 방법이라는 점에서 행동고고학 Behavioral Archeology이라고도 한다. 사람들이 앉아 있는 의자의 배치를 보면 친한 사람들이 앉았는지 그렇지 않은 사람들이 앉았는지 알 수 있고, 잔디의 상태를 보면 잔디 위에서 사람들이 격렬한 운동을 했는지 아닌지를 알 수 있다. 이렇듯 물리적 흔적에는 사람들의 행동이 축적되어 있다.

사람의 행동을 관찰하기는 쉽지 않다. 행동하는 시간이 짧아서이기도 하지만, 그 행동이 언제 일어날지 알 수 없기 때문이다. 행동이 일어나게 상황을 조성할 수도 있지만, 그렇게 되면 관찰 대상자에게 개입하게 되므로 순수한 의미의 관찰에서 멀어지게 된다. 그런 점에서 사람의 행동이 축적된 사물과 공간에 남은 흔적을 관찰하는 것은 꽤 효과적인 방법이다. 아이디오의 제인 풀턴 수리의 『Thoughtless act』의 내용 대부분이 물리적 흔적 관찰에 해당한다.

타운 워칭

몰래 관찰 방법의 하나로 많이 쓰이는 것이 타운 워칭 Town Watching이다. 타운 워칭은 관찰하고자 하는 특정 거리를 선정해 사람들의 행위를 관찰하는 것으로, 사람들의 라이프스타일과 트렌드 변화를 알아보기 좋은 방법이다. 장소 선정은 연구 목적에 따라 다양할 수 있으나, 주로 힙플레이스가 중심이 된다. 관찰 기간은 통상 4주 이상의 장기 관찰을 진행하는 것이 좋다. 이때 고정 카메라 기법을 이용해 동일 장소를 장기간 관찰하면 객관적인 변화 추이를 파악하기 쉽다. 그리고 이를 저속 촬영 Time Lapse Video으로 재생하면 관찰 내용을 압축적으로 전달할 수 있다. 타운 워칭은 사용자 행동을 미세하게 살펴보거나 인지적 주제를 다루기보다 사람들의 패션, 사이니지나 그래픽과 같은 거리의 이미지를 포착하는 데 유용하다. 또한 이를 바탕으로 마케팅의 트렌드를 읽어낼 수 있다.

일회용 카메라를 이용한 관찰

몰래 관찰의 또 하나의 방법으로 연구자 또는 사용자에게 카메라를 주고 (또는 사용하게 하고) 자신의 일상을 기록하게 하는 방법이 있다. 이렇게 하면 무엇을 어떤 앵글로 찍는지가 다양해지고, 이를 통해 사용자의 관점 차이가 드러난다. 일회용 카메라를 사용하는 이유는 많은 사진을 찍을 수 있는 디지털카메라와 달리 필름 수가 제한되어 있어서 사용자가 더 신

그림 2.35 → 폴라로이드 카메라를 활용한 관찰 연구

중하게 찍기 때문이다. 일회용 카메라 대신 폴라로이드 카메라를 지급하는 경우가 있는데, 필름 카메라의 장점을 유지하되 즉시 인화할 수 있고, 사진 여백에 메모할 수 있어 사진을 이용한 카드소팅을 할 수 있다는 장점이 있다. 그림 2.35는 일본과 한국의 대학생들이 일본 하코다테 현지에서 'Tourism Service Design'을 주제로 워크숍을 진행했을 때, 폴라로이드 카메라를 이용해 관찰하고 토론했던 사진이다. 폴라로이드 카메라를 이용한 리서치는 언어장벽을 넘어 경험을 교류하는 데도 도움이 된다.

동행 관찰

동행 관찰은 사용자 또는 고객 등 관찰 대상의 행동을 관찰하기 위해 관찰자인 연구원이 그림자처럼 그들 삶의 물리적 공간을 따라다니는 조사 방법이다. 실제 사용자와 동행하면서 어떤 상황에서 어떻게 제품을 사용하는지 관찰할 수 있고, 이를 통해 문제점을 발견할 수 있다. 또한 참가자의 행동 경로에 연구자가 동참함으로써 참가자로서는 익숙해서 깨닫지 못하는 상황에서 새로운 발견을 할 수 있다. 동행 관찰을 통해 연구자(관찰자)는 참가자(피 관찰자)의 관점에서 경험을 심층적으로 이해할 수 있고, 중요한 이슈가 발견되는 순간에 맥락적 인터뷰를 수행할 수 있다. 그런 점에서 동행 관찰과 맥락적 질문법은 단절적으로 구분되는 것이 아니라 연속적인 성격을 띤다. 그러나 행동에 방해가 될 정도로 인터뷰를 하면 곤란하다.

모바일 제품이나 자동차와 같은 제품의 경우 실외 공간에서의 관찰이 필요한데, 이때 동행 관찰은 사용 행태 및 사용 맥락을 관찰하기에 용이하다. 동행 관찰을 할 때는 시작하기 전에 참가자와 연구자의 위치와 경계를 정하는 것이 좋다. 그래야 동선 흐름이 꼬이는 것을 방지할 수 있다.

동행 관찰은 30분 정도의 짧은 단기 관찰에 그칠 수도 있지만, 몇 주에 걸친 반복적인 동행 관찰로 이어질 수도 있다. 동행 관찰은 고객 여정을 이해하기에 효과적이며, 사용자의 전문적인 행동을 연구자가 학습하기에 효과적이다. 그러나 일반화는 위험하다는 것을 항상 염두에 두어야 한다.

동행 관찰의 핵심은 공간 이동을 따라다니는 것이 아니라 관찰 대상자의 행동을 항상 추적하면서 관찰한다는 점에 있다. 이런 성격을 잘 보여주는 사례로, 펜실베이니아대학 사회학 교수 아네트 라루Annette Lareau 의 '부모의 사회적 지위와 불평등이 어떻게 대물림되는지에 대한 연구'를 들 수 있다. 연구팀은 관찰 대상자들의 집에서 지내면서 가정 내의 행동을 관찰했다. 투명 인간이 아닌 이상 연구원은 대상 관찰자의 눈에 띌 수밖에 없는데, 이에 연구팀은 "나를 집에서 키우는 강아지라고 생각해 주세요."라고 당부했다. 관찰자의 존재와 관찰 행동을 부인할 수는 없으나, 행동과 말에 제약받지는 말아 달라는 것이었다. 관찰 대상자들은 처음에는 연구팀을 의식했지만, 시간이 지남에 따라 자연스럽고 일상적인 자신들의 행동으로 돌아갔다.

동행 관찰을 위해서는 관찰 시트를 준비하는 것이 좋다. 별도의 준비된 양식지가 있으면 기록을 빨리할 수 있고, 기록된 내용을 파악하기도 쉽다. 녹화를 해두면 나중에 반복적인 분석이 가능하다. 녹화는 스마트폰의 동영상 촬영으로도 충분하지만, 녹화 도중 전화가 걸려 오거나 배터리가 방전되지 않도록 사전 준비를 해야 한다. 단, 녹화든 녹음이든 참가자의 사전동의를 받아야 한다.

아이디오 도쿄의 연구팀은 구글 트래블Google Travel 프로젝트를 위한 리서치의 하나로 동행 관찰을 진행했다. 일본 여행자들의 특성을 알아보기 위해 연구팀은 여행 유튜버 두 명에게 여행 상품권을 주고 여행 과정을 동행하면서 추적 관찰했다. 극단적 사용자였던 이 여행 유튜버들은 연구자가 지급한 여행 상품권을 받고 브이로그를 찍듯이 여행을 즐겼고, 연구팀은 여행 과정을 관찰하면서 극단적 여행자가 보이는 여러 행동 특성을 파악할 수 있었다. 이 같은 연구는 피 관찰자인 참가자들이 적극적인 태도를 갖고 있었기 때문에 가능한 연구이기도 하다.

표 2.10은 쏘카 프로젝트에서 진행한 동행 관찰의 사례이다. 연구팀은 관찰 대상자 A가 앱으로 쏘카를 대여하고 쏘카존이 있는 주차장에서 예약한 차량을 찾기까지의 과정(총 16개의 스테이지)을 동행 관찰하고 이

참가자 A, 2024.05.23., 촬영본 4번(7분 41초)

Stage	쏘카존으로 이동	쏘카존 내 차량 탐색	서비스 내 정보 등록
체크 포인트	쏘카존으로 이동 간에 사용자가 서비스를 통해 주력으로 확인하는 정보는 무엇인가?	쏘카존 내 차량을 탐색할 때 의존하는 서비스 내 정보는 무엇이며 어떠한 행동을 보이는가?	대여 차량의 정보를 입력하는 서비스 화면은 어떠한 과정을 거치며, 사용자는 해당 과정을 어떻게 받아들이는가?
사용자의 주요 행동	엘리베이터를 타고 내려가며 예약 정보 확인	주차장에서 핸드폰을 확인하며 차량 위치 확인	파손 확인을 위한 차량 사진 촬영
사진			
사용자의 발화	(0:06 - 0:12) 엘리베이터를 타고 내려가면서 내 예약 정보를 보고 있어. 빨리 찾아야 뭔가 돈을 아끼는 기분이 들어.	(0:44 - 1:04) 38번 지역이라 되어 있는데 왜 없지? 아 맞다. 경적 기능이 있다고 한 것 같은데, (한 번 울림) 울린 것 같은데…. (4:36 - 4:44) 찾았다! 시간 낭비했네. 벌써 30분이야.	(5:44 - 6:12) 이거 찍는 거 맞죠. 빨리 찍어야 할 것 같은데요. 어우, 큰일 날뻔했네.(측면에서 차량 진입) (6:34 - 6:42) 이거 몇 장 찍어야 되는 거예요? 왜 이렇게 많아.
서비스 화면			
페인 포인트	1. 이동 간에 대여 시간을 아끼기 위하여 지속적으로 서비스를 켜고 끔	1. 서비스 내에서 정의한 주차 구역과 실제 주차 구역의 숫자를 헷갈려 차량을 찾기 어려워함 2. 주차장 내에서 이동 간에 화면을 주시하기에 좌우 차량 진입을 확인하기 어려움	1. 찍어야 하는 사진의 장수를 알지 못해 차량의 한 부분을 여러 장 찍는 경우가 발생 2. 전면 및 후면 촬영 시에 좌우 차량 진입을 확인하기 어려움
인사이트		사용자가 쏘카존에 들어섰을 때 필요한 정보는 '이전 이용자가 남긴 주차 위치'이지만, 서비스 화면 상단에는 '대여 장소'를 상단에 노출하여 주차 구역 탐색 시 혼란을 야기함	전면 및 후면 촬영 시 측면 주시에 어려움이 있으므로 서비스 내 정보 제공이 필요함 최종적으로 촬영 필요한 사진 장 수에 대한 정보 제공이 필요함

표 2.10 → 쏘카 프로젝트에서의 동행 관찰

를 정리했다.(표 2.10은 전체 과정의 일부인 세 개 스테이지를 보여준다.) 이렇게 영상, 앱 화면, 녹음(대상자 발화)을 비교해서 종합하면 효과적이다. 발견점 외에도 조사 일자나 촬영 파일 정보도 잘 기재해 둬야 한다.

맥락적 질문법

맥락적 질문법은 여러 관찰 방법 가운데 가장 효과적이라고 할 수 있다. 맥락적 질문법은 사실상 현장 방문 조사와 동일한데, 사용자의 현장에 방문해 관찰과 인터뷰를 병행하는 조사 방법이다. 몰래 관찰처럼 언제 유레카의 순간이 올지 모르는 막연한 관찰이 아니라 참가자의 적극적인 협조 아래 맥락적 정보를 수집할 수 있으므로 효율적인 관찰이 가능하다.

조안 해커 Joan Hacker 와 재니스 레디시 Janis Redish 는 사용자 조사 방법에서 현장 방문 조사의 주요 요점을 다음과 같이 제시하고 있다.

— 계획하라. 그리고 방문의 이슈와 목표를 이해하라.
— 사용자 집단 내의 다양한 모습을 대표하는 사용자를 선택하라.
— 사용자를 파트너로 대우하라.
— 사용자가 자신의 환경에서 일할 때 그들의 일에 대해 한 번에
 관찰하고, 이야기를 듣고, 대화하라.
— 대화를 구체적으로 진행하라. 사용자가 하는 일(또는 막 마친 일)에
 관해 이야기하라.
— 사용자로부터 실마리를 찾아라. 조사자가 떠올린 이해를
 사용자(방문 조사 대상자 및 파트너)와 공유함으로써 올바르게
 해석하고 있는지를 확인하라.

현장 방문 조사를 진행할 때는 사용자가 태스크를 수행하면서 'Think Aloud(소리 내서 생각하기)'를 하도록 한다. 그래야 사용자가 하는 행동의 의미를 연구자가 이해하기 쉽고, 사용자도 자신의 규칙화된 행동에 담긴 의미를 돌아볼 수 있다. 인터뷰는 한 단위의 태스크가 종료된 후에 진행하는 것이 좋다. 이런 점에서 보면 단기적인 비개입 관찰(몰래 관찰)이라고 볼 수 있다.

때에 따라서는 시나리오 기반 테스트를 포함하는 역할극과 같은 개입 관찰을 하는 것도 좋다. 한 사례를 들어보자. 어느 UX·UI 디자인 연구자

가 크루즈 상품 예약 프로그램의 디자인을 위해 여행사를 방문했는데, 마침 예약 손님이 없어서 그 과정을 관찰할 수가 없었다. 여행사 사무실에 예약 손님이 항상 방문해 있는 것은 아니기 때문이다. 이때 연구자 가운데 한 명이 고객 역할을 하여 관찰 조사를 진행했다. 이렇게 연구 목적을 해치지 않는 선에서 유연하게 여러 연구 방법을 넘나들 수 있다.

영상 재생을 통해 기억의 실마리를 제공하는 것도 좋다. 사용자(관찰 대상자)의 실제의 업무 수행 과정을 방해하지 않고 녹화한 뒤에 영상을 재생하면서 연구자와 참가자가 함께 관찰하는 것도 유용하다.

맥락적 질문법에서 현장 방문팀은 두 명 정도가 적당하다. 한 명은 관찰을 주도하는 퍼실리테이터 겸 진행자, 또 한 명은 기록자 역할을 담당하는 것이다. 그 이상이 되면 현장에 방해가 될 수 있다. 현장 방문 시 복장은 방문할 현장의 사람들과 비슷한 정도가 적당하다. 방문할 현장을 존중할 필요는 있지만, 공식적인 정장은 오히려 부담을 줄 수도 있다. 만약 현장 방문팀에 디자이너가 함께한다면 사용자(대상자)에게 그 사실을 알리지 않는 것이 좋다. 제품에 대해 말할 때 조심스러운 태도를 취할 수 있기 때문이다.

그림 2.36은 2030세대의 투자 경험을 파악하기 위해 진행한 맥락적 질문법의 진행 과정이다. 연구자는 미리 카드로 만든 투자 정보 경로(오른쪽)와 참가자 스스로 만드는 시트를 참가자에게 제공했다. 참가자는 입문부터 실제 투자로 발전해 가는 자신의 투자 행동을 카드에 수기로 적고 시트에 붙여나갔으며, 그 과정에서 모바일뱅킹 앱, 핀테크 앱을 조회하거나 연구자에게 보여주기도 했다.

동행 관찰과 맥락적 질문법은 유사하다. 동행 관찰에 비해 맥락적 질

그림 2.36 → 2030세대 투자 경험 파악을 위한 맥락적 질문법

문법은 해당 전문가를 체계적으로 인터뷰하는 것에 가깝고, 동행 관찰은 장소를 이동하거나 몸을 움직이는 행동을 할 가능성이 높다.

몰입 조사

몰입 조사는 서비스 사파리Service Safari, 사용자 되기Becoming User라고도 하는데, 현장으로 나가 좋은 서비스와 나쁜 서비스를 직접 경험해 보는 것을 말한다. 다시 말해 사용자나 고객이 되어 실제 사용 상황에 맞춰 연구자가 몰입하고 공감하면서 리서치를 수행하는 것이다. 연구자(관찰자)가 직접 참가자가 되는 것은 사용자의 감정을 깊이 이해할 수 있다는 점에서, 그리고 별도의 참가자 섭외가 필요 없다는 점에서 편리하다. 그러나 객관성이 낮다는 약점이 있다. 따라서 몰입 조사는 연구자가 프로젝트 초기 단계에 큰 틀의 감을 잡기 위해 진행하는 것으로 적당하다.

뛰어난 고고인류학자는 석기를 보는 것만으로도 그것이 어느 시기, 어느 문화에서 만들어진 것인지를 알 수 있다고 한다. 일반인이 보기에는 그저 날카로운 돌조각으로 보이지만, 고고인류학자는 만들어진 석기인지 우연한 형태의 돌인지를 구분할 수 있고, 나아가 그 제작 시기와 방법을 수십 가지로 구분해 낼 수 있는 것이다. 이런 안목은 고고인류학자 스스로 석기를 만들어 보는 과정을 통해서 강화된다. 뗀석기(타제석기)로 만들기에 적당한 돌을 골라낸 후 날을 세우기 위해 또 다른 단단한 돌로 내려치는 과정을 직접 경험해 봄으로써 구석기시대 인류의 마음과 안목, 경험적 지식을 갖게 되고, 그 결과 평범한 돌과 뗀석기를 구분해 낼 수 있게 된다. 이것 또한 일종의 몰입 조사라고 할 수 있다.

몰입 조사의 사례로 유니버설 디자인의 선구자로 일컬어지는 패트리샤 무어Patricia Moore의 사례를 들 수 있다. 당시 20대였던 패트리샤 무어는 1979년부터 1982년까지 4년간 80대 할머니로 변장하고 북미의 116개 도시를 여행하며 사람, 제품 및 환경을 스스로 경험하고 『Disguised: A True Story』라는 책을 냈다. 다양한 노인으로 변장한 뒤 노인들이 어떤 스트레스를 받고, 건물에 들어갈 때 어떤 불편을 느끼며, 컵과 같은 일상생활에서 사용하는 물건에서 어떤 불편을 겪는지를 꼼꼼히 살펴보았다. 패트리샤 무어의 극단적인 사용자 되기 경험은 이후 유니버설 디자인에 많은 영향을 주었으며, '평균적인 사용자' 접근의 한계를 일깨워 주었다.

유저 다이어리

유저 다이어리는 참가자의 능동적 참여를 전제로 하는 관찰 방법의 하나이다. 참가자가 연구 주제에 대해 자신의 경험을 기술하고 보고하는 (자기 보고형) 추적 관찰로, 관찰이 불가능한 사적 공간과 시간에 대해 조사할 수 있다. 이런 점에서 자기 주도형 동행 관찰 혹은 확장된 동행 관찰로 볼 수도 있다.

유저 다이어리에서는 참가자가 관찰 대상자가 아니라 능동적인 연구 주체가 된다. 이런 특성 때문에 연구자가 관찰 대상자를 섭외해서 유저 다이어리를 요청하기도 하지만, 연구자 스스로 유저 다이어리를 작성하기도 하며, 이를 통해 연구 주제에 대한 깊이 있는 이해를 얻기도 한다. 이 경우 유저 다이어리이자 몰입 조사가 된다.

유저 다이어리는 적합한 참가자의 섭외만큼이나 보고 시점과 조사 양식이 연구 결과의 질을 좌우한다. 유저 다이어리의 보고 시점은 특정 이벤트 발생을 기준으로 할 수도 있고, 하루 또는 일주일처럼 일정 기간으로 할 수도 있다. 일정 기간마다 보고하는 방법은 유저 다이어리에서 가장 일반적으로 채택되는 방법인데, 이때 시간의 물리적 길이만이 아니라 행동 패턴을 고려해야 한다. 일주일마다 보고하게 할 경우 주중과 주말은 패턴이 다르므로 주중과 주말을 나눌 필요가 있을 수 있다. 마지막으로 '연구팀에서 문자를 보낼 때마다 보고해 주세요.'라는 형식으로 연구자가 참가자에게 보고 시점을 미션처럼 부여하는 방법도 있다.

조사 양식은 프로젝트마다 매우 상이해서 일반적인 양식을 정하기가 어렵다. 조사 내용을 풍부하게 담을 수 있으면서 다이어리 작성이 어렵지 않은 정도가 바람직한데, 여기에는 상충 관계에 있으므로 프로젝트마다

그림 2.37 → 거실 가구와 IoT 융합 연구를 위한 유저 다이어리 양식

그림 2.38 → 거실 공간에서의 일상적 행동(왼쪽)과 의외의 행동(오른쪽)

적정 정도를 잘 판단해서 정해야 한다.

유저 다이어리 전후에 인터뷰나 FGI를 실시하는 경우가 많다. 유저 다이어리를 통해 연구자든 참가자든 연구 주제에 대한 이해를 심화하고 이를 토대로 FGI나 인터뷰를 진행하거나, 반대로 인터뷰를 통해 연구 목적을 충분히 이해한 뒤에 유저 다이어리를 진행할 수 있다. 그렇게 함으로써 충실한 다이어리 작성을 할 수 있고, 좋은 유저 다이어리의 양식을 만들 수 있기 때문이다.

유저 다이어리를 실제 연구에 적용한 사례를 살펴보자.(그림 2.37) 이 연구는 '사람들은 거실에서 어떤 행동을 하는가?' '거실 공간과 거실 가구가 IoT 융합의 바탕이 될 수 있을까?'라는 연구 질문에 답을 얻기 위해 유저 다이어리를 통해 거실에서의 행동 패턴을 유형화한 것이다. 다이어리 양식을 14명의 참가자에게 나눠주고, 5일간 유저 다이어리 연구를 진행했다. 양식에는 주 행동과 부 행동, 행동의 주체와 부 주체(공동 행동의 경우), 시간, 공간, 사물, 지속 시간, 빈도, 관련 스마트 기능 등을 기재할 빈칸과 작성을 위한 가이드가 적혀 있다. 거실에서의 행동을 두 시간 간격으로 관찰하고 사진 촬영했고, 참가자는 하루 평균 다섯 개 이상의 활동을 작성했다.

유저 다이어리에 이어 심층 인터뷰를 통해 파악한 292개 활동을 AEIOU 프레임워크로 재구성하여 표로 작성했다. 연구 결과, 거실 공간에서는 식사와 TV 시청이나 스마트폰 사용 등의 오락, 청소, 몸무게 재기, 영양제 먹기 등의 건강 활동이라는 일반적인 행동과 더불어 외출 준비, 개인 위생, 업무 및 공부, 반려동물 기르기라는 행동이 일어난다는 것을 파악할 수 있었다.(그림 2.38)

비디오 다이어리

비디오 다이어리는 비디오 에스노그라피라고도 하는데, 피 관찰자 스스로 자신의 일상이나 제품 사용 상황을 촬영하거나 특정 장소에 카메라를 고정해서 촬영하며 사용 행태를 관찰하게 하는 것을 말한다. 타운 워칭의 주택 내 버전이라고도 할 수 있다. 도심 곳곳에 달린 CCTV를 그다지 의식하지 않듯이, 초반의 며칠이 지나면 참가자는 카메라를 덜 의식하게 되고 자연스럽고도 무의식적인 행동을 하게 된다. 참가자 스스로 촬영하는 방법은 참가자가 찍고 싶은 내용만 찍으므로 객관성이 결여될 수 있고, 고정된 카메라로 촬영하는 방법은 방대한 분량이 녹화되어 의미 있는 장면을 찾아내기 쉽지 않고 편집에 시간이 많이 든다. 비디오 다이어리가 디자인 연구에 적용된 사례는 찾아보기 어렵다. 말로 설명하거나 글로 적는 것과는 달리 사진을 찍거나 동영상을 촬영하는 것에 사람들이 거부감을 느끼기 때문이다. 그래서 참가자를 섭외하거나 적절한 비용을 지급하는 데 어려움이 따른다.

모바일 에스노그라피

모바일 에스노그라피는 참가자의 스마트폰으로(필요 시 스마트폰을 제공한다.) 그들 각자가 정보를 수집하게 하는 것이다. 이렇게 수집된 자료는 그 자체가 디지털 데이터이므로 처리와 분석에 효과적이다. 달리 말하면 참가자 스스로 촬영하는 비디오 다이어리 방법이라고도 할 수 있다. 모바일은 인터넷, 디지털, 온라인 등 다른 용어로 대체되기도 하며, 에스노그라

그림 2.39 → 모바일 에스노그라피 양식의 사례

피와 다이어리가 대체되기도 한다. 관찰 대상 스스로가 관찰의 주체이므로 유저 다이어리의 일환이기도 하다.

　　모바일 에스노그라피는 모바일, 인터넷, 온라인이 활성화된 2000년대 이후 본격화된 관찰 방식으로, 연구자를 고용하고 자료를 디지털로 전환하는 전통적 방식에 비해 빠르고 저렴하다. 그리고 유저 다이어리와 마찬가지로 잘 만들어진 리포트 양식을 제공해야 한다. 그림 2.39는 근미래의 컴퓨팅을 예상하기 위해 모바일 에스노그라피를 진행한 사례로, 리포팅 양식에는 사용 시간, 보유한 디바이스 종류, 사용 앱(주/부), 사용 내용(태스크), 페인포인트, 바람 또는 개선점을 적게 한 것이다.

3 관찰과 유사한 리서치 방법

전형적인 관찰 방법에 속하지는 않지만, 관찰과 비슷한 리서치 방법들이 있다. 행동 지도, 프로브, 사용성 테스트가 여기에 속하는데, 이것들은 모두 기본적으로 관찰이 개입되지만, 앞서 소개한 방법들과 차이가 있으며, 관찰과는 독립된 방법으로 이루어진다.

행동 지도

행동 지도 Behavioral Map 는 공간에서의 이동 동선과 행동을 평면도에 나타내는 맵으로, 일반적으로는 관찰의 결과로 얻어지지만 관찰과 독립된 방법으로 다뤄진다. 행동 지도는 사람들의 이동 경로를 공간상에 표현함으로써 공간 활용도, 이동 행태, 이동 순서 등을 파악하는 것이어서 트레이싱 Tracing 이라고도 부른다. 예를 들어 쇼핑몰을 대상으로 한다면, 행동 지도를 통해 고객의 구매 순서를 파악하고 고객이 각 구역에 머무르는 시간 혹은 반복적으로 되돌아오는 동선을 파악하거나 공간 내에서의 작은 인터랙션 패턴을 파악해 효율적인 매장 설계를 할 수 있다.

　　이때 '입구가 혼잡하다.' 식의 당연한 분석에 머물러서는 안 된다. 입구는 여러 동선이 겹치는 곳이므로 중첩되는 것이 당연하다. 또한 공간 레이아웃으로 인한 문제 이상의 것을 찾아내야 한다. 경로나 시간만이 아닌 세부적인 행동 특성을 파악하는 것이 바람직하다.

　　만약 조사 대상이 공항에서의 보안 검사대처럼 공간에서의 행동이 절

그림 2.40 → 맥도날드 매장에서의 소비자의 행동 지도 조사

차화되고 정형화되어 있다면 행동 지도를 그려보는 것만으로는 별다른 통찰점을 찾을 수 없다. 반대로 공원같이 비정형화되고 절차가 없는 공간을 분석하는 경우도 마찬가지로 통찰점을 찾기 어렵다. 행동 지도 분석은 적당한 수준의 규정성이 있는 공간을 대상으로 할 때 의미가 있다.

그림 2.40은 맥도날드 매장에서 키오스크 주문 후 음식을 받기까지의 대기 과정을 행동 지도로 기록하고 분석한 사례이다. 연구에 참여한 학생 다섯 명은 판교와 코엑스의 맥도날드 매장의 평면도를 그린 다음 몰래 관찰을 병행하며 태블릿PC에 각자 다른 색으로 행동 지도를 작성했다. 행동 지도 작성 결과, 맥도날드 매장에서의 고객 행동은 ① 키오스크 대기, ② 키오스크 이용, ③ 대기 장소 이동, ④ 대기, ⑤ 음식 수령의 다섯 단계를 거친다는 것을 알 수 있었다. 이 중 '④대기'의 동선은 자유롭고 패턴이 다양하게 나타났다.

프로브

프로브 Probe는 컬처럴 프로브 Cultural Probe라고도 하는데, 참가자에게 지도, 엽서, 카메라 등의 도구를 포함한 패키지를 제공해 참가자 스스로 결과물을 제작하고 그 과정을 보고하게 한 뒤 통찰을 끌어내는 방법이다. 바닷속이나 달나라에 가는 무인 탐사선을 지칭하는 프로브라는 용어를 사용해

사용자라는 미지의 영역을 탐색하는 도구를 은유한다. 유저 다이어리와 비슷하지만, 일기(텍스트)가 아니라 프로브 결과물을 제출한다는 점에서 차이가 있으며, 전형적인 관찰과는 거리가 있는 다소 실험적인 성격의 연구 방법이다.

프로브는 유럽연구위원회RCA의 '프레젠스 Presence'(1997-1999) 프로젝트팀이 작은 마을에 살고 있는 노인들의 사회적 고립을 완화하고 존재감을 향상하는 디자인 방안을 모색하던 중 창안한 방법에서 기원하는데, 특별하고 풍부한 이야기를 끌어내고 상상력을 얻는 데 초점을 둔다. 프로브 패키지의 구성물에는 지도, 엽서, 카메라와 함께 질문이 담긴 소책자가 있는데, 질문 및 지시문은 참가자를 지루하게 만드는 것, 원하는 것, 오늘 착용한 것은 무엇인지 등이다. 프레젠스 연구팀은 프로브 진행 후 배달받은 결과물을 분석하지 않고, 그 결과물에 관해 이야기를 나눴다. 주관적 자료에 대한 주관적인 접근을 한 셈이다. 프로브 결과물은 페인포인트를 제거할 수 있는 해법(솔루션)이 아닌 소통의 매개체이자 삶을 읽는 수단이었다. 이렇듯 '프레젠스'는 특정 문제를 해결하려는 것이 아닌 예술적이고 실험적인 성격의 프로젝트였다.

프로브의 순서는 프로브 연구의 구상 및 패키지 제작, 참가자에게 패키지 전달, 참가자의 프로브 작성, 연구팀으로 프로브 결과물 배송, 참가자를 대상으로 한 심층 인터뷰 순으로 이어지며, 5-10명 정도의 참가자가 참여한다. 프로브는 정성 조사 방법 가운데서도 가장 모호한 방법이며, 탐색과 소통을 목적으로 하는 연구에 적합하다. 프로브 연구를 위한 패키지를 어떻게 구성할 것인지가 프로브 연구에서 가장 중요한 연구 결과를 좌우하는 단계라고 할 수 있다.

사용성 테스트

관찰은 다른 리서치 방법에 비해 정성적인 성격이 강하며, 방법과 절차가 특정되지 않은 방법이기도 하다. 따라서 인터뷰를 비롯한 다른 리서치 방법과 결합하기도 하고 연결되기도 한다. 관찰은 비개입이 보편적이지만, 적극적으로 개입하는 방식의 관찰과 나아가 실험적 성격을 가미하는 것도 가능하다.

사용자나 고객에게 프로토타입이나 기존 제품을 제공하고 태스크를 준 후, 그 수행 과정을 관찰하거나 의견을 내는 방식의 관찰을 진행하는 것

도 효과적이다. 이 경우 사용성 테스트를 동반한 관찰로 볼지, 관찰이 포함된 사용성 테스트로 볼지, 도구를 활용한 인터뷰로 볼지는 생각하기 나름이다. 사용성 테스트는 보통 디자인 대안이 나오는 프로세스 후반에 하는 것으로 생각하지만, 리서치 초기 단계에서도 프로토타이핑과 테스트가 가능하다. 이때의 사용성 테스트는 본격적인 인터뷰를 위한 사전 단계로 활용할 수 있다.

디자인 안을 검증하거나 확인하기 위한 테스트가 아니라 질문을 유도하거나 사용자 반응을 탐색하기 위한 프로토타입을 제공할 수 있다. 이런 프로토타입은 프로젝트 진행 단계상 완성도가 낮은 게 오히려 더 적합하기도 하다. 별도의 프로토타입을 만들지 않고 기존에 론칭되어 있는 제품이나 서비스를 사용하는 것도 괜찮다. 태스크 없이 자유롭게 사용하게 해도 좋고, 특정 태스크를 주는 것도 가능하다. 의견을 듣는 것이 목적이므로 이때 'Think Aloud'를 하면 더욱 효과적이다.

〉 4 관찰의 진행 절차

관찰의 진행은 다른 리서치 방법과 유사하게 사전 단계, 진행 단계, 분석 단계의 세 단계로 나눌 수 있다. 사전 단계에서는 어떤 문제를 해결하고자 하는가, 프로젝트의 궁극적인 목표에 따른 관찰 목적은 무엇인가, 누구를 또는 무엇을 관찰할 것인가, 이를 위해 언제 어디로 찾아갈 것인가, 어떤 관찰 방법을 쓸 것이며, 어떤 관찰 도구를 선택할 것인가, 관찰 툴킷을 만들 것인가를 고민하고 준비해야 한다. 행동 지도 조사에서 쓸 매장 평면도 같은 것이 관찰 툴킷의 사례이다. 실제 관찰의 진행 단계에서는 관찰하고, 기록한다. 이때 관찰하면서 '왜' '어떻게'를 생각해야 한다. 개입 가능한

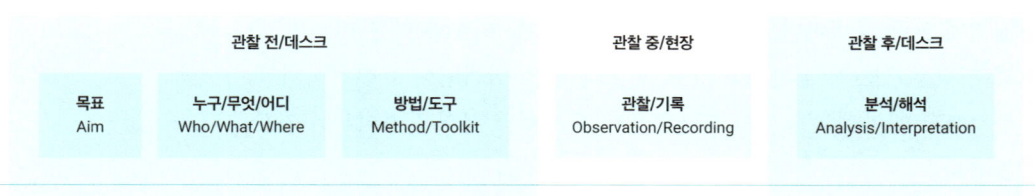

그림 2.41 → 관찰의 진행 절차

관찰 방법이라면 관찰 대상자에게 질문하는 등 상호작용할 수도 있다. 관찰이 끝나면 관찰 내용을 사진 파일 정리나 녹음 전사 등 자료화하고 그 의미에 대해 논의한다. 분석 단계에서 유의할 사항은 되도록 신속하게 진행한다는 점이다. 정성 리서치로부터 얻어낸 인상과 통찰점은 시간이 지나면서 점차 망각된다. 따라서 빠르게 분석에 들어가는 게 좋다. 관찰이 일회적인 조사일 수도 있고, 동일한 조사 틀에 기반한 반복적인 조사일 수도 있는데, 후자의 경우 최종 결론을 단정적으로 내리는 데에 신중할 필요가 있다. 섣부른 결론은 이어지는 리서치에 선입견으로 작용할 수 있기 때문이다.

관찰의 유의점

관찰을 진행할 때는 무엇보다 태도, 즉 마인드셋Mind-set이 중요하다. 관찰에서 유의해야 할 마인드셋이 무엇인지 살펴보자.

- 많이 보고 편견 없이 생각하라. 새로운 눈으로 보라: 편견 없이 보는 것은 매우 어렵다. UX 디자인과 리서치를 할 때 고정관념을 벗어나야 한다는 것을 알기에 편견에서 벗어나려 노력하지만, 때로는 편견을 갖고 있음을 의식조차 못 하는 경우가 많다. 외국에 가보면 자신의 눈에는 새롭고 신기한 것들이 현지인에게는 그렇지 않은 경우가 있다. 그것들을 현지인에게 얘기하면 그 관찰에 대해 새롭게 인식하는 경우가 있는데, 이는 현지인에게 편견과 고정관념이 녹아들어 있기 때문이다. 외국 생활을 처음 할 때 문화 충격을 겪다가 오랜 외국 생활을 마친 뒤 귀국해서 고국에서 다시 문화 충격을 겪는 경우와 같다. 어느 유명한 만화가는 작화를 위해 사진을 많이 찍는데, 사진 촬영 시 갖는 자신의 고정적인 프레임에서 벗어나기 위해 달리는 차에서 카메라를 차창 밖으로 내밀고 마구 셔터를 누른다고 한다. 그렇게 찍은 사진 대다수는 엉망이지만, 가끔 자신에게 익숙한 구도를 벗어나는 신선한 레이아웃의 사진이 찍히게 되고, 작품에 그런 사진을 활용한다고 한다.

- 되도록 현장 자료를 많이 기록하고 적어라: 관찰을 통해 얻는 자료는 현장에서만 얻어진다. 그런데 현장에서 관찰할 때는 기록과

사고를 동시에 해야 해서 여유가 없다. 따라서 최대한 가능한 방법을 모두 동원해서 기록하는 것이 좋다. 그중 스마트폰으로 녹음하거나 녹화하면 연구자가 신경 쓰지 않아도 된다는 장점이 있지만, 연구자가 신경 쓰지 않은 상태에서 기록된 데이터는 일부러 들여다보지 않는 한 버려지는 경우가 많다. 그런 점에서 기록에 어느 정도의 정신적 노력을 기울일 필요가 있다. 필름 카메라의 경우 사진 한 장 한 장 주의를 기울여 찍기 때문에 이미 사진 찍을 때(기록) 해석이 동반된다. 메모나 손 스케치를 하는 방법도 좋다. 중요한 것은 기록에 신경 쓰기보다 관찰 내용에 대해 생각하는 것, '왜?'라는 질문을 던지는 것이다.

— 자료의 의미에 대한 해석과 숙고를 빨리 해라: 정성 조사의 자료는 그것이 텍스트든 사진이든 정리하거나 숙고하지 않으면 관찰 조사의 생생한 의미가 사라질 수 있다. 정성 조사 자료는 시간이 지나면 상하는 음식 재료와 같아 해석과 숙고를 빨리해야 하는데, 그러려면 자료를 정리하는 것이 선결되어야 한다. 오늘날 대부분의 자료는 디지털화되어 관찰과 동시에 실시간으로 얻을 수 있어서 자칫 방심하고 컴퓨터에 저장해 두고 잊어버릴 수 있다. 또 본인이 조사한 것이더라도 관찰과 해석 사이에 시간이 오래될수록 관찰 시의 생생함이 사라지기 쉽다. 따라서 관찰과 해석 사이의 시간을 너무 오래 들이지 않는 것이 좋다. 그런 점에서 하루에 너무 많은 관찰은 무리일 수 있다. 관찰과 해석을 서로 다른 사람이 할 경우 자료의 정리는 더욱더 중요해진다.

관찰 방법의 이해

관찰에 대한 질문을 통해 관찰에 대한 이해를 심화해 보자. 먼저 '관찰 대상자(또는 참가자)가 제품이나 서비스를 잘 알고 있는 것이 관찰 조사에 유익할까?'라는 질문을 떠올려 보자. 그에 대한 대답은 '그럴 수도 있고 아닐 수도 있다.'이다. 특정 제품에 관한 좁고 깊은 조사라면 제품의 사양이나 서비스의 특성 등을 잘 알고 있는 게 유리하지만, 제품과 서비스에 대해 잘 알면 알수록 고정관념에 빠지기 쉽다. 때로는 모르는 것이 새로운 것을 볼 수 있게 해준다.

두 번째로 '사용자나 사용 맥락, 문화 등을 잘 아는 것이 관찰 조사에 유익할까?'라는 질문이다. 이 질문에 대한 대답으로는 '아는 게 유리하다.'라고 할 수 있다. 그러나 너무 잘 알면 익숙해지고 무뎌져서 발견하는 눈을 잃어버릴 수 있다. 예를 들면 자국인은 모르는 것을 외국인은 쉽게 발견하는 것처럼 말이다. 외국인의 관찰(새로운 눈)이 의미 있는 것인지 타당한 지적인지를 판단하려면, 다시 사용자와 사용 문화를 잘 아는 사람의 시선이 필요하다.

세 번째로 '관찰이나 에스노그라피는 새롭고 획기적인 방법인가?'라는 질문이다. 관찰이나 에스노그라피는 인류학에서는 많이 쓰이는 방법을 디자인 분야에 도입한 것이지만, 본질적으로는 우리가 일상적으로 하는 방법이다. 사람들의 행동을 살펴보고 왜 그런지 생각하고 직접 그 이유를 물어보는 것이다. 그런 점에서 완전히 새롭고 획기적인 방법이라고는 할 수 없다.

마지막으로 '관찰에는 정해진 규칙과 절차가 있는가?'라는 질문이다. 그에 대한 대답은 '관찰에는 일반적인 규칙과 절차는 있지만, 규정된 것은 아니다. 개인마다 조사마다 다르게 정의되고 개발되어야 한다.'라고 할 수 있다.

5장
설문과 통계

UX 디자인 프로젝트에서 관찰, 인터뷰 등의 정성적 리서치는 중심적인 위치를 차지한다. 그러나 정성적 리서치만으로는 균형 있는 조사를 하기 어렵다. 또한 질적 연구를 진행했다고 해서 그 분석과 종합을 정성적인 방법만으로 다룰 필요는 없다. 인터뷰나 관찰을 한 뒤, 이를 통계적인 방법으로 가공할 수 있다. 이렇게 하면 정성적 분석에 머무는 것보다 대체로 더 효과적이다. 그런 점에서 설문과 통계의 개념을 이해하는 것은 UX 디자인과 UX 리서치를 수행하는 데 효과적인 도구를 얻는 것이다. 여기서는 설문과 통계의 분석 방법보다는 통계에 대한 기본적인 개념을 살펴본다. UX·UI 디자이너라면, 특히 리서처라면 설문과 통계에 대해 잘 이해하고 있어야 한다.

1 설문, 정량 연구의 시작

설문 Survey은 가장 흔하게 접하는 방법으로, 설문을 만들어 보지 않은 사람은 있어도 설문 응답을 안 해본 사람은 없을 것이다. 그만큼 설문은 가장 쉽게 진행하는 방법이기 때문에 잘 알아두어야 한다. 여기서는 응답자가 최소 100명이 넘는 대규모 설문 조사를 전제로 설문을 설명한다.

설문이란 미리 구조화되어 있는 설문지나 면접을 통해 사회 현상에 관한 자료를 수집하고 분석하는 연구 방법이다. 설문의 목적은 어떤 모집단을 대표할 것으로 추정되는 대규모 응답자를 통해 정보를 구하는 데 있다. 잘 수행된 설문 조사는 중요한 결정을 내리는 데 사용할 수 있도록 사람들의 의견과 행동 양상에 대한 명확한 수치 근거를 제공한다. 설문 조사를 통해 명료한 수치, 벤치마크, 이유를 확보하고 응답자에게 의견을 표명할 기회를 줄 수 있다.

설문은 명확해진 문제나 의식적인 문제, 즉 명제화된 질문에 적합하다. 예를 들어 '사형 제도에 찬성하십니까?'를 묻고 '예, 아니오, 모르겠음'으로 응답할 때 적합하다. 또한 사람들에게 A와 B라는 두 가지 디자인 안을 제시한 뒤 A 안이 69.7%, B 안이 29.5%라는 결과에 따라 A 안을 채택하는 경우처럼, 얼마나 많은 사람이 그 의견에 동의하는지를 알아보려 할 때 적당하다.

그러나 '당신은 긴장될 때 어떤 행동을 하십니까?'나 '파일 공유는 어떻게 하십니까?'와 같은 질문은 설문에 적합하지 않다. 열린 의문문일 경우 설문 응답자 본인도 정확히 알지 못하거나 행동의 선택지가 다양할 수 있기 때문이다. 때로는 응답자가 답변을 꺼리거나 성실하게 답변하지 않을 가능성도 있다. 이를 해결하기 위해 파일 공유 방법의 선택지를 제시하면 좋지만, 사용자의 생생하고 독특한 사용 경험은 파악할 수 없거나 선택지가 편중되는 문제가 생길 수 있다.

이렇듯 설문은 객관성이라는 강점이 있지만, 생생함과 유연함이 결여되어 탐색적 연구 단계에서는 부적합하다는 단점이 있다. 따라서 설문지를 배포하기 이전에 연구 모형이 수립되어야 하고, 어떤 통계 방법을 적용할 것인지 미리 계획되어야 한다.

설문의 종류

설문은 전달 방식과 경로에 따라 온라인(인터넷) 조사인지 오프라인(종이) 조사인지, 또 대면인지 비대면인지에 따라 종류가 나뉜다. 종이 설문은 배포와 수거가 불편하지만, 대면으로 진행되므로 성실한 응답을 기대하거나 촉진할 수 있다. 조사자가 확보된다면 태블릿PC를 이용한 대면 조사도 효과적이다. 그러나 오늘날 거의 모든 설문 조사는 배포와 수거가 용이하고 응답 결과의 입력이 용이한 비대면 온라인 설문 조사 방식으로 이루어진다. 하지만 구글폼 Google Forms 이나 서베이몽키 SurveyMonkey 같은 비대면 온라인 설문 조사로는 응답 불성실과 같은 비표본 오차가 생기기 쉽다는 점도 고려해야 한다.

설문지 제작

설문 조사는 설문 문항의 개발에서 시작하는데, 그에 앞서 설문이 적합한 연구 방법인지 검토해야 한다. 의식적이고, 공개에 부담 없는 질문일수록 설문에 적합하다. '재택근무와 사무실 근무 중 무엇을 선호합니까?' '온라인 쇼핑으로 주로 구매하는 상품을 선택해 주세요.'는 설문으로 조사할 수 있지만, '당신은 당황했을 때 머리를 긁적입니까?'와 같은 질문은 응답자가 의식하거나 기억해서 답변하기 적합하지 않기 때문에, 설문보다 관찰이나 실험 조사가 적합하다. 또 '당신은 보이스피싱을 당한 적이 있습니까?'와 같이 공개하기 부담스러운 질문도 그다지 적합하지 않다. 만약 이런 질문을 꼭 해야 한다면 간접적인 질문으로 전환하거나 설문 응답에 대한 보상을 충분히 제공해야 한다.

설문 문항을 개발할 때는 새롭게 질문을 만들어야 할 수도 있지만, 기존의 적합한 설문을 찾아서 적용하는 것도 나쁘지 않다. 이미 개발된 설문, 즉 검증된 측정 도구를 활용하는 것은 현명한 방법이다. 좋은 설문을 개발하기 위해서는 반복적인 작업이 필요하다. 여러 문항을 만들어서 예비 설문 조사를 진행하면서 문항을 가다듬거나, 요인 분석을 실시해 부적합한 문항을 제거하거나 솎아낼 필요도 있다.

설문 조사를 진행할 때 변수와 문항은 일치시켜야 한다. 연구 모형상 변수가 있지만 설문 문항으로 구체화되지 않는다면, 그 변수는 다뤄질 수 없다. 적절한 분량을 유지하는 것도 매우 중요하다. 궁금한 점이 많다고 설문 문항을 무절제하게 많이 만들다 보면 응답자의 집중력이 떨어지고, 그

결과 설문 응답의 질이 떨어진다. 또한 설문 응답에 걸리는 시간이 최대 30분을 넘지 않도록 유의한다. 설문 문항을 잔뜩 만들어서 이것저것 물어보는 것보다 통계분석 단계에서 다각도로 분석할 수 있도록 설계하는 것이 중요하다. 설문을 만들 때는 '내가 응답자라면 답변하고 싶은지, 혹은 답변할 수 있을지'를 냉정하게 고려해야 한다. 질문 형식은 인터뷰와는 반대로 개방형 질문보다 폐쇄형 질문이 바람직하다. 설문 조사에서 서술형 응답을 얻기 위한 개방형 질문을 하면 안 되는 것은 아니지만, 대규모 설문에서 서술형 응답을 제대로 처리하기는 어렵다. 응답은 선택형과 등급형으로 만드는 것이 통계 처리에 유리한데, 선택형은 명목 변수가, 등급형은 등간 변수나 비율 변수가 될 가능성이 높다.

설문 조사에서 문항은 명확하고 짧은 질문 형식이어야 한다. 한 번에 한 가지씩 질문하고 다른 것을 하나의 질문에 섞어 넣으면 안 된다. '저희 고객 서비스와 전화 응대를 어떻게 평가하시겠습니까?'가 아니라 '저희 고객 서비스를 어떻게 평가하십니까?' 혹은 '저희 전화 응대를 어떻게 평가하십니까?'로 나눠서 질문한다.

또한 설문 문항은 쉽고 친숙하며 편견 없는 용어를 사용해야 한다. 문항에 의견이나 필요하지 않은 부가 정보를 삽입하면 응답에 영향을 미쳐 결과를 왜곡할 수 있다. '이 정책은 10명의 유명 학자에 의해 제안되었습니다. 당신은 이 정책이 적절하다고 생각하십니까?'라고 묻는 것보다 '당신은 이 정책이 적절하다고 생각하십니까?'라고 묻는 것이 바람직하다. 질문은 약간의 뉘앙스에도 영향을 받을 수 있기 때문에 중립적인 질문을 만드는 것은 중요하다.

설문을 구성할 때 동일한 질문은 특별한 목적, 예를 들어 응답의 일관성을 파악하려는 의도가 없는 한 중복하지 않아야 한다. 문항은 상호 관련성을 고려해 배치하는 것이 좋고, 동일한 유형의 질문은 모아놓는 것이 좋다. 문항의 배치 순서는 일반적으로 개요와 취지를 설문의 맨 앞에 두고, 흥미롭고 중요한 문항을 앞에, 어려운 문항을 가운데, 심각하거나 민감한 문항을 뒤에 두는 것이 좋다. 설문을 진행해 가면서 생각이 심화하기 때문이다. 인구통계학적 문항은 가급적 맨 뒤에 두는 것이 좋다. 인적 사항을 앞에 넣으면 솔직한 응답에 저항감이 생길 수 있다.

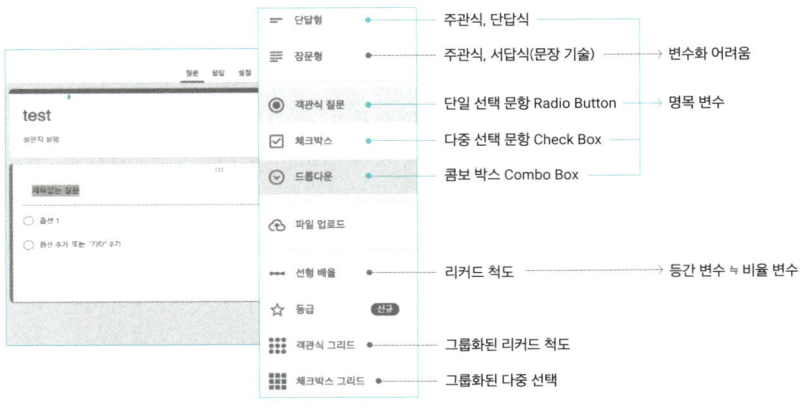

그림 2.42 → 구글폼 설문 문항의 응답 유형

온라인 설문 도구의 응답 유형

설문 문항의 유형을 구글폼을 중심으로 살펴보자. 단답형 또는 주관식 문항은 출생 연도와 같이 응답자에 따른 기재 방식의 차이가 없거나 적은 질문에 적당하고, 장문형 또는 서술식 문항은 앞서 설명한 바와 같이 대규모 설문 조사에서는 최소화하는 것이 좋다. 객관식 질문 또는 택일 문항은 몇 개의 선택지를 제공하는데, 이때 응답이 한 개의 선택지에 쏠리지 않게 해야 한다. 체크박스 또는 다중 선택 문항을 만들 때는 응답자가 주어진 선택지 모두를 선택하지 않도록 만드는 것이 좋다. 선택지 개수를 제한하는 것도 좋은 방법이다. 직선 단계 또는 리커트 척도 Likert Scale 는 5단계, 7단계 등간 척도이다. 리커트 척도는 문항 작성에 따라 '매우 좋다-매우 좋지 않다'와 같은 단극 척도와 '직선적이다-곡선적이다'와 같은 쌍극 척도로 나뉜다. 리커트 척도 문항을 만들 때 언어의 느낌상 한쪽에 편중되지 않도록 유의해야 한다. 예를 들어 '혼잡하다 혹은-심플하다'와 '혼잡하다 혹은-단순하다'에 대한 응답은 '심플하다'가 '단순하다'보다 긍정적인 뉘앙스를 갖고 있기 때문에 결과가 다를 수 있다.

⟩ 2 통계에 대한 이해

설문을 한다면 통계분석은 필수적인 절차이다. 설문은 UX 리서치의 중요한 부분인 만큼 통계에 대해서도 잘 이해해야 한다. 통계학Statistics은 국가를 의미하는 'state'와 산술을 의미하는 'arithmetic'의 조합어로, 국가 산술이라는 의미에서 출발했다. 즉 통계는 국가를 통치하기 위해 세금을 걷기 위한 인구조사에서 비롯된 학문이다. 통계학은 독자적인 학문이기도 하지만, 모든 학문의 연구 방법으로 채택될 만큼 보편적 지식이기도 하다. 오늘날 통계는 데이터 마이닝Data Mining과 빅데이터Big Data와도 연결되며, 딥러닝Deep Learning의 중요한 토대가 된다.

통계는 일상생활에서 자주 접할 수 있다. 지지 정당이나 후보자 선호도를 묻는 여론조사와 같이 사람들의 의견을 파악하기 위한 수단이나 시청률 조사와 같이 행동을 파악하기 위한 수단, 모니터 불량률 조사와 같이 품질을 측정하는 수단으로도 활용된다. 디자인에서도 통계를 잘 이용하면 리서치를 더욱 잘 정리하거나 요약할 수 있고, 설득력 있게 전달할 수 있다. 통계는 모든 학문 분야가 이용하는 가장 보편적이고 객관적인 방법이기 때문이다. UX 리서치에서는 정성 조사가 중심이 되지만 정량 조사도 존재하며, 정성 조사라고 하더라도 정량적 방법으로 가공하면 정성적인 결론 이상의 것을 끌어낼 수 있다.

통계 기초

통계의 기초 개념을 살펴보자. 통계는 조사하고자 하는 전체 집단의 일부를 선별해 조사함으로써 전체 집단을 파악하는 방법이다. 여기서 추론의 대상이 되는 전체 집단이 모집단Population이고, 모집단에서 추출한 일군의

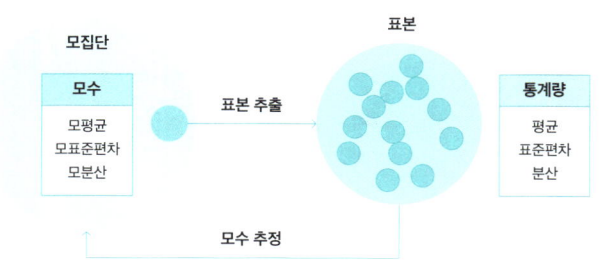

그림 2.43 → 모집단과 표본 추출의 개념

대상이 표본Sample이며, 표본을 얻는 과정과 방식이 표집Sampling이다. 그렇다면 전체 집단인 모집단을 조사하면 정확할 텐데, 왜 표본을 조사해야 하는지 의문이 들 수 있다. 모집단 전체를 조사하면, 즉 전수조사를 하면 정확한 진릿값을 알 수 있다. 그러나 그러기에는 비용이 많이 든다. 가령 대한민국 성인 남성의 평균 키를 알아보기 위해 전수조사한다면 약 2,000만 명 정도를 조사해야 하는데, 이는 어마어마한 행정력을 소요한다. 반면 표본 설계를 잘하면 1,000명 정도만 조사해도 모평균에 거의 일치하는 평균 키를 파악할 수 있다. 이런 이유로 통계학에서 표본조사를 하는 것이다. 통계에서는 표본조사가 당연한 전제이므로 이후에 설명할 용어에는 '표본'이라는 말은 생략한다.

표본의 크기(표본 수)는 통계에서 N으로 표기하는데, 최소한 30개 이상의 규모가 되어야 한다. 30개 이상의 자료는 정규성을 가질 수 있지만, 그 이하의 자료는 정규성을 갖고 있지 않아 모수 통계를 적용할 수 없다.

표집 방법

통계는 표본조사를 전제로 하는 만큼 표집을 정확히 하는 것은 매우 중요하다. 표집 방법은 크게 확률적 표집Probability Sampling 방법과 비확률적 표집Non-probability Sampling 방법으로 나뉜다. 확률적 표집 방법에는 난수표를 이용하거나 제비뽑기와 같은 단순 무선표집Simple Random Sampling과 층화표집Stratified Sampling, 군집표집Cluster Sampling이 있다. 비확률적 표집 방법에는 눈 굴리기Snow-ball 방식처럼 한 명 한 명 늘려나가는 편의표집Convenience Sampling, 일정한 비율을 토대로 선발하는 할당표집Quota Sampling, 연구자가 적합한 정보를 줄 수 있다고 생각하는 대상자를 결정하는 의도표집Purpose Sampling이 있다. 표 2.11처럼 사용성 테스트에서 연령과 제품의 사용 경험이 영향을 미칠 것으로 생각하고 표집했다면 할당표집

		사용 경험			
		있음	타사-있음	없음	합계
연령	20대	10	10	10	30
	30-40대	10	10	10	30
	50대 이상	10	10	10	30
	합계	30	30	30	90

표 2.11 → 사용성 테스트에서의 참가자 표집 프로파일

방식에 해당한다.

몇 가지 질문을 예시로 들어 표집 방법이 타당한지 아닌지를 OX로 답하고, 그 이유가 무엇인지 생각하며 표집에 대해 이해해 보자.

- 질문 1: 지지 정당을 파악하기 위해 연령, 지역, 소득수준, 성별을 고려해 50명에게 설문 조사를 실시했다.
 답: X다. 이렇게 여러 변수를 고려하는 것은 타당하지만, 이럴 경우 샘플 수가 50명을 훌쩍 넘어서게 된다. 따라서 50명은 타당하지 않다.

- 질문 2: 달력 애플리케이션의 사용성 문제점을 확인하기 위해 성별과 소득수준에 따른 균등 분할 방식으로 30명에게 사용성 평가를 진행했다.
 답: X다. 소득수준이 애플리케이션의 사용성에 영향을 미칠 가능성은 매우 낮으므로 고려하지 않거나 다른 변수를 고려하는 것이 좋다.

- 질문 3: 구제역 역학조사를 위해 발병 농가 주위 10km 이내의 모든 사육 두수를 대상으로 전수조사했다.
 답: O다. 역학조사 실시 목적은 모수 추정이 아니라 감염 여부의 확인과 확산 방지이므로 일정한 범위 내에서의 전수조사가 적합하다.

- 질문 4: 2024년형 제네시스의 안전성 검사를 위해 전 차량을 대상으로 충돌 테스트를 실시했다.
 답: X다. 전수조사를 하고 나면 판매할 수 있는 차가 남지 않는다.

- 질문 5: 아동공원의 만족도를 이루는 원인을 탐색적 수준에서 조사하기 위해 공원에서 노는 아동을 대상으로 무작위적 눈 굴리기 방식으로 12명을 설문 조사했다.
 답: O에 가깝다. 그러나 원인에 대한 탐색적 조사라면 설문보다 관찰이나 인터뷰가 더 적합하다.

데이터와 척도

통계 처리를 위해서는 데이터의 성격을 잘 이해해야 한다. 데이터는 크게 범주형 데이터와 수치형 데이터로 나뉘는데, 범주형 데이터에는 명목(명명) 데이터가 있다. 수치형 데이터는 이산형 데이터와 연속형 데이터로 나뉘고, 이산형 데이터에는 순서 데이터와 간격(등간) 데이터가 있고, 연속형 데이터에는 비율(비례) 데이터가 있다. 다시 말해 통계 처리를 위한 데이터는 명목(명명) 데이터, 순서 데이터, 간격(등간) 데이터, 비율(비례) 데이터의 네 가지로 나뉜다.

명목(명명) 데이터 Nominal Data는 성별이나 직업을 '남자 1, 여자 2' 혹은 '회사원 1, 자영업 2, 전문직 3'과 같이 개념을 숫자로 표현한 것이다. 순서(서열) 데이터 Ordinal Data는 1등, 2등, 3등과 같이 순서를 나타낸다. 만족도 설문 조사에서 '매우 좋음, 좋음, 보통, 나쁨'이 이에 해당한다. 간격(등간) 데이터 Interval Data는 '매우 동의한다'부터 '전혀 동의하지 않는다'까지를 다섯 단계 또는 일곱 단계로 나누는 것으로, 일상적으로 가장 많이 접하는 데이터 형식이다. '친근한-격식 있는'과 같은 SD법 Semantic Differential (의미 분석법) 척도도 간격 데이터에 해당한다. 비율(비례) 데이터 Ratio Data는 '0' 값이 존재하며 측정이 가능한 데이터를 가리킨다. 100점 만점의 시험 점수나 사용성 테스트의 수행 시간이 여기에 해당한다. 일반적으로 순서 데이터는 거의 사용하지 않으며, 간격 데이터와 비율 데이터는 통계 방법에서는 구별하지 않고 사용하므로, 실제 통계 처리에서 사용하는 데이터는 명목과 비율(간격) 데이터로 다뤄진다고 할 수 있다.

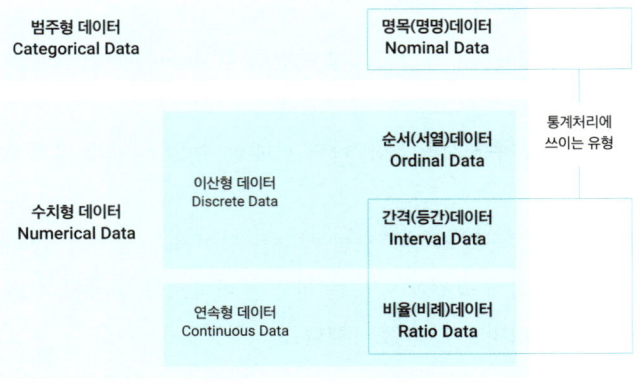

그림 2.44 → 데이터의 유형

데이터 유형을 더 깊이 있게 이해하기 위해 몇 가지 예를 들어보자. 키와 몸무게는 비율 데이터이지만, 이 둘의 조합으로 나오는 과체중이나 저체중의 비만 정도는 명목 데이터가 된다. 그리고 이를 5점 척도로 나누면 간격 데이터가 된다. 특기나 취미, OECD 가입국 명단은 명목 데이터, 38.5°C라는 온도나 3.54라는 학점, 300만 원이라는 통장의 잔고는 비율 데이터로 다루면 된다.

또 48세라는 비율 데이터는 40대라는 명목 데이터로, 시험 점수 83점은 B학점이라는 명목 데이터로 각각 변경할 수 있다. 그런데 명목 데이터에서 비율 데이터로의 변경은 불가능하다. 따라서 필요하다면 설문 문항을 설계할 때부터 비율 변수로 응답받는 것이 유리하다. 일반적으로 통계 처리에서는 명목(명명) 데이터와 간격(등간) 데이터, 비율(비례) 데이터를 주로 사용한다.

그래프와 다이어그램

통계 결과가 얻어지면 그 결과를 표로 나타낼 수도 있지만, 전달력을 높이기 위해 그래프로 나타내는 경우가 많다. 그래프에는 막대그래프, 선 그래프, 파이 그래프, 산포도 Scatter Plot, 레이더 차트 Radar Chart, 누적 막대그래프 등이 있다. 막대그래프는 양을, 선 그래프는 추세의 변화를, 파이 그래

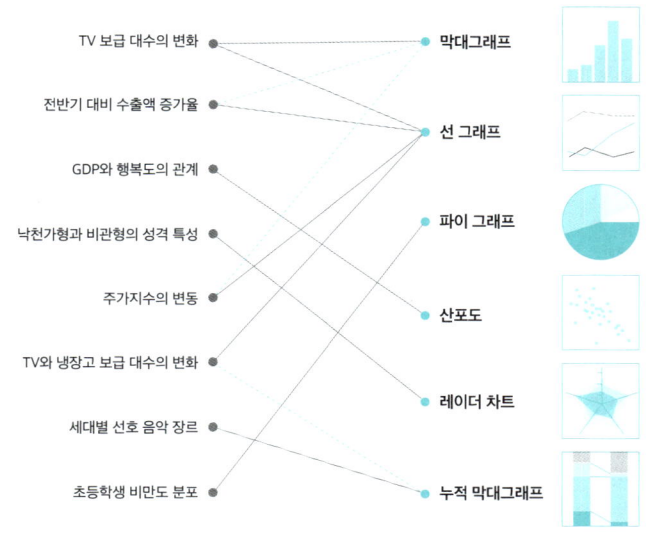

그림 2.45 → 데이터에 적합한 그래프 유형

프는 점유율을 나타내기에 적합하다. 산포도(또는 산점도)는 두 개의 값을 2차원 공간에 나타낸 것으로 두 변수의 관계를 나타내기에 효과적이고, 레이더 차트는 여러 변수로 만들어진 패턴을 표현하기에 효과적이며, 누적 막대그래프는 점유율의 추세 변화를 보여주는 데 효과적이다. 예를 들어 TV 보급 대수는 막대그래프로, 주가지수의 변동은 선 그래프로, 초등학생 비만도 분포는 파이 그래프로, GDP와 행복도의 관계는 산포도로, 낙천가형과 비관형의 성격 특성은 레이더 차트로, 세대별 선호 음악 장르는 누적 막대그래프로 나타낸다.

3 통계의 분석 방법

통계는 크게 기술통계Descriptive Statistics와 추론통계Inferential Statistics로 나눌 수 있다. 기술통계는 자료의 정리, 표현, 요약, 해석 등을 통해 자료의 특성을 규명하는 통계적 방법으로, 평균과 표준편차, 수많은 변수를 몇 가지로 묶어주는 요인분석(인자분석), 이렇게 묶인 변수들로 반복 측정을 했을 때 동일한 값을 얻어낼 수 있는지를 확인하는 신뢰도 분석, 군집분석 등이 포함된다.

 추론통계는 통계치가 맞는지 틀리는지, 즉 표본 값이 모 값과 일치하는지를 확인하는 통계 방법으로, 추정Estimation 또는 가설검정Testing Hypothesis이라고도 한다. 평균의 차이가 유의한 정도인지를 판단하는

기술통계학	추론통계	
	모수통계학 Parametric statistics	비모수통계학 Non-parametric statistics
	비율 척도/등간 척도 표본수가 충분할 때 자료가 정규분포를 이룰 때	명명 척도/서열 척도 표본수가 적을 때 자료가 정규분포가 아닐 때
빈도 분석 교차 분석 신뢰도 분석 요인분석 군집분석 다차원 척도법 컨조인트 분석	평균 검증 ANOVA MANOVA 상관분석 회귀분석	카이검정 Kolmogorov-Smirnov검증 Mann-Whitney U 검증 Kruskal-Wallis 검증 Wilcoxon 부호-서열 검증 Friedman 검증 Kendall 검증

표 2.12 → 통계의 분류

T-test와 분산분석이 이에 속한다. 또 두 변수 간의 관련성을 파악하는 상관분석, 하나의 변수가 나머지 다른 변수들과 선형적 관계를 맺는지의 여부를 분석하는 회귀분석도 추론통계에 속하며, 교차분석의 기대 빈도 대비 관측 빈도가 유의하게 차이가 나는지를 판단하는 카이제곱검정도 추론통계의 일종이다.

평균과 표준편차

평균과 표준편차는 가장 기본적인 기술통계이다. 평균 Mean은 M으로 표기하는데, 특별한 경우가 아니라면 표본 평균을 의미한다. 중앙값(중위수, 중간값)은 측정된 값 중 한가운데에 있는 값, 즉 50% 위치의 값을 말한다. 만약 표본 수가 짝수라면 가운데 두 개 값의 평균값을 낸다. 사분위수는 측정된 값 중 각각 25%, 50%, 75% 위치의 값을 말한다. 50%의 사분위수는 중앙값과 동일하다. 최빈값은 측정된 값 중 가장 많이 관측된 값을 말한다. 분산과 표준편차는 관측값이 얼마나 들쭉날쭉한지를 나타내는 수치이다. 분산은 표준편차의 제곱이므로, 분산을 알면 표준편차를, 표준편차를 알면 분산을 구할 수 있다.

그림 2.46을 보면 집단 1과 집단 2의 평균은 동일하지만, 평균과 표집 값 사이의 거리는 집단 1에 비해 집단 2가 더 길다는 것을 알 수 있다. 이 경우 집단 2가 집단 1에 비해 관측값의 차이가 크고 표준편차가 크다고 할 수 있다. 평균과 표준편차를 아는 것만으로도 표본의 대략적인 특성을 알 수 있다. SPSS 같은 전문 통계분석 프로그램 패키지가 있으면 좋지만, 엑셀에서도 간단한 함수로 여러 기술통계 수치를 계산할 수 있다. 함숫값은 평균은 = average(), 중앙값은 = median(), 제1 사분위수는 = quartile(array,1), 제3 사분위수는 = quartile(array,3), 최빈값은 = mode(), 표준편차는 = stdev(), 분산은 = var()으로 나타낸다. 그 외에 측정값 중에서 가장 큰 값인 최댓값인 = max(), 가장 작은 값인 최솟값 = min(), 합계 = sum(), 표본 수 N. = count()도 엑셀 함수로 구할 수 있다.

그림 2.46 → 평균은 동일하지만 표준편차는 상이한 두 집단

다음의 간단한 질문으로 평균, 표준편차, 중앙값 등에 대한 이해가 충분한지 알아보자.

- 질문 1: 평균값은 측정된 견본에 반드시 동일한 측정치가 들어 있다.
 답: X다. 5점 척도 문항에서 측정값은 정수이지만, 평균은 소수인 경우가 대부분이다.

- 질문 2: 합계를 표본 수로 나눈 것이 평균이다.
 답: O다.

- 질문 3: 중앙값은 측정된 견본에 반드시 동일한 측정치가 들어 있다.
 답: X다. 표본 수가 짝수라면 가운데 두 수의 평균을 내야 하고, 그럴 경우 동일한 측정치가 들어 있지 않을 수 있다.

- 질문 4: 평균과 중앙값, 최빈값은 항상 일치한다.
 답: X다. 측정치가 완벽한 정규분포를 이룰 경우에만 평균, 중앙값, 최빈도가 일치하는데, 그렇게 된다는 보장은 없다.

- 질문 5: 중앙값과 제2 사분위수는 동일하다.
 답: O다.

- 질문 6: 어떤 반의 성적 차이가 크다면 성적의 표준편차는 작다.
 답: X다. 측정값의 차이가 크다면 표준편차는 커진다.

정규분포곡선

측정한 데이터가 수치형 데이터일 때, 즉 등간 변수이거나 비율 변수라면 이를 다루기 위해 정규분포를 잘 이해할 필요가 있다. 정규분포곡선 Normal Distribution Curve 은 종형 곡선 Bell Curve 또는 가우스 분포 Gaussian Distribution라고도 불리는데, 어떤 측정에서 표본이 충분히 많아지면 평균, 중앙값, 최빈값이 일치하며, 가운데가 솟아 있고 좌우 끝은 완만하게 내려가는 좌우대칭 형상을 띠는 것을 말한다. 통계학에서는 대부분의 측정에서 표본이 충분히 많아지면 정규분포에 가까워진다고 하며, 키, 몸무게 등

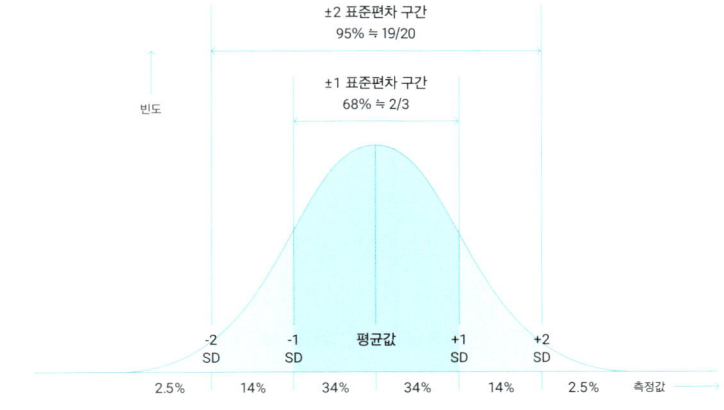

그림 2.47 → 정규분포곡선과 표준편차 구간

거의 모든 분야에서 반복적으로 확인된다고 한다. 그러나 모든 통계가 정규분포를 이루는 것은 아니다. 예를 들어 경제학자 얀 펜 Jan Pen의 펜스 퍼레이드 Pen's Parade는 소득 분포를 키로 나타낸 그래프인데, 그래프의 왼쪽 끝에는 보일락말락 한 크기의 키 작은 사람들 Dwarfs이 나오다가 오른쪽 끝의 사람은 점점 커져서 결국은 거인의 구두가 나타난다. 여기에서 평균은 중앙값보다 훨씬 오른쪽에 위치하는데, 소수의 거인이 평균 키를 끌어올리고 있다. 이런 표본은 좌우가 대칭되는 정규분포를 벗어난다.

통계학에 따르면 어떤 측정에서 표본이 정규분포를 이루면, 전체 표본 중 약 3분의 2인 68%의 표본은 ±1 표준편차 구간에, 약 20분의 19인 95%의 표본은 ±2 표준편차 구간에, 약 100분의 99인 99%의 표본은 ±3 표준편차 구간에 위치한다. 따라서 정규분포를 이룬다는 전제하에 평균과 표준편차를 안다면 표본의 대략적인 특징을 파악할 수 있다.

또한 관측치가 치우친 정도를 나타내는 왜도 Skew와 관측치가 흩어진 정도를 나타내는 첨도 Kurtosis를 알면, 표본의 특징을 더욱 정확히 파악할 수 있다. 평균이 동일해도 표준편차가 크면 첨도는 낮아지고, 표준편차가 작아지면 첨도는 높아진다.

신뢰 구간과 표본 오차

신뢰 수준 Confidence Level 또는 신뢰 구간 Cconfidence Interval은 표본조사가 전수조사, 즉 진릿값과 얼마나 많이 일치하는지를 나타내는 지표로 통상

95%(0.95) 구간을 많이 쓴다. 95%는 표본조사를 20번 조사하면 그중 19번은 전수조사와 일치한다는 의미이다. 따라서 신뢰 수준이 높아질수록 신뢰할 수 있는 표본조사가 된다. 그러나 신뢰 수준을 99% 수준, 99.9% 수준까지 올리는 것은 막대한 수의 표본이 필요하기 때문에 사회과학에서는 통상 95% 수준을 적용한다.

표본 오차 Sampling Error 는 표본 값이 모 값과 얼마나 차이가 날지 나타내는 지표로, 표본 값이 모 값보다 크게도 적게도 나타날 수 있으므로 ±로 나타낸다. 선거철이면 '두 후보가 오차 범위 내에서 접전을 벌이고 있다.'는 식의 보도를 듣는데, 이때의 오차 범위가 바로 표본 오차를 의미한다.

표본 오차와 달리, 비표본 오차 Non-sampling Error 는 설문지 구성 방식에 오류가 있거나, 조사원의 실수로 응답자의 답변 내용에 대한 파악이 잘못되었거나, 조사 결과를 옮겨 적는 과정에서 오기하거나, 분석 단계에서 부적합한 통계 방법을 적용하는 등의 이유로 발생하는 오차를 말한다.

유의 확률

추론통계에서는 통계 결과가 의미 있는지 없는지를 판단하는 기준으로 유의 확률이라는 개념을 쓴다. 유의 확률 Significance Probability, p-value 은 표본 값이 모 값과 일치한다고 볼 수 있는지 아닌지를 판단하는 확률적 지수인데, 통계에는 반드시 유의 확률이 표기되어야 하며, 유의하지 않은 통계치는 채택하지 않아야 한다. 유의 확률이 0.05 이하면 95% 수준에서 유의하다고 한다. 이는 통계를 20번 진행하면 그중 1번은 틀리지만, 나머지 19번은 맞는다(모집단 전체를 조사한 것과 일치한다는 의미)는 것을 의미한다. 통계에서는 보통 *(아스터리스크)로 표시하며, 사회과학적 연구에서 기준으로 삼는다. 유의 확률이 0.01 이하면 99% 수준에서 유의하다고 하며, 확률적으로 100번 중 99번은 맞는다는 것을 의미한다. 보통 **로 표시하며 자연과학이나 공학에서 기준으로 삼는다. 유의 확률이 0.05-0.1 사이인 경우는 통계적으로 유의한 결과라고 할 수는 없으나, 유의 경향이 있다고 표현할 수 있다.

변수 유형에 따른 통계분석

변수 유형에 따라 진행할 수 있는 통계 방법이 결정되어 있다. 명목 변수로는 빈도 분석, 빈도 분석을 교차해서 진행하는 교차 분석, 교차 분석의 추

변수		기술통계 (평균, 표준편차)	빈도 분석	교차 분석	카이검정	T-test (분산 분석)	상관분석	회귀분석	요인분석	신뢰도 분석
명목 변수	남/여 직장인/학생		●	●	●		△	△		
등간 변수	5점 리커트 척도	●	△	△	△	●	●	●	●	●
비율 변수	43.3초 86점 등	●				●	●	●	●	●

표 2.13 → 변수 유형에 따른 적용 가능한 통계분석 방법

론통계인 카이검정을 진행할 수 있다. 비율 변수로는 평균과 표준편차, 평균 비교, 요인분석, 신뢰도 분석을 진행할 수 있다. 등간 변수 역시 수치형 데이터라서 비율 변수로 가능한 모든 분석을 진행할 수 있으며, 등간 변수의 선택지를 명목 변수처럼 다루면 빈도 분석을 할 수도 있다. 표 2.13은 변수에 따라 진행할 수 있는 분석 방법으로, 분석 방법에 관련된 변수의 관계를 볼 수 있다.

 통계를 디자인 리서치에 적용할 때, 문항을 잔뜩 만들어서 물어본 후 각 변수에 대한 일차원적인 통계분석만 돌리는 것은 지양해야 한다. 표 2.14는 통계분석 과정을 보여준다. 바람직한 통계분석은 설문 문항을 엄선해서 응답자에게 과도한 부담을 주지 않되, 통계 과정에서 변수를 새롭게 생성하거나 다양한 방법의 통계분석을 통해 풍부한 결과를 얻는 것이다. 그다음은 이렇게 얻어진 통계를 그대로 채택하지 않고 다듬는 것이다. 의미 없는 통계 결과는 최종 보고서에서 배제하고 개별적이고 세부적인 통계 결과를 나열식으로 보여주기보다는 이를 종합해서 큰 그림을 파악하고, 외부 자료와 대조하거나 다른 통계 결과와 비교하는 등의 해석을 통해 통계 결과를 심화하는 것이다. 최종적으로 이를 다른 사람이 봐도 이해하기 쉽게 잘 정리해서 제공하는 것이 좋다.

디자인 리서치에서의 통계

디자인 리서치 방법에서 설문은 통계와 연결되어 있으므로 결과를 분석하는 것에 그치지 않고 좋은 설문 문항을 만들어서 의미 있는 결과를 얻게 해준다. 통계분석 방법을 알면 이를 염두에 두고 연구 모형을 미리 짜고, 이를 고려해서 설문 문항을 만들 수 있다. 통계와 분석 방법을 아는 상태에서 하는 설문과 그렇지 않은 설문은 그 품질에서 많은 차이가 난다. 또한 통계를 알면 설문 외의 정성 리서치만을 진행하더라도 그 결과를 더욱 잘 활용

	바람직한 진행	바람직하지 않은 진행
설문	엄선된 설문 문항	부적합하고 과다한 설문 문항
통계	여러 방법으로 통계 실시, 변수 생성/조작	변수당 1개의 통계만 실시
심화 통계/해석	무의미한 통계 결과 제거, 개별 통계 결과 종합, 외부 자료와 대조 등	심화된 처리를 진행하지 않음
보고서 작성	핵심 결과 위주로 정리하여 간략화	초보적인 통계 결과 나열

표 2.14 → 바람직한 통계분석과 리포팅 방법

하고 가공할 수 있다. 가령 인터뷰 한 뒤 어피니티 다이어그램으로 마감하는 것에 그치지 않고, 발화를 코딩하고 이를 교차 분석하고 카이검정하면 더 신뢰할 수 있는 결론에 도달할 수 있다. 평가 단계에서도 통계에 대한 이해가 필요하다. 사용성 테스트의 결과를 가공하는 과정에서 태스크 수행 시간의 평균을 내보거나, A/B 안의 성공률을 비교하거나 수행 과정을 수치화해서 사용자 집단을 그룹화하는 등 통계 기법을 적용할 수 있다.

우리는 잘 모르는 것에 대해서 애써 무시하거나 과도하게 신봉하는 경향이 있다. 통계에 대해서도 마찬가지이다. 마케팅을 비롯한 디자인 외부 전문가와 소통하기 위해서는 통계를 알고 있는 것이 유리하다. 통계는 학문 분야 전반에 쓰이는 언어와 같다. 통계를 모르면 설문하더라도 단순한 조사만 하거나, 결과 분석을 외부 전문가에게 전적으로 의존해야 하거나, 구글폼 같은 기존 도구가 제공해 주는 막대그래프와 파이 그래프에만 만족해야 한다. 하지만 통계를 잘 이해하면 디자인 리서치 결과를 다각도로 분석할 수 있다.

> 4 연구에서 통계까지의 과정

통계분석을 위한 설문과 실험을 진행하기에 앞서 연구 설계를 먼저 해야 한다. 무엇을 알고자 하는지, 즉 연구 목적을 명확히 하고, 이를 위해 어떤 자료를 어떻게 얻어 어떤 통계 방법을 적용할 것인지에 대한 계획을 세워

야 한다. 이렇게 연구 설계가 완성되면 설문이든 실험이든 또는 관찰이든 실제적인 연구 진행 단계에 접어든다. 그리고 연구 진행을 통해 자료를 수집하고, 이렇게 얻은 자료를 통계적으로 분석해서 연구 결론을 얻는다. 통계분석에서 데이터를 입력할 때 불확실한 자료를 제외하거나 변수의 선택지(이를 수준Level이라고 한다.)를 통합할 수 있다. 그런 다음 데이터를 정리하고 요약하는 기술통계를 진행하고, 이어 가설을 검증하거나 해석하는 추론통계를 진행한다.

인과관계와 상관관계

통계의 궁극적인 목적은 변수 간의 관계를 파악해 법칙성을 발견하는 것이다. 변수 간의 관계로는 인과관계Causality와 상관관계Correlation가 있다. 인과관계는 어떤 원인에 의해 어떤 결과가 나왔는지를 의미한다. 가령 규칙적인 운동으로 체중이 감소했다면, 규칙적인 운동은 원인 또는 독립변수Independent Variable, 체중 감소는 결과 또는 종속변수Dependent Variable라고 볼 수 있다. 규칙적인 운동으로 혈압이 감소했다면 또 다른 인과관계라고 할 수 있다. 인과관계는 하나의 원인으로 두 개 이상의 결과가 나올 수 있다. 그런데 만약 갑작스러운 질병이 생기거나 기아 사태가 발생해 음식을 제대로 먹지 못해 체중이 감소할 수도 있는데, 이 경우 체중 감소의 독립변수라

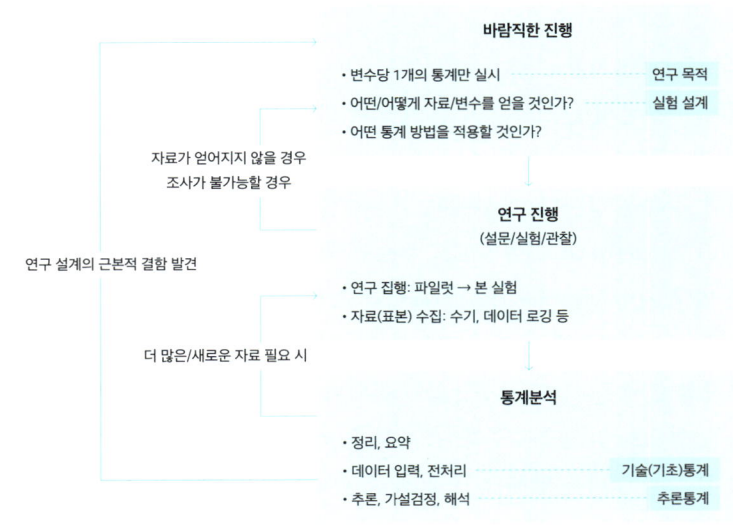

그림 2.48 → 연구 설계부터 통계분석까지의 진행 과정

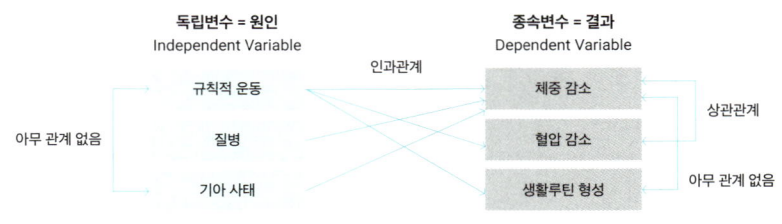

그림 2.49 → 인과관계와 상관관계

고 할 수 있다. 이렇게 인과관계는 하나의 결과에 여러 원인이 있을 수 있다.

혈압 감소와 체중 감소는 하나의 원인에서 파생된 것이어서 둘 사이에는 상관관계가 있다. 이때 하나가 늘면 나머지 하나도 늘어나는 정Positive의 상관관계일 수도 있고, 반대로 나머지는 줄어드는 부Negative의 상관관계일 수도 있다. 혈압 감소와 체중 감소는 정의 상관관계일 가능성이 높다. 동일한 독립변수에서 파생된 종속변수라 해도 항상 상관관계에 있는 것은 아니다.(그림 2.49) 또 규칙적인 운동이나 기아 사태처럼 종속변수의 원인이 되는 독립변수라 하더라도 항상 상관관계에 있는 것이 아니다.

두 변수 간의 관계가 인과관계인지 상관관계인지를 판단하는 것은 어렵다. 인과관계로 보이지만 사실은 공통의 독립변수에 의해 결정되는 두 종속변수 간의 상관관계일 수 있고, 상관관계로 보이지만 양자 간에는 시간적인 선후가 있어서 인과관계로 해석해야 하는 것도 있다.

귀무가설과 대립 가설

통계학적 결론의 근거를 갖추는 방법에 대해 알아보자. 통계에서는 이를 '가설 검증'이라고 한다. 가설은 아직 정설로 인정되지는 않았지만, 증명해볼만한 추측을 말한다. 가설에는 귀무가설과 대립 가설이 있다. 귀무가설은 영가설Null Hypothesis이라고도 부르는데, 새롭지 않은 주장이다. 대립 가설은 연구 가설Alternative Hypothesis이라고 부르는데, 궁극적으로 주장하고자 하는 가설, 새롭게 증명하고자 하는 가설을 말한다. 통계학에서는 먼저 귀무가설을 세우고, 이 귀무가설이 틀렸다는 것을 입증한 뒤 대립 가설이 맞다는 식으로 가설을 검증한다. 예를 들어 400g으로 표시된 A사의 통조림이 있는데, 소비자 단체가 그 실제 중량이 사실은 400g보다 작다는 것을 고발하려고 한다. 이때 '통조림 무게는 400g보다 크거나 같다.'는 귀무가설을 세우고, 그렇지 않다는 것을 연구로 입증해 귀무가설을 기각하고 'A사

통조림 무게는 400g보다 작다.'는 대립 가설을 채택하는 과정을 거친다.

곧바로 대립 가설을 주장하면 될 텐데, 왜 이렇게 복잡한 과정을 거쳐서 주장을 펼쳐야 할까? 그 이유는 통계는 보수적인 태도, 돌다리도 두드려보고 건너는 식의 안전한 태도를 취하기 때문이다. 표 2.15는 통계의 1종 오류와 2종 오류를 나타낸다. 새로운 앱 화면을 디자인한 후, 기존 디자인보다 개선된 디자인이 전환율을 높인다는 것을 확인하고자 한 것이다. 여기서 귀무가설은 '개선안이 기존 안보다 더 우수할 게 없다.'이고, 대립 가설은 '개선안이 기존 안보다 더 우수하다.'이다. 그런데 진실로 개선안이 더 좋을 수도 있지만(대립 가설 참), 진실로 기존 안이 더 좋을 수도 있다(귀무가설 참). 또 연구 결론은 '기존 안이 좋다.' 또는 '개선안이 좋다.'로 나올 수 있다. 이를 종합해 보면 표 2.15처럼 네 가지 경우가 나오는데, 참(양성)이라는 성공적인 결론을 도출해 낼 수도 있고, 참(음성)이라는 안타까운 결론을 도출해 낼 수도 있다. 여기서 문제는 '기존 안이 더 좋은데도 개선안이 더 좋다고 판단된다.'는 1종 오류와 '개선안이 더 좋은데도 인정받지 못한다.'는 2종 오류이다. 통계학에서는 이 두 가지 오류 중에 1종 오류가 더 심각한 오류라고 보는데, 이를 피하기 위해서 귀무가설을 펼치다가 폐기(기각)하고, 대립 가설을 주장하는 식의 우회로를 거친다.

통계에서의 이런 오류는 법학에서 도둑을 못 잡더라도(2종 오류) 선량한 시민이 처벌받는 것(1종 오류)을 막아야 한다는 태도나, 의학에서 신약의 효과를 입증하지 못하더라도(2종 오류) 부작용을 낳는 신약이 시중에 나오는 것(1종 오류)을 막아야 한다는 태도와 유사하다. 귀무가설과 대립 가설, 1종 오류와 2종 오류를 잘 이해하는 것은 매우 어려운 일이다. UX·UI 디자인 프로젝트에서 이런 정도의 본격적인 가설을 세울 필요는 없지만, 통계에서의 개념이 무엇인지 알아두면 UX·UI 디자인을 위한 더 정확한 내용을 이해할 수 있다.

		진실	
		기존 안이 좋음(귀무가설 참)	개선안이 좋음(대립 가설 참)
연구 결론	기존 안이 좋다고 판정	참(음성) - 안타까운 결론 True negative	2종 오류 개선안이 더 좋은데도 인정받지 못함
	개선안이 좋다고 판정	1종 오류 기존 안이 더 좋은데도 개선안이 더 좋다고 판단됨	참(양성) - 성공적인 결론 True Positive

표 2.15 → 1종 오류와 2종 오류

6장
데이터 기반 리서치

빅데이터 분석, 인공지능 기술의 발전과 더불어 디자인 분야에서도 데이터에 관한 관심이 늘고 있다. 그러나 UX·UI 디자인 분야에서 데이터의 중요성은 갑작스러운 일이 아니다. 주관적 감각에 의해 디자인하지 않는 한, 수많은 정량적 정성적 데이터에 기반해서 디자인 결정을 내려야 한다. 이를 위해 데이터의 중요성은 무엇이고, 데이터를 기반한 조사 방법으로 어떤 것들이 있는지, 또한 데이터 과학의 영역과 프로세스는 무엇이며, 데이터 드리븐 디자인은 무엇인지에 대해 알아본다. 그리고 이를 토대로 데이터를 디자인에 활용하는 여러 방법을 살펴본다. 데이터 기반 리서치를 본격적으로 이해하려면 더 깊은 학습이 필요하겠지만, 더 중요한 것은 데이터를 이해하고 다루려고 하는 마인드셋이다.

〉 1 데이터 기반의 디자인

근래 들어 데이터 마이닝이나 빅데이터와 더불어 숫자 데이터의 가치가 부각되고 있다. 디자인 리서치 진행에서 숫자 데이터가 점차 중요해지고 있는 것이다. 정성 리서치만 진행하던 것에서 정성 리서치와 정량 리서치를 종합하는 혼합 연구 방법 Triangulation Design이 선호되고 있다. 정성 데이터는 인간의 감정, 동기, 맥락을 파악하기에 좋고 정량 데이터는 객관적인 데다 신뢰할 수 있고 대규모의 데이터를 자동으로 처리할 수 있어서, 두 리서치를 종합하면 더욱 우수한 통찰을 얻을 수 있다.

UX 리서치에서 정량적 데이터를 활용하게 된 것은 데이터를 활용하기 쉬운 여건이 조성되어서이기도 하다. 2010년대 이후 데이터 마이닝과 빅데이터의 이론적 방법이 학문 전반에 확산되었고, 데이터를 얻을 수 있는 센서 기술과 인공지능을 비롯한 산업의 발전에 힘입어 데이터를 얻고 가공하기가 수월해졌다. 이에 따라 디자인 분야에서도 데이터를 활용할 수 있는 조건이 만들어지고 있다.

그렇다면 데이터로부터 패턴을 어떻게 추출하고, 그 수치화된 데이터를 디자인에 어떻게 활용할 수 있을까? 몇 가지 디자인 사례를 통해 데이터를 기반으로 한 디자인의 중요성을 살펴보자.

서울시 올빼미버스

2013년 서울시에서는 안전한 새벽 귀가를 원하지만, 택시를 타기에는 심야 할증비가 부담스러운 서울 시민들을 위해 일명 '올빼미버스'라고 불리는 아홉 개의 심야버스 노선을 개발했다. 이것은 빅데이터 분석을 이용한 것으로, 서울시는 2013년 3월 한 달간의 KT 통화량 데이터에 기반한 유동 인구 데이터와 7일간의 택시 승하차 데이터를 분석했다. KT 고객의 심야 (오전 0시-오전 5시) 통화 기지국 위치 및 청구지 주소 데이터, 하루 약 1억 건, 한 달 총 30억 건의 데이터로 유동 인구를 파악했고, 스마트 카드사의 택시 iDRG 정보, 하루 약 70-80만 건, 일주일간 500만 건 이상의 데이터로 택시 승하차지 정보를 파악했다. 심야에 전화 거는 곳(통화 기지국 위치)이 청구지와 멀 경우, 귀가하는 사람이라는 가설을 세워 출발-도착지 예측 모형을 세우고, 실제의 택시 승하차지 정보로 이 가설이 맞는지를 보완한 것이다. 그리고 출발과 도착 위치를 서울시 지도 위에 매핑하고, 통행량을 분

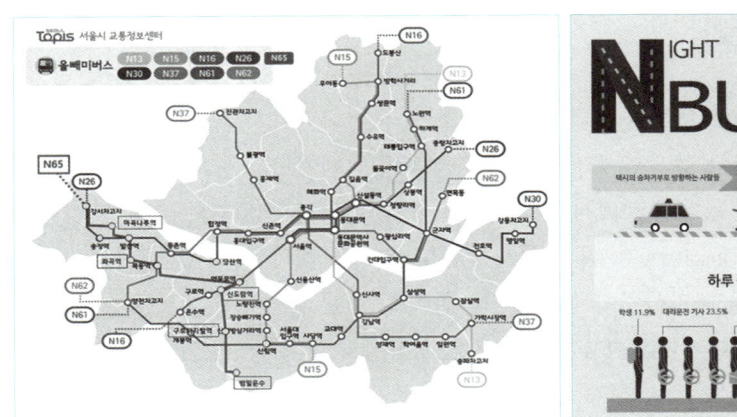
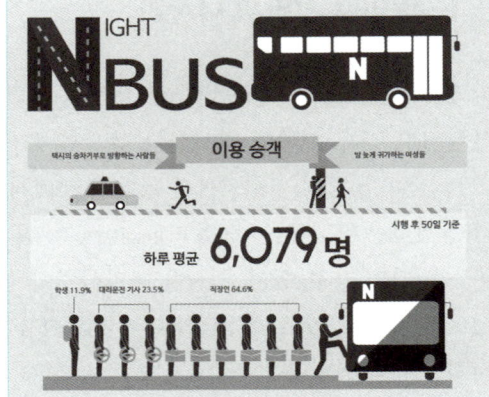

그림 2.50 → 서울시 올빼미버스

석해 노선에 대한 수요를 파악한 뒤 가중치를 부여해 최적의 아홉 개 노선을 설계했다.

2022년 서울시의 발표에 따르면, 서울시 올빼미버스는 운영 개시 9년간 총 누적 승객이 2,800만 명에 달했다. 2022년 교통수요 증가를 반영해서 도심-강남 간 동서축 연계 노선을 증설하는 등 14개 노선, 100대로 운행 규모를 확대하여 지금에 이르렀다.

넷플릭스 드라마 〈하우스 오브 카드〉

넷플릭스의 성공 스토리에서 빼놓을 수 없는 터닝포인트가 바로 미국 정치 스릴러 드라마 〈하우스 오브 카드 House of Cards〉이다. 넷플릭스는 영국 BBC의 1990년 드라마를 리메이크하면서 사전 기획 단계부터 사용자 빅데이터를 활용해 '소비자가 어떤 이야기를 좋아하고, 어떤 배우와 감독을 좋아하는지'를 분석하고 예측했다. 그 결과 데이비드 핀처 감독과 주연배우인 케빈 스페이시를 선정하면 흥행할 거라는 예측 모형이 만들어졌다. 〈하우스 오브 카드〉는 넷플릭스 가입자의 85% 이상이 시청했고, 신규 회원까지 사로잡을 수 있었다. 이 드라마 덕에 넷플릭스의 순이익은 2013년 약 3조 8,195억 원을 기록했으며, 새로운 시즌과 함께 전 시즌 전체 공개로 '몰아보기'(일명 정주행) 풍속을 만들어 냈다.

〈하우스 오브 카드〉의 성공은 넷플릭스의 데이터 기업으로서의 저력이 드러난 것이라 할 수 있다. 2000년대 초중반에 이미 플렉스 PLEX 프로그램을 통해 고객 한 명을 확보하는 데 드는 비용과 홍보 전략에 따른 매

출, 서비스 탈퇴율까지를 세밀히 파악했고, 2006년부터는 매년 100만 달러의 상금을 걸고 추천 알고리즘 대회인 넷플릭스 프라이즈를 개최해서 시네매치Cinematch라는 자체의 추천 알고리즘을 정교하게 만들어 왔다. 또한 섬네일 디자인에서 AB 테스트를 바탕으로 전환율 높은 디자인을 결정해 왔다.

2 데이터 과학

UX·UI 디자이너를 위한 데이터 과학에 대해 알아보자. 여기서는 디자인에 적용할 수 있는 데이터 과학에 대해 개략적으로 살펴보고자 한다.

데이터 과학에서 먼저 생각할 점은 그 접근 방법이 귀납적이라는 것이다. '수'를 다룬다는 점에서는 데이터 과학과 통계가 동일한 것으로 보이지만, 통계의 접근은 연역적, 하향식 성격이 강한 반면, 데이터 과학에서의 접근은 귀납적, 상향식 성격이 강하다. 조사 자료를 토대로 현황을 파악하는 기술통계도 있지만, 연구 모형을 미리 수립하고 가설을 검증하는 추론통계는 연역적인 성격을 띤다. 그에 반해 데이터 과학은 수많은 데이터로부터 패턴을 찾아 이를 시각화하거나 특성을 도출한다. 그런 점에서 데이터 과학은 귀납적인 과정이다. 이는 마치 천문학자 요하네스 케플러 Johannes Kepler가 스승인 튀코 브라헤Tycho Brahe로부터 전달받은 방대한 천체 관측 자료를 10여 년간 상세히 들여다보는 기나긴 숙고를 거쳐 행성 운동 법칙을 도출한 것과 유사하다.

케플러 이후, 근대과학은 관측이 아니라 실험을 통해 가설을 규명하고 법칙을 발견하는 방식으로 발전했고, 뉴턴의 만유인력 법칙 발견을 통해 연역적 접근 방법의 정점에 도달했다. 오늘날의 데이터 과학은 머신러닝 기법을 활용하기 때문에 패턴 탐색의 시간을 극적으로 줄일 수 있지만, 사전에 정해진 가설 없이 수많은 방대한 자료로부터 패턴을 찾는다는 점에서 케플러의 접근과 유사하다. 그런 점에서 귀납에서 연역으로 발전해 온 과학적 접근이 다시 연역에서 귀납으로 회귀했다고도 볼 수 있다.

데이터 과학의 종류

데이터 과학에서는 데이터를 구조화 정도에 따라 구조적 데이터, 반구조적 데이터, 비구조적 데이터로 구분한다. 먼저 가장 정형화된 구조적 데이터Structured Data는 숫자형, 논리형, 범주형 등 형식적으로 표현하는 데이터로, 키, 나이, 성적, 성별, 구매 버튼 클릭 횟수처럼 통계분석에서 활용할 수 있는 엑셀 파일 같은 데이터 형식이다. '5장 설문과 통계'에서 다루는 데이터는 모두 구조적 데이터에 해당한다. 반구조적(반정형) 데이터Semi-structured Data는 데이터의 형식과 구조가 변경될 수 있는 데이터로, 데이터의 구조 정보가 데이터와 함께 제공되는 형식의 데이터이다. 행과 열로 이루어져 있으나 테이블 형식이 아닌 데이터 혹은 파일 형태의 데이터이며, 정형 데이터로 변환할 수 있다. HTML, XML, JSON 등이 이에 해당한다. 비구조적(비정형) 데이터Unstructured Data는 구조적 형식으로 표현할 수 없는 데이터들이다. 웹에 게시된 수많은 텍스트 자료, SNS의 영상, 사운드 등의 데이터가 이에 해당한다.

　데이터 과학이 주목받는 이유는 전통적인 구조적 데이터는 물론 반구조적 데이터와 비구조적 데이터까지도 데이터 과학으로 다룰 수 있기 때문이다. 웹 크롤링Web Crawling이나 텍스트 마이닝Text Mining 기술을 활용하면 아마존이나 쿠팡 같은 이커머스 사이트의 사용자 리뷰를 수집해서 고객의 불만 사항이나 선호도를 분석할 수 있다. 또한 비핸스 같은 포트폴리오 사이트나 SNS에서 힙한 디자인 트렌드를 수집하거나 경쟁사 분석을 할 수 있고, 이미지를 수집해서 무드보드를 작성할 수 있다. 이런 방법은 전통적인 UX·UI 디자인의 방법과는 다른데, 전통적이고 아날로그적인 디자인 방법과 결합하면 그 장단점을 상호 보완할 수 있다.

빅데이터의 의미와 속성

데이터 과학에서 비구조적 데이터를 다룰 수 있게 됨에 따라 의도적으로 수집하는 구조적 데이터 외에 자동으로 생성되는 데이터까지 분석할 수 있고 의미를 추출할 수 있게 되었다. 이런 비구조적 데이터는 계획적으로 만들 수도 있겠지만 의도하지 않게 만들어진 데이터일 수 있고, 그 데이터 양이 방대하다는 특징을 갖는다. 그런 점에서 데이터 과학은 빅데이터 분석이기도 하다.

　빅데이터는 기존의 데이터 처리 도구로는 수집, 저장, 관리, 분석이 어

려웠던 데이터로, 위에서 말한 비구조적 데이터 같은 것이 해당한다. 물론 구조적 데이터라도 그 양이 방대하면 빅데이터에 해당한다. 빅데이터의 속성을 흔히 3V라고도 하는데, 크기 Volume, 다양성 Variety, 속도 Velocity가 그 것이다. 방대하고 다양한 데이터가 빠르게 얻어지고 처리된다는 의미이다. 여기에 유의미한 통찰을 일컫는 가치 Value까지 넣어서 4V로 부르기도 한다. 세상에 흩어진 빅데이터를 꿰어서 고객의 불만족 요인을 파악하거나, 사용자 경험을 혁신할 방향을 찾을 수 있기에 UX·UI 디자인 분야에서도 빅데이터에 대한 관심이 커지고 있다.

데이터 과학의 프로세스

데이터 과학의 일반적인 프로세스(그림 2.51)는 다음과 같다.

— 1단계 문제 정의 Frame the Problem: 해결하고자 하는 비즈니스 문제나 연구 질문을 명확히 정의한다. 비즈니스의 우선순위와 전략적 결정을 내린다.

— 2단계 로우 데이터 수집(데이터 마이닝) Collect Raw Data: 문제 해결에 필요한 데이터를 수집한다. 기업 내부, 외부의 활용 가능한 데이터세트를 찾아 쓸만한 형식으로 변환하거나 또는 새롭게 데이터를 수집한다. 이때 비구조적(비정형) 데이터와 구조적(정형) 데이터를 모두 활용하는 것이 좋다.

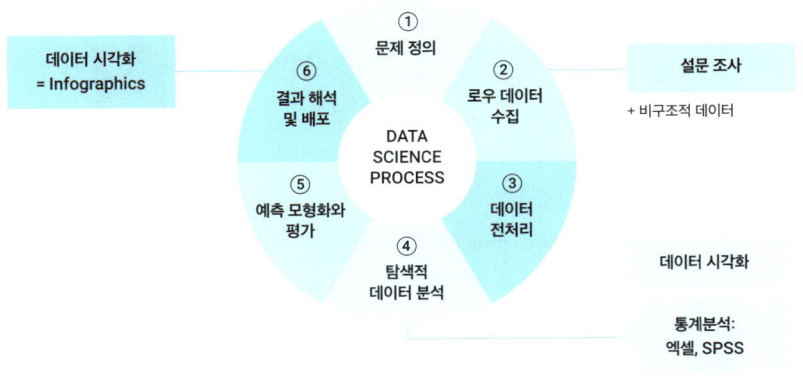

그림 2.51 → 데이터 과학의 프로세스

- 3단계 데이터 전처리(데이터 클리닝) Process the Data: 데이터를 가다듬는 과정이다. 데이터세트의 열을 확인하고, 누락된 데이터 셀이나 오류를 확인하고 삭제, 교체, 필터링하는 등 수집된 데이터를 정제하고 변환해서 분석 가능한 형태로 만든다.

- 4단계 탐색적 데이터 분석 EDA, Exploratory Data Analysis: 데이터의 특성을 파악하고, 초기 인사이트를 얻기 위해 데이터를 탐색한다. 분류, 군집화, 데이터 시각화 등을 통해 패턴을 뽑거나 특성을 추출하며, 기술통계 및 추론통계적 기법을 사용한다.

- 5단계 예측 모형화와 평가 Perform In-depth Analysis: 머신러닝 알고리즘을 사용해 예측 모델을 생성하고 평가 모델을 만든다.

- 6단계 결과 해석 및 배포 Communicate Results: 모델의 결과를 해석하고, 이를 바탕으로 비즈니스 전략을 제안한다. 비즈니스 통찰을 뽑아내고, 발견점을 시각화하고, 스토리로 담아낸다. 이 과정에서 인포그래픽 Infographic 을 활용하기도 한다. 필요한 경우, 모델을 실제 시스템에 배포한다.

이 중에서 디자인에 직접적으로 적용할 만한 과정은 패턴을 추출하고 데이터를 시각화하는 4단계와 6단계에 해당한다. 다루는 데이터의 범위는 다르지만, '5장 설문과 통계'에서 설명한 분석 방법은 이 프로세스의 2단계와 3단계에 해당한다. 1단계는 UX 리서치에서 공통되는 내용이지만, 예측 모델을 만드는 5단계는 데이터 과학의 전문 영역이다.

데이터 과학의 영역

데이터 과학의 영역, 데이터 과학을 향한 접근에는 무엇이 있을까? 그림 2.52는 드루 콘웨이 Drew Conway 가 그린 데이터 과학 벤다이어그램 The Data Science Venn Diagram 을 가공한 것이다. 데이터 과학의 완성을 위해서는 수학과 통계학의 이론적 기초, 컴퓨터 과학의 데이터 해킹 기술, 그리고 해당 전문 영역의 지식이 필요하다. 이 중에서도 UX·UI 디자인을 위해서는 벤다이어그램의 디자이너 영역에서 접근하는 것이 효과적이다. UX 디자인

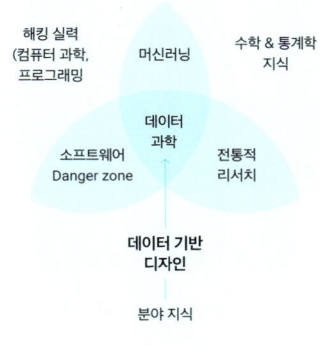

그림 2.52 → 데이터 과학 벤다이어그램

에 대한 충실한 지식을 토대로 수학과 통계에 대해 이해하고 데이터를 다루는 컴퓨터 툴을 익히면 데이터 기반 디자인에 잘 접근했다고 할 수 있다.

DIKW 모델

데이터에 관한 이론적 모형으로 DIKW 모델이 있다. 이는 데이터Data, 정보Information, 지식Knowledge, 지혜Wisdom가 단계적으로 발전한다는 개념으로, 정보과학 및 경영학을 비롯한 지식 관리 분야에서 만들어진 개념이다. 데이터는 온도나 웹사이트 방문 횟수와 같은 사실이나 숫자 형식의 원시 데이터인데, 이것이 구조화되면 정보가 된다. 온도가 여름철 평균기온이라는 정보로 가공되거나 웹사이트 방문 횟수가 DAU Daily Active User(일간 활성 사용자)나 MAU Monthly Active User(월간 활성 사용자)라는 마케팅 지표가 된다. 지식은 정보를 분석하고 패턴을 파악해 얻은 통찰이다. 여름철 기온이 1도 상승하면 계절 가전제품 사이트 매출이 2%씩 증가한다는 패턴이 발견된다면, 지식 레벨이 된다. 지혜는 지식을 토대로 한 전략적 의사 결정인데, 올여름의 날씨 정보를 예측해서 이커머스 전용 에어컨 상품을 프로모션한다는 기획안을 만드는 것이다.

 DIKW 모델은 데이터 과학의 프로세스처럼 구체적이고 실용적인 지침을 주지는 않지만, 데이터 전환에 대한 개념적인 설명에 적합하다. 의자 모서리는 둥글거나 각진 다양한 형태가 있는데(데이터), 날카로운 모서리는 종종 아이를 다치게 하므로(정보), 어린이용 의자는 모서리가 둥글게 된 것이 안전하다는 결론(지식)을 얻고, 나아가 아이들을 위한 제품은 전

반적으로 둥글게 디자인되는 게 좋다(지혜)는 일반 원칙을 귀납적으로 도출하는 식이다.

> 3 데이터 드리븐 디자인

데이터를 토대로 디자인하거나 데이터를 디자인에 활용하는 방법에 대한 연구가 데이터 드리븐 디자인 Data-driven Design이라는 개념으로 연구되어 왔다. 데이터 드리븐이란 문제 정의부터 솔루션 도출, 결과 분석까지 모두 데이터를 기반으로 의사 결정하는 방식을 가리킨다. 즉 데이터 드리븐 디자인이란 필요한 데이터를 정확하게 정의하고 수치화해서 표현할 수 있는 능력을 가리킨다.

데이터를 다루는 과정

그림 2.53은 디자인에 데이터를 활용하는 두 가지 방향을 개념적으로 보여준다. 하나는 가설을 검증하는 하향식 방향이고, 또 하나는 패턴을 추출하는 상향식 방향이다. 데이터는 형식에 따라 구조적 데이터(정량 데이터)와 비구조적 데이터(정성 데이터), 만든 주체와 신규 생성 여부에 따라 연구자가 의도해서 새롭게 만든 데이터인지 기존에 있던 빅데이터인지로 나뉜다. 기존에 있던 데이터라고 하더라도 저절로 생기거나 부산물로 생긴 것이 아니라 계획적으로 수집하고 축적된 데이터를 가리킨다.

설문이나 실험 데이터는 주로 통계분석에 쓰이지만 패턴을 추출하는

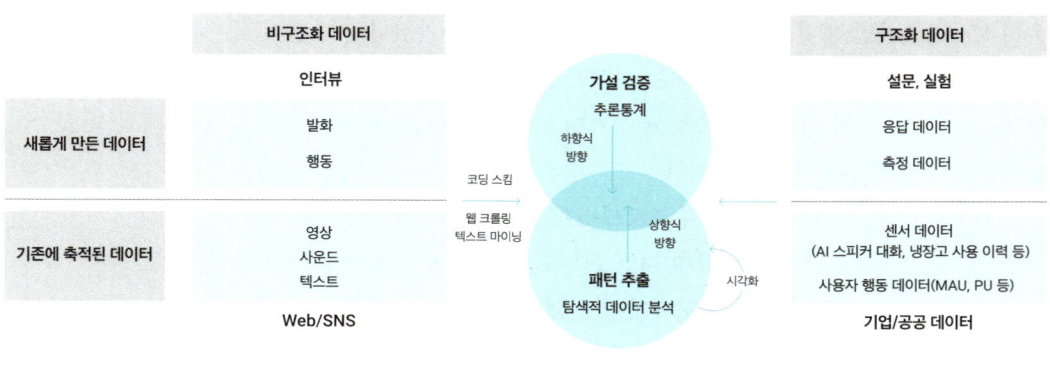

그림 2.53 → 유형별 데이터를 다루는 과정과 진행 방법

데 활용되고, 인터뷰 발화나 관찰 내용은 코딩을 거쳐 통계분석하거나 패턴을 추출하는 데 활용될 수 있다. 또 빅데이터라고 할 수 있는 웹이나 SNS 텍스트, 영상, 사운드는 웹 크롤링이나 텍스트 마이닝 기법을 통해 분석할 수 있다. 이들 데이터는 대부분 패턴을 추출하는 데 쓰인다. 빅데이터이자 구조화된 데이터로는 공공 데이터나 기업이 소유하는 데이터를 들 수 있는데, 기업 소유 데이터로는 웹사이트 방문 기록이나 앱 사용 데이터와 같은 사용자 행동 데이터User Behavior Data, IoT 스마트홈의 기기 제어 기록이나 인공지능 스피커와의 대화와 같은 기기 및 센서 데이터Device and Sensor Data, 구매 이력이나 결제 정보 등의 거래 데이터 혹은 고객관리 데이터 등의 비즈니스 프로세스 데이터Business Process Data가 있다. 기업 소유 데이터는 분석 가치가 높으나 기업의 배타적 자산이어서 외부에서는 접근할 수 없다.

　　추론통계 방법은 가설을 검증하는 데에 목적이 있다. 통계에서도 패턴을 추출할 수 있지만, 대부분의 추론통계는 인과관계를 밝히거나 대립가설을 입증하는 것에 있으며, 연구 모형을 미리 만들어놓고 이를 검증하는 연역적인 하향식 과정이다. 반면 탐색적 데이터 분석은 패턴을 추출하는 데에 목적이 있다. 대량의 데이터로부터 새로운 고객 행동 유형이나 제품 사용 패턴을 찾는 것으로 상향식의 귀납적 과정이다. 이 과정에서 데이터 시각화는 패턴 발굴에 영감을 주기도 하며, 이미 발견된 패턴을 보기 좋게 잘 전달하는 목적으로 쓰이기도 한다. 가설 검증과 패턴 추출은 서로 다르지만, 완전히 분리되는 것이 아니라 중첩되기도 한다.

데이터를 다루는 경로

그림 2.54는 디자인 진행 단계에서 어떤 데이터가 어떻게 활용되고 생성되는지의 경로를 나타낸다. A는 리서치 없이 디자인하는 경우로, UX·UI 디자인에서 리서치 없이 디자이너의 주관만으로 디자인하는 것은 바람직하지 않다. B는 질적인 리서치에 기반해서 디자인하는 경우로, UX·UI 디자인에서 정성 리서치는 불가결하다. C는 정성 리서치에 더해 정량 자료로 된 이차 조사(주로 데스크 리서치)를 결합하는 방식이다. UX 리서처가 직접 통계 조사를 할 수도 있고, 소비자 조사나 라이프스타일 조사와 같은 기존의 자료를 리서치에 활용할 수도 있다. D, E, F는 데이터 분석과 관련된 경로로, 데이터 과학자가 주로 관여하는 영역이다. D는 날씨나 교통과 같은 공공 데이터를 활용하는 경로이고, E는 IT 기업이 확보하고 있는 IoT

기기 사용 데이터나 AI 스피커와의 대화 데이터, 이커머스 웹사이트의 구매 이력 데이터 등의 빅데이터를 활용하는 경로이다. F는 웹이나 앱에 쌓인 영상, 사운드, 텍스트 등의 방대하고 비정형화된 데이터를 디자인에 활용하는 경로이다. G는 사용자 또는 고객이 제품과 시스템을 사용하면서 데이터를 생성하는 경로를 나타내는데, 센서를 통해 사용 데이터가 누적되기도 하며, 웹에 지속해서 로그 데이터를 남기기도 한다. 이는 다시 D, E, F의 경로에 반영된다. 디자이너가 데이터를 생성하는 경로도 있는데, H는 리서치 단계에서 주로 설문 데이터를, I는 사용성 테스트 단계에서 실험 데이터를 생성하는 경로를 나타낸다.

데이터를 활용해 디자인하는 방법으로, 데이터 주도 디자인, 데이터 인지 디자인, 데이터 인식 디자인이라는 세 가지 방법이 있다. 이 세 가지 디자인 방법은 디자인에서 데이터를 어느 수준으로 다뤄야 할지, 어느 단계에서 다뤄야 할지에 대한 틀을 제시한다. 로셀 킹Rochelle King 과 엘리자벳 처칠Elizabeth F. Churchill, 케이틀린 탄Caitlin Tan 의 『데이터로 디자인하기 Designing with Data: Improving the User Experience with A/B Testing』에서 그 개념적 얼개를 잘 보여주고 있으니 참고하기 바란다.

먼저 데이터 주도 디자인Data-Driven Design 은 디자인 대상과 관련해 방

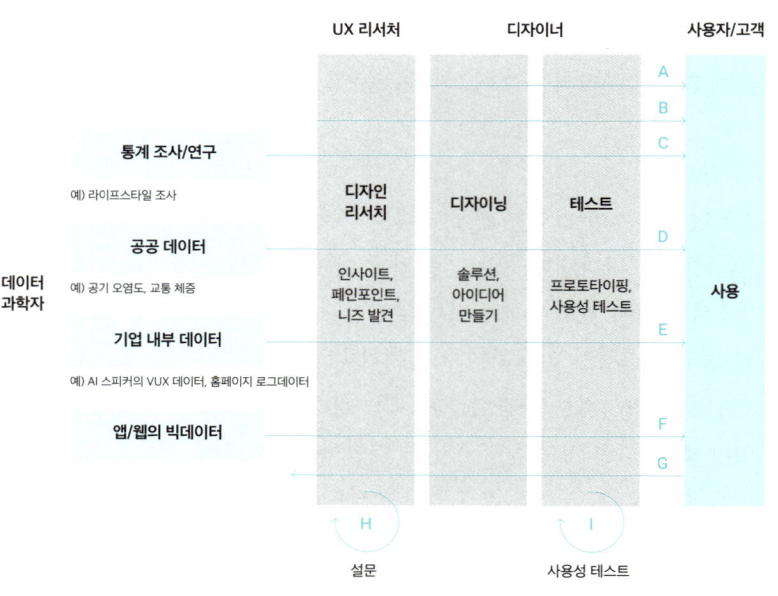

그림 2.54 → 디자인에서 데이터를 다루는 경로

대한 정량 데이터를 의사 결정의 근거로 활용하는 방법이다. 목표가 명확한 질문에 대해 사실에 근거해서 얻은 답변을 바탕으로 하는 디자인을 가리키는데, 아마존의 경우 고객 리뷰와 평점을 분석해 추천 상품을 결정하며, AB 테스트를 통해 웹페이지 레이아웃과 디자인 요소를 테스트하여 최적의 사이트를 제공한다. 데이터 주도 디자인은 명확한 답을 준다는 장점이 있지만, 그 디자인이 왜 좋은지에 대해 답을 하기는 어렵다. 또한 단기적인 최적화나 성과 창출에는 적합하지만, 새로운 방향성을 제시하거나 아이디어를 개척하는 데는 한계가 있다. 데이터 주도 디자인에 너무 많이 의존하면 로컬 맥시멈Local Maximum에 머물 수 있는데, 로컬 맥시멈이란 자잘한 테스트와 변경을 하더라도 개선이 거의 일어나지 않는 것을 말한다. 다시 말해 AB 테스트에서 A가 B보다 더 좋다는 것을 명확히 할 수는 있지만, 새로운 C를 제안하기는 어렵다.

데이터 인지 디자인Data-Informed Design은 데이터를 참조하는 수준으로 활용하며 직관적이고 정성적 정보와 결합해 사용하는 방법이다. 데이터 인지 디자인에서는 사용자 경험과 관련된 다양한 유형의 데이터를 고려한다. 예를 들어 페이스북은 데이터 분석과 함께 사용자 피드백, 인터뷰 등을 통해 종합적인 디자인 결정을 내린다. 페이스북의 뉴스 피드 알고리즘은 사용자가 특정 유형의 게시물을 선호한다는 데이터를 기반으로 하되, 사용자 인터뷰를 통해 피드백을 받아 뉴스 피드의 우선순위를 조정한다.

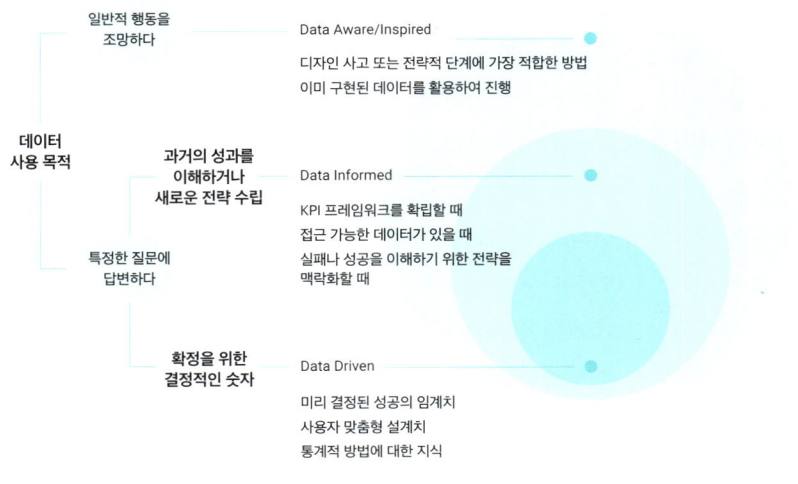

그림 2.55 → 데이터 주도 디자인, 데이터 인지 디자인, 데이터 인식 디자인

데이터 인지 디자인은 왜 이런 결과가 나왔는지를 이해하게 하고 큰 그림을 그릴 수 있게 한다.

데이터 인식 디자인Data-Aware Design은 사용자 경험과 관련된 질문과 데이터와의 의미를 이해하는 데서 출발한다. 다양한 유형의 데이터가 해결할 수 있는 문제가 어떤 것인지를 이해하려고 하는 것이다. 예를 들어 애플은 데이터만으로 디자인 결정을 하지 않는다. 사용자 피드백과 시장 데이터를 참고하지만, 아이폰의 초기 디자인은 최종적으로 주로 스티브 잡스의 직관과 디자인 철학에 기반했다. 데이터 인식 디자인은 제품에 대한 새로운 혁신적인 방향을 찾아야 할 때, 제품 아이디어의 초기 단계에서 다양한 데이터를 통해 사용자에게 필요한 제품이 무엇인지 생각할 때 적합하다.

이처럼 데이터 주도 디자인은 데이터에 대한 엄격한 활용, 데이터 인지 디자인은 유연한 활용, 데이터 인식 디자인은 통합적 활용에 중점을 두고 있다. '주도' 디자인에 가까울수록 특정 문제에 대한 지표에 가깝고, '인식' 디자인에 가까울수록 통찰과 상식의 가치가 중요해진다. 캐피털원 Capital One의 소프트웨어 엔지니어 스리람 스레시Sriram Suresh는 데이터 소스가 단일하고 의사 결정할 시간이 짧을수록 데이터 주도 디자인이 적합하고, 데이터 소스가 다양하고 의사 결정할 시간이 긴 장기적인 문제일수록 데이터 인식 디자인이 적합하다고 했다.

데이터 드리븐 디자인의 프로세스

그림 2.56은 데이터 드리븐 디자인의 프로세스를 보여준다. 그 과정을 살펴보면 목표 설정, 문제점과 기회 요인 탐색, 가설 수립, 테스트 진행, 결과 도출 순으로, 전 과정에서 데이터에 기반해서 다음 단계로 나아가거나 데이터를 생성한다는 것을 보여준다.

먼저 목표 설정 단계에서는 사용자의 행동 패턴을 통해 인사이트를 도출한다. 페인포인트를 파악하고 우선순위를 결정한다. 그리고 문제점과 기회 요인 탐색 단계를 통해 문제 해결을 위한 여러 가설을 세운다. 가설 수립 단계에서는 데이터와 사용자 행동 패턴 사이의 인과관계를 기반으로 복수의 아이디어를 도출한 뒤, 테스트 진행 단계에서 디자인 대안과 그 데이터를 기반으로 디자인 의사 결정을 내린다. 마지막으로 결과 도출 단계에서 서비스의 개선과 발전을 위해 인사이트를 도출하고 피드백을 줄 수 있는 데이터를 산출한다.

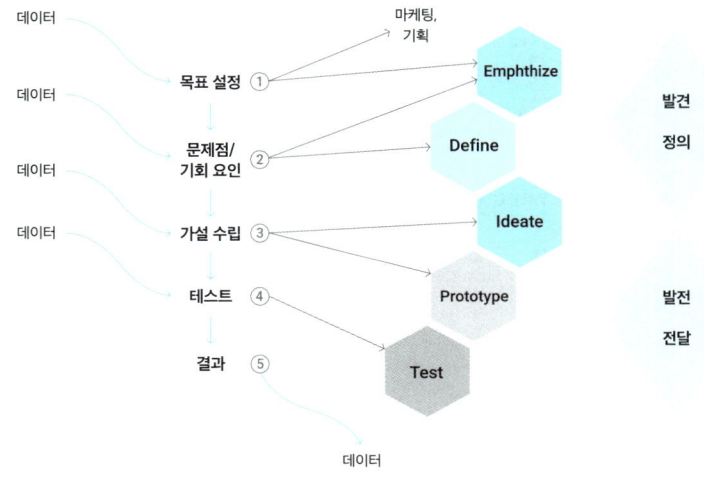

그림 2.56 → 데이터 드리븐 디자인과 디자인 프로세스 모델의 비교

이 과정은 단선적인 것이 아니라 다음 단계로 가면서 복수의 대안과 가능성을 바탕으로 가지 뻗듯 발산적으로 전개되지만, 무한정 발산하는 것이 아니라 테스트를 통해 부적합한 대안을 철회하거나 테스트 결과의 종합을 통해 수렴하는 과정이 포함되기도 한다. 그림 2.56의 오른쪽은 이런 진행 과정을 더블 다이아몬드 디자인 프로세스나 아이디오의 디자인 싱킹 프로세스와 대조한 것이다. 디자인 프로세스의 단계마다 활용할 수 있는 데이터의 종류와 결론이 다르지만, 매 단계에서 항상 데이터에 기반해서 진행하는 태도를 볼 수 있다.

그림 2.57은 듀라손Durathon의 다리미를 데이터 드리븐 디자인으로 개선한 사례이다. 듀라손은 남미로 수출되는 다리미의 판매량이 줄어들고 있다는 데이터로부터 판매량을 증가시키겠다는 목표를 설정했다. 리서치 결과, 듀라손 다리미의 온도를 조절하려면 터치 패널을 눌러야 하는데, 사용자로부터 '다림질할 때 터치 패널을 누르기 힘들다.'는 피드백(데이터)을 받았다. 다리미 손잡이를 손으로 쥐기 때문에 대개 검지 손톱을 튕기듯 누르게 되고 그 결과 터치가 잘되지 않는다는 것이다. 또 색상과 재질이 다소 밋밋하다는 평가가 보고되어 문제점과 기회 요인을 탐색했다. 이를 통해 검지와 엄지로 조작하기 쉬운 다이얼이나 레버 형식으로 온도 조절 인터페이스를 바꾼다는 가설(H1)과 핸들 위에 터치패널을 둔다는 가설(H2)을 수립했다. 또 고급스러운 메탈 재질을 적용한다는 가설(H3)을 수립했

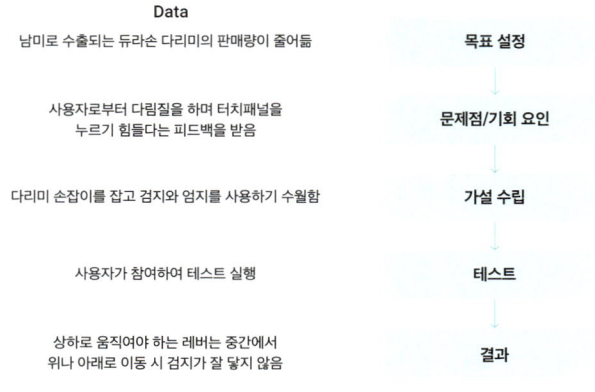

그림 2.57 → 듀라손 다리미의 데이터 드리븐 디자인

다. 가설을 검토하는 과정에서 금형을 수정해야 하는 H2 가설이나 기회 요인이 불명확한 H3 가설을 폐기하고, H1 가설에 집중했다. 다이얼과 레버 형태의 온도 조절 인터페이스를 제안하고 사용자를 섭외해 테스트를 진행했다. 그 결과 사용자가 레버보다 다이얼 형태 인터페이스를 적합하다는 결과를 도출했고, 이를 토대로 듀라손 다리미의 디자인이 개선되었다.

　이 과정에서 가장 어렵고 중요한 일은 데이터로부터 문제점이나 기회 요인을 찾는 것이다. 수많은 데이터 가운데 어느 것이 결정적인지를 판단하는 것은 쉽지 않다. 문제를 잘 짚어내는 것은 곧 해결책을 내는 것으로, 가설을 수립하는 것 이상으로 중요하다.

> 4 데이터를 디자인에 활용

데이터 과학의 핵심이라고 할만한 예측 모형 제작, 추천 시스템 개발, 군집 분석, 패턴 인식 등은 디자인에서 활용도가 낮으며, 디자이너가 배우기에는 허들이 높다. 데이터 과학에 대한 이해를 토대로 디자인에 데이터를 어떻게 응용할 것인지 알아보자.

트렌드 분석

데이터를 통해 트렌드를 읽는 방법이 있다. 구글트렌드 Google Trend 나 네이버 데이터랩 Naver DataLabs, 섬트렌드 Some Trend 와 같은 데이터 기반 서비스

를 활용하는 것이다.

　　구글트렌드는 구글 전체 플랫폼에서의 검색 데이터 추세를 제공한다. 특정 검색어의 랭킹, 2004년 이후 시계열적인 트렌드를 보여주며, 지역별 통계 데이터도 제공한다. 네이버 데이터랩은 급상승 검색어, 검색어 트렌드, 특정 카테고리별 인기 검색어 등을 보여주며, 쇼핑 인사이트 메뉴를 통한 세부 카테고리별 추세 분석이 가능하다. 단순 트렌트 확인뿐만 아니라 상대 비교 관점에서 데이터 다운로드도 가능하다. 특히 네이버는 한국 시장에 특화된 데이터를 갖고 있어 한국 사용자의 관심사를 파악하기에 유리하다. 섬트렌드는 소셜 미디어와 온라인 커뮤니티 데이터를 기반으로 트렌드를 분석하는 서비스이다. 특정 키워드에 대한 블로그, 뉴스, 트위터, 인스타 언급량을 제공한다. 키워드 언급량 및 변화 추이 분석에 더해 긍정적 부정적 감성 분석, 평판 분석을 제공한다.

　　이것들의 특성을 한마디로 정리한다면, 구글트렌드는 전 세계적이며, 네이버 데이터랩은 한국 시장에 강점을 가지고 있으며, 섬트렌드는 감성 분석 기능에 특화되어 있다. 이 데이터 기반 서비스를 활용해 데스크 리서치 단계에서 특정 주제에 대한 언급량이 증가하는지, 즉 사회적 관심이 커지는지, 시기별 지역별로 어떤 추세를 보이는지 등을 파악할 수 있다.

웹 크롤링과 텍스트 마이닝

웹 크롤링은 인터넷상의 웹페이지를 자동으로 탐색해 방대한 양의 데이터를 수집하는 기법이고, 텍스트 마이닝은 대량의 텍스트 데이터를 분해해서 유용한 정보를 추출하는 기법이다. 텍스트 마이닝은 자연어 처리NLP 기법을 활용해 비구조화 상태인 텍스트 데이터를 구조화된 데이터로 변환하고 분석하는데, 텍스트를 단어나 문장 단위로 분할하고, 형태소를 분석하여 조사나 전치사를 제거하는 전처리 과정을 거친 후 진행된다. 특정 어휘가 해당 문서에서만 집중적으로 등장하는지를 계산하는 TF-IDF Term Frequency-Inverse Document Frequency, 텍스트 내의 긍정, 부정 감정을 추출하는 감성 분석, 단어와 단어 사이의 관계를 보여주는 네트워크 분석 등의 세부 방법으로 이루어져 있다. 이 과정에서 출현하는 단어의 빈도를 시각적으로 보여주는 워드 클라우드가 쓰이기도 한다. 웹 크롤링으로 데이터를 수집하고 텍스트 마이닝으로 데이터를 분석하기 때문에 이 둘은 연결되어 있다.

　　공공 디자인 인식을 웹 크롤링과 텍스트 마이닝으로 연구한 「텍스트

마이닝을 통한 공공 디자인 인식 조사 연구」(도시디자인저널 2022. Vol.4 No. 1)가 있다. 이 연구에서는 여러 포털사이트에 게시된 2016년부터 2022년까지의 웹 게시물 6,718건의 데이터를 선정해 불필요한 조사를 삭제하고 용어를 통일하는 등의 전처리 과정을 거친 후, 빈도 분석, TF-IDF 분석, N-gram 분석, 연결망 분석 등을 진행했다.

TF-IDF 분석 결과, '공공 디자인'과 관련된 단어로 '디자인' '공공'과 같이 관련성 높은 단어 외에 '공모전' '페스티벌' '경기도' '서울' '유니버설 디자인' 등의 단어가 순위에 올랐으며, 네트워크 분석 결과로 나타난 단어 그룹을 보면 가치와 내용을 나타내는 그룹(G1), 페스티벌과 행사 관련 그룹(G2), 공모전 관련 그룹(G3) 등으로 나타났다. 이를 통해 한국 사회에서의 공공 디자인은 서울시나 경기도 같은 지자체가 주관하는 페스티벌 및 공모전 형식으로 진행되는 경우가 많으며, 내용상 유니버설 디자인과 관련이 있다는 것을 알 수 있다. 이런 분석은 수많은 원자료로부터 빈도와 관련성을 바탕으로 추상적인 개념을 그려 간다는 점에서 어피니티 다이어그램과도 유사하다. 그러나 빅데이터 분석에 기반하는 웹 크롤링과 텍스트 마이닝은 객관성이 매우 높으며, 대량의 데이터를 처리해서 얻은 결과라는 점에서 신뢰할 만하다.

공공 데이터 활용

공공 데이터는 정부, 지자체 등 공공기관이 생성하고 관리하는 데이터로, 누구나 볼 수 있고 다운받아 사용할 수 있다. 공공 데이터에는 인구수나 연령 분포 등의 인구통계, GDP, 소비자 물가지수 등의 경제 데이터, 학급 수나 학업 성취도 등의 교육 데이터, 대기질이나 기온, 강수량과 같은 환경 데이터, 교통량이나 교통사고 등의 교통 데이터가 있다. 대표적인 공공 데이터 포털로는 우리나라의 공공 데이터 포털(data.go.kr), 서울 열린데이터광장(data.seoul.go.kr), 미국의 공공 데이터 포털(data.gov)이 있다. 공공 데이터는 신뢰성과 투명성이 높고, 재사용이 가능하다는 장점이 있지만, 사용자 행동이나 구매 의도를 직접 볼 수 있는 데이터는 아니다.

서울시의 따릉이 운영 데이터를 활용해 디자인을 진행한 교육 사례를 통해 공공 데이터를 디자인에 활용하는 방법을 알아보자. 이 수업에서는 먼저 학생들이 자신의 따릉이 사용 경험을 바탕으로 어떤 문제가 있었는지를 도출했다. 오르막길에서는 타지 않게 됨, 처음 앱을 사용할 때는 대

여 및 반납 절차가 어려움, 외국인의 경우 대여와 반납이 어려움 등을 되짚을 수 있었다. 이 경험에서 나아가 어떤 데이터가 필요할지, 수집하면 좋을 데이터가 무엇일지를 리스트로 작성했고, 이것이 접근할 수 있는 공공 데이터에 있는지를 확인했다. 그리고 서울시 따릉이의 대여소 정보, 대여소별 이용 정보, 공공 자전거 가입자 정보 등을 수집한 뒤, 수집한 자료를 파워BI로 시각화하고 다루면서 사용 현황 및 시간을 분석했다.

그림 2.58은 이 분석 결과를 토대로 이용 건수 Top10 대여소의 시간대별 이용 건수와 평균 이용 시간을 시각화한 자료이다. 한강 근처의 대여소가 이용 건수와 평균 이용 시간 모두 전반적으로 높게 나타난 점에서 '따릉이는 한강 근처에서 많이 이용되며 오래 탄다.'라는 이용 패턴을 도출할 수 있었다. 또 대여와 반납 패턴을 분석해 예상 반납 자전거 대수를 어느 정도 예측할 것이라는 아이디어를 도출할 수 있었다. 이렇게 공공 데이터를 디자인에 활용하면 사용자 경험에 대한 디자이너의 자의적인 판단을 근거 있는 확신으로 바꿀 수 있으며, 데이터로부터 보이는 실마리를 잡아 연구 문제로 확장할 수 있다.

그림 2.58 → 따릉이 이용 건수와 평균 이용 시간의 데이터 시각화

데이터 기반의 디자인 결과물

데이터에 기반해서 디자인을 하면 디자이너의 주관이나 정성 리서치만으로 진행한 디자인과는 비교할 수 없을 만큼 근거 있는 디자인 결과물을 만들 수 있다. 특히 퍼소나와 고객 여정 지도를 만들 때 데이터에 기반해 제작하는 것을 권장한다. 이는 디자인 프로세스의 정의 단계에 해당하는데, 발견 단계에서 발산적 정성적으로 얻은 데이터를 종합하고 선별하면서 타당성 높은 중간 산출물을 만들어야 하기 때문이다. 마찬가지로 발전 단계에서 발산적으로 뻗어나온 아이디어들을 전달 단계에서 선택하고 검증하는 과정에서도 데이터에 기반하는 것이 좋다. 정의 단계와 전달 단계는 모두 수렴 과정이며, 데이터가 좀 더 유용하게 쓰일 수 있다.

그림 2.59는 공공 데이터를 활용해 퍼소나와 고객 여정 지도를 제작한 사례이다. 참가자 15명의 데이터를 토대로 행동 변수를 추출하고 행동 패턴을 맵핑해 세 가지 퍼소나 유형을 도출하고 퍼소나를 제작했다. 여기에 리서치 데이터를 바탕으로 고객 여정 지도를 작성해 근거 있는 퍼소나와 고객 여정 지도를 완성했다. 그 결과 '따릉이 예약 시스템을 도입한다.' '자전거를 타고 가기 좋은 루트를 추천한다.' 등의 아이디어를 도출할 수 있었다. 데이터를 이용해 디자인을 할 경우 디자인 프로세스의 최종 결과물은 물론

그림 2.59 → 따릉이 공공 데이터를 활용한 퍼소나와 고객 여정 지도 제작

중간 산출물을 만드는 데 효과적이다. 이 과정에서 연구자 스스로 확보한 데이터와 더불어 데스크 리서치로 얻은 이차 자료를 토대로 해도 무방하다.

UX 디자인과 마케팅 지표로서의 데이터

UX 프로젝트의 기획과 마케팅 영역에서 가장 많이 쓰이는 데이터는 바로 마케팅 지표이다. 이는 웹과 앱 분야에서 주로 쓰이는 개념으로, 핵심 성과 지표 KPIs, Key Performance Indicators 라고도 한다.

그중 사람과 관련된 지표로는 누적 회원 수, 일일 Daily, 주간 Weekly, 월간 Monthly 1회 이상 사이트에 방문하는 활성 사용자 수 Active User, 사이트 방문 후 유료 서비스를 결제하거나 구독 행동을 한 방문자 비율인 전환율 Conversion Rate, 앱 설치 후 일정 기간 내에 앱을 다시 켜거나 웹 방문 후 재방문하는 사용자의 비율인 잔존율 Retention Rate, 결제 사용자 비율 Paying User Rate 등이 있다. 이 지표들을 살펴보면 웹이나 앱의 사업성이 어느 정도인지, 사용 경험에 문제는 없는지가 보인다. 예를 들어 일일 활성 사용자 수 DAU가 월간 활성 사용자 수 MAU와 같다면 모든 웹 이용자가 다 적극적이라고 판단할 수 있다.(동시에 더 이상 신규 가입자의 유입이 없는 이른바 고인 물의 사이트라고도 볼 수 있다.) 돈과 관련된 지표로는 매출 Revenue이나 결제 횟수 Transactions에 더해 일정 기간 사용자당 평균 매출 ARPU, Average Revenue Per User, 클릭당 과금 CPC, Cost Per Click, 일정 기간 안에 어느 정도 간격으로 방문했는지를 보여주는 평균 구매 간격 Average Purchase Frequency 등이 있다. 이들 지표는 한눈에 경영 실적을 보여주고, 도달할 목표와 그 측정 기준을 제시해 준다.

마케팅 지표를 다룰 때 중요한 것은 주어진 지표나 그래프를 보는 것에 만족하지 않고, 프로젝트나 사이트 운영의 목표를 세운 다음 이에 맞는 지표를 잘 결정하고, 이를 모니터링하면서 문제의 원인을 분석해야 한다는 것이다.

이런 마케팅 지표를 산출해 주는 대표적인 도구로 구글 애널리틱스가 있다. 구글 애널리틱스 GA, Google Analytic 는 웹 트래픽과 사용자 행동을 추적하고 분석하는 무료 도구로, 웹사이트 운영자는 GA를 이용해 방문자 수, 페이지 뷰, 사용자 행동 패턴 등 다양한 데이터를 수집하고 분석할 수 있으며, 디지털 마케팅 전략 수립과 사용자 경험 개선에 중요한 지표를 얻을 수 있다. GA와 유사한 역할을 하는 도구로는 파워 BI Power BI, 태블로 Tableau,

뷰저블 Beusable 등이 있는데, 이는 데이터 시각화 도구이자 비주얼 애널리틱 툴이기도 하다.

 이들 마케팅 지표는 스타트업과 웹비즈니스에서 활용되는 AARRR 프레임워크의 구성 요소를 평가하고 측정하는 데 쓰일 수 있다. AARRR은 Acquisition(획득), Activation(활성화), Retention(유지), Revenue(수익), Referral(추천)의 약자로, 고객 여정을 다섯 단계로 나눈 프레임워크이다. 새 고객을 유치하는 획득 단계에서는 DAU나 유입 경로 분석, 방문자가 웹이나 앱에서 첫 번째 구매 활동을 하는 활성화 단계에서는 전환율이나 활성화율, 사용자가 웹이나 앱을 반복적으로 사용하는 유지 단계에서는 잔존율이나 세션 수, 사용자가 웹사이트에서 구매하거나 수익을 창출하는 수익 단계에서는 전환율, 결제 사용자 비율, 마지막으로 사용자가 다른 사용자에게 웹이나 앱을 추천하는 추천 단계에서는 추천율과 같은 지표가 주요한 기준이 된다. 이런 지표를 통해 고객의 여정을 개선하고 비즈니스를 성공적으로 운영할 수 있다.

IoT, AI 산업 분야의 빅데이터

스마트홈의 IoT 기기와 사람 간의 조작 데이터는 기기별로 다양하게 수집될 수 있다. 조명 기기의 온오프, 밝기 조절, 색상 변경, 시간대별 사용 패턴, 전력량, 스마트 온도조절기의 설정 온도, 모드 변경(냉난방), 스케줄 설정, 실내 온도, 스마트 도어락의 잠금 및 해제, 사용자 인증(지문, 코드, 스마트폰), 출입 기록, 보안 이벤트, 사용자 인증 패턴, 여러 종류의 스마트 가전제품의 온오프, 모드 설정, 사용 빈도, 작동 시간, 사용 패턴 등 수많은 데이터가 모이면 사용자의 라이프스타일을 분석하거나 이에 맞춰 개인화된 서비스를 제공하거나 자동화할 수 있다.

 AI 스피커와 사람 간의 대화도 근 10년 사이에 급속도로 증가한 데이터이다. 사람과 음성 대화하는 아마존 에코 Amazon Echo나 구글 홈 Google Home 같은 AI 스피커를 통해 IT 기업은 방대한 양의 음성 데이터를 축적하고 있다. 날씨 정보, 음악 재생, 알람 설정 등 사용자가 무엇을 요청하는지, 명령 유형은 무엇인지, 얼마나 자주 쓰는지, 시간대별로 다른 요청을 하는지, 대화는 얼마나 길게 이어지는지, 턴 Turn이 몇 회인지, 사용자의 감정은 무엇인지 등을 축적된 빅데이터로 분석할 수 있다.

 IoT 산업과 AI 분야의 빅데이터는 소수의 정보통신업계의 거인에 집

중되어 있고, 기업의 소중한 자산이어서 외부에 공개되지 않는다. 이를 분석하여 패턴을 도출하거나 사용 경험 개선 제안을 하는 것은 전문적인 데이터 과학자의 영역이 되겠지만, 디자이너의 상상력이 여기에 결합될 때 빅데이터를 활용할 가능성이 확장된다.

사용성 테스트에서 얻는 데이터의 처리

사용성 테스트에서 얻을 수 있는 데이터는 태스크 수행 시간이나 에러 횟수 같은 정량 데이터이거나 얼굴 표정 같은 정성 데이터이다. 그러나 사용자 행동 데이터를 수집할 수 있다면 더 깊은 분석을 할 수 있다. 시선 움직임과 손동작이 UX·UI 디자인에서 중요하게 다루는 행동 데이터로, 이를 통해 아이트래킹이나 클릭 분석 등을 할 수 있다.

아이트래킹 Eye Tracking 은 시선이 머무는 곳에 주의를 기울인다는 것을 이론적 배경으로 눈동자의 움직임을 추적하는 기술로, 사용자가 어디를 얼마나 오래 어느 순서로 보는지를 분석하는 것이다. 전통적으로는 안경 형태의 장비를 착용해야 하지만, 요즘에는 측정의 정밀성을 양보하는 대신 웹캠으로 안구를 추적해 자연스러운 경험을 중심에 두는 방식도 있다. 이렇게 측정한 데이터는 히트맵 Heat Map 이나 게이즈 플롯 Gaze Plot 으로 표현된다. 히트맵은 많이 본 부분은 붉은색으로, 적게 본 부분은 파란색으로 나타내어 사용자의 관심 영역이 화면의 어디인지를 한눈에 보여준다. 보통 위쪽과 왼쪽 영역일수록 시선이 오래 머물러 히트맵의 붉은색은 F자 형상을 띤다. 게이즈 플롯은 시선의 이동 경로를 시각화한 그래프이다. 디스플레이 화면에 OTT 서비스의 영화 섬네일이 나열되어 있다면, 어느 영화부터 눈이 가는지를 게이즈 플롯으로 표현할 수 있다.

이 밖에 웹페이지에서 버튼 클릭한 위치를 나타내는 클릭맵 Click Map, 사용자가 마우스를 옮겨 특정 화면 위에 머무른 시간을 나타낸 호버맵 Hover Map 등이 있다.

이들 사용자의 행동 데이터를 얻고 시각화하기 위해서는 토비 Tobii 와 같은 아이트래킹 전용 장비와 소프트웨어가 있어야 한다. 아이트래킹으로 알 수 있는 히트맵이나 게이즈 플롯은 사용성 테스트의 결과를 더욱 신뢰할 수 있게 뒷받침해 준다.

데이터 시각화

데이터 시각화는 데이터를 패턴과 추세로 보여주고, 이를 통해 인사이트를 쉽게 도출할 수 있게 하는 방법이다. 여러 데이터 처리 방법에 시각화 도구가 포함된 것에서 알 수 있듯이, 시각화는 독립적인 방법인 동시에 보조적이고 필수적인 도구라고도 할 수 있다. 디자인에서 데이터를 다룬다고 할 때, 가장 강력하고 디자이너가 강점을 갖는 영역이 바로 데이터 시각화이다. 데이터 시각화 도구로는 태블로, 마이크로소프트 파워 BI, 구글 데이터 스튜디오 Google Data Studio 등이 있다. 데이터 시각화 방법으로는 선 그래프, 막대그래프, 히스토그램, 산포도, 원그래프 등이 있는데, 이는 '5장 설문과 통계'에서 소개했던 것과 마찬가지로 기초적인 시각화 방법들이다. 고급 시각화 방법으로는 데이터의 분포와 이상치를 보여주는 박스플롯 Box plot, 데이터의 분포와 밀도를 보여주는 바이올린 플롯 Violin plot, 계층적 데이터의 크기를 사각형으로 보여주는 트리맵 Tree Map, 여러 군집 간의 관계를 보여주는 네트워크 플롯 Network Plot, 단어의 빈도를 폰트 크기로 나타내는 워드 클라우드 Word Cloud, 포함관계를 보여주는 벤다이어그램 등이 있다.

데이터를 시각화하는 것은 그 자체로 결과물이기도 하지만, 다른 분석의 중간 과정이기도 하다. 그림 2.53의 패턴을 추출하는 상향식 방향에서 데이터 시각화는 숫자로만 되어 있을 때는 잘 보이지 않는 데이터의 특성을 드러내서 다양한 각도에서 데이터를 바라보게 해주고, 더 깊은 영감을 불러일으켜 준다. 또한 데이터 시각화는 숫자만으로는 간과하기 쉬운 특성을 보여준다.

그림 2.60의 데이터 사우르스는 알베르토 카이로 Alberto Cairo가 만든

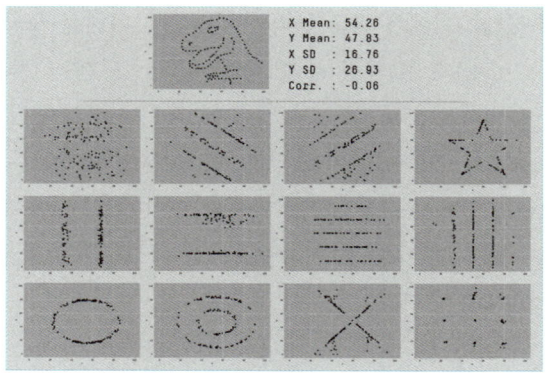

그림 2.60 → 데이터 사우르스

데이터세트이다. 이것은 X, Y 두 값의 평균, 표준편차, 상관계수가 소수점 둘째 자리까지 일치하는 12개의 데이터세트이다. 기초 통계량만을 볼 때 이들은 모두 동일한 데이터처럼 보이지만, 이를 산포도로 시각화하면 공룡, 별, 도넛, 수직과 수평 줄무늬 등 너무 다른 양상을 나타낸다. 통계적 지표가 동일해 보여도 실상은 전혀 다른 데이터일 수 있으며, 시각화할 때 이것이 잘 드러난다는 것을 보여주는 재미있는 사례이다.

　데이터 시각화를 위해서는 인포그래픽과의 차이점을 알아두는 것이 좋다. 데이터 시각화는 주로 데이터 분석과 그 표현을 목적으로, 데이터의 패턴, 관계, 추세 등을 보여준다. 다시 말해 시각화하기는 하지만, 수치 데이터라는 기반이 반드시 존재한다. 반면 인포그래픽은 복잡하고 딱딱한 정보를 간결하고 효과적으로 표현해 일반 대중이 쉽게 이해할 수 있도록 돕는 것이 목적이다. 따라서 수치 데이터를 기반으로 하지 않을 수도 있으며, 그래프 외에 이미지, 아이콘, 다이어그램 등을 활용해 시각적으로 풍부하게 구성한다.

7장
인사이트 도출

UX 디자인 리서치를 통해 어떻게 인사이트를 도출할 수 있을까? 인사이트 도출은 더블 다이아몬드 모델로 설명하자면 정의 단계에 해당한다. 어피니티 다이어그램을 중심으로 AIEOU 프레임워크, 포지셔닝 맵, ER 매트릭스, 그리고 여러 가지 유형의 다이어그램, 퍼소나, 고객 여정 지도가 이 단계의 방법론이다.(이 중 사용자를 이해하는 가장 핵심 방법인 퍼소나와 고객 여정 지도는 각각 8장과 9장에서 다룬다.) 이 방법들을 통해 리서치로부터 얻는 수많은 자료와 정보를 가공해 통찰을 추출하는 과정을 살펴본다. 분석 또는 해석이라고 불리는 이 과정의 궁극적인 목적은 가치 있는 통찰을 얻어 이후의 디자인 진행에 필요한 근거와 발판을 마련하는 데에 있다. 이때 간과하지 말아야 할 것은 바로 생존자 편향Survivorship Bias의 오류이다. 생존자 편향이란 사람들이 성공한 사례에만 주목하고 실패한 사례를 무시함으로써 생기는 인지적 오류를 가리킨다. 즉 UX 디자인 리서치를 진행하면서 정의 단계의 결론을 낼 때, 확보한 자료가 편향된 것이 아닌지를 먼저 숙고하는 지혜가 필요하다.

1 분석 방법에 대한 개괄

먼저 정의 단계에서 무엇을 하는지 알아보자. 더블 다이아몬드 모델의 정의 단계는 발견 단계에서 얻은 하나하나의 발견점을 엮어서 정보로 만들고 패턴을 찾는 것이라고 할 수 있다. 우리 속담에 "구슬이 서 말이어도 꿰어야 보배"라는 말이 있다. 이는 낱낱의 발견만으로는 큰 의미가 없고, 이것들을 엮어서 큰 그림을 그릴 수 있어야 한다는 것을 의미한다. 개별 자료를 의미 있는 정보로 엮어낸 후, 이를 통해 무엇을 디자인할 것인지에 대한 답을 얻는 것이 정의 단계의 최종 목적이 된다.

정의 단계에서 하는 일은 앞서 진행한 데스크 리서치, 인터뷰, 관찰, 설문 등으로 얻은 자료를 꼼꼼히 들여다보고(분석) 그 의미를 숙고해(해석), 이를 통합하는 결론을 짓는(종합) 일이다. 분석은 잘게 쪼개는 과정, 해석은 의미를 찾는 과정, 종합은 모으고 통합하는 과정이지만, 통상적으로는 분석이라는 개념으로 이 모든 것을 통칭한다. 그렇지만 객관적인 서술은 분석, 의미를 담는 것은 해석이라고 보기도 한다. 예를 들어 '컵에 물이 반 정도 있다.'는 것은 객관적인 분석이고, '컵에 물이 반이나 있다.' 또는 '컵에 물이 반밖에 없다.'는 것은 의미와 주장이 담긴 해석이라고 보는 것이다.

어떤 분석 방법을 적용하든 조사가 선행되어야 분석할 수 있다. 그림 2.61은 조사와 분석 방법을 나열한 것이다. '2장 리서치의 개괄'에서 설명한 바 있지만, 조사는 먼저 이차 조사와 일차 조사로 나누고, 이를 다시 정성 조사와 정량 조사로 나눌 수 있다. 정성 조사에는 관찰, 인터뷰, FGI, 유

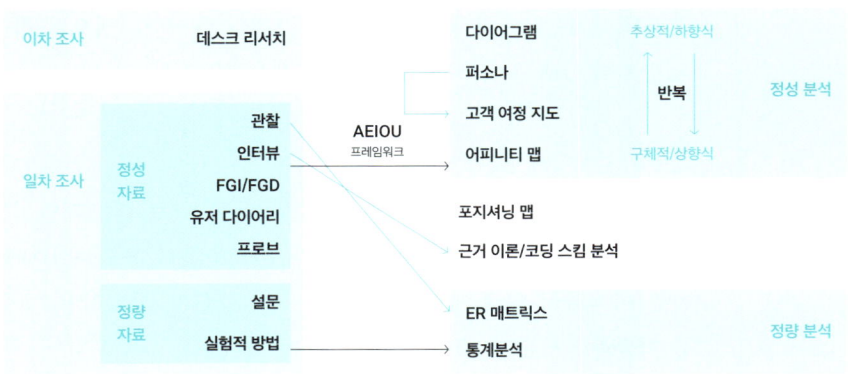

그림 2.61 → 분석 방법의 개괄

저 다이어리, 프로브 등이 있고, 정량 조사에는 설문과 실험적 방법이 있다. 사용성 테스트 등의 실험은 정량적 방법에 속하지만, 경우에 따라서는 정성적인 방법으로 진행될 수도 있다. 다음으로 분석 방법에는 다이어그램, 퍼소나, 고객 여정 지도, 어피니티 맵과 같은 정성 분석과 더불어 ER 매트릭스, 통계분석과 같은 정량 분석 방법이 있다. 포지셔닝 맵과 근거이론 분석은 정량적 성격과 정성적 성격을 함께 띠고 있을 수 있다.

기본적으로 정성 자료로는 정성 분석을 진행하고, 정량 자료로는 정량 분석을 진행한다. 그러나 인터뷰를 진행해 근거 이론을 통해 코딩한 후 수치화된 분석을 하거나 관찰 결과를 토대로 ER 매트릭스를 만드는 식의 정량과 정성을 넘나드는 처리도 가능하다. 또 어피니티 맵을 통해 퍼소나를 만들거나 퍼소나를 이용해서 고객 여정 지도를 만들듯이, 분석을 통해 만든 결과를 가지고 추가적인 처리를 하기도 한다. 조사와 분석이 단계적으로 분리된 듯 보이지만, 꼭 그렇지는 않다. 모든 관찰이 다 끝난 후의 분석 과정에서 AEIOU 프레임워크를 몰아서 진행하기도 하지만, AEIOU 프레임워크는 매번의 관찰마다 진행하는 것이 효과적이다. 어피니티 맵도 단위 인터뷰마다 바로 수행할 수 있다. 이렇게 하면 리서치와 분석 단계를 왔다 갔다 반복하게 되는데, 이것은 자연스러운 과정이다.

▶ 2 인사이트 분석 방법

구체적인 인사이트 분석 방법에는 프레임워크와 매트릭스를 이용한 분석 방법과 맵 위에 배치하는 분석 방법, 그리고 다이어그램으로 정리하는 분석 방법이 있다. 각 분석 방법에 관해 구체적으로 살펴보자.

AEIOU 프레임워크와 POEMS

여러 분석 방법 중 먼저 프레임워크를 이용한 AEIOU 프레임워크를 살펴보자. AEIOU 프레임워크는 글로벌 이노베이션 회사 도블린Doblin이 사용자를 이해하기 위해 개발한 개념으로, 활동, 환경, 상호작용, 개체, 사용자를 기술하면서 조사 대상을 파악하는 방법이다.

AEIOU 프레임워크에서 A Activity 는 사람들의 행동이며, E Environment 는 환경으로 활동이 벌어지는 전체 공간과 맥락이다. I Interaction 는 사용자

와 개체 사이의 상호작용이며, O Object 는 제품, 도구, 서비스 등의 각 개체를 가리킨다. U User 는 개체와 상호작용하는 사람, 즉 사용자이다.

AEIOU 프레임워크에는 다양한 템플릿이 있는데, 이는 정해진 공식화된 규정이 없다는 것을 뜻하기도 하고, 조사자가 해당 조사에 맞게 창의적으로 프레임워크를 구성해야 한다는 뜻이기도 하다. AEIOU 프레임워크 양식에는 시간적 변화를 작성할 수 있는 것도 있고, 시간 축이 없는 양식도 있다. 관찰 조사를 하러 갈 때 미리 준비한 AEIOU 템플릿을 가져가는 것도 가능하며, 현장 조사 이후에 분석 단계에서 AEIOU 프레임워크로 관찰한 내용을 정리하는 것도 가능하다. 다른 방법들과 마찬가지로 AEIOU 프레임워크를 작성하는 것만으로는 통찰이 나오지 않는다. 그러나 조사 대상에 대해 이해해 가며 주의 깊게 작성하는 과정에서 통찰이 나올 수 있다.

AEIOU 프레임워크와 유사한 방법으로 POEMS가 있다. POEMS는 각 사람, 개체, 환경, 메시지, 서비스에 해당하는데, 사람 People 은 비즈니스 콘텍스트상 어떤 특징을 지닌 사람이고 그들의 동기와 행동 패턴은 무엇인지를, 개체 Objects 는 비즈니스 콘텍스트상 어떤 사물이나 제품들이 관련되는지를, 환경 Environments 은 비즈니스가 일어나는 장소와 환경은 무엇인지를, 메시지 Messages 는 사람들이 어떤 메시지를 주고받고 어떻게 커뮤니케이션이 이루어지는지를, 서비스 Services 는 전체 고객 행동과 관련되어 어떤 서비스가 제공되는지를 기재하는 요소이다.

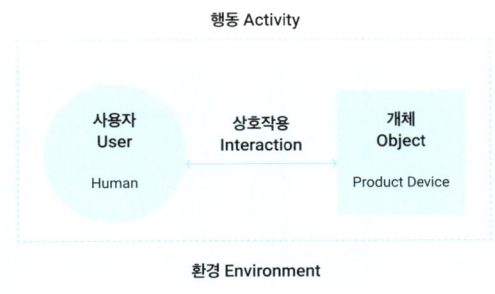

그림 2.62 → 데이터 기반 디자인 진행 사례

ER 매트릭스

ER 매트릭스Entity Relation Matrix는 우리말로 개체 관계도 또는 개체 관계 매트릭스로 해석된다. 이는 프로그래밍과 데이터베이스DB 분야에서 발전되어 온 개념으로, 미국 일리노이공과대학의 찰스 오웬Charles Owen이 발전시키고 적용해 온 디자인 방법론이다. ER 매트릭스는 다른 디자인 방법에 비해 매우 정량적이고 체계적인 특성을 갖는다. 각 요소의 관계를 먼저 정확히 규정하면 그로부터 전체의 관계가 결정된다는 점에서 상향식 접근법에 해당하며, 요소 환원주의적인 성격을 띠고 있다.

그림 2.63은 ER 매트릭스를 적용해서 나타낸 병원의 공간 디자인이다. 먼저 응접실, 대합실, 치료실, 병동, 진찰실, 사무실, 간호사 화장실, 환자 화장실, 의약품 창고, 청소 도구실을 나열한 뒤 각 공간 간의 관련성을 파악해 '관련 없음' '관련 약함' '관련 강함'의 세 단계로 표현했다. 그런 다음 이를 다이어그램 형식으로 배치한 뒤, 공간 간의 관계를 유지하면서 이를

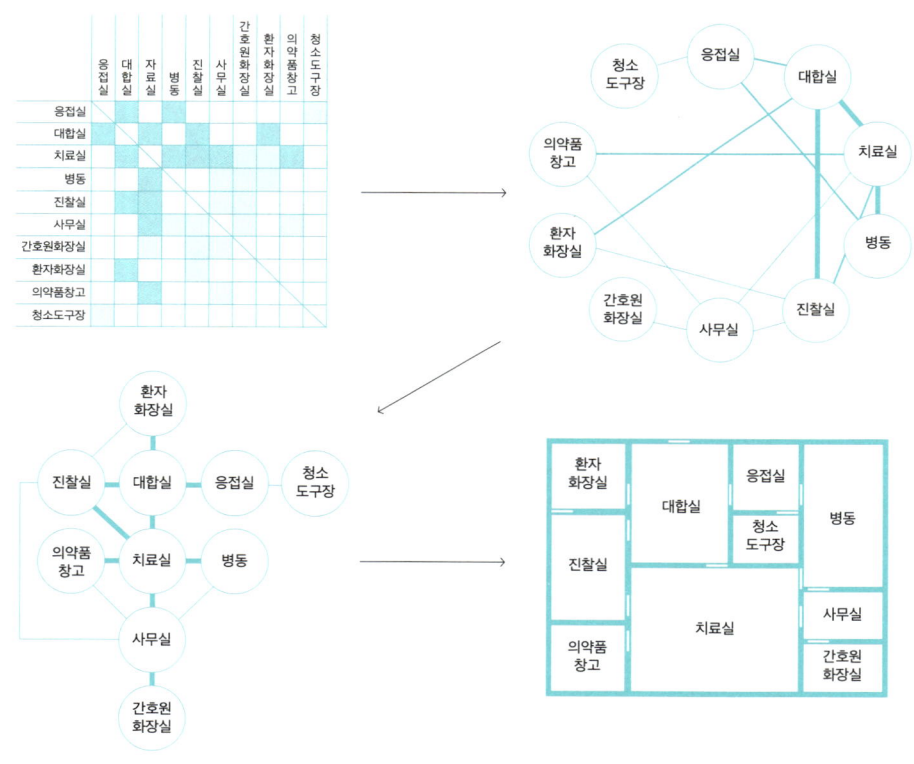

그림 2.63 → 병원의 공간 디자인에 적용한 ER 매트릭스

다시 실제의 공간에 맞게 다이어그램을 재배열하고, 최종적으로 공간 디자인을 결정했다. 이 과정에서 '치료실과 병동'처럼 개념적으로는 긴밀한 공간이지만, 직접 연결되지 않고 불가피하게 멀어질 수도 있다. 2차원 평면 위에 배치하게 되면서 부득이하게 조정이 되는 경우가 생긴 것이다. 이 방법은 공간 디자인 외에도 리모컨의 버튼 배열에도 적용할 수 있다.

이렇게 ER 매트릭스는 전체를 부분으로 나누고, 부분 간의 상호 관련성을 개별적으로 파악한 다음 전체 속에서 상호 관련성을 표현하고 구성하는 과정을 거친다.

어피니티 맵

어피니티 맵 Affinity Map 은 디자인 리서치를 통해 얻은 여러 자료를 모으고 배치하면서 그 연결점을 찾고 보편적인 요소를 추출하는 방법으로, 가장 대표적인 정성적 분석 방법이다. 어피니티 다이어그램 Affinity diagram 이라고도 하는데, 일본의 문화인류학자인 가와키타 지로 川喜田二郞 에 의해 고안되어 그의 이름을 따서 KJ기법이라고도 불린다. 1960년대 말에 만들어진 어피니티 맵(KJ기법)은 1990년 초 미국 경영학계에 소개되었다가 UX 디자인 분야에 전파되어 오늘에 이르게 되었다.

책상 위에 어지럽게 놓인 메모들이 그 위치에 따라 다른 메모들과 연결되면서 새로운 의미를 만들어 낸다는 데에서 아이디어를 얻어 고안된 어피니티 맵은 낱낱의 자료로부터 추상적인 개념을 형성하고, 서로 관련성이 높은 것들을 정성적 방법으로 그룹화한다는 점에서 개방형 카드소팅 Open card sorting 과 유사하다.

어피니티 맵의 작성 과정을 살펴보자. 어피니티 맵의 작성은 다음과 같이 총 세 단계로 이루어진다.

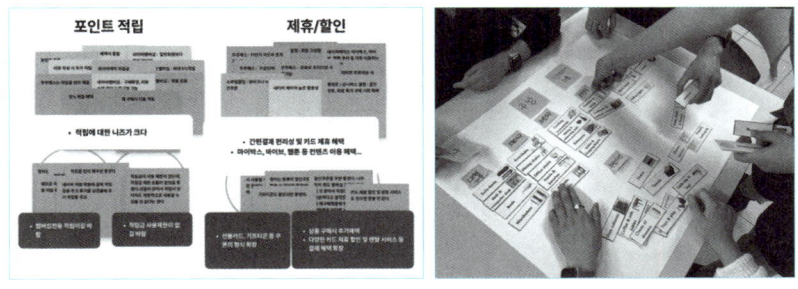

그림 2.64 → 어피니티 맵 작성 과정(왼쪽)과 개방형 카드소팅(오른쪽)

어피니티 노트 만들기

먼저 자료를 공유하고 이해를 나누면서 어피니티 노트를 만든다. 자료는 인터뷰의 발화, 관찰에서 파악한 사용자의 행동, 웹에서 가져온 VoC Voice of Customer나 댓글, 코크리에이션 워크숍에서 얻은 참가자의 아이디어 등과 같이 의견 혹은 현상의 기록일 수 있다. 즉 참가자의 발화처럼 의견이 담긴 것일 수도 있지만, 관찰자가 본 기록처럼 의견이 없는 단순 기록일 수도 있다.

어피니티 노트를 만들 때는 디자인팀 내에서 자료를 공유하는 것이 중요하다. 시간이 걸려도 하나하나를 충분히 숙지하는 것이 이후의 분석에 도움이 된다. 자료를 낱개의 어피니티 노트로 만들 때는 보통 노란색 포스트잇을 사용한다. 이때 추상적인 개념어가 아니라 생생한 글로, 단어보다 문장으로 적는 것이 좋다. 사소하지만 펜의 굵기도 중요하다. 수많은 어피니티 노트를 보기 위해 어느 정도 먼 거리에서 보게 되는데, 그때 노트에 적힌 내용이 한눈에 들어올 수 있도록 하기 위해서이다. 발화자나 행위자가 누구인지 적어두는 것도 좋다. 예를 들어 다섯 번째 사용자의 21번째 발화라면 'U5-21'이라고 적는다. 인터뷰 발화가 디지털 데이터로 변환되어 있다면, 이를 포스트잇에 일일이 수기로 옮겨적는 것보다 프린트해서 어피니티 노트를 만들기도 한다.

그룹핑

어피니티 노트를 옮겨 가면서 관계를 파악하고 그룹화한다. 유사한 노트끼리 모아보는 것인데, 이 과정을 반복하며 심화해 나간다. 이 그룹화 과정에

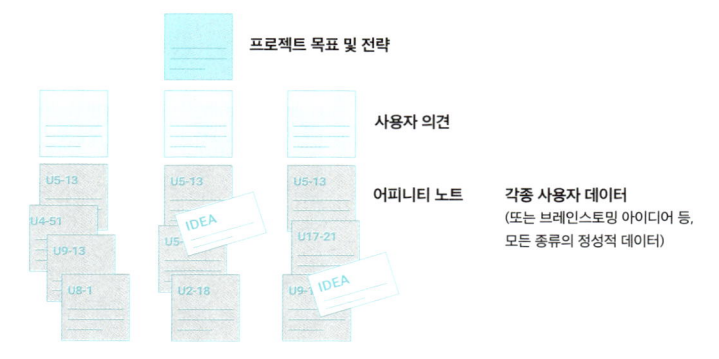

그림 2.65 → 어피니티 맵의 작성 과정

서 일반적으로 축은 사용하지 않는다. 어피니티 맵이 그려지는 평면 공간의 X와 Y 축에 의미를 부여해도 좋지만, 쉽지 않거나 오히려 자유로운 사고를 방해할 수 있으므로, 축은 사용하지 않고 단지 같은 것끼리 군데군데 모아놓는 것으로 충분하다.

의미 추출

이렇게 모은 어피니티 노트로부터 종합적인 수준의 사용자 의견을 추출해내고, 이를 보통은 파란색 포스트잇에 적는다. 이것은 노란색 어피니티 노트들의 그룹명이라고 생각하면 된다. 이 과정을 한 단계 더 진행하면서 이번에는 프로젝트의 목표나 전략 같은 더 상위의 개념을 추출한다. 이것은 보통 분홍색 포스트잇에 적는다. 일반적으로 어피니티 노트는 노란색, 사용자 의견은 파란색, 전략은 분홍색 포스트잇에 적는다. 색에 구애받을 필요는 없지만, 일반적인 관례를 굳이 거스를 필요도 없다. 또한 상층 개념의 추출을 몇 단계 정도 하는 것이 좋은지에 대한 규정은 없지만, 일반적으로는 2단계 정도로 진행한다.

의미 추출 과정에서 불현듯 아이디어나 기회 요인이 나올 수 있는데, 이는 어피니티 노트도 아니고 노트들을 추상화한 것도 아니므로 다른 색

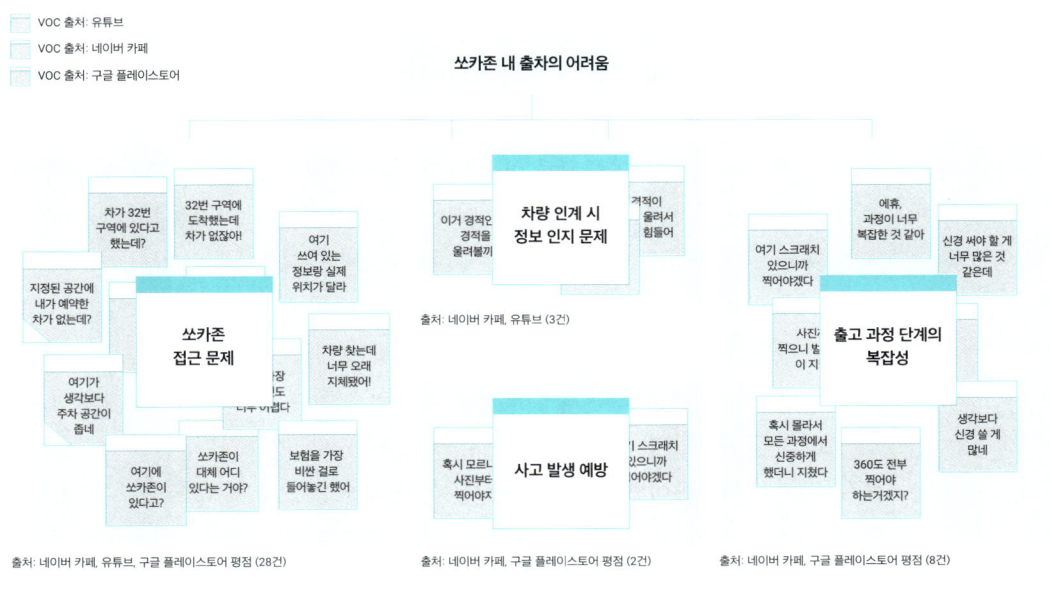

그림 2.66 → 쏘카 프로젝트의 어피니티 맵(일부)

의 포스트잇으로 작성해서 붙여두고 나중에 활용한다.

그림 2.66은 쏘카 프로젝트에서 진행한 어피니티 맵이다. 어피니티 노트는 유튜브, 네이버 카페, 구글 플레이스토어, 그리고 VoC이다. 어피니티 맵 작성 과정을 통해 '쏘카존 접근 문제' '차량 인계 시 정보 인지 문제' '사고 발생 예방' '출고 과정 단계의 복잡성'이라는 하위 페인포인트를 도출하고, 이를 통해 '쏘카존 내 출차의 어려움'이라는 상위 페인포인트를 도출했다. 이 밖에도 '차량 출고 과정의 복잡성' '예상 결제 금액의 모호함' 등의 상위 페인포인트가 도출되었다.

오늘날은 온라인 작업 도구의 발전으로 어피니티 맵을 미로MIRO나 피그잼FigJam과 같은 온라인 툴로 작성하는 게 보편화되었다. 온라인 어피니티 도구는 원격 공동 작업이 가능하다는 점 외에도 물리적 대지 규격을 벗어나서 확장할 수 있다는 장점이 있다. 또한 관찰에서 얻은 사진이나 데스크 리서치 자료들을 하나의 보드 위에 올려놓고 작업할 수 있어서 전통적인 오프라인 어피니티 맵 제작 방식보다 편리하다. 그러나 오프라인 어피니티 맵은 온라인 어피니티 맵에 비해 창의적이고 발산적인 사고에 유리하다.

포지셔닝 맵

포지셔닝 맵Positioning Map은 경영학에서 주로 사용되어 왔는데, 두 축으로 이루어진 이차원 평면에 개체를 배치하고, 이를 토대로 결론을 도출하는 분석 방법이다. 디자인 차별화 요인 및 중요 속성(구매 결정 요인)을 포지셔닝 맵의 기준 축으로 선정한 후 경쟁 기업이나 브랜드, 제품을 맵 위에 표시한다. 디자인 분야에서는 이와 유사한 방법으로 이미지 맵Image Map을 사용하는데, 포지셔닝 맵과 본질적으로 동일하다.

포지셔닝 맵은 2차원 좌표에 분석하거나 비교하고자 하는 요소들을 배치하는데, 객관적 수치를 이용하는 듯 보이지만 그렇지 않을 수도 있다. 정확한 통계 자료나 측정을 통해 좌표의 위치를 정확하게 지정할 수도 있지만, 주관적인 기준으로 위치를 결정하는 것도 가능하다.

되도록이면 포지셔닝 맵의 네 개 사분면에 각 요소가 골고루 배치되는 게 좋다. 에르메스, 루이뷔통, 샤넬, 구치, 버버리 등의 명품 브랜드를 포지셔닝 맵으로 그린다고 생각해 보자. 가로축은 시장에서의 대중성, 세로축은 가격 접근성이라고 정하고 명품 브랜드를 2차원 맵에 포지셔닝한다

면, 브랜드들이 대체로 왼쪽 아래에서 오른쪽 위로 늘어선 가상의 직선상에 배치될 것이다. 대중성이 낮을수록, 즉 고급일수록 가격 접근성은 낮아질 것이기 때문이다. 이렇게 된다면 두 개 축이 효율적으로 선정되지 못했다고 할 수 있다. 두 개 축으로 나눌 필요 없이 하나의 축으로 줄일 수 있기 때문이다.

포지셔닝 맵의 진행 방법을 살펴보자. 첫째, 분석 배열한 요소의 목록을 정리해서 나열한다. 나열 요소로는 아이디어, 니즈, 제품명, 브랜드, 기업명, 이미지 등 무엇이든 가능하다. 둘째, 축을 정한다. 이 과정은 포지셔닝 맵의 결과를 좌우하는 중요한 과정이다. 축은 두 개가 아니라 여러 개일 수 있다. 여러 개의 개체를 위치 짓기에 2차원으로 충분하다는 보장은 없다. 그러나 사람들이 쉽게 상상하고 표현할 수 있는 것은 2차원 좌표이기 때문에 가장 의미 있는 두 개의 축을 선별해 포지셔닝 맵을 만들어야 한다. 만약 세 개의 차원(x, y, z)을 검토해야 한다면, 두 개 축으로 이루어진 여러 개의 포지셔닝 맵(x*y, x*z, y*z)을 나열하는 식으로 진행해야 한다. 하지만 이 방식은 요점을 흐리게 하므로, 가장 중요하면서도 의미 있고 많은 정

3가지 포지셔닝 축

기능 간 구분의 명시성
카셰어링 서비스의 **주요 기능(편도, 왕복, 부름)** 간의 구분이 서비스 사용 여정을 통해 이해할 수 있는지에 대한 척도

정보 제공의 적시성
사용자의 서비스 **사용 맥락에 맞는 정보 적재적소에 제공**하는지에 대한 척도

주요 정보의 시인성
사용자의 기능 사용을 위한 정보가 **잘 보이고 명확한지**에 대한 척도

3가지 카셰어링 서비스

왕복 — 특정 주차 존에서 대여 후 해당 주차 존에서 반납을 하는 보편적인 형태의 서비스

편도 — 특정 주차 존에서 대여하고 자신이 원하는 지역에서 반납할 수 있는 서비스

부름 — 자신이 원하는 지역까지 자동차를 배달받은 후 대여를 시작할 수 있는 서비스

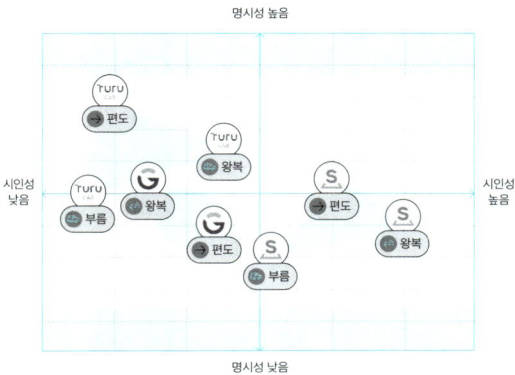

그림 2.67 → 쏘카 프로젝트에서의 포지셔닝 맵

보와 결정을 담고 있는 축과 좌표를 선정해야 한다. 셋째, 이렇게 결정된 2차원 평면에 요소를 배치한다. 포지셔닝 맵을 여러 명이 진행할 경우, 논의에 기초해서 배치할 수 있다. 넷째, 배치된 아이템을 그룹핑하거나 포지셔닝 맵 위에 화살표를 그리면서 전략 방향을 설정한다. 이 단계에서 포지셔닝 맵의 사용 가치가 드러난다.

그림 2.67은 쏘카 프로젝트에서 작성한 포지셔닝 맵이다. 쏘카와 경쟁사의 여러 하위 서비스를 비교 검토하는 과정에서 '기능 간 구분의 명시성' '정보 제공의 적시성' '주요 정보의 시인성'이라는 세 개의 축을 정했다. 이를 2차원 그래프에 표현해 첫 번째 포지셔닝 맵(그림 왼쪽)을 완성했다. 그러나 서비스들이 좌상에서 우하로 나열되어 축의 선택이 효과적이지 않아 2차원 좌표면을 효과적으로 활용하기 위해 새로운 포지셔닝 맵(그림 오른쪽)을 다시 그렸다. 이후 명시성과 적시성이 높은 1사분면을 서비스의 To-Be 개선 영역으로 설정했다.

다이어그램

다이어그램Diagram은 광범위하게 쓰이는 보통명사로, 지칭 범위가 넓은 단어이다. 사실상 UX 디자인에서 다이어그램이라고 특정되는 방법론은 없다. 그런 점에서 디자인 리서치 내용을 분석하는 방법으로 다이어그램을 거론하는 것은 적절하지 않을지 모른다. 그러나 다이어그램은 작성이 수고스럽다는 단점이 있지만, 지식의 이해, 기억 전달 부분에서 글보다 우수하며, 리서치 내용을 한눈에 파악할 수 있고 개념화된다는 장점이 있다.

그림 2.68은 〈스타워즈 오리지널 트릴로지Starwars Original Trilogy〉에 등장하는 인물 관계를 표현한 다이어그램이다. 주인공인 루크 스카이워커를 비롯해 레이아 공주, C-3PO, R2-D2, 한 솔로, 추바카, 제국군의 총지휘자 펠퍼타인 황제, 다스베이더, 요다 등 스타워즈에 등장하는 복잡한 각 캐릭터의 관계를 한 장의 다이어그램으로 요약해 주고 있다.

앞서 설명했듯이 다이어그램은 특정한 방법론이라기보다 개념화된 그림 모두를 일컫는 보통명사이다. UX 리서치 내용과 그로부터 얻어진 통찰을 표현하는 도구로서 다이어그램이 활용될 수 있는데, 다이어그램 중에는 일정한 표현 형식을 갖춘 것들이 있고, 그중 소프트웨어 공학에서 사용되는 표준화된 범용 모형화 언어인 UML이 있다.

UML Unified Modeling Language은 객체 지향 시스템 개발 분야에서 주목

그림 2.68 → 스타워즈 캐릭터의 다이어그램

받는 도구로, 1990년대 중반 미국 소프트웨어 개발자인 그래디 부치Grady Booch, 제임스 럼버James Rumbaugh, 이바 야콥슨Ivar Jacobson에 의해 개발되었다. UML에는 클래스 다이어그램, 객체 다이어그램, 시퀀스 다이어그램, 액티비티 다이어그램, 통신 다이어그램, 컴포넌트 다이어그램, 스테이트 다이어그램, 배포 다이어그램, 유스케이스 다이어그램 등이 있는데, 이 중 시퀀스 다이어그램, 유스케이스 다이어그램, 스테이트 다이어그램 정도가 UX 디자인에 활용하기에 좋다. UML은 프로그래밍을 위한 커뮤니케이션 도구이므로, 제대로 작성하려면 많은 연습이 필요하다. 그러나 UX 디자인 프로젝트에서는 엄밀한 작성 문법에 구애되지 않는 선에서 UML의 다이어그램을 적용할 만하다.

UML에서 파생된 여러 다이어그램 표현 방법을 살펴보자. 동일한 과정이라 해도 여러 다이어그램에 따라 강조점이 달라질 수 있다. 따라서 UX 디자인에서 다이어그램으로 개념이나 과정을 나타낼 때 어떤 방법이 효과적일지에 대해 생각해 보고 적절한 방법을 적용해야 한다.

유스케이스 다이어그램

유스케이스 다이어그램Use case diagram은 시스템의 기능을 사용자 입장에서 바라보고 효과적으로 설명할 수 있다. 유스케이스, 행위자, 커뮤니케이션으로 구성되는데, 유스케이스Use case는 글 상자로 시스템의 기능을 나타

낸다. 행위자Actor는 사람으로 시스템 외부에 존재하면서 시스템과 상호작용하는 존재, 즉 시스템이나 정보를 사용하는 사용자를 의미한다. 커뮤니케이션Communication은 행위자와 유스케이스 사이의 관계를 나타낸다.

유스케이스를 그리는 방법은 먼저 개발하고자 하는 시스템의 범위와 경계를 설정한 후, 관련된 모든 행위자를 목록화해서 행위자의 목적을 찾는 것이다. 행위자의 목적을 토대로 시스템의 범위를 재확인해 가면서 유스케이스를 선정해 나가면 된다. 디자인에 적용할 때, 사용자에게만 초점을 맞추기 쉬운 시나리오에 비해 유스케이스는 시스템에 관계된 여러 사람을 행위자로 보고 종합적으로 다룰 수 있고, 시스템이 할 수 있는 여러 상호작용을 상세히 기술할 수 있다.

스테이트 다이어그램

특정 과제를 수행하기 위한 시스템의 상태 변화를 나타내는 것으로, 제품이 어떻게 작동하는지를 표현하는 데 적합하다.

스테이트 다이어그램State Diagram은 시작 상태에서 출발해서 종료 상태로 마감되며, 그 사이에 여러 상태의 변화를 거친다. 상태와 상태 사이에는 화살표로 표현되는 트렌지션(또는 트리거)이 기술된다. 그림 2.69는 ATM의 스테이트 다이어그램이다. 대기 상태에 있던 ATM에 신용카드를 꽂으면 ATM이 고객의 신원을 확인하고 여러 거래 유형(이체, 현금인출, 통장 정리 등)을 제시한다. 선택된 거래에 따라 인터랙션이 이루어진

그림 2.69 → ATM의 스테이츠 다이어그램

뒤 ATM이 종료된다. 스테이트 다이어그램의 거래 상태 안에는 작은 상자들이 그려져 있는데, 이는 그 안에 더 복잡한 여러 상태의 전이가 생략되어 있음을 나타낸 것이다.

시퀀스 다이어그램

시퀀스 다이어그램Sequence Diagram은 특정 행동이 어떠한 단계를 거쳐 어떤 객체(사람, 기기)와 어떻게 상호작용하는지를 표현한 다이어그램이다. 객체는 사람이든 기기든 행동을 진행하는 주체를 망라하는 개념으로, 세로줄로 표현되는 자체의 '생명선'을 가진다. 객체는 다른 객체와 상호작용하면서 행동이 활성화되는데, 객체 간에 연결된 화살표로 표현되며, 화살표 위에 메시지가 적히기도 한다. 이 모든 흐름은 위에서 아래로 흐르는 시간의 흐름으로 표현된다. 그림 2.70은 ATM의 사용 과정을 표현한 것이다. 그림 2.69의 스테이츠 다이어그램과 비교하면 동일한 내용을 서로 다른 다이어그램으로 표현할 수 있음을 알 수 있다.

그림 2.71은 레스토랑에서 벌어지는 식사 과정을 시퀀스 다이어그램으로 표현하고, 그 상단을 인터랙션 다이어그램으로 그린 것이다. 레스토랑에 손님이 들어오면 웨이터가 자리를 안내한 뒤 손님이 주문한 음식을 주문 디바이스로 입력하면 주문 정보가 주방에 있는 서버로 전달된다. 주방장은 웨이터에게 주문 내용을 전달받지 않아도 요리를 시작할 수 있다. 주문 서버의 정보는 계산대에도 전달된다. 음식이 완성되면 웨이터가 음

그림 2.70 → ATM의 시퀀스 다이어그램

식을 손님에게 서빙하고 손님은 식사를 한다. 식사를 마치면 웨이터는 테이블을 치우고, 이미 입력된 주문 정보에 따라 손님은 계산대에서 계산을 마친다. 그림 2.71의 시퀀스 다이어그램은 이런 통상적인 레스토랑에서의 식사 과정을 도식화해서 표현한 것이다. 시퀀스 다이어그램의 객체에는 사람과 기기 모두가 포함된다. 그 객체를 중심으로 상호작용을 그린 것이 그림 위쪽의 인터랙션 다이어그램이다. 인터랙션에는 사람 간, 기기 간, 사람과 기기 간의 인터랙션의 세 종류가 있다. 인터랙션 다이어그램과 시퀀스 다이어그램은 입체화된 하나의 개념 모형을 각각 평면도와 정면도에서 그린 것으로 생각하면 이해하기에 좋다. 요리사, 주문 서버, 웨이터, 주문 디바이스, 고객, POS기, 계산대 점원의 객체를 잘 배열하면, 요리가 벌어지는 주방, 식사가 이루어지는 홀, 계산이 이루어지는 카운터로 공간을 나타낼 수 있다.

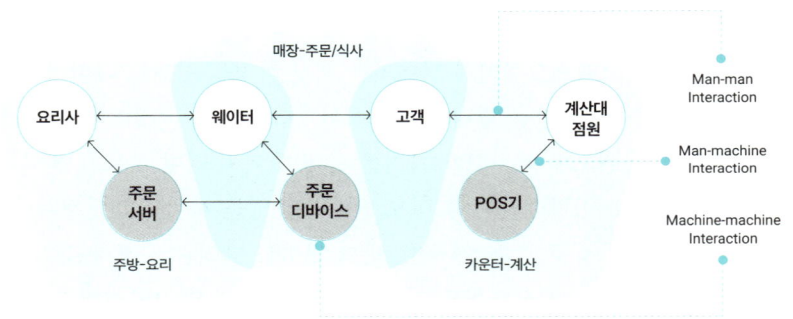

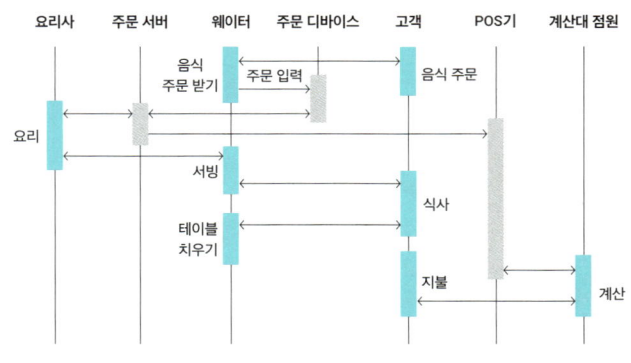

그림 2.71 → 레스토랑 식사 과정의 인터랙션 다이어그램(위)과 시퀀스 다이어그램(아래)

플로차트와 워크플로 다이어그램

워크플로 다이어그램 Workflow Diagram 은 UML에 속하지 않지만, 프로그래밍 분야에서 만들어진 다이어그램이라는 점에서 UML 모델과 유사하다. 플로차트 Flowchart 는 프로그래밍 절차를 도식화한 것인데, UX 디자인에서는 특정 과제를 수행하기 위해 사용할 수 있는 시스템의 처리 절차를 표현하기에 적합하다.

그림 2.72는 레스토랑에서의 식사 과정을 플로차트로 표현한 것이다. 손님이 도착하면 예약 여부에 따라 테이블 안내를 받는다. 자리에 앉은 손님은 메뉴판을 받고 웨이터는 주문을 받는다. 식사 과정은 와인(또는 음료), 스타터, 메인 요리, 디저트 순으로 진행된다. 손님은 식사를 마친 후 웨이터에게 계산서를 요청해 전달받은 후 계산을 마치고 레스토랑을 떠난다. 그러고 나면 웨이터는 자리를 치우고 서빙 과정을 마친다.

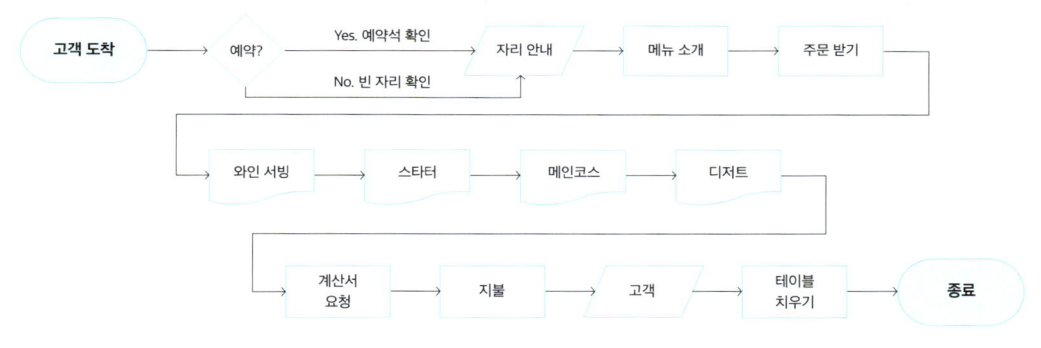

그림 2.72 → 레스토랑 식사 과정의 플로차트

8장
사용자 이해와 퍼소나

UX·UI 디자인의 궁극적인 목적은 결국 사람을 위한 것이기 때문에 사용자를 제대로 이해하는 방법과 관점은 매우 중요하다. 여기서는 사용자를 이해하기 위한 마케팅에서의 접근법과 사용자 경험 디자인의 퍼소나 기법을 알아본다. 사용자를 이해하는 접근 방법 가운데 특히 퍼소나는 UX·UI 디자인에서 가장 핵심적인 방법으로, 퍼소나를 통해 디자인 프로젝트가 흔들리지 않고 표류하지 않고 전진할 수 있다. 그러나 퍼소나는 피상적으로 흉내 내기 쉬운 방법이기도 하다. 퍼소나를 그럴듯하게 만드는 것에 연연하지 말고, 프로젝트의 성격에 따라 퍼소나의 필요성을 정확히 판단하고, 진정성 있게 만드는 것이 중요하다.

1 사용자에 대한 접근

사용자에 대해 제대로 이해하면 궁극적인 혁신이 일어난다. 소비자가 원하는 것이 무엇인지, 고객의 라이프스타일이 무엇인지, 사용자가 어떤 불편을 느끼는지를 정확히 파악하면 이를 바탕으로 제품과 서비스의 어떤 점을 고칠지, 기존 제품을 개선하기보다 새로운 제품을 창안하는 것이 더 좋을지를 판단할 수 있기 때문이다. 그렇다고 해서 제품에 대한 이해는 쓸모없다는 의미는 아니다. 사용자 이해가 혁신을 가져온다면 제품에 대한 이해는 현실적이고 구체적인 개선을 가져올 수 있다. 사용자에 대한 통찰을 궁극적으로 제품에 반영하려면 결국 제품에 대해 잘 알고 있어야 한다. 그러나 사용자에 대한 이해가 본질적인 혁신을 불러온다는 것은 분명하다.

그림 2.73은 롯데카드 광고 〈왜죠〉 시리즈이다. 이 광고에서 롯데카드는 서로 다른 세 가지 유형의 소비자를 목표로 한다. 대중교통이나 자가운전을 이용하는 직장인에게는 항공권 할인이 아니라 주유 할인 혜택을, 마트에서 장을 보는 주부에게는 생활형 할인 혜택을, 비즈니스나 취미를 위해 골프를 치는 사업가에게는 프리미엄 서비스 혜택을 제공한다는 것이다.

사용자를 잘 이해하기 위한 두 가지 접근 방법이 있다. 한 가지는 마케팅에서의 접근 방법이고, 또 하나는 사용자 경험에서의 접근 방법이다. "모든 사람이 사용자인 것은 아니다! Everyone' is not a user!"라는 말이 있다. 이것은 마케팅에서의 격언으로, 전체 인구 집단이 아니라 특정한 구매력을 갖춘 고객, 특정 성별, 특정 연령대의 고객을 대상으로 해야 그 마케팅에 성공할 수 있다는, 즉 고객 세분화가 중요하다는 점을 강조한다. 반면 UX 분야에서는 "디자이너는 사용자가 아니다! The designer' is not a user!"라는 격언이 있다. 이는 제품과 서비스를 만드는 사람이 아니라 그것을 소비하고 사용하는 사람의 관점에서 접근해야 한다는 것을 의미한다.

사용자 또는 고객을 둘러싼 두 가지 접근 방법에는 각각의 차별점이

그림 2.73 → 롯데카드 〈왜죠〉 광고 시리즈

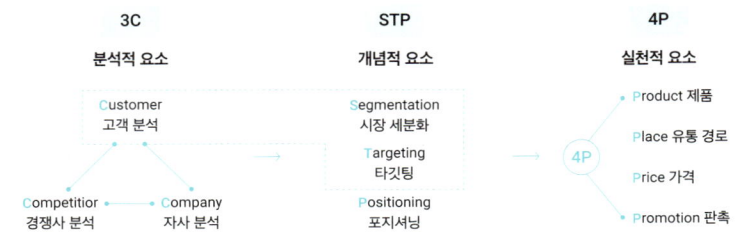

그림 2.74 → 마케팅의 10가지 구성 요소 - 3C 분석, STP, 4P 전략

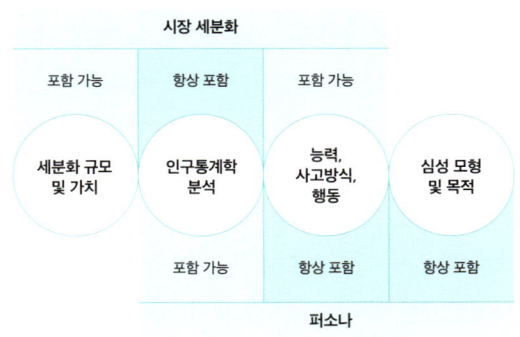

그림 2.75 → 시장 세분화와 페르소나의 범위

있다. 마케팅에서의 접근은 사람을 고객Customer이나 구매자Buyer로 바라본다. 시장 중심의 양적 접근 방법이 중심이 되고, 상식적으로 통용되는 믿음을 바탕으로 효율적이고 불필요한 비용을 절감하려는 노력을 기울이며, 사용자를 시장의 일부로 여긴다. 그림 2.74는 마케팅의 3C 분석, STP, 4P 전략을 나타낸다. 이 중에서 고객 분석Customer Analysis, 시장 세분화Segmentation, 타깃팅Targeting이 사용자 이해에 해당한다.

반면 사용자 경험의 관점에서는 사람을 사용자로 바라본다. 퍼소나를 중심으로 하는 정성적이고 질적인 접근 방법을 중심으로 하며, 전통적인 인구통계학적 기준에 따른 소비자 행동 모델을 벗어난다.

두 접근 방법에서 사람을 바라보는 차이는 시장 세분화의 고객 정의와 사용자 경험의 퍼소나의 구성 요소에서도 드러난다. 킴 굿윈Kim Goodwin이 제시한 그림 2.75에는 인구통계학적 정보나 제품 사용 능력, 사고방식 등과 같이 시장 세분화와 퍼소나, 양자 모두에게 공통되는 구성 요소도

있다. 그러나 세분된 시장의 규모와 가치는 시장 세분화에만, 심성 모형 및 목적은 퍼소나에만 포함된다.

2 사용자에 대한 이해 요소

사람을 고객으로 보든 사용자로 보든 구체적으로 이해해야 한다는 점에서는 동일하다. 오늘날은 한 가지 제품으로 모두가 만족했던 초기 산업사회와 달리 대부분의 제품과 시장이 정교하게 세분되어 있다. 패션 산업의 경우 성별, 연령별 구분과 같은 기초적인 세분화는 물론 라이프스타일과 개성에 따라 수없이 세분된 시장이 존재한다. 가전제품은 가족 구성원 모두가 쓰는 것이 전제가 되므로 매스마켓 상품에 해당하지만, 여기서도 가구 유형이나 라이프스타일에 따라 점차 세분화되어 커스터마이즈드(개인 맞춤형) 마켓으로 이행하고 있다.

　게임기 소니 플레이스테이션과 닌텐도 스위치를 비교해 보면 사용자에 따라 서로 다른 특성을 띠고 있음이 잘 드러난다. 소니 플레이스테이션은 하드코어 게임을 즐기는 20-30대 남성 게이머를 대상으로 한 정교하고 화려한 그래픽, 자극적이고 폭력적인 게임 스토리, 미래 지향적인 게임기 외관 디자인, 고성능 게임 성능이 특징이다. 반면 닌텐도 스위치는 가족이나 친구들과의 파티에서 가볍게 즐기기에 적당한 귀엽고 단순화된 그래픽, 자극적이지 않은 게임 스토리, 단순함을 강조한 외관 디자인, 휴대성과 다양성을 고려한 게임 성능이 특징이다. 이런 게임 디자인의 양대 특성은 서로 다른 사용자를 대상으로 형성된 것이다.

　시장 세분화가 얼마나 중요한지를 보여주는 교과서적 사례가 있다. 마케팅의 발전사에서 빼놓을 수 없는 기업 P&G Procter & Gamble는 타이드, 치어, 게인, 대시, 드래프트, 아이보리, 스노, 옥시돌 등 열 가지 이상의 서로 다른 상표 세제를 생산한다. 그 외에도 팬틴, 허벌 에센스, 헤드앤숄더 등의 다양한 헤어케어 브랜드와 세제, 치약, 화장지, 면도용품 등 수많은 생활용품을 생산하고 있다. P&G가 각 고객층의 욕구와 개성을 만족시켜 생활용품 시장의 초거대 기업으로 시장을 지배해 올 수 있었던 이유는 다양한 소비자층을 이해하고 소비자마다 니즈와 원츠가 서로 다르다는 것을 잘 알았기 때문이다. 그리고 그 니즈 Needs 와 원츠 Wants 를 시장 세분화 과

정을 통해 다양한 소비자 집단의 욕구를 만족시켰기 때문이다.

사용자를 이해하고 세분화하는 여러 요소를 살펴보자. 그중에서도 성별, 연령, 국가 문화, 민족, 계층 등의 인구통계학적 요소는 상당히 중요하다.

성별

성별은 연령과 더불어 생물학적 차이에 따라 결정되는 인구통계학적 요소이다. 남녀의 성적 차이는 옷처럼 직접적인 영향을 받는 산업은 물론 문화 산업 전반에도 영향을 준다. 장난감의 경우에도 성별에 따른 차이를 볼 수 있다. 바비인형같이 여자아이가 좋아하는 장난감을 만드는 마텔Mattel사와 캡틴아메리카같이 남자아이가 좋아하는 장난감을 만드는 해즈브로Hasbro사는 각각 여성과 남성이라는 다른 집단을 목표로 한다. 성별의 차이는 선천적인 것Sex이기는 하지만, 사회적으로 학습되고 강화되는 것Gender이기도 하다. 여아의 장난감 중에 파란색이 극히 드물고, 남아의 장난감 중에 분홍색이 극히 드문 것은 사회가 젠더를 인식하는 방식에 따라 고착한 결과이기도 하다. 오늘날 성별에 따른 차별적 접근을 줄이기 위해 성 중립을 의무화하려는 노력이 기울여지기도 한다.

연령과 세대

연령은 흔히 세대라는 단어와 혼용되기도 한다. 성별이 생물학적 의미와 사회적 의미로 세분되듯이 연령도 생물학적 의미와 사회적 의미를 나눌 수 있다. 10대, 20대, 사춘기, 노년기 등의 연령 구분은 생물학적 차이에 기반한다. 다시 말해 21세기이든 18세기이든 청소년은 심리적 충동을 겪을 것이고, 50대 후반에 접어든 중장년의 인지능력은 상대적으로 쇠퇴하는 양상을 보일 것이다. 사회적 의미에서 연령을 구분하면, 시대와 지역에 따라 다른 양상을 보일 수 있다. 이때의 연령은 세대라는 단어로 대체되는 경우가 많다.

세대는 특정 시기에 태어나고 나이 들면서 형성된 공동의 경험을 공유하는 집단을 의미한다. 그런 점에서 이들은 동기 집단(코호트)이기도 하다. 전 세계적으로 공유되는 세대 구분은 베이비부머 세대, X세대, Y세대(또는 밀레니얼 세대), Z세대이다. 세대 구분에는 각 사회의 특정한 역사적 경험이 작용하는데, 우리나라에서는 베이비부머 세대와 X세대 사이에 민주화 세대(또는 86세대)라는 한국 고유의 세대를 추가하기도 한다. 소비

와 사회 활동의 새로운 주체로 등장한 Z세대 또는 그 전 세대인 M세대까지 묶은 MZ세대에 대한 관심이 커지면서 세대 담론이 사회적으로 큰 관심거리가 되었다. Z세대는 깊은 오프라인 관계보다 공동의 관심사를 기반으로 하는 가벼운 온라인 만남을 선호하고, 소유보다 경험을 중요시하기에 제품을 공유하거나 중고로 거래하는 것에 거부감이 없다. 또 아낄 때는 아끼지만 쓸 때는 고가의 명품도 망설임 없이 구매하며, 소비를 통한 신념을 표출한다는 점에서 기존 세대와 다르다. 또한 개인주의적이고 현재 지향적인 성격이 강하며, 영상에 익숙하고 SNS 소통을 즐긴다. 이런 점에서 Z세대는 디지털 네이티브의 성향을 강하게 보이고 있기도 하다.

디지털 네이티브 Digital Natives 란 미국의 교육학자인 마크 프렌스키 Marc Prensky 가 2001년 발표한 논문 「Digital Natives, Digital Immigrants」에서 처음 사용되었다. 마크 프렌스키는 사람들을 디지털 기술이 일상화된 환경에서 태어나고 자라난 세대인 디지털 네이티브와 성인이 된 후에 디지털 기술을 받아들인 세대인 디지털 이민자 Digital Immigrants 로 나누었다. 디지털 네이티브는 디지털 기기로 상호작용하고 직관적으로 학습하며, 멀티태스킹에 능하고 넓은 범위까지 사회적 관계를 맺으며, 영상을 중심으로 하는 멀티미디어를 선호한다. 디지털 이민자는 사람과의 직접 대화를 선호하고 논리적으로 학습하며, 한 번에 한 개의 과업에 집중한다. 수많은 사람과 교류하기보다 작은 범위의 사람과 친분을 가지려 하고, 전통 미디어로 정보를 얻는 경향이 강하다. 이런 구분은 인터넷, 휴대전화, 스마트폰 등 시대에 따라 등장한 디지털 기기에 의해 형성된 것이기도 하며, 연령에 따른 인지능력의 차이가 반영된 것이기도 하다.

국가 문화

국가 문화 National Culture 에는 여러 가지 뜻이 있지만, 여기서는 국가별로 다르게 나타나는 가치관과 사고방식을 의미한다. 한 나라 안에 여러 문화가 공존하거나 여러 국가를 한 문화권으로 묶을 수 있으므로, 국가와 문화를 일대일로 연결하는 것은 틀에 박힌 생각일 수 있다. 이 점에 유의하면서 사용자를 이해하는 또 하나의 유용한 기준으로 국가 문화를 알아보자.

국가 문화에 대한 논의는 네덜란드 출신의 국제경제학자 기어트 호프스테드 Geert Hofstede 의 문화 차원 Cultural Dimensions 연구에서 비롯되었다. 호프스테드는 1967-1973년경 IBM사의 의뢰를 받아 전 세계 50여 개국의

IBM지사 직원을 대상으로 직무 만족도를 설문 조사했다. 그 결과 국가별로 차별화되는 네 가지 요인이 도출되었다. 바로 권력 거리Power Distance, 개인주의 대 집단주의Individualism vs. Collectivism, 남성성 대 여성성Masculinity vs. Femininity, 불확실성 회피Uncertainty Avoidance이다. 이후 호프스테드의 연구에 영감을 받은 영국 작가 마이클 본드Michael Bond는 홍콩 지역을 대상으로 한 유사한 연구에서 '장기 지향 대 단기 지향Long-term Orientation vs. Short-term Orientation'을 찾았고, 불가리아의 언어학자 미카엘 민코프Michael Minkov는 세계 가치관 조사를 통해 '방관 대 규제Indulgence vs. Restraint'라는 요인을 찾았다. 이들 문화 차원은 각각 PDI, INV, MAS, UAI, LTO, IND로 지표화되며 수치로 표기된다. 호프스테드의 문화 차원은 오래되어 오늘날에는 맞지 않는 경우가 있지만, 여전히 설명력 있으며 국가 문화가 수치로 제시된다는 점에서 활용하기에 용이하다.

민족, 인종, 계층

민족Ethnic Group이나 인종Race도 인구통계학적 요소의 하나이다. 민족과 국가 단위가 거의 일치하는 우리나라에서는 그 중요성이 덜한 편이지만, 북미나 유럽과 같은 다민족 다인종 국가에서는 사용자를 이해하는 데 중요한 요소가 될 수 있다. 민족이나 인종은 모두 인간 집단을 분류하는 용어이지만, 민족은 문화적 요소나 자기 인식이 중요한 반면 인종은 생물학적 요소나 역사적 맥락이 중심이 되어 형성된 개념이다. 아랍인, 유대인은 독특한 민족적 배경과 라이프스타일을 보여 민족이라는 개념으로 접근할 수 있는 반면, 백인, 흑인과 같은 구분은 신체적 특성과 역사에 따라 형성된 인종이라는 개념으로 접근할 수 있다. 민족이나 인종은 커뮤니티 사이트나 SNS의 사용자 그룹의 범위, 수용도에 강한 영향을 줄 수 있다.

전통적인 인구통계학적 구분의 하나로 계층Social Class이 있다. 계층은 사회경제적 지위에 따른 분류로, 소득, 직업, 교육 등과 밀접히 연결되어 있다. UX·UI 디자인에서 볼 때 계층은 다른 인구통계학적 요소에 비해 중요성이 덜한 편이지만, 제품과 서비스에 대한 구매력과 접근성, 태도에 영향을 줄 수 있다.

가족과 라이프스타일

가족 구성 및 거주 형태, 라이프스타일도 사람을 이해하고 사용자를 유형화하는 데 유용한 요소이다. 엄격한 의미에서는 인구통계학적 요소라고 하기 어렵지만, 넓은 의미의 인구통계학적 요소라고 볼 수 있다. 가족 구성은 부모와 자식으로 이루어진 3-5인 가족, 조부모와 함께 거주하는 대가족, 혼자 사는 일인가구 등으로 나눌 수 있고, 요즘에는 반려동물까지를 가족 구성의 유형으로 보기도 한다. 거주 형태는 아파트나 단독 주택과 같은 주택의 형태와 자가 소유와 전월세와 같이 소유에 따른 분류가 혼재된 개념이다. 가족 구성과 거주 형태는 별개의 개념이지만, 실제로는 긴밀히 관련되어 있다. 대가족이 오피스텔에 거주하거나 독신 일인가구가 전원주택에 거주하는 경우는 극히 드물기 때문이다. 가족 구성 및 거주 형태는 출퇴근과 같은 이동, 삶의 가치관 등과 관련된다.

사용 경험과 사용 능력

인구통계학적 요소는 디자인뿐 아니라 사회과학의 여러 학문 분야에서 사람을 이해하기 위해 사용하는 틀이다. 그런데 UX·UI 디자인 분야에서는 인구통계학적 요소보다 사용 경험이나 사용 능력 같은 것이 직접적인 영향을 미치는 만큼 더 중요할 수 있다.

사용 경험은 가장 중요한 변수일 것이다. 갤럭시워치를 위한 앱을 디자인한다면 갤럭시워치는 물론 애플워치나 그 밖의 스마트워치에 대한 사용 경험이 있는지 없는지를 검토하지 않으면 안 된다. 경험의 유무뿐 아니라 그 경험이 동일한 경험(자사 제품)인지 유사한 경험(경쟁사 제품)인지도 살펴야 한다. 기존의 경험과 매우 유사한 제품을 디자인한다면 새롭지 않게 느껴질 것이고, 너무 새로운 제품을 디자인한다면 수용하기 어려워질 것이다. 경험의 질적인 측면만이 아니라 경험의 양적 측면(많고 적음)도 중요하다. 스마트워치를 사용하는지, 어떤 워치를 썼는지에 그치는 것이 아니라 언제부터 사용해 왔는지, 집중해서 사용하는 시간은 하루에 몇 분 정도인지, 몇 개의 워치용 앱을 쓰는지, 스마트워치로 스마트폰의 어떤 기능까지 대체하면서 사용하는지 등을 파악할 필요가 있다.

사용 능력도 전통적으로 중요하게 연구되어 왔던 요소이다. 새로운 앱에 대한 사용자의 학습 능력이나 화면 피드백에 대한 인지능력은 제품과 서비스를 디자인할 때 고려해야 할 아주 중요한 요소인데, 이런 사용 능

력은 사람마다 달라서 어느 수준에 맞춰야 할지 신중하게 결정해야 한다. 목표로 하는 사용자 집단의 사용 능력을 파악하고 적절히 구분하면 난이도가 적절한 시스템을 개발할 수 있고, 사용 능력에 따라 맞춤형 인터페이스를 제공할 수도 있다. 사용 능력은 특히 인지적 문제가 중요시되던 생산성 소프트웨어에서 상대적으로 더 중요하다. 성격은 다르지만, 게임에서도 사용 능력은 중요한 요소가 될 수 있다.

HCI 분야에서는 시간에 따른 시스템 사용의 효율성이 초보자Novice와 전문가Expert에 따라 다르다고 논의해 왔다. 어떤 시스템은 빠르게 학습할 수 있어 초보자에게 적합하지만 학습 효율은 정체되고, 어떤 시스템은 처음에는 학습이 잘 안되지만 어느 정도 시간이 지나면 학습 효율이 S자 커브를 그리며 상승하기 때문에 전문가에게 적합하다는 것이다. 사용 능력은 효율이 중요한 업무용 소프트웨어에서는 중요한 요소이지만, 문화나 심리의 비중이 큰 SNS나 커뮤니티에서는 상대적으로 덜 중요한 요소이다.

> 3 퍼소나의 개념

사용자 이해를 위한 효과적인 도구인 Persona는 퍼소나 또는 페르소나라고 발음된다. 퍼소나는 그리스의 고대 연극에서 배우들이 쓰던 가면을 일컫던 말인데, 영화나 연극 분야에서는 '감독의 퍼소나'처럼 독특한 인물상을 의미하는 용어로 사용된다. 한편 페르소나는 시나리오처럼 영화나 연극 분야에서 영감을 받아 명명된 방법의 하나이다. 디자인 분야에서 쓰이는 퍼소나는 앨런 쿠퍼Alan Cooper가 제안하고 발전시켜 온 디자인 방법으로, 앨런 쿠퍼는 '페르소나'가 아니라 '퍼소나'라고 발음해야 한다고 강조한다. 따라서 이 책에서는 '퍼소나'로 표기한다.

퍼소나를 '수술 중의 밝은 불빛'이라고 한 앨런 쿠퍼는 1980년대 초에 새로운 'Plan*it'이라는 프로젝트 관리 소프트웨어를 개발하면서 소프트웨어를 사용할 가능성이 있는 여러 사용자를 인터뷰하다가 캐시라는 여성을 만나고, 그에 영감을 얻어 최초의 퍼소나를 만들었다. 쿠퍼는 인터랙션 개발 과정에서 캐시의 행동 방식을 참고하면서 성공적으로 디자인을 완료할 수 있었다. 당시 개발자들은 사용자를 제대로 이해하지 않거나 고려하

지 않는 경향이 있었는데, 쿠퍼는 사용자 친화적인 프로그램 언어를 만들기 위해 실제 사용자를 대표할 구체적인 인물을 만들었고, IT 업무를 담당하는 가상의 인물을 프로젝트 팀원과 공유하면서 소프트웨어 개발 과정에 반영하기 시작했다.

그렇다면 퍼소나란 구체적으로 무엇일까? 어떤 소프트웨어, 디지털 제품 또는 서비스 시스템을 사용할 것 같은 사람을 상정해 놓고 '그 사람이라면 무엇을 원할까?'를 생각해 나가면서 디자인하는 접근법이라고 이해할 수 있다. 퍼소나는 어떤 제품 혹은 서비스를 사용할 만한 목표 인구 집단 안에 있는 다양한 사용자 유형을 대표하는 가상의 인물로, 퍼소나를 만듦으로써 디자이너는 개발해야 할 제품이나 서비스를 누가 사용할지를 명확히 이해할 수 있다. 퍼소나는 제품을 사용할 가능성이 가장 높은 사용자이자 제품 사용에 가장 어려움을 느낄 수 있는 사용자이며, 제품을 실제 구매할 사용자이다. 이를 바꾸어 말하면, 퍼소나는 만들 제품의 실제 사용자 Real Person이며, 전형적 사용자의 초상인 동시에 '이것은 누구를 위해 디자인되었나?'라는 질문에 대한 답이다.

이렇게 만들어진 퍼소나는 가상의 인물이긴 하지만, 허구의 인물은 아니다. 상상이 아니라 자료에 기초해서 만들어지기 때문이다. 따라서 퍼소나를 자료에 기초해 만들기 위해서는 그 이전에 리서치가 충분히 진행되어야 한다. 퍼소나를 만들기 위한 자료에서 인구통계학 자료를 무시할 수 없다. 잘 만들어진 퍼소나는 나이, 성별, 직업군, 가족 형태와 같은 인구통계학 자료를 반영하는 동시에, 개인적 배경과 친구나 동료 등 인간관계가 구체적으로 표현된다. 이렇게 만들어진 퍼소나는 가상의 인물이면서도 실제적인 사용자이며, 사용자의 전형인 동시에 개인적인 특성을 생생히 담고 있다. 그런 점에서 퍼소나에 대한 설명은 일견 상호 모순적으로 보인다.

잘 만들어진 퍼소나는 사용자와 제품에 대한 감정이입적 집중과 이해를 도와준다. 퍼소나 기법을 선도적으로 도입해 왔던 어느 UX 디자인 에이전시 대표는 "퍼소나를 너무 실감 나게 만들었더니 클라이언트 회사의 이사님이 진짜 자기 고객인 줄 알고 감사하다는 연락을 하려고 했다."는 에피소드를 공개한 적이 있다. 또한 디자인 팀원 간의, 디자인팀과 의뢰자 간의 커뮤니케이션을 증가시키며, 사용자를 명확히 이해시켜서 프로젝트가 제 갈 길을 가게 한다. 퍼소나를 잘 설정하면 이랬다저랬다 하는 변덕스러운 사용자, 편의적으로 그려지는 사용자를 방지할 수 있다.

> 4 퍼소나의 이해

퍼소나 그 자체는 디자인의 최종 결과물이 아니다. 퍼소나를 활용해서 그 이후의 디자인 과정에 도구로 쓰는 것이 퍼소나를 만드는 이유이다. 퍼소나를 이용해서 포지셔닝 맵을 만들 수 있다. 퍼소나 포지셔닝 맵을 만들면 디자인 목표를 정확하게 이해하고 공유하는 데 도움이 된다. 복수의 퍼소나를 만들어서 그룹을 만들거나 타깃 존을 설정할 수 있다. 퍼소나를 충분히 이해한 후, 그 라이프 스타일을 면밀히 상상해서 일상의 페인포인트나 니즈를 도출하는 방법도 좋다. 특정 퍼소나의 가치관이나 취향뿐 아니라 거주 공간, 직업에 따른 일상, 가족관계 등이 정밀하게 짜이면 만들고자 하는 제품과 서비스에 대해 보다 분명하게 예측할 수 있다.

퍼소나의 접근 기법

퍼소나 기법이 강조된 것은 평균적인 접근, 일반적인 접근에 한계가 있다는 공감이 생겨서이기도 하다. 전체 사용자 집단을 한 개의 평균값으로 수렴하는 시도는 대상을 간단하게 만들어 주기는 하지만, 너무 많은 정보를 납작하게 만든다. 이 경우 사용자는 오히려 실재하지 않는 존재가 되고 만다. 1950년대 미 공군이 조종석을 평균 신체 사이즈에 맞춰 설계할 때 평균 키, 평균 몸무게, 평균 체형 등 평균 신체를 가진 파일럿이 극히 드물다는 사실을 간과한 결과, 많은 파일럿이 불편을 겪은 바 있다.

퍼소나 기법이 받아들여진 또 다른 배경에는 개별을 위한 접근이 성공적일 수 있다는 인식 때문이다. 여행 가방에 바퀴가 달린 것은 너무나 당연한 것으로 보이지만, 항공 여행이 시작된 초기의 여행 가방에는 바퀴가 없었다. 바퀴 달린 여행 가방은 파일럿이나 승무원만 쓰던 전용 제품이었다. 이런 전용 제품이 일반 여행자가 쓰기에도 좋다는 인식이 확산하면서 바퀴 달린 여행 가방이 당연하게 된 것이다. 스펜서 실버 Spencer Sliver 가 개발한 최초의 포스트잇은 접착력이 부족해서 용도를 찾지 못한 제품이었는데, 이것을 아트 프라이 Art Fry 가 성가대 찬송가의 책갈피라는 극히 개인적이고 우연적인 용도로 쓰면서 포스트잇은 대성공을 거두었다.

승무원이라는 특정 집단에 집중할 때, 책갈피처럼 별난 용도에 집중할 때 문제의 해결책이 나온 것이다. 디자인할 때 추상적인 사용자가 아니라 특정 인물, 예를 들어 친구나 가족을 위해서 디자인할 때 어떤 디자인

시안이 더 좋을지가 분명해지는 경험을 해본 적이 있을 것이다. 이것이 퍼소나 기법의 접근이다.

퍼소나의 유형

다양한 사용자 유형을 대표하는 가상의 인물인 퍼소나는 여러 유형으로 구분된다. 퍼소나의 유형에 관해 구체적으로 살펴보자.

퍼소나는 사용 목적에 따라 여러 유형으로 나눌 수 있다. 가장 중점을 두고 만족시켜야 하는 사용자인 1차 퍼소나 Primary Persona 는 제품 또는 서비스의 주요 사용자로, 대부분의 디자인 전략과 기획은 1차 퍼소나를 중심으로 이루어진다. 1차 퍼소나와 유사하지만, 특정한 니즈를 지니거나 부차적인 중요성을 띠는 2차 퍼소나 Secondary Persona 는 1차 퍼소나보다는 덜 중요한 사용자를 나타낸다. 1차, 2차 퍼소나로 담아내지 못하는 사용자를 표현하는 추가 퍼소나 Supplemental Persona, 실제 사용자는 아니지만 구매를 담당하는 고객 퍼소나 Customer Persona, 실제 사용자는 아니지만 제품의 영향을 받는 사용자인 접대받는 퍼소나 Served Persona 가 있다. 의료 기기를 직접 조작하지 않지만, 환자와 같이 의료 기기 디자인에 대한 강한 니즈를 가진 사람이 접대받는 퍼소나에 해당한다. 이들은 모두 사용자를 대변한다.

이 밖에 부정적 퍼소나 Negative Persona 가 있다. 이는 사용자가 아닌 사람을 나타낸다. 제품 및 서비스를 사용하지 않는 고객이 누구인지, 타깃 고객으로 적합하지 않은 대상은 누구인지를 파악하고, 프로젝트에서 어느 범위의 사용자까지 생각해야 하는지를 명백히 밝히기 위해 필요한 퍼소나이다. 안티 퍼소나 Anti Persona 는 고객이기는 하지만, 솔루션이 잘 작동되지 않게 할 수 있는 사용자를 나타낸다. 예를 들어 커피 리필을 무한 요청하는 진상 손님을 감안해 커피 리필 아이디어를 폐기하거나 리필 횟수를 제한하는 방안을 고려할 수 있다. 안티 퍼소나는 골치 아픈 존재이지만, 고객에서 배제할 수도 없으므로 솔루션 아이디어는 안티 퍼소나에 의해 검토되고 제한될 수 있다. 프로젝트에 따라 필요한 퍼소나 유형은 다르게 구성하면 된다. 여러 사용자 유형을 고려해야 할 수도 있고, 한 명의 주요 퍼소나를 고려하는 것만으로도 충분할 수 있다.

Primary Persona • 가성비가 최고인 초보 운전자 Persona 1

한송희 (만 27세)

직업	중학교 교사
거주지역	서울특별시 신림동
월소득	월 270만원
거주형태	1인 가구

Personality

MBTI | INFP

Driving Skill

Mobile Literacy

"최대한 저렴하고 편안하게
드라이브 여행을 다녀오고 싶어요."

Bio

아직 초보 운전이지만 근교 여행을 가고 싶어서 친구랑 함께 '쏘카'를 빌려 강원도 여행을 가기로 했다. 아직 사회 초년생이기 때문에 여행 비용이 넉넉하지 않아서 정해진 예산 내에서 알뜰하게 놀고 오고 싶다.

Goals
- 최종 금액을 대략적으로라도 예상하고 싶어요.
- 손해 보는 일 없이 효율적으로 차량을 대여하고 싶어요.
- 사고 예방 혹은 대처 방안에 대해 자세히 알고 싶어요.

Frustrations
- 전체 차량 대여 금액을 미리 알 수 없어서 불안함.
- 처음 빌려보기 때문에 어떤 식으로 쓰는지 몰라 긴장함.
- 초보 운전이기 때문에 사고가 날까 봐 걱정함.

Behaviors
- 여러 사이트를 비교하며 여행 계획을 꼼꼼하게 짜는 편
- 겁이 많고 손해 보기 싫어서 미리 대응책을 생각하며 행동함
- 예산을 정해두고 추가 예산이 드는 것을 매우 불편해함

Behaviors Pattern

애플리케이션을 이용에 숙련도가 높은	애플리케이션을 이용에 숙련도가 낮은
서비스에서 요청하는 많은 정보에도 개의치 않는	서비스에서 요청하는 정보의 양이 많아 불편
꼼꼼하게 서비스 정보를 읽어보고 이해하는	서비스에서 제공하는 정보를 꼼꼼히 읽지 않고 넘기는
추가적인 금액이 발생함을 개의치 않는	추가적인 금액이 발생함을 지속적으로 신경 쓰는
쏘카존 내 차량을 최대한 빠르게 찾고자 하는	쏘카존 내 차량을 천천히 찾아도 크게 무관한
새로운 자동차를 타더라도 쉽게 작동법을 이해하는	새로운 자동차를 탈 경우 작동법을 이해하기 힘든

Applications Usage

그림 2.76 → 쏘카 프로젝트에서 작성한 퍼소나

퍼소나의 구성 요소

그렇다면 퍼소나는 어떤 요소들로 구성되는지를 알아보자. 쏘카 프로젝트에서는 초보 운전자, 드라이빙 마스터, 헤비 유저, 안티 유저라는 네 개의 퍼소나를 만들었다. 그림 2.76은 쏘카 프로젝트의 네 개의 퍼소나 중 초보 운전자의 퍼소나이다.

퍼소나는 보통 한 장의 포스터처럼 만들어지는데, 퍼소나 타입(1차 퍼소나), 고객 유형(가성비가 최고인 초보 운전자), 이름(한송희)과 인물사진, 성별(여), 연령(27세), 직업(중학교 교사), 거주 지역(서울), 월소득(270만 원), 거주 형태(1인가구) 등의 인구통계학적 정보, MBTI 유형, 운전 능력, IT 문해력, 취미 등의 부가적인 사용자 정보, 가치관이나 니즈를 함축적으로 보여주는 인용구, 일상을 보여주는 일지나 설명글, 제품 및 서비스에 대한 목표, 좌절(페인포인트), 행동 패턴, 선호하는 브랜드나 자주 사용하는 제품 등이 담겨진다.

퍼소나의 구성 요소는 절대적으로 정해진 것이 아니므로 프로젝트의 성격과 목표에 따라 유연하게 조절할 수 있다. 한 장에 퍼소나 정보를 담기 어려우면 여러 장으로 만들어도 된다. 일반적으로 퍼소나 포스터는 가

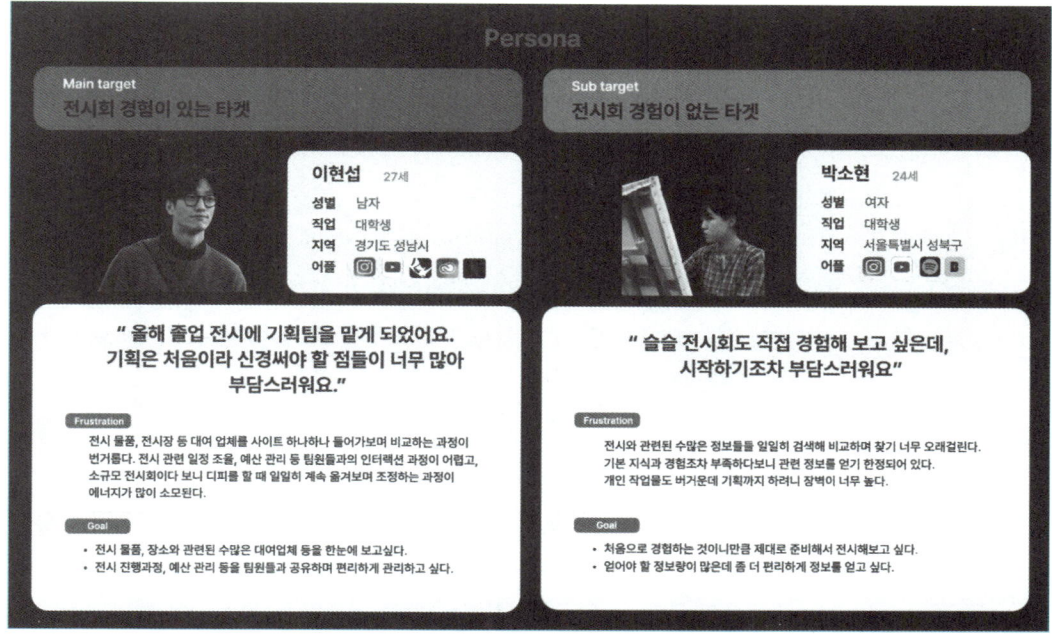

그림 2.77 → 비교 포스터 형식으로 만든 퍼소나

로 형태로 만들어지지만, 이 또한 정해진 규격이 있는 것이 아니어서 자유롭게 편집해도 무방하다. 퍼소나 포스터를 무드보드나 이미지 콜라주처럼 스타일리시하게 만들어도 된다. 중요한 것은 디자인팀 내에서 퍼소나에 대해 살아 있는 인물처럼 이해할 수 있어야 한다는 것이다.

퍼소나 포스터는 프로젝트 진행 기간 중에 수시로 볼 수 있게 디자인 사무실 벽면에 부착해 둔다. 다소 극단적이지만, 등신대의 카드보드 인물로 만들어 사무실에 세워 두는 경우도 있다. 여러 퍼소나를 한눈에 비교하기 좋게 비교 포스터Comparison Poster를 활용하는 경우도 있다.(그림 2.77)

> 5 퍼소나의 제작

퍼소나가 무엇이고, 퍼소나를 어떻게 활용하는지 이해했다면, 이제 퍼소나를 어떻게 만드는지 살펴보자. 퍼소나를 만드는 과정은 다음과 같다.

— 프로젝트 목표를 설정한다.

- 사용자 조사, 현장 조사 등을 통해 자료를 모은다.
- 자료를 분석해서 퍼소나의 정체성을 부여한다.
- 퍼소나의 세부 사항을 정한다.
- 디자인에 활용한다.

'프로젝트 목표 설정'과 '리서치'는 퍼소나를 만들기 전에 진행하는 과정으로, '퍼소나의 세부 사항 정하기'와 '디자인 활용' 과정이 퍼소나 만들기에 해당한다. 퍼소나를 만들고 활용하는 것은 전체 디자인 프로젝트에서 보면, 정의 단계에 해당한다.

퍼소나의 정체성은 자료를 바탕으로 만들어야 한다. 퍼소나는 상상이 아니라 자료의 소산이기 때문이다. 좋은 재료가 있어야 좋은 요리를 만들 수 있듯이, 충실한 자료가 있어야 퍼소나를 충실하게 만들 수 있다. 이때 상향식 접근이 중심이 되어야 하지만, 동시에 하향식 접근도 필요하다. 프로젝트의 목표와 핵심 관심사를 놓치고 퍼소나를 만들 수는 없다.

퍼소나의 세부 사항

퍼소나의 세부 사항을 하나하나 만들어 나가는 단계는 가장 본격적인 퍼소나 제작 과정이라 할 수 있다. 퍼소나는 가공의 인물이지만, 생생한 존재여야 하므로 실제 있을 법하게 만들어야 한다. 그런 점에서 인물의 사진이나 이름도 신중하게 만들어야 한다. 킴 굿윈은 의사 퍼소나를 만들 때 진지한 표정으로 환자를 상담하는 인물 사진이 적합하다고 했다. 카메라를 의식해서 정면을 바라보는 사진이나, 환자는 보이지만 의사는 뒷모습만 나온 사진 등은 적합하지 않다는 것이다. 적합한 퍼소나의 초상을 찾는 것은 생각보다 까다로운데, 빠른 속도로 발전하고 있는 이미지 생성형 AI 도구가 효과적인 해결책이 될 수 있다. 그러나 학습된 이미지에 갇힐 수 있고, 생성된 인물 이미지는 거부감을 줄 수 있어서 신중하게 사용해야 한다.

퍼소나의 이름은 실재하는 사람처럼 만들어야 한다. 지식인 퍼소나를 만든다고 '김똑똑' 식으로 짓는다면, 퍼소나에 대한 이입이 깨진다. 셀럽의 이름을 쓰는 것도 적합하지 않다. 셀럽은 나름의 캐릭터를 가지고 있고, 그것이 이제 만들어진 퍼소나보다 강력할 것이기 때문이다. 그러나 일반인의 이름은 잘 기억하기 어렵다는 단점이 있다. 예를 들어 초보 운전자라는 퍼소나의 고객 유형을 정하고 디자인 과정에서 거론하는 것은 비교적 쉽

고 효과적이지만, 그 인물로 '한송희'를 떠올리기 위해서는 퍼소나 정보를 기억하려는 노력이 필요하다. 이런 점에서 전형화되거나 은유적인 퍼소나 이름을 쓰는 것이 효과적이다. 인물의 입체감은 떨어지지만, 쉽게 이해되기 때문이다. 드라마 〈별에서 온 그대〉의 여주인공 이름이 '천송이'였던 것처럼 캐릭터의 전달을 위해 드라마나 영화에서는 가끔 과장된 이름을 사용하기도 한다. 퍼소나 이름으로 과장되거나 전형화된 이름을 쓰는 것은 권장하지 않지만, 절대로 허용되지 않는 것은 아니다.

인구통계학적 정보는 짜임새 있게 잘 구축해야 한다. 세부 항목마다 가장 전형적인 것들로 채울 필요는 없지만, 너무 극단적인 조합으로 구성하는 것도 바람직하지 않다. 취미와 직업을 조합할 때 산악자전거를 즐기는 교사는 수용할 만하다. 그렇지만 에베레스트 등정을 즐기는 교사는 퍼소나로 쓰기에는 너무 극단적이다.

인용문 Quotation 은 퍼소나가 할법한 말, 퍼소나의 가치관이나 바람을 나타내는 말을 함축적인 구어체 문구로 적는다. 일지나 설명글은 상세하고 세세한 일상을 보여주는데, 특히 디자이너나 연구자가 퍼소나를 마음속에서 충분히 형성해 보고자 한다면 퍼소나의 입장이 되어 일지를 써봄으로써 퍼소나에 대한 감정이입적 몰입을 경험할 수 있다. 이때 퍼소나를 '그'로 지칭하는 삼인칭 문장보다 주어(나)가 생략되는 일인칭 문장으로, 또 '했습니다.' 식의 경어체 문장보다 '했다.' 식의 평어체 문장으로 적는 것이 주관적 감정이나 생각을 떠올리고 전달하는 데 효과적이다.

목표나 좌절(페인포인트)은 퍼소나의 다른 세부 사항에 비해 프로젝트의 핵심에 직접적으로 연결된다. 인생의 목표나 좌절을 적는 것은 적합하지 않다. 목표에는 시스템을 통해 얻고자 하는 희망, 좌절에는 제품을 사용할 때의 곤란함을 적는 것이 적절하다.

감정이입적으로 퍼소나 제작

퍼소나는 실제 있을 법한 것이야 하지만, 그림 2.78의 이미지처럼 만화로 그려진 퍼소나도 허용될 수 있다. 이 사례는 대학 수업에서 여학생으로만 구성된 모둠에서 자신들의 여고 시절을 즐겁게 회상하며 학습용 앱을 디자인한 것이다. 태블릿PC 보급 초기에 진행된 프로젝트였고 UI 디자인이 처음인 학생들의 작품이어서 세련되지는 않지만, 레이스 달린 탭 메뉴, 메이크업 팔레트 같은 필기구 툴바, 소녀 캐릭터가 등장하는 대화상자 등 소

그림 2.78 → 경험으로 만든 퍼소나와 그 디자인 산출물

그림 2.79 → 쏘카 프로젝트 퍼소나의 행동 변수와 행동 패턴

너 감성이 물씬한 디자인을 만들어 낼 수 있었던 것은 왕소녀라는 퍼소나에 학생들이 흠뻑 빠져들었기 때문이다.

이 사례는 캐릭터 표현이 과장되고 리서치 자료가 아니라 기억과 경험에 기반해서 만들어졌다는 점에서 교과서적인 퍼소나에서 벗어난다. 따라서 권장될 만한 퍼소나는 아니지만, 감정이입적 몰입과 집중이 퍼소나를 만드는 데 도움이 될 수 있다는 것을 보여준다.

행동 패턴

퍼소나의 세부 사항 가운데 가장 많이 강조되는 것은 행동 패턴Behavior

Pattern이다. 퍼소나에 대한 많은 연구가 행동 패턴을 잘 추출하고 모형화해야 한다고 언급한다. 행동 패턴은 양극단 등간 척도로 표현되는 행동 변수에서 보이는 변숫값의 나열이다. 행동 패턴을 만들기 위해서는 목록화할 변수를 어떻게 선정하는지가 중요한데, 이는 프로젝트의 성격과 그때까지 얻어진 리서치 자료에 따라 결정된다. 행동 패턴은 리커트 척도의 선 그래프 외에 레이더 차트 형식으로 표현할 수 있는데, 텍스트로 된 다른 퍼소나 요소들과 달리 다이어그램 형식을 띠므로 한눈에 차별화된다. 따라서 여러 퍼소나를 비교하기에 효과적이다.

그림 2.79는 쏘카 프로젝트에서 퍼소나를 만드는 과정에서 채택한 행동 변수 여섯 가지와 등간 척도에 그려진 네 가지 행동 패턴을 보여준다.

6 퍼소나의 활용

퍼소나를 프로젝트에 활용하는 방법을 알아보자. 퍼소나는 프로젝트를 잘 진행하기 위해 만들어 사용하는 도구이자 중간 산출물이다. '이 아이디어를 좋아할까?' '이런 솔루션을 사용할까?' '이 제품을 구매할까?' '이 UX·UI 디자인 결과물은 누구를 위해 디자인되었나?'라는 질문에 답하기 위해 만들어진 사용자의 초상이라고 할 수 있다. 따라서 퍼소나는 아이데이션과 프로토타이핑에 활용하는 도구이자 디자인 솔루션을 판단하는 잣대로 퍼소나를 사용하면 된다. 이를 위해 작업 공간에 퍼소나 포스터를 부착하고 퍼소나로 만들어진 인물을 내면화하는 것이 좋다.

그렇다면 모든 프로젝트에 퍼소나를 적용해야 할까? 그렇지는 않다. 퍼소나가 모든 디자인에 필수적인 것은 아니다. 사람에 대한 이해가 덜 중요하거나 사람의 물리적 측면만 중요하다면, 굳이 퍼소나를 만들지 않아도 된다. 인스타그램 같은 SNS의 새로운 기능을 설계할 때는 왜, 어떤 방식으로 사회적 네트워킹을 할지, 어느 범위의 사람들까지 소통할지를 파악해야 성공적인 결과물을 만들어 낼 수 있을 것이다. 퍼소나는 물리적 측면보다는 인지적 측면, 인지적 측면보다는 시스템에 대한 사용자의 태도나 사용자 간의 사회적 상호작용이 중요한 서비스 디자인에서 더욱 효과적이다. 군대에서 사용하는 업무용 책상의 경우에는 병사들의 평균 신장 같은 인간공학적 요소나 내구성과 관련된 재질에 대한 리서치가 사용자의 인생

목표나 가치관보다 더 직접적인 관련성을 갖는다. 이런 프로젝트에는 굳이 퍼소나를 만들지 않아도 된다. 하지만 동일한 책상이나 의자라 하더라도 힙플레이스에 입점하는 카페에 배치될 테이블과 의자라면 카페 손님의 문화적 취향이나 카페에서의 행태가 중요해지고, 이를 위해 퍼소나를 구성해서 카페 손님을 잘 이해할 필요가 생긴다.

좋은 퍼소나의 요건

좋은 퍼소나란 무엇인지를 살펴보자. 이것은 퍼소나를 왜 만들고 쓰는지와 연결되어 있다. 이 질문을 생각할 때 퍼소나는 프로젝트의 최종 결과물이 아니며, 최종 소비자 End User 는 퍼소나를 경험하지 않는다는 점을 명심해야 한다. 아무리 좋은 퍼소나를 만들었다고 한들 그것은 디자인팀이 하드웨어 제품이나 앱 또는 공간을 만들기 위한 중간 도구로, 고객에게 전달되지 않는다. 퍼소나는 디자인팀이 쓰는 도구이다. 물레로 도자기를 빚는 장인이 항아리의 곡률을 일정하게 유지하기 위해 나무로 만든 자와 비슷하다. 자를 잘 만들면 좋은 항아리가 빚어지겠지만, 고객이 원하는 것은 항아리이지, 자는 아니다. 좋은 퍼소나는 좋은 프로젝트 결과물을 산출하는 도구여야 하며, 이것이 퍼소나의 궁극적인 가치이다. 하지만 이 기준을 평가하기는 좀처럼 쉽지 않으며, 프로젝트가 끝날 때쯤에야 알 수 있다.

좋은 퍼소나가 무엇인지에 대한 또 다른 기준은 퍼소나가 충분한 완성도를 갖추었는지이다. 적절한 인물 사진을 구했는지, 인구통계학적 자료를 비롯한 퍼소나의 요소들을 고르게 잘 구비했는지 등 한눈에 볼 수 있는 퍼소나의 완성도이다. 이는 현상적인 가치이자 평가하기 쉬운 기준이다. 그런 점에서 퍼소나는 흉내 내기 가장 손쉬운 디자인 방법이기도 하다. 궁극적 가치와 현상적 가치의 사이에는 퍼소나가 도구로서 잘 활용되는지의

그림 2.80 → 좋은 퍼소나의 평가 기준

기준이 있다. '프로젝트 진행자는 퍼소나를 충분히 받아들이고 공감할 수 있는가?' '퍼소나에 대해 같은 인식을 가지고, 서로 공유하는가?'와 같은 질문이 이 기준에 해당한다.

좋은 퍼소나란 무엇인지 그 평가 기준에 대해 설명했지만, 퍼소나를 이 기준에 따라 본격적으로 평가하는 경우는 거의 없다. 중간 산출물인 퍼소나를 일일이 평가할 만큼 실제 프로젝트가 여유 있지 않기 때문이다. 마찬가지로 고객 여정 지도나 생태계 맵을 평가하는 경우도 드물다. 그러나 노련한 프로젝트 진행자, UX·UI 디자이너라면 퍼소나가 프로젝트 목적에 부합하는지, 적절한 완성도를 갖추고 잘 활용되는지를 무의식적으로라도 판단할 수 있어야 한다.

퍼소나의 재활용

퍼소나를 재활용할 수 있을까? 제대로 된 퍼소나를 만들기 위해서는 적잖은 노력이 들어가는 만큼 잘 만든 퍼소나라면 재활용하고 싶다고 생각하게 된다. 결론부터 말하자면 퍼소나는 재활용할 수 있다. 다만 만든 퍼소나를 다른 프로젝트에 활용하기에는 장점보다 단점이 더 많다는 점을 고려해야 한다. 장점은 새로운 노력을 하지 않아도 된다는 것이다. 반면 단점은 과거의 특정 프로젝트에 맞춰진 것이므로 현재의 프로젝트에 잘 맞지 않는다는 점이다. 기존의 퍼소나를 활용하려면 현재 프로젝트에 맞춰 퍼소나를 조정해야 하는데, 그러다 보면 퍼소나에 대한 인식 혼란이 생길 수 있다. 퍼소나를 만드는 과정은 프로젝트를 이해하고 공유하는 과정이기도 하다. 그런데 이미 만들어진 퍼소나를 프로젝트에 활용해야 하는 경우 디자이너는 이를 내면화하기가 쉽지 않다. 이런 점에서 기존의 퍼소나를 활용하는 것은 바람직하지 않다.

9장
고객 여정 지도

고객 여정 지도는 UX·UI 디자인 방법 가운데 가장 쉽게 접할 수 있고, 가장 광범위하게 쓰이는 매핑 프레임워크이다. 제품의 사용자가 누구이며 어떤 사용 경험을 겪는지를 보여주는 방법이자 시간의 흐름을 잘 드러내는 방법의 하나로, 고객이 어떻게 제품이나 브랜드를 체험하고 있는지 단계적으로 분석할 수 있다. 즉 고객 여정 지도란 고객이 제품 및 서비스를 경험할 때 어떤 접점을 지니고 어떤 매력을 느끼는지, 그리고 그 결과 어떻게 구매로 이어지는지의 과정을 시각적으로 표현한 그래프이다. UX·UI 디자인에 고객 여정 지도를 효과적으로 사용하기 위해서는 고객 여정 지도가 왜 중요한지, 고객 여정은 어떤 단계를 거치는지, 그리고 고객 여정 지도는 어떻게 만드는지 알아야 한다. 왜냐하면 고객 여정 지도는 제품 및 서비스의 인지부터 구매에 이르기까지 고객 여정의 모든 이야기이기 때문이다.

1 고객 여정 지도의 개념

고객 여정 지도Customer Journey Map는 고객 또는 사용자가 겪는 서비스에 대한 경험 또는 브랜드에 대한 일련의 경험을 시간순으로 나타내는 방법으로, 현재의 서비스가 갖는 문제점을 포착하거나 발전해야 할 기회 요인을 찾을 수 있다. 고객 여정 지도는 사용자 여정 지도User Journey Map라고 부르기도 하고, 고객 경험 맵Customer Experience Map, 터치포인트 맵Touch-point Map이라고 부른다.

'맵'을 '다이어그램'으로 바꿔서 부를 수 있지만, 여기서 중요한 것은 '여정'이라는 표현이다. 여정이라는 말 자체에 시간의 흐름과 이곳저곳을 돌아다닌다는 의미가 내포되어 있다. 즉 서비스의 여러 단계, 여러 터치포인트(접점)를 돌아다니는 하나의 큰 행동이라는 뜻이다.

고객 여정 지도는 1970년대에 마케팅 연구자들이 고객의 구매 과정을 단계적으로 구분하고 단계별 고객 행동을 분석하기 시작해 1990년대에서 2000년대에 걸쳐 등장한 사용자 경험 디자인 및 서비스 디자인 분야를 중심으로 만들어졌다고 보지만, 누구에 의해 만들어졌는지는 분명하지 않다. 하지만 고객 여정 지도가 확산된 계기로 많은 사람이 아이디오의 아셀라 고속철도 프로젝트를 얘기한다.

2000년대 초 미국 여객 철도공사 앰트랙의 고속열차 아셀라의 좌석 디자인을 의뢰받은 아이디오는 아셀라의 고객 경험을 이해하기 위해 직접 승객이 되어 아셀라를 타고 여행하는 몰입 조사를 수행했다. 그 결과 열차 좌석에 앉아 있는 시간이 길지만, 그 과정은 전체 여정의 여덟 번째 단계라는 점, 많은 고객이 그 앞 단계에서 이탈한다는 점을 발견했다. 먼저 여행 계획을 세우고(1단계) 아셀라 교통편을 알아본 뒤(2단계) 기차표를 예매하고(3단계), 역으로 이동해(4단계) 티켓팅을 하고(5단계), 플랫폼에서 기다리다(6단계) 탑승해서(7단계) 좌석에 앉기까지(8단계)의 과정이 펼쳐지는데, 그 과정에서 아셀라 서비스를 이탈할 수 있다는 것이다.

리서치 이후, 아이디오는 보스턴 사무실에 실물 크기로 열차 한 량의 프로토타입을 제작했고, 이 열차에서 회의를 열거나 노트북을 쓰는 등 실제 사용 경험을 확인해 가면서 아셀라를 위한 디자인을 진행했다. 결과적으로 매표소, 대합실, 고객 라운지, 플랫폼 등 모든 고객 접점에서 아셀라의 통합된 이미지를 제공했다. 여기서 중요한 것은 디자인 결과물보다 고

객 여정이라는 개념이 각인된 점이다. 고객 여정이라는 개념을 도구로 활용해 서비스 전체를 시각화하고 문제점을 짚어낸 것이다.

2 고객 여정 지도의 형식

고객 여정 지도는 왼쪽에서 오른쪽으로 가는 시간의 흐름에 따라 서비스의 단계Stage, Phase나 서비스 접점Touch-point 을 나열하고, 여기에 고객의 행동Action, Doing, Behavior, 목적Goal이나 생각Thought, 경험Experience, 그리고 고객 여정 지도의 가장 독특한 요소인 감정Feeling 을 표현한다.(그림 2.81) 여기에 페인포인트나 인사이트, 기회 요인을 추가하기도 한다. 다른 디자인 방법도 그렇지만, 고객 여정 지도의 표준 양식은 모호한 편이다. 하지만 어떤 양식에도 감정선의 표현이 빠지는 경우는 없다. 만족, 중립, 불만족의 사이에서 선그래프로 감정선을 그리고, 그 선그래프의 중요 지점에 페인포인트를 표현해 현재 서비스나 사용 과정의 문제점을 나타내는 방식으로 사용한다.

　　터치포인트는 고객이 서비스와 상호작용하는 접촉점으로, 서비스 접점이라고도 한다. 터치포인트에는 제품이나 정보는 물론 공간이나 사람도 포함된다. 웹 사이트나 애플리케이션도 터치포인트가 될 수 있다. 매장 직원이나 배달원 등은 고객이 직접 접하는 최전방의 서비스 제공 단위이다. 공간은 고객이 서비스를 경험하는 공간으로서 서비스 스케이프Service Scape 라고도 한다. 구매가 벌어지는 매장 전체, 멋진 쇼가 펼쳐지는 공연장 등은

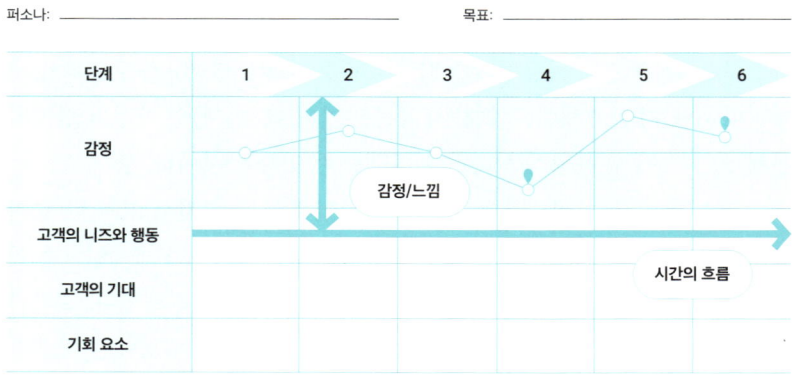

그림 2.81 → 고객 여정 지도의 표현 형식

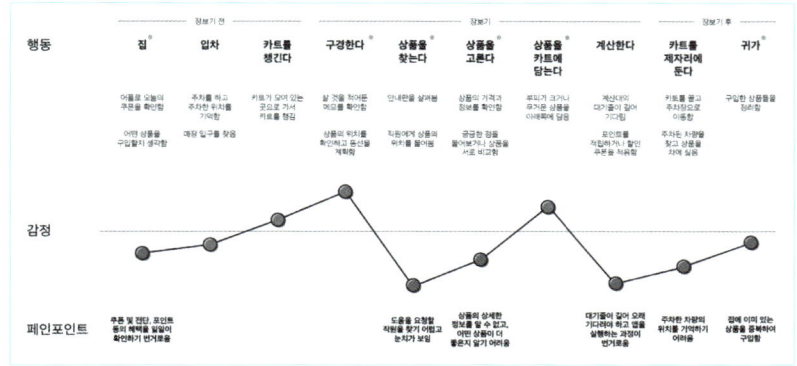

그림 2.82 → 마트 장보기 고객 여정 지도

그 자체로 중요한 서비스 접점이 된다. 제품은 고객이 서비스를 경험하며 접하는 물리적 실체로, 키오스크나 스마트폰과 같은 디지털 기기는 물론 의자나 테이블 같은 가구도 중요한 서비스 요소가 된다. 정보는 고객이 서비스를 경험하며 접하는 자료, 콘텐츠, 기록, 사인, 브랜드, 미디어 등이다.

사례를 통해 고객 여정 지도를 알아보자. 그림 2.82는 마트에 장을 보러 가는 일상을 나타낸 것이다. 여정은 장보기 전, 중, 후의 과정으로 구분된다. 장을 보는 중에 느끼는 페인포인트로는 '도움을 요청할 직원을 찾기 어려움' '상품 상세 정보를 알기 어려움' '계산대 대기줄이 길고 적립 포인트를 위해 앱을 실행하는 과정이 번거로움' 등이 거론되었다.

그림 2.83은 쏘카를 대여하는 과정을 나타낸 고객 여정 지도이다. 앱으로 차량과 대여 시간을 선택하고 예약과 결제를 마친 뒤 주차장으로 이동해 대여한 차량을 찾아 차량 사진을 찍고 운전을 시작하기까지의 과정을 나타낸 것이다. 이를 통해 2차 퍼소나인 '귀찮은 게 최악인 드라이빙 마스터 곽두식'의 페인포인트는 '선택한 차량이 대여 가능하지 않았음'과 '운행 전 대여 차량 촬영을 몇 장이나 찍어야 할지 모름'으로 나타났다. 반면 1차 퍼소나인 '가성비가 최고인 초보 운전자 한송희'는 곽두식과 다르게 '넓은 주차장 안에서 대여 차량이 있는 쏘카존을 찾기 어려움' '처음 타본 차량이어서 사이드브레이크를 찾지 못함'이라는 다른 페인포인트를 겪고 있음이 나타났다.

스테이지 이동

	애플리케이션을 통한 예약 Stage			오프라인 공간 내 차량 탐색 Stage		
Stage	차량 선택	시간 선택	예약 및 결제	주차장 차량 위치 탐색	사진 촬영 및 정보 입력	차량 탑승 및 주행 준비
Action	이 근방에 있는 다양한 쏘카존에 있는 차의 금액을 비교하고 제일 괜찮은 가격대의 차를 빌리려고 함. 괜찮아 보이는 차를 선택했더니 쏘카존에 있는 게 아니었음.	이동 시간, 일정을 모두 고려하여 가장 효율적으로 이용할 수 있는 시간을 계산하여 빌리려고 함. 대여 시간을 정하라길래 대략 9시간 정도 필요한데 넉넉잡아 11시간으로 설정함.	총 지불해야 하는 금액이 얼마인지 한참 찾아봄. 반납 장소 옆에 버튼이 있길래 뭔지 몰라 한번 눌러봄.	대형 주차장에 정해진 구역을 살펴봤으나 차가 없어서 한참을 돌아다님. 주차 위치가 2개여서 그냥 제일 위에 노출된 정보를 보고 찾아감.	몇 장이 최대인지 알 수 없어서 사진을 많이 찍음. 그리고 혹시 사고 날 상황을 걱정해 찍은 사진을 확인하고자 함. 차량 사진을 찍으라고 해서 대충 1장씩 빠르게 찍음. 차량을 다 담기게 찍으려고 옆에 오는 차량이 경적을 울림.	사이드브레이크 위치를 찾을 수가 없어서 한참을 헤맸음. 처음 타본 차량이지만 대충 둘러보고 조작 방법을 습득함.
Feelings	1차 퍼소나 / 2차 퍼소나					
Thoughts	"쏘카존이 이 근방에 몇 개나 있는 거지?" "아 뭐야 다시 선택해야 되잖아"	"숙소에서 주차장까지 30분 정도 걸리니까 내일 아침까지 23시간 30분 정도 빌려야지." "시간? 대충 11시간 정도 잡아두면 넉넉하겠지 뭐."	"거리가 한 10km 되니까 총 얼마지?" "바꾸기? 뭐야 이건."	"아니 38번 구역에 있다며 경적 소리가 울려서 어딘지도 모르겠네." "뭐가 어디라는 거야? 귀찮네. 그냥 주차장 들어가면 찾아가겠지."	"덤터기 쓰면 안 되니까, 최대한 자세히 찍어놓자." "아이고 사진도 찍어야 해? 시간 없는데, 대충 1장씩만 찍자!"	"시간이 너무 지체됐는데. 출발부터 벌써 지친다, 지쳐." "차가 다 거기서 거기지 뭐. 출발하자."
Pain Point	근처에 있는 쏘카존을 모두 볼 수 없음. 부름으로 연결되어 버림. 앱 내에서 쏘카존 내에 있는 차량과 부를 수 있는 차량의 구분이 안 됨.	여유 시간을 어림잡기 쉽지 않음.	예상 금액을 확인하기 위해 직접 지도로 거리를 확인하고 거리별 주행 요금을 확인해야 함. 반납 장소 '바꾸기'가 편도 서비스로 인식이 쉽게 되지 않음.	대형 주차창에서 정해진 구역에 주차되지 않은 차의 구체적인 위치를 파악하기 어려움. 2가지 주차 공간 정보의 차이를 인지하기 어려움.	사진 촬영을 몇 장 해야 하는지 명확하지 않음. 주차장 특성상 사진 촬영 시 통행에 방해가 되거나 위험한 상황이 발생할 수 있음.	차량마다 다른 기능 위치나 사용법을 글로만 알려줌. 그것도 직접 찾아서 들어가야 함.
Insight	이용 가능한 모든 차량과 쏘카존에 대한 정보 제공 필요. 쏘카존 내에 있는 차량과 부를 수 있는 차량의 명확한 구분이 필요함.	예상 경로나 루트에 따른 소요 시간 등 사용자가 차량을 이용하는 전체의 여정과 관련된 예측 기능이 필요함.	전체 예상 요금을 예측/인지할 수 있어야 함. 편도와 왕복 서비스 간 구분을 명확하게 할 수 있어야 함.	구체적인 차량 위치에 대한 정보를 가장 중요하고 잘 보이게 해야 함. 이전 사용자로 인해 변경될 수 있는 주차 공간 등의 정보가 명확히 구분되어야 함.	필요한 사진 촬영이 완료되면 인지할 수 있도록 해야 함. 촬영 시 안전에 대한 주의점 안내가 필요함.	모든 사용자가 필요로 하진 않더라도 원하는 사용자가 기능/사용 방법 가이드에 쉽게 접근할 수 있어야 함.

그림 2.83 → 쏘카 대여 과정의 고객 여정 지도

3 고객 여정 지도의 제작

고객 여정 지도는 서비스의 거시적인 흐름과 사용자의 페인포인트, 와우포인트WOW Point 등을 한눈에 알아보기 쉽게 제시해 준다. 그렇다면 이런 고객 여정 지도는 어떻게 만들까? 고객 여정 지도 만드는 과정은 다음과 같다.

- 고객을 이해하고 정의하기
- 고객의 여정 경험을 조사하기
- 여정을 구성하기
- 페인포인트 및 와우포인트를 포함한 여정 지도의 세부 내용 완성하기

이 중에서 '고객을 이해하고 정의하기'는 퍼소나 제작에 해당하며, '고객의 여정 경험을 조사하기'는 프로젝트 전반에 걸친 리서치에 해당한다. 따라서 여기서는 고객 여정 지도에 집중된 과정인 여정을 구성하고, 세부 내용을 완성하는 것에 대해 살펴보자.

고객 여정 구성

여정, 다른 말로 서비스나 사용의 단계를 정하는 것은 고객 여정 지도에서 가장 중요한 과정이다. 이때 여정이 체계화되어 있어 정해진 경로를 밟아가는 식인지, 아니면 정해진 여정이 없거나 모호한 경우인지를 생각할 필요가 있다. 전자에 가까울수록 고객 여정 지도는 정밀하고 자유도가 낮게 만들어진다. 탄탄한 리서치에 기반해 만들어지기 때문에 디자이너의 자의적 판단의 여지는 줄어든다. 병원에서의 진료 절차를 예로 들 수 있다. 접수 및 예약, 문진 및 기초 검사, 대기, 진료, 추가 검사(필요시), 진단 및 처방, 수납, 약 수령의 과정을 거치고, 단계마다 직원, 간호사, 의사, 영상기사, 약사 등의 전문적인 담당자와 대기실, 진찰실, 방사선과, 원무과, 약국 등의 장소가 특정되어 있다.

반면 후자에 가까울수록 고객 여정 지도는 추상적이고, 작성자에 따라 다르게 만들어진다. 디자이너의 창의와 개입의 여지가 늘지만, 공상적인 결과가 되기 쉽다. 가령 공원은 정해진 여정을 떠올리기가 쉽지 않다. 공원에서 사용자의 동선은 극히 자유롭고, 공간은 명확히 구분되지 않으

며, 방문자의 행동은 예측하기 어렵다. 따라서 고객 여정 지도를 만든다면 후자보다 전자에 가까울수록 체계적인 분석이 가능하고, 리서치의 틀도 구성할 수 있으므로 적합하다.

표 2.16은 사진이나 이미지를 다루는 여정을 도출하는 사례로, 여정을 구성할 때 참고할 만하다. 그림과 같이 수직축의 터치포인트 또는 기기에는 디지털카메라, 스마트폰, PC 및 PC용 프로그램, TV 또는 빔프로젝터, 웹 또는 SNS, 프린터, 외장 SDD 및 클라우드를 나열하고, 수평축의 행동에는 촬영하기, 보정하기, 보기 또는 인쇄하기, 공유하기, 저장하기를 나열한 후, 2차원 공간상의 각 노드 간 경로를 연결하면서 여정을 구상해 볼 수 있다. 가능한 여정을 몇 가지 떠올려보면 다음과 같다.

- 여정1(파란색 실선 화살표): 스마트폰으로 사진을 찍어 스마트폰의 AI 기능으로 이미지를 보정한 후, 인스타에 공유했다가 클라우드 사진 폴더에 저장한다.

- 여정2(파란색 점선 화살표): 인스타에 공유된 친구의 사진을 스마트폰에 다운받아 크롭한 후에 노트북에 저장한다.

- 여정3(회색 실전 화살표): 여행 중 멋진 풍광을 디지털카메라로 촬영해 PC에서 포토숍으로 정밀 보정한 후에 친구들에게 빔프로젝터로 보여주고, 프린터로 인쇄해서 친구들에게 사인해서 나눠준다.

표 2.16 → 이미지 사용 경험의 여정 도출 프레임워크

- 여정4(회색 점선 화살표): 업무상 필요해서 지인과의 카톡을 PC에서 화면 캡처해 다른 동료에게 전달한다.

여정을 추상 정도에 따라 계층적으로 구분하는 것도 고려할 만하다. 예를 들어 그림 2.82의 마트에서 장보기 여정은 전, 중, 후의 큰 단계 밑에 세부 여정이 있다. 여정과 여정 사이에 시간적 단절이 길거나, 특정 여정이 오래 걸리거나, 시간의 선후가 고정된 게 아니라면, 이를 여정 지도를 작성할 때 잘 고려하고 표현하는 것도 좋다.

고객 여정 구성 요소 완성

고객 여정 지도를 만드는 다음 단계는 여정을 토대로 고객의 목적이나 생각, 기대 등을 작성하고, 고객 여정 지도의 핵심 요소인 감정선을 표현하는 것이다. 행동이나 터치포인트는 여정(단계)에 반영되어 있을 가능성이 높지만, 부족할 경우 추가해서 기재하면 된다. 이런 세부 요소는 당연히 리서치에 기반해서 작성되어야 한다.

고객 여정 지도를 만들 때는 이미 UX·UI 디자인 프로젝트가 진행되어 어느 정도의 리서치가 완료되었을 테고, 인터뷰든 유저 다이어리든 축적된 리서치 자료들이 있을 것이다. 따라서 이에 기반해서 세부 내용을 완성하면 된다. 그러나 때에 따라서는 디자이너나 조사원의 경험이 반영되어 만들어지기도 한다. 특히 본격적인 리서치에 앞서 대상이 되는 서비스를 개괄적으로 조망할 때 고객 여정 지도를 만든다면, 확보한 리서치 자료가 없으므로 각자 자신의 경험과 관점에서 출발하게 된다. 이는 바람직하지는 않지만, 그렇다고 프로젝트의 출발 단계에서 절대로 해서는 안 되는 것은 아니다.

한 장의 고객 여정 지도에 여러 퍼소나의 여정을 겹쳐 표현하는 것은 지나치게 복잡해지지 않는 한 권장할 만하다. 퍼소나에 따라 어떤 지점에서 페인포인트가 생기는지를 비교하기 쉽게 보여주기 때문이다.

＞ 4 고객 여정 지도의 유형

지금까지 고객 여정 지도가 무엇이고, 어떻게 작성하는지를 살펴보았다. 앞서 언급한 바와 같이 고객 여정 지도는 규정된 양식이 없기 때문에 다양한 유형이 존재한다. 여기서는 여러 여정 지도의 사례를 통해 각 유형의 장단점을 살펴보자.

경험 맵

그림 2.84는 세계적인 UX 리서치 회사인 어댑티브 패스Adaptive Path에서 만든 유럽 철도 패스를 제공하는 레일유럽Rail Europe의 경험 맵Experience Map이다. 여행 계획을 세우고, 기차 예약 사이트를 통해 표를 구입하고 기차 여행을 즐기고 여행을 마친 후의 과정까지를 표현한 이 여정 지도는 어댑티브 패스에서 레퍼런스로 만든 것인 만큼 구성 요소가 많고 내용이 충실하다. 고객 여정 지도(여정 모형, 질적 통찰점, 양적 정보로 구성됨)에 더해 고객의 시점이나 목표를 다룬 Lens, 여정 지도를 통해 모색할 수 있는 기회 요인을 다룬 Takeaways가 포함된 종합적인 경험 지도이며, 정성 들여 그린 다이어그램들이 포함되어 있다. 일반적인 프로젝트에서 이 정도의

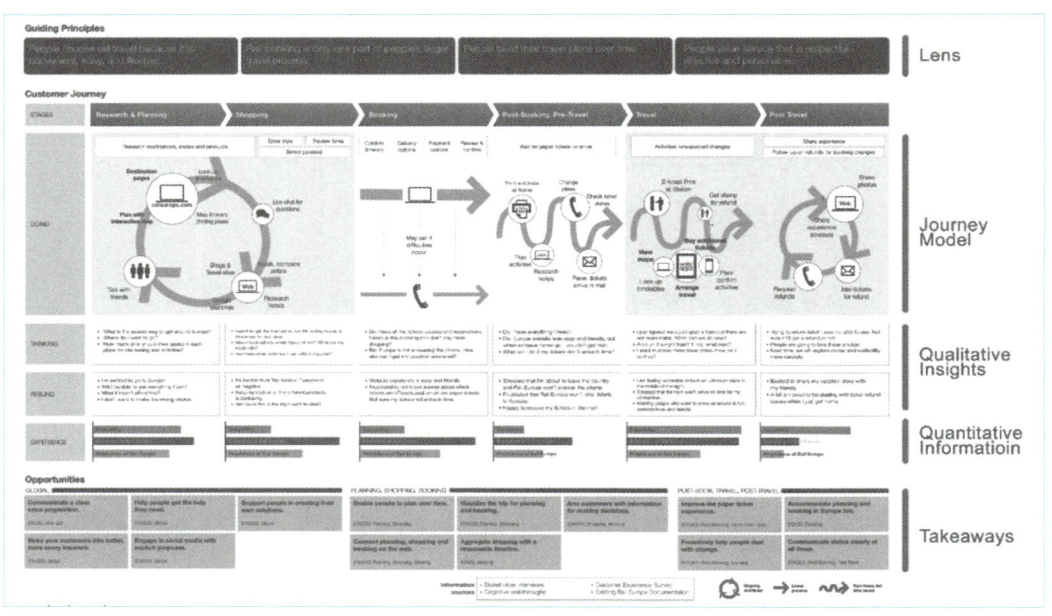

그림 2.84 → 레일유럽의 경험 맵

정교한 고객 여정 지도를 만들 경우는 흔치 않지만, 세부 내용을 살펴보면 도움이 될 경험 맵의 교과서적 사례이다.

태블릿을 이용한 고객 여정 지도

그림 2.85는 UXD 프로젝트 수업에서 대학생들이 태블릿PC를 이용해 작성한 고객 여정 지도이다. 이것은 굵은 글씨 부분은 지정되어 있고, 표 형식의 셀은 비워져 있던 탬플릿이다. 공간 대여 서비스의 사용 경험을 모형화한 이 여정 지도에는 퍼소나에 따라 다양한 내용이 적혀 있다. 태블릿PC를 이용하면, 복제가 가능하다는 디지털 작업의 장점과 경쾌한 발상에 유리한 수작업의 장점을 결합하기 쉽다.

스프레드시트로 만든 고객 여정 지도

그림 2.86은 스프레드시트를 이용해 제작한 고객 여정 지도이다. 이 여정 지도의 위쪽에는 퍼소나가 포함되어 있어 고객 여정 지도를 작성할 때 누구의 여정인지, 어떤 관점에서 표현해야 하는지를 잊지 않게 해준다. 셀 안에 기입해야 하므로 감정선이 매끄럽게 그려지지 않지만, 나타내고자 하는 바를 표현하지 못할 정도는 아니다. 다른 온라인 도구도 공동 작업이 가능

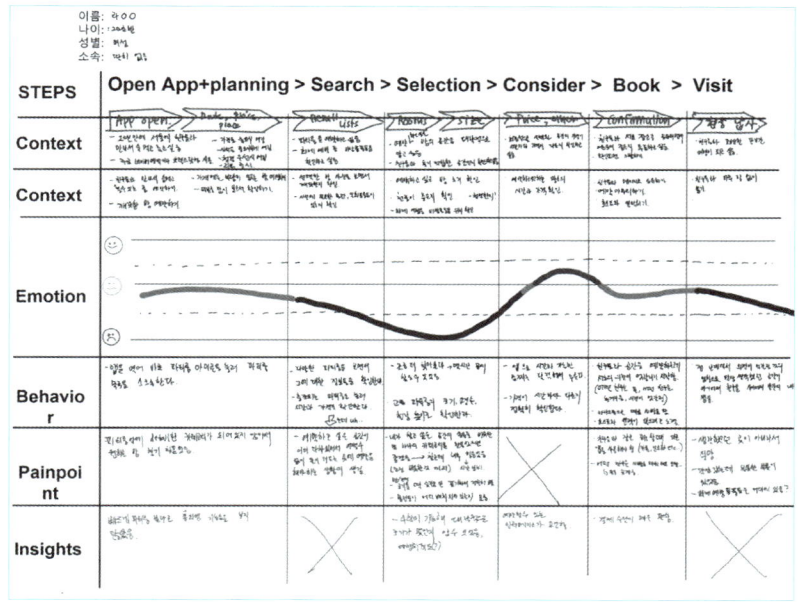

그림 2.85 → 태블릿PC로 작성한 고객 여정 지도

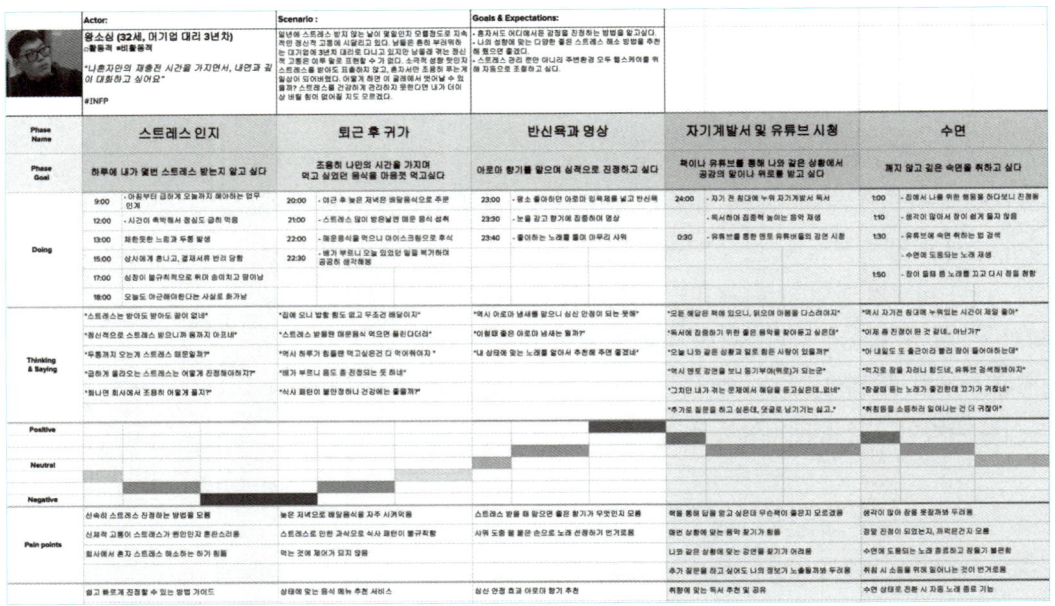

그림 2.86 → 스프레드시트로 작성한 고객 여정 지도

해지지고 있지만, 스프레드시트 고객 여정 지도는 온라인 공동 작업하기에 유리한 방식이기도 하다.

5 고객 여정 지도의 특징

다른 방법과 차별화된 고객 여정 지도의 몇 가지 특징을 알아보자.

첫째, 고객 여정 지도는 미래To-be의 경험을 제시하는 것보다 현재As-is 시스템이나 서비스의 문제점을 나타내는 경우에 주로 쓰인다. 고객 여정 지도를 To-be에 쓰면 안 되는 것은 아니지만, As-is에 압도적으로 많이 쓰인다. 고객 여정 지도 외에 시간의 흐름Time-line에 기반하는 방법으로 시나리오, 롤플레잉, 서비스 블루프린트 등이 있는데, 이 방법들은 더블 다이아몬드 프로세스의 발전 단계나 전달 단계에 등장하는 반면, 고객 여정 지도는 정의 단계에 위치한다. As-is를 다루는 앞단에서는 고객 여정 지도가, To-be를 다루는 뒷단에서는 시나리오나 서비스 블루프린트가 각각 쓰인다.

둘째, 고객 여정 지도는 퍼소나와 관련성이 깊다. 고객 여정 지도는 일반적으로 퍼소나를 만든 후에 만든다. '서비스 과정에서 고객은 어떤 행동

을 할까?' '어떤 불편을 느낄까?' '어떤 기대를 할까?'를 나타내기 때문에 퍼소나를 활용해 만들면 잘 만들 수 있다. 하지만 반대로 고객 여정 지도를 만드는 과정을 통해 퍼소나를 구체화할 수도 있다. 어느 경우이든 퍼소나와 고객 여정 지도는 긴밀히 연결되어 있고, 하나의 양식에 통합되기도 한다. 퍼소나와 고객 여정 지도는 디자인 프로세스상 앞뒤로 바로 연결되어 있으며, 상호 의존성이 높다.

셋째, 고객 여정 지도는 서비스 디자인에 더 적합하다. 고객 여정 지도는 인지적 상호작용이 중요한 시스템보다 상대적으로 덜 중요한 시스템, 여러 단계의 큰 과정을 거치는 서비스에 효과적이다. 예를 들어 이커머스에서의 상품 비교와 같은 좁고 깊은 상호작용보다 해외여행과 같은 거시적인 과정, 시스템과의 상호작용뿐 아니라 사람과 사람과의 상호작용이나 공간에서의 상호작용을 포함하는 전체 과정을 다룬다. 그 대신 이 긴 과정을 상대적으로 얕게, 덜 치밀하게 다룬다. 초기에 등장한 UI 디자인, HCI 분야는 사용성에 초점을 둔 전문 사용자에게 맞춰 발전했지만, 나중에 형성된 서비스 디자인은 마케팅 분야와도 밀접한 관련을 갖고 시작되었으며, 사용뿐 아니라 구매를 포괄해야 한다는 생각이 강한 분야이다. 따라서 시스템을 사용할 때 벌어지는 학습성, 휴먼 에러, 기억의 인출과 같은 인지적 이슈보다 사용의 전 단계와 사용 후까지 이어지는 거시적 시간 흐름에 더 집중하는 경향이 있으며, 사용자보다 고객으로서의 인간에 집중한다.

10장
디자인 문제 정의

지금까지 더블 다이아몬드 프로세스의 정의 단계에 해당하는 여러 가지 디자인 방법을 살펴보았다. 이제 여러 가지 디자인 방법론을 통해 디자이너가 프로젝트에서 어떤 문제를 다루어야 할지, 무엇을 디자인해야 할지, 어떤 디자인 전략을 세워야 할지 그 과정을 살펴보자. 이로써 더블 다이아몬드의 첫 번째 다이아몬드를 이해할 수 있게 된다.

1 디자인 문제 정의의 목적

더블 다이아몬드의 정의 단계의 목적은 '무엇을 디자인할지 명확히 하는 것'이다. 정의 단계를 통해 사용자의 페인포인트와 니즈, 제품이 갖춰야 할 요구 사항이 무엇인지, 또 프로젝트의 범위는 어디까지인지 등을 명확히 해야 한다.

요구 사항과 기능은 같지 않다. 사람들이 갖는 기대는 결국에는 제품의 기능으로 구현되어야 한다. 그렇지만 요구 사항을 기능이라는 관점에서 생각하면 뻔한 기존의 해결책에 갇혀 버릴 수 있다. 따라서 기능 또는 사양Specification이 아니라 요구 사항으로 생각하는 태도가 좋다.

페인포인트는 불편한 점을 가리키는데, 좋은 디자인을 위해서 반드시 없애야 한다. 그런데 너무 뻔하고 당연한 페인포인트를 나열하고, 이를 해결하겠다는 식의 접근은 일차원적 접근에 머물 수 있다. 기존 시스템의 디자인이 엉망이라면, 페인포인트를 없애는 것만으로도 개선의 폭은 클 것이다. 그렇지만 이는 기저 효과에 해당한다. 기존의 시스템이 이미 우수한 수준이라면, 페인포인트가 잘 드러나지 않을 수도 있다. 이럴 때는 페인포인트를 없애는 것이 아니라 기회 요인을 포착하거나 사용자의 잠재된 니즈를 찾아서 와우포인트를 만드는 것이다. 즉 마이너스를 없애는 것이 아니라 플러스를 만드는 것이다.

사용자의 니즈를 반영할 때는 불만이나 요구를 그대로 반영하기보다 그 안에 숨어 있는 근본적인 니즈를 생각하는 게 좋다. 페인포인트를 제거하든, 잠재된 니즈를 충족시키든 모두 디자인 해결책을 만드는 것으로 연결된다.

좋은 디자인을 하려면 무엇보다 문제를 잘 정의해야 한다. 아인슈타인은 "나에게 한 시간이 주어진다면, 문제가 무엇인지 정의하는 데 55분을 쓰고, 해결책을 찾는 데 나머지 5분을 쓸 것이다."라고 말했다. 문제 정의, 이것이 더블 다이아몬드 모델의 정의 단계이자, 더 크게 보면 더블 다이아몬드 모델의 첫 번째 다이아몬드의 궁극적인 목적에 가깝다.

> 2 요구 사항에 영향을 주는 요인

사람들의 요구 사항은 기대 수준, 성능, 사용자 취향, 사용 환경, 사용자 특성 등에 의해 영향을 받는다. 사용자는 제품, 서비스, 시스템에 대해 그것을 고급 수준일 것으로 생각할지, 보급형 수준으로 생각할지에 따라 요구 수준을 다르게 본다. 좌석이 좁고, 주변 사람과의 밀착이 심하고, 별다른 기내 서비스가 없더라도 저렴한 가격으로 이용하는 항공기의 이코노미 클래스와, 가격은 다소 비싸지만 넓고 안락한 좌석과 프리미엄 서비스가 보장되는 퍼스트 클래스는 차이가 있고, 그에 따라 고객은 요구 사항을 다르게 상정한다. 따라서 고객이 기대하는 수준이 무엇인지에 따라 요구 사항을 다르게 책정해야 한다.

성능에 따라서도 요구 사항은 영향을 받는다. 자동차라면 엔진 성능이 얼마나 뛰어난지, 예를 들어 제로백(0-100)처럼 가속력이 우수한지, 핸들링이 부드러운지, 진동과 소음을 잘 차폐해서 안락감을 주는지, 사고가 나도 안전한지 등 여러 성능이 있다. 성능이 우수하거나 우수하지 않는 정도가 있지만, 성능의 방향도 고려해야 한다. 고객이 원하는 성능이 무엇인지에 따라 요구 사항은 당연히 달라진다. 기대 수준이 감성적, 정성적 만족도를 강조한 표현이라면, 성능은 기술적인 측면에 해당하는 표현이다. 성능은 물리적인 지표로 나타내기에 쉽다.

요구 사항은 사용자의 취향에 따라 달라지기도 한다. 소니의 플레이스테이션이 20-40대 남성 중심의 마니악한 게임, 고성능 그래픽과 게임기 사양을 강조한다면, 닌텐도는 가족이 즐기는 귀엽고 아기자기한 느낌의

그림 2.87 → 초보자와 전문가의 학습곡선

게임이라는 점을 강조한다. 이렇듯 서로 다른 사용자 취향이 문화적으로 형성되어 사용자 집단의 충성도로 형성된 경우, 요구 사항은 이에 맞춰지게 된다.

사용 환경도 요구 사항에 영향을 준다. 일반적인 시계가 아니라 익스트림 스포츠 전문가가 차는 시계라면 고성능, 정밀성 등이 요구되는 것은 당연하다. 초정밀 고도계, 기압계는 물론 100m 방수, 120시간 역속 GPS 기록 기능까지 전문 스포츠용 스마트워치라면 일반 수준을 훨씬 뛰어넘는 요구 사항을 갖추는 것은 당연하다.

사용자의 학습곡선 Learning Curve 도 생각해 봐야 한다. 초보자가 학습하기 쉬운 시스템은 전문가가 더 높은 학습 효율을 높이기에는 부적당하다. 명령어 위주의 UI 시스템은 초보자가 처음에 학습하기에는 어렵지만, 익숙해지면 사용하기에 효율적이다. 반면 메뉴 방식은 초보자가 학습하기에는 쉽지만, 전문가이거나 반복적으로 사용해야 할 경우에는 효율성이 떨어진다. 메뉴 구조를 찾아 여러 단계를 이동해야 할 수 있기 때문이다. 이런 문제를 극복하기 위해 처음에는 초보자에게 맞는 인터페이스를 제공하고, 사용자가 점차 전문가가 되면 전문가에 맞는 인터페이스로 바꿔 쓸 수 있는 시스템을 생각할 수 있다. 사용자의 학습 수준에 따라 제품에 대한 요구 사항이 달라진다.

이 밖에도 핸디캡이 있는 사용자를 염두에 둬야 할지, 초개인화된 취향을 고려해야 할지 등에 따라 제품에 대한 요구 사항은 구체화된다. 핸디캡이 있는 정도가 어느 정도인지에 따라, 또 장애인 전용으로 할지 유니버설 디자인을 지향할지에 따라 요구 사항이 달라질 것이다.

> 3 요구 사항 정의서

정의 단계에서 고객의 요구를 정의해서 문서화한 것을 요구 사항 정의서 Requirements Specification 라고 한다. 구성 내용은 프로젝트의 개요와 목적, 범위, 이해당사자 정의, 요구 사항 명세, 기능 명세, 상세 설명 등이며, 요구 사항과 기능은 표로 정리해서 전달하기도 한다. 이 문서에서 요구 사항은 새로운 고객의 요청이나 니즈라기보다는 이미 잘 정의된, 그러나 완성되지 않은 개선해야 할 기능 목록에 더 가깝다. 리서치부터 시작하거나 리서치

에 중점을 두는 프로젝트의 경우 기능 사항을 미리 확정하지 않고 추상적인 프로젝트 목적에 맞춰 기능을 정의할 것을 요구 사항에 넣을 수도 있으나, 요구 사항 정의서를 작성할 때 고객이나 사용자의 니즈를 원점에서부터 파악하는 경우는 많지 않다. 요구 사항 정의서는 발주자가 의뢰자에게 개발을 원하는 기능을 문서로 전달함으로써 오해와 분쟁을 피하기 위한 목적으로 작성하는 것으로, 소프트웨어 분야에서 시작되어 UI 디자인 분야에서도 사용되고 있다.

요구 사항 정의서는 디자인 브리프와도 유사하다. 디자인 브리프는 이해 단계에서 주로 사용되며, 프로젝트 전반에 대한 내용을 담고 있지만 정의 단계의 종료 시점에서 작성되기도 한다.

요구 사항 정의서와 디자인 브리프의 차별점에 대해 살펴보자. 표 2.17과 그림 2.88은 요구 사항 정의서와 디자인 브리프를 비교한 것이다. 표 2.17처럼 내용과 시점, 작성자에서 양자의 구분이 명확하지는 않다. 그러나 요구 사항 정의서는 기능 명세에 초점이 맞춰져 있고 리서치 이후의 과정을 규정하며, 주로 발주자가 작성한다. 반면 디자인 브리프는 프로젝트 전반에 초점을 두며 문제 발견 단계 이전에 발주자와 제안자(디자인 회사)가 상호 작성한다. 디자인 브리프를 정의 단계와 아이디어 발전 단계 사

	요구 사항 정의서	디자인 브리프
내용	기능 명세에 초점	프로젝트 전반과 수행력에 초점
작성 시점	더블 다이아몬드 모델 중간(리서치 생략)	더블 다이아몬드 모델 시작 전(이해 단계)
작성자	발주자(의뢰자)	발주자와 제안자(디자인 회사)

표 2.17 → 요구 사항 정의서와 디자인 브리프의 비교

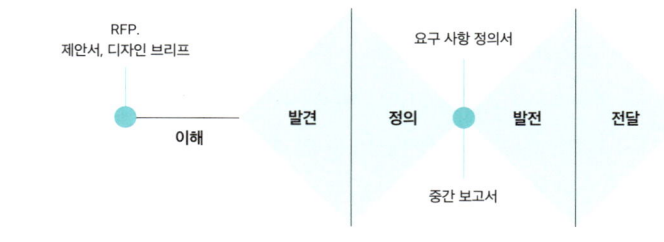

그림 2.88 → 요구 사항 정의서와 디자인 브리프 프로세스상의 위치

이에서 작성하는 경우도 있는데, 이것은 UXD 프로젝트팀이 중간 정리를 위해 자체 작성하는 경우에 가깝다.

> 4 사용자의 잠재 욕구 파악

요구 사항을 결정하는 가장 중요한 요소는 바로 사용자의 잠재 욕구를 파악하는 것이다. 그러나 사용자의 요구 사항을 파악하는 것은 그리 쉽지 않다. 고객의 소리, 사용자의 소리를 직접 듣는다고 해도 진정한 니즈를 반영하지 못할 수 있기 때문이다.

사용자를 분석할 때 표면에 드러나는 것은 사용자의 반응이다. 하지만 디자이너는 단순한 반응에서 그치지 않고 사용자의 잠재적 욕구를 파악해야 한다. 표면에 드러나 당장 눈에 보이는 사용자의 니즈는 피상적인 것일 수 있다. 더 중요한 부분은 보이지도 들리지도 않을지 모른다. 이것을 빙산에 비유해서 말하기도 한다.

앞서 리서치 조사 방법에서 언어에 의한 조사 방법의 한계를 보여주는 예시로도 인용한 바 있지만, 사용자의 말을 곧이곧대로 반영하면 안 된다는 교훈을 보여주는 사례로 미국의 자동차왕 헨리 포드를 들 수 있다. 모델T가 대성공을 거둔 후, 헨리 포드는 이런 말을 했다. "만약 내가 사람들에게 무엇을 원하냐고 물었다면, 그들은 '더 빨리 달리는 말'이라고 말했을 것이다." 헨리 포드가 살았던 시절에는 아직 자동차가 등장하기 전이었고, 대부분의 교통수단은 말이 끄는 마차였다. 그러니 교통수단으로 무엇을 원하냐는 질문에 사람들은 별 상상력 없이 지금보다 좀 더 나은 해결책을 원했을 것이다. 아무도 자동차를 생각하지는 못했을 것이다. 누가 존재하지도 않는 미래의 해결책을 상상해 가며 대답해 주겠는가? 그런 점에서 헨리 포드의 이 통찰은 훌륭하다.

20세기 초에 헨리 포드가 있었다면, 오늘의 IT혁명을 이끈 스티브 잡스도 이와 유사한 언급을 한 바 있다. 1998년 스티브 잡스는 《비즈니스위크Businessweek》지와의 인터뷰에서 이런 말을 했다. "대다수의 사람들은 원하는 것을 보여주기 전까지 자신이 무엇을 원하는지 모른다." 스티브 잡스가 이 말을 한 때는 쓰러져 가던 애플을 iMac으로 살려내 찬탄을 받던 시기였다. 스티브 잡스는 그 이후에도 아이팟, 아이폰, 아이패드를 통해 사용

자가 상상하거나 요구하지 않았지만, 시장에 선보이면 게임 체인저가 되는 혁신적인 제품을 연달아 선보였다. 아이폰이 등장하기 전까지 사람들은 스마트폰이란 것에 대해 생각하지 못했다. 앱스토어가 등장하기 전까지 수많은 서드파티 개발자가 앱을 만들어서 판매용으로 올리고, 개인 사용자가 다운받아 구매해서 쓰는 시장을 요구한다고 말하지 못했다. 1984년 매킨토시 컴퓨터를 내놓아 PC 시장을 열었던 스티브 잡스는 《플레이보이》지와의 인터뷰에서 이런 말을 했다. "우리는 회사 밖으로 나가서 마켓 리서치를 하려 하지 않았다. 우리는 우리가 할 수 있는 최고의 것을 만들고자 했을 뿐이다." 이 말은 사람들의 요구에 그저 따라다니는 것이 아니라 스스로가 진정 감탄할 수 있는 것, 스스로가 설득될 수 있는 것을 최선을 다해 타협하지 않고 만들었고, 그렇게 만들어진 제품이 사람들에게 사랑받을 수 있었다는 것을 의미한다. 이 말의 진짜 의미는 고객의 소리를 듣지 말라는 것이 아니라, 피상적인 고객의 의견보다 스스로 최고의 노력을 하라는 것이다.

요구 - 페인포인트 - 문제

사용자의 의견이나 고객의 목소리를 피상적으로 받아들이지 않고, 근본적인 차원에서 이해하는 것이 중요하다. 예를 들어 대학생들이 공강 시간에 있을 곳이 없어 피곤하므로 건물 복도에 벤치를 설치해 달라는 '요구Request'를 했다고 하자. 이 요구는 피상적이고 뻔한 것이다. 쉽게 생각할 수 있고, 자주 나오는 요구라는 뜻이다.

이런 민원民願성 요구를 그대로 수용하는 것도 좋지만, 한발 더 나아가 벤치를 요구한 것은 '휴식이 필요하다'는 '페인포인트'에서 나온 것임을 파악하고, 쪽잠을 잘 수 있는 텐트나 수면실과 같은 대안을 모색해 볼 수 있다. 텐트나 수면실이 벤치보다 더 좋은 선택지일 수도 아닐 수도 있다. 하지만 직접적인 요구를 수용하는 데에 그치지 않고 그 이유를 생각한다면, 더 많은 대안을 검토할 수 있게 된다.

여기서 한발 더 나아가 페인포인트가 생기는 근본적인 '문제'를 생각해 보면, 애초에 공강 시간으로 생긴 문제이므로 이를 제거하면 근원적인 문제 해결이 될 수 있다는 발상을 할 수 있다. 이렇게 접근하면 공간 시간이 없도록 수강 시스템을 개편하거나, 온라인 강의로 바꾸는 방안을 고민할 수 있다. 고객이 먼저 제안하는 요구에 머물지 않고 페인포인트를 생

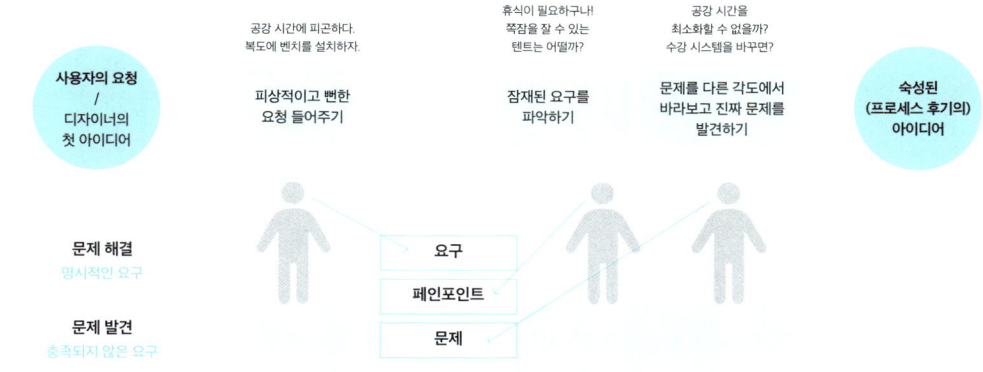

그림 2.89 → 사용자의 요청, 페인포인트, 문제

각하면 더 많은 대안이 나올 수 있고, 페인포인트를 낳은 문제를 인식하면 더 근본적이고 혁신적인 해결책에 도달할 수 있다.

사용자의 요구보다 디자이너의 대안이 항상 더 우월한 것은 아니므로 섣부른 제안은 사용자를 무시하는 것일지도 모른다. 그러나 사용자의 현상적인 요구에만 매몰되면 더 많은 가능성과 근본적인 혁신의 기회를 놓칠 수 있음에 유의해야 한다. 사용자의 명백하면서도 피상적인 니즈에 반응하는 것은 주어진 문제를 해결하는 것이지만, 사용자도 정확히 인식하지 못하는 잠재된 니즈를 발굴하는 것은 해결할 문제를 찾는 것이고, 이는 더욱더 큰 혁신으로 이어질 수 있다. 답을 찾는 것보다 문제를 내는 것이 고차원적이고 프로세스가 숙성된 후에 나오는 아이디어라 할 수 있다.

사용자 니즈 - 프로젝트 범위 - 제품 기능

앞서 설명했던 대로 사용자는 자기가 진정으로 원하는 것이 무엇인지 명료하게 인식하고 있지 못할 수 있다. 따라서 사용자의 피상적인 니즈가 아니라 진정한 니즈를 찾아야 한다. 그리고 이를 바탕으로, 궁극적으로 디자인해야 할 제품 및 서비스가 무엇인지를 잘 정의해야 한다.

그런데 디자인 프로젝트의 범위를 잘 정하는 것, 시간이나 인력, 제약 사항 등을 잘 파악하고 정의 내리는 것도 실질적으로 중요하다. 무한한 시간과 인력을 갖고 있지는 않기 때문이다. 특히 기업의 입장에서는 이 모든 것이 투여되는 자원이기 때문에 최대가 아닌 최적화된 역량을 기울여야 한다. 어디까지 할 것인지, 제약 사항은 무엇인지도 잘 파악하는 것이 좋다.

즉 정의 단계에서 해야 할 일은 사용자가 원하는 니즈, 제품 및 서비스의 기능, 디자인 프로젝트의 범위, 이 세 가지를 잘 정의하는 것이다.

> 5 문제 프레이밍

『혁신기업의 딜레마 The Innovator's Dilemma』의 저자 클레이튼 크리스텐슨 Clayton Christensen의 맥도날드 밀크셰이크 스토리는 문제가 잘 정의된 사례로 유명하다. 크리스텐슨은 맥도날드의 의뢰를 받아 리서치를 진행했다. 그전까지 맥도날드는 밀크셰이크의 매출을 늘리기 위해 FGI 리서치를 진행해 경쟁사 제품을 분석했다. 그리고 밀크셰이크의 품질을 개선하고 다양한 맛을 추가해 광고 캠페인을 펼쳤지만, 큰 성과를 보지 못했다. 크리스텐슨은 고객 인터뷰와 행동 관찰을 통해 밀크셰이크 구매자의 절반이 혼자 방문하고 주로 남성이라는 것, 그리고 크게 두 가지 구매 패턴이 있음을 알아냈다. 첫 번째는 아침 출근길에 아침 식사 대용으로 밀크셰이크만을 구매하는 패턴이고, 두 번째는 저녁에 아이들 간식용으로 구매하는 패턴이다. 이 관찰 결과를 토대로, 아침 식사 대용으로 구매하는 밀크셰이크는 밀도를 높여 포만감을 주고 과일 토핑을 제공하게 하는 반면, 저녁에 주로 팔리는 밀크셰이크는 밀도가 낮춰 아이들이 쉽게 마실 수 있게 하고 토핑은 제공하지 않는 전략을 제안했다. 그 결과는 성공적이었다.

크리스텐슨의 이런 통찰과 전략은 JTBD Jobs To Be Done 이론으로 연결된다. 밀크셰이크를 '음료'로 보고 맛을 개선하려고 하던 맥도날드와 다르게, 크리스텐슨은 밀크셰이크를 '고객이 해결해야 할 일의 해결책'으로 보고, 출근길의 아침 식사용과 아이들 간식용으로서 밀크셰이크에 접근한 것이다. 이렇게 문제를 새롭게 보는 관점, 새로운 접근 방식이 혁신을 가져올 수 있다. 문제를 잘 정의하려면 프레이밍을 잘 해야 한다.

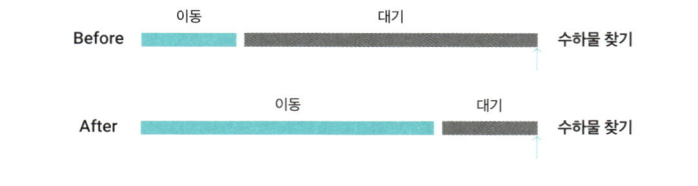

그림 2.90 → 휴스턴공항의 수하물 수취대 문제 해결

또 다른 사례를 살펴보자. 미국 휴스턴공항에서는 '수하물 수취대에서의 대기시간이 길다.'는 고객의 항의가 쇄도했다. 휴스턴공항뿐 아니라 전 세계 어느 공항에서라도 짐을 찾는 시간은 지루하고 초조하기 마련이다. 휴스턴공항은 고객 클레임을 줄이기 위해 직원을 늘려 평균 대기시간을 8분까지 감소시켰지만, 여전히 항의가 발생했다. 이에 공항 측은 비행기 트랩에서 수하물 수취대까지의 이동 거리를 늘려 공항 안을 오래 걷게 만드는 전략을 선택했다. 비행기 착륙 후 수하물 수취대까지 짐이 옮겨지는 시간은 동일하지만, 승객 입장에서는 수하물 수취대에서 기다리는 시간이 짧다고 느끼게 한 것이다. 조삼모사 같은 해결책이라고 할 수 있지만, 공항의 이런 결정은 집중해야 할 문제가 전체 수하물의 배송 시간이 아니라 승객의 지루함이라고 재설정함으로써 고객 클레임 문제를 해결한 영리한 사례라고 할 수 있다.

자동판매기를 설계한다고 해보자. 자판기에 돈을 먼저 넣고 그 금액으로 살 수 있는 상품을 표시하는 게 좋을까? 아니면 상품 선택을 먼저 하게 하고 상품 가격을 표시하는 게 좋을까? 이 두 인터페이스는 각각의 장단점이 있을 것이다. 전자의 방식이라면 구매 가능한 상품으로 선택의 폭을 좁혀줄 수 있고, 후자라면 원하는 상품을 제약 없이 고를 수 있다. 이 둘 중 어느 것이 좋을지 디자이너에게 인터페이스 방식을 결정하라고 하면 망설일지도 모른다. 사용자라면 돈을 먼저 넣어야 할지 상품을 먼저 골라야 할지 몰라서 잠시 머뭇거릴지도 모른다. 그런데 둘 중에 선택하지 않고, 둘 다 가능하게 설계한다면 어떨까? 사용자는 각자 익숙한 대로 어떤 행동이든 할 수 있게 하는 것이 더 좋지 않을까? 애초에 양자 택일의 문제로 이 사안을 바라보지 않는 게 더 좋은 해결책이 될 수 있다. '선택하라.'는 프레임을 깨고, '선택이 아니라 다 가능하다.'는 프레임으로 전환하는 것, 즉 문제 프레이밍이 필요하다.

▶ 6 문제 정의와 UX 전략의 관계

여러 리서치와 분석을 통해 인사이트를 얻고, 고객이 느끼는 페인포인트나 기회 요인을 어떻게 찾아내는지를 알았다면, 이제 이런 문제점으로부터 해결책을 제시하거나 새로운 대안을 찾는 과정을 알아보자.

그림 2.91은 디자인 문제를 찾는 Finding 과정인 정의 단계의 마지막과 디자인으로 문제를 해결하는 Solving 과정인 발전 단계의 시작을 개념적으로 나타낸 것이다. 데스크 리서치, 인터뷰, 설문, 관찰, 데이터로부터 대상이 되는 제품에 대해, 또는 사용자에 대해 새롭게 알게 된 것, 실마리를 얻은 것들을 나열할 수 있다. 그리고 이를 페인포인트나 니즈로 정리하거나 기회 요인으로 나열할 수 있다. 페인포인트는 현재의 사용자 경험에 대한 상향식 리서치로부터 나올 가능성이 높고, 기회 요인은 시스템과 기술에 대한 하향식 조망에서 나올 가능성이 높다. 정의 단계의 마지막은 수렴되어 가

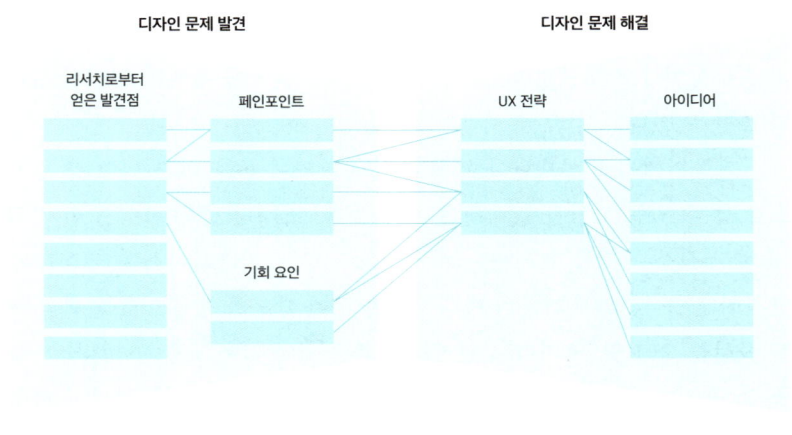

그림 2.91 → 페인포인트와 UX 전략 도출

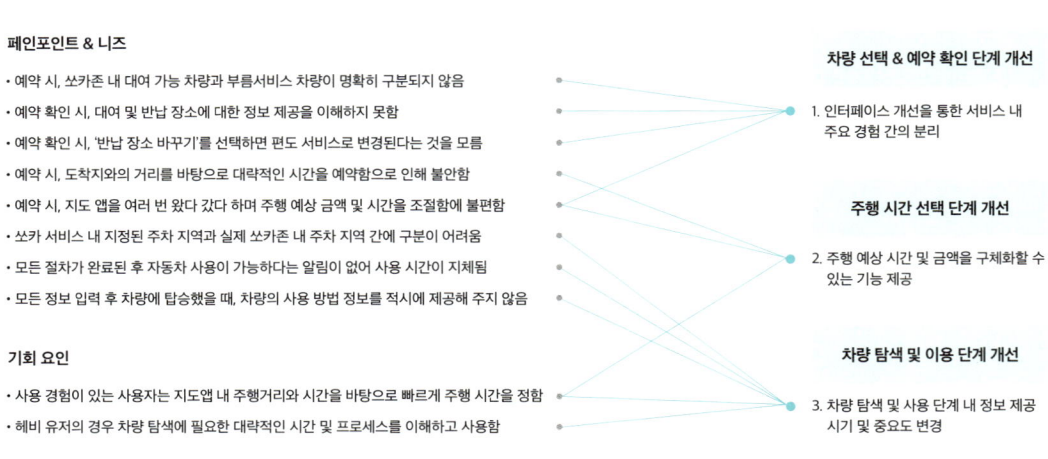

그림 2.92 → 쏘카 프로젝트에서의 UX 전략 도출

고, 이를 바탕으로 UX 전략을 도출한다. UX 전략의 상당수는 페인포인트로부터 도출되지만, 일부는 기회 요인으로부터 도출될 수 있다. UX 전략은 아직 추상적인 방향이어서 구체적인 아이디어로 발전하기 위해서는 더 정교한 과정을 거쳐야 한다.

그림 2.92는 쏘카 프로젝트에서 페인포인트로부터 UX 전략을 도출한 사례이다. 앱으로 대여 차량을 예약할 때 쏘카존에서 대여할 수 있는 차량과 쏘카존으로 부를 수 있는 차량이 잘 구분되지 않아 의도치 않게 부름 서비스를 이용하게 되거나, 여러 번 터치해도 왕복 서비스가 편도 서비스로 변경되는 점을 해결하기 위해 서비스 내 주요 경험을 분리한다는 '전략1'을 세운 것을 볼 수 있다. 또한 '경험 있는 사용자는 주행거리와 시간을 바탕으로 대여 차량의 주행 시간을 빠르게 정한다.'는 기회 요인을 통해 '전략3'이 나오는 경우도 볼 수 있다.

그림 2.93은 전시 기획을 돕는 솔루션을 디자인한 학생들이 핸즈온 방식으로 화이트보드에 작성한 페인포인트-솔루션 작업이다. 왼쪽에는 리서치를 통해 발굴한 여러 페인포인트가 적혀 있고, 오른쪽 포스트잇에는 솔루션인 아이디어의 세부 내용이 적혀 있다. 핸즈온 방식으로 진행하면서서 작업할 가능성이 높고, 수렴적이기보다 발산적인 마인드가 되기 때문에 좀 더 유리하다.

그림 2.93 → 핸즈온 방식의 페인포인트-솔루션 정리

3부

발전 — 디자인 문제의 해결
Development — Problem Solving

디테일은 단순히 부가적인 요소가 아니다.
디테일이 디자인을 완성한다.

—찰스 임스

The details are not the details.
They make the design.

—Charles Eames

1장
아이데이션

2부 '리서치 ― 디자인 문제의 발견'에서 디자인 프로젝트의 이해를 시작으로 리서치, 인터뷰, 관찰, 설문, 통계, 사용자 이해, 퍼소나, 고객 여정 지도 등을 통해 더블 다이아몬드 모델의 첫 번째 다이아몬드를 살펴봤다. 이어서 두 번째 다이아몬드를 탐구하기 위해 디자인 콘셉트를 탐색하는 아이데이션에 대해 살펴본다. 아이데이션은 아이디어를 위해 행하는 활동이라는 의미로, 아이디어 자체가 아니라 아이디어가 만들어지는 과정에 중점을 둔 개념이다. 즉 새로운 아이디어를 만드는 생성, 발전, 커뮤니케이션의 과정이다. 여기에서는 디자인 콘셉트를 제안하기 위한 아이데이션에는 어떤 것들이 있고, 그 방법은 무엇인지를 살펴본다.

1 창의성

디자인 콘셉트를 탐색하는 과정에서 많은 사람이 '나는 창의성이 부족하다.'거나 '새로운 생각을 잘 못한다.'는 걱정을 한다. 여기서 말하는 창의성이란 무엇일까? 창의성을 올바르게 이해하는 것은 아이데이션의 출발점이라고 할 수 있다. 창의성을 이해하기 위해 먼저 창의성에 대한 몇 가지 오해를 살펴보자.

첫째, 창의성은 천재들의 전유물이라는 오해이다. 연구에 따르면 창의성은 후천적이며 환경적인 요인으로 개발될 수 있다. 창의성을 연구하는 캘리포니아대학의 딘 사이먼튼 Deam Simonton 는 100개의 아이디어 중에 20개만이 창의적이라고 할 수 있고, 창의성의 전제는 다수의 시도라고 했다. 이는 후천적 노력의 중요성을 가리킨다.

둘째, 창의적 아이디어는 노력 없이 불현듯 떠오른다는 오해이다. 많은 고민과 생각이 쌓여야 창의적 해결안이 떠오른다. 다이슨 Dyson 을 창립한 제임스 다이슨 James Dyson 은 수천 번의 실패 끝에 진공청소기를 발명했다. 그의 끊임없는 노력과 실험이 결국 성공을 끌어낸 것이다.

셋째, 창의성은 과학이나 예술 분야에만 필요하다는 오해이다. 사실 우리는 일상생활에서 다양한 창의성을 발휘한다. 실패한 실험 결과물이었던 포스티잇은 일상 속 우연한 발견을 통해 세계적 히트 상품이 되었다. 또 드라이브 스루 시스템을 전 세계적으로 퍼뜨린 것은 맥도날드였다. 1975년 군인들이 군복을 입은 상태에서는 상업 시설에 들어갈 수 없는 것을 보고, 매장 밖에서 주문과 픽업을 가능하게 한 것이 그 시작이었다.

넷째, 나이가 창의성에 영향을 끼친다는 오해이다. 나이는 창의성 발휘에 큰 영향을 미치지 않는다. 창의성은 욕구, 노력, 동기에 영향을 받는다. 레오나르도 다빈치는 60대에 〈모나리자〉를 그렸고, 건축가 프랭크 로이드 라이트는 70대에도 혁신적인 건축물을 창조했다.

다섯째, 창의성은 엉뚱하고 독특한 것만을 의미한다는 오해이다. 스티브 잡스는 "창의성은 단순히 연결하는 것이다."라고 했다. 스마트폰 산업을 선도한 아이폰은 기존 기술을 혁신적으로 재구성해서 사용자 친화적인 스마트폰을 만든 것이었다. 엉뚱한 생각을 현실에 실현시키지 못한다면, 그냥 엉뚱한 사람일 뿐이다.

여섯째, 창의적 사고는 발산적인 사고를 의미한다는 오해이다. 창의

성은 분석력도 필요한 복합적인 사고 과정이다. 아인슈타인의 상대성 이론이나 마리 퀴리의 방사능 연구는 모두 창조적인 프로세스, 열린 사고, 철저한 실험과 분석을 통해 결과물을 도출했다.

다양한 관점에서 많은 생각을 하고 분석적인 사고를 한다면, 창의성은 누구나 계발할 수 있는 능력이라고 볼 수 있다.

〉 2 아이데이션 방법

창의적 디자인 콘셉트를 제안할 수 있는 다양한 아이데이션 방법이 개발되어 있다. 하지만 아이데이션 방법이 있다고 누구나 좋은 아이디어를 낼 수 있는 것은 아니다. 아이데이션 방법을 통해 생각하는 방법을 배우고 체화해야 좋은 결과를 디자인할 수 있다. 아이데이션이라고 하면 대부분 발산적으로 하는 새로운 생각이라고 생각하기 쉽지만, 수렴적 사고를 통해 디자인 프로젝트 방향에 적합한 아이디어를 선별하는 능력을 동시에 갖출 필요가 있다. 발산적 아이디어는 진행할 때는 흥겹지만, 가벼운 아이디어가 될 수도 있다는 점을 명심해야 한다. 따라서 아이디어를 다듬고 정교화하는 것이 중요하다. 마치 하얀 종이에 생각한 것들을 펼쳐 나가며 그림을 완성해 가는 것처럼 말이다. 이를 위해서는 다양한 아이데이션 방법의 특징을 이해하고 상황에 맞는 방법을 선택해 활용하는 능력을 키울 필요가 있다. 그림 3.1은 여러 아이데이션 방법을 그룹화한 것이지만, 이 밖에 다른 기준으로도 아이데이션 방법을 그룹화할 수 있다.

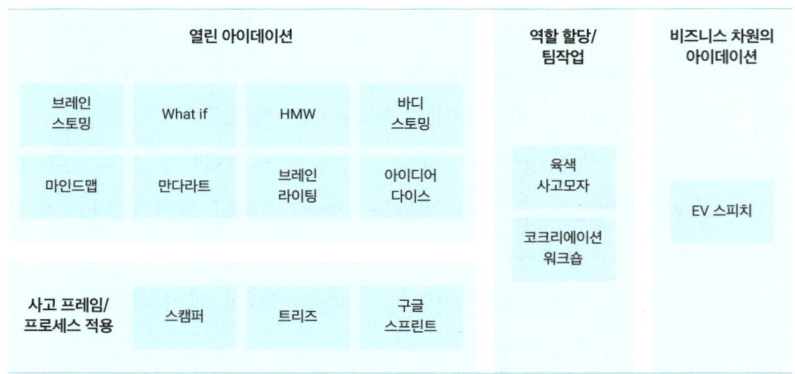

그림 3.1 → 특징에 따른 디자인 아이데이션의 방법

브레인스토밍

열린 태도로 아이디어를 생성하고 다양한 해결책을 탐색하는 데 유용한 브레인스토밍Brain Storming은 참가자가 자유롭게 아이디어를 제시하고, 그 아이디어를 기반으로 새로운 해결책을 도출한다. 이 방법은 모든 참가자가 비판 없이 자유로운 발상을 통해 많은 아이디어를 내는 데 중점을 두며, 그 과정에서 창의적인 해결책을 발견할 수 있는 심리적 안정감과 자유로움을 준다. 이런 환경은 제안된 아이디어에 영감을 받아 더 발전된 해결책을 제시하는 밑거름이 되기도 한다.

브레인스토밍은 1930년 알렉스 오스본Alex Osbon의 『Applied Imagination』을 통해 널리 알려졌다. 광고 책임자였던 알렉스 오스본은 질적이고 풍부한 아이디어를 끌어내 창의적으로 문제를 해결하는 방법을 고안했다. 오스본은 효과적인 발상을 위해 판단을 보류할 것, 되도록 많은 숫자의 발상을 끌어낼 것이라는 두 가지 원리를 제안했다. 그리고 이 두 가지 원리에 따라 브레인스토밍의 네 가지 기본 규칙을 정했다.

첫째, 양에 포커스를 맞춘다. 이것은 '양이 질을 낳는다.'는 뜻으로, 발상의 다양성을 끌어올리는 규칙이다. 많은 수의 아이디어가 제시될수록 효과적인 아이디어가 나올 확률이 올라간다는 것을 전제로 두고 있다. 둘째, 비판이나 비난을 자제한다. 아이디어를 확장하고 더하는 데 중점을 둬야 한다는 뜻이다. 셋째, 특이한 아이디어를 환영한다. 많고 좋은 아이디어 목록을 얻기 위해서 엉뚱한 의견을 가지는 것도 장려된다. 새로운 지각이나 당연하다고 여긴 가정을 의심하는 것으로부터 더 나은 방법이 떠오를 수 있기 때문이다. 넷째, 아이디어를 조합하고 개선한다. 아이디어를 연계시킴으로써 더 뛰어난 성과를 얻을 수 있다는 뜻이다.

월트디즈니컴퍼니Walt Disney Company의 이매지니어링Imagineering 부서는 혁신 프로젝트의 모든 역할에 걸쳐 브레인스토밍 기술의 중요성을 잘 보여준다. '이매지니어링'은 상상력Imagination과 엔지니어링Engineering의 결합을 의미한다. 이 부서에서는 경영진부터 청소부에 이르기까지 자신을 '이매지니어'라고 부르는데, 누구나 브레인스토밍 세션에 참여할 수 있어 창의성과 혁신 문화를 조성한다.

이매지니어링 부서는 프로젝트를 위한 브레인스토밍 과정에서 세 가지를 중요시한다. 첫째는 포용성과 문화Inclusivity and Culture이다. 디즈니의 이매지니어링 부서는 브레인스토밍 동안 직책이나 부서를 구분하지 않는

협력적인 환경을 만든다. 모든 사람이 아이디어를 제시할 수 있으며, 이를 통해 다양한 관점이 고려되고 지속적인 혁신 문화를 지원한다. 둘째는 전통적 프로젝트 관리와의 차이점Differences From Traditional Project Management이다. 전통적인 프로젝트 관리에서는 브레인스토밍이 몇 시간 또는 며칠 동안만 진행되며, 혁신 프로젝트 관리자는 종종 세션이 끝나고 프로젝트가 승인된 후에 참여한다. 반면 디즈니 이매지니어링 부서에서는 브레인스토밍이 수년에 걸쳐 진행될 수 있으며, 혁신 프로젝트 관리자도 이 과정에 적극적으로 참여한다. 셋째는 다기능 팀 구성Cross-Functional Teams이다. 브레인스토밍 세션에는 마케팅 담당자부터 새로운 제품에 대한 수요를 파악하는 사람들, 그리고 개발 시간과 비용을 추정하는 기술 인력까지 다양한 참가자가 포함될 수 있다. 이런 다기능적 접근은 아이디어가 마케팅과 기술적 관점에서 모두 실행 가능하도록 보장한다.

What if

아이디어의 폭을 넓히는 데 유용한 What if는 '만약 우리가 ○○한다면?'이라는 질문을 던져 상상력을 자극하고 새로운 가능성을 탐색하게 한다. 이것은 완성된 아이디어보다는 새로운 사고방식을 유도하는 질문으로, 상상력에 의존해 다양한 해결책을 도출하는 데 기여한다. 'What if?'는 픽사Pixar의 애니메이션팀이 1990년대에 '만약 장난감이 살아 있다면?'이라는 질문에서 출발해 〈토이 스토리〉를 탄생시킨 데서 비롯되었다. 이 과정은 기존에 없던 문제 해결 방법을 상상하게 하며, 틀에 얽매이지 않는 사고를 유도한다. 이 질문의 핵심은 제한 없는 상상력을 통해 문제 해결의 새로운 접근을 발견하는 데 있다. 현실적 제약 없이 창의적인 발상을 끌어내 독창적인 해결책을 제시한다는 점에서 How might we와도 일맥상통한다.

What if를 진행할 때 유의할 점은 질문이 너무 추상적이지 않도록 적절한 범위를 설정해야 한다는 것이다. 예를 들어 '만약 우리가 모든 사람을 행복하게 할 수 있다면?' 같은 질문은 지나치게 모호해 공통된 해결책으로 이어지기 어렵지만, '만약 우리가 버튼 없는 인터페이스를 만든다면?'이라는 질문은 구체적이면서도 상상력을 자극해 다양한 아이디어로 이어질 수 있다. 닐슨노먼그룹은 What if를 진행할 때 해결책을 미리 포함하지 말고, 폭넓은 상상을 가능하게 하라고 조언한다. What if는 그 자체로 해답을 제공하지 않지만, 아이디어를 폭넓게 끌어낼 수 있다.

How Might We

아이디어의 방향을 잡는 데 유용한 How Might We HMW는 '우리가 어떻게 하면'이라는 질문에 이어 아이디어의 출발점을 떠올리게 하는 수단이다. 완성된 아이디어라기보다 디자인 솔루션의 방향을 정하는 방법이다. HMW는 1970년대 초 P&G의 민 바사더 Min Basadur가 비누를 상품화하면서 사용한 발상법에서 출발했다. 당시 민 바사더는 녹색 줄무늬가 디자인된 경쟁사 비누를 이기기 위해 노력했다. 그런데 팀원이 더 나은 줄무니 패턴을 만드는 것에 매몰되자, 질문을 전환해 '어떻게 하면 더 상쾌한 비누를 만들 수 있을 것인가?'로 사고의 방향을 바꾸었다. 그 결과 청량함을 연상시키는 해변이라는 개념을 생각해 냈고, 코스트 비누가 만들어졌다. 이처럼 민 바사더의 HMW는 근본적인 가치를 생각하게 하는 힘이 있다.

　　HMW를 진행할 때 유의할 점은 질문의 추상성이 적절해야 한다. '어떻게 사람들을 행복하게 만들 수 있을까?'라는 질문은 모호하고 광범위해서 공통된 솔루션으로 이어지기 어렵고, '어떻게 구매 버튼을 파란색으로 만들 수 있을까?'와 같은 질문은 협소하고 구체적인 해결책이 바로 떠올라 HMW를 하는 의미가 없다. 닐슨노먼그룹은 HMW를 진행할 때의 다섯 가지 요령에 '질문에 해결책을 담으려 하지 말 것'과 'HMW를 폭넓게 유지할 것'이라는 조건을 넣었다. HMW는 솔루션이 아니므로 적절한 폭을 가져야 많은 아이디어를 촉진할 수 있다.

바디스토밍

아이디어를 실제 행동으로 체험하며 구체화하는 바디스토밍 Body Storming은 현실적인 환경에서 사용자 경험을 재현하며 아이디어를 발전시키는 기법이다. 이 방법은 추상적인 개념을 직접 몸으로 실행해 제품 및 서비스 분야에서 더 나은 솔루션을 도출하는 데 사용된다. 바디스토밍은 실행 기반의 사고와 현장 체험에 초점을 맞춘다. 아이디어를 구상한 후 이를 행동으로 옮겨 봄으로써 그 아이디어가 어떻게 작동하는지 직접 확인할 수 있다. 그림 3.2는 광역버스 실내 환경을 개선하기 위해 대학교 수업에서 진행한 바디스토밍이다. 광역버스에서 하차 벨이나 우산 관리 상황을 재현하면서 문제점을 발견하고 아이디어가 현실에서 어떻게 작동하는지 명확하게 파악할 수 있었다.

　　바디스토밍은 제품이나 서비스가 실제로 어떻게 사용되는지 체험함

그림 3.2 → 바디스토밍 사례

으로써 더 구체적이고 실질적인 피드백을 얻을 수 있다. 또한 사용자 관점에서 문제를 직접 경험하며 다양한 해결책을 탐구할 수 있다. 바디스토밍을 진행할 때 주의할 점은 현실적인 상황을 설정하고, 그 안에서 자유롭게 아이디어를 테스트하는 것이다. 아이디어를 실행에 옮길 때는 다양한 변수와 환경을 고려해야 하며, 이를 통해 실제 사용 시 발생할 수 있는 문제들을 사전에 발견하고 해결하는 것이 중요하다.

마인드맵

주제와 관련된 아이디어를 나뭇가지처럼 선으로 연결해 아이디어를 확장하고 사고의 흐름을 시각화한 것으로, 복잡한 개념을 체계적으로 정리하는 기법이다. 마인드맵Mind Map은 발산된 아이디어를 시각적으로 정리하는 데 유용하다. 따라서 단순한 연상이나 롤링페이퍼로 생각하지 말고 개념의 연관성과 시각적 구조화에 초점을 맞추어 계층적 구조로 체계화해서 정리하는 것이 중요하다. 그림 3.3은 디자이너가 '대여(자전거)' 앱을 구상하기 위해 조사 방법, 시설, 장소, 행정, 사용자, 장비를 고려해 필요한 디자인 요소를 마인드맵으로 나타낸 것이다. 이런 아이데이션 과정은 직선적 사고에서 벗어나 자유롭게 사고를 확장하면서도 체계적으로 정리할 수 있어 유용하다.

마인드맵을 만들 때 주의할 점이 몇 가지 있다. 먼저 처음 떠오른 개념이 두 번째나 세 번째 이후의 노드에 연결될 가능성을 생각하고, 한 번에 완성하려고 하지 말고 반복해서 정리해야 한다. 그림 3.3처럼 '공원'을 첫 번째 노드에 적었다가 두 번째 노드로 수정하는 유연한 전개가 필요하다. 또 정보가 많을 경우 정보 간의 관계를 고려해 정보가 장황하게 나열되지

그림 3.3 → 마인드맵 예시

않도록 표현해야 한다. 여러 명이 진행하는 경우 경쟁하듯이 빨리 적기에 급급하거나 서로의 눈치를 보느라 정리가 안 되는 문제가 발생할 수 있으니 유의해야 한다.

마인드맵을 작성할 때는 필요한 경우 색상, 그림, 기호 등을 사용해 각 아이디어를 강조하고 시각적 기억을 촉진한다면, 완성도 있는 결과를 얻을 수 있다.

만다라트

아이디어를 구체적으로 시각화하고 단계적으로 확장하는 데 유용한 만다라트Mandal-Art는 하나의 핵심 주제를 여덟 개의 세부 요소로 나누고, 그 세부 요소를 다시 여덟 개의 하위 요소로 확장해 시각적 사고에 초점을 맞추어 아이디어를 구체화하는 기법이다. 만다라트의 진행 단계는 3×3의 격자형 도식으로 표현된다. 핵심 주제Theme를 A, 핵심 주제 달성을 위한 콘셉트Concept를 B, B의 콘셉트를 다시 나열해 구체적으로 제시한 아이디어Idea를 C라고 하자. 먼저 3×3의 사각형을 가로 세 개, 세로 세 개로 배치해 아홉 개를 만든다. 그리고 맨 한가운데에 핵심 주제(A)를 배치하고 그 주변에 여덟 개의 콘셉트(B)를 작성한다. 그런 다음 콘셉트(B)를 주변 사각형의 한가운데로 옮겨 적는다(C). 그리고 그 주변으로 각 여덟 개씩 아이디어(C)를 작성한다. 이렇게 주제에 대한 콘셉트 키워드를 여덟 개 선택해 구체적 해결한 아이디어(How)를 64개로 전개할 수 있다. 또한 떠올린 아이디어가 적절한지를 콘셉트와 주제와 연결해 왜 이것이 적절한지에 대한 질문을 스스로 던지면서 평가(Why)하고 발전시킬 수 있다.

만다라트는 주로 목표 설정, 프로젝트 기획, 문제 해결 등에서 활용된

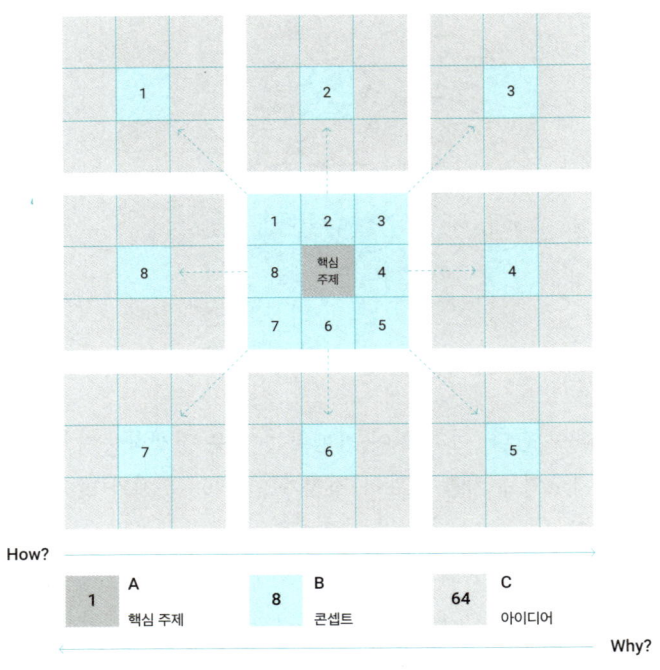

그림 3.4 → 만다라트 전개 방법

다. UX·UI 디자인에서도 '시장 진입'을 중심 주제로 설정하고, 경쟁 분석, 고객 타깃, 마케팅 전략 등으로 세분화한 후, 각 항목에 대한 구체적인 계획을 작성하는 방식으로 활용할 수 있다. 만다라트를 사용할 때 주의할 점은 핵심 주제를 명확히 설정하고, 각 항목을 단계적으로 구체화하는 것이다. 처음부터 너무 많은 정보를 나열하기보다는 각 단계를 논리적으로 확장해 나가는 것이 중요하다.

브레인라이팅

조용한 환경에서 아이디어를 작성해서 공유하고 이를 바탕으로 다양한 창의적 해결책을 도출하는 데 유용한 브레인라이팅Brainwriting은 독일의 마케팅 전문가 베른트 로르바흐Bernd Rohrbach가 창안한 방법으로, 참가자가 말로 의견을 제시하지 않고, 각자의 아이디어를 글로 적은 후 다른 사람들과 공유하는 것이다. 이 방법은 다른 사람의 비판을 두려워하지 않고 아이디어를 자유롭게 말할 수 있고, 참가자가 자신의 생각을 체계적으로 정리할 수 있다. 또한 집단적 사고가 가능하며, 타인의 아이디어를 가공할 수 있다.

그림 3.5 → 635 브레인라이팅 사례

그림 3.5는 여섯 명의 참가자가 5분마다 아이디어를 세 개씩 생각해 내고, 아이디어 시트를 순환시키면서 창안하는 브레인라이팅이다. 참가자는 각자의 아이디어를 적으면, 이를 바탕으로 다른 사람들이 추가 아이디어를 내는 방식으로 진행된다. 이 방식은 아이디어의 수를 늘리는 데 매우 효과적이며, 모든 참가자가 적극적으로 참여할 수 있다는 장점을 가진다. 브레인라이팅 과정은 사람들의 성격이나 발표 불안을 극복하고, 더 창의적인 결과를 도출할 수 있게 한다. 브레인라이팅을 진행할 때 주의할 점은 아이디어를 비판하지 않고, 자유롭게 확장하는 것이다. 다른 사람의 아이디어를 보고 새로운 생각을 덧붙이는 과정에서 비판이 들어가면 창의성이 억제될 수 있기 때문이다.

아이디어 다이스

아이디어를 다양한 방식으로 조합하고 창의적으로 도출하는 아이디어 다이스 Idea Dice 는 주사위에 적힌 여러 경우의 수를 랜덤하게 조합해서 새로운 아이디어를 만들어 내는 기법이다. 이 방법은 다양한 조합을 통해 예상치 못한 해결책을 도출하는 데 중점을 둔다. 주사위의 개수는 보통 세 개

그림 3.6 → 아이디어 다이스

정도가 적당하지만, 더 적거나 많아도 무방하다. 만약 세 개의 주사위를 사용하면 이론적으로 216가지 경우의 수가 나오며, 이를 토대로 다양한 아이디어를 조합해 낼 수 있다.

아이디어 다이스의 준비 과정은 먼저 주사위(아이디어 구성의 하위 요소)의 개수와 각 주사위 면에 적합한 내용을 정하고, 주사위 또는 별도 종이에 그 내용을 적는다. 준비를 마치면 주사위를 던지고, 나온 조합을 바탕으로 5분 안에 팀 논의를 통해 아이디어를 도출한다. 이 과정에서 이미 나온 조합이 나올 경우 주사위를 다시 던져 반복함으로써 더 많은 아이디어를 생성해 낼 수 있다. 이를 통해 예상하지 못한 조합을 활용해 고정된 사고를 깨고 창의적인 아이디어를 도출할 수 있다. 아이디어 다이스를 진행할 때 주의할 점은 조합의 다양성을 유지하고, 나온 결과를 바탕으로 빠르게 아이디어를 논의하는 것이다. 또한 주사위에 적힌 요소들이 문제 해결과 연관성을 가질 수 있도록 설정하는 것이 중요하다.

스캠퍼

기존 아이디어를 변형해서 새로운 해결책을 도출하는 브레인스토밍 기법을 창안한 알렉스 오스본 Alex Osbon의 체크리스트를 밥 에이블 Bob Eberle이 약자로 재구성하고 발전시킨 것으로, 스캠퍼 SCAMPER는 일곱 개의 질문을 통해 기존 제품이나 아이디어를 다양한 방식으로 변형하고 개선해 주는 기법이다. 이 방법은 아이디어의 특정 요소를 변경함으로써 새로운 아이디어나 솔루션을 도출하는 데 중점을 둔다.

스캠퍼는 브레인스토밍 같은 열린 아이데이션 방법과는 달리 사고의 프레임을 제시해 문제 해결을 도와주는 창의적 사고 기법인데, 질문 기반의 사고와 구조적인 접근에 초점을 맞춘다. 스캠퍼의 일곱 가지 관점

은 Substitute(대체), Combine(결합), Adapt(적용), Modify(수정), Put to another use(다른 용도로 사용), Eliminate(제거), Reverse(뒤집기)이다. 예를 들어 제품 디자이너가 스캠퍼 기법을 적용해 기존 의자의 높이를 수정하고 다른 재료를 결합해 새로운 의자를 구상했다고 하자. 이 두 가지 관점의 새로운 의자는 질문에 대한 답을 탐색하는 과정에서 제시된 것이라고 할 수 있다. 스캠퍼의 과정은 특정 제품이나 문제를 대상으로 일곱 가지 질문을 적용해 보는 방식으로 진행된다. '이 제품의 일부를 대체할 수 있을까?' '이 요소와 다른 요소를 결합할 수 있을까?'와 같은 질문을 던짐으로써 아이디어를 구체적으로 변형해 나간다. 이를 통해 기존 아이디어를 새롭게 발전시킬 수 있고, 더 나은 해결책을 도출할 수 있다.

스캠퍼를 진행할 때 주의할 점은 각 질문에 열린 사고로 접근하고, 제시된 아이디어를 적극적으로 변형하는 것이다. 질문에 대한 답을 찾는 과정에서 다양한 해결책이 나올 수 있으므로, 이를 수용하고 자유롭게 변형하는 자세가 필요하다.

트리즈

문제를 체계적으로 분석하고 해결하는 데 유용한 트리즈TRIZ는 구 소련의 특허청 사무관인 겐리히 알츠슐러Genrich Altshuller가 개발한 문제 해결 방법론으로, 창의적 발명을 위한 40가지 원리를 기반으로 한다. 이 방법은 다양한 문제를 해결하기 위해 기존의 성공적인 해결책에서 원칙을 도출해 적용하는 데 중점을 둔다. 주로 복잡한 공학적 문제 해결이나 혁신적인 제품 개발에 사용되며, 체계적 접근과 문제 해결의 패턴에 초점을 맞춘다.

트리즈의 과정은 먼저 문제를 정의한 후, 문제의 본질적인 모순을 파악하고, 그 모순을 해결하기 위해 수많은 사례를 분석해 공통적으로 나타나는 40가지 창의적 원칙 중 적합한 원칙을 선택해 적용하는 방식으로 진행된다. 예를 들어 비행기는 이착륙 시에는 바퀴가 필요하지만, 운항 중에는 오히려 바퀴가 방해된다. 여기에 트리즈를 활용해 비행기 바퀴의 물리적 모순을 먼저 파악하고 이를 해결하기 위해 시간적 분리라는 원칙을 적용할 수 있다. 이를 통해 문제의 근본적인 원인을 해결할 수 있고, 기존에 없던 혁신적인 솔루션을 만들어 낼 수 있다. 트리즈는 기술적 문제뿐 아니라 비즈니스나 서비스 문제 해결에도 응용 가능하다. 트리즈를 사용할 때 주의할 점은 문제의 핵심 모순을 정확히 파악하고, 그 모순을 해결할 수 있

는 원칙을 선택하는 것이다. 모든 문제는 내재된 모순을 가지고 있으며, 이를 해결함으로써 더 나은 해결책을 도출할 수 있다.

구글 스프린트

아이디어를 빠르게 구체화하는 데 적합한 구글 스프린트Google Sprint는 구글벤처스Google Ventures의 제이크 냅Jake Knapp이 개발한 방법으로, 5일 동안 아이디어를 구체화하고 프로토타입을 만들어 사용자 테스트까지 진행하는 방법이다. 이 방법은 완성된 아이디어가 아닌, 제한된 시간 내에 실험을 통해 가설을 빠르게 검증하고 피드백을 받아서 방향을 정하는 데 중점을 둔다.

구글 스프린트는 빠른 결과를 도출하기 때문에 혁신을 촉진하는 데 유용하다. 5일간의 구조화된 프로세스로 진행되는데, 월요일에는 문제를 정의하고, 화요일에는 솔루션을 구상한다. 수요일에는 의사 결정을 내리고, 목요일에는 프로토타입을 제작한다. 금요일에는 사용자 테스트를 통해 피드백을 얻는다. 구글 스프린트를 진행할 때 주의할 점은 질문이 너무 복잡하거나 지나치게 단순하지 않도록 적절한 범위를 설정해야 한다는 것이다. 예를 들어 '어떻게 하면 이 기능을 개선할 수 있을까?'라는 질문은 너무 좁아 제한된 해결책을 만들 수 있고, '어떻게 하면 제품 전체를 혁신할 수 있을까?'는 너무 넓어 구체적 솔루션 도출이 어렵다. 닐슨노먼그룹은 스프린트를 통해 적절한 질문을 던지고, 실험 가능한 아이디어를 만드는 것이 중요하다고 설명한다. 그 자체가 정답을 제공하지 않지만, 팀이 빠르게 실험하고 피드백을 통해 방향을 설정해서 실질적인 결과를 얻는 데 효과적이다.

육색 사고모자

문제를 다양한 관점에서 분석하고 해결책을 찾는 육색 사고모자 6 Thinking Hats는 심리학자 에드워드 드 보노Edward de Bono가 고안한 창의적 사고 기법으로, 완성된 해결책보다는 각각의 모자를 통해 역할을 담당해 각기 다른 시각에서 문제를 바라보고 아이디어를 확장하고 개선하는 데 중점을 둔다. 육색 사고모자는 여섯 가지의 사고 방식을 상징하는 모자를 사용해 팀이 특정 사고 모드를 유지하면서도 각기 다른 관점에서 문제를 다루도록 돕는다. 여섯 가지 모자는 각각 다른 사고 방식을 상징하며, 흰색 모자는 사실과 데이터, 빨간색 모자는 직관과 감정, 검은색 모자는 비판적 사고,

노란색 모자는 긍정적 사고, 녹색 모자는 창의적 사고, 파란색 모자는 전체적인 사고 과정을 조정하는 역할을 한다.

육색 사고모자를 진행할 때 주의할 점은 모자의 역할을 명확히 이해하고, 논의 중에는 자신이 쓴 모자에 집중해야 한다는 것이다. 닐슨노먼그룹은 이 방법이 팀의 사고 과정을 구조화해 문제를 다양한 방식으로 접근하는 데 효과적이라고 설명한다. 육색 사고모자는 문제를 다양한 관점에서 바라보는 능력을 기르고, 편향되지 않은 창의적 아이디어를 도출하는 데 매우 효과적이다.

엘리베이터 스피치

짧은 시간 안에 비즈니스 차원의 핵심 메시지를 전달하는 데 유용한 엘리베이터 스피치Elevator Speech는 엘리베이터를 타고 내리는 시간, 즉 60초 이내의 짧은 시간 동안 상대방에게 자신의 아이디어나 제품을 효과적으로 이해하기 쉽게 설명하는 방법이다. 이 방법은 간결함과 명확성에 초점을 맞추어 짧은 시간 안에 핵심을 전달함으로써 청중의 관심을 끌고 더 알고 싶도록 만들어 깊은 대화를 이어 나가는 기회를 만드는 데 중점을 둔다. 엘리베이터 스피치는 기업의 CEO부터 스타트업 창업자까지 폭넓게 사용된다. 이 방법은 짧지만 강렬한 인상을 남기는 데 유용하다. 엘리베이터 스피

그림 3.7 → 엘리베이터 스피치

치는 기존 서비스의 문제점, 타깃 사용자, 핵심 기능, 카테고리, 경쟁 제품, 차별화 포인트, 사업적 가치로 구성되며, 청중이 쉽게 이해할 수 있는 언어로 전달되어야 한다.

엘리베이터 스피치의 구성 요소를 살펴보자. 먼저 자기 소개로 시작한다. 자기 소개는 이름과 필요에 따라 소속을 말한다. 이때 중요한 것은 짧지만 인상적으로 자신을 부각시키는 것이다. 그리고 그림 3.7과 같이 핵심 메시지를 간결하게 전달하는 것이 중요하다. 너무 많은 정보를 전달하려다 보면 메시지가 흐려지기 쉽고, 청중의 관심을 끌지 못할 수 있다. 이처럼 엘리베이터 스피치는 간결하고 명확한 메시지를 통해 청중의 관심을 끌고, 더 깊은 대화를 끌어내는 데 매우 효과적이다.

3 아이디어 수렴

아이데이션의 과정은 발산적이다. 그렇지만 새로운 아이디어를 끊임없이 만들어 낼 수는 없으므로 적절한 시점에 쓸만한 아이디어와 그렇지 않은 아이디어를 구분해야 한다. 표 3.1은 쏘카 프로젝트에서 활용한 아이데이션 점검표로, 아이디어를 수렴하는 과정을 보여준다. 먼저 아이디어 번호, 제안자 이름, 아이디어의 내용을 적는다. 여러 명이 진행할 경우 많은 아이디어가 나오고 추가 질의나 토론이 필요할 수 있으므로 번호와 제안자를 적는 것이 효과적이다.

다음으로 퍼소나 행을 만들어 그 아이디어가 어느 퍼소나를 염두에 둔 것인지, 솔루션의 혜택이 누구에게 가는지를 표시한다. 아이디어의 상세 검토에는 아이디어가 잘 진행되는 성공적인 시나리오와 잘 진행되지 않는 부정적인 시나리오, 아이디어가 진행되기 위한 시스템이나 인프라 차원의 조건, 아이디어의 장단점, 그리고 해당 아이디어와 관련된 다른 아이디어 번호를 적는다. 아이디어를 떠올릴 때 장점이나 효과 같은 긍정적인 면을 주로 생각하게 되는데, 그러다 보면 아이디어를 채택했을 때 생기는 비용이나 부작용 같은 부정적인 면을 간과하게 된다. 이렇게 아이데이션 점검표를 활용하면 아이디어가 안고 있는 문제점을 검토할 수 있어 냉정한 수렴 과정을 거치게 한다.

이어서 아이디어의 결과물과 디자인 방법이 무엇인지를 판단한다. 쏘

	아이디어 번호	No.1	No.2	No.3
	제안자	강○○	김○○	정○○
	아이디어	〈UI 신규 기능: 주행거리 기반 금액 예상기 + 공간: 주행 시 음성 멀티모달 제공〉	〈UI 개선: 스마트 키를 통한 제공 정보 간 위계 개선 + 공간 내 신규 기능: 쏘카존 내 라이팅 어포던스 제공〉	〈UI 신규 기능: 튜토리얼 형식의 차량 사용 정보 제공 + 차량 내 신규 기능: 튜토리얼에 따른 차량 내 라이팅 어포던스 제공〉
퍼소나	한송희	○	○	○
	곽두식	○		
	고은숙			○
	배하늬	○		
아이디어의 상세 검토	성공적인 시나리오	예약 플로 내 예상 주행 시간 계산기를 통한 주행 금액 정보를 확인 후 예약하여 결제 금액을 예상할 수 있고, 주행 시 추가 결제가 발생될 만한 상황이 발생할 경우 음성 에이전트를 통해 추가 결제 정보 및 결제 또한 진행하여 주행 시 조급함으로 인해 발생하는 부정적인 경험 최소화	스마트키 제공 시점(주행 15분 전) 분리되어 있는 쏘카존 품번과, 실제 주차된 장소 정보 카드 UI를 하나로 합쳐 상단에서 제공받고, 쏘카존 도착 시 쏘카존 내 라이팅 제공하여 차량 탐색에 용이하게 함	사용자는 차량 대여 시작 시 애플리케이션을 통해 차량 사용 정보를 튜토리얼 형식으로 제공받고, 해당 튜토리얼 단계에 따라 차량 공간 내 라이팅을 제공받아 쉽게 차량의 시동 및 주행을 준비
	부정적인 시나리오	제공되는 예상 주행 시간보다 적은 금액을 지출하기 위하여 지속해서 과속하며, 추가 금액 발생으로 인한 보이스 에이전트의 정보 제공을 무시하며, 서비스 센터에 부정 voc를 작성	실제 주차된 지역의 정보의 경우 이전 차량 이용자가 작성해야 하지만, 귀찮아서 작성하지 않아 이후 차량 대여자의 정보 확인이 어려워짐	차량과 애플리케이션 간의 연결 기능 고장 또는 라이팅 기능 고장으로 정보를 습득하는 데 어려움이 발생
	시스템, 인프라 조건	1. 음성 에이전트를 기반한 정보 입출력 시스템 2. 지도 앱 내 이동 데이터 API를 기반한 경로 산정 기능	1. 쏘카존 내 라이팅 설비 2. 조명 제공업체 3. 사용자 위치 추정 기능을 기반한 쏘카존 라이팅 시스템에 정보 송신	1. 차량 내 라이팅 설비 2. 조명 제공업체 3. 애플리케이션과 차량 시스템 간에 연동 체계
	장점 및 효과	정확도가 높아진 주행 시간 정보를 통해 차량 주행 시 불안감이 감소	예약 및 이전 단계에서 가장 긴 시간이 필요한 차량 탐색 시간을 감소시킴	차량 경험이 적은 신규 사용자도 쉽게 차량 사용이 가능하게 됨
	단점	음성 에이전트의 서비스 내 도입을 위한 많은 비용 및 인프라가 요구됨	전체 쏘카존 내 조명 설비를 위해 지출 금액이 클 것으로 예상	각기 다른 차량의 사용 방법을 튜토리얼화하는 데 기획, 디자인, 개발 인건비가 증가할 것이며, 차량 내 조명 설비 및 연동 API 제작을 위한 지출 또한 클 것으로 예상
	관련 아이디어 번호	22,19	7,6	12
결과물	차량			차량 내 라이팅 제공
	쏘카맵	예상 주행거리 계산기		차량 사용 정보 튜토리얼
	흐름/위계		스마트키 제공 정보 위계 개선	
	쏘카존	음성 에이전트 제공	쏘카존 내 라이팅	
디자인 방법	스케치/모형화	○	○	
	UI 프로토타이핑	○	○	○
	시나리오	○	○	
	서비스 블루프린트	○		○
평가(10점 만점)		7	10	9
조사 단계의 이슈	예약 시 결제 금액	○		
	예약 경험 내 정보 제공			○
	쏘카존 차량 검색		○	
	사진 촬영			
	차량 기종 간 상이한 사용 복잡성	○		
	스마트키		○	
	추가 결제 및 반납			○
비즈니스	음성 에이전트 기술 개발	○		
	경로 산정 API 기술	○		
	차량 및 애플리케이션 연동 기술		○	
	조명 설비, 제공업체		○	○
	차량 제공업체			○

표 3.1 → 쏘카 프로젝트 아이데이션 점검표

카 프로젝트에서는 결과물을 차량 내 디바이스나 설비, 쏘카앱, 쏘카 서비스의 흐름이나 정보의 위계, 쏘카존으로 나누고, 디자인 방법은 스케치와 모형화, UI 프로토타이핑, 시나리오, 서비스 블루프린트로 나누었다. 결과물과 디자인 방법을 체크함으로써 산출물이 얼마나 나올지, 어떤 방법이 주로 요구되는지 등을 한눈에 파악할 수 있다. 이런 과정을 거쳐 아이디어를 평가하는 점수를 매긴다. 점수화한 아이디어는 중요도 기준으로 나열하거나 선택하는 데 활용한다.

그런 다음 각 아이디어가 조사 과정에서 이슈나 토픽의 어느 것과 관련되어 있는지, 생태계 내의 어느 비즈니스 주체와 관련이 있는지를 표시한다. 표 3.1의 아이디어 No. 2는 사용자가 쏘카존에 도착해 스마트키를 받을 때 대여하려는 차량의 실제 주차 정보와 앱 예약 시의 쏘카 품번을 하나로 합쳐서 앱 화면 상단에 띄워 주고, 쏘카에서 라이팅을 제공하는 아이디어이다. 이를 통해 이전 사용자가 잘못된 위치에 차량을 주차해서 현재 사용자가 대여 차량을 찾기 어려운 상황의 문제를 해결할 수 있다. 이 아이디어는 아이데이션 점검표의 다른 아이디어(표 3.1의 '관련 아이디어 번호'를 가리킨다. 이 책에서는 아이디어 No. 1-3까지만 수록했다.)와 관련되며, 차량, 앱, 서비스 흐름으로 디자인 결과물이 만들어진다. 디자인 방법으로는 스케치와 모형화, UI 프로토타이핑, 시나리오가 적용된다.

> 4 코크리에이션 워크숍

아이데이션 단계에서 쓸 수 있는 방법으로 코크리에이션 워크숍 Co-Creation Workshop이 있다. 일반적으로는 아이데이션과 별도로 다루어지지만, 새로운 발상을 하는 과정이라는 점에서 근본적으로는 아이데이션에 속한다고 볼 수 있다. 코크리에이션 워크숍은 코디자인 Co-Design 워크숍이라고도 하는데, 우리말로는 공동 창작 워크숍이라고 한다. 다양한 이해관계자, 즉 최종 사용자, 사용자의 가족이나 보호자, 프로젝트 기획자, 개발자, 마케터, 분야 전문가 등이 창작에 참여해 발산적으로 아이디어를 내거나 구체화해 간다. 코크리에이션 워크숍 과정에는 브레인스토밍 등 다른 아이데이션 기법이 포함되어 진행되는 경우가 일반적이다. 다양한 사람이 공동 참여한다는 것이 핵심이므로 디자인 싱킹의 마인드셋인 극단적 협력 Radical

Collaboration과 집단적 창의성Collective Creativity을 지향한다. 이때 참가자는 각자의 전문성이 존중되는 동시에 수평적인 관계로 참여해야 한다. 특정 참가자가 주도하거나 독점하면 바람직하고 창의적인 협업이 되지 않는다.

코크리에이션 워크숍은 1970년대 말 북유럽에서 시작된 참여적 디자인 전통과 1990년대 말 북미의 리즈 샌더스Liz Sanders를 선두로 한 메이크툴즈Make Tools에서 유래한다. 스칸디나비아에서는 북유럽 특유의 사회민주주의적 분위기를 토대로 HCI 연구 분야의 하나인 컴퓨터지원협업CSCW, Computer Supported Cooperative Works이 발달했는데, 참여적 디자인도 이런 문화적 배경에서 일어났다. 그 대표 사례인 미래 워크숍Future Workshop에서 참가자는 수동적 대상이 아니라 능동적으로 문제를 해결해 나가는 주체가 되어 아이디어를 탐색한다. 이 과정에서 골판지로 프로토타입 만들어서 사무실에서 사용해 보는 과정을 거쳤는데, 이런 점에서 LF Low-Fidelity 프로토타입을 써서 진행하는 롤플레잉과 유사하다. 리즈 샌더스는 참여적 디자인과 공동 창작 개념을 확장해 사용자가 적극적으로 디자인에 참여할 수 있는 방법을 개발했는데, 메이크툴즈가 바로 그것이다. 메이크툴즈란 단순한 재료를 통해 발상을 실현할 제품이나 서비스를 자유롭게 표현하는 것인데, 사용자가 직접 디자인 도구를 사용해 아이디어를 내고 시각화하게 한다. 이때 골판지와 같은 다루기 쉬운 재료를 사용함으로써 만들기에 능숙하지 않은 사람도 적극적으로 창작에 참여할 수 있다.

코크리에이션 워크숍은 디자인 과정에서 사용자를 수동적 관찰 대상에서 능동적 협력자로 바꿔 주며, 사용자 조사와 디자인 창작 단계를 만나게 해준다. 사용자는 디자인 창작 단계에서 배제되기 쉬운데, 이를 극복한

그림 3.8 → 뇌성마비 아동의 의복 문제 해결을 위한 코크리에이션 워크숍

것이다. 코크리에이션 워크숍은 기존의 제품 및 서비스의 개발 과정에서는 만날 일이 없던 다양한 이해관계자를 만나게 해서 서로 다른 상황과 견해, 전문성에 대해 이해하게 하고, 이를 바탕으로 좋은 디자인을 만든다는 공동 목표를 수립하고 방안을 모색하게 한다.

그림 3.8은 2018년 10월 행정안전부 국민디자인단에서 진행한 뇌성마비 아동의 의복 문제 해결을 위한 서비스 디자인 거버넌스의 코크리에이션 워크숍이다. 이 워크숍에서는 뇌성마비 아동의 부모와 신발 제작업체 전문가가 협업해서 방한 덧신을 디자인했다. 손동작이 정교하지 못한 뇌성마비 아동을 위해 신고 벗기가 편하도록 방한화의 앞부분이 벨크로 테이프로 제작되어 크게 열리는 구조로 만들어졌다. 이 신발은 샘플 제작, 사용성 평가, 디자인 보완의 과정을 반복하면서 만들어졌는데, 사용자에 대한 깊은 이해와 문제 해결 의지가 있는 부모와 신발 제작에 대한 풍부한 경험을 갖춘 신발 제작업체 에스투메이트 대표의 협업을 통해 아이디어가 발굴되고 제품화된 사례이다.

코크리에이션 워크숍 진행 방법

코크리에이션 워크숍의 진행 방법은 먼저 워크숍의 목적을 설정하고, 참가자를 선정해 사전 과제를 부여한다. 워크숍 당일에는 서로의 경험을 공유하고 이해를 높인 후에 아이디어를 생각해 낸다. 그런 다음 아이디어를 발표하고 토론한다. 모든 과정을 마친 후에는 워크숍 결과를 해석한다. 이를 차례대로 살펴보자.

워크숍의 목적 설정과 참가자 선정 과정에서는 진행 과제의 목표와 상황에 맞춰 워크숍 날짜, 장소, 시간 등 세부 사항을 정하고, 사용자를 비롯해 분야 전문가나 이해관계자 등의 참가자를 확정해서 섭외한다. 이때 전문가와 비전문가를 포함한 다양한 참가자로 구성되도록 고려한다. 발표 자료, 이름표, 워크시트 등 워크숍의 준비물도 잊지 말아야 한다. 참가자에게는 사전 과제를 주어 주제에 대해 숙고하게 해야 한다. 사진 혹은 그림일기 등과 같은 간단한 사전 과제를 주는 게 적당하다.

워크숍에 참가자가 모이면 사전 과제 등을 통해 생각과 주제와 관련된 경험을 다른 참가자와 소통함으로써 공감을 만들어 간다. 이때 공감하되 하나의 결론으로 수렴하지 않고 각자의 독창적인 관점을 유지하는 것이 좋다. 자신의 니즈에 대해 명확히 하면서, 다른 참가자와의 소통을 통해

공통의 지향점과 이해가 충돌하는 지점들을 파악해 본다.

그다음으로 공감된 니즈를 바탕으로 제품이나 서비스에 대한 아이디어를 낸다. 결과물의 범위나 워크숍의 목표, 워크숍 환경과 주어진 도구에 따라서 적절한 발상 기법을 활용한다. 이 단계는 정교한 계획을 세우는 것이 아니라 발상적 분위기와 태도를 만드는 것이 좋다. 이렇게 떠오른 아이디어를 발표해서 공유하고 토론한다. 만약 참가자가 많으면 논의하기 적당한 규모의 여러 모둠으로 나누고, 모둠의 구성원을 교환하는 식으로 진행해도 좋다.

워크숍을 마친 후에는 참가자의 경험과 이야기, 바라는 점들을 살펴보고 해석하고 아이디어를 정리한다. 그 아이디어를 그대로 활용할 수 있으면 좋겠지만, 아이디어 중에는 완성도가 낮거나 기술적 한계점을 모르고 제안한 아이디어이거나 한쪽 이해관계자의 입장만 반영된 아이디인 경우도 있다. 그러나 그 아이디어에 깃들어 있는 생각의 출발점과 입장의 차이를 잘 고려하면, 이를 토대로 더 좋은 아이디어가 도출될 수 있다.

코크리에이션 워크숍 마인드셋

코크리에이션 워크숍을 진행하는 진행자는 워크숍에 참가한 모든 참가자를 평등하게 바라보는 동시에, 참가자 고유의 전문성을 존중해야 하며, 적극적이고 긍정적인 마인드를 가져야 한다. 다시 말해 워크숍 참가자 모두 평등하다고 봐야 한다. 전문성의 차이나 연륜에서 위계가 형성되면 동등한 위치에서 동등한 발언 기회를 얻기 어려워진다. 따라서 모두가 동등한 참여 기회를 보장받을 수 있는 평등한 분위기를 마련하는 것이 좋다. 단 이것이 기계적인 평등을 의미하는 것은 아니다. 워크숍 참가자는 각 개인의 고유한 경험과 전문성을 토대로 서로 이해하고, 각자의 독특함을 잃지 않는 것이 바람직하다. 서로의 영향을 받아 평균으로 수렴되면 다양한 참가자가 모인다는 코크리에이션의 취지가 무색해진다. 또한 '이게 맞나?'가 아니라 '이건 어떨까?'라는 마인드로 접근하는 것이 중요하다. 코크리에이션 워크숍에서는 기존에 없던 새로운 제품이나 서비스의 가능성을 모색하는 것과 같은 열린 목표를 가지는 경우가 많다. 분야 지식이 많은 전문가는 현실적 한계점을 내세워 아이디어의 발전 가능성을 차단하려고 하기 쉬운데, 이보다는 혁신 가능성이 있는 아이디어를 가능하게 할 정보를 제공해 아이디어가 실현되도록 돕는 것이 바람직하다.

2장
시나리오

UX·UI 디자인 방법에는 시간을 기반으로 하는 방법들이 많다. 고객 여정 지도, 시나리오, 롤플레잉, 서비스 블루프린트가 그것이다. 그중에서도 시간의 흐름에 따라 전개되는 서비스의 흐름, 사용 경험의 전개를 어떻게 설계하고 표현할 것인지를 다루는 시나리오에 대해 살펴본다. UX·UI 디자인에 시나리오가 필요한 이유는 무엇인지, 시나리오를 이루는 구성 요소는 무엇인지, 시나리오를 구성하는 방법은 무엇인지를 이해해 보자.

1 시나리오의 의미

2008년 창업 이래 빠르게 성장하던 에어비앤비는 2011년 〈백설 공주 프로젝트Project Snow White〉를 통해 사용자 경험을 한층 심화했다. 혁신이 필요한 시점이라고 생각했던 에어비앤비의 최고경영자 브라이언 체스키Brian Chesky는 디즈니가 만든 첫 장편 애니메이션 〈백설 공주와 일곱 난쟁이〉가 흥행할 수 있었던 이유가 바로 '스토리보드의 힘'이라는 점에 주목했다. 그래서 픽사 출신 디자이너를 영입해 고객(게스트), 집주인(호스트), 직원이 주인공인 세 가지 스토리보드를 만들었고, 스토리마다 캐릭터를 설정해 에어비앤비를 이용하는 과정을 그렸다. 그리고 이것을 〈백설공주 프로젝트〉라고 명명했다.

생생한 스토리보드를 만들려다 보니 여행객을 맞는 호스트의 표정, 게스트가 여행지에 도착했을 때의 컨디션과 기분, 짐의 수량 같은 오프라인의 경험이 중요하다는 사실을 깨닫게 되었다. 또 스토리보드에 담긴 그림이 주로 여행지에서 겪는 경험인 것을 보고 에어비앤비의 본질이 무엇인지, 서비스의 빈 곳이 무엇인지를 깨달았다. 에어비앤비 경영진은 2012년 현장(오프라인)에서의 터치포인트인 모바일을 대대적으로 개편하고, 2014년부터는 사람들의 여행을 스토리보드로 기록하기 시작했다. 그리고 그를 바탕으로 퇴직 미술 교사인 호스트가 그림 교실을 열고, 도쿄의 디자이너 호스트가 기모노 입기 체험을 제공하며, 쿠바의 음악 디제이 호스트의 집에서 공연을 보는 에어비앤비만의 서비스 트립을 기획했다. 에어비앤비의 〈백설공주 프로젝트〉는 시나리오를 제시함으로써 서비스가 얼마나 개선될 수 있는지 보여주는 가장 대표적인 사례이다.

시나리오Scenario에는 두 가지 의미가 있다. 첫 번째 사전적 의미는 무대에서의 상연을 목적으로 작가가 상상한 이야기를 쓴 연극 대본, 또는 영화를 만들기 위해 쓴 각본을 말한다. 배우의 행동이나 대사, 영화 속 장면 등을 상세하게 표현하는 것이다. 시나리오는 르네상스 시대 이탈리아에서 유행한 즉흥 희극의 배우가 그 극의 간단한 줄거리나 테마, 구성 또는 등장인물의 관계 등을 적은 메모를 일컫는 말에서 유래했다고 한다. 시나리오의 두 번째 사전적 의미는 어떤 사건에서 일어날 수 있는 여러 가지 가상적인 결과나 그 구체적인 과정을 일컫는다. 군사 분야에서의 전쟁 시뮬레이션이나 미래학 분야에서의 미래 예측 시나리오가 여기에 해당한다.

디자인에서 시나리오는 새롭게 만들 제품과 서비스가 어떻게 사용되는지를 이야기에 담아서 전달하는 디자인 방법으로, 여러 용도로 쓰일 수 있다. 프로토타입을 대신한 테스트의 도구로 쓰일 수 있고, 커뮤니케이션 도구가 되어 디자인 팀원 간의 이해를 높일 수 있으며, 아이디어 전개의 시작점으로 활용될 수 있다. 또한 시나리오는 설득과 아이디어 전달의 도구로 쓰인다. 사용 경험의 흐름을 보여줘야 하는 프레젠테이션에서 시나리오는 매우 효과적인 설득 수단이 될 수 있다. 이때 프레젠테이션용 시나리오는 성공적인 경로를 어필하는 용도로 쓰이지만, 디자인팀 스스로가 시나리오를 쓸 때는 실패 경로를 점검하는 용도로도 써야 한다.

그림 3.9는 반려견을 키우는 2인 보호자가 주택 거실에 고정 카메라 모듈과 전용 앱을 사용해 반려견을 보살피는 시나리오이다. 2인 보호자가 출근한 후, 집에 홀로 남은 반려견이 밥을 먹는 모습을 직장에서 보호자 A가 모니터링해서 보호자 B와 공유하고, 보호자들이 서로의 일정을 확인하고 반려견 케어를 분담하는 과정을 보여준다.

시나리오는 UX·UI 디자인에서 유용한 도구이지만, 최종적인 디자인 결과물이 아니라는 점, 그리고 사용자 또는 고객이 직접 경험하는 터치포인트가 아니라는 점에 주목해야 한다. 사용자가 겪는 실제적 터치포인트는 매력적인 마이크로 인터랙션이 담긴 앱 화면이나 인간공학적으로 설계된 편안한 시트와 같은 제품이다. 시나리오는 최종적인 터치포인트인 앱

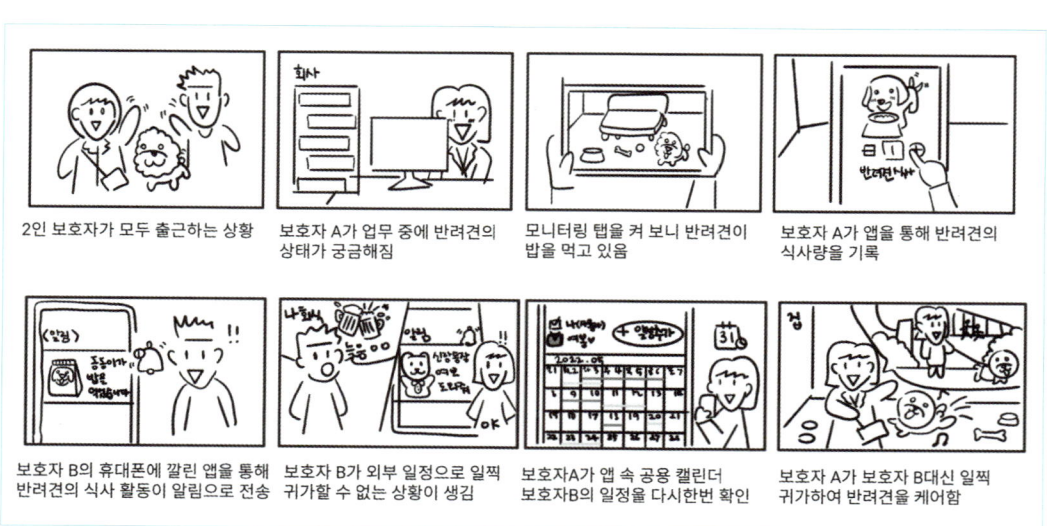

그림 3.9 → 반려견 케어 디자인 시나리오

이나 제품을 사용하기까지의 과정, 사용 배경과 목적 등을 나타내는 것이다. 따라서 그 사용 과정이 새롭지 않다면 혹은 사용자가 서비스 과정에 충분히 익숙하다면, 시나리오는 필요하지 않다.

사실 현업에서의 많은 디자인 실무가 별다른 사용자 리서치를 거치지 않은 채 진행되거나 기본적인 고객 의견이나 피드백만으로 진행하거나, 때로는 제품 그 자체에 대한 디자이너의 경험과 판단에 기초해서 진행되는 경우도 많다. 하지만 리서치에 기반해서 새로운 사용 흐름을 제시하거나, 터치포인트 접근이 새롭거나, 이해관계자의 상호작용을 보여줘야 할 때는 시나리오가 필요하다.

사용 경험을 전달할 때 시나리오가 효과적인 이유는 우리가 이야기하는 존재이기 때문이다. 유발 하라리Yuval Harari에 따르면, 7만 년 전의 인지혁명이 호모 사피엔스를 지구의 지배자로 만들었다. 인지혁명이 가능했던 이유의 하나는 인간이 이야기하는 존재여서이다. 이야기는 인간의 특화된 능력으로 사람의 뇌에는 이야기를 저장하는 영역Episodic Memory Region이 존재한다. 그래서 인간은 맥락 없는 짧은 정보보다 맥락 있는 긴 정보를 더 잘 기억한다. 이야기가 덧붙으면 기억하기 쉽고, 생생하게 느낄 수 있고, 몰입할 수 있고, 오래 기억할 수 있다. 그렇기 때문에 UX·UI 디자인에서 시나리오는 아이디어를 표현하는 효과적인 방법이다.

〉2 시나리오의 유형

먼저 시나리오의 구성 요소를 살펴보면, 연극이나 영화에서 시나리오는 무대, 배우, 플롯이라는 세 가지 요소로 나뉜다. 이 세 가지 요소를 디자인 요소로 바꾸면 각각 환경, 사용자, 서비스의 흐름이 된다. 환경은 맥락, 상황, 서비스 스케이프Service Scape라고 할 수 있으며, 디자인 결과물이 사용

그림 3.10 → 시나리오의 구성 요소

되는 공간 환경을 의미한다. 사용자에는 고객이나 서비스 제공자와 같은 인적 요소가 포함되는데, 퍼소나라고 해도 무방하다. 서비스(또는 인터랙션)의 흐름은 시간순으로 전개된다. 극의 플롯은 발단, 전개, 위기, 절정, 결말의 극적 구성으로 이루어지지만, 디자인에서는 기존 사용 과정의 페인 포인트가 어떻게 해피 패스로 전환되는지를 다루는 경우가 많다. 여기에 제품이 포함되면 디자인에서의 시나리오 구성 요소가 모두 갖춰진다.

시나리오의 유형은 표현 형식에 따라 나누기도 하고, 시나리오의 발전 단계에 따라 나누기도 한다.

표현 형식에 따른 유형

표현 형식에 따른 유형에는 텍스트로 작성하는 문자 기반 시나리오, 동영상 기반 시나리오, 컷 만화로 이루어진 스토리보드 형식의 이미지 기반 시나리오가 있다.

문자 기반 시나리오는 텍스트로 작성하기 때문에 상상의 여지가 많고, 이미지를 표현하는 전문성이 없더라도 작업이 가능하다. 즉 가장 손쉬운 방법이다. 동영상 기반 시나리오는 애니메이션이나 동영상 등으로 작성되어 있어 표현이 구체적이고 가장 완성된 형식이다. 동영상에는 디자인 해결안의 형상과 기능, 사용자의 행동, 주변 환경과의 인터랙션까지 표현된다. 완성도가 높은 만큼 제작이 어렵고 비용이 더 소요되며, 디자인 후반 작업 단계에 적합하다. 이미지 기반 시나리오는 보통 6-8컷의 이미지에 설명글이 합쳐진 스토리보드 형식이 일반적이다. 문자 기반 시나리오보다 구체적이고 동영상 기반 시나리오보다 손쉽게 만들 수 있어 주로 이미지 기반 시나리오를 많이 사용한다. 일반적으로 UX·UI 디자인 분야에서 시나리오라고 하는 것은 이미지 기반인 스토리보드를 가리킨다.

여러 컷의 이미지로 구성된 스토리보드 형식 외에 한 장의 이미지로 만들어진 UX신 UX Scene을 쓰기도 한다. UX신은 스토리보드 형식보다 한 장의 신(상황)으로 사용 흐름을 압축해서 보여주기 때문에 효율적이지만, 여러 단계의 사용 과정이 필요한 아이디어를 나타낼 경우에는 적당하지 않다. 또한 보통 UX신은 사진이나 렌더링 수준의 고품질 이미지를 합성해서 만들기 때문에 만화로 그리는 스토리보드 형식의 시나리오에 비해 품이 많이 들어간다.

디자인 분야에서 말하는 스토리보드는 영화에서 일컫는 스토리보드

와는 다르다는 점에 유의해야 한다. 영화나 영상 분야에서는 대사와 지시 등이 상세하게 적힌 100쪽 분량 이상의 대본인 극본Script, 이야기 전체를 한두 페이지 분량으로 압축한 시놉시스Synopsis, 감독이나 촬영감독이 연출 지시를 위해 사용하는 콘티Continuity가 광의의 시나리오에 해당한다. 반면 디자인에서 말하는 스토리보드는 영화의 콘티와 형식상 비슷하지만, 분량과 요약 정도는 영화의 시놉시스 수준에 해당한다. 이 책에서 시나리오는 6-8컷 이미지에 한두 줄의 설명글이 적힌 양식을 의미하며, 스토리보드라는 단어를 혼용해서 지칭한다.

발전 단계에 따른 유형

시나리오의 발전 단계에 따른 유형에는 1995년 『Scenario-Based Design: Envisioning Work and Technology in System Development』에서 시나리오를 UX·UI 디자인에 처음으로 도입한 존 캐럴John Carroll과 퍼소나를 시나리오에 결합한 앨런 쿠퍼의 연구가 대표적이다.

먼저 존 캐럴은 시나리오를 네 가지로 나누었다. 현재의 시스템이 사용되고 있는 상황을 나타내는 문제 시나리오Problem Scenario, 새로운 제품이나 시스템의 도입으로 사람들의 행동에 일으킬 변화와 기술의 활용에 대한 솔루션을 다루는 활동 시나리오Activity Scenario, 스크린에 나타나는 시

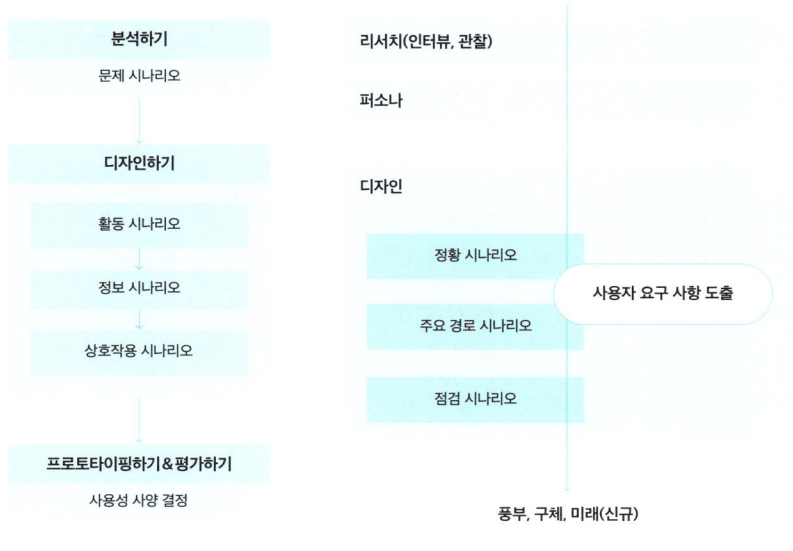

그림 3.11 → 캐럴(왼쪽)과 쿠퍼(오른쪽)의 시나리오 모형

각 정보의 구조와 배치를 표현하는 정보 시나리오Information Scenario, 태스크를 수행하기 위해 시스템을 사용하는 사용자의 행동과 시스템의 반응을 다루는 상호작용 시나리오Interaction Scenario가 그것이다.(그림 3.11) 이 중 문제 시나리오는 분석 단계에서 작성되고, 나머지 시나리오는 디자인 단계에서 점진적으로 발전되어 나간다. 상호작용 시나리오의 다음 단계는 프로토타입과 평가로 이어진다. 존 캐럴의 시나리오 개념은 정보 기기나 웹사이트와 같은 인지적 시스템을 주요 대상으로 만들어졌고, 당시의 UX·UI 디자인 관심사를 반영한다.

퍼소나를 시나리오에 결합한 앨런 쿠퍼는 시나리오의 유형을 정황 시나리오Context Scenario, 주요 경로 시나리오Key-path Scenario, 점검 시나리오Validation Scenario의 세 가지를 주장한다.(그림 3.11) 이 세 가지 시나리오는 모두 디자인 단계에서 등장하는데, 시나리오를 만들기에 앞서 인터뷰나 관찰 등의 리서치를 수행하고 퍼소나를 만들 것을 전제로 한다. 정황 시나리오는 사용자 니즈를 만족시키는 큰 그림이자 이상적인 사용 경험으로, 퍼소나의 행동, 인식, 욕구를 표현한다. 이를 통해 사용자 요구 사항을 도출하고, 구체성은 부족하지만 거시적인 예상을 담은 이야기를 제시한다. 주요 경로 시나리오는 목표 달성을 위한 퍼소나의 시스템 활용 과정, 시스템과 사용자 사이의 인터랙션, 상세 과업을 구체적으로 설명한다. 제품의 기능과 메뉴 등 디자인 결과물이 가시화된다. 점검 시나리오는 시스템이 올바르게 제작되고 작동되는지를 점검하기 위한 시나리오로, 주요 경로 시나리오를 더욱 풍부하고 구체적으로 만들어서 일어날 수 있는 여러 가지 문제점을 예측하고 대처할 수 있게 한다.

존 캐럴과 앨런 쿠퍼의 시나리오는 다소 차이가 있지만, 단계적으로 발전해 나가는 개념을 제시했다는 점에서 공통성이 있다. 이들의 시나리오를 더블 다이아몬드 모델에 배치한다면 문제를 규정하거나 정황을 그린다는 점에서 일부는 정의 단계의 끝에 있으며, 시스템이 잘 작동되는지 점검한다는 점에서 일부는 전달 단계에 있다고 할 수 있다. 하지만 대다수의 시나리오는 발전 단계에 자리 잡고 있다.

디자인 방법과 시나리오의 관계
앨런 쿠퍼의 시나리오 유형에서 볼 수 있듯이 시나리오는 퍼소나 개발 이후 진행된다. 시나리오는 퍼소나와 디자인 목표를 이어주는 개념이다. 퍼

그림 3.12 → 시나리오와 에코시스템 맵, UX신의 관계

소나가 사용자는 누구Who이고 동기와 태도, 페인포인트는 무엇인지, 목표를 사용자가 무엇을What 왜Why 원하는지로 정의한다면, 시나리오는 언제When, 어디서Where, 어떻게How 사용자의 스토리가 일어나는지를 사건의 나열로 보여준다. 달리기 선수에게 경기장 트랙과 결승선이 필요한 것처럼, 퍼소나는 달리기 선수이고, 시나리오는 경기장 트랙이며, 프로젝트 목표는 결승선에 해당한다. 시나리오는 퍼소나와 결합하여 아이디어나 솔루션의 관련성을 유지하는 데 도움을 준다.

앞서 설명했듯이 시나리오에는 퍼소나가 등장한다. 그러나 퍼소나 외에도 서비스 제공자와 같은 행위의 주체, 제품이나 서비스와 같은 사용 경험의 터치포인트, 행위 주체와 터치포인트와의 인터랙션, 그 인터랙션이 벌어지는 상황과 맥락도 등장한다. 그리고 그것들을 시간의 흐름에 따라 보여준다. 디자인 방법인 시나리오나 고객 여정 지도는 이것을 시간 흐름에 따라 나열해서 보여주는데, 에코시스템 맵이나 이해관계자 맵은 이것을 행위 주체를 중심으로 보여주는 것이며, 여러 단계의 시나리오를 겹쳐 그린 것이라 할 수 있다.(그림 3.12)

▷3 시나리오 제작

시나리오는 디자인 프로젝트를 진행하는 과정의 일부분이자 특정 단계이다. 그러므로 시나리오를 만들기에 앞서 사용자를 분석해 퍼소나를 구성하고 디자인 콘셉트를 만드는 과정이 선행되어야 한다. 이 같은 준비가 끝

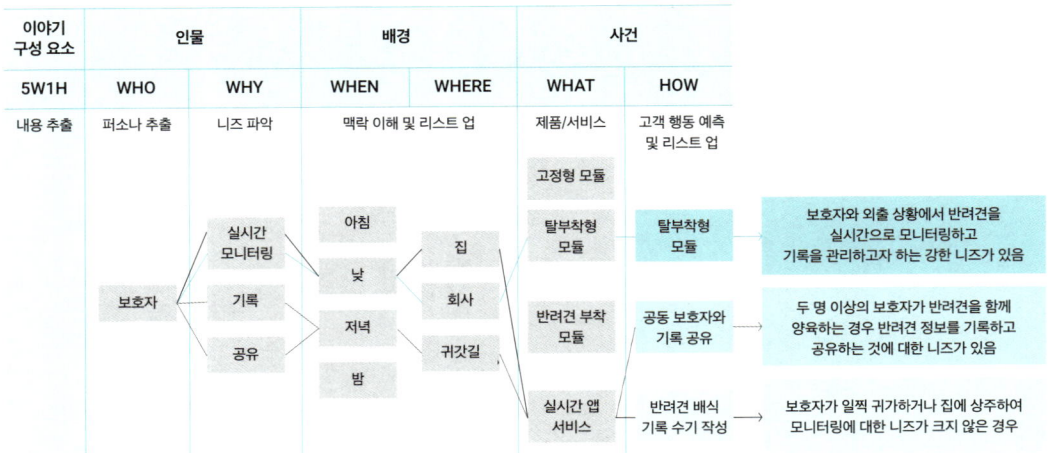

표 3.2 → 5W1H로 시나리오 구성하기

나면 구성 요소의 조합(육하원칙)과 이야기 전개의 흐름(시간 흐름)이라는 두 가지 방법을 토대로, 시나리오를 단계적으로 발전시켜 가면서 완성한다. 시나리오를 어떻게 만들 수 있는지 구체적으로 살펴보자.

육하원칙

구성 요소의 조합으로 만든다는 것은 육하원칙5W1H에 따라 시나리오를 짜는 것이다. 영화에서의 시나리오 구성 요소인 배우, 무대, 플롯은 인물, 배경, 사건이라고도 할 수 있다. 이를 육하원칙으로 바꾸면 인물은 고객 및 사용자(Who)의 동기나 니즈(Why)에 해당하며, 배경은 시간(When)과 장소(Where)로 대표되는 사용 환경으로, 사건은 어떤 제품과 서비스(What)를 어떻게(How) 다루었는지로 치환된다. 표 3.2는 5W1H 방법을 적용해 그림 3.9의 스토리보드 형식으로 그린 반려견 케어 디자인 시나리오를 도출한 사례이다. 이때 구성 요소의 조합을 다양하게 시도해야 한다. 그럴듯한 조합은 물론, 생소하지만 새로운 가능성을 갖는 조합을 구상해 보는 것이 필요하다.

시간의 흐름

시나리오를 만드는 또 다른 방법은 이야기 전개의 흐름, 즉 시간 흐름을 중심으로 줄거리를 만드는 것이다. 디자인 시나리오에서 여러 컷의 이미지는 시간 흐름의 단계를 나타낸다. 그림 3.13은 전시 관람을 예시로 시간 흐름

의 개념을 표현한 것이다. 전시 관람은 관람 계획하기, 예매하기, 이동하기, 관람하기, 휴식하기, 후속 활동의 단계로 나눌 수 있다. 관람 계획하기는 능동적 검색이나 바이럴에 의한 관심 등이고, 예매하기는 웹사이트나 전시관 측의 전용 앱에서의 사전 티켓 예매, 현장 티켓팅 등이며, 이동하기는 자가운전이나 대중교통 등을 가리킨다. 예매하기 단계에서 만약 현장 티켓팅을 한다면 이동하기와 시간 순서가 바뀌어야 한다. 현재 단계의 선택지가 무엇인지에 따라 다음 단계의 선택지가 제한될 수도 있다.

시간 흐름에 따라 시나리오를 구성할 때 가장 그럴듯하고 대다수를 차지하는 우세 시나리오 Dominant Scenario와 그보다는 드물게 발생하는 부차적인 시나리오 Sub Scenario를 만들어 본다. 또한 시나리오는 사용자의 경험과 기대를 포함하는데, 긍정적 시나리오 Positive Scenario와 부정적 시나리오 Negative Scenario를 구상해 보는 것이 좋다. 대부분의 시나리오는 떠오른 아이디어가 순조롭게 전개되는 긍정적인 전개를 나타낸다. 하지만 서비스가 실패하는 부정적인 시나리오도 검토해 봐야 문제를 미연에 방지할 수 있다.

그림 3.9의 '반려견 케어 디자인 시나리오'에서 반려견의 식사를 모니터링하기 위해 태블릿PC를 켤 때에 맞춰 반려견이 식사한다는 보장이 없고, 반려견이 카메라의 촬영 범위에서 벗어날 수도 있다. 이를 고려해서 카메라가 반려견을 상시 촬영하다가 식사하는 모습이 인식되면 보호자에게 알림을 주는 방식을 고안하거나 앱으로 카메라의 촬영 각도를 조정하는 등해당 신의 아이디어를 보완할 수 있다. 긍정적인 시나리오만 떠올리려

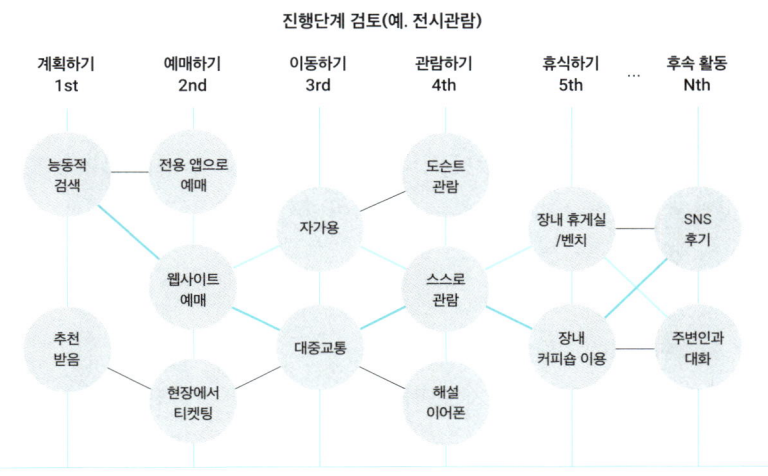

그림 3.13 → 시간 흐름으로 시나리오 구성하기

하지 말고 발생할 수 있는 부정 시나리오를 따져봄으로써 결과적으로 디자인 솔루션을 더 단단하게 다듬는 것이 좋다.

시나리오 제작 시 유의점

시나리오는 UX·UI 디자인에서 널리 쓰이는 효과적인 도구인 만큼 이를 더 잘 활용하기 위해서 알아야 할 사항들이 있다. 그것들을 이해하면 UX·UI 디자인에 유용한 시나리오를 만들 수 있다. 또한 사용자가 누구인지, 사용자에게 제공할 UX·UI는 무엇인지, 사용자가 어떤 상황에서 사용하는지, 제품 및 서비스의 주요 기능은 무엇인지, 사용자가 해당 기능을 어떤 방식으로 사용하는지, 최종적으로 사용자가 얻는 가치는 무엇인지에 대한 통찰력과 문제 해결 방향을 모색해 보자.

컷을 잘 나눠라

시나리오를 잘 만들기 위해서는 컷 구성을 잘해야 한다. 컷(신)이 많다고 내용 전달이 잘 되는 것이 아니다. 흐름 이해를 위해 핵심 컷이 무엇인지를 파악하는 것이 중요하다. 동일한 컷의 반복은 피하는 것이 좋고, 시간은 짧게 걸려도 중요한 단계이거나 상세한 신을 보여줄 필요가 있다면 좀 더 많은 컷을 할애할 필요가 있다. 이때 아이디어를 낸 당사자는 필요한데 빠져 있는 컷이 무엇인지, 어떤 컷이 중복되어 있는지 알기 어렵다. 시나리오를 잘 구상하려면 다른 사람이 무엇을 알고 있는지, 어느 정도 알고 있는지를 아는 메타인지가 요구되는데, 이를 위한 손쉬운 방법은 자신이 만든 시나리오를 다른 사람에게 보여주고 잘 이해되는지 확인하는 것이다. 시나리오를 만들 때 경합하는 여러 아이디어를 동시에 제시해야 하는 경우가 생기는데, 아이디어마다 효과적으로 컷 수가 다르다고 해서 하나의 프레젠테이션 자료에 서로 다른 컷 수의 시나리오를 담는 것은 혼란을 야기할 수 있다. 따라서 각각의 시나리오로도 효과적이면서 여러 시나리오를 보더라도 잘 짜인 컷으로 구상해야 한다.

다양한 요소를 그려라

시나리오에는 다양한 요소가 그려져야 한다. 잘 만들어진 시나리오에는 제품과 앱과 같은 디자인 결과물뿐만 아니라 고객이 처한 상황, 서비스가 전개되는 환경 등이 그려지기도 하고, 사용자의 속마음이나 페인포인트와

그림 3.14 → 스크린숏만 나열된 부적절한 시나리오

같은 비물질적인 것도 담겨 있다. 필요하다면 제품과 앱의 상세 확대도가 그려지기도 하고, 고객만이 아니라 서비스 제공자가 등장하기도 한다. 반면 그림 3.14와 같이 앱 화면만이 나열된 시나리오는 효과적이지 않으며, 와이어프레임 또는 스크린숏 플로와 다를 바가 없으므로 지양해야 한다.

그림과 글이 서로를 보완하게 하라

동일한 내용을 그림과 글로 중복해서 설명하는 시나리오는 바람직하지 않다. 스토리보드에 적히는 글은 그림을 설명하는 것에 그쳐서는 안 된다. 그림을 보는 것만으로도 이해할 수 있는 내용을 글로 중복하지 말고 보다 추상적인 개념을 적거나, 그림에서 담지 못하는 내용을 적는 것이 좋다. 그림은 아무리 추상적으로 그려도 구체성을 띠므로 해당 신 외의 것을 전달하기 어려울 수 있기 때문에 글로 그림을 보완할 필요가 있다.

간략한 그림으로도 충분하다

시나리오의 내용이 충분히 전달된다면 적절한 수준의 그림이어도 좋다. 물론 그림을 잘 그리면 좋겠지만, 그림을 잘 그리기 위해 굳이 많은 시간과 비용을 쓸 필요는 없다. 시나리오는 사용자와 고객에게 전달되는 최종 결과물이 아니라 프로젝트팀과 의사 결정권자가 아이디어를 이해하고 발전시키기 위해 쓰는 중간 산출물이기 때문에, 제대로 내용이 전달된다면 그것으로 충분하다. 사람을 졸라맨처럼 그려도 상관없다. 잘 그렸지만 복잡한 그림보다 못 그렸지만 간략한 그림이 더 좋을 수도 있다. 그림뿐 아니라 설명도 너무 긴 것보다는 두세 줄 정도의 분량이 내용을 파악하는 데 효과

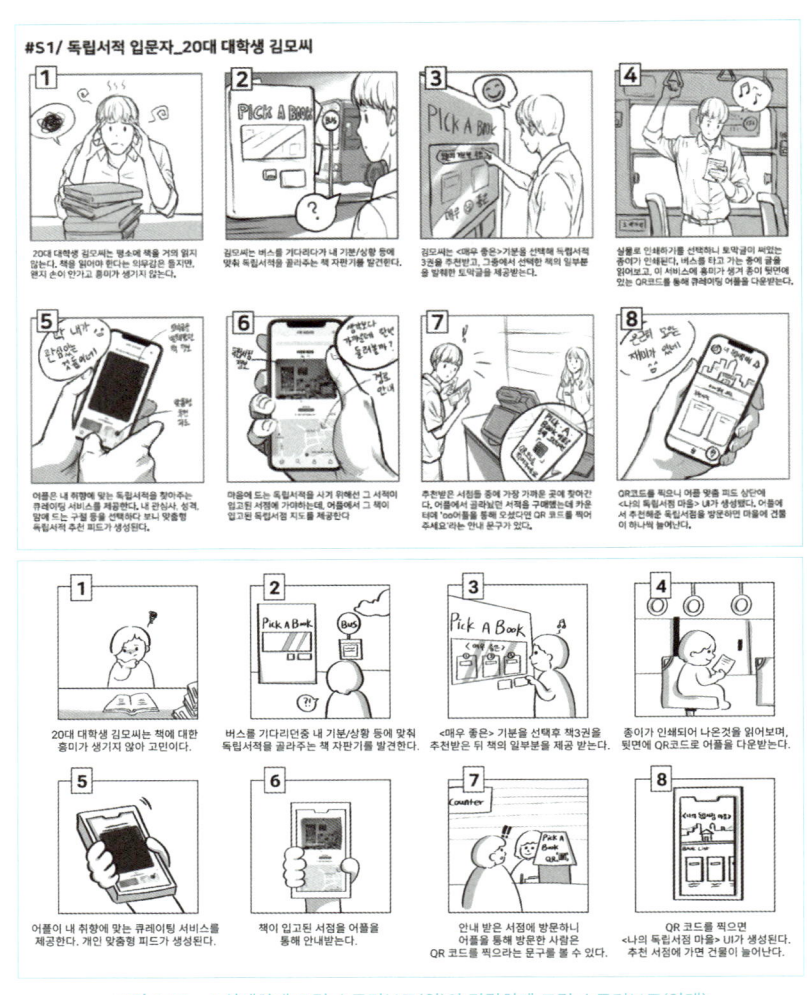

그림 3.15 → 상세하게 그린 스토리보드(위)와 간략하게 그린 스토리보드(아래)

적이다. 압축적인 글을 통해 내용을 신속하게 전달하는 것이 좋다.

 그림 3.15는 지하철에 설치된 독립 서적 자판기를 이용해 추천 도서의 글 일부를 인쇄해서 읽을 수 있고, 흥미가 생기면 QR을 통해 맞춤형 큐레이팅 서비스를 받게 하는 시나리오이다. 디테일을 갖춘 세련된 위쪽 그림에 비해 아래쪽 그림은 간략화되었지만, 내용을 전달하는 데 무리가 없다.

상세도를 제시하는 것도 효과적이다

상당수의 솔루션이 앱이나 웹으로 만들어지기 때문에 시나리오에 스크린을 그려야 할 때가 있다. 하지만 스크린을 그리면 맥락이 안 보이고, 공간

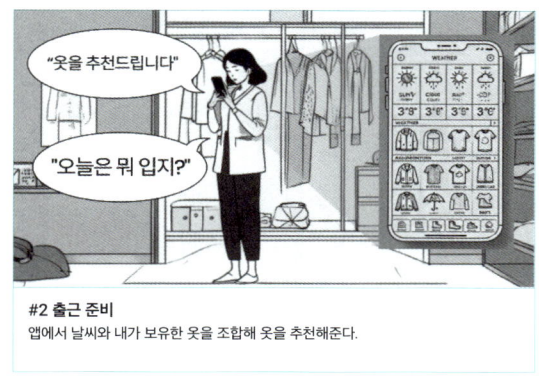

그림 3.16 → 스토리보드에 스크린숏이 포함된 시나리오

과 상황을 표현하면 스크린은 작게 그려져 보이지 않는다는 문제점이 생긴다. 그림 3.16은 시나리오에 키스크린을 결합한 사례로, IoT 스마트홈 서비스를 통해 보안용 홈캠 제어를 하는 시나리오의 일부이다. 앱 화면을 넣은 상세도를 덧붙여 주면서 전체 서비스의 흐름과 상세 화면 디자인을 전달할 수 있다.

3장
롤플레잉과 서비스 블루프린트

롤플레잉과 서비스 블루프린트, 이 두 방법은 더블 다이아몬드 모델에서 발전 단계에 해당한다. 발전 단계의 초기에는 손으로 그린 몇 장의 스케치에서 시작할 수 있다. 이때 디자인 결과물이 움직이지 않는 것이거나 시간의 흐름과 관련 없는 것이라면 스케치에서 곧바로 3D 모형화나 포토숍, 일러스트레이터 등을 이용한 고품질의 그래픽 작업으로 이어가면 된다. 하지만 시간의 흐름 속에서 전개되는 디자인 결과물이라면, 시나리오와 더불어 롤플레잉 또는 서비스 블루프린트로 작성할 필요가 있다. UX 디자인의 경우, 디자인 결과물이 시간의 흐름 속에서 전개되는 경우가 대부분이어서 이런 방법들을 주로 사용한다.

〉1 롤플레잉

시나리오와 마찬가지로 롤플레잉Role-Playing은 시간 흐름에 기반한 방법으로, 연극이나 영화에서 만들어져 디자인 분야로 확산되었다. 롤플레잉은 우리말로 역할극이다. 사용자 또는 디자이너가 역할극을 하고 이 과정에서 디자인 주제, 제품, 서비스에 대한 다양한 감정이나 태도를 끌어내는 것이다.(Buchenau & Suri, 2000) 서비스가 실존한다는 가정하에 해당 서비스 기능의 일부를 가상으로 경험함으로써 다른 사용자가 동일한 상황에서 어떻게 행동하는지 관찰하고 이해하는 방법이기도 하다.(KIDP, 2012)

롤플레잉의 특성과 효과를 잘 보여주는 사례로 영화 〈파운더The Founder〉를 들 수 있다. 이 영화에는 밀크셰이크 믹서기 외판원이었던 레이 크록이 맥도날드 형제로부터 햄버거를 맛있고 빠르게 만드는 스피디 시스템을 어떻게 고안해 냈는지 설명을 듣는 장면이 나온다. 맥도날드 형제는 테니스 코트에 본인들의 햄버거 레스토랑의 평면도를 분필로 그려놓고, 직원들과 함께 햄버거 만드는 동작을 시뮬레이션했다. 분필로 그려진 레이아웃에 따라 어떤 직원은 패티를 굽고, 어떤 직원은 토마토를 자르는 시늉을 팬터마임으로 연기했고, 맥도날드 형제는 사다리에 올라 이 광경을 지켜보다가 최적의 레이아웃이 나올 때까지 평면도를 다시 그려가면서 레이아웃과 역할극을 수정 지시했다. 영화에서는 이것을 '롤플레잉'이라고 지칭하지 않지만, 이 햄버거 매장의 레이아웃 설계는 롤플레잉의 본질을 담고 있다.

롤플레잉의 유형

롤플레잉은 에스노그라피적 관점에서 그룹의 형태로 개별의 역할을 부여받아 특정 장면을 구성해서 실행해 보는 것으로, 사용자의 감정과 경험 등 인간적 측면에 초점을 맞춘다. 롤플레잉에서 디자이너는 제품과 사용자의 인터랙션 상황을 확인하기 위해 사용 상황을 시연해 보기도 하며, 롤플레잉을 계획해서 일반 사용자에게 재연시키기도 한다. 그렇게 함으로써 예측하기 어려운 사용자의 행동과 심리 구조를 감정이입적으로 경험하게 하고, 사용자와 제품 간의 효과적인 인터랙션을 개발하고 수정하는 데 도움을 준다.

대다수의 디자인 방법이 유연하고 확장성이 있지만, 롤플레잉은 다른 방법들보다 경계가 좀 더 모호하다. 아이데이션 방법으로 분류되는 바디

스토밍이나 사용성 테스트 방법의 하나인 워크스루도 롤플레잉으로 보는 경우가 있다.

롤플레잉은 모형이나 프로토타입의 유무에 따라 모형이나 프로토타입 없이 연기하는 유형, 프로토타입을 가지고 연기하는 유형, 서비스 환경을 모형과 소품으로 만들어서 재연하는 유형의 세 가지로 나눌 수 있는데, 이는 각각 바디스토밍, 경험 프로토타이핑Experience Prototyping, 데스크톱 워크스루Desktop Walkthrough와 유사하다. 모형이나 프로토타입 없이 연기하는 롤플레잉 유형과 프로토타입을 가지고 연기하는 롤플레잉 유형은 실물 스케일로 진행하는 것이어서 1인칭 시점이며, 실제의 물리적 공간적 감각과 시간을 경험하기에 적합하다. 반면 서비스 환경을 모형과 소품으로 만들어서 재연하는 롤플레잉 유형은 축소 모형을 사용하는 것이므로 평면도를 내려다보는 3인칭 시점으로 전체를 조망할 수 있지만, 실제의 물리적 감각이나 소요 시간을 경험하기에는 적합하지 않다.

롤플레잉을 구분하는 또 하나의 기준은 배역이나 시나리오가 어느 정도 구체화되어 있는지이다. 배역과 시나리오가 상세 수준까지 준비되어 있다면, 디자인 결과물에 대한 정확한 평가에 근접할 수 있다. 반면 정해진 배역과 시나리오가 없다면 새로운 서비스 상황에서 사람들이 어떤 태도와 행동을 할지에 대한 통찰을 얻는 데 유리하다. 롤플레잉 참가자는 상황에 던져지면서 논리적 생각만으로는 파악할 수 없는 즉흥적인 행동을 하게 된다. 따라서 배역과 시나리오 준비가 안 된 롤플레잉은 초기의 아이디어 탐색 단계에 적합하고, 준비가 갖춰진 롤플레잉은 아이디어를 구체화하거나 평가하는 후기 단계에 적합하다. 모형과 프로토타입이 있는지 없는지

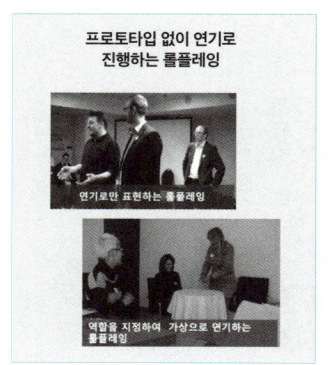
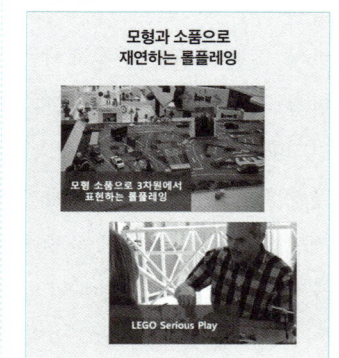

그림 3.17 → 롤플레잉의 분류

그림 3.18 → 병원 휠체어 사용 개선을 위한 롤플레잉

의 기준과 달리 배역과 시나리오의 완성 정도에 따른 구분은 단계적으로 나눠지지 않고 점진적인 차이를 보인다.

그림 3.18은 병원 휠체어 개선 디자인의 효과를 점검하기 위해 서로 다른 방식으로 진행한 롤플레잉이다. 이 롤플레잉 작업은 대학 UX 프로젝트 수업에서 병원을 현장 방문해서 조사한 것이다. 조사 결과, 병동이 있는 5층 복도에는 통행이 곤란할 정도로 휠체어가 방치되어 있는 반면, 대여소가 있는 1층에는 빌릴 수 있는 휠체어가 부족하다는 문제점을 발견했다. 그 이유는 거동이 불편한 환자들이 휠체어를 대여한 후 1층으로 반납하지 않는 경우가 많아서였다. 휠체어를 반납하지 않는 데에는 귀찮다는 이유도 있었지만, 정작 필요할 때 휠체어를 빌리지 못할까 봐 경쟁적으로 확보해 두려는 이유가 컸다. 그 결과 휠체어 이용 회전율이 낮아지고 공간은 부족해지며, 휠체어가 필요한 사람들이 사용하지 못하는 악순환을 가져왔다. 이에 디자인팀은 휠체어에 '잠시 사용이 가능하다.'라는 정보를 표시하는 해결 방법을 떠올리고, 그 효과를 확인하기 위해 롤플레잉을 실시했다. 그림 3.18의 왼쪽 사진은 바퀴가 달린 강의실 의자를 휠체어라고 가정하고 학생들이 각각 환자, 보호자, 간호사 등의 역할을 맡아 연기한 것이고, 오른쪽 사진은 병원의 평면도에서 모형을 가지고 시뮬레이션한 것이다. 또한 시뮬레이션을 진행하면서 롤플레잉 방식에 따라 참가자의 발화가 달라 목적에 따라 롤플레잉 방법을 다르게 운영할 필요가 있음을 알 수 있다.

레고를 이용한 롤플레잉

레고 시리어스 플레이LSP, LEGO Serious Play 는 창의적 아이디에이션 방법이자 롤플레잉의 유용한 도구로 쓰인다. LSP는 레고 그룹에서 개발한 놀이, 구성주의, 상상력이라는 세 가지 연구 이론에 기반해서 만들어진 교육 프로

그램으로, 4-12명의 참가자와 한 명의 퍼실리테이터로 구성된 그룹 워크숍이다. 공통의 목표를 가진 사람들이 모여 논의와 소통을 통해 직면한 문제를 해결하는 실험적이고 혁신적인 방법론인데, 이를 위한 전용 레고 브릭 세트를 지칭하기도 한다.

참가자는 레고 브릭을 조립해 가면서 가상의 시나리오 작업을 하고 이를 바탕으로 창의적 사고를 끌어낸다. LSP를 이용해 비즈니스 모델 발굴이나 전략 개발과 같은 도전적인 문제를 해결하거나, 협업, 팀빌딩, 리더십 함양과 같은 사내 직원 교육을 진행할 수 있다. 팀 내에서 최적화된 문제 해결 방법을 찾을 때 주로 사용하는데, 복잡한 문제에 대해 큰 그림을 파악하고 접점을 찾아 잠재적 해결책을 탐색하는 데 유리하며, 모든 구성원의 의사를 경청하는 데에도 효과적이다. 무엇보다 레고 브릭을 만지는 순간 어렸을 적 즐거운 기억과 구김살 없는 마음가짐이 되살아나며 즐거운 흥분을 준다는 점이 LSP의 가장 큰 장점이라 할 수 있다.

LSP는 1996년 스위스 국제경영개발원의 요한 루스 Johan Roos와 바르트 빅토르 Bart Victor, LEGO의 경영자 비에르 키르크 크리스티안센 Kjeld Kirk Kristiansen이 전략 계획 도구와 시스템을 탐구하면서 개발한 것으로, LEGO는 2010년부터 LSP 방법론을 오픈소스로 제공하고 있으며, LSP 고유의 브릭 모델 상품이 출시되어 있기도 하다. LSP에는 다른 레고 제품에는 없는 고유의 파트들, 즉 다양한 표정과 자세를 가진 미니 피규어나 아이디어의 투명성을 나타내는 투명 브릭, 미니 피규어와 다른 브릭을 연결하는 부품 등이 들어 있다는 점에서 기존의 레고와 다르다. 하지만 더 중요한 차이는 레고를 이용한 교육 또는 워크숍의 진행 방법이 있다는 점이다. LSP를 위한 공식 퍼실리테이터가 있으며, 퍼실리테이터 양성을 위한 교육 프로그램이 있다. 퍼실리테이터를 중심으로 여러 명이 모여 LSP워크숍을 진행하면 혁신적인 교육과 워크숍 효과를 얻을 수 있다. 하지만 공식 퍼실리테이터가 없어도, 정식 LSP 세트가 없어도, 기존의 레고 브릭을 사용하는 것만으로도 적잖은 효과를 거둘 수 있다.

LSP는 퍼실리테이터를 중심으로 짧게는 한나절, 길게는 며칠간의 워크숍으로 진행되는데, 그 과정은 다음과 같다.

— 질문하기: 퍼실리테이터는 워크숍 목적을 고려해 참가자에게 질문, 곧 도전 과제를 준다. 참가자는 도전 과제를 받고, 주어진 시간

내에 생각과 의도가 반영된 브릭 작업을 진행한다. 퍼실리테이터의 의도와 구성은 참가자의 경험에 중요한 요소가 된다.

— 구성하기: 참가자는 질문에 답하기 위해 레고 브릭을 이용해 각자의 모델을 제작한다. 참가자는 자신의 모델을 만드는 동안 은유 및 내러티브를 통해 모델에 의미를 부여한다. 참가자는 모델을 구성하는 동안 자신의 생각을 명확히 하고 통찰력을 얻으며, 손으로 생각할 기회를 얻는다.

— 공유하기: 참가자가 대화를 통해 자신의 이야기를 공유하고 서로의 모델에 대해 의미를 부여한다. 참가자는 자신이 만든 모델을 스토리텔링해서 전달하는 동시에 다른 참가자의 이야기도 귀 기울여 들어야 한다. 퍼실리테이터는 참가자가 아이디어를 더 많이 공유하도록 독려한다.

— 반영하기: 퍼실리테이터와 다른 참가자가 이야기를 듣고 이해가 되지 않은 내용을 질문하거나, 모델에서 보이는 것과 뜻하는 바가 다른 요소에 대해 질문한다.

롤플레잉, 또는 시나리오 빌딩에 레고를 이용할 때는 이보다 좀 더 유연하게 적용해도 무방하다. 롤플레잉 사례를 몇 가지 살펴보자. 그림 3.19는 금융연수원에서 진행한 고객 경험 디자인 교육에서 만들어진 것으로, '쓰레기 분리배출에 어려움을 겪는 2030세대를 위한 분리배출 방법'을 주제로 진행했다. 참가자는 넓은 분리 수거장을 둘 수 있는 아파트 단지와 넓은 공

그림 3.19 → 쓰레기 분리배출 솔루션을 위한 LEGO 롤플레잉

그림 3.20 → 미들마일 트럭 운전사의 하차 업무 롤플레잉

간을 할애할 수 없는 빌라를 구분해서 아이디어를 냈다. 빌라에 설치된 분리 수거장은 회전목마처럼 구성되어, 주민이 좁은 공간에서도 구조물을 회전시키면서 플라스틱, 비닐, 종이 등의 분리수거를 할 수 있었다. 이런 아이디어는 대화나 그림을 그리는 것만으로는 나오기 어려운데, 레고 브릭를 이용해 모델을 제작할 수 있었기 때문에 가능했다.

그림 3.20은 미들마일 Middle Mile 을 담당하는 트럭 운전사가 하차장에 입차해서 지게차 기사에게 인수증을 넘겨주고 출차하기까지의 과정을 롤플레잉한 것이다. 참가자는 이젤패드 위에 하차장을 그리고 그 위에 레고를 이용해 트럭 운전사의 행동을 롤플레잉했고, 그 과정을 통해 사전 조사에서 정확히 알지 못했던 내용들을 파악할 수 있었다. 트럭 운전기사가 하차 업무를 할 때 무엇을 신경 쓰고 어떤 마음 상태가 되는지, 상차 내역서와 화물 인수증과 같이 비슷하지만 혼동되는 용어가 무엇인지를 정확히 이해할 수 있었다. 나아가 그런 서류들이 어떤 단계에서 필요한 것인지에 대한 추가적인 궁금증을 떠올릴 수 있었다. 이 과정에서 '복잡한 종이 문서를 디지털화할 수 없을까?'라는 아이디어가 도출되었다.

롤플레잉과 다른 방법과의 비교

롤플레잉의 특징은 동작을 취하거나 대화하는 등의 신체적 활동을 통해 인터랙션을 체험한다. 시간 흐름 속에서 진행된다는 점에서 롤플레잉은 고객여정 지도나 시나리오와 공통점이 많지만, 지면에 맵이나 이미지를 그리는 것과 달리 핸즈온 방식으로 몸을 움직인다는 점에서 훨씬 감정이입적이고 상황에 몰입할 수 있다. 또한 즐기면서 진행할 수 있다. 하지만 신체 활동을 해야 하므로 어색한 사람들과 진행하기는 어려울 수 있고, 열띤 분위기에서 진행될 경우 상호작용이나 솔루션에 대한 기대가 과장될 수 있다.

그런 점에서 롤플레잉은 특정 태스크에 대한 인지적 조작 과정을 분석하는 인지적 시찰법 Cognitive Walkthrough 보다 경험 프로토타이핑이나 바디스토밍과 더 유사하다. 정보 디자인이 중요한 웹사이트나 디지털 제품에 인지적 시찰법이 적용된다면, 롤플레잉은 서비스의 큰 흐름이나 사람들 사이의 상호작용이 중요한 공공 서비스나 행정 시책에 적용되기에 유리하다. 또 다른 사람의 입장에서 보면 어떤 느낌을 받고 어떤 태도를 갖게 될까, 주어진 사용 환경에서 어떤 행동을 하게 될까를 떠올리기 쉽다.

시나리오나 프로토타입이 갖춰진 상태에서 진행되는 롤플레잉은 사용성 테스트와 유사한 점이 있다. 둘 다 진행을 위한 준비 과정이 필요하며, 솔루션에 대한 평가의 도구로 쓸 수 있고, 퍼실리테이터가 필요하다. 양자는 비슷한 점이 있지만, 사용성 테스트는 계획적인 반면 롤플레잉은 즉흥적이며, 사용성 테스트는 롤플레잉에 비해 후기 단계에 더 적합하다는 점에서 차이가 있다.

2 서비스 블루프린트

서비스 블루프린트 Service Blueprint 는 서비스가 어떻게 설계될 것인지를 나타내는 설계도이다. 블루프린트는 우리말로 청사진으로, 건축이나 기계공학 분야에서 쓰이는 대형 도면을 복사한 것을 말한다. 대형 플로터가 등장하기 전인 20세기 후반까지는 A1(594×841mm) 이상의 큰 도면을 복사할 때, 지면에 감광액을 바르고 이를 빛에 노출시킨 후 물로 세척해 내는 화학적 방법을 이용했다. 건축과 제조업 분야에서 블루프린트는 곧 설계도를 의미하며, 나아가 계획이나 계획을 세우는 행동을 은유하는 용어로 쓰였다. 그러다 제조업의 용어를 서비스업에 적용하면서 눈에 잘 보이지 않는 서비스를 표준화하고 절차화하는 도구로 사용되고 있다.

서비스 블루프린트는 1984년 린 쇼스탁 Lynn Shostack 이 구두닦이 서비스 과정을 서비스 블루프린트로 그려 하버드비즈니스리뷰 HBR 에 「Designing Services That Deliver」라는 논문을 게재한 것에서 유래했다. 쇼스탁의 블루프린트는 순서도와 흡사하다. 구두 닦는 과정은 솔질 30초, 구두약 바르기 30초, 광내기 45초, 돈 받기 15초로 총 2분이 걸리는데, 다른 색 구두약을 바르는 실수를 하면 구두약 닦아 내기를 반복해야 한다. 또

한 쇼스탁은 무대라는 은유를 사용했는데, 구두약이나 광을 내기 위한 헝겊 등의 재료를 준비하는 단계는 마치 무대 뒤편처럼 고객의 눈에는 직접 보이지 않는다. 이렇듯 쇼스탁의 구두닦이 블루프린트에는 가시선Line of Visibility이 있어, 지금의 서비스 블루프린트의 기초적인 요소가 이미 갖춰져 있음을 알 수 있다. 쇼스탁은 서비스 시간이 2분, 3분, 4분으로 늘어남에 따라 영업이익이 18센트, 8센트, -2센트로 감소함을 나타내 시간 관리를 포함한 서비스 과정의 체계화를 목표로 했다. 쇼스탁은 자신의 블루프린트를 "서비스 사이클에서 고객의 경험을 여러 서비스 제공자가 제공하는 개별적인 조치와 연관시켜 작성한 흐름도"라고 설명했다. 서비스 블루프린트는 고객 여정 지도와 유사하지만, 고객보다 서비스 제공자의 입장에서 어떻게 서비스를 전개하고 전달할지에 초점을 둔다. 그런 점에서 서비스 블루프린트는 발전 단계의 방법이지만, 전달 단계라고 볼 수도 있다.

서비스 블루프린트의 특징과 목적

서비스 블루프린트는 서비스 제공자를 중심으로 기술되며, 전달 단계에도 해당한다는 점에서 다른 디자인 방법과 차별된다. 쉽고 체계적인 양식을 갖추고 있고, 별다른 시각 요소 없이 글 상자를 화살표로 연결하는 것이 서비스 블루프린트 형식의 전부이기 때문에 디자인 전공자가 아니어도 접근하기 쉽다. 서비스 블루프린트는 구성 요소와 구분 선이 정해져 있어서 오늘날의 서비스에 맞지 않다는 점도 있으므로 표준화된 서비스 블루프린트를 배우고 활용하는 것이 좋다. 서비스 블루프린트의 작성 내용은 소비자

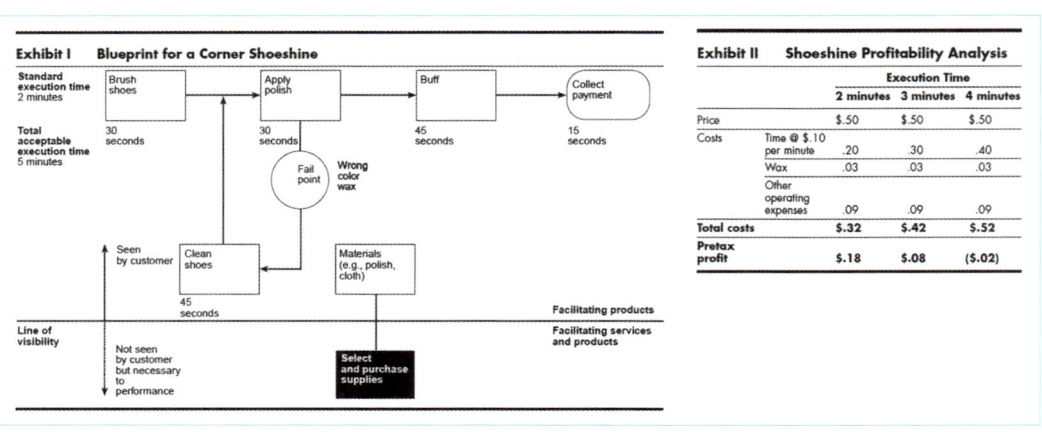

그림 3.21 → 린 쇼스탁이 그린 구두닦이 과정의 서비스 블루프린트

가 아니라 서비스 제공자가 중심이 된다. 결과적으로 고객을 위한 것이지만, 서비스 블루프린트에는 제공자가 무엇을 할 것인지가 꼼꼼히 서술되고 해당 서비스를 어떻게 실시할 것인지가 기재되기 때문이다.

　서비스 블루프린트는 여러 목적으로 활용된다. 먼저 서비스 운영상의 문제를 진단하는 도구로서 사용할 수 있다. 서비스 운영상의 문제점, 약점, 개선할 점을 진단하거나 표시하고, 서비스 터치포인트에서의 적절성을 분석하거나 결함과 그 원인을 파악하는 등 현재 As-Is 서비스를 분석하는 도구로 쓰는 것이다. 둘째, 신규 서비스 개발의 도구로서 사용할 수 있다. 미래 To-Be 서비스를 설계하는 도구로 쓰는 것이다. 서비스 제공자는 무엇을 할 것인가, 모든 지점에 공급할 전사적 차원의 지원으로 무엇이 필요한가, 언제 어떻게 서비스를 전개할 것인가를 기술하거나 표기해 보면서 서비스를 개발할 수 있다. 셋째, 서비스의 매뉴얼이나 교육 프로그램으로서 기능할 수 있다. 서비스는 형체가 없고 변동성이 높으므로 관리를 잘하지 않으면 균일한 서비스를 제공할 수 없다. 서비스 블루프린트를 통해 모든 종업원에게 동일한 인사말과 대응 절차를 교육함으로써 균일하고 표준화된 서비스를 제공할 수 있다.

　서비스 블루프린트의 활용 목적은 고객 여정 지도나 시나리오 등으로 대체될 수도 있는데, 다른 디자인 방법에 비해 서비스 블루프린트가 UX·UI 디자인 분야에서 덜 쓰이는 이유는 다른 방법들이 서비스 블루프린트를 대체할 수 있기 때문인 것으로 보인다.

서비스 블루프린트의 구성 요소

린 쇼스탁의 서비스 블루프린트를 오늘날의 요소로 만든 사람은 메리 조 비트너 M. J. Bitner로, 다섯 가지 요소와 세 가지 선으로 구성된 지금의 서비스 블루프린트 양식을 완성했다. 다섯 가지 요소는 고객과 서비스 제공자 사이의 터치포인트인 물리적 증거물 Physical Evidences, 고객이 서비스를 경험하면서 단계적으로 행하는 고객 행동 Customer Action, 고객과 대면해서 서비스를 제공하는 종업원의 활동인 전방 영역 종업원 활동 Frontstage Employee Action, 고객과 직접 만나지 않지만 서비스를 제공하고 준비하는 후방 영역 종업원 활동 Backstage Employee Action, 전사적으로 제공하는 시스템상의 지원 절차 Support Process이다. 이 요소들 사이에 세 가지 선이 있는데, 고객 행동과 전방 영역 종업원 활동 사이에서 상호작용이 일어나는 상

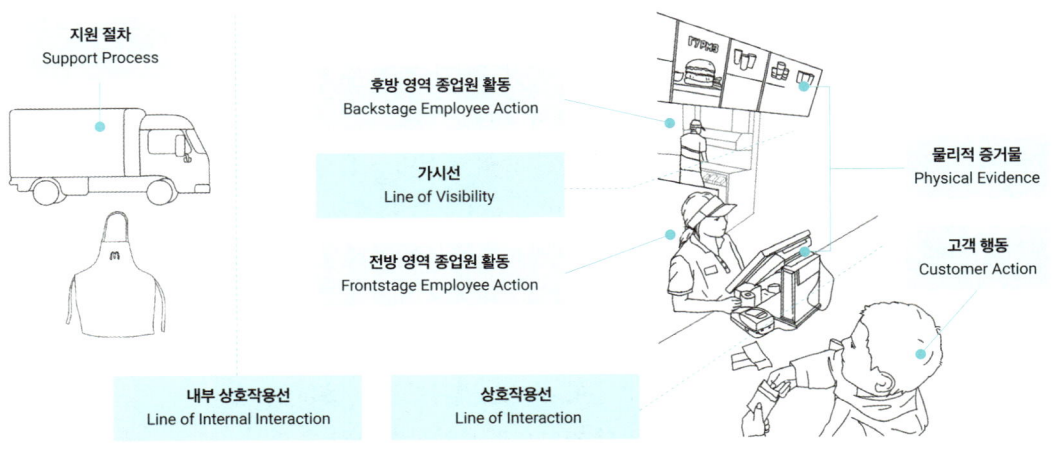

그림 3.22 → 서비스 블루프린트의 구성 요소

호작용선Line of Interactions, 전방 영역과 후방 영역 종업원 활동 사이에서 일어나 고객이 볼 수 있는 서비스의 경계인 가시선, 후방 영역 종업원 활동과 지원 절차 사이에 존재해 고객은 직접 확인할 수 없는 내부 상호작용선 Line of internal Interactions이 그것이다.

맥도날드 레스토랑을 서비스 블루프린트로 그린다면, 메뉴판, 식탁과 의자, 쟁반, 반환대 등은 물리적 증거물이며, 종업원 활동은 주문을 받거나 음식을 내주는 전방 영역 종업원 활동과 잘 보이지 않는 주방에서 감자를 튀기는 후방 영역 종업원 활동, 냉동 패티를 공급하거나 유니폼을 세탁해서 공급하는 지원 절차로 표현할 수 있다.(그림 3.22) 고객 행동은 주문하고 대기하고 식사하고 자리를 뜨는 행동으로, 서비스 블루프린트에서 중심적으로 표현해야 한다.

서비스 블루프린트의 작성 규칙

서비스 블루프린트의 작성 규칙은 간단하다. 다섯 가지의 구성 요소를 상정해 시간 기반의 디자인 방법론과 마찬가지로 왼쪽에서 오른쪽으로 시간의 흐름을 잡아 고객의 행동을 적어 나간 후, 다섯 가지 구성 요소에 해당하는 개체나 행동을 글 상자에 적는다. 그런 다음 글 상자 간의 관계나 흐름을 화살표 위에 적는다. 이때 행동 간의 상호관련성이 크면 화살표를 양방향으로 그리고, 표현하고자 하는 서비스의 성격에 따라 실선 화살표에 더해 점선 화살표를 그리는 식으로 다양하게 나타내도 무방하다.

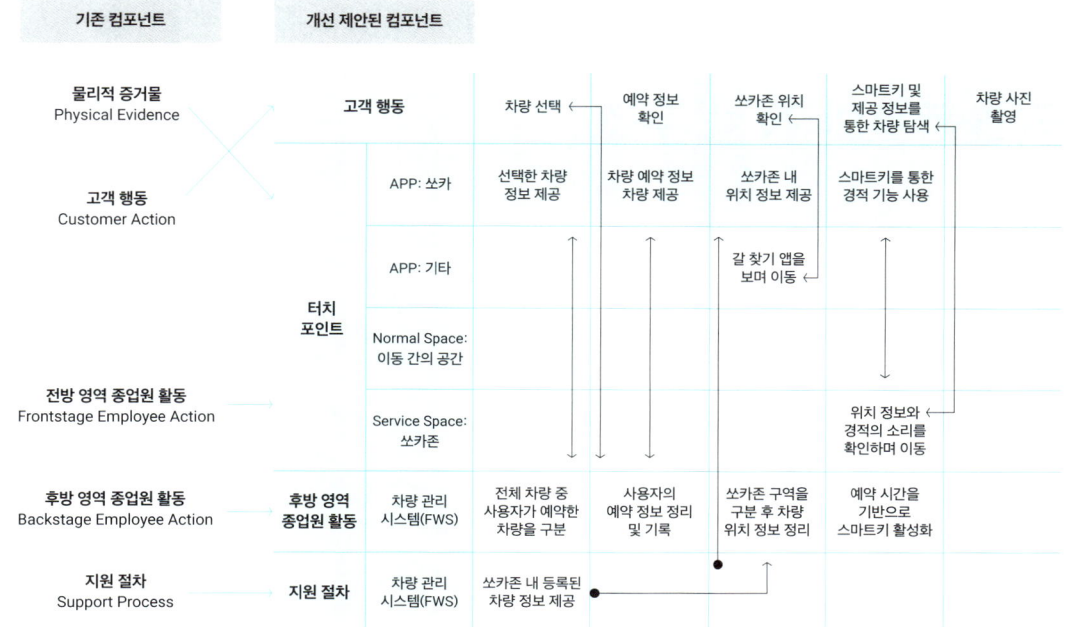

표 3.3 → 쏘카존의 서비스 블루프린트

디지털화함에 따라 IT 서비스나 금융, 법률 서비스와 같은 전문 지식 서비스는 물론 식당이나 여가 제공과 같은 스몰 비지니스의 서비스 영역에서도 전형적인 서비스 블루프린트의 양식이 더이상 서비스를 표현하기에 충분하지 않게 되었다. 식당에서 종업원이 주문을 받았던 것이 이제 키오스크나 테이블오더 주문으로 전환되면서 전방 영역 종업원 활동이 물리적 증거물로 흡수되고 있다. 개별적이고 서로 무관했던 고객 행동도 오늘날 평점이나 SNS로 데이터화되고 있고, 그것이 후속 고객의 행동에 큰 영향을 미치고 있다.

이런 변화에 따라 서비스 블루프린트의 구성 요소를 재구성하고, 개별 프로젝트의 성격에 따라 창의적으로 적용해야 할 필요가 있다. 표 3.3은 쏘카의 스마트키 제공 시 쏘카존 내 라이팅 어포던스를 제공하는 아이디어를 서비스 블루프린트로 나타냈다. 이것은 전방 영역 종업원 활동을 터치포인트의 하나인 앱으로 대체하고, 물리적 증거물과 함께 터치포인트로 통합한 제안이다. 앱과 같은 IT 요소를 물리적 요소라고 부르는 것도 시대에 맞지 않는 용어이다.

4장
워크플로와 정보 구조

앞서 다루었던 3부의 1장 '아이데이션', 2장 '시나리오', 3장 '롤플 레잉과 서비스 블루프린트'가 UX에 가까운 디자인 방법이었다면, 이 장에서 다루는 정보 구조와 워크플로는 UI에 가까운 디자인 방법이라 할 수 있다. 여기에서는 시스템의 각 사용 단계를 나타 내는 워크플로와 시스템 설계의 전체 그림과 흐름을 결정하는 설 계도 역할을 하는 정보 구조, 그리고 이것들을 토대로 UI 디자인 에서 빠질 수 없는 메뉴 설계와 메뉴 구조에 필요한 카드소팅에 관련해 살펴본다. 이런 디자인 과정은 UX·UI 디자인에서 필수적 인 부분이며, 사용자 중심의 접근 방식을 통해 최상의 사용자 경 험을 제공하는 데 기여한다.

> 1 인터랙티브 시스템의 구성 요소

인터랙티브 시스템은 사용자와 시스템의 상호작용 방식을 정의하는 다양한 요소로 구성된다. 인터랙티브 시스템에는 수많은 앱이 들어 있는 스마트폰부터 시작해 웹사이트나 애플리케이션, 리모컨이나 컨트롤 패널로 조작하는 전자제품, VR, AR이나 메타버스 등이 모두 포함된다. 이것들을 사용할 때 시스템과 상호작용이 생기므로, 인터랙티브 시스템이라고 한다. 그림 3.23은 인터랙티브 시스템에 어떤 구성 요소가 들어 있는지를 개념적으로 설명하는 다이어그램이다.

하나의 인터랙티브 시스템(편의상 시스템으로 부름)은 여러 서비스로 구성된다. 가령 스마트폰에는 통화는 물론 카메라, 인스타그램 같은 SNS, 지도 앱 등 수많은 서비스가 있다. 서비스는 기능이라고 생각해도 된다. 예를 들어 스마트폰이라면 앱 하나하나가 서비스라고 생각할 수 있다. 세탁기와 같은 전자제품이라면 세탁과 건조를 각각의 서비스로 생각할 수 있다. 박물관의 웹사이트라면 박물관 소개, 전시 안내, 회원 관리 등의 서비스가 복합되어 있을 것이다.

전시 안내를 더 구체적으로 생각해 보면, 상설전과 특별전으로 전시가 나뉘고, 전시 작품 소개와 예매 정보의 안내 또는 결제 등의 구체적인 단계로 구성된다. 이렇듯 전시 안내라는 서비스는 더 구체적인 하위 단계에 비해서 추상적인 개념이라 할 수 있다. 여러 서비스나 기능의 복합체인 시스템 전체는 더 추상적인 개념이다.

사용자는 서비스라는 추상적인 개념이 아니라 화면이나 소리와 같은

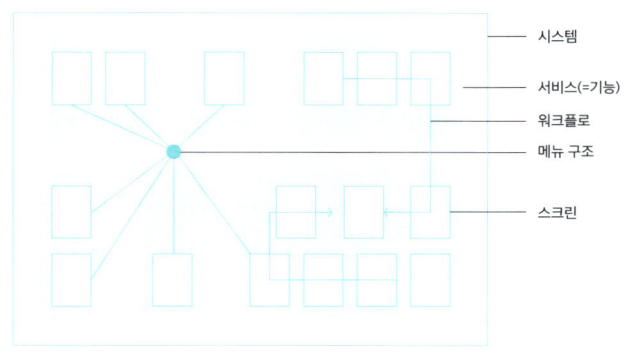

그림 3.23 → 인터랙티브 시스템의 구성 요소

감각을 통해서 서비스를 경험하고 시스템과 상호작용한다. 이때 피드백 사운드나 보이스도 인터랙션에서 중요하다. 경고음이나 음성 가이드가 나오는 시스템은 사용자에게 더 많은 정보를 줄 수 있다. 하지만 대부분의 인터랙션은 화면을 통해서 경험하게 된다. 시스템의 화면, 즉 스크린숏Screen shot은 시스템을 사용할 때 접하는 가장 직접적이고 비중이 높은 인터랙션 행위의 말단이자 사용자 인터페이스의 핵심적인 구성 요소로서, 그래픽 사용자 인터페이스라는 분야를 중심으로 발전해 왔다. 하나의 서비스는 수많은 스크린숏으로 구성된다. 카메라 같은 비교적 복잡하지 않은 서비스(앱)도 살펴보면 꽤 많은 스크릿숏으로 이루어져 있다. 시스템은 여러 서비스로 이루어져 있으므로 더욱더 많은 스크린숏을 볼 수 있다. 스크린숏은 페이지라는 용어로 대체할 수 있다.

하나의 시스템 안에 들어 있는 서비스, 또는 기능을 조직화하고 구조화한 것을 정보 구조라고 한다. 구조라는 말은 체계적으로 시스템의 하위 요소를 모아놨다는 것을 의미한다. 정보 구조를 만들 때는, 당연히 관련이 깊은 것들을 모아놓아야 한다. 박물관 웹사이트에 SNS에서나 있을 법한 친구 찾기 서비스가 들어 있지 않고, '회원 관리' 안에 회원 가입, 내 정보 보기 및 변경 등 서로 관련 있는 기능이 모여 있는 것은 당연하다. 시스템이 제공할 수 있는 여러 기능이나 서비스를 UI 디자인 또는 HCI 분야에서는 '정보'라고 불러왔다. 시각적 감흥을 전달하는 웹사이트나 재미를 주고자 하는 게임도 있지만, 대부분의 인터랙티브 시스템은 인지적인 정보가 중심이 되어 만들어져 왔기 때문에 UX·UI 디자인 분야에서는 '정보 구조'라고 부른다.

이렇게 조직화되어 있는 정보 구조를 사용자가 사용하려면 워크플로나 메뉴 구조와 같은 동적인 구조가 필요하다.

먼저, 메뉴 구조를 보자. 하나의 시스템 안에 여러 기능이 들어 있을 경우, 각 기능에 접근할 수 있게 해주는 메뉴 구조가 필요하다. 스마트폰에는 그 필요성이 없어졌지만, 이전의 피처폰에는 수많은 기능을 묶어주는 메뉴 구조가 있었고, 이를 위한 내비게이션 키 세트가 있었다. 상하좌우 방향키와 OK 키, 취소키로 구성된 내비게이션 키 세트와 메뉴 구조는 여전히 여러 전자제품과 리모컨에 들어 있다. 웹사이트에도 메뉴 구조가 존재한다. 메뉴 구조는 기능 간의 관계를 구조화한 것으로, 일반적으로 트리 구조라고도 하는 계층 구조로 이루어져 있다.

워크플로는 어떠한 목적을 수행하기 위해 정보 구조 안에서 거쳐 가는 경로를 말한다. 그림 3.25에는 두 개의 워크플로가 그려져 있는데, 출발 화면도 다르고 어떤 화면을 거쳐 왔는지, 몇 개의 화면을 거쳐 왔는지는 서로 다르지만, 같은 화면에 도달하는 여러 워크플로가 있을 수 있다. 박물관 웹사이트에서 전시 예매를 한다면, 전시 정보를 찾아보고 마음에 드는 전시의 관람 가능 날짜를 찾아 결제하는 과정이 된다. 결제만 보더라도 '예매 전시 확인' '결제 수단 선택' '결제 진행' '결제 결과 확인' 등의 상세 단계를 거치고, 이는 결국 일련의 스크린숏의 이동이 된다. 워크플로는 정보 구조의 유형 중 선형 구조로 볼 수 있다. 하나의 목적을 위해 시작 페이지부터 끝까지 순차적으로 과정을 밟아나가기 때문이다.

2 워크플로

한 개의 태스크는 순차적인 조작 절차로 나타낼 수 있는데, 이를 워크플로 Workflow라고 한다. 워크플로에 관해서는 1부에서 간략하게 설명한 바 있지만, 특정 목표를 달성하기 위해 업무나 작업이 어떻게 흐르는지를 정의한 것이다. 이는 작업의 단계별 순서, 각 단계에서 수행해야 할 작업, 그리고 시스템 간의 상호작용을 포함한다. 워크플로는 주로 소프트웨어나 하드웨어의 사용 절차, 비즈니스 프로세스, 프로젝트 관리, 시스템 설계 등에서 다양하게 사용되며, 프로세스를 시각화하고 최적화하는 데 도움이 된다.

워크플로는 하드웨어나 소프트웨어를 구입했을 때 제공되는 매뉴얼을 생각하면 이해하기 쉽다. 예를 들어 새로 구입한 프린터의 '처음 시작하기' 안내서는 설치 프로세스가 어떻게 진행되는지 표시되어 있는데, 이는 워크플로의 일종이다. 스마트폰에서 전화번호를 입력하거나 문자메시지를 보내는 과정도 워크플로로 나타낼 수 있다.

그림 3.24는 쏘카의 워크플로 일부로, KTX로 다른 도시에 도착한 후 쏘카를 사용하는 서비스의 예약 과정을 보여준다. 여기서는 '쏘카와 KTX'라는 특정 태스크를 중심으로 보여주기 때문에 각 화면이 순차적으로 연결된 것으로 보여서 비교적 복잡해 보이지 않지만, 모든 태스크를 다 연결하면 너무 복잡해서 표현하기 어려울 정도의 화살표와 스크린숏이 그려진다. 하나의 화면(스크린숏)은 하나의 경로로만 연결되는 것이 아니다. 예

그림 3.24 → 쏘카의 워크플로

를 들어 '결제하기' 화면은 '쏘카와 KTX' 메뉴를 통해서도 들어갈 수 있지만, 앱 홈 화면에 떠 있는 다른 메뉴인 '가지러 가기'나 '여기로 부르기' 등을 통해서도 들어가게 된다.

제품 및 서비스 또는 시스템의 워크플로는 각각의 단계를 묶어 하나의 추상적인 이름으로 나타낼 수 있다. 복잡한 시스템의 경우 여러 개의 단계를 모아 워크플로를 형성하기도 한다. 워크플로는 추상성의 정도에 따라 나눌 수 있다.(그림 3.25) 추상성이 높은 워크플로는 각 단계를 단순한 텍스트, 도형 및 연결선만으로 나타내는데, 추상성이 높은 단계에서도 매우 복잡한 워크플로를 생성할 수 있다. 추상성이 낮은 워크플로는 스크린숏에 가깝다. 이처럼 높고 낮은 추상성의 워크플로를 표현할 수 있는 다양한 도구가 있고, 상황에 따라 높은 추상성의 워크플로가 쓰일 때가 있고, 낮은 추상성의 워크플로가 적절할 때가 있다.

유저플로와 해피 패스

유저플로와 해피 패스라는 개념이 있다. 이 두 개념은 사용자와 시스템 간의 상호작용을 설계할 때 사용자 입장에서 바라본 워크플로라고 볼 수 있

다. 특히 사용자가 목표를 달성하기 위해 수행하는 일련의 단계를 명확히 하는 데 도움이 된다. 워크플로, 유저플로, 해피 패스는 모두 UX·UI 디자인과 소프트웨어 개발에서 사용되는 용어이지만, 각각의 개념은 다르게 정의되고 활용된다.

유저플로User Flow는 사용자가 제품이나 서비스를 사용하면서 겪게 되는 다양한 경로와 상호작용을 시각적으로 표현한 것으로, 디자이너가 사용자 경험을 최적화하고 문제를 사전에 해결할 수 있도록 돕는다. 이것은 UI 디자인의 중요한 부분으로, 사용자가 특정 작업을 수행할 때 거치는 모든 단계를 체계적으로 나열한다. 예를 들면 사용자가 온라인 쇼핑몰에서 회원 가입을 하고, 상품을 검색하고, 장바구니에 추가한 후 결제까지 완료하는 과정을 생각하면 된다. 유저플로는 다음과 같은 특징과 단계를 가진다.

— 시작: 사용자가 시스템과 상호작용을 시작하는 지점
— 단계: 사용자가 목표를 달성하기 위해 거치는 각 단계
— 의사 결정 지점: 사용자가 선택해야 하는 지점
— 경로: 각 단계 간의 연결 및 이동 경로
— 종료: 사용자가 목표 달성 후 시스템과의 상호작용을 종료하는 지점

그림 3.25 → 워크플로의 추상성

해피 패스Happy Path는 사용자가 시스템과 상호작용할 때 오류나 예외 상황 없이 목표를 성공적으로 달성하는 이상적인 경로이다. 해피 패스는 사용자 흐름 중에서 가장 이상적인 시나리오를 나타내며, 주로 시스템의 성공적인 동작을 보장하기 위해 설계 단계에서 우선적으로 고려된다. 이는 사용자가 설계 의도대로 시스템을 사용해 최상의 경험을 얻게 되는 경우를 나타낸다. 사용자가 웹사이트에서 로그인을 시도할 때, 올바른 아이디와 비밀번호를 입력해 로그인에 성공하는 과정을 예로 들 수 있다. 해피 패스의 주요 특징은 다음과 같다.

- 예외 상황 없음: 사용자가 오류나 문제를 겪지 않고 순조롭게 진행되는 경로
- 최적의 경험: 사용자가 불편함 없이 목표를 달성하는 이상적인 사용자 경험
- 효율성: 최소한의 단계와 시간으로 목표를 달성하는 경로

유저플로는 사용자가 겪을 수 있는 모든 경로를 포함하며, 해피 패스는 그중에서도 오류나 예외 상황 없이 최적의 경험을 제공하는 경로를 나타낸다. 목표적인 측면에서 유저플로는 전체 사용자 경험을 시각화하는 데 중점을 두고, 해피 패스는 이상적인 사용자 경험을 보장하는 데 중점을 둔다. 따라서 유저플로는 시스템 설계 및 문제 해결에 도움을 주며, 해피패스는 시스템이 최상의 경험을 제공하는지 확인하는 데 사용된다. 이 두 개념을 통해 디자이너는 사용자 중심의 설계를 구현하고, 사용자에게 원활하고 만족스러운 경험을 제공할 수 있다.

> 3 정보 구조

정보 구조IA, Information Architecture는 사용자가 시스템, 소프트웨어, 웹사이트 또는 애플리케이션을 탐색할 때 정보를 어떻게 배치하고 조직할지를 정의하는 중요한 요소이다. 적절한 정보 구조는 사용자 경험을 크게 향상시키며, 사용자가 원하는 정보를 쉽게 찾고 사용할 수 있도록 돕는다. 정보 구조의 형태는 다양하며, 구조별 장점과 단점이 있다. 이를 파악해서 정보

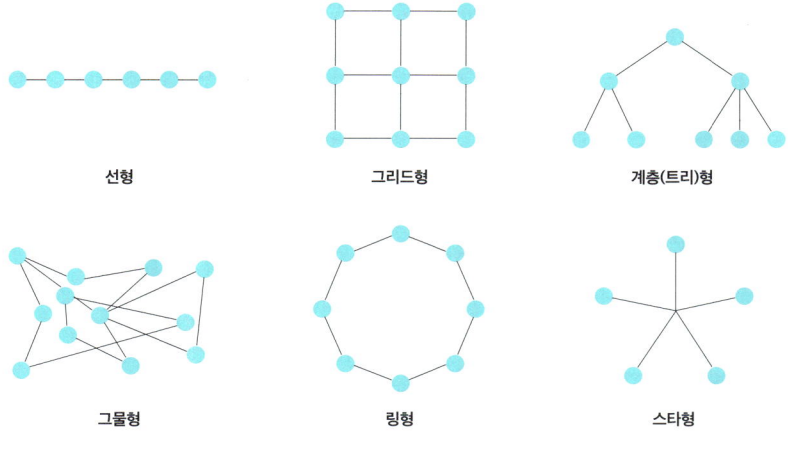

그림 3.26 → 정보 구조의 유형

구조를 선택하고 설계할 수 있는 능력이 필요하다. 그림 3.26은 여러 가지 정보 구조의 유형을 보여준다.

— 선형 구조 Sequential, Linear Structure: 정보가 순차적으로 배열된 형태를 의미한다. 사용자는 한 페이지에서 다음 페이지로 연속적으로 이동할 수 있다. 이 구조는 단순한 내러티브 흐름이나 단계별 과정을 설명할 때 유용하다. 시작, 다음, 종료 프로세스로 정의되는 가장 간단한 구조이며, 구축하기도 쉽고 저렴해서 일상생활에서 흔히 볼 수 있다. 책을 읽는 것, ATM 인출 화면의 흐름, 휴대전화 문자메시지 전송, 인터넷 쇼핑 결제, 설치 마법사 등도 모두 선형 구조이다.

— 그리드형 구조 Grid Structure: 정보를 2차원 이상으로 배열한 형태이다. 사용자는 직관적으로 정보를 찾을 수 있으며, 정보의 비교가 용이하다. 스마트폰 홈스크린, 데이터베이스 시스템, 테이블 등이 그리드형 구조를 가진다. 네 방향 이상의 이동이 가능하고 매트릭스라고 부르기도 한다.

— 계층형 구조 Hierarchical, Tree Structure: 정보가 계층적 질서로 배치된 형태이다. 상위 구조는 여러 하위 항목을 포함하고, 하위 구조는

상위 구조를 계승한다. 일반적인 메뉴 구조, 조직도, 가계도(족보) 등이 계층형 구조를 가진다. 그룹핑이 가능하고 단축키 등을 할당할 수도 있다.

— 그물형 구조 Mesh Structure: 정보 간의 링크가 무제한적이고 직접적으로 연결된 형태이다. 이는 그물처럼 복잡한 네트워크나 상호 연결된 시스템에서 사용된다. 페이스북이나 인스타그램 같은 SNS가 네트워크 구조이다. 그물형 구조는 하이퍼링크를 통해 연결된다. 한쪽이 연결되지 않더라도 다른 쪽으로 우회할 수 있는 것도 그물형 구조의 장점이다.

— 링형 구조 Ring Structure: 정보가 순환형으로 배열된 형태이다. 사용자는 각 정보를 순환하며 접근할 수 있다. 이 구조는 사용자가 시작 지점으로 돌아오도록 유도할 때 유용하다. 미술관의 동선, 이케아 매장의 전시관 등이 대표적인 링형 구조를 가진다. 서울 지하철 2호선도 대표적인 링형 구조이다. 링형 구조는 반대편으로 이동할 때 시간이 걸린다는 단점이 있다.

— 스타형 구조 Star Structure: 중심 노드에서 여러 가지 정보가 방사형으로 뻗어 나가는 형태이다. 사용자는 중심에서 출발해 다양한 정보를 탐색할 수 있다. 중심을 허브라고도 부른다. 허브 공항처럼 중심이 되는 공항이 있고 주변 공항과의 연결편을 제공하는 경우도 스타형 구조이다. 대형 쇼핑몰도 허브가 되면 여러 지역의 사람들을 허브로 모이게 한다. 웹사이트 중 포털사이트나 검색엔진 사이트가 이런 허브 역할을 한다.

— 하이브리드형 구조 Hybrid Structure: 여러 정보 구조 유형을 결합한 형태를 의미한다. 특정 요구에 맞춰 다양한 구조를 통합해 유연성을 제공한다. 대부분의 네트워크는 하이브리드 구조를 가진다. 실제 대학이나 기업에 깔린 네트워크, 대형 전자상거래 사이트 같은 다양한 서비스를 가지는 웹사이트도 하이브리드형 구조를 가진다.

그림 3.27 → 쏘카의 정보 구조

그림 3.27은 쏘카의 '이동'과 관련한 정보 구조를 도식적으로 나타낸 것이다. 전형적인 계층 구조를 가지고 있지만, 예약 및 결제, 반납 등의 절차에서는 선형 구조를 채택한다.

정보 구조 선택 시 고려 사항

정보 구조는 사용자가 시스템 내에서 정보를 어떻게 탐색하고 접근할지를 결정하는 중요한 요소로, 정보 구조를 선택할 때 다음과 같은 요소를 고려해야 한다.

- 사용자의 요구: 사용자가 정보를 어떻게 탐색할지 고려해 가장 직관적인 구조를 선택한다. 이는 사용자의 목표와 기대에 부합하는 경험을 제공하기 위함이다. 전자상거래 웹사이트의 경우,

제품 카테고리가 논리적이고 사용자의 심성 모형에 가까우므로 쉽게 탐색할 수 있는 방식으로 구성되어야 한다. 사용자가 특정 정보를 찾는 데 어려움을 느끼지 않도록 검색 패턴과 사용자의 일반적인 행동을 분석해서 구조를 선택한다.

- 정보의 유형: 정보가 얼마나 복잡하고 상호 연관성이 있는지를 파악한다. 복잡한 데이터베이스나 대규모 콘텐츠 라이브러리의 경우, 계층 구조나 네트워크 구조와 같이 사용자가 정보 간의 관계를 쉽게 파악할 수 있는 구조가 필요하다. 또한 정보의 양이 많고 다양할수록 카테고리화와 태그 시스템을 도입해 정보를 체계적으로 분류해서 접근성을 높이는 것이 중요하다. 정보가 단순할 경우에 계층 구조와 같은 복잡한 분류는 오히려 탐색에 지장을 줄 수 있다.

- 유연성과 확장성: 시스템이 성장하거나 변화할 수 있는 여지를 고려해야 한다. 정보 구조는 초기 설계 이후에도 확장 가능하고, 변화하는 사용자 요구에 맞춰 조정될 수 있어야 한다. 신규 콘텐츠나 기능이 추가될 때, 기존 구조를 크게 변경하지 않고도 자연스럽게 통합될 수 있는 구조가 이상적이다. 예를 들어 전자제품을 판매하는 사이트에 새로운 유형의 상품군이 생겼을 때 이에 대처할 수 있어야 하는 것이다. 유연성이 없는 구조는 장기적으로 시스템 유지 관리에 어려움을 초래할 수 있다.

- 효율성: 사용자가 원하는 정보를 빠르고 쉽게 찾을 수 있도록 해야 한다. 이는 사용자 경험의 핵심 요소로, 탐색 과정에서의 불필요한 단계를 최소화하고 정보 접근 시간을 단축시키는 것이 중요하다. 효율적인 정보 구조는 사용자가 최소한의 클릭이나 탐색으로 목표에 도달할 수 있도록 돕는다. 특히 모바일 디바이스에서는 화면 크기의 제한 때문에 효율성이 더욱 중요하게 작용한다.

스마트폰의 등장으로 정보 구조 설계의 사용자 통제권이 급격히 확대되었다. 과거 피처폰 시절에는 정보 구조가 고정된 메뉴 구조에 의해 엄격하게

규정되었으며, 사용자는 설계된 구조에 따라야 했다. 그러나 스마트폰 이후로 사용자가 홈 화면의 정보 구조를 자유롭게 설계할 수 있게 되면서, 정보 구조 설계 자체가 무의미해지는 경향이 나타났다. 이런 경향은 모바일 기기를 넘어서 다양한 전자제품으로 확대되고 있다. 채널과 볼륨만 조작할 수 있었던 TV가 많은 정보를 디스플레이할 수 있는 플랫폼으로 바뀌었고, 이에 따라 TV의 UI 구조도 큰 변화를 보였다.

사용자의 정보 구조 설계

스마트폰에서 개별 사용자는 앱 아이콘이나 위젯 배열을 자신의 사용 빈도, 카테고리, 공간 메타포에 따라 자유롭게 구성한다. 이는 사용자가 자신의 요구와 사용 패턴에 맞춰 정보를 조직하고, 탐색을 개인화할 수 있게 한다. 예를 들어 사용 빈도가 높은 앱은 손쉽게 접근할 수 있는 위치에 배치하고, 카테고리별로 앱을 그룹화하거나 폴더로 정리하는 것이다.

이런 변화는 정보 구조가 더 이상 고정된 틀이 아니라, 개인의 필요에 따라 변화할 수 있는 유동적인 형태로 발전했음을 의미한다. 사용자는 자신만의 논리와 사용 패턴에 따라 홈 화면을 구성함으로써 자신에게 최적화된 정보 구조를 만들 수 있게 되었다. 이는 사용자의 주도성과 개인화된 경험을 강조하는 현대 UX 설계의 중요한 변화로 볼 수 있다.

적절한 정보 구조를 선택하는 것은 사용자 경험을 향상하고, 사용자가 시스템을 효과적으로 사용할 수 있도록 돕는 핵심 요소이다. 정보 구조 설계는 사용자의 요구와 기대, 정보의 유형과 복잡성, 유연성, 효율성 등 다양한 요소를 종합적으로 고려해야 한다. 스마트폰의 등장 이후 정보 구조는 더욱 개인화되고, 사용자의 통제권이 확대되었으며, 이는 정보 구조 설계의 새로운 패러다임을 제시한다. 결과적으로 정보 구조 설계는 고정된 형태를 벗어나 사용자의 주도적인 참여와 개인화된 경험을 중심으로 발전해 가고 있다.

> 4 메뉴 설계

메뉴 설계는 UI 디자인에서 중요한 단계이다. 잘 설계된 메뉴는 사용자가 원하는 정보를 쉽게 찾고, 필요한 작업을 효율적으로 수행할 수 있도록 돕는다. 메뉴 설계 과정은 다음과 같은 단계로 진행되는데, 이를 통해 사용자 친화적인 메뉴를 설계할 수 있다.

- 사용자 요구 분석: 사용자가 무엇을 필요로 하는지, 어떤 방식으로 메뉴를 탐색하는지를 파악한다. 이를 통해 메뉴에 포함할 주요 항목과 기능을 도출할 수 있다. 리서치 방법으로는 관찰, 인터뷰, 맥락 조사, 설문, FGI 등을 사용하며, 기업의 정책 등도 고려한다.

- 기능과 서비스의 개발 및 선정: 제품 측면으로는 가격 포지셔닝, 판매 포인트, 인터페이스 수단의 다양성 등을 고려하고, 사용자 측면에서는 필요와 요구, 사용 빈도, 중요도 등을 고려한다.

- 정보 구조 설계: 메뉴 항목을 논리적이고 체계적으로 구성해 사용자가 쉽게 이해하고 탐색하도록 하는 작업이다. 정보 구조를 설계할 때는 사용자의 심성 모형을 고려해 자연스럽게 느껴지는 계층 구조를 만들어야 한다. 그룹화와 구조화를 통해 메뉴를 설계하며, 상향식과 하향식 접근을 사용한다. 사용 편리성과 학습성을 고려하고, 상위 메뉴 간의 균형을 맞춘다. 대체적으로 넓고 얕은 구조가 좁고 깊은 구조보다 더 바람직하다.

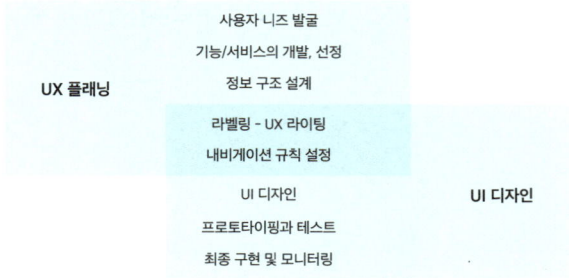

그림 3.28 → 사용자의 정보 구조 설계

- 라벨링과 UX 라이팅: 사용자에게 익숙한 언어를 사용하며 엔지니어의 전문적 용어를 피한다. 하드웨어, 특히 스크린 환경에 맞는 적절한 길이로 라벨링한다. 텍스트와 그래픽을 적절히 활용해 명확한 정보를 제공한다.

- 내비게이션 규칙 설정: 내비게이션 규칙을 설정한다. 하드웨어의 물리적 조작과 스크린을 통한 조작을 구분한다. 기본적인 내비게이션 규칙을 설계하고, 인터랙션 방식에 따라 적절한 방식을 채택한다. 이 방식에는 물리적 버튼, 소프트웨어적 버튼, 터치 인터랙션, 보이스 인터랙션 등이 있다.

- UI 디자인: 하드웨어적인 인터페이스를 고려한 설계가 필요한 경우도 있다. GUI 측면에서는 폰트 스타일, 색상, 아이콘, 포커스 영역 등을 설계한다. 시각적으로 일관성을 유지하면서도 명확한 정보를 제공하는 디자인을 구현한다.

- 프로토타이핑과 테스트: 프로토타입을 제작해 실제 사용 환경에서 메뉴의 사용성을 테스트한다. 사용자 테스트를 통해 메뉴 구조의 효율성과 직관성을 평가하고, 필요한 경우 피드백을 반영해서 수정한다.

- 최종 구현 및 모니터링: 최종 메뉴 구조를 구현하고 지속해서 모니터링하며 개선해 나간다. 사용자의 피드백과 데이터를 기반으로 메뉴의 효과성을 평가하고, 필요에 따라 업데이트를 진행한다.

카드소팅

카드소팅 Card Sorting 은 메뉴 구조를 결정하는 주요한 방법 중 하나로, 사용자가 정보를 어떻게 그룹화하고 구조화하는지를 이해하고 다양한 기능과 정보를 체계적으로 구성하는 데 도움이 된다. 메뉴 구조를 만든다는 것은 다양한 기능과 그 기능들이 체계적으로 구성되어야 한다는 것을 전제로 한다. 예를 들어 벽시계와 같은 단순한 제품은 메뉴가 필요 없지만, 복잡한

기능을 제공하는 디지털 제품은 체계적인 메뉴 구성이 필수적이다.

카드소팅은 개방형과 폐쇄형으로 나눌 수 있다. 개방형 카드소팅 Open Card Sorting 은 사용자가 카드를 모은 후, 상위 카테고리를 설정하는 방법이다. 이 방식은 사용자가 정보를 자연스럽게 그룹화할 수 있도록 해서 사용자 중심의 메뉴 구조를 설계하는 데 유용하다. 개방형 카드소팅은 상향식 접근을 따른다. 폐쇄형 카드소팅 Closed Card Sorting 은 상위 카테고리를 미리 제공한 후, 하위 카드를 배치하는 방법이다. 이 방식은 이미 정해진 카테고리 내에서 사용자가 정보를 배치하도록 해서 구조화된 메뉴 설계를 지원한다. 폐쇄형 카드소팅은 하향식 접근을 따른다.

카드소팅은 수작업(오프라인)과 소프트웨어(온라인) 방식으로 수행할 수 있다. 수작업 방식은 실제 카드와 테이블을 사용해 그룹화 작업을 진행하며, 소프트웨어 방식은 컴퓨터를 통해 온라인으로 수행된다. 소프트웨어를 사용하면 덴드로그램 Dendrogram 이나 유사도 매트릭스 Similarity Matrix 와 같은 시각적 도구를 제공해 결과를 분석하는 데 도움이 된다.

카드소팅 진행 방식에는 몇 가지 장점이 있다. 첫째, 사용자 중심 설계가 가능하다. 사용자의 인식과 분류 방식을 반영해서 메뉴 구조를 설계할 수 있다. 둘째, 효율성이 높다. 다양한 기능과 정보를 체계적으로 구성해 사용자 경험을 개선한다. 셋째, 유연성을 가진다. 개방형과 폐쇄형 카드소팅을 통해 다양한 접근 방식을 적용할 수 있다. 넷째, 분석 도구를 제공한다. 소프트웨어를 통해 데이터 분석이 용이하며, 덴드로그램과 유사도 매트릭스를 활용해 더 깊이 있는 분석이 가능하다.

카드소팅은 메뉴 설계뿐만 아니라 다양한 UX 디자인 프로젝트에서도 활용될 수 있는 강력한 도구이다. 이를 통해 사용자 경험을 극대화하고, 사용자가 쉽게 접근하는 메뉴 구조를 설계할 수 있다.

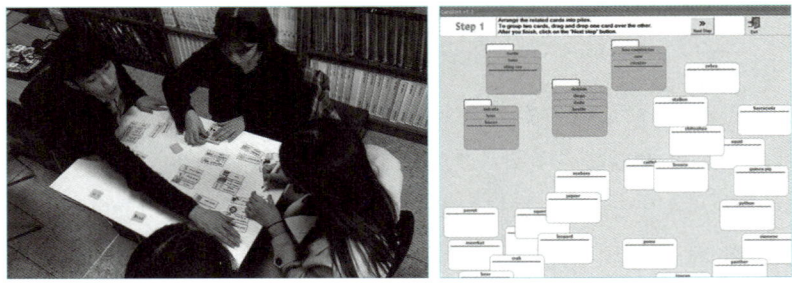

그림 3.29 → 카드소팅 수작업(왼쪽)과 소프트웨어 방식(오른쪽)

5장
UI 디자인

UI(사용자 인터페이스)는 물리적, 시각적, 청각적, 촉각적 요소가 통합된다. 따라서 그래픽 UI는 물론 물리적 UI, 음성 UI, 제스처 UI, 터치 UI, 몰입형 UI를 이해해야 한다. 인터랙션 디자인은 사용자가 시스템을 직관적이고 효과적으로 사용할 수 있게 하는데, 인터랙션 디자인의 성공적인 구현을 위해서는 필요한 원칙을 준수할 필요가 있다. UI 디자인을 위해서는 입출력 방식, 그리고 이를 담당하는 디바이스에 대한 이해가 필요하다. 그리고 UI 디자인 요소인 색상, 타이포그래피, 레이아웃, 간격, 이미지, 모션, 피드백 등을 통해 사용자 경험을 향상시켜야 한다. 여기에서는 UI 디자인에 대한 전반적인 개념과 요소에 대해 알아본다.

1 UI 개념 모델

그림 3.30은 UI 디자인에서 고려되는 다양한 인터페이스 유형과 이들 간의 관계를 시각적으로 표현하고 있다. 이 모델은 전통적인 제품 디자인과 정보 콘텐츠 디자인의 영역을 아우르며, 물리적, 그래픽, 청각적 요소를 통합해 사용자 인터페이스를 설계하는 데 필요한 다양한 디자인 요소를 시각적으로 설명한다.

　사용자 인터페이스는 사용자가 시스템과 상호작용하는 인터페이스를 말한다. 크게 정보 콘텐츠 디자인과 전통적인 제품 디자인으로 구분되며, 이것들은 물리적 사용자 인터페이스, 그래픽 사용자 인터페이스, 청각적 사용자 인터페이스 등과 연결된다.

　물리적 사용자 인터페이스PUI는 전통적인 제품 디자인과 밀접하게 연결되어 있으며, 여기에는 폼팩터, 어포던스, 인간공학, 그리고 크기, 버튼, 다이얼 같은 제어장치, 진동과 같은 촉각 인터페이스 등 사용자가 물리적으로 상호작용하는 요소들이 포함된다. 그래픽 사용자 인터페이스GUI는 정보 콘텐츠 디자인Information Contents Design과 연결되며, 여기에는 아이콘, 메뉴, 테마, 메타포, 아이콘 등의 시각적 요소들이 포함된다. GUI는 사용자가 보는 화면상의 그래픽 요소들을 포함하며, UI 디자인에서 시각적

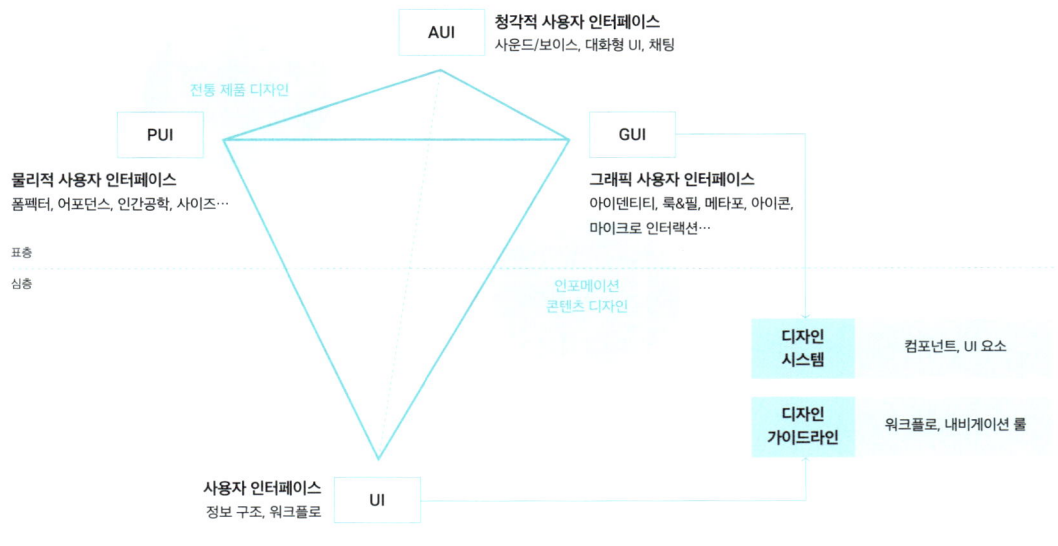

그림 3.30 → 인터페이스 유형과 관계

일관성을 유지하는 데 중요한 역할을 한다. 청각적 사용자 인터페이스AUI는 음성 및 사운드 디자인, 음성 사용자 경험VUX, Voice User Experience, 대화형 UI Conversation UI, 채팅과 같은 음성 및 청각 기반의 상호작용을 다룬다. 이는 사용자가 시스템과 청각적으로 상호작용하는 방식을 다루며, 점점 더 중요해지고 있는 분야이다.

물리적, 시각적, 청각적, 촉각적 요소로 통합되는 UI의 종류에 대해 구체적으로 살펴보자.

물리적 UI

물리적 사용자 인터페이스PUI는 제품 디자인과 UX 디자인의 접점에 위치한 매우 중요한 디자인 요소이다. 버튼, 슬라이더, 조그셔틀, 스티어링 휠, 키보드 등 다양한 물리적 인터페이스가 있을 수 있으며, 이러한 것들은 고유한 폼팩터를 가지며 각각의 특성에 맞는 인터페이스 디자인이 필요하다. 폼팩터는 제품의 물리적 형태와 크기를 정의하며, 이는 사용자 경험에 직접적인 영향을 미친다. 예를 들어 폴더블폰의 폼팩터는 화면의 확장성과 휴대성을 동시에 제공하여 새로운 사용자 경험을 창출한다. 노트북과 태블릿PC의 폼팩터는 이동성과 사용 편의성을 강조하며, 휴대전화의 폼팩터는 손쉬운 휴대성과 직관적인 인터페이스를 제공한다.

음성 UI

음성 사용자 인터페이스VUI, AUI는 사용자가 음성 명령을 통해 시스템과 상호작용하는 방식이다. 음성인식 기술을 기반으로 하며, 아마존 알렉사, 구글 어시스턴트, 삼성 빅스비, 애플 시리 등의 음성 비서나 스마트 스피커 등이 대표적이다. 음성 사용자 인터페이스는 손을 사용할 수 없거나 시각적인 접근이 어려운 상황에서 유용하며 점차 사용이 확대될 것이다.

음성 사용자 인터페이스를 작동하는 방식이 있는데, 특정 조작을 하거나 특정 단어를 인식하는 방식 등이 있다. 버튼을 길게 누르거나, 약속된 단어를 인식하는 것이다. 음성을 센싱하기 위해서 기기는 지속적으로 마이크를 통해 환경을 모니터링해야 한다. 이때 상호작용을 활성화하기 위한 단서가 필요한데, 이를 음성 트리거Voice Command Trigger라고 한다. 음성 트리거를 통해 사용자는 시스템을 물리적으로 활성화할 필요가 없어져 편의성과 접근성이 향상된다.

트리거링의 핵심은 'Hey Siri'나 'Ok Google' 같은 핫워드Hot Word 또는 깨우기 단어Wake-up Word로 알려진 사전 정의된 단어로 시스템을 활성화한다. 이런 핫워드를 사용하면 사용자가 상호작용을 시작할 때까지 장치를 대기 상태로 유지해 리소스를 절약하고 시스템 성능을 최적화할 수 있다. 원활한 상호작용을 위해서는 시끄러운 환경이나 다양한 억양이나 음성을 가진 사용자가 말할 때도 트리거 단어를 정확하게 감지하고 이에 응답하는 시스템의 능력이 중요하다. 기계 학습 알고리즘과 자연어 처리 기술이 정확성과 효율성을 크게 향상시켜 반응성이 뛰어나고 사용자 친화적인 경험을 준다.

음성 사용자 인터페이스는 다양한 장치에 통합되고 있다. 각종 스마트폰이나 태블릿, 스마트 스피커, 스마트 홈 기기 제어, 차량 내비게이션 등에 사용된다. 특히 운전, 요리, 장애인 지원, 현장 작업 등 장치와의 물리적 상호작용이 불가능한 상황에서 특히 유용하다. 음성 사용자 인터페이스는 기술의 지속적인 발전으로 더욱 정교한 상호작용이 가능해졌다. 점점 더 상황을 이해하고 더 자연스러운 대화에 참여할 수 있게 되어 미래 인간과 컴퓨터 상호작용의 중요한 구성 요소가 되었다.

제스처 UI

제스처 기반 사용자 인터페이스는 터치스크린, 터치패드, 마이크로소프트 키넥트Microsoft Kinect와 같은 모션 센서 기술을 활용해 사용자가 손이나 몸의 움직임을 통해 디지털 시스템과 상호작용하는 방법이다. 자연스러운 인간 제스처를 밀접하게 모방하므로 특히 직관적이며 물리적 조작이 가능한 환경에서 효과적이다. 제스처 기반 인터페이스는 게임, VR, AR, 대화형 디스플레이 등에 널리 사용된다. 사용자의 물리적 움직임이 캡처되어 시스템 내에서 해당 동작으로 변환된다. 넓게 보자면 터치 인터페이스도 제스처 기반 인터페이스로 볼 수 있다.

터치 UI

터치 사용자 인터페이스는 스마트폰, 태블릿, ATM 기계, 키오스크 등의 기기에서 널리 사용되며, 화면을 터치하여 시스템과 직접 상호작용할 수 있다. 터치 인터페이스는 직관적이라 사용자가 최소한의 학습으로 빠르고 정확한 작업을 수행할 수 있다. 사람의 신체에서 가장 신경학적으로 민감하고 운동 제어가 유리한 부위가 손이며, 특히 손가락 끝은 신경 말단 밀도

가 높다. 따라서 터치 인터페이스가 매우 직관적이고 효과적이며 학습이 용이한 것이다. 터치 인터페이스를 구현하는 방식은 크게 정전식과 감압식으로 나눌 수 있다.

- 정전식 터치스크린: 액정 위에 전류가 흐르고, 사람의 손과 같은 전도체가 닿을 때 전류가 멈추며 그 위치를 인식한다. 반응 속도가 빠르고 오작동이 적으며, 멀티터치 기능을 지원한다. 그러나 전류를 이용하기에 소비 전력이 크고, 장갑을 낄 경우 터치가 안 될 수 있다.

- 감압식 터치스크린: 누르는 힘을 감지하여 위치를 인식하며, 전기가 통하지 않는 비도체로도 작동이 가능하기에 펜이나 장갑을 낀 손으로도 사용할 수 있다. 정전식에 비해 반응 속도가 느리고 멀티터치 기능이 제한적이다. 하지만 가벼운 터치에 민감하지 않아 확실한 터치가 필요한 작업에 많이 사용된다. 키오스크나 ATM 등에 감압식 스크린이 많이 사용된다.

터치 인터페이스 중에서 멀티터치 인터페이스는 정전식인 스마트폰과 태블릿 등에서 주로 사용되며, 동시에 여러 지점을 인식할 수 있다. 주요 멀티터치 제스처는 다음과 같다.

- 탭 Tap: 화면을 한 번 가볍게 누르는 동작으로, 일반적으로 마우스 클릭과 동일한 역할을 한다.

- 더블 탭 Double Tap: 같은 위치를 빠르게 두 번 누르는 동작으로, 보통 이미지나 지도와 같은 콘텐츠를 확대하고 원상 복귀하는 기능을 한다.

- 플릭 Flick: 화면을 손가락으로 빠르게 훑어내는 동작으로, 주로 스크롤하거나 페이지나 이미지를 넘길 때 사용된다.

- 드래그 Drag: 화면에서 선택한 항목을 손가락으로 이동시키는 동작으로, 아이콘이나 오브젝트를 이동할 때 사용된다.

- 핀치 인Pinch In 및 핀 아웃Pinch Out: 두 손가락을 벌리거나 오므리는 동작으로, 화면을 확대하거나 축소할 때 사용된다. 도큐멘트, 이미지나 지도의 크기를 조절하는 데 주로 사용된다.

- 로테이트Rotate: 두 손가락을 화면에 대고 원형으로 움직이는 동작으로, 이미지를 회전시키거나 지도의 방향을 바꿀 때 사용된다. 사진을 편집하거나 지도를 탐색할 때 유용하다.

몰입형 UI

몰입형 인터페이스는 앞으로 많이 사용될 인터페이스이다. 가상현실VR, 증강현실AR, 혼합현실MR, Mixed Reality 및 확장현실XR, eXtended Reality, 그리고 대체현실SR, Substitutional Reality 인터페이스는 몰입형 기술로, 각 인터페이스는 사용자가 다양한 스펙트럼에 걸쳐 디지털 콘텐츠와 상호작용하는 방법을 제공한다. 또한 뇌 컴퓨터 인터페이스BCI, Brain Computer Interface는 혁신적인 상호작용 방법으로 각광받는다.

VR 인터페이스는 사용자를 가상 환경에 완전히 몰입시키는 것이 특징이다. 사용자는 VR 헤드셋과 컨트롤러 등을 사용해 가상현실 환경과 상호작용해 가상 객체를 마치 실제인 것처럼 탐색하고 조작한다. VR은 게임, 교육, 시뮬레이션 교육 및 협업에 널리 사용되어 몰입도가 높은 경험을 제공한다.

AR 인터페이스는 디지털 콘텐츠를 현실 세계에 오버랩하여 물리적 환경에 대한 사용자의 인식을 향상시킨다. 사용자는 스마트폰, 태블릿, AR 글라스 등을 통해 현실과 디지털 세계와 동시에 상호작용한다. 마찬가지로 AR은 게임, 내비게이션, 교육, 마케팅, 설계, 엔지니어링 및 산업에 적용되어 사용자를 실제 상황에서 벗어나지 않으면서 실시간 정보와 대화형 경험을 제공한다. AR이 고도화된 것을 MR이라 부르기도 한다. 시각과 청각 외에도 촉각, 후각, 미각 등을 사용하는 것을 MR이라고 부르기도 하며, MR 헤드셋 등을 사용하기도 한다.

XR 인터페이스는 VR, AR, MR을 포함한 모든 몰입형 기술을 포괄하는 포괄적인 용어이다. XR은 물리적 세계와 가상 세계를 통합해 사용자가 경험하는 현실을 확장하는 모든 인터페이스를 의미한다. XR 인터페이스는 애플리케이션에 따라 다양한 수준의 상호작용 경험을 포괄하기도 한다.

XR 기술이 계속해서 발전함에 따라 엔터테인먼트, 의료, 교육, 산업 등의 분야에 필수적인 요소가 되어 가고 있으며, 사용자가 환경을 인식하고 참여하는 방식의 한계를 뛰어넘는 경험을 가능하게 한다.

SR 인터페이스는 실제 요소와 가상 요소를 대체해 일부가 가상이더라도 사용자가 실제처럼 인식할 수 있는 경험을 만든다는 개념이다. 이는 VR, AR, MR, XR을 포괄할 수도 있으며, 실제 환경의 요소를 가상 환경과 혼합하거나 대체하여 완전한 현실도 아니고 완전한 가상도 아닌 하이브리드 경험을 말한다.

BCI는 사용자가 두뇌 활동으로 시스템을 직접 제어할 수 있도록 한다. BCI는 뇌의 전기 신호를 감지해 컴퓨터, 운동 보조 기기 또는 기타 의료 및 산업 장치를 제어하기 위한 명령으로 변환한다. 의료 응용 분야에 사용되는 BCI는 신체 장애가 있는 개인에게 이전에는 불가능했던 방식으로 기기와 상호작용할 수 있게 한다. BCI 기술은 의료, 게임, 인지 훈련 및 기타 혁신적인 분야에서 적용되고 있으며, 앞으로 점차 확대될 것이다.

VR, AR, MR, XR, SR, BCI 등 다양한 인터페이스는 각각 뚜렷한 장점과 한계를 가지고 있기에, 다양한 상황과 사용자 요구에 적합한 방식을 찾는 것이 중요하다. 특정 시스템에 적합한 인터페이스를 선택하려면 각 인터페이스의 차이를 이해하는 것이 필요하다. 인터페이스의 유형과 디자인은 사용자 경험에서 중요한 역할을 하며 유용성, 접근성, 상호작용 등에 큰 영향을 미친다.

▷2 인터랙션 디자인의 원칙

인터랙션 디자인은 사용자와 시스템 간의 상호작용을 설계하는 과정으로, 이를 통해 사용자가 시스템을 더 직관적이고 효과적으로 사용할 수 있게 한다. 인터랙션 디자인의 성공적인 구현을 위해서는 몇 가지 원칙을 준수해야 한다.

- 일관성Consistency: 인터랙션 디자인의 가장 중요한 원칙의 하나로, 인터페이스 전반에 걸쳐 동일한 패턴과 규칙을 유지하는 것을 의미한다. 일관된 디자인은 사용자가 시스템을 쉽게 학습하고

예측할 수 있게 해준다. 예를 들어 동일한 작업을 수행하기 위해 동일한 방식으로 버튼을 배치하고, 일관된 용어와 시각적 스타일을 사용하는 것이 중요하다. 디자인을 일관되게 유지하기 위해서는 사용자에게 익숙한 경험이나 기대치를 반영해야 한다. 이를 통해 사용자는 새로운 시스템이나 기능을 사용할 때도 기존의 경험을 바탕으로 자연스럽게 적응할 수 있다. 사용자가 인터페이스 내에서 익숙한 패턴을 발견하면, 새로운 상황에서도 비슷한 패턴을 적용할 수 있게 되어 사용이 용이해진다. 예를 들어 대부분의 웹사이트에서 '로그인' 버튼이 화면의 오른쪽 상단에 위치해 있다는 일관성 덕분에 사용자는 쉽게 이 기능을 찾을 수 있다.

- 피드백Feedback: 사용자가 시스템과 상호작용할 때 현재 상태나 작업의 결과를 즉각적으로 알려주는 요소이다. 효과적인 피드백은 사용자가 자신이 올바른 경로로 작업을 진행하고 있다는 확신을 주며, 시스템의 응답 속도를 체감하게 해준다. 사용자는 상호작용 중에 시스템이 어떻게 반응하는지 알지 못하면 혼란스러워질 수 있다. 예를 들어 사용자가 버튼을 클릭했을 때 시스템이 아무런 반응을 하지 않으면 사용자는 버튼이 제대로 작동하지 않는다고 생각할 수 있다. 반면 버튼 클릭 시 간단한 시각적 변화(색상 변화, 애니메이션 등)나 사운드가 있다면, 사용자는 시스템이 응답하고 있음을 명확히 알 수 있다. 피드백은 시각적, 청각적, 촉각적 등 다양한 형태로 제공될 수 있으며, 이들을 조합해서 사용자가 상황에 맞게 적절한 피드백을 받을 수 있도록 한다. 모바일 디바이스에서는 터치 시 촉각 피드백(진동)과 시각적 변화가 함께 제공될 수 있다.

- 유연성Flexibility: 다양한 사용자 요구와 상황에 맞게 인터페이스가 적응할 수 있는 능력을 의미한다. 유연한 디자인은 사용자의 다양한 수준의 기술 숙련도, 접근성 요구, 개인적인 선호도 등을 고려해 다양한 인터랙션 방법을 제공한다. 인터페이스는 초보 사용자와 경험이 많은 사용자 모두에게 적절해야 하며, 특정 작업을 수행하는 여러 가지 방법을 제공함으로써 사용자가 자신의 선호도에 맞게 시스템을 사용할 수 있게 한다. 예를 들어 단축키를 사용하는

고급 사용자와 마우스를 사용하는 초보 사용자 모두에게 적합한 인터페이스를 제공하는 것이다. 이를 중복Redundancy이라고 부르기도 한다. 유연한 인터랙션 디자인은 장애가 있는 사용자나 다양한 디바이스를 사용하는 사용자도 동일한 경험을 할 수 있도록 한다. 예를 들어 텍스트를 음성으로 변환하는 기능, 화면을 확대할 수 있는 기능, 상황에 맞게 콘텐츠가 반응하는 기능 등을 제공함으로써 다양한 사용자가 접근성을 높일 수 있다.

- 사용자 제어User Control: 사용자가 시스템을 완전히 이해하고, 필요에 따라 시스템의 동작을 조정할 수 있다는 확신을 느끼게 하는 원칙이다. 사용자는 시스템이 자신이 의도한 대로 작동한다는 느낌을 받아야 하며, 실수로 발생할 문제를 쉽게 되돌릴 수 있어야 한다. 사용자는 시스템 내에서 자신이 원하는 방식으로 작업을 수행할 수 있고, 시스템이 이를 방해하지 않도록 해야 한다. 예를 들어 작업 중 실수를 했을 때 '되돌리기Undo' 기능을 통해 쉽게 복구되는 것이다. 이와 같이 사용자가 시스템을 제어할 수 있다는 느낌은 신뢰로 이어지며, 이는 사용자가 시스템을 지속적으로 사용하는 데 중요한 요소가 된다. 시스템이 사용자 의도와 다르게 작동하거나 제어를 제한하는 경우, 사용자는 시스템에 대한 신뢰를 잃을 수 있다.

인터랙션 디자인의 원칙은 사용자 경험을 최적화하는 데 필수적인 요소들이다. 일관성, 피드백, 유연성, 사용자 제어와 같은 원칙들은 사용자가 시스템을 쉽게 학습하고, 예측 가능하며, 만족스러운 경험을 할 수 있도록 돕는다. 이런 원칙을 고려해서 인터랙션을 디자인하면, 사용자는 시스템을 더 직관적이고 효율적으로 사용할 수 있으며, 전반적인 사용자 만족도가 향상된다. 효과적인 인터랙션 디자인은 단순히 시각적인 아름다운 디자인을 넘어, 사용자와 시스템 간의 원활한 상호작용을 촉진하고, 최적의 사용자 경험을 제공하는 데 중요한 역할을 한다.

3 입출력과 디바이스

UI 디자인에서 입출력과 디바이스를 이해하는 것은 사용자와 시스템 간의 상호작용을 이해하고 최적화하는 데 필수적이다. 따라서 다양한 입력 및 출력 방식과 이를 지원하는 디바이스의 특징을 알고, UI 디자인에서 이를 어떻게 고려해 디자인해야 하는지 전략을 수립할 수 있어야 한다. 이를 디자인에 반영함으로써 사용자는 더욱 직관적이고 만족스러운 경험을 할 수 있다. UI 디자인에서는 다양한 요소를 종합적으로 고려해 모든 사용자가 쉽게 접근하고 사용할 수 있는 인터페이스를 제공하는 것이 중요하다.

입력

사용자가 시스템에 데이터를 제공하거나 명령을 내리는 방식을 의미한다. 입력Input 방식은 디바이스의 유형에 따라 다양하며, 각 방식은 UI 디자인에 다른 요구 사항을 따른다.

- 터치 입력: 스마트폰, 태블릿, 일부 노트북에서 사용되는 터치스크린은 사용자와 직접적인 상호작용을 가능하게 한다. 터치 입력은 매우 직관적이며, 핀치인 및 핀치아웃이나 스와이프Swipe 같은 멀티터치 제스처를 통해 복잡한 명령을 쉽게 수행할 수 있다. 터치 입력을 고려한 UI는 인터페이스 요소의 크기와 간격을 적절하게 설정해야 하며, 멀티터치 제스처를 충분하고 직관적으로 활용할 수 있도록 디자인되어야 한다.

- 키보드 및 마우스 입력: 키보드는 텍스트 입력, 단축키 사용 등에서 매우 효율적인 입력 도구로, 데스크톱과 노트북에서 주로 사용된다. 마우스는 포인터 기반의 정밀한 조작을 가능하게 하며, 클릭, 드래그, 더블클릭 등 다양한 상호작용을 지원한다. 키보드와 마우스를 사용하는 UI는 사용자의 피로를 줄이기 위해 레이아웃을 단순하고 일관성 있게 디자인하고, 키보드 내비게이션 및 단축키 등을 지원해야 업무 효율을 높일 수 있다.

- 음성 입력: 음성인식 시스템은 스마트 스피커, 모바일 디바이스 등에서 사용되며, 이 사용 범위는 점차 늘고 있다. 음성을 통해 명령을 내리거나 정보를 검색할 수 있으며, 음성 입력은 손을 사용할 수 없는 상황에서 유용하다. 음성 인터페이스를 고려한 UI는 자연어 처리 능력을 갖추고 있어야 하며, 사용자가 명령을 이해하기 쉽게 가이드를 제공해야 한다. 또한 사용자의 말하기 패턴을 이용하여 진화할 수도 있다.

- 스타일러스 및 펜 입력: 전자펜 등은 그래픽 태블릿, 터치스크린 디바이스에서 정밀한 그림 그리기, 필기 입력 등에 사용된다. 또한 장갑을 끼거나 손가락을 직접 사용하지 못할 때도 유용하다. 스타일러스 입력을 고려한 UI는 필압 감지, 정확한 포인팅, 캘리브레이팅 등을 지원해야 하며, 적절한 피드백 UI가 필요하다.

출력

시스템이 사용자에게 정보를 제공하는 방식이다. 출력Output 방식은 디바이스의 화면 크기, 해상도, 사운드 출력 기능 등에 따라 분류할 수 있다.

- 화면 디스플레이: 디스플레이 해상도와 크기는 UI 디자인에 직접적인 영향을 미친다. 고해상도 디스플레이는 더 세밀한 그래픽을 표시할 수 있으며, 반응형 디자인이 필요하다. 디자인 시 다양한 해상도와 화면 크기에 적응할 수 있는 반응형 레이아웃을 도입해야 하며, 사용자에게 명확한 시각적 정보를 제공하는 것이 중요하다.

- 사운드 출력: 스피커 및 헤드폰 등 다양한 출력장치를 통해 시스템 알림, 피드백 사운드, 멀티미디어 콘텐츠의 오디오 출력을 담당한다. 사운드 출력은 사용자가 환경에 맞게 조절 가능하거나 소거할 수 있어야 하며, 중요 알림을 놓치지 않도록 해야 한다.

- 햅틱 피드백: 모바일 디바이스나 웨어러블에서 사용되는 진동 피드백은 터치의 물리적 감각을 보강하며, 주로 알림이나 상호작용

피드백으로 사용된다. 햅틱 피드백은 사용자에게 과도한 부담을 주지 않도록 미세 조정이 가능해야 하며, 특정 상호작용에 맞춰 적절하게 사용해야 한다.

디바이스

디바이스 Device 는 단말기라고 이야기할 수도 있는데, 종류가 많아서 그 특성을 파악해야 한다. 디바이스는 대개 입출력 인터페이스를 제공하며, 사용자가 시스템과 상호작용할 수 있도록 돕는 도구이다. UI 디자인에서는 사용자가 사용하는 디바이스의 특징을 깊이 이해하고 디자인하는 것이 중요하다. 디바이스는 모바일 디바이스, 데스크톱 및 노트북, 웨어러블 디바이스, 스마트 스피커, IoT 디바이스 등으로 구분할 수도 있다.

- 모바일 디바이스: 작은 화면, 터치 입력, 다양한 센서를 지원하는 것이 특징이다. 모바일 UI는 작은 화면에서의 가독성을 유지하면서도 효율적인 내비게이션을 제공해야 한다. 또한 반응형 디자인을 통해 다양한 화면 크기에 맞는 콘텐츠를 제공해야 한다.

- 데스크톱 및 노트북: 비교적 큰 화면, 키보드 및 마우스 입력, 멀티태스킹이 가능하다는 특징이 있다. 리소스가 충분하므로 복잡한 작업을 지원할 수 있도록 여러 단계의 계층적 메뉴와 툴바 등을 효율적으로 구성해야 하며, 사용자가 다양한 창을 관리할 수 있도록 설계해야 한다.

- 웨어러블 디바이스: 대부분 매우 작은 화면, 제한된 입력 방식, 항상 휴대 가능하다는 특징을 가진다. 웨어러블 UI는 간결하고 직관적인 상호작용을 제공해야 하며, 간단한 제스처나 음성 명령으로도 효율적으로 작동할 수 있어야 한다. 사용자와 상호작용하는 방법을 섬세하게 디자인하는 것이 필요하다.

- 스마트 스피커: 음성 입력 중심 기기이며, 화면이 없거나 매우 제한된 화면을 가지는 경우가 많다. 음성 기반 UI는 자연어 처리와 직관적인 피드백 제공이 중요하며, 화면 없이도 사용자가

상호작용을 원활하게 진행할 수 있도록 설계해야 한다.

— IoT 디바이스: 인터넷에 연결되어 데이터를 수집, 전송, 처리하는 물리적 객체로, 사용자와 시스템 간의 상호작용을 확장시키는 중요한 요소이다. IoT 디바이스는 스마트 홈, 웨어러블 기술, 산업 자동화 등 다양한 분야에서 활용되며, UI 디자인에서 새로운 도전이다. 스마트홈, 산업용 디바이스 등 다양한 분야에서 사용되는데, 때로는 시각적인 인터페이스가 없는 경우도 있다. IoT 디바이스의 UI 디자인을 할 때는 디바이스의 특성과 사용 맥락을 깊이 이해하고, 직관적이고 사용자 친화적인 인터페이스를 제공하는 것이 중요하다. 이를 통해 사용자는 UI 기술을 쉽게 받아들이고, 일상생활에서 그 혜택을 최대한 누릴 수 있다.

그림 3.31은 그림은 사용자가 IT 디바이스와 상호작용하는 과정을 시각적으로 설명한다. 이 다이어그램은 인간의 감각을 통한 입력과 디바이스의

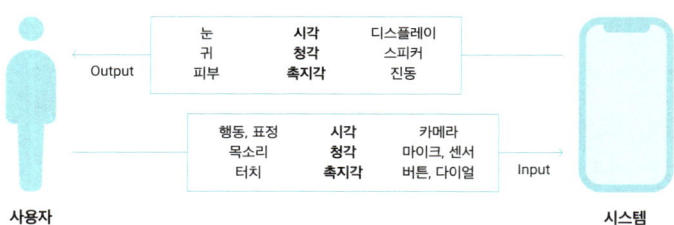

		사람(사용자)						외부	
		시각	청각		촉지각	제스처/ 몸동작	생체 신호	환경보호	시스템 정보
			소리	목소리					
입력	센싱/의도하지 않은 인풋	아이트래킹		성문	지문	자세, 걸음걸이…	땀, 맥박, 호흡, EEG, 뇌파…	시간, 장소, 습도, 고도…	장소(GPS) 시간, 전원
	컨트롤			음성 명령	버튼 누르기, 다이얼 돌리기, 슬라이드 밀기…	동작 컨트롤 (닌텐도 Wii)			
출력	피드백	아이콘 하이라이팅, 마이크로 인터랙션 …	비프 음	음성 안내, TTS	진동				
	작동에 따른 효과		볼륨, 모터 소음		기기 작동				
		GUI		Voice UI	PUI				

그림 3.31 → 디바이스의 상호작용 과정

출력 과정을 중심으로, 다양한 인터페이스 유형을 설명하고 있다. 사용자는 시각, 청각, 촉각, 제스처 등을 통해 스마트폰에 다양하게 입력한다. 시각적 입력은 아이트래커와 같은 기술을 통하기도 하고 카메라를 통해 입력하기도 한다. 홍채나 정맥의 신체적 특징을 이용하기도 한다. 청각적 입력은 음성인식을 통해 이루어진다. 음악을 들려주면 어떤 것인지를 알려주는 것도 청각적 입력의 일종이다. 촉각적 입력은 버튼 클릭, 슬라이딩 등의 터치 동작, 지문 인식과 같은 물리적 상호작용을 포함한다. 제스처 입력은 걸음걸이, 자세 등의 움직임을 통해 인식된다. 이런 동작에는 기기의 카메라, 마이크, 터치스크린, 버튼 등이 이용된다.

반대로 IT 디바이스는 스크린, 스피커, 진동기기 등을 통해 사용자에게 시각적, 청각적, 촉각적 피드백 정보를 출력한다. 시각적 출력은 디스플레이를 통해 GUI의 형태로 나타나며, 청각적 출력은 경고음, 음성 출력, 음악 등 다양하다. 촉각적 피드백은 진동(햅틱) 등을 통해 사용자에게 전달된다. 때로는 비의도적인 입력이 디바이스에 전달된다. 기기들은 카메라, 마이크, 버튼, GPS, 무선통신망, 전력 사용량 등 다양한 센서를 통해 시각, 청각, 촉각 정보를 포함한 다양한 데이터를 수집한다. 디바이스는 이런 정보를 처리해서 기기를 더 효과적으로 사용할 수 있게 도와준다.

스마트폰의 경우 사용자의 위치에 따라 경고 메시지를 보낼 수도 있고, 실종 시 위치를 파악할 수도 있다. 기기가 너무 뜨겁다면 사용을 중지시켜 기기를 보호하기도 한다. 공장에서 어떤 기기가 갑자기 생산성이 떨어지거나 제품에 오류가 평소보다 많이 생길 수 있는데, 이 경우 사전 데이터로 파악이 가능하다. 전력 사용량이 지나치게 높거나 낮은 경우, 평소와 다른 사운드가 들리는 경우 등이다. 이럴 경우 선제적으로 기기를 정비하기도 한다.

4 UI 디자인 요소

제시 제임스 개럿 Jesse James Garrett 은 『사용자 경험의 요소 The Elements of User Experience』를 통해 UX에 얽힌 실타래를 풀 수 있는 실마리로 UX 요소 모델을 설명했다. 여기서 UX 요소 모델이란 사용자 경험 요소를 가리킨다. 이 모델은 다양한 요소로 구성되어 있으며, 체계적으로 사용자 경험을 설

계하고 평가하는 데 도움이 된다. UX은 UX 요소를 다음과 같이 구분했다.

- 전략적 목표 The Strategy Plane: 제품이나 서비스의 목표와 비전
- 범위 The Scope Plane: 기능, 콘텐츠, 기술적 제약 등을 결정
- 구조 The Structure Plane: 정보 구조, 내비게이션, 사이트 맵 등을 설계
- 프레임 The Skeleton Plane: 레이아웃, 인터페이스 요소, 상호작용 디자인을 구성
- 표면 The Surface Plane: 색상, 글꼴, 그래픽 디자인 등을 포함한 시각적 요소를 정의

이 중 UI 디자인에서 다루는 범위는 구조, 프레임, 표면이다. UI 디자인에서 디자인 요소는 좋은 사용자 경험을 형성하기 위해 중요한 역할을 한다. 여기서 말하는 디자인 요소란 사용자 인터페이스를 구성하는 기본적인 시각적 및 기능적 구성 요소를 가리키는데, UI 디자인 구성 요소에 대해 살펴보자.

색상

색상 Color 은 UI 디자인에서 가장 강력한 시각적 요소 중 하나이다. 색상은 사용자에게 즉각적인 감정적 반응을 유발하고, 브랜드 아이덴티티를 강화하며, 인터페이스의 사용성을 높이는 데 중요한 역할을 한다. 예를 들어 강렬한 빨간색은 주의를 끌거나 경고를 나타내는 데 사용하고, 파란색은 신뢰와 안정감을 주는 색상으로 사용한다. 회색은 비활성화 느낌을 주기도 하고, 검은색과 흰색은 각각 전경과 배경의 역할을 수행한다. 또한 색상 대비는 접근성을 고려한 디자인에서 중요한 요소로, 텍스트와 배경 간의 충분한 대비를 통해 시각적 가독성을 확보할 수 있다.

글꼴

글꼴 Typography 은 UI에서 텍스트를 표시하는 데 사용되며, 사용자와의 커뮤니케이션에 핵심적인 역할을 한다. 글꼴의 선택은 사용자 경험에 직접적인 영향을 미치고 UI의 분위기를 좌우한다. 가독성이 높은 글꼴은 사용자가 내용을 쉽게 이해할 수 있도록 돕고, 적절한 크기와 줄 간격은 가독성을 향상시킨다. 예를 들어 세리프체는 클래식하고 권위적인 느낌을 주는 반면, 산세리프체는 현대적이고 깔끔한 인상을 준다. 헤드라인과 본문 텍

스트에 다른 폰트, 색상, 크기, 굵기를 사용하는 등 글꼴의 계층 구조를 명확히 해 사용자가 정보를 쉽게 탐색할 수 있도록 한다.

레이아웃

레이아웃Layout은 UI 요소들이 화면에 배치되는 방식이다. 좋은 레이아웃은 정보의 흐름을 명확하게 하고, 사용자가 직관적으로 인터페이스를 탐색할 수 있도록 한다. 그리드 시스템은 일관된 레이아웃을 만들기 위해 자주 사용되며, 다양한 화면 크기와 해상도에 대응할 수 있는 반응형 디자인을 구현하는 데 필수적이다. 또 시각적 균형을 유지하면서도 사용자에게 중요한 정보를 강조하기도 한다. 예를 들어 주요 버튼을 화면 상단에 배치하거나 눈에 띄는 색상으로 강조해 사용자가 쉽게 인지하고 행동할 수 있도록 하고, 전체의 레이아웃을 일관적으로 유지하는 것 등이 중요하다.

간격과 여백

간격Spacing과 여백Padding은 UI 디자인에서 요소 간의 관계를 정의하고, 시각적 이완감을 제공하는 데 중요한 역할을 한다. 또 간격과 여백은 레이아웃에 중요한 영향을 미친다. 충분한 간격을 통해 각 요소가 독립적으로 인식될 수 있으며, 전체적인 레이아웃이 복잡하지 않게 보일 수 있다. 또한 요소 간의 적절한 간격은 사용자의 클릭 오류를 줄이고, 사용성을 높이는 데 기여한다.

이미지와 비주얼 요소

이미지Images와 기타 비주얼Visuals 요소는 사용자 경험을 풍부하게 만들고, 콘텐츠를 보강하는 데 중요한 역할을 한다. 이미지는 사용자에게 감정적 영향을 미치거나 제품 및 서비스에 대한 이해를 돕는 데 사용된다. 예를 들어 전자상거래 사이트에서는 제품 이미지를 통해 사용자가 구매 결정을 내리도록 돕는다. 움직이는 이미지는 스토리나 설명을 제공할 수 있고, 일러스트레이션으로 사용법을 제시할 수도 있다. 이미지 선택 시에는 일관성, 해상도, 로딩 시간 등을 고려해서 사용해야 한다.

모션 및 애니메이션

모션Motion과 애니메이션Animation은 UI에서 사용자와의 상호작용을 시각적으로 강화한다. 애니메이션은 사용자의 주의를 끌거나 상태 변화를 전달하며, 피드백을 제공하는 데 유용하다. 예를 들어 버튼을 클릭했을 때의 작은 애니메이션 효과는 사용자가 클릭을 성공적으로 수행했음을 시각적으로 알려줄 수 있다. 부드러운 화면전환, 스크롤, 적절한 피드백도 모션과 애니메이션으로 구현할 수 있다. 모션 디자인은 사용자 경험을 개선하면서도 지나치지 않도록 신중하게 사용해야 한다.

피드백과 상태 표시

사용자가 인터페이스와 상호작용할 때 제공되는 피드백은 매우 중요하다. 로딩 스피너, 알림 메시지, 진행 바와 같은 상태 표시기Status Indicators는 사용자가 현재 시스템이 어떤 상태인지, 요청이 처리되고 있는지 등의 정보를 실시간으로 이해할 수 있도록 도와주어 사용자의 불안감을 줄이고 인터페이스의 신뢰성을 높인다.

사운드 및 햅틱 피드백

사운드와 햅틱 피드백은 사용자가 인터페이스와 상호작용할 때 즉각적인 피드백을 제공해 사용자 경험을 더욱 직관적이고 몰입감 있게 만드는 중요한 요소이다. 이 두 요소는 시각적 피드백과 함께 사용자에게 다감각적인 경험을 제공하며, 특히 모바일 기기나 웨어러블 디바이스에서 효과적으로 활용된다. 시각적 피드백과 함께 사용자 만족도를 높이는 데 중요한 역할을 한다.

내비게이션 요소

내비게이션은 사용자가 시스템이나 웹사이트를 탐색할 수 있도록 도와주는 UI 디자인 요소이다. 내비게이션 요소에는 메뉴, 링크, 버튼 등이 포함되며, 사용자가 직관적으로 인터페이스를 탐색하고 필요한 정보를 찾을 수 있도록 한다. 주요 메뉴는 주로 상단에 고정되어 사용자가 어떤 페이지에 있든지 쉽게 다른 페이지로 이동할 수 있게 해준다. 또한 내비게이션 시스템은 워크플로를 안내해 사용자가 자연스럽게 인터페이스 내에서 목적을 달성할 수 있게 한다.

정보 디자인

정보 디자인Information Design은 복잡한 정보를 시각적으로 명확하고 이해하기 쉽게 표현하는 작업이다. UI 디자인에서 정보 디자인은 표, 그래프, 인포그래픽 등을 통해 데이터를 시각적으로 전달하는 데 중요한 역할을 한다. 이는 사용자가 대량의 데이터를 빠르게 파악할 수 있게 도와주며, 중요한 정보가 눈에 띄도록 한다. 예를 들어 대시보드 인터페이스에서 다양한 통계 데이터를 시각적으로 명확하게 표현하는 것은 정보 디자인의 한 예이다. 정보 디자인은 사용자가 데이터를 분석하고 결정을 내리는 과정을 지원해 인터페이스의 유용성을 높인다. 때로는 애니메이션이나 인터랙티브 미디어를 통해 정보를 다이내믹하고 정확하게 제시할 수도 있다.

인간공학

인간공학은 사용자의 신체적, 인지적 능력에 맞게 제품과 시스템을 설계하는 것이며, 인체공학의 목표는 편안하고 효율적인 시스템을 만들고, 시스템의 사용 중 스트레스나 부상의 위험을 줄이는 것이다. 그러기 위해서 사용자가 장치와 상호작용하는 방식을 이해하고 사용 편의성을 위해 상호작용을 최적화한다. 버튼이나 터치 영역과 같은 상호작용 요소의 물리적 크기는 사용자 신체의 자연스러운 손길과 움직임에 맞춘다. 예를 들어 스마트폰에서 터치 대상은 큰 노력 없이 정확하게 탭할 수 있을 만큼의 크기여야 하고, 한 손으로 사용하는 동안 엄지손가락이 닿을 수 있는 위치에 있어야 한다. 장치를 잡거나 보는 각도는 긴장을 최소화해야 한다. 예를 들어 노트북과 모니터는 목의 피로를 예방하기 위해 눈높이에 배치한다. 장치의 무게는 피로를 피할 만큼 가볍지만, 사용 중에 안정감을 느낄 수 있도록 균형이 잡혀야 한다. 또한 터치스크린과 입력장치는 일반적으로 사용되는 영역을 고려하여 디자인해야 한다.

어포던스

어포던스Affordance는 시스템과 상호작용할 때 행동을 유도하는 디자인 요소로, 제품이나 시스템의 사용 방법을 제안하거나 암시한다. 이 개념은 심리학자 제임스 깁슨James Gibson에 의해 소개되었고, 나중에 도널드 노먼Donald Norman의 디자인 맥락에서 대중화되었다. 어포던스는 명시적인 지침 없이도 사용자가 제품과 상호작용하는 방법을 이해할 수 있게 하는데,

물리적 어포던스, 인지적 어포던스, 문화 관습적 어포던스로 나눌 수 있다.

- 물리적 어포던스: 인터페이스를 직관적으로 만들어 사용자의 인지 부하를 줄여준다. 예를 들어 누를 수 있는 것처럼 보이는 버튼이나 드래그할 수 있는 것처럼 보이는 슬라이더는 물리적 어포던스이다. 이런 디자인 단서는 사용자가 인터페이스와 상호작용하는 방법을 즉시 이해하게 한다.

- 지각적 어포던스: 사용자의 인식과 경험에 따라 달라진다. 예를 들어 사람들은 쓰레기통 아이콘을 파일 삭제 공간으로 쉽게 인식한다. GUI에서 글자나 아이콘이 붙은 도형에 그림자가 있다면 사람들은 그것을 누르면 무엇인가 일어난다는 인식을 가지고 있는데, 이것도 지각적 어포던스이다.

- 문화 관습적 어포던스: 시간이 지남에 따라 사용자가 가지는 패턴 혹은 문화에 따라 가지는 관습이다. 예를 들어 재생 버튼 기호를 누르면 음악이나 동영상이 재생된다거나 햄버거 메뉴 아이콘을 누르면 확장된 메뉴가 나오는 것은 디지털 인터페이스에서 널리 인식되는 어포던스이다. 디자이너는 이러한 규칙을 활용하여 사용자가 즉시 이해할 수 있는 인터페이스를 만들 수 있다.

이 밖에도 정보 구조, 워크플로, 인터랙션, 인터페이스 등이 UI 디자인 요소에 포함되어 있는데, 이런 디자인 요소들은 UI 디자인에서 상호작용하며, 사용자가 인터페이스를 효과적으로 사용할 수 있게 한다. UI 디자인 요소를 활용할 때 중요한 것은 색상, 글꼴, 레이아웃 등의 요소를 잘 조합해 일관된 사용자 경험을 제공하고 적절한 피드백을 주어야 한다. 또 합리적인 워크플로를 설계하고 정보를 쉽게 전달해야 하며, 인간공학이나 어포던스 등 사람에 대한 이해도 필요하다. 즉 UI 디자인을 위해서는 이 디자인 요소들에 대한 학습, 사용, 적용에 대한 훈련이 필요하다. 그리고 이 과정에서 사용자의 요구와 맥락을 고려해서 결정을 내리는 것이 성공적인 UI 디자인의 핵심이다.

5 UX 라이팅

UX 라이팅User Experience Writing은 사용자 경험 디자인의 중요한 한 분야로, 사용자와 소통하는 텍스트를 작성하는 과정이다. 이 텍스트는 웹사이트, 앱, 소프트웨어, 하드웨어 혹은 매뉴얼 등에서 사용자가 정보를 이해하고 제품을 효과적으로 사용할 수 있도록 돕는 역할을 한다. UX 라이팅의 범위는 버튼 레이블, 메뉴, 오류 메시지, 도움말 텍스트, 매뉴얼 등이며, 그 목표는 명확하고 간결하며 사용자 친화적인 커뮤니케이션을 통해 사용자의 경험을 개선하는 것이다. 좋은 UX 라이팅은 단순히 텍스트를 작성하는 것을 넘어 사용자가 제품이나 서비스, 시스템을 사용하는 전체 여정에서 그들의 경험을 안내하고 지원하는 중요한 역할을 한다. 이렇게 사용자 경험의 핵심 요소로 자리 잡고 있는 UX 라이팅은 사용자 만족도와 제품의 성공에 직접적으로 기여한다.

- 명확성Clarity 확보: 명확한 UX 라이팅은 사용자가 필요한 정보를 빠르게 이해하고, 혼란 없이 제품을 사용할 수 있도록 돕는다. 명확성은 사용자에게 자신감과 신뢰를 주며, 오류나 좌절을 최소화한다. 예를 들어 사용자에게 단계별 지침을 제공하거나, 발생할 수 있는 문제 상황에서 명확한 오류 메시지와 해결 방법을 제시함으로써 사용자는 제품을 더욱 효과적으로 사용할 수 있다. 특히 복잡한 기능이나 기술적인 설명이 필요한 경우에 더욱 중요하다. 사용자는 쉽게 이해할 수 있는 언어를 통해 자신이 해야 할 일과 그 과정에서 기대할 수 있는 결과를 명확히 알 수 있다.

- 일관성Consistency 제공: 일관된 UX 라이팅은 인터페이스 전반에 걸쳐 동일한 용어와 톤을 유지하여 사용자의 혼란을 줄이고, 일관된 경험을 제공한다. 일관성은 브랜드의 목소리를 강화하며, 사용자가 다양한 페이지나 기능 간에 쉽게 전환할 수 있도록 돕는다. 예를 들어 동일한 작업을 설명할 때 일관된 단어와 문장을 사용하는 것은 사용자가 인터페이스를 더욱 직관적으로 이해할 수 있게 한다. 일관된 메시지는 사용자에게 안정감을 주고, 제품을 더 쉽게 신뢰하게 만든다. 이처럼 일관성은 UX 라이팅에서 중요한 역할을

하며, 전체적인 사용자 경험을 부드럽고 통일되게 한다.

- 친근감 Empathy 조성: 친근감 있는 UX 라이팅은 사용자가 제품과 상호작용할 때 더 편안하게 느끼도록 만든다. 이는 사용자의 다양한 배경과 감정을 고려해 접근 가능한 언어와 포용적인 메시지를 사용하는 것을 의미한다. 사용자 친화적인 언어는 사용자가 어려운 상황에서도 제품을 사용하는 데 덜 부담스럽게 느끼도록 돕는다. 예를 들어 복잡한 설정을 설명할 때 전문용어 대신 쉽게 이해할 수 있는 언어를 사용하거나, 격려하는 톤으로 안내 메시지를 작성하는 것이 좋은 사례이다. 사용자와의 감정적 연결을 형성하는 친근한 UX 라이팅은 사용자 만족도를 높이고, 장기적인 사용자 충성도를 끌어낸다.

- 효율성 Efficiency 확보: 효율적인 UX 라이팅은 사용자가 목표를 빠르고 쉽게 달성할 수 있도록 돕는다. 사용자가 최소한의 노력으로 필요한 작업을 완료할 수 있도록, 간결하고 명확한 지침을 제공하는 것이 핵심이다. 예를 들어 복잡한 절차를 간단한 단계로 나누어 설명하거나, 불필요한 정보를 배제하고 필요한 핵심 정보만을 제공하는 것이다. 이로 인해 사용자는 더 적은 시간과 노력을 들여 원하는 결과를 얻을 수 있으며, 이는 긍정적인 사용자 경험을 강화한다.

- 사용자 참여 Engagement 유도: UX 라이팅은 단순히 정보를 전달하는 것을 넘어 사용자의 참여를 유도하고, 제품과의 상호작용을 즐겁게 만들 수 있다. 이를 통해 사용자는 더 깊이 제품에 몰입하게 되고, 나아가 제품을 자주 사용하게 된다. 예를 들어 진행 상황을 게임화하거나, 사용자의 성공적인 작업 수행을 칭찬하는 메시지를 통해 사용자에게 긍정적인 피드백을 제공할 수 있다. 이런 참여 유도는 사용자와 제품 간의 관계를 강화하며, 사용자 경험을 더욱 풍부하게 만든다.

- 접근성Accessibility 확보: UX 라이팅은 다양한 사용자의 필요를 고려하여 접근성을 높이는 역할을 한다. 이는 시각, 청각, 인지적 장애를 가진 사용자가 제품을 쉽게 사용할 수 있도록 돕는 것을 의미한다. 예를 들어 화면 리더가 잘 인식할 수 있도록 텍스트를 작성하거나, 색맹 사용자를 고려한 색상 대비를 사용하여 메시지를 전달하는 방식이 있다. 접근성은 모든 사용자가 제품을 동등하게 사용할 수 있도록 보장하는 데 필수적이며, UX 라이팅은 이런 접근성을 구현하는 데 핵심적인 역할을 한다.

- 피드백Feedback 제공: 좋은 UX 라이팅은 사용자가 수행한 작업에 대한 즉각적인 피드백을 제공해 사용자가 올바른 경로로 진행하고 있음을 확신할 수 있도록 돕는다. 예를 들어 사용자가 폼을 제출했을 때 "성공적으로 제출되었습니다!"라는 메시지를 보여줌으로써 사용자가 작업이 완료되었음을 알 수 있게 한다. 피드백을 제공하는 UX 라이팅은 사용자 경험을 더욱 투명하고 신뢰성 있게 만들며, 사용자가 제품과의 상호작용에서 불안감이나 불확실성을 느끼지 않도록 돕는다.

몇 가지 UX 라이팅 사례를 들어보자. 다양한 사례를 통해 UX 라이팅이 사용자 경험에 얼마나 중요한 역할을 하는지 알 수 있다.

명확한 오류 메시지와 차선책 제시

나쁜 사례	좋은 사례
"오류 404"	"페이지를 찾을 수 없습니다. URL을 확인하거나 홈페이지로 돌아가세요."

단순히 오류 코드를 보여주는 것보다 사용자가 문제를 이해하고 해결할 방법을 제시하는 것이 중요하다. "오류 404"라는 메시지는 사용자가 무엇이 잘못되었는지 알기 어렵지만, 설명과 함께 해결책을 제공하면 사용자의 불편을 줄일 수 있다.

나쁜 사례	좋은 사례
"서버 오류"	"서버에 문제가 발생했습니다. 잠시 후 다시 시도해 주세요."

서버 오류가 발생했을 때, 사용자가 당황하지 않도록 간단하고 이해하기 쉬운 메시지를 제공하는 것이 중요하다. 또한 "잠시 후 다시 시도"하라는 안내를 통해 사용자가 문제를 해결할 수 있는 방법을 제시한다.

입력 가이드라인

나쁜 사례	좋은 사례
"입력해 주십시오." 혹은 단순 입력창 제시	"이메일 주소를 입력하세요." 또는 "예: john@sample.com"

사용자가 무엇을 입력해야 하는지 명확하게 안내하는 것이 중요하다. 구체적인 지침이나 예시를 제공하면 사용자가 정확하게 입력할 수 있다.

나쁜 사례	좋은 사례
"날짜를 입력하세요."	"생년월일을 입력하세요. (예: YYMMDD)"

사용자가 올바른 형식으로 날짜를 입력할 수 있도록 예시를 제공하면 입력 오류를 줄일 수 있다.

적절한 버튼 레이블

나쁜 사례	좋은 사례
"제출" 혹은 "확인"	"계정 만들기" 혹은 "무료 평가판 시작"

버튼을 눌렀을 때 어떤 일이 발생할지 사용자가 쉽게 예측할 수 있도록 구체적인 레이블을 사용하는 것이 중요하다.

나쁜 사례	좋은 사례
"추가" 혹은 "+"	"장바구니에 추가"

단순히 "추가" 혹은 "+" 같은 단어나 아이콘보다는 버튼의 기능을 명확히 나타내는 "장바구니에 추가"와 같은 레이블을 사용하는 것이 사용자에게 더 친절하다.

명확한 확인 메시지

나쁜 사례	좋은 사례
"확인"	"파일을 삭제하시겠습니까? 이 작업은 취소할 수 없습니다."

사용자가 어떤 작업을 확인하는지 명확하게 이해할 수 있게 구체적인 메시지를 제공하는 것이 중요하다.

나쁜 사례	좋은 사례
"취소"	"취소를 누르면 입력한 내용이 삭제됩니다."

사용자가 버튼을 눌렀을 때 어떤 결과가 발생할지 명확히 알 수 있도록 메시지를 제공한다. 특히 사용자에게 부정적인 결과를 줄 수 있을 때는 꼭 명시한다.

설치 마법사 혹은 작업 단계 안내

나쁜 사례	좋은 사례
"1단계"	"1단계/5단계"

사용자가 현재 작업의 위치를 정확하게 알 수 있도록 단계별로 구체적인 안내를 제공하는 것이 중요하다.

나쁜 사례	좋은 사례
"다음"	"개인정보 입력하기 (2/5)"

사용자가 다음 과정이 무엇인지 알 수 있고, 전체 과정 중 어느 위치에 있는지 알 수 있도록 안내하면, 전체 과정을 이해하고 따라가기 쉬워진다.

작업에 대한 피드백

나쁜 사례	좋은 사례
"작업이 완료되었습니다."	"파일이 업로드 되었습니다."

사용자가 어떤 작업을 성공적으로 수행했는지 명확하게 알려주는 것이 중요하다.

나쁜 사례	좋은 사례
"저장됨"	"설정이 저장되었습니다."

단순히 "저장됨"이라는 메시지보다는 무엇이 저장되었는지 명확히 알 수 있도록 한다.

내비게이션 레이블

나쁜 사례	좋은 사례
"설정"	"계정 설정" 혹은 "프로필 및 환경설정"

메뉴 항목 아래의 기능을 사용자가 쉽게 이해할 수 있도록 구체적인 레이블을 사용하는 것이 중요하다.

나쁜 사례	좋은 사례
"도움말"	"고객 지원 센터" 혹은 "FAQ 및 도움말"

"도움말"이라는 단어보다는 사용자가 원하는 정보를 더 쉽게 찾을 수 있도록 구체적인 레이블을 제공한다.

정보 제공 문구

나쁜 사례	좋은 사례
"데이터 동기화"	"2분 전에 파일이 동기화되었습니다."

사용자가 시스템 상태를 명확하게 이해할 수 있도록 구체적인 정보를 제공하는 것이 중요하다.

나쁜 사례	좋은 사례
"업데이트 완료"	"소프트웨어 업데이트가 완료되었습니다. 최신 기능을 이용해 보세요."

업데이트가 완료되었음을 알리는 것뿐만 아니라 사용자에게 추가적인 정보를 제공해 긍정적인 경험을 제공한다.

법률 및 보안 고지

나쁜 사례	좋은 사례
"동의" 혹은 "동의 필요"	"'동의'를 클릭하면 당사에서 귀하의 데이터를 처리하는 데 동의하는 것입니다. 개인정보 처리방침은 '여기'를 눌러 주세요."

사용자가 무엇에 동의하는지 명확하게 이해할 수 있도록 구체적인 정보를 제공하는 것이 중요하다.

나쁜 사례	좋은 사례
"개인정보 수집 동의"	"귀하의 개인정보는 서비스 개선을 위해 사용됩니다. '동의'를 클릭하면 개인정보 수집 및 이용에 동의하게 됩니다. 자세한 내용은 '개인정보 처리 방침'을 확인하세요."

개인정보 수집 및 이용 목적을 명확히 설명함으로써 사용자가 정보를 바탕으로 결정 Informed decision 을 내릴 수 있게 돕는다.

하드웨어 매뉴얼 안내

나쁜 사례	좋은 사례
"전원을 켜세요."	"파워 버튼을 3초간 눌러 전원을 켜세요."

사용자가 하드웨어를 쉽게 이해하고 조작할 수 있도록 명확하고 구체적인 지침을 제공하는 것이 중요하다.

나쁜 사례	좋은 사례
"연결하기"	"설정에서 '블루투스'를 선택하고, 장치를 선택한 후 '연결'을 클릭하세요."

단계별로 구체적인 지침을 제공해 사용자가 쉽게 따라할 수 있게 돕는다.

폼 및 입력 필드 설명

나쁜 사례	좋은 사례
"이름"	"성명을 입력하세요 (예: 홍길동)"

입력 필드가 요구하는 정보를 명확히 설명함으로써 사용자가 올바른 데이터를 입력할 수 있게 돕는다.

나쁜 사례	좋은 사례
"비밀번호"	"비밀번호를 입력하세요. (8자 이상, 숫자와 특수문자 포함)"

비밀번호 요구 사항을 명확히 안내해 사용자가 조건에 맞는 비밀번호를 설정할 수 있게 한다.

안내 메시지

나쁜 사례	좋은 사례
"로딩 중" 혹은 상태 아이콘	"데이터를 불러오는 중입니다. 약 1-2분 소요될 예정입니다."

단순히 "로딩 중"보다는 사용자가 현재 시스템에서 어떤 작업이 진행되고 있는지 알 수 있도록 구체적인 안내 메시지를 제공한다. 또 걸리는 시간을 예측하게 해준다.

나쁜 사례	좋은 사례
"처리 중" 혹은 상태 아이콘	"결제 처리 중입니다. 화면이 바뀔 때까지 기다려 주십시오."

사용자가 현재 진행 중인 작업을 명확히 이해하고, 기다리는 동안 불안감을 줄일 수 있게 한다.

UX 라이팅은 사용자 경험을 형성하는 매우 중요한 요소로, 사용자가 제품을 더 쉽게 이해하고 사용할 수 있도록 돕는다. 더 구체적으로 말하면, 단순히 정보를 전달하는 것을 넘어 사용자의 기대를 충족시키고 제품 사용의 편리함과 만족도를 높이는 사용자 경험의 필수 요소이다. 명확성, 일관성, 친근함, 효율성 등 다양한 요소를 고려한 UX 라이팅은 사용자와 제품 간의 상호작용을 원활하게 하고, 궁극적으로는 제품을 성공으로 이끄는 역할을 한다. 즉 효과적인 UX 라이팅은 사용자의 기대치를 충족하고 제품 사용의 전반적 편의성과 만족도를 높여 사용자 경험을 향상시킨다. 효과적인 UX 라이팅으로는 명확한 오류 메시지, 정확한 입력 지침, 적절한 버튼 라벨링, 정보 확인 메시지 등이 있다. 따라서 UX 라이팅은 제품 개발 과정에서 전략적이고 세심한 접근이 필요하다.

6장
디자인 시스템과 패턴

운영체제는 하드웨어 및 소프트웨어 리소스를 관리하고 컴퓨터 프로그램에 공통 서비스를 제공하는 시스템 소프트웨어이다. OS는 그래픽 사용자 인터페이스GUI를 제공하므로 사용자는 UI 요소를 사용해 다양한 디바이스와 장치와 상호작용할 수 있다. 디자인 시스템은 디자인 및 개발의 중복을 줄이고 디자이너와 개발자 간의 협업을 강화하며 효율적인 업데이트를 보장하고, 디자인 패턴은 상호작용 문제를 해결하고 디자인 프로세스를 간소화하며 유용성을 향상시키는 방법을 제공한다. 디자인 시스템과 패턴은 UX·UI 디자인의 일관성, 효율성 및 확장성을 보장하는 데 중요한 역할을 하며, 팀 간의 협업을 간소화하고 생산성을 향상하며 여러 플랫폼에서 브랜드 아이덴티티를 유지한다.

1 OS의 이해

운영체제OS, Operating Systems란 컴퓨터 혹은 컴퓨터화된 디바이스의 하드웨어, 소프트웨어의 리소스, 자원을 관리하고 컴퓨터 프로그램에 대해서 공통적인 서비스를 제공하는 시스템 소프트웨어를 말한다. 연산과 제어장치, 모니터, 스크린, 인디케이터, 프린터 등의 출력장치, 마우스, 키보드, 터치스크린 등의 입력장치, 그리고 이를 사용자 혹은 다른 디바이스와 연결하는 인터페이스(물리적 인터페이스, 사용자 인터페이스, 네트워크 인터페이스 등), 하드디스크나 SSD와 같은 저장 장치 등을 컴퓨터 혹은 컴퓨터화된 디바이스라고 한다. 이런 디바이스의 구조는 그림 3.32와 같은 다이어그램으로 나타낼 수 있다.

그림을 보면 하드웨어는 가장 밑에 위치한다. 하드웨어에는 컴퓨터, TV의 셋톱박스, MP3 플레이어, 로봇, 키오스크, 스마트폰 같은 디바이스 등이 해당한다. 더 크게는 서버, 자동차, 항공기, 우주선, 발전소 같은 커다란 기기나 시설에 컴퓨터 혹은 임베디드 시스템Embedded system이라고 불리는 전용 기능을 가지는 하드웨어가 있는데, 이런 거대한 장치에도 중앙처리장치, 저장 장치, 입력장치, 출력장치 등이 들어간다. 하드웨어는 컴퓨터 시스템의 물리적 부분을 담당하며, 물리적인 하드웨어 레벨 바로 위쪽에 운영체제가 위치한다.

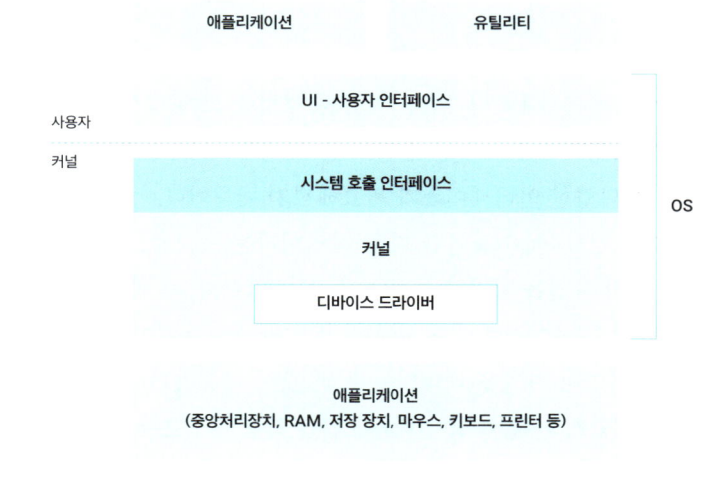

그림 3.32 → 디바이스의 구조

운영체제의 역할

2차 세계대전 이후 동서 냉전 시대에 지속 가능한 통신 시설을 만들기 위해서 미국이 인터넷을 개발했듯이, 초기의 운영체제는 포탄의 탄도를 계산하거나 미사일을 제어하는 컴퓨터 등을 만들기 위한 군사적 목적으로 사용되었다. 그러다 운영체제나 하드웨어의 생산량이 늘고 경제성을 확보하면서 상업적인 사용이 가능해졌다.

운영체제가 하는 일은 여러 가지가 있다. 그것들을 나열해 보면, 먼저 화면에 텍스트나 그래픽을 표현하거나, 키보드나 마우스, 모니터 같은 입출력장치를 비롯해 프린터, 플로터와 같은 주변 장치를 연결한다. 파일 목록 디렉터리를 관리하고, 여러 종류의 저장 장치에 파일 내용을 저장하고, 저장한 파일 내용을 다시 읽어내기도 하며, 문서를 다른 기기나 네트워크를 통해 전송한다. 프로그램 혹은 문서 혹은 윈도 간에 자료를 이동하거나 복사하는 기능을 제공한다. 사용자가 열고자 하는 프로그램이나 문서를 메모리에서 가져오는 역할을 하고, 서로 다른 프로그램 간의 정보를 공유할 수 있는 기능을 제공한다. 또한 사용자가 문서에 있는 특정 영역의 자료를 오려두기Cut나 복사하기Copy 같은 명령을 사용하면, 운영체제가 이를 클립보드Clipboard라는 임시 저장 공간에 저장한다. 클립보드에 저장된 내용은 붙이기Paste 명령을 사용해 다른 프로그램에서 이를 이용할 수 있다. 운영체제가 제공하는 이런 클립보드 같은 사용자 인터페이스는 사용성을 획기적으로 개선한 개념 중의 하나이다.

멀티태스킹

멀티태스킹을 반영한 UI 디자인은 사용자 경험을 크게 향상시킨다. 그 이유는 멀티태스킹이 가능해지면서 윈도 관리, 탭과 메뉴, 알림과 피드백, 태스크 전환 등 다양한 인터페이스가 필요해졌기 때문이다.

멀티태스킹Multitasking이란 다중 작업이라는 뜻으로, 운영체제가 동시에 여러 개의 작업을 처리할 수 있는 능력을 말한다. 즉 멀티태스킹 운영체제에서는 한 디바이스에서 동시에 여러 개의 소프트웨어가 동작하거나, 문서를 편집하면서 파일을 내려받는 것과 같이 사용자가 동시에 여러 가지 일을 할 수 있게 한다. 사실 멀티태스킹은 사용자가 모르는 사이에 다른 작업을 동시에 수행해서 사용자를 도와주기도 한다. 다시 말해 사용자가 신경 쓰지 않은 사이에 여러 작업이 중앙처리장치에서의 자원을 같이 나

누어서 사용하는 것이다.

멀티태스킹 개념은 군대에서 시작되었다. 발사한 미사일을 신경 쓰지 않고 다른 곳으로 움직여 다른 타깃을 조준하는 것도, 발사한 미사일이 원래의 표적에 맞추는 것도 일종의 멀티태스킹인데, 이를 군사적 목적에서 쓸 때는 발사 후 망각형 F&F, Fire and Forget이라고 부른다. 이렇게 멀티태스킹은 그전에 하던 작업을 잊고 있어도 그 작업을 계속하게 해준다. 운영체제에 여러 가지 애플리케이션을 설치하고 동시에 복수의 앱을 실행시킬 때, 애플리케이션은 어떤 식으로든지 운영체제가 제공하는 다양한 기능과 인터페이스를 사용하기 때문에 운영체제에 의존적이다. 즉 운영체제의 영향을 받을 수밖에 없다. 애플리케이션이 사용하는 메뉴, 대화상자, 윈도, 포인터 같은 그래픽 인터페이스는 물론 컴퓨터에서 사용하는 윈도, 모바일의 iOS, 안드로이드 같은 GUI까지, 운영체제가 수행하는 기능에서 중요한 것 중 하나가 사용자 인터페이스를 제공하는 것이다.

WIMP

GUI의 기반은 WIMP(윈도, 아이콘, 메뉴, 포인터) 모델에 있다. WIMP 요소는 각 시스템이 가진 디자인의 아이덴티티를 결정한다. 예를 들어 애플은 초기부터 하드웨어, 운영체제, GUI를 통합된 형태로 디자인했다. 애플은 스큐어모피즘 Skeuomorphism, 플랫 디자인 Flat Design, 뉴모피즘 Neumorphism과 같은 순서로 WIMP의 디자인이 진화해 왔으며, 변화를 겪을 때마다 GUI의 룩앤드필, 즉 사용자가 봤을 때 느끼는 디자인의 차이가 크게 나타난다. WIMP에서의 각 요소는 어떤 특징이 있고 어떤 역할을 하는지 구체적으로 살펴보자.

- 윈도 Window: 사용자가 여러 애플리케이션이나 문서를 동시에 관리하고 상호작용할 수 있게 해서 멀티태스킹을 가능하게 하는 작업 공간이다. 즉 하나의 디바이스에서 여러 작업을 하기 위해서 윈도는 필수적이라 할 수 있다. 지금은 PC 환경에서 벗어나 터치 기반 인터페이스가 많이 보급되고 있지만, 폴더 및 파일 시스템, 가상 데스크톱, 터치 기반 반응형 웹이나 애플리케이션 등에 적용되고 있듯이 아직 윈도에 대한 기능은 지속적으로 요구된다.

윈도 중에서도 특별한 역할을 하는 윈도가 있는데, 대표적인 것이 대화상자이다. 사용자가 작업을 수행하기 전이나 중간에 필요한 정보를 프로그램, 또는 운영체제에게 전달하기 위한 목적으로 사용된다. 경고상자도 일종의 윈도로 볼 수 있다. 운영체제가 제공하는 대화상자가 있을 수 있고, 개별 소프트웨어에서 제공하는 대화상자가 있을 수 있는데, 소프트웨어가 일관된 사용자 경험을 주기 위해 운영체제와 비슷한 GUI를 가진 대화상자를 채택하는 경우도 있고, 소프트웨어가 운영체제의 요소를 가져가 사용하는 경우도 있다.

— 아이콘 Icon: 애플리케이션, 파일 및 시스템 기능에 대한 바로 가기 역할을 한다. 디바이스가 가진 것들, 예를 들어 윈도, 소프트웨어, 문서 등에 대한 바로 가기 역할을 한다. 대개 텍스트로 된 라벨을 사용하거나 독창적인 아이콘 디자인을 통해 다른 아이콘들과 구분한다. 아이콘 디자인의 방식, 크기, 색상, 스타일에 따라 GUI의 스타일을 좌우한다. 따라서 각 운영체제를 만드는 회사들은 아이콘을 만드는 가이드라인을 제공해 일관성을 확보해야 한다.

— 메뉴 Menu: 명령과 기능에 대한 구조화된 접근을 제공한다. GUI 방식은 메뉴에 있는 명령을 키보드 조작, 마우스 조작, 터치 등 다양한 방식으로 선택해 작업을 진행한다. 또 콘텍스트 메뉴, 터치 및 제스처 기반 탐색, 음성인식 및 시선 추적 등의 기능이 포함되어 기존 장치와 터치 지원 장치에서 사용 편의성을 향상시킨다. GUI 기반이 아닌 이전의 운영체제에서는 명령을 직접 입력해야 했기에 명령줄 인터페이스라고 불렀다. 명령줄 인터페이스는 프롬프트에서 명령어를 직접 입력하는데, GUI보다 정보 처리나 제공이 빠르고 간단하다는 장점 때문에 서버나 빅데이터를 처리하는 경우에는 아직도 명령줄 인터페이스가 많이 사용된다.

GUI로 된 메뉴는 명령어를 대부분 계층적으로 그룹화한다. 예를 들어 파일 메뉴 아래에 문서 파일들을 열거나 저장하거나 출력할 수 있는 명령어가 구성되는 것이 대표적이다. 메뉴를 사용하면 사용자가 명령어 이름을 일일이 기억해서 직접 입력할

필요가 없다. 메뉴는 접근하는 콘텐츠의 맥락에 따라 변경될 수 있다. 데스크톱 상태일 때, 윈도를 컨트롤할 때, 파일을 컨트롤할 때, 각 소프트웨어를 사용하는 상태일 때 등 메뉴는 각각의 상황에 따라 변경된다. 또 모바일 기기 등에서는 길게 누르는 작업 등을 통해 콘텍스트 메뉴를 부르기도 한다. 상황에 따라 필요한 메뉴가 뜨는 것이다. 이렇게 각 운영체제는 메뉴를 어떻게 처리할지, 이를 어떻게 사용자가 컨트롤할지에 대해서 각각의 원칙을 가지고 있다. 따라서 GUI 디자인을 하기 위해서는 각 운영체제의 원칙을 이해할 필요가 있다.

- 포인터Pointer: 일반적으로 마우스나 트랙패드로 제어되는데, GUI의 정확한 상호작용을 위한 중요한 구성 요소이다. 아이콘, 데이터 요소 등을 선택하기 위해 사용자가 제어하는 물리적 장치의 움직임을 나타내는데, 실제 상호작용을 즉각적으로 스크린에 나타나기 때문에 기술에 익숙하지 않은 사람들에게 더 큰 사용 편의성을 제공해서 인간과 컴퓨터의 상호작용HCI을 개선한다. 터치스크린에서는 포인터 개념이 직접 터치로 대체되어 사용자가 탭, 스와이프, 핀치 등의 제스처를 통해 요소와 직접 인터랙션할 수 있다.

WIMP 인터페이스와 GUI를 가진 운영체제에 포함된 소프트웨어들은 동일한 인터페이스 자원을 공유하기에 어느 정도 사용성이 표준화되어 있다. 그렇기 때문에 사용자가 한 응용프로그램을 사용할 줄 알면 다른 소프트웨어도 쉽게 이해하고 사용할 수 있는 것이다. 따라서 디자이너는 이와 같은 사용자의 인지, 그리고 운영체제에 대한 심성 모형을 잘 이용해서 타깃 디바이스의 운영체제가 어떤 철학과 원칙을 가지고 있는지 파악해야 한다. 또 제작하려는 앱이나 소프트웨어가 어떤 운영체제에서 돌아가는지, 혹은 여러 운영체제를 동시에 지원해야 하는지, 운영체제가 운영되는 타깃 디바이스의 형태와 종류, 사용 대상을 파악해서 디자인해야 한다.

최신 GUI는 WIMP 프레임워크를 넘어 터치, 음성 및 제스처 입력을 통합해 사용자가 디바이스와 상호작용하는 다양한 방식을 지원한다. GUI의 기본 개념은 여전히 중요하지만, 오늘날의 인터페이스는 개별 사용자

행동과 선호도에 반응하는 개인화된 경험을 제공한다. 예를 들어 개인화가 가능한 UI 레이아웃, 다크 모드, AI 기반 인터페이스 제안 등이 있다.

GUI에서 또 다른 중요한 개념은 WYSIWYG(What You See Is What You Get)이다. 이는 사용자가 화면에서 보는 그대로 출력되거나 인쇄되는 것을 의미한다. 처음에는 문서 편집 소프트웨어에서 시작되었으며, 화면에 표시된 내용이 인쇄물로 정확히 재현되는 것을 목표로 했다. 현재는 2D, 3D, VR, AR 디자인을 위한 대부분의 소프트웨어가 WYSIWYG 방식이다. PC에서 직접 와이어프레임을 만드는 툴, 와이어프레임 단계에서 바로 프로토타이핑을 만드는 웹 기반 소프트웨어, 웹이나 애플리케이션 디자인 시 코딩을 통해 결과물을 만드는 툴 등이 바로 WYSIWYG 소프트웨어이다. WYSIWYG는 화면에서의 시각적 표현과 최종 출력물 간의 일관성을 보장하며, 사용자 경험을 크게 향상시킨다. 이를 통해 사용자는 더 직관적이고 효율적으로 작업을 수행할 수 있다.

〉 2 디자인 시스템과 패턴

디자인 시스템과 패턴은 디자인 및 개발 프로세스에 일관성, 효율성, 일관성을 제공하는 중요한 프레임워크이다. 이 프레임워크는 디자이너와 개발자 간의 협업을 간소화할 뿐만 아니라 생산성과 사용자 경험을 향상시킨다. 또 색상 팔레트, 타이포그래피, 레이아웃과 같은 요소를 표준화함으로써 다양한 플랫폼과 프로젝트에서 통일된 시각적 언어를 보장한다. 가끔은 맞춤형 디자인이 필요함에도 불구하고 디자인 시스템에서 제공하는 구조화된 접근 방식은 확장성을 담보하고 시각 아이덴티티를 유지하는 가장 효과적인 방법이다. 궁극적으로 디자인 시스템과 패턴은 현대 디지털 UX·UI 개발에서 중요한 역할을 한다.

디자인 시스템

디자인 시스템이란 재사용 가능한 UI 구성 요소의 모음이자 조합으로, 특정 제품 또는 브랜드 전반에 걸쳐 일관된 UI 디자인을 구현하고 관리하기 위한 더 넓은 범위의 시스템이다. UI를 설계하는 데 중요한 역할을 하는 것은 UI 디자인 시스템과 UI 가이드라인이다. 여기서 UI 가이드라인이란 특

정 플랫폼 또는 브랜드에서 UI를 일관되게 설계하기 위해 제공하는 규칙과 권장 사항의 모음이다. 주로 플랫폼 또는 제품 수준에서 적용되며, 애플의 휴먼 인터페이스 가이드라인, 구글의 매터리얼 디자인 등이 대표적이다. 따라서 디자인 시스템은 타이포그래피, 색상, 형태, 아이콘 등과 같은 스타일 가이드를 포함하는 UI 구성 요소의 집합이며, 불필요한 디자인의 중복성을 줄이면서 다양한 페이지와 채널에서 시각적 일관성과 제품에서 공유되는 철학이나 언어들을 대규모로 관리하기 위한 일련의 기준이다. UI 디자인 시스템과 UI 가이드라인의 차이점을 비교해 보면, UI 가이드라인은 원칙적이고 권고적인 성격이 강한 반면, UI 디자인 시스템은 실무에서 바로 사용할 수 있는 도구와 자산을 포함하는 더 큰 범위를 다룬다.

디자인 시스템은 다양한 디지털 제품에 걸쳐 일관된 사용자 경험을 생성하기 위해 사용하는 원칙이나 표준을 기록하는데, OS에 따른 디자인도 일종의 디자인 시스템이라고 볼 수 있다. IBM 카본 디자인, TOSS TDS Toss Design System, 마이크로소프트의 플루언트 Fluent, 아토믹 시스템 Atomic System도 디자인 시스템이다. UI 가이드라인으로 분류한 애플이나 구글의 가이드라인도 디자인 시스템의 안에 있다고 볼 수 있다.

디자이너의 다양한 작업 스타일에 따라 디자인 프로세스의 비생산성과 결과물의 불일치가 발생하기도 한다. 이는 디자이너마다 자신만의 고유한 디자인 접근 방식을 가지고 있기 때문이다. 그러나 그로 인해 프로젝트 내에서 몇 가지 문제가 발생할 수도 있다. 어떤 문제가 발생하는지 살펴보자.

— 색상의 일관성 부족: 색상 팔레트와 실제 구성된 색상이 다르면 시각적 정체성이 분리될 수 있다.

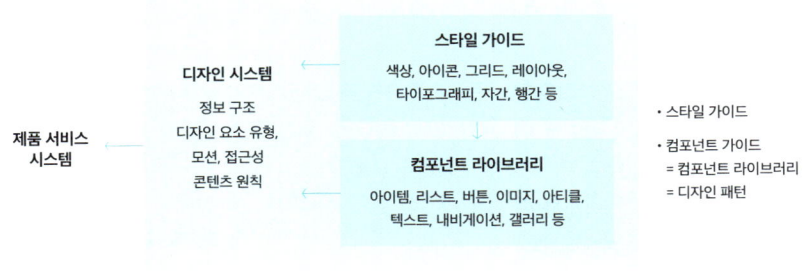

그림 3.33 → 디자인 시스템의 관계

- 중심 글꼴 및 기타 글꼴 간의 위계 불확실: 글꼴은 한 페이지 안에서도 위계를 가지고 있다. 그 위계가 흔들리면 정보를 받아들이기 힘들어진다.

- 가독성 문제: 타이포그래피의 변화 혹은 적절하지 않은 서체의 사용은 가독성과 전반적인 미적 측면에 영향을 미칠 수 있다.

- 테두리 및 그림자 오남용: 테두리와 그림자를 일관되지 않게 사용하면 시각적 계층구조와 사용자 경험이 중단될 수 있다. 또 너무 장식적이거나 너무 미니멀한 경우 기능적이고 미적이지 않다.

- 텍스트 길이 가이드라인 및 레이아웃의 부재: 적절한 길이의 텍스트와 일관된 레이아웃을 제공하지 않을 경우 미적인 측면은 물론 기능적인 측면에도 문제가 발생한다.

이런 문제를 해결하기 위해 필요한 것이 디자인 시스템이다. 소규모 프로젝트에서는 긴밀한 협업을 통해 이런 문제를 완화할 수 있겠지만, 추후의 업데이트 등을 고려한다면 소규모 개별 프로젝트에도 디자인 시스템을 도입하는 것이 바람직하다. 대규모 프로젝트에서는 디자인 시스템의 확립이 필수적이다. 대규모 프로젝트는 단일 앱이나 웹 인터페이스로 끝나지 않는 경우가 많은 만큼, 디자인 시스템은 디자인 요소의 재사용을 촉진해 여러 프로젝트 전반에 걸쳐 효율성과 일관성을 향상시킨다. 따라서 다양한 플랫폼과 미디어에 공통적으로 적용되어야 하는 규칙을 만들 필요가 있다.

또 디자인 시스템은 디자이너와 개발자 사이의 격차를 해소하는 데 중요한 역할을 하는데, 팀원 간의 협업과 커뮤니케이션에 중요한 가이드

그림 3.34 → 기업별 독자적인 디자인 시스템

라인을 제공한다. 예를 들어 디자이너와 개발자 사이에 소통의 불일치가 발생했을 때, 디자인 시스템은 명확한 지침과 공유 리소스를 제공해 불일치 사항을 조정해 준다. 그렇다면 디자인 시스템을 통해 디자인 요소를 재사용했을 때의 이점이 무엇인지 살펴보자.

- 생산성 및 효율성 향상: 생산 효율성이 3-5배 증가할 것으로 추정한다.

- 일관성 및 유용성 확보: 시각적, 기능적 일관성을 유지해 유용성과 사용자 경험을 향상한다.

- 유지 관리 및 업데이트 효율 제고: 유지 관리를 단순화하고 출시 후 문제를 효과적으로 해결한다.

- 브랜드 일관성 확보: 고객이 인식하는 일관된 제품 및 회사 및 브랜드 정체성을 확립한다.

- 작업자의 효율성 확보 및 커뮤니케이션 기능: 재사용은 디자이너에게는 디자인 패턴을 재사용해 시간과 노력을 절약하고, 개발자에게는 코드를 재사용해 일관성을 보장하고 중복성을 줄인다는 이점이 있다. 이는 프로젝트 전체를 효율적으로 이끌어 기업에 이익을 가지고 온다.

이처럼 디자인 시스템은 구조화되고 효율적인 디자인 접근 방식을 제공해서 일관성을 보장하고 생산성을 향상시키며, 디자이너와 개발자 간의 더 나은 협업을 촉진한다. 즉 디자인 시스템은 규모에 관계없이 UX·UI 프로젝트를 관리하는 데 없어서는 안 될 도구이다.

디자인 패턴

패턴 랭귀지Pattern Language 는 건축가 크리스토퍼 알렉산더Christopher Alexander가 제안한 개념으로, 반복적으로 발생하는 문제에 대한 검증된 해결 방안을 패턴으로 제시하고 이를 체계적으로 구성하는 방법론이다. 패턴 랭귀지는 패턴 집합과 패턴 시스템으로 구성된다. 패턴 집합은 사람들

이 만들어 온 공간, 건축물, 지역사회와 도시 등에 존재하는 일정한 규칙을 의미하며, 패턴 시스템은 패턴의 집합 가운데 적합한 패턴을 선정해 해결해야 하는 문제에 따라 패턴을 조합해서 설계하는 것을 의미한다. 패턴 랭귀지에는 랭귀지의 구성 요소로서 253개의 패턴이 소개되어 있는데, 그중 하나인 '허리 높이의 선반 Waist-High Shelf'에 대해 살펴보자. 이 선반은 대개 사람들이 인테리어용으로 자신이 보고 싶은, 혹은 방문객에게 보여주고 싶은 화분이나 꽃병, 책, 아니면 여행하면서 수집한 물건들을 올려놓는 역할을 한다. 만약 '허리 높이의 선반'이 패턴 시스템을 활용해서 무엇을 디자인한다면, 현관에서는 자동차 열쇠나 우편물을, 거실에서는 사진이나 꽃병을, 침실에서는 소형 가전이나 향수 같은 것들을 놓을 수 있는 무엇을 디자인할 수 있을 것이다.

건축에서 시작된 패턴 랭귀지는 교육학, 컴퓨터과학 등의 분야에서 사용되며, UX·UI 디자인에서도 사용자의 문제를 해결하는 데 효과적인 도구로 활용되고 있다. 그 이유는 건축가가 집을 짓는 과정과 UX·UI 디자이

그림 3.35 → ixpatterns.com 메인 이미지

너가 가상 세계를 구축하는 과정이 유사하기 때문이다. 그리고 무엇보다 패턴 랭귀지는 문제 발생 상황과 문제, 그리고 그 문제를 해결할 수 있는 솔루션을 구조화한 일련의 체계이기 때문이다. 따라서 UX·UI 디자이너는 자신이 참고했던 다양한 사례를 스스로 정리해서 관리하거나, 다양한 사례를 모아놓은 아카이브 형식의 웹사이트를 활용해서 디자인하는 경우가 많다. 패턴 랭귀지를 UX 디자인에 적용하면 상황을 고려한 일관성 있는 사용자 경험을 제공할 수 있으며, UI 디자인에 적용하면 기능적으로 효율적이고 최적화된 인터페이스를 제공할 수 있다.

그림 3.35의 UI 패턴 라이브러리 ixpatterns.com 메인 페이지의 경우, UX 패턴을 데이터 처리Dealing with Data, 입력 방식Getting Input, 탐색 Navigation, 조작 Manipulation, 알림Notification, 화면 움직임Screen Interaction, 생체 기반Voice & Bio Interaction, 혼합현실 MR, 맥락 인지Context Recognition 와 같이 과업을 수행하는 상황으로 구분해 일관성 있는 경험 제공을 위한 패턴을 쉽게 찾을 수 있도록 구성되어 있다. 하위 항목에는 과업 수행에 필요한 기능을 체계적으로 정리해 기능을 수행할 수 있는 UI를 사례와 함께 패턴 라이브러리 형식으로 구성했다. 이를 활용해 UX·UI 디자이너는 사용자에게 어느 정도 익숙하면서도 프로젝트 성격에 맞는 새로운 인터랙션 디자인을 제안할 수 있다.

디자이너는 오랜 시간 축적된 해결 방식을 정의한 패턴 랭귀지의 검증된 솔루션을 통해 다양한 상황에서 반복적으로 발생하는 문제를 해결할 수 있고, 중복된 작업을 줄여 시간을 절약할 수 있다. 또한 다양한 프로젝트에서 일관된 디자인 언어를 사용할 수 있어 사용자에게 혼란을 야기하지 않을 수 있다. 나아가 일관된 브랜드 경험을 제공할 수 있는 강력한 도구가 된다. 안드로이드 계열과 iOS 계열의 스마트폰을 사용하면 자신도 모르게 스마트폰 사용 패턴이 형성되는데, 이런 것이 바로 패턴 랭귀지의 힘이라고 할 수 있다.

인간의 행복과 만족을 높이기 위한 패턴 랭귀지와는 반대로, 사용자를 속여서 불리한 결정을 내리도록 유도하는 UX·UI 디자인을 다크 패턴 Dark Patterns이라고 한다. 이는 2010년 영국의 UX 디자이너 해리 브링널 Harry Brignull이 명명한 것인데, 최근에는 법적 규제적 맥락에서 의도적 기만에 초점을 맞추어 기만적 디자인Deceptive Patterns이라는 용어가 주로 사용되고 있다. 다크 패턴은 많은 기업에서 가입 고객과 판매량을 늘리기 위

해 의도적으로 사용하는 경우가 많다. 자신도 모르게 자동으로 결재가 되는 '숨은 갱신', 가입이나 해지가 어려운 '취소·탈퇴 방해', 검색한 상품의 가격보다 결제 가격이 올라가는 '순차 공개 가격 책정', 사용자가 무심코 지나치게 유도해 원치 않는 가입을 하게 만드는 '특정 옵션 사전 선택', 소비자에게 선택 항목을 제대로 인지하게 만드는 '잘못된 계층구조' 등의 사례가 있다. 2023년 공정거래위원회는 소비자 피해를 유발하는 13개 행위를 도출하고 소비자를 보호하기 위한 정책을 추진하고 있다.

넛지 디자인

다크 패턴이나 기만적 디자인이 사용자의 선택을 속이거나 불리하게 만드는 윤리적 문제를 해결하는 방안으로, 행동을 강제하지 않고 더 나은 선택을 할 수 있도록 환경을 조성하는 UX·UI 디자인 방법이 있다. 2008년 시카고대학 교수 리처드 탈러Richard Thaler와 하버드대학 교수 캐스 선스타인Cass Sunstein이 제안한 '넛지Nudge' 이론에서 기인하는 넛지 디자인Nudge Design이 바로 그것이다.

넛지 디자인은 부드러운 개입을 통해 긍정적인 방향으로 유도하고, 나아가 좋은 행동이나 습관 형성에 도움을 주기도 한다. 사용자의 자유로운 선택을 방해해서 경험을 왜곡하고 특정 개인이나 집단, 기업을 이익을 극대화하지 않기 때문에 사용자의 신뢰를 구축하고, 장기적으로 긍정적인 관계를 형성하고 유지한다는 특징이 있다. 사용자에게 유리한 방향으로 결정할 수 있도록 안내하기 위해서는 투명성, 사용자 편의성, 신뢰에 기반한 UX·UI 디자인이 필요하다. 이를 위한 디자인 원칙은 특정 선택을 강제하지 않고 여러 개의 옵션을 선택권을 부여하는 '자유로운 선택 보장', 가장 바람직한 선택을 기본값으로 설정하는 '기본 옵션의 최적화', 사용자에게 불필요한 복잡성을 주지 않고 선택 과정을 단순화하는 '단순하고 직관적인 정보 제공', 소비자가 내린 선택이 의도한 결과로 연결되는지를 파악하는 '피드백 제공'의 네 가지로 요약할 수 있다.

디자인 원칙이 중요한 이유는 인간은 자신도 모르게 불합리한 선택을 하는 경우가 많기 때문이다. 배가 고픈 상태에서 장을 보러 가서 평소보다 많은 식재료를 샀던 경험이 누구나 있을 것이다. 인간의 두뇌는 이성적으로 판단하는 부분과 직관적으로 판단하는 부분으로 구성되어 있는데, 이런 배가 고픈 상황에서는 직관적으로 빠르게 판단하는 두뇌가 우세

해지면서 평소와는 다른 선택을 하게 된다. 심리학자 대니얼 카너먼Daniel Kahneman은 기존 경제학에서 '합리적인 인간'으로 설명하기 어려운 인간의 비합리성을 설명하기 위해 행동경제학을 주창했다. 정보를 제시하는 방법에 따라 받아들이는 의미가 달라지는 효과를 '프레이밍 효과Framing Effect', 처음 언급된 조건에 얽매여서 크게 벗어나지 못하는 '앵커링 효과Anchoring Effect', 손해에 대한 두려움을 해소하는 '공짜 효과Zero price Effect' 등은 인간의 비이성적 선택을 잘 보여준다. 따라서 UX·UI 디자이너가 빠른 직관적 판단의 결과가 긍정적 선택이 되도록 권유하는 디자인 원칙을 세우기 위해 노력하는 것은 매우 중요하다.

넛지 디자인 사례로는 고객의 월별 에너지 사용량을 빨강, 노랑, 녹색 등으로 동일 면적의 이웃과 비교해 사용량에 경각심을 부여한 아파트 관리비 고지서 디자인, 계단을 오를 때마다 소비되는 칼로리를 시각화해서 에스컬레이터 대신 계단을 이용하게 하는 공공 디자인, 사람들이 먹는 양을 시각적으로 판단한다는 이론에 근거해 그릇에 음식 오브제를 디자인해서 식사량을 조절하고 음식물 쓰레기도 줄이는 식문화 디자인 등이 있다.

넛지 디자인은 사용자의 신뢰를 구축하는 데 중요한 역할을 하며, 투명하고 윤리적인 디자인을 통해 사용자는 제품이나 서비스를 더 신뢰하게 되며, 장기적으로 충성도를 높여 상호 신뢰 관계를 구축함으로써 지속 가능한 비즈니스를 가능하게 한다. 데이터에 기반한 인공지능 시대에 넛지 디자인의 중요성은 점점 더 커지고 있다. 특히 데이터 기반 디자인과 AI 기술이 발전함에 따라 사용자의 행동 데이터를 바탕으로 더욱 개인화된 넛지 전략을 적용할 수 있기 때문이다. 사용자의 선호와 패턴을 이해하고, 그에 맞춘 부드러운 개입을 통해 사용자가 원하는 결과를 쉽게 얻을 수 있도록 돕는 것은 UX·UI 디자인이 추구하는 궁극적 목표이기도 하다.

7장
프로토타이핑

제품 및 서비스를 출시하기 전에 실제의 상호작용과 시각적 결과물을 만들어서 완성될 디자인을 구체화하고, 나아가 사용자 피드백을 수집하여 문제를 수정하고 사용성을 개선하기 위해 필요한 도구가 있다. 바로 프로토타이핑이다. 프로토타이핑은 디자이너와 개발자 간의 커뮤니케이션 매개체이자 고객과 이해관계자를 설득하는 도구이다. 디자이너는 프로토타이핑을 통해 디자인 아이디어를 빠르게 발전시켜 디자인의 사용성과 유용성을 테스트할 수 있고, 반복적인 테스트와 피드백을 통해 지속적으로 디자인을 개선할 수 있다. 프로토타입의 종류와 특징을 비롯해 웹, 모바일, 제품, 공간 등의 분야별 프로토타입을 이해하는 것은 디자인 아이디어를 빠르게 발전시키고, 사용자 경험에 최적화된 제품을 디자인하는 데 필요하다.

〉1 프로토타이핑의 개념

프로토타이핑Prototyping 은 디자인 아이디어를 시각적으로 표현하고, 실제 사용 환경에서 테스트할 수 있게 해주는 결과물을 말한다. 프로토타이핑은 초기 디자인 단계에서 사용자 피드백을 반영하여 문제를 수정하고 개선할 수 있어 최종 제품의 사용성을 높이고, 개발 비용과 시간을 절약하는 데 도움이 된다.

프로토타이핑은 그리스어로 처음原을 의미하는 'protos'와 형상型의 'typos'가 합쳐진 'prototypos'(원본)에서 유래한 용어로, 완성된 제품이 나오기 전의 제품 원형, 시제품을 의미하며, 우리말로 시작품試作品이라고 한다. 전통적인 제품 디자인 분야에서는 프로토타이핑과 비슷한 의미의 목업Mock-up이라는 용어가 광범위하게 쓰인다. 경우에 따라서는 모델이나 모형이라는 용어를 사용하기도 한다.

프로토타이핑은 소프트웨어뿐만 아니라 하드웨어에서도 중요한 역할을 한다. 소프트웨어 프로토타이핑은 UI 디자인을 기반으로 인터페이스의 기능과 사용성을 테스트하는 데 집중하는 반면, 하드웨어 프로토타이핑은 실제 물리적 제품의 형태와 기능을 시험하는 과정을 포함한다. 이는 제품의 물리적 인터랙션과 사용자 경험을 최적화하는 데 필요하다. 즉 프로토타이핑을 통해 효과적이고 사용자 친화적인 인터페이스와 제품을 설계할 수 있다.

프로토타이핑의 중요성을 웅변하는 사례로, 디자인 에이전시 아이디오에서 만들었던 의료 기기 프로토타입을 들 수 있다. 아이디오의 직원들은 디자인 의뢰사인 의료 기기 회사와 미팅하던 중, 마커펜, 라이터, 빨래집게를 스카치 테이프로 둘둘 말아 의료 기기 회사 참가자의 의견이 반영된 프

그림 3.36 → 아이디오의 수술 기구 프로토타입

로토타입을 만들어서 회의를 진행했다. 이 프로토타입 덕분에 회의는 더욱 활발하게 진행되었고, 최종적으로 수술 기구가 완성되었다. 말이나 그림을 통해서도 가능했겠지만, 손으로 쥐고 시술하는 흉내를 직접 내볼 수 있는 프로토타입이 더 풍부하고 활발한 의사소통 역할을 해준 것이다.

프로토타입은 새로운 제품 및 서비스 또는 시스템을 실제로 사용하는 듯한 경험을 제공해 주는 구체화된 결과물로, 최종 결과물이 존재하기 전에 만들어지는 디자인의 표현이다. 따라서 디자인 개발 과정은 사용자의 요구 사항을 반영하고 개발 검증과 양산 검증을 거치는 여러 차례의 프로토타입을 만들어 나가는 과정이라고 할 수 있다. 완성될 제품의 인터랙션을 표현해서 문제점을 예상하고 검토하는 모형이자 생산 적용 가능성, 기능 작동성 등을 검토하기 위한 모형이다.

프로토타입을 만들 때 유의할 점은 초기부터 여러 번 반복해서 만들어야 한다는 점이다. 디자인 초보자가 생각하기에는 초기의 프로토타입은 최종 디자인 결과물로 살아남지 않고 버려질 것이므로 헛수고라는 생각이 들기 쉽다. 누구의 참견도 듣지 않고 멋진 최종 결과물을 만들어서 한 번에 보여주고 싶은 마음이 들 수도 있다. 그러나 이런 식으로 프로토타입을 만들면 마지막 단계까지 큰 위험을 안고 가는 것이다. 초기에 각도가 비틀어지면 열심히 노력해서 만든 결과물일지라도 결국 크게 빗나가고 만다. 따

그림 3.37 → 자포스의 최소 기능 제품

라서 초기부터 방향이 잘 설정되어 있는지를 여러 차례 검토하면서 디자인 작업을 진행하는 것이 현명하다. 중간 과정의 프로토타입, 결국 버려질 프로토타입을 아까워하거나 쓸데없는 실패라고 생각하지 않아야 한다. 이렇게 할 때 결과적으로 더 효율적인 과정이 된다.

프로토타이핑은 디자인 분야에 따라 MVP Minimum Viable Product, 우리말로는 최소 기능 제품이라고 부른다. MVP는 린 프로세스 LEAN Process에서의 '프로토타입'에 해당하는데, 제품이라기보다는 사업 아이디어에 좀 더 가까운 의미로 쓰인다. 특히 빠른 비즈니스를 목표로 하는 린 스타트업 Lean Startup이나 비물질적인 것을 다루는 서비스 디자인 분야에서 자주 사용한다. MVP는 최종 제품이 담고 있을 핵심 가치, 즉 사람들이 원할지 쓸 만한지를 먼저 테스트한다. 이로써 리스크와 투자를 최소화하면서 교훈을 최대로 배울 수 있는 기회를 얻는다.

1999년 온라인 신발 판매를 시작한 자포스 Zappos의 창업자 토니 셰이 Tony Hsieh는 사람들이 온라인에서 신발을 사는지, 안 사는지를 검증하기 위해서 자포스의 MVP를 만들었다. 지금이야 온라인으로 신발을 사는 게 평범한 경험이 되었지만, 당시만 해도 온라인으로 신발을 산다는 것은 하나의 도전이었다. 토니 셰이는 결제 시스템이 없는 자포스 웹사이트를 만든 뒤, 사람들이 자포스 웹사이트에서 신발을 주문하면, 자신이 오프라인 매장에 가서 직접 신발을 사서 고객에게 배송해 주었다. 이 MVP를 통해서 당장의 영업이익이 나지는 않았지만, 온라인에서도 기꺼이 신발을 사는 고객이 있다는 점을 확인할 수 있었다.

또 다른 사례로 에어비앤비가 있다. 에어비앤비 창업자 브라이언 체스키 Brian Chesky와 조 게비아 Joe Gebbia는 2007년 캘리포니아 지역에서 열리는 미국산업디자인협회 IDSA 콘퍼런스 기간에 사람들이 묵을 만한 숙소가 많지 않아 학회 방문객들이 곤란을 겪는 것을 알게 되었다. 당시 형편이 좋지 않아 월세가 부담되었던 두 사람은 자신들의 거실을 대여하기로 하고, 블로그로 인터넷 예약을 받았다. 이때 두 사람이 궁금했던 것은 '사람들이 호텔이 아닌 다른 사람 집에 묵으려고 할까?'였다. '남의 집에서 묵는다.'는 에어비앤비의 핵심 가설이자 사업의 핵심 아이디어가 이렇게 만들어진 것이다. 우리 모두가 알 듯이 이 MVP는 성공했고, 에어비앤비 창업자들은 본격적인 사업을 시작했다.

프로토타이핑의 요점은 작게 시작하고 학습하며 반복하는 것이다.

MVP나 프로토타입을 만들 때 중요한 것은 지금 만드는 것이 최종이라고 단정하지 않는 것이다. MVP이나 프로토타입은 최종 완성될 제품, 서비스 또는 시스템의 모든 것을 다 완벽히 갖추지 않아도 된다. 오히려 완벽히 갖추기보다는 빨리 테스트하는 것이 중요하다. 모든 측면을 완성할 필요는 없지만, 제품이 갖춰야 할 여러 측면을 다루고 있어야 한다. 즉 제품의 기능이 잘 작동하는가 Functional, 신뢰할 만한가 Reliable, 쓸만한가 Usable, 사람들이 원하는 것인가 Desirable 등을 조금씩이라도 담고 있는 것이 바람직하다.

공학 분야에서는 프로토타이핑이나 MVP 대신 PoC Proof of Concept라는 용어를 사용하기도 하는데, 이것은 '개념 증명'이라는 뜻이다. 프로토타이핑이 디자인 분야에서 인지적, 심미적, 인간공학적 가치를 살펴보는 용어이고, MVP가 마케팅, 스타트업, 기획 분야에서 비즈니스의 가능성을 살펴보는 용어라면, PoC는 공학 분야에서 가상의 개념이 잘 작동되는지를 검토하는 도구라는 의미로 쓰인다.

> 2 프로토타이핑의 활용

프로토타이핑은 디자인 아이디어를 시각화하고 실재화하는 중요한 도구로, 디자이너의 머릿속에 있는 추상적인 개념을 구체적인 형태로 표현한다. 이를 통해 개발자, 경영진, 고객 등 다양한 이해관계자가 디자인을 직접 확인하고 평가할 수 있다. 프로토타이핑은 제품 개발 과정에서 중요한 의사소통 수단으로 작용하는데, 단순히 디자인의 표현을 넘어 커뮤니케이션, 소통, 검증, 협업, 설득, 발상, 개선 등의 도구로 광범위하게 활용된다.

- 소통 Communication: 프로토타이핑은 모든 관계자 간의 소통을 원활하게 만든다. 초기 구상 단계에서부터 최종 개발에 이르기까지 프로토타입은 시각적 자료를 통해 복잡한 아이디어를 명확히 전달하며, 오해나 불일치를 줄인다. 이는 특히 디자이너와 비전문가 간의 이해를 돕고, 동일한 비전을 공유할 수 있게 한다.

- 검증 Evaluation: 프로토타입은 디자이너가 자신의 아이디어를 검증하는 데 필수적인 역할을 한다. 프로토타입을 통해 디자인의

기능성, 사용성, 비주얼적 요소를 실제로 테스트하고, 예상치 못한 문제점을 발견하며, 개선할 부분을 찾아낼 수 있다. 이를 통해 디자인이 사용자 요구에 얼마나 부합하는지, 그리고 기술적 제약 내에서 실현 가능한지를 판단할 수 있다.

— 협업 Collaboration: 프로토타이핑은 디자이너와 개발자 간의 협업을 촉진한다. 개발자는 프로토타입을 통해 디자인의 기능적 요구 사항을 명확히 이해하고, 디자이너와 기술적 구현 가능성에 대해 실질적인 논의를 할 수 있다. 이 과정에서 양측은 실시간으로 피드백을 주고받으며, 최종 제품에 대한 통합된 비전을 구축하게 된다. 이를 통해 디자인과 개발 간의 간극을 줄이고, 프로젝트가 더욱 원활하게 진행될 수 있다.

— 설득 Persuasion: 프로토타이핑은 경영진이나 클라이언트를 설득하는 데 효과적인 도구로 작용한다. 추상적인 개념이나 아이디어를 구체적이고 시각적인 형태로 보여줌으로써 이해관계자는 제품의 가치와 잠재력을 명확히 인식할 수 있다. 설득력 있는 프로토타입은 프로젝트에 대한 신뢰를 높이고, 필요 자원을 확보하거나 프로젝트 승인을 얻는 데 중요한 역할을 한다.

— 아이데이션 Ideation 및 전개 Exploration: 디자이너에게 프로토타이핑은 창의적인 발상을 구체화하고, 이를 탐구하는 중요한 도구이다. 다양한 아이디어를 빠르게 시도해 보고, 그 결과를 실시간으로 확인하며 새로운 가능성을 모색할 수 있다. 프로토타입은 반복적인 실험을 통해 아이디어를 발전시키고, 최적의 솔루션을 찾아가는 과정에서 중요한 역할을 한다.

— 사용자 테스트 User Testing: 프로토타입은 사용자 테스트를 수행하는 데 필수적인 도구이다. 잠재 사용자가 프로토타입을 직접 사용해 보게 해서 디자인의 사용성을 평가하고, 실제 사용 환경에서 발생할 수 있는 문제점을 조기에 파악할 수 있다. 사용자 피드백은 디자인을 개선하는 데 매우 중요한 정보이며, 이를 통해 제품이

시장에 출시되기 전에 최적화할 수 있다.

- 반복적 개선 Iteration: 프로토타이핑은 반복적인 개선 과정에서 핵심적인 역할을 한다. 초기 단계에서부터 다양한 버전의 프로토타입을 제작하고, 각 버전을 통해 수집된 피드백을 바탕으로 디자인을 지속적으로 수정해 나간다. 이 반복적인 과정을 통해 최종 제품이 사용자 요구와 비즈니스 목표에 완벽하게 부합하는지 확인할 수 있다.

〉3 프로토타이핑의 분류

프로토타입에 대한 논의와 연구는 주로 시각적 및 인지적 디자인을 중심으로 전개되었다. 프로토타이핑은 시각 디자인, 제품 디자인, 공간 디자인 등의 다양한 디자인 분야와 기능 범위, 완성도 수준이라는 특성에 따라 여러 형태로 나뉜다. 디자인 분야별 프로토타이핑은 이 장의 '4 분야별 프로토타입'을 통해 설명하고 있으므로, 여기에서는 특성에 따른 프로토타이핑의 분류에 대해 살펴본다.

기능 범위에 따른 분류

프로토타입은 기능 범위에 따라 수평 프로토타입 Horizontal Prototype 과 수직 프로토타입 Vertical Prototype 으로 나눌 수 있다. 그림 3.40는 수평 프로토타입과 수직 프로토타입의 개념을 시각적으로 설명한다. 이 두 가지 접근법은 시스템 개발 과정에서 특정 요구 사항을 충족하기 위해 어떻게 프로토타입을 설계할지 결정하는 데 도움을 준다.

수평 프로토타입은 시스템의 여러 기능을 얕게 구현하는 방식이다. 즉 다양한 기능이 기본적인 수준에서 작동하는 프로토타입을 의미한다. 이 방식은 시스템의 전체적인 흐름과 사용자 인터페이스를 테스트하는 데 유용하다. 주로 초기 사용자 피드백을 얻거나 전체 시스템의 외관과 느낌을 테스트할 때 사용된다. 예를 들어 사용자가 시스템의 전반적인 구조를 어떻게 탐색하는지에 대한 피드백을 받을 수 있다. 시스템의 각 기능이 얕게 구현되어 있어 실제 데이터 처리나 복잡한 로직이 포함되지 않은 경우

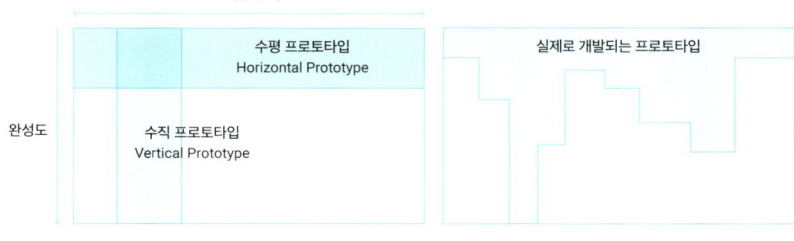

그림 3.38 → 수평 프로토타입과 수직 프로토타입

가 많다. 빠른 프로토타이핑이 가능하며, 전반적인 사용자 경험을 초기에 테스트할 수 있다.

 수직 프로토타입은 시스템의 특정 기능이나 모듈을 깊이 있게 구현하는 방식이다. 즉 특정 기능이 완전히 동작하는 프로토타입을 의미한다. 특정 기능의 세부적인 동작이나 성능을 테스트하고, 기술적 구현 가능성을 확인하는 데 사용된다. 결제 시스템의 모든 단계가 완전히 구현된 프로토타입을 예로 들 수 있다. 제한된 범위의 기능을 집중적으로 구현하지만, 해당 기능은 실제 운영 환경에서 사용할 수 있을 만큼 완성도 높은 수준으로 구현한다. 또 기술적 리스크를 조기에 파악하고 해결할 수 있다.

 수평, 수직 프로토타입은 개념적인 구분으로서 실제로 만들어지는 프로토타입은 어느 기능은 완성도가 높게, 어떤 기능은 완성도가 낮게 만들어질 가능성이 크다. 이미 검증된 디자인이라면 애써 새롭게 만들 필요가 없지만, 디자인 프로젝트에서 역점을 두는 기능은 더 완성도를 높여서 만들기 때문이다. 그 결과 일반적으로는 그림 3.38의 오른쪽 그림처럼 들쭉날쭉한 완성도를 갖는 프로토타입이 만들어지게 된다.

완성도 수준에 따른 분류

프로토타입은 완성도 수준에 따라 로 피델리티LF, Low-Fidelity와 하이 피델리티HF, High-Fidelity로 나눌 수 있다. 이 둘 사이에 미들 피델리티Mid-Fi, Middle-Fidelity 단계를 두는 경우도 있다. 로 피델리티 프로토타입은 빠르게 착수하고 마무리할 수 있으며, 손 스케치와 같은 단순한 도구로 제작 가능하다. 퀵앤드더티Quick & Dirty 프로토타입이라고도 한다. 폭넓은 범위를 검토하고 이동하기에 적합하다. 또한 상상력의 여지가 크다. 하지만 완성도가 낮아 최종 품질을 전달하기 어렵고, 서로 다른 상상을 할 여지가 있는

데다 상세한 수준이 아니어서 결정적인 문제를 잡아내기 어렵다. 구글 스프린트를 개발한 제이크 냅은 "티 나는 가짜를 보여주고 진짜라고 상상해 보라고 해서는 안 된다."고 한 바 있다. 또 중간 산물로 끝나는 경우가 많아 시간 낭비가 될 수 있다.

하이 피델리티 프로토타입은 완성도가 높아 충분한 사용 경험을 전달하며, 최종 작업물로 사용될 수 있다. 하지만 제작에 많은 시간과 비용이 소요되고, 피험자가 프로토타입의 완결성에 집착할 수 있다. HF 프로토타입을 초기 단계에서 사용할 경우 상상력의 여지를 없앨 수 있으므로 지양하는 것이 좋다. 프로젝트 진행에 따라 LF 프로토타입을 거쳐 HF 프로토타입을 만들게 되므로, LF 프로토타입 단계를 건너뛸 수는 없다. 프로토타이핑 초기 단계부터 HF 프로토타입을 만들고 싶은 마음이 들지도 모르지만, LF 프로토타입 단계를 충실히 거치는 게 좋다.

실무적인 차원에서 볼 때 LF 프로토타입은 손 스케치로, HF 프로토타입은 피그마나 어도비 XD Adobe XD, 프레이머 Framer와 같은 컴퓨터 툴을 써서 만드는 UI 프로토타입이라고 봐도 무방하다. 수작업은 디자인 초기에 빠르게 착수할 수 있고, 별다른 작업 여건을 필요로 하지도 않는다. 그러나 작업량이 많아져도 효율이 높아지지 않는다. 스케치 한 장에 3분이 걸린다면 열 장을 그릴 경우 30분 가까이 소요되어, 시간과 성과를 축으로 하는 2차원 평면에 그리면 대각선 궤적이 된다.(그림 3.39) 이는 프로젝트를 생성하고 디자인 시스템을 만드는 등 비교적 많은 준비와 노력이 초기에는 들어가지만, 어느 정도의 시간이 지나면 빠른 속도로 작업물을 만들어 나갈 수 있는 컴퓨터 작업과 대비된다. 컴퓨터 작업의 궤적은 J곡선

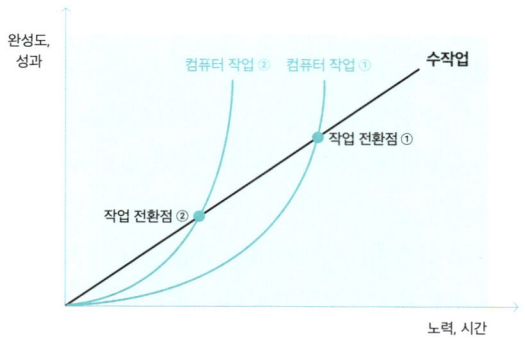

그림 3.39 → 프로토타이핑에서 수작업과 컴퓨터작업의 비교

형상을 띤다. 그로 인해 주의가 결여된 디자인 작업물이 생길 가능성도 있다. 복사해서 붙여넣기Copy & Paste를 해두면 얼핏 보기에 모든 페이지가 완성된 것처럼 보여서 잘못된 것이 있는지 알기 어렵다. 이런 점에서 페이지마다 비슷한 정도의 주의를 기울이게 되는 손 스케치는 효율이 낮을지 모르지만, 고르게 주의를 집중하게 하는 장점이 있다. 수작업에서는 추상적인 수준에서 화면을 그리게 되므로 하향식으로 생각하게 되고, 형식을 먼저 생각하게 되는 경향이 있다. 반면 컴퓨터 작업에서는 상세하게 갖춰진 애셋Asset을 사용하기 쉬우므로 상향식으로 생각하게 되고, 디테일에 신경 쓰게 되는 경향이 있다.

초기의 손 스케치는 적당한 시점에 컴퓨터로 작업 방식을 전환해야 한다. 근래 UI 프로토타이핑 툴이 빠르게 발전하면서 이 작업 전환점이 점차 빨라지는 추세이다. 그러나 수작업 단계를 건너뛰어 처음부터 컴퓨터 작업으로 프로토타입을 만들기 시작하는 것은 좋은 방법이 아니다. 그림 3.40은 모바일 앱이나 키오스크의 와이어프레임을 손으로 여러 장 작성해서 사용자에게 제시한 것으로, 페이퍼 프로토타입Paper Prototype이라고도 부르는 매우 심플한 방법이다. 완성도는 높지 않지만, 빠르게 작업하고 테스트할 수 있는 LF 프로토타입의 전형이다. 그림 3.41은 카페 전용 앱 BBUZZ의 주요 워크플로를 피그마로 그린 HF 프로토타입의 사례이다. 많은 화면과 화면 간의 내이게이션 연결이 복잡하게 그려져 있다. 오늘날 HF 프로토타입을 피그마나 어도비 XD 등의 툴로 제작하는 것이 보편화되었지만, 2010년대까지는 전용 프로토타이핑 툴이 부재한 가운데, 파워포인트Power point로 화면을 그려 간단한 워크플로만 시연하거나, 플래시

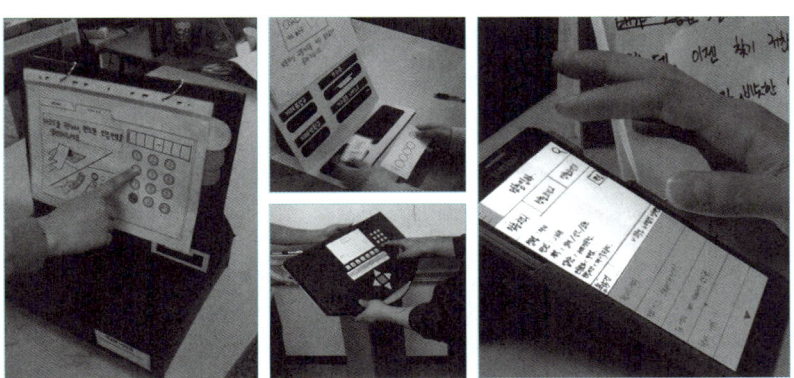

그림 3.40 → 손으로 작성한 프로토타입

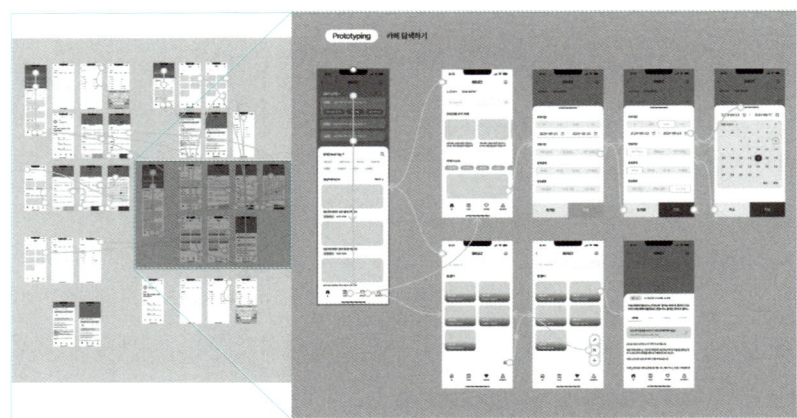

그림 3.41 → 카페 전용 앱 BBUZZ의 프로토타입

Flash와 같은 저작 도구를 써서 프로토타입을 만들었다.

> 4 분야별 프로토타이핑

분야별 프로토타이핑에 관련해 살펴보자. 여기에서는 시각, 제품, 공간 디자인 분야로 나누어 살펴본다. 이를 통해 디자인 분야별 프로토타이핑의 특성이 무엇인지 이해해 보자.

분야별 프로토타이핑 비교

그림 3.42는 시각 정보 디자인, 하드웨어 제품 디자인, 공간 디자인의 프로토타이핑을 구현의 난이도와 상호작용의 범위를 축으로 하는 2차원 평면에 배열한 것이다. 시각 정보 디자인, 그중 웹이나 앱 디자인 또는 UI 디자인이라고 부를 수 있는 분야의 프로토타이핑은 구현도 용이하고, 그 상호작용도 확인하기가 쉽고 정확한 편이다. 피그마, 어도비 XD, 프로토파이 Protopie로 만든 프로토타입은 출시된 앱과 겉보기로는 구분하기 쉽지 않다. UI 디자인 분야에서 페이퍼 프로토타입은 초기 단계의 간단한 점검수단이 되고 있으며, 더 이상 중요한 디자인 단계로 취급되지 않는 편이며, UI 프로토타이핑 툴이 폭넓게 확산되어 있다. 하드웨어 제품(이하 제품) 디자인에서는 스터디 목업이라고 부르는 경우가 일반적이다.

디지털 방식으로는 3D툴로 모형화하고 렌더링하는 방식으로 진행한

다. 제품이나 공간이나 3차원적 실체를 만들지만, 제품은 일반적으로 사람보다 작은 크기이므로 스터디 목업을 만들 때 실물 크기로 제작하는 경우가 더 많다. 제품 디자인의 한 부분이기도 하며, 아두이노Arduino나 라즈베리파이Rasberry Pi로 대표되는 피지컬 컴퓨팅 분야는 구현이 가장 어려운 편이다. 종류와 사양도 다양한 센서, 액추에이터를 다뤄야 하며, 회로 작업도 해야 하는 분야라서 쉽게 엄두를 내기 어렵지만, 인지적 상호작용과 물리적인 움직임을 함께 보여줄 수 있다는 독보적인 강점이 있다.

공간 디자인은 사용자 간의 사회적 상호작용이 커서 예측이 어렵고, 실재감을 느낄 수 있게 만들기가 어렵다. 공간은 사람보다 크므로 축소해서 만들면 공간감을 느끼기가 어렵고, 그렇다고 해서 실물 크기로 만들기도 어렵다. 공간 디자인에서의 프로토타이핑은 통상 건축 모형 또는 인테리어 모형이라고 부른다. 디지털 방식으로는 제품 디자인처럼 3D 모형화한다. VR 공간이나 메타버스 공간도 있지만, 이는 실물 공간을 만들기 위한 중간 과정이라기보다 그 자체가 독립적인 목표가 되는 경우가 많다.

UI 디자인 분야

프로토타이핑은 UI 디자인에서 필수적인 단계로, 아이디어를 실제로 구현하는 예비 모델을 만들어 디자인의 타당성을 테스트하고 개선하는 과정이다. 다른 분야에 비해 UI 디자인에서는 완성도 높은 툴이 존재해 프로토타이핑 방법이 보편화되어 있다. 피그마나 어도비 XD 같은 툴을 쓸 수 있는

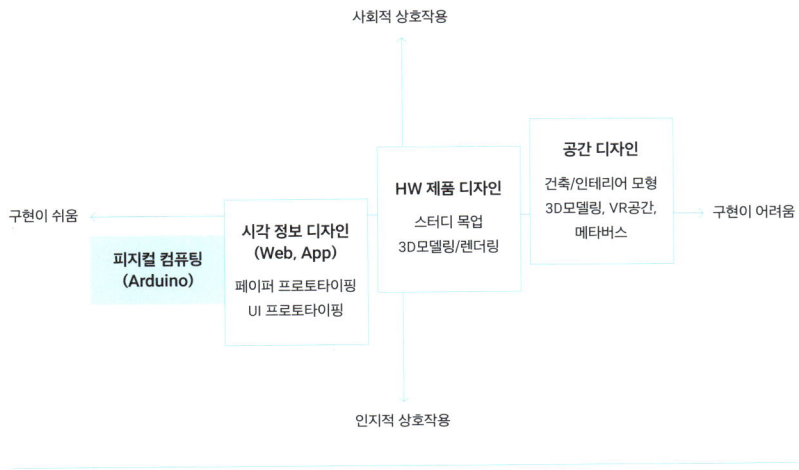

그림 3.42 → 디자인 분야별 프로토타이핑 작업의 비교

지 없는지가 업무 능력의 실질적인 기준이 된다.

 UI 디자인에서 프로토타입을 만들 때 페이지 수준의 프로토타입이냐 또는 오브젝트 수준의 프로토타입이냐를 구분하기도 한다. 이는 LF, HF의 구분과 유사하다. 페이지 수준은 만들어지는 프로토타입의 화면이 한 장의 페이지 단위로 만들어지는 것을 말한다. 스마트폰 화면이라면 최상단에 상태 영역 Status Bar도 있고 하단에 툴바 Tool Bar도 있겠지만, 이를 구분하지 않고 전체가 하나의 그림으로 그려진 것이다. 오브젝트 수준은 상태 영역, 툴바, 화면 중앙에 있을 법한 카드 메뉴, 버튼, 입력창 등 각종 인터페이스 요소가 독립된 오브젝트 단위로 만들어지고 제어되는 것을 말한다. 정교한 내비게이션과 마이크로 인터랙션이 가능하지만, 제작 난도가 높아진다. 페이지 수준과 오브젝트 수준의 구분은 프로젝트가 초반인지 중후반인지에 따라 결정되기도 하지만, 어떤 프로토타이핑 툴을 선택할 것인지의 문제가 되기도 한다.

 UI 프로토타이핑은 UI디자인의 여러 상세 분야에 걸쳐 있으며, 각 분야의는 특정 상황과 사용자 요구에 맞게 차별화된다. 웹이나 모바일을 위한 시각적 프로토타이핑은 대화형 및 반응형 디자인을 만드는 데 중점을 두고 있다.

웹 프로토타이핑

웹 프로토타이핑은 웹사이트의 레이아웃, 가독성, 사용성 등을 테스트하기 위한 대화형 모형을 만드는 과정이다. 디자이너와 이해관계자는 웹 프로토타입을 통해 최종 개발 단계 전에 전체적인 레이아웃, 탐색 구조, 사용자 경험을 시각화하고 검증할 수 있다.

 먼저 와이어프레임을 들 수 있다. 웹페이지의 기본 구조와 기능을 나타내는 간단한 레이아웃으로, 주로 라인드로잉으로 제작된다. 이 단계에서는 페이지 구성 요소들의 배치와 흐름을 설정하는 데 중점을 둔다. 그런 다음 색상, 타이포그래피, 이미지 등을 포함한 상세한 시각적 디자인을 실시한다. 형태적으로는 실제 UI와 유사하다. 그다음은 사용자의 상호작용을 시뮬레이션하여 탐색 흐름과 사용자 참여도를 테스트할 수 있는 대화형 모델을 만든다. 기술의 발달로 와이어프레임 상태에서부터 상호작용을 구현할 수 있어, 로 피델리티에서 하이 피델리티까지 한 번에 작업할 수 있는 도구들이 많이 사용된다. 이후 베타 모델을 만들고 런칭하게 된다.

앱 프로토타이핑

앱 프로토타이핑은 스마트폰과 태블릿용 애플리케이션 설계에 중점을 두며, 모바일 장치의 고유한 제약 조건과 상호작용을 고려해야 한다. 터치 인터랙션, 화면 전환, 반응형 레이아웃 등이 주요 설계 요소에 포함된다. 웹 프로토타이핑과 마찬가지의 프로세스이지만, 제스처 기반 탐색을 고려해 스와이프, 핀치 등의 직관적인 터치 인터랙션을 도입한다. 이는 모바일 환경에서의 사용자 경험을 직관적이고 효율적으로 만들어 준다. 그리고 다양한 화면 크기와 방향에서 앱이 제대로 작동하도록 반응형 UI를 설계한다. 사용자가 어떤 기기를 사용하든 동일한 경험을 제공하는 것을 목표로 한다. 만약 하나의 특수한 디바이스를 위한 것이라면, 그 기기에 적절한 안을 제공한다. 키오스크, ATM 기기 등이 이에 해당한다.

제품 디자인 분야

제품 디자인 분야의 프로토타이핑은 제품이 시장에 출시되기 전, 아이디어 구상에서 생산에 이르기까지 제품 개발의 전 과정에서 중요한 역할을 한다. 계속해서 업데이트할 수 있는 UI 디자인과 다르게 제품은 한 번 양산하면 디자인 변경이 거의 불가능하므로, 최종 프로토타입까지 완성도를 높이는 것이 중요하다. 프로토타이핑을 통해 볼 수 있고 만질 수 있는 디자인 결과물을 테스트함으로써 미처 발견하지 못한 디자인의 결함을 찾을 수 있고, 인간공학적 문제점을 검토할 수 있고, 여러 사람의 피드백을 수집해 개선안을 내놓을 수 있다. 이처럼 제품 개발에 프로토타이핑은 여러 가지 이점을 제공하는데, 여기에서는 스터디 목업과 경험 프로토타이핑으로 나누어 살펴본다.

스터디 목업

제품 디자인 분야에서는 LF 프로토타입을 러프 목업Rough Mock-up 또는 소프트 목업Soft Mock-up, 스터디 모크업Study Mock-up이라고도 부르는데, 보통 스티로폼을 깎거나 골판지로 외형을 만드는 것을 지칭한다. 요즘은 디자인 초기 단계부터 3D프린팅을 이용해서 손쉽고 빠르게 스터디 목업을 만들기도 한다.

그림 3.43은 여러 스터디 목업을 보여준다. 위의 두 사진은 스티로폼으로 만든 청소기 스터디 목업과 이를 발전시킨 렌더링이다. 이런 경

우 디자인의 외형, 특히 조각적인 형상, 볼륨감, 인간공학적 크기, 손으로 잡았을 때의 느낌 등을 확인하기에 적합하다. 하지만 작동하지는 않기 때문에 더미 목업Dummy Mock-up이라고 부르기도 한다. 중간 사진은 컵뚜껑과 요구르트통을 붙여서 만든 초기의 스터디 목업과 완성된 용접건Gun이다. 프로토타입을 만들때 스티로폼이나 골판지로 깎거나 붙여서 만들지 않고, 이렇게 기성부품을 활용해서 만들어도 된다. 아래 사진은 스마트워치의 스터디목업이다. 여러 화면을 만들어서 사용자 테스트를 할 때 화면을 교체해 가면서 활용했다.

프로토타입을 만들 때 처음에는 손으로 만들다가 디자인의 완성 단계에 가까워질수록 컴퓨터를 활용하거나 전문 제작사에 맡긴다. 이렇게 완성도가 높은 프로토타입은 디자인 목업이라고 부르는데, 여러 시안 중에 양산할 디자인을 결정하기 위해 만든다. 디자인 목업은 실물과 구분할 수 없을 만큼 똑같은 형상, 재질, 색상, 마감의 완성도가 요구된다.

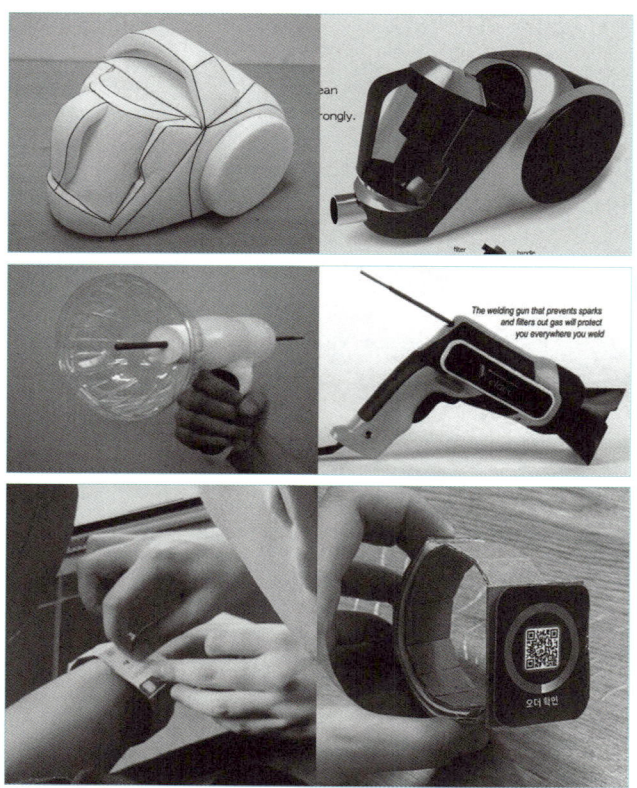

그림 3.43 → 스터디 목업 제품 디자인의 프로토타입

경험 프로토타이핑

경험 프로토타이핑은 사용 상황, 행동, 느낌을 구현하는 프로토타이핑이다. 예를 들어 구글에서는 구글 글라스를 만들 때 초기 버전의 프로토타입으로 스마트폰을 안경에 연결하여 실험해 보았다. 이를 통해 눈앞에서 화면 정보를 보는 것이 어떤 것인지를 경험했다. 닌텐도에서는 위의 초기 리모컨을 설계할 때 막대 모형을 사용해 사용자의 경험을 테스트했다. 리모컨이 제대로 작동하지는 않지만, 이렇게 함으로써 사용 상황, 그때의 인간공학적 적합성, 새로운 사용경험의 효용 등을 확인할 수 있다.

프로토타입은 디자인 중간 단계에서의 검토를 위한 것이므로, 조형성, 인간공학적 문제, 인지적 사용성, 크기나 무게, 사용 상황 등 최종 결과물이 갖춰야 할 모든 점을 만족시키지 않아도 된다. 닌텐도 위 리모컨의 경험 프로토타입은 단지 크기와 그립감, 손으로 쥐고 사용할 때의 인간공학적 문제만 검토할 수 있을 뿐이지만, 그것으로 충분하다. 때로는 프로토타입을 만들지 않아도 된다. 빌 벅스턴Bill Buxton은 『사용자 경험 스케치Sketching User Experiences』에서 사냥꾼 또는 채집꾼으로서의 디자이너 Designer as a Hunter and Gatherer를 제안하면서, 그 사례로 CD 케이스를 펼쳐서 조그마한 랩탑Lap-Top 컴퓨터의 사용 동작을 검토하는 사례를 보여준 바 있다.

공간 프로토타이핑

공간 프로토타이핑은 건축과 인테리어 디자인에서 주로 사용되며, 물리적 공간을 설계하고 사용자 경험을 테스트하는 과정이다.

먼저 스케치 이후 디지털 모형화한다. 3D 프로그램이나 설계 도구를 사용하여 공간을 시뮬레이션하고, 가상 환경에서 설계를 체험할 수 있게 한다. 이를 통해 공간의 크기, 배치, 조명 등을 미리 확인하고 수정할 수 있다. 그다음 실제 공간의 축소판을 제작하여 공간 구성과 인테리어 요소들을 테스트하는 물리적 프로토타이핑을 한다. 이는 실재감 있는 모델을 통해 설계의 타당성을 검토하고, 사용자의 동선이나 공간 활용도를 최적화하는 데 도움이 된다.

공간 프로토타이핑의 제작 추세는 기술의 발전과 함께 크게 변화하고 있다. 과거에는 폼보드, 나무, 종이, 플라스틱과 같은 물리적인 재료를 사용하여 축소 모델을 제작하는 것이 일반적이었다. 이런 물리적 모형은 공

간의 형태와 구성을 시각화하고, 사용자 동선 및 공간 활용도를 테스트하는 데 유용했다. 하지만 최근 몇 년 동안 디지털 기술의 발전과 새로운 도구의 등장으로 공간 프로토타이핑의 방식이 크게 변화하고 있다. VR, AR, MR 등과 같은 3D 소프트웨어를 이용하거나 디지털 트윈 기술을 이용해 물리적 공간의 디지털 복제본을 만드는 개념도 도입되었다. 또한 실제 물리적인 프로토타이핑도 3D 프린팅이나 CNC Computer Numerical Control 가공 기술을 이용해 빠르고 정교하게 프로토타입 제작이 가능해졌다.

8장
사용성 테스트

사용성 테스트는 프로토타이핑을 통해 결과물을 평가하고 측정하기 위한 방법으로, 사용자 테스트라고도 한다. 프로토타이핑과 사용성 테스트는 밀접하게 연관되어 있는데, 사용성 테스트를 통해 디자인에 무엇이 부족한지 깨닫게 해주는 중요한 프로세스이다. 사용성 테스트와 관련해서는 1부에 설명되어 있지만, 여기에서는 더 구체적으로 사용성 테스트가 무엇인지, 사용성 테스트를 어떻게 하는지에 대해 살펴본다. 이를 통해 사용자 인터페이스 디자인의 원리와 실무를 이해하고, 효과적인 디자인을 수행할 수 있다. 사용성 테스트는 UX·UI 디자인에서 가장 효과적인 방법인 만큼 다른 디자인 방법에 비해 절차적으로 준비할 것이 많고, 상대적으로 명시지 형태로 학습하고 교육할 내용이 많은 방법이다.

⟩ 1 사용성 테스트의 특징

사용성 테스트는 UX·UI 디자인에서 가장 연구가 오래된 분야이다. UX 디자인이라는 용어는 2000년대 이후에 등장한데 비해, 사용성 테스트는 1980년대의 퍼스널 컴퓨터 시장의 등장과 업무용 소프트웨어의 확산을 바탕으로 1990년대 초에 본격적으로 등장했다. 1986년 HCI와 인터랙션 디자인 분야의 석학인 도널드 노먼의 『User Centered System Design: New Perspectives on Human-computer Interaction』, 1988년 UX 디자인의 바이블로 불리는 『The Design of Everyday Things』(출간 당시의 책 제목은 『The Psychology of Everyday Things』였다.)가 출간되면서 사람과 시스템(주로 컴퓨터)과의 상호작용과 사용성에 대한 관심이 높아져 갔다. 그리고 1993년 출간된 제이콥 닐슨의 『Usability Engineering』에서 사용성에 대한 관심과 연구는 이미 상당한 수준에 도달했다.

사용성 테스트는 다른 UX·UI 디자인 방법론과 다소 성격이 다르다. UX 디자인 분야 전반이 정성적인 경향이 강하고 마케팅과 같은 유연한 학문 Soft Science에 영향을 받은 데 비해, 사용성 테스트는 정량적인 경향이 강하고 실험심리학과 같은 엄밀한 학문 Hard Science의 영향에서 출발했다. 또 UI 디자인이 대체로 결과물을 만들어 내는 실천에 집중하는 데 비해, 사용성 테스트는 그 실천적 결과물을 평가하는 리포팅 작업에 가까운 것처럼 보이기도 한다.

사용성 테스트는 UX·UI 디자인 프로세스상 맨 뒤에 있고, 이 책에서도 가장 마지막 장에 설명하고 있다. 그러나 사용성 테스트를 프로젝트 진행에서 항상 마지막에 할 필요는 없다. 사용성 테스트를 약간 변경해서 진행하면 리서치 초기에 니즈 탐색용으로, 디벨롭 초기에 대안 탐색 수단으로 사용할 수도 있으므로, 사용성 테스트를 프로젝트의 마지막 단계라고 고정적으로 보지 않기를 바란다.

사용성에서 사용 경험으로

사용성 테스트는 1990년대 초부터 개척되어 온 만큼 학문적 깊이가 깊은 동시에, 오래된 기준이 남아 있기도 하다. 제이콥 닐슨의 휴리스틱을 봐도 어떻게 해야 시스템을 헷갈리지 않을지, 오류를 일으키지 않을지에 집중하고 있는 반면, 시스템 사용시의 재미, 사람들 사이의 사회적 상호작용이나

문화적 이슈에 관련된 것은 다루고 있지 않다. 전통적인 사용성 테스트의 관점과 방식으로는 게임이나 메타버스에서의 상호작용에 대해서는 사용자 경험을 통찰하기가 쉽지 않다. 수행 시간이 짧을수록 좋다는 식의 전통적인 사용성 테스트로는 게임에서의 사용 경험을 제대로 파악하기 곤란하다. 게임의 난이도가 쉽다고 해서, 그 스테이지를 '빨리 깰 수 있다.'고 해서 좋은 것만은 아니기 때문이다.

사용성 테스트는 사용성만을 다루는가

사용성 테스트는 말 그대로 '사용성'을 평가하는 것이다. ISO-9241-11 정의에 따르면 사용성은 효과성, 효율성, 만족도의 총체이다. ISO의 사용성 정의 이전에는 제이콥 닐슨의 사용성 정의가 있었다. 닐슨은 사용성의 하위 속성을 학습 용이성, 사용 효율성, 기억 용이성, 오류 최소화, 주관적 만족으로 설명했다. ISO의 사용성 정의는 닐슨의 정의에서 인지적 이슈를 덜어내고 중첩되는 영역을 줄였다는 점에서 차이가 있다. 그러나 사용성 테스트는 사용성을 평가한다는 점에서 유용성이나 심미성, 시장성, 사회적 수용성에 대한 평가와는 다르다는 것을 의미한다.

사용성 테스트 과정에서 '이 제품이 매력적인가요?'와 같은 심미성이나 '이 제품을 구매하시겠습니까?'와 같은 시장성에 대한 평가를 수반할 수 있지만, 사용성 테스트의 가장 큰 관심은 사용자가 시스템을 무리 없이 사용할 수 있는가에 있다.

사용성 테스트는 평가, 실험과 어떻게 다른가

사용성 테스트의 두번째 단어인 테스트에 대해서도 생각할 여지가 있다. 테스트는 평가나 실험과 비슷하지만, 평가보다 가볍고 실험보다 덜 엄밀하다. 따라서 'Usability Test'는 사용성 평가보다 '사용성 테스트'로 쓰는 것이 바람직하다. 사용성 테스트는 실험적인 방법을 쓰지만, 엄밀함이 요구되는 실험과는 거리가 있다.

사용성 테스트라는 용어와 혼용되는 용어이자 심각한 오해를 초래할 수 있는 표현으로 사용자 테스트가 있다. 정통적인 견해에 따르면 사용자'가' 평가하는 것이지, 사용자'를' 평가하는 것이 아니므로, 사용자 테스트라는 용어는 적합하지 않다. 그러나 사용자 테스트는 사용성 테스트와 오래전부터 구분 없이 쓰여 왔고, 사용성이라는 좁은 개념을 확장하고자

하는 적극적인 의도에서 쓰이고 있기도 하다. 따라서 이 책에서는 사용성 테스트와 사용자 테스트를 명확히 구분하지 않고 사용하고 있다.

사용성 테스트는 당연하게도 프로세스의 가장 뒤 단계에서 진행되며, 그 전 단계인 프로토타이핑과 긴밀히 연관되어 진행된다. 프로토타입을 만들어야 테스트를 실시할 수 있고, 테스트 결과는 프로토타입 개선에 다시 적용된다.

사용성 테스트를 왜 하는가

사용성 테스트의 목적은 여러 가지가 있을 수 있다. 좋은 디자인 솔루션을 찾는 것이 가장 대표적인 목적이지만, 프로젝트 초기에 고객의 잠재적인 니즈를 찾거나, 디자인팀이 확신하고 있는 디자인 안에 대한 근거를 확보해 의사 결정자를 설득하기 위해서 사용성 테스트를 진행할 수도 있다. 다른 디자인 방법과 차별화되는 사용성 테스트의 가장 뚜렷한 장점은 수치적인 입증이 가능하다는 점인데, 사용성 테스트의 목적과 그 효과도 수치로 주장하는 경우가 많다.

제이콥 닐슨은 2003년 『Return on Investment for Usability』를 통해 프로젝트 예산의 10%를 사용성 테스트에 사용해야 한다고 주장했다. 닐슨은 863개의 프로젝트 데이터를 토대로 사용성 테스트 비용이 8-13%임을 확인하고, 이 수치를 귀납적으로 산출했다. 또한 사용성 테스트 비용은 프로젝트 규모와 상관없이 그 규모가 거의 비슷하다는 것도 밝혀냈다. 그의 조사에 따르면 예산이 열 배인 프로젝트는 사용성 지출을 네 배 더 필요로 했는데, 프로젝트 규모에 따라 사용성 테스트 비용이 선형적으로 증가하지는 않음을 의미한다.

닐슨은 웹 프로젝트를 대상으로 진행한 사용성 테스트를 통해 판매 Sales 와 전환율 Conversion Rate 은 평균 100%, 트래픽 Traffic 과 방문자 수 Visitor Count 는 150%, 사용자 성능 User Performance 및 생산성 Productivity 은 161%, 특정 기능의 사용 Use of Specific (target) Features 은 202% 개선된다고 주장했다. 이를 살펴보면 유용성에 가까운 사항(전환율)보다 사용성에 가까운 사항(특정 기능의 사용)일수록 사용성 테스트의 개선 정도가 높게 나타났는데, 이는 사용성 테스트가 좁고 명확한 문제에 좀 더 효과적인 방법이라는 점을 잘 보여준다.

사용성 테스트의 분류 기준

사용성 테스트는 평가 주체에 따라, 얻어지는 데이터의 유형에 따라, 태스크의 유무에 따라, 진행 시기와 조건에 따라 다양하게 나뉜다.(그림 3.44) 사용성 테스트는 통상 실제 고객인 사용자에 의해 진행되는 것이 일반적이지만, 전문 지식과 경험을 갖춘 전문가가 진행하는 경우도 있다. 사용성 테스트 분류에서 태스크가 있는지 없는지도 중요한 기준이 된다. 태스크가 있으면 질적인 데이터에 더해 성공 여부나 수행 시간과 같은 양적인 데이터가 얻어진다. 평가는 수행성이라는 결과 중심으로 진행되고, 결과를 측정하거나 실증하는 식으로 진행된다. 반면 태스크가 없으면 시스템을 쓰면서 보이는 참가자의 반응과 행동을 관찰하거나 탐색하는 식으로 진행되고, 얼굴 표정이나 손동작의 머뭇거림과 같은 질적인 데이터가 얻어진다. 태스크 성공률이나 평균 수행 시간과 같은 수치가 아니라 시스템 사용 과정에서의 태도와 반응과 같은 과정 위주의 평가가 주로 이루어진다. 사용성 테스트의 진행 시기는 프로토타입이 제작되어야 한다는 점에서 프로젝트의 초기보다 후기에 진행될 가능성이 높지만, 기존 제품이나 LF 프로토타입을 채택한다면 비교적 이른 시기에도 진행할 수 있다. 진행 조건은 실험실처럼 통제할 수 있지만 인위적인 환경과, 실제의 사용 환경이지만 통제가 어려운 현장으로 나눌 수 있다.

이런 구분은 각각의 장단점이 있어서 무엇이 맞다고 하기는 어렵지

전문성 진짜 사용자가 아님	전문가 (휴리스틱 평가)	By whom	사용자	진짜 사용자를 사용성 테스트에 참가시키기 어려움
사용성 테스트 과정의 느낌, 태도 모호하고 포괄적	질적 평가	Data	양적 평가	태스크 성공 여부, 반응 시간 좁고 명확한 문제
	과정 평가	Focus of evaluation	수행성(결과) 중심	
	태스크 수반 안함 (관찰, 탐색)	Task	태스크 수반 (측정, 실증)	
낮은 완성도	초기 (LF 프로토타입)	When (Fidelity)	후기 (HF 프로토타입)	높은 완성도
자연스러운 조건	현장 (집, 사무실, 거리…)	Where	실험실 (사용성 테스트 룸)	통제된 조건

그림 3.44 → 사용성 테스트의 분류 기준

만, 사용성 테스트에 대한 연구가 심화되면서 전문가 평가보다는 사용자가 참여하는 방식이, 실험실보다는 현장이, 프로젝트 후기에만 진행하는 것보다 초기부터 반복적으로 진행하는 사용성 테스트가 바람직하다는 합의가 형성되어 있다.

2 사용성 테스트의 조건

사용성 테스트는 제이콥 닐슨에 의해 개척된 분야인 만큼 닐슨의 여러 논의를 살펴볼 필요가 있다. 닐슨은 『Usability Engineering』에서 열 가지 슬로건을 제시한 바 있는데, 이는 사용성 테스트를 이해하는 데 도움이 된다.

- 슬로건 1: 최고의 추정이라 하더라도 그것으로 충분하지는 않다. Your Best Guess Is Not Good Enough.
- 슬로건 2: 사용자는 항상 옳다. The User Is Always Right.
- 슬로건 3: 사용자가 항상 옳은 것은 아니다. The User Is Not Always Right.
- 슬로건 4: 사용자는 디자이너가 아니다. Users Are Not Designers.
- 슬로건 5: 디자이너는 사용자가 아니다. Designers Are Not Users.
- 슬로건 6: 부사장은 사용자가 아니다. Vice Presidents Are Not Users.
- 슬로건 7: 적을수록 더 좋다. Less Is More.
- 슬로건 8: 세부 사항이 중요하다. Details Matter.
- 슬로건 9: 도움말은 도움이 되지 않는다. Help Doesn't.
- 슬로건 10: 사용성 공학은 프로세스이다. Usability Engineering Is Process.

몇몇 슬로건의 의미를 대략적으로 살펴보면, 슬로건 1은 추측하지 말고 측정을 하라는 뜻이다. 슬로건 3과 4는 모순되어 보인다. 이는 사용자의 의견이 원칙적 대체적으로 옳지만, 부분적 예외적으로는 틀릴 수 있다는 것을 대조되는 문장으로 설명한 것이다. 슬로건 5는 디자이너가 만들어 내야 할 솔루션을 사용자에게 직접 물어보거나 기대하지 말라는 의미이다. '디자이너는 사용자가 아니다.'라는 것은 디자이너가 '나도 사용자다.'라는 생각을 버리고 타인의 의견, 다수 사용자의 의견을 들어야 한다는 것을 의미한다. 슬로건 6은 임원진은 사용자가 아니므로 그들이 의사 결정권자라고 하더

라도 그들의 의견에 좌우되지 않아야 한다는 의미이다. 실제적으로 지키기 가장 어려운 슬로건일 수 있다. 슬로건 7과 8은 인터페이스의 심플함과 세부 사항의 중요성을 이야기하고 있고, 슬로건 9는 도움말이 필요하지 않을 정도로 직관적인 인터페이스가 중요하다는 의미이다. 마지막으로 슬로건 10은 사용성 개선이 지속적이고 체계적인 과정이어야 함을 의미한다. 이 10가지 슬로건을 통해 닐슨이 강조한 사용성 테스트의 정신과 태도를 엿볼 수 있다.

사용성 테스트 참가자 수

사용성 테스트를 진행하기 위한 방법을 구체적으로 살펴보자. 먼저 사용성 테스트의 참가자는 몇 명으로 하는 것이 적당할까? 평가의 품질을 높이기 위해서는 많으면 많을수록 좋겠지만, 수확체감의 법칙이 작용하듯 정확성을 높이기 위해서는 큰 비용이 든다. 정량 연구를 기준으로 한다면, 참가자는 최소 표본 수인 30명 정도는 확보해야 한다고 생각할 수 있다. 그러나 닐슨은 참가자가 다섯 명이면 사용성 문제의 80% 이상을 찾아낼 수 있으며, 5명의 사용자만 테스트하는 것으로 충분하다고 주장했다. 즉 사용성 테스트에서 참가자가 적다고 문제가 되지는 않는다.

사용성 테스트의 결론이 얻어졌다면 참가자를 더 늘리려고 노력하기보다 새로운 프로토타입을 만들고, 그에 대한 다음 버전의 테스트를 진행하는 것이 현명하다. 테스트의 참가자 수는 사용성 테스트의 단계와 목적에 따라 다르게 적용해야 한다. 투자 의사 결정 단계처럼 명확한 근거가 요구되거나 AB 테스트에서 선호도가 뚜렷이 드러나기 전이라면 좀 더 많은

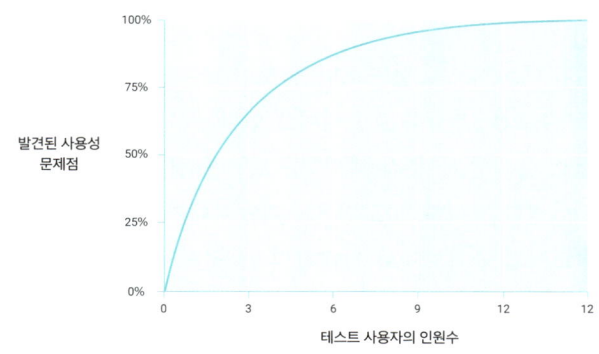

그림 3.45 → 사용성 테스트의 참가자 수 (by Nielsen)

참가자를 확보할 필요가 있을 것이고, 디자인 안을 확인하는 목적이거나 초기의 점검용이라면 적은 참가자여도 큰 문제는 되지 않는다.

사용성 테스트 룸

사용성 테스트를 진행할 공간과 환경 준비를 잘 해야 한다. 실험실보다 현장에서 사용성 테스트를 진행하는 것이 좋다고 설명했지만, 초기의 사용성 테스트 연구는 실험실에서 진행하는 방식이었던 만큼 실험실이 갖는 장점이 있으므로 여기에서는 사용성 테스트 룸 UT Room에 대해 설명한다.

전형적인 사용성 테스트 룸은 그림 3.46처럼 구성된다. 실험실에서 진행자는 참가자에게 진행 과정이나 태스크를 설명한다. 테스트 대상 시스템이 입식 키오스크 같은 것이 아닌 이상, 보통 컴퓨터나 스마트폰 또는 실물 프로토타입이 테이블 위에 놓인다. 실험실 벽 모서리에는 CCTV가 설치되어 있어 테스트 상황의 전경, 참가자의 얼굴, 시스템을 조작하는 참가자의 손동작 등을 촬영한다. 실험실과 관찰실 사이에는 단방향 거울 One-way Mirror이 있어 관찰실에서는 실험실을 볼 수 있지만, 실험실에서는 검은색 유리벽이 보일 뿐 관찰실을 볼 수 없다. 관찰실에서는 실험실에서 찍은 CCTV 화면을 모아서 보여주는 스크린 디바이더 모니터가 있고, 관찰자는 단방향 거울과 모니터로 테스트 상황을 지켜보면서 진행자에게 즉각적인 지시를 할 수 있다. 관찰자는 기록자 역할을 병행할 수도 있다. 관찰자 뒤에서 임원급인 사용성 테스트 전문가가 감독하는 경우도 있다.

이런 사용성 테스트 룸은 실험 변인을 잘 통제해야 하는 실험에 매우

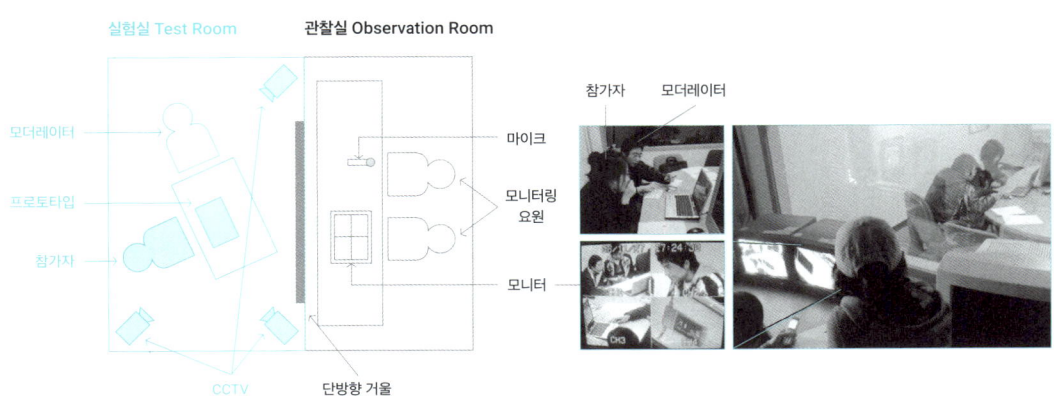

그림 3.46 → 사용성 테스트 룸의 구성

효과적이다. 그러나 사용성 테스트에서 사용성 테스트 룸의 필요성은 예전에 비해 덜 강조된다. 그 가장 큰 이유는 실험실에서는 현장의 맥락이 결여되기 때문이다. 거실 소파에서 사용하는 스마트폰 앱, 버스에서 듣는 무선 이어폰, 어두운 골목에서 QR로 대여하는 공공 자전거 앱 사용 과정을 실험실에서 재현하기는 어렵다. 2000년대 이전까지는 주된 사용성 테스트의 대상이 업무용 소프트웨어나 웹에 한정되었기 때문에 사무실 환경을 제공하는 것으로 충분했던 반면, 2000년대 이후 일상의 모든 곳에서 인터랙션이 벌어지고 있어서 실험실로는 불충분하게 된 것이다. 특히 스마트폰과 앱이 본격 보급된 2010년대 이후에는 인터랙션의 중심이 컴퓨터에서 휴대할 수 있는 개인 맞춤형 폰으로 바뀌었고, 사무실 환경을 벗어나게 되었다.

또 다른 이유는 사용성 테스트 룸이 주는 심리적 부담이다. 실험실벽 사방에 설치된 CCTV와 단방향 거울을 보면 '저 거울 너머에 나를 지켜보는 누군가가 있겠지.'라는 생각을 하게 되고, 취조실에 앉은 마음 상태가 되기 쉽다. 그런 심리적 조건에서는 진행자가 아무리 '당신의 조작 능력에 대한 평가가 아니라 앱의 UI를 평가하는 것'이라고 설명하더라도 위축되기 쉽다. 게다가 구축 비용도 만만치 않기 때문에 사용성 테스트 룸에 대한 수요는 확연히 줄어들었다. 그러나 사용성 테스트 룸 구성에서 고려되는 실험 통제와 계획에 대해서는 여전히 잘 이해할 필요가 있다.

테스트 환경과 임장감

사용성 테스트 환경은 실제 상황을 완벽히 구현할 필요가 없다. 사용성 테스트에 영향을 주는 많은 요인 중에는 임장감이 있는데, 간단한 설정과 장

LF 프로토타입 **HF 프로토타입**

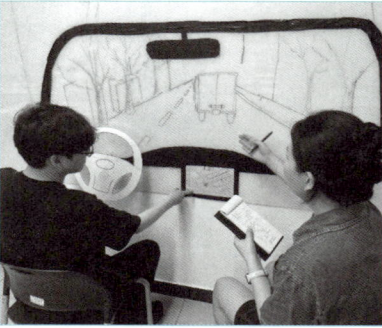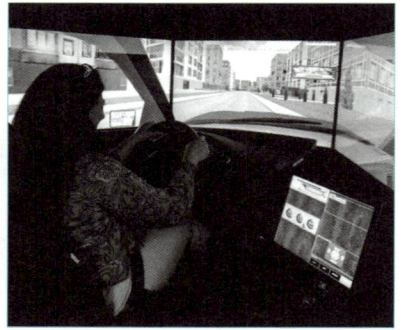

그림 3.47 → 자동차 운전 상황에서 내비게이션의 사용성 테스트

치만으로도 임장감을 줄 수 있다. 그러나 가능한 범위에서 최대한 실제와 유사한 사용 환경을 구현하는 것이 좋다.

그림 3.47은 운전 상황에서 내비게이션을 어떻게 확인하는지를 알아보기 위한 사용성 테스트이다. 그림 오른쪽 HF 프로토타입의 주행 영상은 디스플레이되는 것이며, 흔들리는 자동차 시트의 진동감이 느껴지지 않아서 실제 운전 상황에 비해 임장감이 떨어진다. 왼쪽의 LF 프로토타입은 이보다 더 심하다. 참가자는 사무용 의자에 앉아서 종이 운전대를 잡고 있고, 화이트보드 위에 그려진 도로를 보고 있다. 누가 봐도 실제가 아니라는 것을 모를 리 없다. 하지만 이 정도의 장치로도 최소한의 임장감을 느끼게 된다. 이런 간단한 설정조차 없다면 테스트 참가자는 전방을 주시하다가 힐긋힐긋 내비게이션을 보는 실제 운전 상황에서의 조작이 아니라, 스마트폰을 보듯이 내비게이션을 자기 무릎 위에 올려놓고 사용하려 들 것이다.

그림 3.48은 액티브 터치Active Touch 기술을 이용한 패러글라이딩 조작 인터페이스를 제안하고, 그 효용을 테스트로 확인하는 과정이다. 참가자는 흔들리는 의자를 통해 대기를 가르며 활강하는 패러글라이딩을 경험하고, 부채질로 만드는 바람과 눈앞의 TV에서 보이는 활강 영상을 통해 패러글라이딩과 유사한 경험을 한다.

그림 3.49는 각각 세탁기와 비데의 컨트롤 패널을 디자인하고 테스트를 진행하는 모습이다. 테스트할 때 세탁기 컨트롤 패널을 별다른 상황 설정 없이 참가자에게 주고 써보라고 하면, 태블릿PC를 쓰는 듯한 자세로 사용할 것이다. 그렇게 되면 쭈그려 앉아서 사용하는 세탁기 조작 시의 인간 공학적 자세와 그로 인한 UI 디자인의 여러 이슈를 검토하지 못하게 된다.

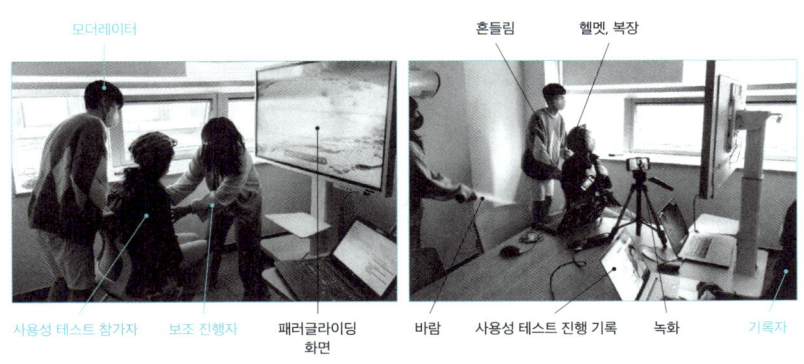

그림 3.48 → 패러글라이딩 사용성 테스트 장면

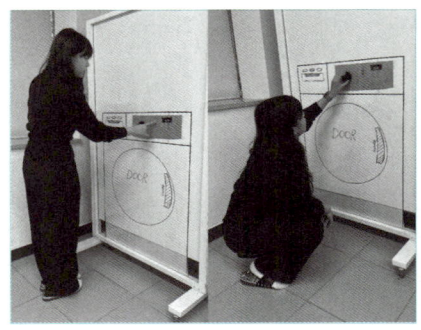

그림 3.49 → 세탁기와 비데의 컨트롤 패널에 대한 초기 단계의 테스트

비데의 컨트롤 패널도 패널을 의자에 부착해 고개를 돌려 패널을 봐야 하는 시선과 손의 각도를 실제와 동일하게 테스트하는 것이 좋다.

> 3 다양한 사용성 평가 방법

실제 사용자에게 태스크를 부여해서 평가하는 전형적인 사용성 테스트 방법 외에도 다양한 사용성 평가 방법이 있다. 휴리스틱이나 구글 프레임워크를 이용한 평가 방법, 설문이나 행동 자료를 이용해 사용성을 평가하는 방법 등 모두 사용성 테스트의 평가 방법의 일환이라고 할 수 있다.

휴리스틱 평가

전형적이지는 않지만 사용성 테스트의 일환이기도 한 휴리스틱 평가에 대해 알아보자. 휴리스틱은 우리말로 '어림값', 또는 비속어이지만 흔히 쓰는 표현인 '통밥'과 유사하다. 휴리스틱은 정확한 계산이나 측정 없이 직관적으로 판단하는 예측을 의미하며, 휴리스틱 평가는 사용성 전문가가 자신의 축적된 경험과 지식을 토대로 해당 시스템의 사용성에 대해 예측하거나 판단하는 것을 말한다.

그렇다면 비전문가인 일반인이 휴리스틱 평가를 할 수 있을까? 일상에서 사람들은 모두 저마다의 휴리스틱을 갖고 살아간다. '대충 이 정도일 거야.' '내가 해본 경험으로는 이럴 걸.'같이 일상적인 판단을 한다. 정확한 측정과 실험적 근거를 갖고 판단하는 것보다 이렇게 짐작하는 경우가 더 많다. 이런 일상의 휴리스틱이 수용될 수 있는 이유는 그것이 수많은 경험

에 근거한 판단이기 때문이다. 해당 이슈에 대한 축적된 정보와 전문성을 갖추고 있기 때문에 일상의 휴리스틱이 받아들여지는 것이다. 즉 휴리스틱은 아무런 기준이나 근거 없이 내려지는 게 아니라 충분한 경험과 전문성을 바탕으로 하는 것이다. 그런 이유로 사용성에 관한 휴리스틱 평가는 일반 사용자가 아닌 사용성 전문가에게만 맡길 수 있다. 휴리스틱 평가라는 표현은 당연히 전문가 평가 Expert Review 를 의미하는 것이다.

휴리스틱 평가는 일반 사용자가 주체가 아니라는 점에서도 다르지만, 비실험적 방식으로 이루어진다는 점에서도 전형적인 사용성 테스트와 다르다. 휴리스틱 평가에서도 실험적 과정을 동반할 수 있지만, 해당 시스템과 디자인 전문가가 태스크를 수행하지 않고 마음속으로 그 시스템의 사용 과정을 절차적으로 점검한다. 이를 인지적 시찰법 Cognitive Walkthrough 이라고 하는데, 휴리스틱 평가와 전문가 평가, 인지적 시찰법은 서로 유사한 점이 많다.

그렇다면 전문가에 의한 휴리스틱 평가의 장점은 무엇일까? 가장 큰 장점은 준비에 노력이 덜 들어가고, 비용이 적게 들며, 빠르게 진행할 수 있다는 것이다. 테스트 시나리오를 만들고 참가자를 섭외해서 약속을 잡고 테스트 장소까지 안내하는 일련의 과정이 없어지므로, 신속한 진행이 가능하고, 그 과정에서의 비용도 절약된다. 또한 전문가가 주는 의견이므로 통찰점에 대해 해석할 필요가 없고 해결책이 같이 제공될 수 있다. 일반 사용자가 참가한 테스트에서 참가자가 난감한 표정으로 앱 조작을 머뭇거리고 있다면, 그 이유가 어떤 버튼을 누를지 몰라서인지(인지적 사용성의 문제), 앱이 제공하는 서비스가 마음에 들지 않아서인지(유용성의 문제) 바로 알아내기가 어렵다. 일반인은 자신이 느끼는 당혹감의 원인이 무엇인지 짚어내지 못하거나, 테스트 상황에서 이를 직접 말하지 않기 때문이다. 하지만 전문가라면 '이 화면에서 모달뷰 Modal View 가 나와서 혼동이 생긴다.'라는 식으로 문제의 원인을 명확히 말해 줄 수 있다. 계약 조건에 따라서는 모달뷰 대신 전체 화면으로 뜨는 리스트 메뉴로 교체해라.'라는 식의 명확한 대안을 제공해 줄 수도 있다.

전문가에 의한 휴리스틱 평가의 단점도 있다. 가장 큰 단점은 평가자가 전문가이긴 해도 실제 사용자가 아니라는 점이다. 아무리 UX 디자인 전문가라고 하더라도 50대 남성이 20대 여성을 대상으로 한 제품을 평가한다면, 그 시스템에 대한 이해도가 불충분할 수 있다. 순수 인지적 이슈를

① 시스템 상태를 가시화하라	Visibility			시스템에 대한 사용자의 인식
② 시스템과 실세계를 연결지어라	Mapping	⑥ 회상보다 재인하게 하라	Recognition	
③ 사용자 통제권과 자유를 제공하라	Freedom	⑦ 사용상의 유연성과 효율성을 높여라	Flexibility	시스템의 자유도
④ 일관성과 표준을 지켜라	Consistency	⑧ 미학적이고 미니멀하게 디자인하라	Minimalism	전반적인 디자인 원칙
⑤ 오류를 예방하라	Error Prevention	⑨ 사용자가 오류를 인식, 진단, 복구할 수 있게 하라	Error Recovery	오류 대책
		⑩ 도움말과 설명을 제공하라	Help	

그림 3.50 → 제이콥 닐슨의 10가지 사용성 휴리스틱

다루면 사용성 전문가의 통찰력이 더 뛰어나겠지만, 라이프스타일이나 취향에 관한 문제를 다루면 적절한 판단을 내리기 어려울 수 있다. UX·UI 디자인의 관심이 1990년대의 사용성에서 2000년 이후 사용자 경험으로 확대되면서 전문가의 휴리스틱 평가가 보장할 수 있는 영역이 상대적으로 축소되었다. 또 다른 단점으로는 전문가의 역량과 주관에 따라 해석이 크게 달라진다는 점이다. 전문가 평가는 여러 명에게 의뢰하지 않기 때문에 일 개인에 의해 좌우될 가능성 크다.

휴리스틱 평가의 기준으로 널리 사용되는 것이 1994년 닐슨이 제시한 열 가지 사용성 휴리스틱이다. 1부 '3장 UX·UI 디자인 정의 및 모델'에서 언급한 바 있지만, 그림 3.50과 같이 재정렬했다. 그림에서 ①②⑥은 시스템에 대한 사용자의 인식에 대한 항목들이고, ③과 ⑦은 시스템의 자유도와 사용자의 권한에 대한 문제들이다. ④와 ⑧은 전반적인 디자인 원칙이며, ⑤⑨⑩은 오류를 줄이기 위한 여러 대책에 대한 것들이다. 닐슨의 휴리스틱은 발표된 지 오랜 시간이 흘렀고, 오류 대책은 많은 반면 와우포인트에 대한 논의는 없는 등 시대적 한계가 있다. 그렇지만 여전히 널리 쓰이고 있으며, 가장 권위 있는 경험 원칙이다.

구글 HEART 프레임워크

전통적 사용성 테스트의 기준에서의 부족한 점을 보완하기 위해 구글에서는 HEART 프레임워크를 개발했다. HEART 프레임워크는 사용성이 아니라 사용자 경험을 측정하고 개선하기 위한 것인데, 행복 Happiness, 참여

Engagement, 채택Adoption, 유지Retention, 태스크의 성공Task Success의 다섯 단계로 구성되어 있다. 태스크 성공은 작업 완료까지의 시간이나 에러율로 측정할 수 있다. 행복은 설문을 통한 종합적 만족도, 추천 여부로 판단할 수 있다. 이 두 가지가 정량 데이터, 정성 데이터로 측정된다면, 중간의 세 가지 측면인 참여(제품 사용 시간 및 빈도), 채택(서비스 가입과 가입 후 재사용 비율), 유지(시스템에 남아 있는 사용자 수)는 GAGoogle Analytics 등을 통해 데이터로 파악할 수 있다. 오늘날 데이터를 UX·UI 디자인에 활용하려는 시도가 적극적으로 전개되고 있으며, 사용성 테스트를 비롯한 UX·UI 디자인에 새로운 돌파구를 가져다주고 있다.

설문 기반 평가 도구

테스트를 통한 평가가 아니라 설문을 이용해서 평가하는 방법들이 있다. SUS, QUIS, SUPR-Q, SERVQUAL, NASA-TLX 등이 이에 해당한다. 이 방법들은 설문의 장단점을 그대로 안고 있다. 지표화되어 있어서 평가하고자 하는 시스템을 다른 시스템과 비교하기가 용이하고 비교적 진행하기 쉽다는 장점과, 시스템을 평가할 수는 있지만 평가 점수가 낮거나 높게 나온 이유를 알 수 없고 개선 방향을 제시하지 못한다는 단점이 있다. 그 상세 내용은 다음과 같다.

SUS는 System Usability Scale의 약자로, 1980년대에 디지털 장비 회사 DECDigital Equipment Corporation의 존 브로크John Broke가 발명한 사후 테스트 도구이다. SUS의 문항은 '나는 이 시스템을 자주 사용하고 싶다. 사용하기 쉽다고 생각한다. 이 시스템에서 불필요한 복잡성을 발견했다. 일관되지 않는 점이 많다고 생각한다. 시스템을 쓰기 전에 많은 것을 학습해야 했다.' 등과 같은 사용성과 관련된 열 가지 문항으로 구성된다. 평가는 5점 리커트 척도로 한다. SUS는 독립적으로 실시할 수도 있고, 사용성 테스트 후에 진행할 수도 있다.

QUIS는 Questionnaire for User Interaction Satisfaction의 약자로, 매릴랜드대학에서 1988년에 개발한 것이다. QUIS는 전반적인 시스템 만족도, 화면, 용어 및 시스템 정보, 학습성, 성능, 유용성 및 UI를 0-9점 척도로 측정한다. 문항별로 4-6개의 하위 문항이 있다.

SUPR-Q는 Standardized User Experience Percentile Rank Questionnaire의 약자로, 웹사이트에 특화된 평가 도구이다. 사용성(사용하기 쉽다,

탐색하기 쉽다), 신뢰성(구매하기 편안하다, 과업을 수행하는 데 자신감이 있다), 외관(매력적이다, 깔끔하고 단순하다), 충성도(다음에도 이 웹사이트를 방문할 것이다, 친구나 동료에게 추천하겠다)로 이루어져 있다. 충성도의 마지막 문항은 사실 NPS Net Promoter Score, 순추천지수 질문과 동일하다. NPS는 2003년 프레데릭 라이히헬드 Frederick F. Reichheld가 제안한 웹사이트 추천 점수로, 추천자 비율에서 비방자 비율을 뺀 값이며, 웹사이트의 총체적 가치를 나타낸다. SUS, QUIS, SUPR-Q는 사용성을 중심으로 해서 시스템의 가치를 평가하는 도구라고 할 수 있다.

반면 SERVQUAL과 NASA-TLX는 사용성보다 다른 측면에 맞춰진 평가 도구이다. SERVQUAL은 서비스 질을 나타내는 말이다. 1980년대에 마케팅 연구자 발레리 자이사믈 Valarie Zeithaml과 레너드 베리 Leonard Berry 등에 의해 개발된 서비스 품질 평가 도구로서, 믿음직하고 정확하게 서비스를 수행하는가(Reliability 신뢰성), 서비스 직원의 지식과 자신감이 충분한가(Assurance 확실성), 실제 시설의 형태와 장비 등이 충분한가(Tangibles 유형성), 고객에 대해 이해하고 있는가(Empathy 공감), 신속한 서비스를 제공하고 문제를 해결하는가(Responsiveness 반응)의 다섯 가지 항목을 평가한다. 이 다섯 가지 항목의 머리글자를 따서 'RATER'라고도 부른다. 항목마다 4-5개의 하위 문항으로 구성된다.

NASA TLX Task Load Index는 과업 부하 지수이다. 어렵고 복잡한 업무 수행에 대한 인지 부하를 측정하기 위해 1980년대에 NASA가 만든 것으로, 인간공학 분야에서 많이 사용하는 표준 설문지이다. 질문 문항은 6개(정신적 어려움, 물리적 어려움, 시간적 압박, 작업에 대한 성공, 전반적인 노력 수준, 전반적인 좌절 수준)로, 21점 리커트 척도로 평가한다. 우주선 조정, 핵발전소 관제와 같이 전문적이고 정형화된 업무에 적합한 평가 도구이다.

설문을 기반으로 한 방법을 적용할 때 평가 점수가 수치로 제시되지만, 그 본질은 참가자의 주관적 인식이라는 점을 잊지 말아야 한다. 이 방법들은 사용성 테스트와 병행하거나 사용성 테스트 이후에 사후 설문식으로 진행되는 경우가 많은데, 5-10명 정도로도 가능한 사용성 테스트와는 달리 충분한 평가자 수를 확보해야 한다는 점도 유의해야 한다. 만약 30명 이하의 참가자로부터 얻은 결과라면 그 평균치에 지나치게 연연하지 않는 것이 좋다.

행동 데이터 측정

테스트 외의 평가 방법으로 아이트래킹 기법과 클릭맵 분석 같이 사용자의 행동을 토대로 하는 평가 방법이 있다.

아이트래킹은 '사용자가 주의를 기울이는 곳에 시선이 머문다.'라는 인지심리학적 전제하에 사용자의 시선이 어디에 머무는지, 어떤 경로로 움직이는지를 추적해 히트맵과 게이즈 플롯을 그린다. GNB Global Navigation Bar 를 비롯한 상단 정보는 꼼꼼히 보면서 왼쪽에서 오른쪽으로 읽어 나가다가 아래쪽으로 갈수록 점차 시선이 듬성듬성 건너뛰는 양상을 보여, 영어 알파벳 F자 형상을 띤다. 하지만 웹 하단의 FNB Foot Navigation Bar 나 앱의 탭바 영역에서 다시 집중하면서 E 패턴을 보이기도 한다. 시선 움직임이 보다 거칠게 일어날 때는 화면 위쪽의 왼쪽에서 오른쪽으로 갔다가 화면의 왼쪽 아래로 빠르게 대각선 이동한 후, 다시 오른쪽으로 훑고 지나가는 Z 패턴을 보이기도 한다. 사용자는 화면을 꼼꼼히 보지 않고 훑어보는, 즉 스캔하는 경향이 있음을 고려해 주요 콘텐츠나 CTA Call to Action 버튼이 주목받는 영역을 벗어나지 않게 배치할 필요가 있다.

아이트래킹 분석을 할 때 안경 타입 아이트래커를 쓰면 더 정밀한 측정이 가능하지만, 부자연스럽고 실험실 환경을 벗어나기 어렵다. 그런 이유로 요즘에는 별다른 하드웨어 장비를 착용하지 않는 스크린 기반 아이트래킹(또는 리모트 아이트래킹)을 사용하기도 한다.

클릭맵 분석은 사용자가 웹이나 앱 화면의 어디를 클릭했는지를 누적된 데이터를 통해 분석하고 시각화하는 기법이다. 이 분석을 통해 사용자가 어떤 UI 요소와 가장 많이 상호작용했는지를 파악할 수 있다. 클릭맵 분석에서 히트맵은 아이트래킹의 히트맵과 유사하게 클릭 수가 많은 곳은 빨간색으로, 적은 곳은 파란색으로 표시한다. 스크롤맵 Scroll Map 은 사용자가 페이지를 어디까지 스크롤하고 어디서 멈췄는지를 보여준다. 엘리먼트 분석 Element Analysis 은 버튼, 링크, 이미지와 같은 특정 UI 요소가 얼마나 클릭되었는지를 분석한다. 이커머스 사이트라면 상품 정보를 카드 메뉴로 제시했을 때 클릭이 늘어나는지, 리스트 메뉴로 제시했을 때 늘어나는지를 분석할 수 있다.

아이트래킹과 클릭맵 분석은 행동을 분석한다는 점에서 사용성 테스트와 공통성이 있다. 특히 좁고 명확한 사용성 이슈를 다룰 때, 정밀한 비교를 해야 할 때 사용성 테스트에 더해 이 방법들을 보완적으로 쓸 수 있다.

그러나 아이트래킹과 달리 클릭맵 분석은 일시적으로 진행하는 테스트가 아니라 장기간에 걸쳐 축적한 데이터를 분석해야 한다. 클릭맵 분석은 클릭(또는 터치) 위치를 서버에서 기록하는 방식이므로, 특정한 테스트 상황을 조성할 수도 없다. 이에 대해서는 2부 '6장 데이터 기반 리서치'의 설명을 참고하기 바란다.

> 4 사용성 테스트의 유형

사용성 테스트의 여러 유형을 구체적으로 살펴보고자 한다. 실험실에서의 사용성 테스트는 '사용성 테스트 룸'에서 설명했으므로 여기에서는 생략한다.

래피드 사용성 테스트 및 파일럿 사용성 테스트

래피드 테스트Rapid UT, 파일럿 테스트Pilot UT는 초기의 LF 프로토타입으로 진행하는 테스트를 의미한다. 이 두 테스트는 프로토타입의 완성도가 낮고, 최종 테스트가 아니므로 후기 단계의 테스트에 비해 덜 정밀하고 탐색적인 방식으로 진행된다. 이때 사용되는 프로토타입은 페이퍼 프로토타입, 디자인 목업, 퀵앤드더티 프로토타입 등 다양하게 불린다. 웹이나 앱의 경우 종이에 그린 페이퍼 프로토타입으로 충분하지만, 가전제품의 컨트롤 패널은 구체적으로 표현하거나 평가할 수는 없다. 하지만 종이로 만든 페이퍼 목업으로도 초기 단계의 디자인 방향을 잡는 데는 적당하다.

현장 사용성 테스트

잘 구비된 사용성 테스트 룸까지는 아니더라도 대부분의 사용성 테스트는 사무실에서 진행된다. 대다수의 시스템이 사무실에서 테스트해도 실제 환

그림 3.51 → 세탁기 컨트롤 패널의 페이퍼 프로토타입

그림 3.52 → 공공 자전거의 대여 및 반납 키오스크 사용성 테스트

경과 크게 다르지 않고, 만들어진 디자인 안을 바로 평가하기에도 용이하기 때문이다. 그러나 사무실 환경을 벗어나야 실제의 사용 상황을 구현할 수 있는 경우가 있는데, 이럴 때는 현장에서 테스트를 진행하는 것이 바람직하다.

그림 3.52는 공공 자전거 대여 시스템에 대한 테스트 상황이다. 지금의 따릉이는 앱을 통해 대여와 반납이 이루어지지만, 이 테스트가 진행될 당시는 터치형 키오스크로 대여와 반납을 하던 방식이었다. 연구자는 서울 시내에 있던 대여 및 반납소에 개선안을 인스톨한 대형 태블릿PC를 원래의 키오스크 위에 덧대고 테스트를 진행했다. 대여 과정에서 사용할 수 있는 자전거가 몇 대나 있는지, 키오스크가 자전거와 얼마나 떨어져 있는지, 햇빛에 의해 키오스크 화면이 안 보이는 일은 없는지, 주변 소음으로 키오스크 사용에 어려움은 없는지, 다음 사용자가 대기해서 초조하지는 않은지 등 현장에서만 확인할 수 있는 여러 요인을 반영하여 테스트할 수 있었다.

AB 테스트

AB 테스트는 'A안 대 B안'처럼 선택을 위해 복수의 대안을 비교하는 테스트를 말한다. 대안은 두 개가 아니라 세 개일 수도 있다. AB 테스트는 제품 출시가 임박한 시점에서 베타테스트로 진행되거나 출시 후의 서비스 상용화 단계에서도 실시되므로 프로토타입의 완성도는 매우 높다. 따라서 인터랙션의 불완전성을 보완하기 위해 인터뷰를 덧붙이기보다 대량의 사용 데이터를 바탕으로 평가할 수 있다. 예를 들어 A안과 B안 중에 무엇이 최종 구매로 이어지는지, 즉 전환율이 높은 디자인 안이 무엇인지, 재방문을 보장하는 디자인 안이 무엇인지를 의견보다 행동 Log data을 토대로 검증하는 방식이다. 넷플릭스 외에도 아마존, 쿠팡, 에어비앤비 등 수많은 기업에

서 AB 테스트를 실시하고 있다. 다른 사용성 테스트에 비해 AB 테스트는 완성된 프로토타입과 대량의 로그 데이터를 확보할 수 있는 기술적인 토대를 필요로 하므로 기업 단위에서 진행할 수는 있지만, 소규모 디자인 에이전시나 개인 연구자는 진행하기 쉽지 않다.

위저드 오브 오즈

위저드 오브 오즈WOZ, Wizard of OZ는 대부분의 사용성 테스트와 달리 아직 완성되지 않은 시스템을 완성된 것처럼 믿게 만들어서 진행하는 사용성 테스트 방법이다. 위저드 오브 오즈는 컴퓨팅의 아버지라 불리는 앨런 튜링Alan Turing의 튜링 테스트에서 영감을 받았다고 할 수 있다. 이때 테스트 상황이라는 것까지 속일지(완성된 제품+실제 상황), 시스템의 완성도까지 속일지(완성된 제품+실험 상황)에 따라 테스트 진행 방법이 달라진다. 참가자가 시스템을 완성된 것이라고 믿는다면, 나아가 실제 상황이라고 믿게 만든다면, 자연스러운 실제 상황에 가까워지겠지만 실험 통제력을 잃을 수 있다.

그림 3.53은 홈 IoT를 위한 인공지능 챗봇과 채팅한 화면이다. 당시 UT에 참가한 대학원생은 인공지능 챗봇이 출시된 것이라고 생각하고 테스트가 종료될 때까지 챗봇과 대화했지만, 실제로는 다른 연구실에 있던 대학원생이 챗봇 역할을 하며 채팅했던 것이다. 그림 3.54는 유치원 연령대의 아동이 인공지능 스피커를 사용한다면 또래의 목소리를 원할지 성인의 목소리를 원할지, 동성의 목소리를 원할지 이성의 목소리를 원할지

그림 3.53 → 홈IoT 챗봇의 WoZ 테스트

그림 3.54 → 어린이 대상의 인공지능 스피커 WoZ 테스트

를 위저드 오브 오즈 방식으로 실험한 것이다. 당시 연구자는 네이버 클로바 서비스를 이용해서 '안녕? 이름이 뭐야? 오늘 기분이 어때? 가장 좋아하는 음식이 뭐야?' 등의 대화글을 사전에 입력해 놓았고, 유치원생 어린이와 채팅했다. 어린이들은 눈앞에 있는 인공지능 스피커에서 소리가 나는 줄 알았지만, 실제로는 바로 옆에 앉아 있던 연구자가 타이핑한 대화글을 클로바 서비스가 목소리로 변환한 것이었다. 사전에 준비한 대화 패턴이 아닐 경우 타이핑으로 약간의 시간이 지체되긴 했지만, 어린이의 주의력은 성인보다 낮아서 실제의 인공지능 스피커와 대화한 것이 아님을 눈치 채지는 못했다.

이 두 사례처럼 위저드 오브 오즈 방법을 테스트에 적용하기 가장 쉬운 분야는 보이스 인터랙션이나 챗봇 서비스 분야이다. 하지만 요즘의 UI 프로토타입은 완성된 앱과 시각적으로 차이가 없을 정도여서 결제나 검색과 같은 앱 외부 화면이 없다면 출시된 앱이라고 해도 알아볼 수 없을 정도이다.

> 5 사용성 테스트의 진행 방법

지금까지 사용성 테스트가 무엇인지, 어떤 유형이 있는지를 설명했다. 이제부터는 사용성 테스트를 어떻게 진행할 수 있는지, 그 방법에 대해 설명하고자 한다.

구체적인 방법을 설명하기에 앞서 사용성 테스트의 원칙에 대해 알아보자. 사용성 테스트를 진행할 때 중요한 첫 번째 원칙(자세)은 반복

Iteration과 통합Integration이다. 즉 사용성 테스트를 한 번으로 끝내려 하지 말고 반복적으로 진행하면서 단계적으로 발전시켜야 한다. 테스트 결과 문제점이 없다면 좋겠지만, 그러기는 매우 어렵다. 디자인 개발의 마지막 단계에서 회복할 수 없는 문제점이 드러나면 이를 수정하기가 어려우므로, 초기부터 작은 규모의 시행착오를 통해 개발의 위험 구역을 피해 가는 것이 장기적으로는 현명한 방법이다. 디자인 프로세스의 여러 이론에서 프로세스의 반복적 진행을 강조한다.

두 번째 원칙은 디자인과 평가가 통합되어야 한다는 점이다. 다른 분야와 마찬가지로 사용성 테스트 분야에도 전문가가 있으며, 이들의 실험 설계 및 자료 분석은 더 전문성이 있다. 사용성 테스트를 외부(사내든 사외든) 전문가에게 아웃소싱하는 것은 장단점이 있으며, 항상 좋다거나 항상 나쁘다거나 할 문제는 아니다. 그러나 평가를 디자인과 분리해서 외부에 의뢰하게 되면 디자인 및 테스트의 사이클이 느려지고, 테스트로부터 얻은 인사이트를 디자인팀에 온전히 전달하거나 디자인팀의 테스트 의도를 평가팀에 전달하기 어렵거나 문서화 작업 등으로 시간과 비용이 드는 문제점이 발생한다. 첫 번째 원칙인 반복을 위해서도 디자인과 평가가 통합되는 것이 유리하며, 그런 점에서 두 원칙은 연결되어 있다.

오늘날 디자인 방법과 각종 도구의 발달로 사용성 테스트에 대한 어느 정도의 이해만 갖추면 사용성 전문가의 도움 없이 디자이너나 기획자가 독자적으로 사용성 테스트를 진행할 수 있다.

사용성 테스트 절차

사용성 테스트의 진행 절차는 살펴보면, 다른 방법들과 마찬가지로 당일 테스트를 진행하기에 앞서 준비 단계가 있고, 진행이 끝난 후에 분석 단계가 있다. 준비 단계에서는 먼저 테스트의 목표를 세우고(알아내거나 입증하고자 하는 것이 무엇인가), 이를 체계적으로 진행하기 위한 프로세스와 예산 등 계획을 수립한다. 이어 프로토타입을 준비하고 어떤 태스크를 부여할 것인지와 어떤 기준으로 평가하고 어떻게 자료를 수집할지를 정한다. 또한 참가자를 섭외해 테스트의 일정을 명확히 한다.

사용성 테스트의 본 단계에서는 테스트 현장에 방문한 참가자에게 테스트 개요를 설명하고, 필요 시 사전 설문을 실시한다. 이어서 실험적인 방법의 테스트를 실시한 후, 사후 인터뷰 또는 설문을 진행해 본 단계를 마친다.

준비 단계	- 플래닝 - 태스크 설정 - 참가자 모집	사용성 테스트의 목표,주제, 일정, 예산 등을 계획 태스크 시나리오 만들기, 평가 기준 수립 참가자 리크루팅 및 스크리닝		
사용성 테스트	- 사전 조사 - 테스트 진행 - 사후	사용성 테스트 설명, 사전 설문 테스트 진행, 기록 사후 인터뷰, 설문	좁은 의미의 사용성 테스트	넓은 의미의 사용성 테스트
분석	- 데이터 분석 - 결론 도출	정량/정성 데이터 분석 사용성 테스트 결론/이슈 도출, 리포팅		

그림 3.55 → 사용성 테스트의 절차

분석 단계에서는 테스트가 종료된 후 얻은 모든 참가자의 정량적 및 정성적 데이터를 분석하고, 이를 토대로 결론과 발견점을 도출한다. 마지막에는 문서화 작업을 한다.

사용성 테스트 계획 수립

사용성 테스트를 통해 얻고자하는 것이 무엇인지를 명확히 해야 한다. 개발 초기 단계에서 사용자의 니즈에 대한 광범위한 통찰점을 얻고 싶어서인지, 계좌이체에 대한 사용자의 심성 모형을 파악하기 위한 것인지, 진행 중인 디자인 안이 왜 좋은지에 대해 이사진을 설득하기 위한 수치를 얻고자 하는 것인지, 두 가지 개선안 중에 무엇을 선택해야 할지 등의 다양한 목표가 있을 수 있는데, 그에 따른 적합한 방법을 선정해야 한다. 사용자 니즈에 대한 통찰점을 얻기 위해서라면 굳이 새로운 프로토타입을 만들지 않고 기존의 제품으로 테스트하거나 와이어프레임 수준의 초기 프로토타입을 주고 사용 과정을 관찰하는게 좋을 수 있다. 하지만 이사진 설득을 위한 것이라면 유의한 추론통계 결론을 얻을 수 있도록 다수의 참자가를 섭외하고 태스크 성공 실패 및 수행 시간을 명확히 계측하는 것이 필요하고, 그에 따라 구체적인 계획이 달라져야 한다. 어느 것이든 사용성 테스트의 목표를 문장으로 명확히 적는 것이 좋다. 사용성 테스트는 다른 디자인 방법에 비해 규모가 커서 다수의 팀원이 함께 진행하기 쉬우므로 문서화 작업을 무시해서는 안 된다.

이를 토대로 예산, 기간, 수준, 진행 방법 등을 구체화한다. 가벼운 테스트라면 하루에 본 단계를 다 마칠 수도 있지만, 참가자를 많이 섭외해야 할 경우 분석까지 3-4주가 걸릴 수도 있다. 프로토타입의 완성도를 어느

정도까지 준비해야 할지, 참가자는 지인 위주로 눈 굴리기 방식으로 섭외해도 무방할지, 리크루팅 회사에 아웃소싱해야 할지를 판단해야 하며, 진행 방법에서도 디자인팀이 직접 진행할지 전문가에게 의뢰해야 할지, 실험실에서 진행할지 현장에서 진행할지 등을 결정해야 한다. 이 모든 것에 따라 예산이 크게 좌우된다.

실험 설계

사용성 테스트는 엄밀한 실험 연구와는 다르다고 했지만, 실험 연구의 성격을 갖고 있기도 하다. 프로토타입이라는 자극을 주고 조작 과정이라는 반응을 본다는 점에서 실험이라고 할 수 있다. 따라서 실험 설계 Experimental Design에 대한 이해가 필요하다.

실험 설계는 참가자(또는 피험자)에게 몇 개의 프로토타입(또는 자극)이 주어지는지에 따라 한 명에게 하나의 디자인 시안을 주는 피험자 간 설계 Between Subject Design와 한 명에게 여러 개의 디자인 시안을 주는 피험자 내 설계 Within Subject Design로 나뉜다. 엄밀한 실험 설계를 위해서는 피험자 간 설계가 좋지만, 참가자 섭외의 어려움을 고려하면 피험자 내 설계도 큰 문제는 없다. 이때 순서 효과 또는 학습 효과를 상쇄할 수 있도록 해야 한다. 보통 동일한 태스크를 반복하면 두 번째 것을 더 잘하게 되지만, 역으로 경솔한 태도로 인해 더 못하게 될 수도 있다. 어쨌든 순서에 따른 영향을 배제하기 위해 역균형법 Counterbalancing Design을 적용하거나, 실험 간격을 충분히 부여하거나, 망각할 만한 이벤트를 제시하는 것이 좋다.

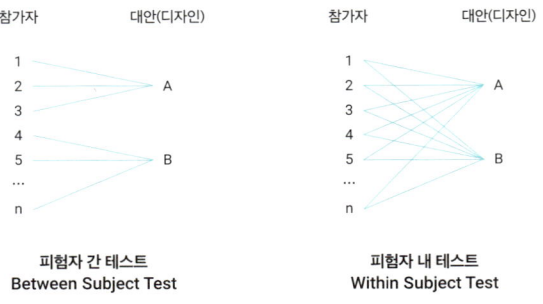

그림 3.56 → 실험자 간 설계 vs. 실험자 내 설계

6 태스크와 평가 기준

태스크를 주지 않는 사용성 테스트도 있지만, 일반적으로 태스크를 주는 것이 바람직하다. 테스트를 통해 무엇을 알아보고자 하는지가 명확해지기 때문이다. 태스크는 시스템의 사용성을 측정하기 위한 기준이 되며, 사용자의 의견이나 반응을 얻기 위한 가장 효과적인 수단이다.

태스크 설정

태스크는 문장 형태로 참가자에게 제시하는 것이 좋은데, 지시하기에 앞서 사용자가 어떤 사람인지, 태스크 수행의 상황이나 배경은 무엇인지를 먼저 제시하는 것이 좋다. 예를 들면 '당신은 30대 초반의 전문직 여성입니다. 편집 몰에서 의상 구매를 즐기는 당신은 지금 여름휴가 때 입을 옷을 구매하려는 상황입니다. 지그재그몰에서 패션 의류를 구매하고 결제를 완료해 주세요.' 식으로 제시하는 것이 좋다. 이때 참가자 스스로가 내적 동기를 가지고 세부 목표를 세우면서 태스크를 완료하도록 하는 게 좋다. 최종 목표를 제시하면 그에 따라 세부 목표나 세부 조작 단위는 참가자가 판단하고 선택해서 조작할 수 있어야 사용성 테스트를 하는 의미가 있다. 구체적인 조작 단위까지 지시한다면 테스트를 할 필요가 없다. 따라서 태스크는 적당한 정도로 추상적이어야 한다. '마음껏 써 보세요.' 같은 모호한 태스크나 '세 번째 메뉴에서 (약물 확인)리스트를 고른 후 플레이 버튼을 눌러 재생시키세요.' 같은 구체적인 태스크는 적절하지 않다. 즉 모호한 태스크로는 평가가 불가능하고, 구체적인 태스크로는 시스템 사용성을 파악할 수 없다.

그림 3.57 → 사용성 테스트 진행

사용성 테스트 계획에 따라 참가자에게 태스크, 사용자의 정체성, 상황 등이 부여된다면, 사용성 테스트 참가자가 테스트 도중에 이를 쉽게 조회할 수 있도록 태스크 시나리오를 문서로 제시하는 것이 좋다. 태스크 시나리오는 자연스럽고 사용자에게 익숙한 용어로 적당한 길이로 적는 것이 좋다. 여분의 태블릿PC에 태스크 시나리오를 적어서 옆에 두면 참가자가 태스크 시나리오를 암기해야 하거나 진행자에게 물어봐야 하는 부담을 줄여줄 수 있다. 아날로그 방식으로 탁상 달력이나 태블릿PC에 태스크를 적은 후, 태스크가 완료될 때마다 넘기면서 보게 하는 것도 좋은 방법이다.(그림 3.57)

 태스크 시나리오를 만들 때 정답이 드러나게 적지 않도록 유의해야 한다. 예를 들어 시간 설정에서 AM, PM 세팅을 다룬다고 하자. 자정과 정오가 AM 12시인지 PM 12인지 헷갈리는 경우가 많다. 이럴 경우 'AM 12시에 알람을 맞춰 주세요.'라고 태스크를 주는 것은 좋지 않다. 사용성 테스트에 참가한 사람들은 은연중에 태스크를 잘 수행해야 한다는 강박을 갖게 되므로 'AM' '12'를 기계적으로 찾아서 태스크를 수행할 것이고, 이렇게 진행된 테스트는 실제의 사용 상황을 반영하지 못하고, 디자인 안에 따른 변별력도 약하다. 사람들이 자정에 알람을 맞춰야 한다는 상황이라면 '내일은 당신 절친의 생일입니다. 가장 먼저 축하해 줄 수 있도록 12시에 알람을 맞춰 주세요.'라고 태스크 시나리오를 적는 게 좋다. 정답이 될 'AM' 표현을 쓰지 않고도 참자가의 머릿속에 자정 개념을 형성해 주기 때문이다. 마찬가지 방식으로 'PM 12시에 알람을 맞춰 주세요.'보다는 '당신은 오늘 점심 약속이 있습니다. 약속에 늦지 않게 12시에 알람을 맞춰 주세요.'가 좋은 시나리오이다.

태스크 결과의 기록과 측정

사용성 테스트는 개발하는 시스템을 평가하고 개선 방향을 찾는 데에 목적이 있는데, 평가를 하려면 측정이 전제되어야 한다. 측정할 수 없으면 평가하기 어렵고, 측정할 수 있으면 평가할 수 있다. 가령 어떤 아이콘이 눈에 잘 띄는 정도를 시인성視認性이라고 정의하고, 그 아이콘을 찾는 데 소요되는 시간으로 측정한다고 정할 수 있다. 식별 시간을 측정해서 시인성을 평가하는 것이다. 측정 기준은 사용성 테스트에 따라 구체적으로 특정하게 세울 수 있다. 가령 태스크 성공은 진행자 도움 없이 3분 이내에 달성

하는 것으로, 태스크 수행 시간은 첫 번째 마우스 클릭부터 참가자 스스로 '종료' 버튼을 누를 때까지로 정의하는 식이다. 테스트마다 어느 정도가 적당한 기준인지, 즉 3분 이내면 될지 10분 정도는 허용해야 할지는 경우마다 다르다.

사용성 테스트를 진행하다 보면 정확한 측정은 불가능하지만, 직감적인 판단이 설 수도 있다. 그렇지만 그런 직감은 강하게 주장하기 어렵고 본인도 확신을 갖기는 어려우므로 되도록 객관적인 기준으로 정의 내리고 측정 기준을 세우는 것이 좋다.

측정하거나 기록해야 할 사용성 테스트의 데이터로는 어떤 것들이 있을까? 표 3.4는 사용성 테스트에서 얻을 수 있는 데이터의 일반적인 항목들을 목록화한 것이다. 먼저 태스크의 수행Task Performance에 관한 정량적 데이터가 있다. 태스크의 성공 실패 여부, 수행 시간, 에러의 횟수가 대표적이다. 이것들은 객관적으로 기록할 수 있는 것들이다. 나아가 어떤 버튼들을 눌렀고 버튼 간 시간 간격은 몇 초였는지, 어떤 순서로 조작했는지 등도 추출할 수 있지만, 그러기 위해서는 테스트에서의 기록만으로는 어렵다. 사용 데이터의 로깅이 되어야 하고 본격적인 툴을 써서 데이터 분석을 진행해야 한다.

다음으로 참가자의 자기 진술식 주관적Subjective 데이터가 있다. 만족도가 대표적이며, 그 외에도 지속 사용 의도, 인지된 난이도 등의 여러 가지 리커트 척도 데이터를 설문으로 얻을 수 있고, 연구 계획에 따라 새로운 항목을 얼마든지 만들어 낼 수 있다. 얼굴 표정이나 손동작, 말 등을 관찰해서 평가할 수도 있는데, 다른 주관적 데이터는 참가자의 주관인 데 반해 이 데이터는 진행자 및 관찰자의 주관이라는 점에서 차이가 있다.

생리Physiological 데이터는 태스크 수행에 관한 정량적 데이터나 자기 진술식 주관적 데이터에 비해 덜 쓰이지만, 정량적 데이터이자 빅데이터라서 전문 측정 장비 없이는 데이터를 얻거나 분석할 수 없다. 사용성 테스트에서 근전도나 뇌파 측정까지 하는 경우는 드물지만, 마우스 트래킹이나 안구 트래킹 장비는 상대적으로 많이 보급되어 있어 이를 토대로 히트맵이나 게이즈플롯 등을 그릴 수 있다.

표 3.4는 항목의 위쪽으로 갈수록 태스크라는 좁고 명확한 인지심리학적 이슈와 관련되고, 아래쪽으로 갈수록 구매와 같은 궁극적인 이슈, 마케팅 이슈와 관련된다. 이들 데이터 가운데 ISO 정의의 사용성과 가장 긴

데이터 유형		항목	측정 방법		사용성
태스크 수행 데이터 (TP)	정량 데이터	TP1_성공 실패 여부	사용성 테스트 기록	명목 데이터	효과성
		TP2_수행 시간		비율 데이터	효율성
		TP3_에러 횟수			
		TP4_총 버튼 조작 횟수, 버튼 간 시간 간격 등			
		TP5_인터랙션 패턴			
생리 데이터 (Ph)		Ph1_마우스트래킹	데이터 로깅		
		Ph2_아이트래킹			
		Ph3_발한, EEG(근전도), EMG(뇌파) 등			
주관적 데이터 (Sb)	정성 데이터	Sb1_얼굴 표정, 손동작, 말	관찰		
		Sb2_만족도	설문 조사 (리커트 척도)	등간 데이터	만족도
		Sb3_인지된 난이도, 사용성 등			
		Sb4_지속 사용, 구매 의도 등			
		기타			

표 3.4 → 사용성 테스트에서 얻을 수 있는 데이터 항목

밀히 연결된 것은 성공 실패 여부, 수행 시간, 만족도이다. 이것들은 각각 사용성의 하위 속성인 효과성, 효율성, 만족도와 연결되어 있으며, 명목, 비율, 등간 데이터의 형식을 띤다.

사용성 테스트의 프로토타입

사용성 테스트 단계에 따른 프로토타입의 완성도, 태스크와 프로토타입의 관계, 그리고 테스트를 위한 프로토타입의 준비 사항에 대해 살펴보자.

앞서 설명했지만, 프로토타입은 궁극적으로 완성할 UX·UI 디자인의 단계적 완성품이다. 프로토타입의 완성 정도에 따라 사용성 테스트의 진행 정도가 결정된다고 할 수 있다. 따라서 사용성 테스트의 초기에는 LF 프로토타입으로 시작해서 후기에는 HF 프로토타입을 적용하게 된다. 태스크의 범위와 프로토타입도 서로 관련되어 있다. 그림 3.58의 오른쪽은 완성도를 세로축으로, 태스크의 구체성을 가로축으로 하는 사분면이다. LF 프로토타입은 수평적 프로토타입이기 쉬운데, 3사분면에 위치하며 사용

성 테스트의 초기에 적용할 만하다.

사용성 테스트의 초기에는 이미 출시된 시스템을 이용해서 테스트할 수도 있다. 기성 제품은 포괄적인 태스크에도 대응이 가능하다(2사분면). 모든 기능이 다 작동하는 기성 시스템도, 거꾸로 모든 기능이 다 작동하지 않는 LF 프로토타입도 초기에 적용할 만하다. 프로젝트가 진행되면서 구체적인 태스크를 수행할 수 있는 HF 프로토타입이 적용되는데, 이런 프로토타입은 수직적 프로토타입이기 쉽다. LF 프로토타입으로는 구체적인 태스크를 수행할 수 없기 때문에 4사분면에 해당하는 사례는 없다. 그림 3.58의 왼쪽은 시나리오나 잘 작동하는 프로토타입 영상이다. 이것들은 작동하지 않기 때문에 프로토타입이라고 부르지는 않지만, 사용자에게는 UI를 경험하게 하고 평가할 수 있게 해준다. 하지만 사용자가 능동적으로 조작해 볼 수 없다는 한계를 갖고 있다.

프로토타입을 사용성 테스트에 적용하기 위해서는 약간의 준비가 필요하다. 피그마 등의 UI 프로토타이핑 툴로 제작할 경우, 플레이 링크를 준비하거나 녹화 기능을 활성화해야 한다. 프로토타입에 사용성 테스트의 제품 사용 로그를 저장할 수 있게 준비할 수도 있다. 사용성 테스트 도중 테스트의 첫 화면으로 돌아가야 할 경우가 많기 때문에, 진행자만 알 수 있는 숨겨진 홈버튼을 만들어 둘 수도 있다.

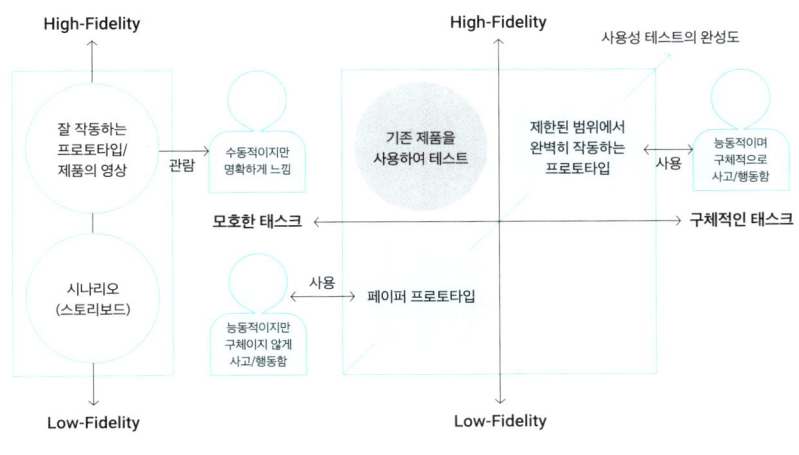

그림 3.58 → 태스크와 프로토타입의 관계

7 사용성 테스트 참가자 모집과 진행

사용성 테스트에서 가장 중요한 요소라고 한다면 프로토타입과 참가자라 할 수 있다. 사용성 테스트의 참가자는 실제 사용자여야 한다. 그렇다면 참가자는 몇 명이 적당할까? 앞서 제이콥 닐슨의 논의대로 다섯 명 정도로 진행할 수도 있다. 그러나 문제점 발견에 그치는 정도가 아니라 디자인 대안의 우수성을 입증하려는 단계로 간다면, 더 많은 수의 참가자가 필요하다. 다수의 참가자를 모집할 때, 무작위로 인원수를 늘리는 것보다 일정한 모집Recruiting 기준을 가지고 선별Screening하는 것이 좋다. 가령 20대-40대까지 성별 구분 없이 총 열 명을 모집하되, 제품 사용 경험이 없는 사람을 다섯 명 이상 포함시킨다거나, 표 3.5처럼 성별과 제품 사용 경험을 토대로 여섯 개의 셀에 균등 인원이 차도록 모집한다거나 하는 식으로 계획성 있게 모집하는 것이 좋다.

참가자 모집과 선별

참가자를 모집하고 일정을 잡아서 테스트 현장에 오게 하는 것은 전문성을 요하는 일은 아니지만, 성가신 일이 되기 쉽다. 한 사람의 일정이 변경되면 연쇄적으로 스케줄에 변동이 생길 수 있고, 애써 모집한 참가자가 나타나지 않을 수도 있다. 참가자를 모집하고 선별하는 업무를 대행해 주는 회사를 활용하는 것도 한 가지 방법이다. 테스트에 적합한 인구통계학적 특성을 갖춘 참가자 풀을 확보하고 있어 디자인팀의 시간을 절약해 줄 수 있다. 참가자를 섭외할 때, 예상 소요 시간과 테스트의 성격, 참가 사례비에 대해서 어느 정도 사전 공지가 필요하다. 참가 사례비는 현금이 아니라 상품권으로 할 수도 있는데, 그 수준은 참가자의 신분에 따라 달라진다. 50대 중역의 한 시간과 20대 대학생의 한 시간에 대한 금전적 가치는 현실적으로 동일하지 않다.

		성별	
		남	여
제품 사용 경험	전혀 없음	3명	3명
	경쟁사 제품 사용 경험 있음	3명	3명
	동일 제품 사용 경험 있음	3명	3명

표 3.5 → 참가자 프로파일 표 사례

사전 조사와 사후 조사

본 테스트를 앞두고 그 전후로 사전 조사와 사후 조사를 진행한다. 참가자가 테스트 현장에 도착하면, 먼저 사용성 테스트의 취지, 예상 소요 시간, 보상에 관해 설명한다. 이는 참가자 섭외 때 이미 공지한 정보지만, 재확인해 주는 것이 좋다. 이어 설문으로 사전 조사를 진행한다. 사전 조사는 참가자 프로파일링이나 선별을 위해서 진행하기도 한다. 이런 작업은 테스트를 하러 방문하기 전에 이미 완료되어 있겠지만, 부득이하게 하지 못한 경우에 진행하거나 추가로 진행할 수도 있다. 사전 조사 형식으로 설문만이 허용되는 것은 아니지만, 통상 인터뷰보다 설문이 더 적합하다. 중요한 것은 사전 조사가 사용성 테스트에 영향을 주지 않아야 한다는 점이다.

프로토타입과 태스크에 따라 참가자가 시스템을 써보는 좁은 의미의 테스트를 마친 후, 사후 조사를 진행한다. 사후 조사로는 인터뷰가 적합하며, 테스트 중에 보인 참가자의 행동에 대한 확인이나 논의를 중심으로 이루어진다. 참가자는 테스트 중에는 태스크와 프로토타입에 집중하기 때문에 자신의 조작 행동을 잘 기억하지 못할 수 있다. 이때 녹화해 둔 동영상을 보여주면서 참가자의 기억을 돕는 게 좋다. 사후 조사로 인터뷰가 좋다고 했지만, 테스트를 거치면서 어떤 변화가 있었는지를 확인하기 위한 목적이 있거나(사용성에 대한 테스트 전후의 인식 변화), 태스크 수행을 토대로 여러 가지 주관식 리커트 척도 문항에 대해 답변하는 게 좋다면 사후에도 설문 조사를 진행할 수 있다.

사용성 테스트의 진행과 관찰

사용성 테스트의 본 과정은 태스크와 프로토타입 준비, 적합한 참가자 섭외로 거의 결정이 된다. 본 과정에서 진행자의 역할은 모든 준비를 마친 후에 매끄럽고 순발력 있게 진행하는 것과 참가자에게 잘 대응하는 것이다. 테스트 상황은 아무리 준비를 잘한다고 해도 돌발상황이 발생할 수 있어, 순발력 있게 진행해야 한다. 본격적인 테스트에 앞서 한두 차례의 파일럿 테스트가 필요하다. 파일럿 테스트를 통해 프로토타입, 태스크, 테스트 룸의 여건 등을 점검할 수 있기 때문이다. 파일럿 테스트를 해봐야 진행자로서 참가자에게 어떻게 말을 걸지, 기록시트에 빠진 부분은 없는지, 조작 과정을 찍는 카메라의 앵글은 적당한지 등 세세한 부분까지 점검할 수 있다.

참가자를 잘 대응하는 것은 매우 중요하다. 너무 당연한 말이지만, 참

가자를 편안하게 대해야 한다. 특히 태스크 수행이 잘되고 못되고는 참가자 때문이 아니라 디자인 프로토타입 때문이며, 참가자 당신을 평가하는 것이 아니라 디자인 안을 평가하는 것임을 분명히 전달해야 한다. 디자인에 문제가 있다고 느낄 경우, 참가자가 망설임 없이 의견을 피력할 수 있도록 분위기를 만들어야 한다. 참가자의 견해가 테스트 진행에 장해가 되지 않는 한 진행자가 디자인 시안을 변명하는 태도를 보이면 안 된다. 지나치게 반응하지 않는 것도 중요하다. 특히 부정적인 반응은 금물이다. 참가자가 잘못된 혹은 디자인팀의 의도와 어긋난 조작 행동을 보일 경우 고개를 젓거나 혀를 차는 행동을 하면, 그다음부터 참가자는 자신이 실수하지 않았는지 우려하면서 진행자의 눈치를 보게 된다. 긍정적인 반응도 하지 않는 것이 좋다. 태스크를 순조롭게 진행한다고 해서 '잘했어요.'라고 칭찬하거나 웃음을 보이면 참가자는 잠시 기분이 좋아질지 모르지만, 이내 진행자가 자신의 조작 과정을 눈여겨보고 있고, 평가하고 있음에 신경 쓰게 된다. 가볍게 미소를 띠는 정도로 중립적이고도 정중한 태도로 참가자의 테스트 과정을 지켜보는 것이 좋다.

참가자가 프로토타입을 사용하면서 테스트를 진행하는 동안, 참가자 및 기록자는 꼼꼼히, 그러나 거슬리지 않게 관찰하고 기록하며, 심적으로는 참가자의 행동과 의도, 인지적 곤란에 대해 생각해야 한다. 주의 깊은 관찰과 기록은 양질의 사후 인터뷰로 이어진다.

참가자에게 'Think Aloud'를 요청할 수도 있다. Think Aloud는 내면의 사고를 드러내 주므로 테스트 과정을 관찰하는 데 도움이 된다. 그러나 참가자가 Think Aloud를 하면 그만큼 인지적 부하가 들어 태스크 수행에는 부정적인 영향이 있을 수 있다. 또 사람에 따라서는 요청을 받았어도 Think Aloud를 못 하거나 안 할 수 있다. Think Aloud를 활성화하기 위해 테스트를 두 명이 함께하도록 할 수도 있다. 혼잣말하는 것은 부자연스럽지만, 두 명이라면 서로 대화하듯 생각을 얘기하는 것이 자연스럽기 때문이다.

진행자가 테스트를 진행하는 동안, 기록자는 스마트폰의 스톱워치 앱으로 시간을 재거나 동영상 촬영을 하거나 사진 촬영을 하는 등 기록에 집중한다. 그러나 기록자도 진행자와 마찬가지로 테스트 과정을 잘 관찰하고 숙고해야 한다. 여건에 따라서는 진행자 혼자 기록까지 맡아야 할 수도 있다.

기록 시트

데이터 중에는 시스템에서 자동 로깅 되는 데이터도 있을 수 있지만, 통상의 태스크 수행 데이터는 관찰자나 진행자가 기록하게 된다. 많은 경우, 사용성 테스트 과정을 비디오로 촬영하므로 동영상을 다시 보면서 참가자의 조작 행동을 기록할 수도 있지만, 이는 많은 시간이 소요되는 비효율적인 방식이다. 또한 테스트 중에 바로 기록해 두어야 이어서 진행하는 사후 인터뷰에서 '이렇게 조작하셨는데, 어떤 의도였나요?' 등의 질문을 바로 할 수 있다. 그러기 위해서는 즉각적인 기록이 요구되는데, 이를 위해서 기록 시트를 미리 준비하는 것이 좋다. 기록 시트를 사용하면 기본적인 정보가 이미 적혀 있어, 빈 종이에 적는 것보다 빠르다. 양식이 잘 준비되면 체크(√)만으로도 기록할 수 있다. 기록 시트에 제품의 컨트롤 패널이나 앱의 키스크린 그림을 넣어두면 기록하기에 더 효과적이다. 기록 시트의 장점은 기록 시간을 줄여준다는 측면에서만이 아니라, 기록 방식과 기록 위치를 규격화해서 다른 사람이 보더라도 쉽게 이해할 수 있게 해준다는 점에 있다. 빈 종이에 두서없이 적은 기록은 본인이 보더라도 이해하지 못할 수도 있다.

사용성 테스트 데이터의 분석

사용성 테스트로부터 얻어진 데이터를 분석해 의미 있고 통찰력 있는 결론을 도출해야 한다. 그런데 사용성 테스트를 하다 보면 본격적인 분석을 하기 전에도 결론이 머릿속에 떠오른다. 참가자가 다섯 명을 넘어가면 일정한 패턴이 나오고, 테스트를 그만두고 당장 프로토타입을 고쳐야 할지

그림 3.59 → 기록 시트의 사례(OTT 서비스 제안)

좀 더 테스트를 진행하는 게 좋을지에 대한 판단이 선다.

테스트로부터 얻어진 데이터는 크게 얼굴 표정, 말, 행동 등의 질적 데이터와 태스크의 성공 여부, 수행 시간, 선호하는 디자인 시안, 누른 버튼 등의 양적 데이터로 나뉜다. 그림 3.60은 질적 데이터와 양적 데이터를 각각 가공하고 분석한 과정을 보여준다. 질적 데이터로는 연구자의 주관적인 리포팅이 가능하며, 적절히 가공해서 그래프나 다이어그램으로 표현하는 것도 가능하다. 양적 데이터로는 평균과 표준편차를 구하고, 빈도 분석, 교차 분석, 평균 비교 등과 같은 통계 처리를 하거나, 그래프를 그리는 등의 분석 및 시각화가 가능하다. 이와 관련해서는 2부의 5장과 6장을 참고하기 바란다.

디자인 대안 평가(AB 테스트)의 경우, 테스트 경험을 토대로 얻는 리커트 척도 데이터(비율 데이터)에 각 항목의 가중치를 곱해서 종합 점수를 내는 방식으로 결론을 내릴 수 있다.

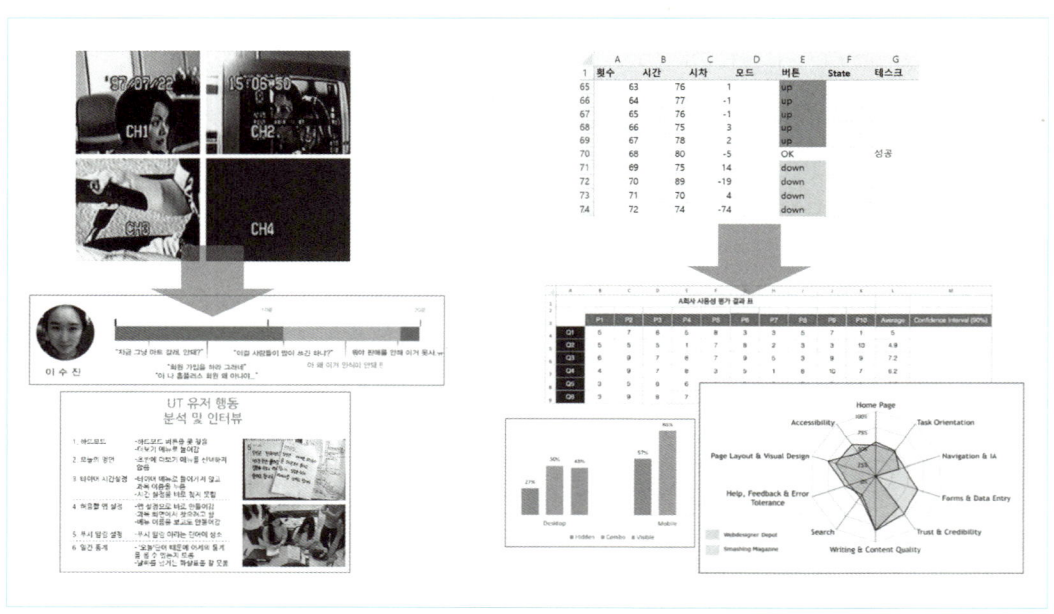

그림 3.60 → 질적 데이터와 양적 데이터의 분석

9장
UX·UI 프로젝트의 완료

1부에서 'UX·UI 디자인이 무엇인가?'를 필두로 UX·UI 디자인의 특성과 디자인 모델, 디자인 프로세스 등을 통해 UX·UI 디자인의 개념을 살펴보았다면, 2부에서는 인터뷰, 관찰, 설문과 통계, 데이터 기반 리서치, 퍼소나, 고객 여정 지도와 같은 UX·UI 디자인 리서치 방법을 살펴봄으로써 더블 다이아몬드의 첫 번째 다이아몬드 과정을 이해했다. 그리고 3부에서 아이데이션, 시나리오, 롤플레잉, 서비스 블루프린트, 워크플로, 프로토타이핑, 사용성 테스트 등과 같은 다양한 UX·UI 디자인 방법을 통해 더블 다이아몬드의 두 번째 다이아몬드를 살펴보았다. 이렇게 UX·UI 디자인 프로젝트를 진행하기 위한 모든 과정을 살폈다. 이제 이렇게 진행한 UX·UI 프로젝트를 완료하는 방법에 대해 살펴본다. 프로젝트가 끝났다고 해서 디자이너의 일이 끝난 것은 아니다. UX·UI 디자이너는 프로젝트 완료 이후에도 디자인한 제품 및 서비스가 시장에서 어떤 반응을 보이는지 관심을 가지고 지속해서 피드백을 해야 한다. 이것은 시장에서의 제품 및 서비스의 성공뿐 아니라 앞으로의 제품 및 서비스 개발에 도움을 주는 필수적인 일이다.

1 프로젝트 종류에 따른 완료 방식

2부 '1장 UX·UI 디자인 프로젝트의 시작'에서 UX·UI 디자인 프로젝트의 계약 관계를 간략하게 설명했는데, UX·UI 프로젝트의 완료는 계약 종류에 따라 완료 방식도 조금씩 다르다. 프로젝트 마무리 단계에서는 초기 계약 유형에 따라 마무리 작업이 이루어지는데, 계약 종류별로 고려해야 할 사항을 정리해 보자.

사내 디자인팀 주도 프로젝트

사내 디자인팀이 주도한 UX·UI 디자인 프로젝트의 경우, 프로젝트 종료 시점에 의뢰 부서와의 협의에 따라 결과물을 인수인계하고, 후속 유지보수 작업이나 추가 요청 사항에 대한 논의가 이루어진다. 이때 인수인계는 문서와 구두로 이루어질 수 있으며, 프로젝트 결과에 대한 피드백 세션이나 회의를 통해 개선 사항을 검토하고 향후 프로젝트의 방향성을 논의하는 것이 일반적이다. 사내팀 간의 수평적 관계를 고려해 프로젝트 마무리 단계에서도 협력적이고 개방적인 커뮤니케이션이 유지될 필요가 있다.

외부 고객(클라이언트) 의뢰 프로젝트

외부 고객으로부터 의뢰받아 진행된 프로젝트에서는 계약서에 명시된 바에 따라 결과물을 납품하고, 최종 보고서를 작성해 고객사에 제출한다. 결과물 인수인계 시 클라이언트의 검토와 승인 절차가 필요하며, 필요시 수정 작업이 이루어질 수 있다. 또한 계약서에 명시된 서비스 수준 협약SLA, Service Level Agreement에 따라 일정 기간의 품질보증, 지원, 유지보수 서비스가 포함될 수 있으며, 이는 추가 계약으로 이어질 수 있다. 프로젝트 종료 시 클라이언트와의 최종 협의는 갑과 을의 관계에서 이루어지며, 결과물의 완성도와 클라이언트의 만족도를 최우선으로 고려해야 한다.

외부 클라이언트에는 정부 지원 프로젝트가 있다. 정부가 주도해서 의뢰자와 디자인 수행자를 연결한 프로젝트나 정부 기관, 지방자치단체, 공공기관을 위한 디자인의 경우, 프로젝트 종료 시 기관이 요구하는 절차에 따라 결과물을 제출하고, 성과 보고서를 작성해서 제출한다. 이 과정에서 정부 및 기관의 가이드라인과 규정을 준수해야 하며, 최종 결과물에 대한 평가가 이루어진다. 프로젝트 결과물의 인수인계 이후, 정부나 기관이

주관하는 후속 평가나 사후 관리 프로그램에 참여할 수 있으며, 이는 향후 정부 지원 프로젝트에 다시 참여하는 데 중요한 참고 자료가 될 수 있다.

2 프레젠테이션과 결과 보고서 작성

계약의 종류에 따라 마무리 방식이 다르지만, UX·UI 디자인 프로젝트를 마무리할 때 디자인 결과물과 최종 보고서를 준비하고 프레젠테이션하는 것이 일반적이다. 프로젝트 결과 보고서를 효과적으로 작성하고, 프레젠테이션 자료를 만들어 발표하는 것에 대해 알아보자.

시각화와 간결한 문장

첫인상은 단 0.6초 만에 결정된다는 연구가 있다. 따라서 즉시 관심을 사로잡는 매력적인 프레젠테이션 자료나 최종 보고서를 만드는 것이 중요하다. 프레젠테이션 자료나 최종 보고서는 읽기만 하는 것이 아니라 눈으로 볼 수 있도록 디자인되어야 한다. 즉 정보를 시각적이고 간결하게 제시해야 한다. 보고서를 받거나 프레젠테이션을 듣는 사람들의 경우, 콘텐츠가 명확하고 간결한 요점이 제시되면 인지 부하가 줄어들고 핵심 요점을 기억하는 데 도움이 된다. 효과적인 프레젠테이션은 완벽하게 스크립트로 작성된 연설보다는 눈 맞춤과 간결한 문장에 의존한다. 따라서 전체적인 구성도 두괄식으로 하는 것이 좋다. 결론을 먼저 제시하고 왜 그런 결론이 나오게 되었는지 설명한다.

작성 형식

프레젠테이션할 장소를 미리 파악하고 발표 자료를 현장에 맞게 준비한다. 음향이나 동영상이 필요한 경우 미리 체크하고 현장 화면의 성격을 고려하여 프레젠테이션 자료를 만든다. 또한 최종 보고를 받는 사람들이 누구인지, 연령대, 성별, 성향 등을 파악하는 것도 중요하다. 최종 보고서의 경우 대개 A4 세로 포맷으로 제공하고, 가독성 중심의 명조체를 사용한다. 프레젠테이션의 경우 가로 포맷으로 제작하고 이미지를 중심으로 구성하되 산세리프체로 강조한다. 각 장표에는 페이지 번호를 삽입하고 그림과 표에도 번호와 제목을 붙여 추후 커뮤니케이션할 때 도움이 되도록 한다.

보고서의 경우 개요 체계를 명확히 해서 '개요 1, 개요 2, 본문' 등 텍스트의 스타일을 정의해서 유지한다. 보고서의 계층구조가 명확해야 정보를 정확히 전달할 수 있다. 프레젠테이션은 작은 서체 사용을 지양하고 보고서와 마찬가지로 몇 가지 텍스트 스타일을 정의해서 사용한다. 보고서에 인용된 모든 자료의 각주, 출처를 포함하여 일관된 참고문헌 형식을 정하여 이를 명기해 신뢰도를 높인다.

시각 커뮤니케이션

효과적인 의사소통은 긴 텍스트보다는 시각적 자료에 의존하는 경우가 많다. 인포그래픽, 표, 그래프로 개념을 시각화하면 아이디어를 더 명확하게 전달할 수 있고 기억하기 쉬워진다. 시각적 콘텐츠를 만들 때 선, 막대, 방사형, 원형 등 적절한 그래프 유형을 선택하고, 이를 현명하게 사용하여 이해도를 높여야 한다. UX·UI 디자인 프로세스에서 제작한 퍼소나, 고객 여정 지도, 서비스 시나리오 등을 제시해 이해도를 높인다. 문어체와 구어체를 적절히 사용하여 어떤 것이 청자에게 효과적으로 전달될지 판단하여 적용한다. 공식적이고 격식이 필요한 곳에는 문어체, 상황의 설명이나 인터뷰 내용 등을 전달할 때는 구어체가 적절할 수 있다.

커뮤니케이션에서 중요한 부분의 하나는 청자에 대한 이해이다. 일종의 메타인지라고 할 수 있다. 메타인지는 생각에 대한 생각이다. 흔히 자신의 생각을 바라보는 것이라고 설명하며, 인지 과정에 대한 인식과 조절이다. UX·UI 디자인에서 메타인지는 사용성 및 효율성을 향상시키는 데 도움을 준다. 잘 디자인된 UX·UI는 사용자가 상호작용의 결과를 예측하게 하고 규칙을 익히게 하는 메타 단서를 제공한다. 사용자와 디자이너 모두 상호작용에 대해 메타인지를 반영해 이익을 얻을 수 있다.

프레젠테이션할 때는 시간, 장소, 청중에 대한 이해 등이 필요하다. 따라서 성공적인 프레젠테이션을 위해서는 단순히 정보를 전달하는 것을 넘어 청중이 누구이고, 무엇을 알고 있으며 무엇을 기대하는지, 그리고 그들이 처한 상황에 적합한 메시지를 어떻게 전달할지를 고민해야 한다. 특히 UX·UI 프로젝트에서는 청중이 사용자 관점에서 프로젝트의 가치를 명확하게 이해할 수 있도록 구조화된 스토리텔링이 필요하다.

또한 시간 관리가 중요한데, 제한된 시간 내에 핵심 메시지를 명확히 전달하는 능력이 필수적이다. 장소와 환경에 따른 변수도 고려해야 하며,

발표 장소의 특성에 맞는 준비가 필요하다. 예를 들어 대면 발표와 온라인 프레젠테이션에서는 청중의 집중도를 유지하는 방식이 다를 수 있다.

피드백의 반영

최종 프레젠테이션에서 나온 의견을 바탕으로 보완 작업을 하는 경우가 있다. 관계자마다 다른 의견을 줄 수도 있으니 프로젝트 담당자와 협의해 수정 범위를 확정하여 작업을 마무리한다. 프레젠테이션이나 회의는 될 수 있으면 녹음해서 문서화한 뒤 공유한다.

3 프로젝트 결과물의 구현과 이관

피드백을 반영해서 보완 작업을 마치면, 결과물을 구현하고 이관하는 절차가 남아 있다. 결과물의 구현과 이관은 결과물이 무엇이냐에 따라 달라질 수 있지만, 일반적으로 다음과 같은 절차를 따른다.

결과물의 구현

UX·UI 디자인이 완료되면, 다음 단계는 디자인을 실제 제품이나 시스템에 통합하는 구현Implementation 단계이다. 이 과정에서는 디자인이 개발팀에 전달되어 코딩과 개발 작업이 이루어진다. 디자인 파일의 정확한 전달과 개발팀과의 원활한 소통이 중요하다. 제품 디자인의 경우에도 정확한 개발을 위한 지속적인 소통이 필요하다. 먼저 개발팀이 디자인을 정확하게 구현할 수 있도록 디자인 사양을 세부적으로 문서화Documentation해야 한다. 디자인 시스템이 구축되어 있다면, 구현 단계에서 일관성 있게 적용될 수 있도록 개발팀과 협업하거나 명확한 가이드라인을 제공한다. 구현 과정에서 개발팀은 디자인을 수정하거나 조정해야 할 필요가 있다. 이때 디자이너와 개발자 간의 피드백을 원활히 하는 것도 중요하다.

결과물의 이관

이관이란 업무의 관할을 이동하는 것이다. 즉 작업 결과물을 완전히 넘기고 프로젝트를 끝내는 것이다. 이 단계에서는 완성된 디자인, 사양 문서, 그리고 필요한 모든 자료가 전달된다. 여기에는 리서치 자료, 디자인 파일,

프로토타입, 관련 파생물 등이 포함된다. 결과물 이관 시에는 문서화가 중요하며, 이런 문서는 클라이언트나 유지보수팀이 프로젝트를 이해하고, 필요한 경우 수정할 수 있게 한다. 클라이언트가 결과물을 효과적으로 사용할 수 있도록 필요한 경우 교육을 실시하거나 가이드라인을 제공한다. 유지보수, 업데이트, 확장 작업도 염두에 두고 이루어져야 한다. 프로젝트 종료 후 일정 기간 디자이너나 개발팀이 발생할 수 있는 문제나 요청에 대해 지원을 제공하는 것이 일반적이다.

매력적이고 이해하기 쉬운 프레젠테이션과 잘 정리된 최종 보고서를 준비하고, 이를 바탕으로 커뮤니케이션하는 기술을 갖추는 것도 UX·UI 디자인에서 간과할 수 없는 부분이다. 프로젝트의 결과물을 구현하고, 문서화를 철저히 하며, 지속적으로 클라이언트와 소통하며 프로젝트를 마무리하는 것이 중요하며, 계약의 종류에 따라 체계적으로 완료가 이루어지도록 한다. 또한 프로젝트의 완료와 피드백에 관한 내용을 계약서상에 명확히 적시해야 한다. 그리고 UX·UI 프로젝트의 시작부터 끝까지 잘 마무리할 수 있는 리소스, 즉 시간이나 예산을 반드시 확보해야 한다.

참고문헌

1부 개요 — UX·UI 디자인

1장 UX·UI 디자인의 중요성과 가치
Anders Kretzschmar (2003), Danish Design Ladder
정의철, 연명흠, 정의태, (2023), 『UX·UI 디자인 입문』, 청아출판사, 2023

2장 UX·UI 디자인 개념 형성과 특징
Adobe (2017), UI/UX 디자이너에서 제품 디자이너로의 진화
https://blog.adobe.com/ko/publish/2017/02/22/the-evolution-of-uiux-designers-into-product-designers (2024.12.5 검색)
정의태, 『웹 퍼블리싱』, 인제대학교출판부, 2020

3장 UX·UI 디자인 정의 및 모델
P. Morville, Ambient Findability: What We Find Changes Who We Become, O'Reilly Media, 2005
오동우 & 주재우, 「사용자 경험 평가를 개선하는 물리적 입장 바꾸기」, 디자인학 연구, 28(1), pp. 219–231, 한국디자인학회, 2015
Jakob Nielsen (1993), Model of the attributes of system acceptability
D. A. Norman, The Design of Everyday Things. New York: Doubleday, 1988
P. N. Johnson-Laird, Mental Models, Cambridge, UK: Cambridge University Press, 1983

4장 UX·UI 디자인 프로세스
Karl Ulrich, Steven Eppinger, Product Design and Development, McGraw-Hill Education: 7th edition, 2019
John Chris Jones, Design Methods, John Wiley & Sons, 1992
Vijay Kumar, 101 Design Methods: A Structured Approach for Driving Innovation in Your Organization, Hoboken, NJ: Wiley, 2012

5장 UX·UI 디자인 산업과 디자이너의 역할
Arnold Tukke, Eight types of product–service system: eight ways to sustainability? Experiences from SusProNet, Volume13, Issue4 Special Issue:Innovating for Sustainability, pp. 246–260, 2004
Arnold Tukker, Ursula Tischner, Product-services as a research field: past, present and future, Reflections from a decade of research, Journal of Cleaner Production, Volume 14, Issue 17, pp. 1552–1556, 2006

6장 UX·UI 디자인의 미래
Laura Forlano, Molly Wright Steenson, Mike Ananny, Bauhaus Futures, The MIT Press: Illustrated edition, 2019
정의철, '12 모호이너지의 실험과 비전, 시카고 뉴 바우하우스', 『바우하우스』, 안그라픽스, 2019

2부 리서치 — 디자인 문제의 발견

1장 UX 디자인 프로젝트의 시작
안광호, 『마케팅원론: 고객지향적 접근』, 제8판, 학현사, 2023
N. KANO, N. SERAKU, F. TAKAHASHI, and S. Ichi TSUJI, Journal of the Japanese Society for Quality Control 14 (2), pp. 147–156, 1984
임주형 & 연명흠, 「쇼핑 챗봇의 검색 및 추천 서비스 개선 제안」, 디자인융복합연구, 20(3), pp. 85–101, 디자인융복합학회, 2021
Edward R. Freeman, Strategic management: a stakeholder approach, Boston: Pitman, 1984
A. Osterwalder, Y. Pigneur, T. Clark, Business model generation: A handbook for visionaries, game changers, and challengers. Hoboken, NJ: Wiley, 2010
Ash Maurya, Running Lean: Iterate from Plan A to a Pian That Works, O'reilly, 2012
윤동욱, 윤장희, 임주형, 박성은, 심유리 & 연명흠, 「사용자에게 찾아가는 전기자동차 충전 서비스 컨셉 제안」, Design Works, 3(2), pp. 24–33, 한국디자인학회, 2020
한국디자인진흥원, 『서비스·경험 디자인 이론서』, 한국디자인진흥원, 2022
킴 굿윈 (지은이), 송유미 (옮긴이), 『인간 중심 UX 디자인』, 에이콘출판, 2013

2장 리서치의 개괄
Francis Joseph Aguilar (1967), Scanning the Business Environment
E.B.N. Sanders, U. Dandavate, Design for experiencing: new tools, International Conference of Design and Emotion, TU Delft Univ., 1999

3장 인터뷰
황가영 & 연명흠, 「디자인 방법으로서의 롤플레잉의 분류와 그 활용 기법에 관한 연구」, 디자인융복합연구, 16(3), pp. 51–68, 디자인융복합학회, 2017

4장 관찰
https://doga.no/en/tools/inclusive-design/cases/oxo-good-grips/
얀 칩체이스, 사이먼 슈타인하트 (지은이), 야나 마키에이라 (옮긴이), 이주형 (감수), 『관찰의 힘』, 위너북, 2013
댄 새퍼 (지은이), 이수인 (옮긴이), 『인터랙션 디자인』, 에이콘출판, 2012
Thoughtless Act: Jane Fulton Suri and IDEO (2005)
www.plusminuszero.jp/www.naotofukasawa.com
아네트 라루 (지은이), 박상은 (옮긴이), 『불평등한 어린 시절: 부모의 사회적 지위와 불평등의 대물림』, 에코리브르, 2012
JoAnn T. Hackos, Janice C. Redish (지은이), 방수원 (옮긴이), 『사용자와 태스크 분석』, 한솜미디어(띠앗), 2003

- 리차드 리키 (지은이), 황현숙 (옮긴이), 『인류의 기원』, 사이언스북스, 2005
- 박서연 & 연명흠, 「거실 가구와 IoT 융합을 위한 사용자 컨텍스트 분석 및 유형화 연구」, 한국HCI학회 학술대회, pp. 436-441, 한국HCI학회, 2019
- 장현수, 김신호, 김현진, 이시현, 최수빈 & 연명흠, 「맥도날드에서의 사용자 대기 경험 개선 방향 연구: 키오스크 화면 내 마이크로 인터랙션을 이용한 화면 밖으로의 시선 이동 유도를 중심으로」, 한국HCI학회 학술대회, pp. 132-137, 한국HCI학회, 2022
- 이정주, 이승호, 『새로운 디자인 도구들: 관찰, 대화, 협력, 해석, 활용 도구의 원리, 사용법 그리고 사례』, 인사이트, 2018

5장 설문과 통계

- 채서일, 『사회과학조사방법론』, 제4판, 비앤엠북스, 2016

6장 데이터 기반 리서치

- 주니온TV, 「데이터 과학 기초: 1.1 데이터 과학이 뭐길래?」, 주니온TV 아무거나연구소, 2012.06.21
- Rochelle King, Elizabeth F Churchill, Caitlin Tan, *Designing with Data: Improving the User Experience with A/B Testing*, O'Reilly Media, 2017
- 홍태의, 이현성 & 김주연, 「텍스트 마이닝을 통한 공공디자인 인식 조사 연구」, 도시디자인저널, 4(1), pp. 32-40, 2022
- 포그리트 편집부, 『Data-Driven UX: 데이터가 두려운 실무자를 위한 입문서』, 포그리트, 2019
- https://jumpingrivers.github.io/datasauRus/

7장 인사이트 도출

- 이정주, 이승호, 『새로운 디자인 도구들: 관찰, 대화, 협력, 해석, 활용 도구의 원리, 사용법 그리고 사례』, 인사이트, 2018
- 캐런 홀츠블랫, 제서민 번스 웬들, 셸리 우드 (지은이), ㈜팀인터페이스, 박정화 (옮긴이), 『컨텍스트를 생각하는 디자인: 신속한 사용자 경험 디자인 프로세스』, 인사이트, 2008
- 나가타 도요시 (지은이), 정지영 (옮긴이), 『도해사고력: 그림으로 그리는 생각정리 기술』, 스펙트럼북스, 2010
- James R. Rumbaugh, Michael R. Blaha, William Lorensen, Frederick Eddy, & William Lorensen, *Object-Oriented Modeling and Design*, First Edition, Prentice-Hall, 1991
- Kiminobu Kodama (지은이), 김성훈 (옮긴이), 『UML 모델링의 본질』, 성안당, 2005

8장 사용자 이해와 퍼소나

- 앨런 쿠퍼, 로버트 라이만, 데이비드 크로닌, 크리스토퍼 노셀 (지은이), 최윤석, 고태호, 유지선, 김나영 (옮긴이), 『About Face 4 인터랙션 디자인의 본질: 목표 지향 디자인부터 스마트기기 환경까지, 시대를 초월하는 UX 방법론』, 에이콘출판, 2015
- 킴 굿윈 (지은이), 송유미 (옮긴이), 『인간 중심 UX 디자인』, 에이콘출판, 2013
- Geert Hofstede, Gert Jan Hofstede, Michael Minkov (지은이), 나은영, 차재호 (옮긴이), 『세계의 문화와 조직』, 학지사, 2014
- 앨런 쿠퍼, 로버트 라이만, 데이비드 크로닌, 크리스토퍼 노셀 (지은이), 최윤석, 고태호, 유지선, 김나영 (옮긴이), 『About Face 4 인터랙션 디자인의 본질: 목표 지향 디자인부터 스마트기기 환경까지, 시대를 초월하는 UX 방법론』, 에이콘출판, 2015
- Steele, A., & Jia, X., *Adversary Centered Design: Threat Modeling Using Anti-Scenarios, Anti-Use Cases and Anti-Personas*, IKE, pp. 367-370, 2008
- 앨런 쿠퍼 (지은이), 이구형 (옮긴이), 『정신병원에서 뛰쳐나온 디자인』, 안그라픽스, 2004

9장 고객 여정 지도

- 한국디자인진흥원, 『서비스·경험 디자인 이론서』, 한국디자인진흥원, 2022
- https://uxmastery.com/ux-marks-the-spot-mapping-the-user-experience/experiencemap/

10장 디자인 문제 정의

- 김진우 (지은이), 『Human Computer Interaction 개론』, 안그라픽스, 2005
- 한국디자인진흥원, 『서비스·경험 디자인 이론서』, 한국디자인진흥원, 2022

3부 발전 - 디자인 문제의 해결

1장 아이데이션

- 비제이 쿠마 (지은이), 오동우, 이유종, 주종필 (옮긴이), 『혁신 모델의 탄생: 기업에서 정부 기관까지 모든 조직 혁신을 위한 디자인방법론 101』, 틔움출판, 2014
- 제이크 냅, 존 제라츠키, 브레이든 코위츠 (지은이), 박우정 (옮긴이), 『스프린트』, 김영사, 2016
- 이정주, 이승호, 『새로운 디자인 도구들: 관찰, 대화, 협력, 해석, 활용 도구의 원리, 사용법 그리고 사례』, 인사이트, 2018
- R. Jungk & N. Müllert, *Future Workshops: How to Create Desirable Futures*, Institute for Social Inventions, 1987
- S. Bødker, P. Ehn, D. Sjögren & Y. Sundblad, *Co-operative Design: perspectives on 20 years with 'the Scandinavian IT Design Model'*, proceedings of NordiCHI, pp. 22-24, 2000
- F. Kensing & H. Madsen, *Generating visions: future workshops and metaphorical*, In Design at work, CRC Press, pp. 155-168, 2020
- E. B. N. Sanders & P. J. Stappers, *Probes, toolkits and prototypes: three approaches to making in codesigning*, CoDesign, 10(1), pp. 5-14, 2014

2장 시나리오

- S. Bødker, *Scenarios in user-centred design-setting the stage for reflection and action*, Proceedings of the 32nd Annual Hawaii

International Conference on Systems Sciences, 1999. HICSS-32, Abstracts and CD-ROM of Full Papers, pp. 11, IEEE
- 다나카 요우 (지은이), 양영철 (옮긴이), 『상품 기획을 위한 시나리오 씽킹』, 거름, 2003
- 유발 하라리 (지은이), 조현욱 (옮긴이), 『사피엔스』, 김영사, 2023
- T. M. Duffy, D. Osgood, D. Holyoak & D. Monson, *Scenario-Based Design: Envisioning Work and Technology in System Development [Book Review]*, IEEE Transactions on Professional Communication, 39(4), pp. 241, 1996
- 앨런 쿠퍼, 로버트 라이만, 데이비드 크로닌 (지은이), 고태호, 유지선, 김나영 (옮긴이), 『퍼소나로 완성하는 인터랙션 디자인 About Face 3』, 에이콘 출판, 2010
- Marc Stickdorn, Jakob Schneider, *This is Service Design Thinking: Basics, Tools, Cases*, Wiley, 2012
- 마르크 스틱도른, 야코프 슈나이더 (지은이), 이봉원, 정민주 (옮긴이), 『서비스 디자인 교과서: 기초, 방법과 도구, 사례로 보는 서비스 디자인』, 안그라픽스, 2012

3장 롤플레잉과 서비스 블루프린트
- 황가영, & 연명흠, 「디자인 방법으로서의 롤플레잉의 분류와 그 활용 기법에 관한 연구」, 디자인융복합연구, 16(3), pp. 51–68, 디자인융복합학회, 2017
- 뻬르 크리스티얀센, 로버트 라스무센 (지은이), 김은화 (옮긴이), 『레고 시리어스 플레이 방법론』, 아르고나인미디어그룹, 2015

4장 워크플로와 정보 구조
- 김진우, 『Human Computer Interaction 개론: UX innovation을 위한 원리와 방법』, 개정판, 안그라픽스, 2012
- 정의철, 연명흠, 정의태, 『UX·UI 디자인 입문』, 청아출판사, 2023
- 정의태, 『웹퍼블리싱』, 인제대학교출판부, 2020
- 남민경, 최인영, 정의태, 「고령자를 배려한 모바일 애플리케이션 UI에 관한 연구」, 한국디자인문화학회지, 2018

5장 UI 디자인
- Silja Bilz, *Der kleine Besserwisser: Grundwissen für Gestalter*, Gestalten, 2007
- 이상협, 정의태, 최인규, 홍재우, 『사회혁신과 공공디자인 워크샵』, 인제대학교출판부, 2018

6장 디자인 시스템과 패턴
- 리처드 탈러, 캐스 선스타인 (지은이), 이경식 (옮긴이), 최정규 (감수), 『넛지』, 리더스북, 2022
- 크리스토퍼 알렉산더, 사라 이시카와, 머레이 실버스타인 (지은이), 이용근, 양시관, 이수빈 (옮긴이), 『패턴 랭귀지』, 인사이트, 2013
- 정의철, 손승희, 최정민, 「wiki 기반 UI 패턴라이브러리 ixpatterns.com 디자인」, 한국디자인포럼 제46호, pp. 279–287, 2015

7장 프로토타이핑
- Jakob Nielsen, *Usability Engineering 1st Edition*, Morgan Kaufmann, 1993
- 한국디자인진흥원, 『서비스·경험 디자인 이론서』, 한국디자인진흥원, 2022
- Bill Buxton, *Sketching User Experiences: Getting the Design Right and the Right Design*, Morgan Kaufmann, 2007

8장 사용성 테스트
- Stephen W. Draper (Editor), Donald A. Norman (Editor), *User Centered System Design: New Perspectives on Human-computer Interaction 1st Edition*, CRC Press, 1986
- Don Norman, *The Design of Everyday Things: Revised and Expanded Edition*, Basic books, 2013
- Jakob Nielsen, *Usability Engineering 1st Edition*, Morgan Kaufmann, 1993
- https://www.iso.org/obp/ui/#iso:std:iso:9241:-11:ed-2:v1:en
- https://www.nngroup.com
- 조셉 두마스, 재니스 레디쉬 (지은이), 방수원, 박성준 (옮긴이), 『사용성 테스트 가이드북』, 한솜미디어(따앗), 2004
- J. Nielsen & R. Molich, *Heuristic evaluation of user interfaces*. Proceedings of the SIGCHI Conference on Human Factors in Computing Systems, ACM Press, pp. 249–256, 1994
- K. Rodden, H. Hutchinson & X. Fu, *Measuring the user experience on a large scale: user-centered metrics for web applications*, Proceedings of the SIGCHI conference on human factors in computing systems, pp. 2395–2398, 2010
- 신윤선 & 연명흠, 「공공 자전거 무인 대여기와 자전거 단말기 사용성 향상을 위한 UI 디자인 개선」, 디자인융복합연구, 16(6), pp. 185–202, 디자인융복합학회, 2017
- 이송 & 연명흠, 「아동을 위한 인공지능 스피커의 목소리 유형과 서비스에 관한 연구」, 디자인융복합연구, 20(5), pp. 75–90, 디자인융복합학회, 2021

9장 UX·UI 디자인 프로젝트의 완료
- 한국디자인진흥원, 『서비스·경험 디자인 이론서』, 한국디자인진흥원 2022